L'empereur dans l'art byzantin

André Grabar

L'empereur dans l'art byzantin

VARIORUM REPRINTS
London 1971

ISBN 0 902089 21 8

Published in Great Britain by *Variorum Reprints*
 21a Pembridge Mews London W11 3EQ

Printed in Great Britain by *Galliard (Printers) Ltd*
 Great Yarmouth, Norfolk

Reprint of the Strasburg 1936 edition
VARIORUM REPRINT B3

INTRODUCTION

Ces pages, écrites en 1971 et destinées à servir d'Introduction à la réimpression de mon livre "L'empereur dans l'art byzantin" paru en 1936, ont pour but de renseigner sur le chemin parcouru par l'étude de l'iconographie byzantine impériale, entre ces deux dates, et dans les deux aspects des recherches qui la concernent: les images du cycle impérial et l'influence qu'elles avaient exercée sur l'art chrétien du moyen âge. Il faudrait ajouter: notre ouvrage de 1936 proposait une méthode d'investigation de l'imagerie impériale, qu'on pourrait appeler typologique, fait dont il convient de tenir compte en évoquant les travaux que nous aurons à "situer" les uns par rapport aux autres.

En 1936, ce ne sont pas les historiens de l'art byzantinistes, nos maîtres, qui m'avaient encouragé à entreprendre cette étude, et le livre une fois paru, c'est du côté des historiens—Henri Grégoire, F. Dölger, L. Bréhier et M. George Ostrogorski— qu'il a trouvé le plus d'approbation. Comme je le disais dans la Préface, j'y ai suivi l'exemple des historiens de la culture hellénistique et romaine, qui furent particulièrement brillants à cette époque—Franz Cumont, Michel Rostovtzeff, André Alföldi et P.E. Schramm (pour le moyen âge occidental). C'est en partant de ces modèles que nous avons tenu à abandonner la façon pragmatique d'envisager les images impériales byzantines (méthode appliquée par le seul auteur qui nous avait précédé, S. Lambros) et de les présenter d'une façon typologique autour d'un petit nombre de thèmes essentiels. Il nous a semblé utile alors de classer les oeuvres aussi bien selon ces thèmes que selon les fonctions qu'on leur attribuait, ou selon les époques et les expressions formelles qu'on leur donnait. Car cette façon de conduire l'étude iconographique repose sur la conviction que chaque image sacrée ancienne réunit un faisceau de traditions et d'intentions que l'historien est appelé à definir et à expliquer. Cela aboutissait à quelque chose que, de nos jours, on aurait rapproché de la méthode structuraliste (un autre essai dans le même sens avait été fait dans un article consacré à l'iconographie de la Pentecôte publié dans *Seminarium Kondakovianum*, II, 1928, réimprimé dans le Recueil de mes articles publié en 1968 sous le titre *Art de la fin de l'Antiquité et du moyen âge* (cité plus loin *Recueil* 1968), p. 315-327). Cette même méthode a servi à bien des études postérieures consacrées à l'iconographie impériale et chrétienne (v. *infra*), et on a pu l'adapter aussi aux investigations sur l'architecture sacrée (moi-même, dans *Martyrium I*, Paris, 1943, 1946. G. Babić, *Les chapelles annexes en architecture byzantine*, Paris, 1969. A. Khatchatrian, *L'architecture arménienne du IVe et VIe siècle*, Paris, 1971.

Nombreux sont les ouvrages et les articles qui, parus depuis 1936, concernent les images des empereurs, les cycles d'images propres au palais impérial, et surtout l'iconographie chrétienne qui avait subi l'influence de l'art palatin. Je ne prétendrai donc pas dresser ci-dessous une bibliographie de ces travaux. Mais j'essayerai d'en citer un certain nombre, et je commencerai par ceux que j'ai publiés moi-même, car ils se placent dans le prolongement direct du livre de 1936. Comme là, on y trouve des recherches qui concernent immédiatement l'iconographie impériale, et d'autres, qui traitent des reflets de cette imagerie sur les arts chrétiens.

Il nous est arrivé de publier et de commenter plusieurs portraits officiels d'empereurs et d'impératrices byzantins. Une image typologique probale de Constantin, sur un médaillon en or du VIe siècle, provenant de Mersine en Cilicie, aujourd'hui à l'Ermitage, à Leningrad (dans *Dumbarton Oaks Papers,* 6, 1951, p. 27–49, réimprimé dans *Recueil* 1968, p. 195–211); une image tissée célèbre d'un empereur anonyme sur un grand panneau, au Trésor de la cathédrale de Bamberg, qui est du XIe siècle (dans *Münchener Jahrbuch der bildenden Kunst*, N.F. VII, 1956, réimprimé dans *Recueil* 1968, p. 213–227); v. aussi S. Müller-Christensen, *Das Güntertuch im Bamberger Domschatz,* Bamberg, 1966); les portraits de deux familles impériales sur une pyxide en ivoire du XIVe siècle, aujourd'hui à Dumbarton Oaks (dans *Dumbarton Oaks Papers,* XIV, 1960, réimprimé dans *Recueil* 1968, p. 229-249); d'autres portraits de même caractère et contemporains, mais qui se trouvaient sur les murs d'une église de Constantinople (dans le Recueil: *Centcinquantenaire de la Soc. Nat. des Antiquaires de France, Paris 1955,* réimprimé dans *Recueil* 1968, p. 191–193). Des portraits de souverains bulgares et serbes conçus sur le modèle byzantin et les portraits de personnages de rang plus modeste en Grèce et dans les pays balkaniques, tous des XIIIe, XIVe et XVe siècle, ont fait l'objet d'études présentées par Mme T. Velmans et MM. H. Belting et S. Djurić, au Colloque sur "l'art et la société sous les Paléologues", qui s'était tenu à Venise en Septembre 1968, au siège de l'Institut hellénique, et qui paraîtront dans les Actes de ce Colloque, actuellement sous presse.

On devrait mentionner ici, également, de nombreuses images impériales qui figurent sur les illustrations des Chroniques byzantines, en commençant par celles du manuscrit de Jean Skylitzès (XIIIe-XIVe s.) à la Bibliothèque Nationale de Madrid. J'avais sous-estimé quelque peu l'intérêt de ces miniatures, pour une étude typologique de l'iconographie impériale, dans mon livre de 1936, et j'ai essayé de rectifier les choses dans un mémoire que je consacre à ces miniatures du Skylitzès de Madrid, dans le tome XXI des *Cahiers Archéologiques,* 1971.

Une enquête du même genre devrait être entreprise sur les illustrations des deux Chroniques byzantines dont les exemplaires illustrés ne nous sont connus qu'en traduction slave: bulgare, pour Constantin Manassès (Vatican slave 2) et russe, pour Georges Amartolos (Moscou, Musée Historique).

Depuis 1936, on a vu paraître une édition intégrale de l'illustration du Sky-litzès de Mardrid (S. Cirac Estopañan, *Skylitzes Matritensis*, Barcelone, 1965) et du Manassès du Vatican (I. Dujcev, *Miniaturite na Manasievata letopis*, Sofia, 1962).

Il est également question de l'iconographie impériale byzantine, mais en tant qu'inspiratrice des arts chrétiens, dans plusieurs de mes ouvrages et articles publiés après 1936.

Ainsi, c'est en partant de la structure typologiques des oeuvres d'art triomphales que nous avons reconnu, en 1941, la présence d'une démonstration religieuse dans les peintures murales de la synagogue de Doura-Europos, qu'on croyait dépourvues d'un fil conducteur doctrinal (dans *Revue de l'histoire des religions*, CXXIII–IV, 1941, réimprimé dans *Recueil* 1968, p. 689–734).

Un autre reflet de l'art impérial et de ses figurations typologiques nous a permis de reconnaître des intentions politiques, dans les illustrations de certains manuscrits byzantins des XIe et XIIe siècles (dans *Annuaire 1939/40 de l'Ecole pratique des Hautes Etudes*, Section Sciences religieuses, p. 5–37, réimprimé dans *Recueil* 1968, p. 151–168). S. Der Nersessian a très utilement complété nos obser-vations, à propos des illustrations d'un Psautier byzantin de 1066 (S. Der Nersessian, *L'Illustration des psautiers grecs du moyen âge*, II. Londres add. 19352, Paris 1970, p. 82 et suiv.).

A plusieurs reprises, nous sommes revenus sur le rôle que les portraits impériaux et ceux des consuls ont joué dans la formation des types consacrés d'icones du Christ, de la Vierge, des apôtres (dans *Revue des sciences religieuses*, Strasbourg, XXXVI, 1962, réimprimé dans le *Recueil* 1968, p. 591–605, et *The Christian Iconography. A Study of its Beginnings*, Princeton, 1968, p.60–86).

Le modèle des images de l'empereur, de son trône, de certaines de ses fonctions triomphales, judiciares et autres, pour la figuration du Christ-roi, du Christ-juge ou président du cénacle des apôtres etc., a fait l'objet de nombreuses remarques importantes de J. Kollwitz (v. *infra*), de K. Wessel (dans *Archäologischer Anzeiger*, 1953, p. 118 et suiv.) et de plusieurs ouvrages monographiques: C.O. Nordström, *Ravennastudien*, Uppsala, 1953; Christopher Walter, *L'iconographie des conciles dans la tradition byzantine*, Paris, 1970; Ives Christe, *Les grands portails romans. Etude sur l'iconologie des théophanies romanes*, Genève, 1969. Ch. Walter a consacré un mémoire particulier aux reflets de l'imagerie triomphale, dans les peintures pontificales du XIIIe siècle à programme politique, dans une chapelle du Latran (dans *Cahiers Archéologiques* XX, 1970, p. 155 et suiv. et XXI, 1971).

Dans les années qui ont suivi de près la parution de notre *Empereur*, deux ouvrages de caractère gènéral ont vu le jour en Allemagne: J. Kollwitz, *Oströmische*

Plastik der Theodosianischen Zeit, Berlin, 1941 et O. Treitinger, *Die oströmische Kaiser-und Reichsidee nach ihrer Gestaltung im höfischen Zeremoniall,* Iena, 1938 (réimpression Darmstadt 1958). Le premier propose un grand nombre de témoignages écrits sur le culte de l'empereur, les effigies des empereurs et des dignitaires de la cour, pour la haute époque byzantine. Il y est également question, d'une façon approfondie, des rapports étroits entre l'iconographie impériale et celle du Christ. L'ouvrage de Treitinger nous transporte au moyen âge, et c'est là l'un de ses mérites, car dans le domaine qui nous occupe, la majorité des ouvrages concernent la haute époque byzantine. Treitinger ne réserve à l'art imperial qu'un nombre limité de pages, mais il établit des liens fort utiles et significatifs entre les images du cycle impérial et les cérémonies de la cour, les unes et les autres se chargeant parfois d'exprimer les mêmes idées relatives au culte du basileus. Nous avons nous-même réuni un certain nombre d'observations sur l'organisation et la symbolique des cérémonies de la cour de Constantinople, principalement d'après Pseudo-Codinos (à paraître dans les Actes du Colloque de Venise, 1968 v. *supra* sur les portraits).

Le travail volumineux de Ph. Koukoulès, *La vie et la culture des Byzantins* (en grec), Athènes, 1948-1955 (six volumes), n'est en fait qu'un long répertoire de textes de valeur inégale et qui attend qu'on en tire tous les renseignements qu'il renferme.

Plusieurs monographies ont fait mieux connaître certains monuments impériaux célèbres ou des oeuvres de cet art nouvellement découvertes. Ces monographies traitent principalement soit d'oeuvres du IVe siècle, soit d'oeuvres du XIIe. Citons: A. Ragona, *I Tetrarchi dei gruppi porfirei di San Marco in Venezia,* Caltagirone, 1965. G. Becatti, *La colonna coclide istoriata.* Rome, 1960. A. Grabar, *Sculptures byzantines de Constantinople* (IVe—Xe siècle). Paris, 1963, p. 10—33. Voir aussi Ch. Delvoye, dans *Corsi* de Ravenne, 8, 1966, p. 177 et suiv. J. Deér, *The dynastic porphyry Tombs of the Norman period in Sicily,* Cambridge, Mass., 1959; le même *Die heilige Krone Ungarns,* Vienne, 1966. M.v. Barany-Oberschall, *Die Sankt Stephanskrone und die Insignien des Königreiches Ungarn,* Vienne-Münich, 1961. S. Michalik, *Problematik der Rekonstruktion der Monomachos Krone,* dans *Acta Historiae Artium* de l'Académie hongroise 9, 1963, p. 199-243. Les deux ouvrages récents de P.E. Schramm, *Herrschaftzeichen und Staatssymbolik,* I-III. Stuttgart, 1954-1956 et *Sphaira, Globus, Reichsapfel,* Stuttgart, 1958, relèvent de nombreux objets byzantins qui rentrent dans la catégorie des insignes du pouvoir.

C'est à l'art impérial, enfin, qu'appartiennent les mosaïques de pavement historiées, découvertes dans les ruines d'un local de l'ancien Grand Palais de Constantinople. Ces mosaïques du Ve ou VIe siècle appartiennent à cet art étant donné qu'elles ont servi à décorer une salle ou une cour intérieure du palais: *The*

Great Palace of the Byzantin Emperors I. Oxford, 1947. G. Brett, p. 64-97. II, Edimbourg, 1958. Talbot Rice, p. 121-167.

En 1936, nous avons eu recours souvent aux effigies monétaires des souverains byzantins. Aux ouvrages de références dont nous nous sommes servis alors s'ajoutent maintenant deux catalogues nouveaux d'une excellente tenue scientifique et accompagnés de très belles reproductions des monnaies: C. Morrison, *Catalogue des monnaies byzantines de la Bibliothèque Nationale.* I-II. Paris, 1970. A. Bellinger et Ph. Grierson, *Catalogue of the Byzantine Coins in the Dumbarton Oaks Collection and in the Whittmore Collection* I-II, 1,2. Washington, 1968.

J'espère que cette Introduction aura donné une idée de ce que furent, entre 1936 et 1971, les travaux qui ont traité de monuments et abordé des problèmes que j'avais essayé d'envisager dans mon livre de 1936.

Je tiens à remercier la Faculté des Lettres de l'Université de Strasbourg, qui avait publié mon ouvrage, de m'autoriser d'en entreprendre une réimpression, et les éditions *Variorum Reprints* de Londres de se charger de cette réimpression.

Paris, juillet 1971. ANDRÉ GRABAR

PUBLICATIONS DE LA FACULTÉ DES LETTRES
DE L'UNIVERSITÉ DE STRASBOURG

Fascicule 75.

André GRABAR

MAITRE DE CONFÉRENCES
D'HISTOIRE DE L'ART ET DE LA CIVILISATION DE BYZANCE
A L'UNIVERSITÉ DE STRASBOURG

L'EMPEREUR
DANS L'ART BYZANTIN

RECHERCHES
SUR L'ART OFFICIEL DE L'EMPIRE D'ORIENT

EN DÉPOT A LA LIBRAIRIE

LES BELLES LETTRES
95, BOULEVARD RASPAIL
PARIS (VIe)

—

1936

AVANT-PROPOS

Profondément pénétrée des influences de l'Église Orthodoxe, Byzance, on le sait, a été le foyer d'un art qui a mis le meilleur de ses efforts créateurs au service de la foi chrétienne. C'est la religion officielle qui inspira la plupart de ses chefs-d'œuvre et la masse des monuments byzantins conservés.

Mais à côté de l'Orthodoxie, et d'ailleurs en plein accord avec elle, une autre influence s'est exercée dans la civilisation byzantine, tant que dura l'Empire d'Orient : celle de la Monarchie de droit divin [1], où l'empereur est le représentant de Dieu sur terre, chargé d'un office religieux et, à ce titre, l'objet d'une mystique particulière qui a sa place marquée dans le système religieux byzantin.

La « religion » monarchique byzantine a-t-elle cherché, comme la foi chrétienne, à exprimer ses idées et sa doctrine dans l'art plastique ? C'est la question que je me suis posée en abordant cette étude, et à laquelle je me suis efforcé de répondre.

Qu'on ne s'attende donc pas à trouver dans ce volume une recherche sur l'iconographie des différents empereurs de Byzance : c'est l'Empereur et non pas les empereurs dans l'art byzantin, les représentations symboliques de leur pouvoir et non pas leurs traits physiques, que j'ai essayé de reconnaître en interrogeant les œuvres de l'art des *basileis*.

La plupart des monuments que j'ai analysés sont très connus et ont été souvent reproduits et étudiés comme des témoignages

1. Cf. tout récemment : Charles Diehl, dans *Histoire Générale* publiée sous la direction de Gustave Glotz, *Histoire du Moyen Age*, t. III, 1936, p. 6-7.

sur l'histoire politique de Byzance, sur les rites de sa Cour ou sur l'histoire du costume et l'esthétique byzantine. Mais en s'adressant à ces œuvres, on les a toujours considérées comme des créations individuelles et sporadiques, nées de la collaboration — renouvelée en vue de chaque œuvre — d'un praticien et d'un donateur (souvent c'était l'empereur). Et à certains égards ce point de vue est pleinement justifié.

Mais ma tâche m'imposait une autre méthode. Il s'agissait de rechercher sur les monuments impériaux les traits typiques, retrouver si possible des traces d'une tradition observée au cours des siècles et des formules symboliques constantes. Il était à prévoir, en effet, que l'art impérial byzantin, si réellement il a servi à l'expression plastique de la mystique impériale, avait aussi rarement recouru à l'improvisation spontanée que n'importe quel autre art d'essence religieuse. L'étude des monuments, on le verra, a entièrement confirmé cette hypothèse.

Le caractère spécial de ma recherche m'a obligé, d'autre part, à remonter dans le temps plus haut que ne le font généralement les spécialistes de l'archéologie byzantine : les bases de l'art impérial byzantin ayant été jetées en même temps que celles de la capitale de l'Empire d'Orient, j'ai étendu mon enquête aux œuvres du IVe siècle. Par contre, je n'ai pas cherché à établir un catalogue complet des images impériales, et me suis borné à l'étude des monuments qui pouvaient m'aider à reconstituer le répertoire typique de l'art officiel. Ce travail a demandé parfois des analyses et des rapprochements de détails qui pourront paraître trop minutieux. Mais ce n'est qu'à ce prix, je crois, qu'il est possible de caractériser cet art, autrefois florissant, mais dont il ne nous reste aujourd'hui que de pauvres débris. Je ne doute pas, d'ailleurs, que ce premier essai d'un aperçu général de l'art aulique byzantin présente des lacunes, qu'on ne manquera pas de combler par la suite.

Mon travail doit beaucoup à plusieurs historiens qui ont étudié la « religion impériale », à Rome et à Byzance, et notamment aux

recherches de M. Louis Bréhier qui, dans ses *Survivances du culte impérial romain* (ouvrage publié en collaboration avec P. Batiffol, Paris, 1920), a été le premier à rapprocher les œuvres de l'art officiel des autres manifestations du culte des empereurs byzantins. Les pénétrantes études de M. A. Alföldi et les savantes publications de M. R. Delbrueck m'ont facilité l'interprétation des monuments byzantins en éclaircissant les origines de leur symbolique. Une recherche sur les *Iconoclastes et la croix*, de M. G. Millet (*B. C. H.*, XXXIV, 1910), a servi de point de départ à mon essai sur l'art impérial pendant la Querelle des Images. Plusieurs ouvrages d'archéologie comparée de MM. Franz Cumont et Paul Perdrizet, et d'archéologie romaine et chrétienne de G. Rodenwaldt et E. Weigand, ont guidé quelques-unes de mes recherches plus spéciales comprises dans cet ouvrage. Je n'ai connu que lorsque ce travail a été imprimé en placards l'intéressant article de P. E. Schramm (*Das Herrscherbild in der Kunst des Mittelalters*, dans *Bibliothek Warburg*, *Vorträge*, 1922-1923, I, 1924) qui a réservé à l'œuvre byzantine une partie de son étude, et a défini plusieurs thèmes de l'iconographie impériale byzantine.

Je remercie MM. Fr. Dölger, Paul Etard, G. Ostrogorski, K. Weitzmann, A. Frolov, qui m'ont signalé des documents ou facilité mes recherches. Je dois à l'amabilité de MM. Moravcsik, Th. Whittemore, Sotiriou et Freshfield le plaisir de pouvoir joindre aux illustrations qui accompagnent ce volume de belles photographies de la « Sainte Couronne » de Hongrie, des mosaïques récemment dégagées à Sainte-Sophie, d'une fresque aujourd'hui perdue de Saint-Démétrios de Salonique et des dessins de la colonne d'Arcadius. Plusieurs Musées et Bibliothèques m'ont autorisé à reproduire des photographies d'objets qui font partie de leurs collections. Le Cabinet des Médailles et le British Museum ont mis à ma disposition des moulages de monnaies et de médailles romaines et byzantines. L'Institut Kondakov de Prague me prêta plusieurs clichés. Que les conservateurs de tous ces établissements scientifiques trouvent ici l'expression de ma gratitude.

Je me sens particulièrement redevable à M. Paul Perdrizet qui, avec sa générosité coutumière, a bien voulu revoir ce travail en manuscrit et me donner des indications importantes, et à M. Jean Gagé qui à maintes reprises m'a amicalement aidé de ses précieux conseils et a revu les épreuves de mon ouvrage.

PREMIÈRE PARTIE

LES MONUMENTS ET LES THÈMES

L'art impérial byzantin n'a eu qu'un but : magnifier le pouvoir suprême du *basileus*. Mais comment représenter ce pouvoir dont l'ampleur confond l'imagination des sujets de l'empereur et remplit d'admiration et d'effroi les « barbares » au delà des limites de l'Empire ?

Les artistes byzantins n'ignoraient certes pas la méthode de l'ancien art grec qui volontiers faisait accompagner le personnage qu'il s'agissait de caractériser par des figures allégoriques personnifiant ses facultés, ses dons et ses passions. La peinture hellénistique des premiers siècles de notre ère leur avait fait connaître ce singulier procédé que des miniaturistes byzantins ont employé dans quelques-unes de leurs illustrations du Pentateuque [1]. Mais les praticiens des ateliers impériaux chargés de représenter le pouvoir des souverains ne s'en servirent qu'avec modération et seulement dans certaines catégories d'images que nous verrons au cours de cette étude [2]. Ils n'en ont guère fait usage dans les compositions symboliques.

A cette manière psychologique où l'on sent trop une influence littéraire,

1. Voy. les miniatures d'un recueil d'extraits de la Bible (*Vat. Reg. Sveciae*, gr. 1 ; xe siècle), celles des frontispices du Psautier Par. gr. 139 (xe siècle) et de tous les manuscrits illustrés du psautier dits « aristocratiques » : H. Omont, *Miniatures des plus anciens manuscrits grecs de la Bibliothèque Nationale*, Paris, 1929, pl. I et suiv. *Le miniature della Bibbia* (*Codice Reginense greco 1*) e *del Salterio* (*Codice palatino greco 381*), in *Collezione paleografica Vaticana*, fasc. 1. Milan, 1906. Sur ces miniatures, voy. G. Millet et S. Der Nersessian, in *Revue des études arméniennes*, X, 1929, 137-181 ; R.-C. Morey, *Notes on East Christian Miniatures*, in *The Art Bulletin*, 1929, 5-103 ; L. Bréhier, in *Byzantion*, V, 1930.

2. Voy. plus loin, p. 31. Les personnifications des vertus n'apparaissent guère dans les compositions « dramatiques » (voy. quelques exceptions, *infra*). Au contraire, les personnifications toponymiques y sont fréquentes (surtout les villes, voy. Index, personnifications).

A. GRABAR. *L'empereur dans l'art byzantin.* 1

les artistes byzantins ont préféré de tout temps deux types d'images qui convenaient parfaitement à un art destiné à l'admiration de la foule, parce que leur langage simple et pathétique l'atteignait bien plus facilement que les allusions aux idées abstraites multipliées dans les images aux figures allégoriques. Ce sont, d'une part, les représentations du *basileus* seul, dans ses vêtements de cérémonie, trônant, debout ou à mi-corps qui offrent au spectateur la démonstration du pouvoir impérial en figurant l'empereur avec les insignes et les attributs de sa fonction et dans l'une des attitudes symboliques exigées par le rite. Ce langage, qui peut parfois nous sembler hermétique, ne l'était certainement pas pour les peuples de l'Empire d'Orient initiés par les cérémonies de la cour et l'imagerie officielle à la symbolique des vêtements, des coiffures, des attributs et même des gestes du *basileus* et de ses acolytes.

Il y a d'autre part et surtout les compositions qui fixent un acte suggestif du souverain ou un geste parlant qui définit les rapports entre l'empereur et Dieu ou entre l'empereur et ses sujets. Une sorte de scène dramatique, rudimentaire mais expressive, s'établit ainsi dans les compositions à plusieurs figures de l'art impérial, et cette méthode qui consiste à faire traduire une idée générale par une scène d'allure « historique » est bien dans le goût byzantin. Il va sans dire que l'événement auquel on fait allusion est toujours transposé dans le style cérémoniel et présenté avec la mise en scène typique de l'art de Byzance.

A considérer les monuments byzantins et à lire les descriptions des œuvres disparues, on a d'abord l'impression qu'il s'agit chaque fois d'une scène historique particulière créée à l'occasion d'un événement déterminé selon la fantaisie de l'artiste et le désir de l'empereur régnant. Mais, rapprochées les unes des autres, toutes ces compositions — évidemment inspirées par des événements concrets, des couronnements, des jubilés, des victoires, des fondations pieuses — laissent apparaître la parenté de leur symbolique et de leur iconographie. A travers l'épisode commémoré on aperçoit ainsi des formules consacrées d'un art traditionnel, comme dans l'imagerie chrétienne, où l'apparence d'une scène historique ne dissimule qu'imparfaitement les procédés typiques d'une iconographie routinière. Comme tout art traditionaliste attaché à une doctrine, l'art impérial byzantin perpétue à travers les siècles un certain nombre de thèmes essentiels appropriés à la représentation des principaux aspects du pouvoir impérial, et que les artistes de la cour empruntent au répertoire consacré lorsque l'occasion s'en présente. Selon l'époque et les circonstances, ils leur assignent une enveloppe iconographique et esthétique différente, ils enrichissent ou limitent le répertoire des thèmes, en mettant l'accent tantôt sur tel groupe de sujets, tantôt sur tel autre, mais dans son ensemble

le cycle des images impériales reste le même à travers toute l'histoire byzantine.

Pour mieux comprendre l'esprit de cet art et la portée symbolique de ses images, nous avons essayé, avant d'en entreprendre l'étude historique, de dégager les principaux thèmes de son répertoire, et de reconstituer ainsi, autant que possible, sa typologie.

LES PORTRAITS

La figure de l'empereur est au centre de toute image de l'art impérial. Elle constitue le noyau des grandes compositions, et elle apparaît souvent seule, isolée sur un fond neutre, sur lequel se détache le nom du souverain, en beaux caractères savamment disposés. Ces images de l'empereur seul sont des portraits officiels qui, tout en fixant les traits du *basileus*, cherchent à caractériser le pouvoir suprême dont il est chargé. Et à ce titre, elles ont parfois la valeur de « résumés » des compositions symboliques que nous étudierons plus tard.

Il fallait pourtant, pour assigner à une image de l'empereur le caractère d'un portrait officiel de ce genre, qu'elle fût représentée ou placée à certains endroits déterminés, que le souverain y parût d'une certaine manière consacrée ou dans une attitude réglementaire et qu'il portât les vêtements et les insignes attribués à son rang. Si toutes ces conditions étaient remplies, le portrait prenait la valeur d'une pièce officielle, comparable à un document de la chancellerie impériale rédigé selon les usages de la diplomatique. C'est ce genre de portrait qui, selon toute vraisemblance, devait former le groupe d'images impériales le plus considérable à Byzance, car c'est à elles qu'on avait recours dans la plupart des cas, où la loi ou l'usage attribuait au portrait du *basileus* un rôle officiel dans la vie publique de l'Empire [1]. Mais si une fonction juridique avait assuré l'expansion de ces portraits, ce sont eux aussi qui souffrirent le plus des vicissitudes politiques. Et n'étaient les textes, nous serions aujourd'hui à peine

1. Voy. les textes réunis et étudiés dans : E. Beurlier, *Le culte impérial, son histoire et son organisation depuis Auguste jusqu'à Justinien*. Paris, 1891, p. 170, 286, etc. L. Bréhier et P. Batiffol, *Les survivances du culte impérial romain*. Paris, 1920, p. 59 et suiv., et surtout dans Helmut Kruse, *Studien zur offiziellen Geltung des Kaiserbildes im römischen Reiche*. Paderborn, 1934, *passim* et surtout p. 23 et suiv., 64 et et suiv., 79 et suiv., 99 et suiv. Relevons, en outre, les images impériales sur les attributs du pouvoir des hauts dignitaires du Bas-Empire reproduits dans la *Notitia Dignitatum* (éd. Omont), pl. 17, 19, 21, 23, 25, 27, 29-33, 62, 65, 71, 73, 75, 76.

renseignés sur le caractère et le rôle de ces images [1] qui pourtant, avant toutes les autres représentations des empereurs, étaient communément appelées *sacra laurata*, *sacer vultus*, *divinus vultus*, Θεῖα λαυράτα, βασιλιχαὶ εἰχόνες, χτλ [2].

On leur appliquait ainsi les mêmes épithètes de « sacré » ou de « divin » qu'on assignait couramment aux empereurs eux-mêmes. On les accueillait devant les portes des villes, comme il était d'usage d'accueillir les souverains, en portant des flambeaux allumés et en faisant fumer de l'encens ; et l'on s'inclinait devant ces *lauratae* en reproduisant le salut rituel dû à l'empereur. Car en de nombreuses circonstances de la vie publique, ces images étaient censées remplacer le *basileus* en personne, en commençant par certaines cérémonies de l'avènement d'un empereur, lorsque ses portraits officiels étaient confectionnés en série pour être envoyés dans les villes de province, dans l'armée et aux princes des pays voisins amis. Loin de sa capitale, on reconnaissait le nouveau souverain en honorant son image, et au contraire on rejetait son pouvoir, on refusait une alliance avec lui en n'acceptant pas, ou à plus forte raison, en insultant sa *laurata* [3].

Dans les salles des tribunaux, d'autres portraits analogues remplaçaient le souverain au nom duquel étaient prononcées les sentences, et la procédure judiciaire exigeait même la présence de ces images officielles, « l'empereur n'étant pas doué de l'omniprésence » [4]. Et il en était de même au

1. Voy. aussi les illustrations de la *Notitia Dignitatum* et les diptyques consulaires (R. Delbrueck, *Die Consulardiptychen und verwandte Denkmäler* (*Studien zur spätantiken Kunstgeschichte*, 2). Berlin-Leipzig, 1929, nᵒˢ 1, 3, 4, 9, 10, 11, 12, 16, 17, 19, 20, 21, 26, 27, 28, 33, 34, 35, 37, 50, 51, 52, 56, 62-66.
2. Cf. par ex., les textes réunis par Delbrueck et Kruse.
3. Parmi les exemples réunis par Kruse (*l. c.*, p. 23 et suiv., 34 et suiv.) relevons les textes qui certifient le prolongement de ces pratiques en pleine époque byzantine : Grégoire le Grand, en 602 (*Registrum epist.*, l. 13, 1, dans *Mon. Hist.*, ep. II, p. 394 et suiv.) ; *Liber Pontif.*, éd. Duchesne, p. 392 (en 711) ; Pseudo (?)-Grégoire II, en 727 env. (Mansi, XII, 969-970). Cf. Ebersolt, *Les arts somptuaires de Byzance*. Paris, 1923, p. 132-133. H. Grégoire, dans *Byzantion*, IV, 1929, p. 479 et suiv. L. Petit, dans *Echos d'Orient*, XI, 1908, p. 80 et suiv. (cité par Kruse, p. 35). Aux textes plus anciens étudiés par Kruse, joindre une inscription récemment trouvée à Budapest : un officier est *ad eradendum nomen* (*saevissimae dominationis*) *missus, cum vexillationes | Moesiae inferioris voltus hh. pp.* (= *hostium publicorum*) [*vexillis et can*]*tabris*[*ultro detra*]*here nollent*... (Alföldi, dans *Pannonia-Könyvtàr*, fasc. 14. Pécs, 1935, p. 6 et suiv. *Année Epigr.*, 1935, nᵒ 164).
4. Sévérien de Gabala, *De mundi creatione*, Or. 6, 5 (éd. Montfaucon, VI, 500) et autres témoignages réunis dans Bréhier et Batiffol, *l. c.*, p. 61. Beurlier, *l. c.*, p. 170. Kruse, *l. c.*, p. 79 et suiv. Voy. aussi les images de la *Notitia dignitatum*, surtout pl. 17 et 62 (éd. Omont) et les *vexilla* auprès de Pilate-juge, sur deux miniatures de l'Évangile de Rossano, fol. 15 et 16 (voy. A. Muñoz, *Il codice purpureo di Rossano*. Rome, 1907) et sur un relief de l'une des colonnettes du *ciborium* de Saint-Marc à Venise (A. Venturi, *Storia dell'arte italiana*, I, fig. 260).

cirque, où les portraits impériaux présidaient en quelque sorte aux jeux, en l'absence physique de l'empereur. Des portraits du *basileus* régnant figuraient parmi les insignes que l'empereur remettait aux hauts dignitaires le jour de leur investiture solennelle, et qu'on traçait, sur leurs codicilles ou diptyques, et sur les « θήϰαι », ou bien qu'on fixait (chez les consuls) au bout de leurs sceptres [1]. A certaines époques du moins, comme aux Ve, VIe et XIVe siècles, les images des empereurs étaient brodées (ou tissées ou cousues), sur les vêtements d'apparat des impératrices et des plus hauts dignitaires de la cour byzantine, en marquant ainsi comme au sceau impérial les porteurs de ces « uniformes » officiels [2].

Dans l'armée, le portrait de l'empereur régnant était fixé sur la haste de l'étendard de l'empereur, c'est-à-dire sur le *labarum* constantinien [3], et on le retrouvait brodé sur le tissu flottant des *vexilla* [4], ainsi que sur les boucliers de certains officiers supérieurs [5]. Il semble, d'ailleurs, que dans l'armée byzantine, comme à la cour, la *laurata* impériale comptait parmi les insignes de certains officiers supérieurs [6]. Elle figurait aussi sur les

1. Voy. *Notitia Dignitatum*, pl. citées p. 4, note 1 et pl. 37, 38, 41-43. 58, 81-84, 104, 105. Delbrueck, *l. c.*, texte, p. 61 et suiv. Kruse, *l. c.*, p. 99 et suiv., 106 et suiv.
2. Voy. les deux impératrices anonymes, sur les feuillets de diptyques au *Bargello* et à *l'Antiquarium* de Vienne (Delbrueck, *l. c.*, nos 51, 52), et le généralissime Stilichon, sur son diptyque, à la cath. de Monza (*ibid*, n° 63). Cf. le cadeau fait par Gratien au consul Ausone (a. 379) d'une *trabea* ornée d'un portrait de son père Constance (Ausonius, *Gratiarum actio ad Gratianum*, dans *Mon. Germ. Hist.*, *Auct. antiqui*, V, 2) ; chlamyde et tunique envoyées au roi des Lazes par Justin Ier (Malalas, *Chron.*, 17, 413 (Bonn); *Chron. Paschale*, 613-614 (Bonn) ; Théophane, *Chron.*, 259-260 (Bonn). Cf. Ebersolt, *Arts somptuaires*, p. 40); costumes des dignitaires de la cour impériale, au XIVe s. : Codinus, *De offic.*, IV, 17. 18, 19, 21 (Bonn). — Un relief sur l'arc de triomphe de Septime-Sévère à Leptis Magna nous offre comme le prototype de ces portraits impériaux portés sur les vêtements des impératrices, des *reges* et des dignitaires. Mais tandis qu'à l'époque byzantine ils sont cousus ou brodés sur la tunique ou le manteau, le relief du début du IIIe siècle montre un grand médaillon suspendu au cou d'un personnage en tunique. L'éditeur de ce monument (R. Bartoccini, dans *Africa Italiana*, IV, 1-2, 1931, p. 100-101, fig. 70, 73, 76) a probablement tort de l'identifier au « génie » de la légion. Ne s'agit-il pas d'un roi barbare ? Il semble, en effet, que les *reges* barbares portaient au cou les médaillons que leur envoyaient les empereurs. Cf. F. Dölger, dans *Byz. Zeit.*, 33, 1933, p. 469 (C. R. d'un ouvrage d'Alföldi).
3. Eusèbe, *Vita Const.*, ch. 31. Voy. la meilleure reconstruction dans J. Wilpert, *Die römischen Mosaiken und Malereien*. Freiburg in B., 1916, III, pl. 51, 2. Cf. Kruse, *l. c.*, 68 et suiv.
4. Pour l'époque ancienne, voy. les monuments et les textes réunis dans Kruse, *l. c.*, 64 et suiv. Pour l'époque tardive : Codinus, *De offic.*, 5, 28 ; 6, 48 (Bonn).
5. *Notitia Dignitatum*, pl. 33 (éd. Omont) : *comes domesticorum*. Cf. le diptyque de Stilichon (Delbrueck, *l. c.*, n° 63) : *magister militum?* Cf. Kruse, *l. c.*, p. 109-110.
6. Ambros., *Ep.*, 40, 9 (Migne, *P. L.*, 16, 1152). Jean Chrys., *De laud. S. Pauli*, 7, 1 (Migne, *P. G.* 50, 507-508). Les différents drapeaux de l'armée romaine reçoivent le caractère d'insignes du pouvoir des officiers auxquels ils sont attribués, surtout à partir du IVe siècle : Grosse, *Die Fahnen in der römisch-byzantinischen Armee*, dans *Byz. Zeit.*, 24, 1924, p. 366, 368, 370-371.

objets que les souverains envoyaient aux princes étrangers pour confirmer un traité d'alliance ou de protection, à savoir sur des sceaux [1], des bagues [2], des couronnes [3] et des vêtements de parade [4]. Quelques-uns de ces cadeaux symboliques qui, une fois acceptés, mettaient les bénéficiaires dans l'obligation de porter sur eux le portrait de l'empereur, étaient comme des manifestations de la suzeraineté des *basileis* de Constantinople [5] ; dans d'autres cas (voy. les sceaux avec l'effigie impériale qui pendant longtemps, quoique envoyés en même temps qu'un document écrit, n'étaient pas attachés à son parchemin [6]), ces portraits officiels envoyés à l'étranger confirmaient, comme par la présence de l'empereur lui-même, l'authenticité du texte de traité qu'ils accompagnaient. Et c'est une valeur juridique analogue qu'avaient évidemment les portraits des empereurs, quasiment obligatoires, sur les poids, les poinçons [7], les sceaux de plomb

1. Nous pensons à ces grands médaillons en or, ornés d'un portrait de l'empereur régnant, que les souverains envoyaient en δωρεά aux rois, en même temps qu'une lettre. En suivant un usage établi sous le Bas-Empire, Justinien Ier fit porter un médaillon de ce genre au roi d'Ethiopie Aréthas, en 556 (Theoph., *Chron.*, p. 378). Const. Porphyr. (*De cerim*, II, 48, 686-692) donne une liste détaillée des patriarches et des « rois » auxquels la chancellerie impériale envoyait des βούλλαι χρυσαϊ, en variant leur poids.

2. Const. Porphyr., *De adm. imperio*, 53, 251 (Bonn). Cf. une bague au musée de Palerme : Dalton, *Byz. Art a. Arch.*, p. 545.

3. Couronnes envoyées aux rois hongrois par Constantin Monomaque et Michel Doucas : Czobor et Radisics, *Les insignes royaux de Hongrie*. Budapest, 1896 et ailleurs. Voy. la bibliographie dans G. Moravcsik, *A magyar történet bizánci források*. Budapest, 1934, p. 173, 176. A. Grabar, dans *Semin. Kondak.*, VII, 1935, p. 114-115. Avec M. Dölger (*Byz. Zeit.*, 35, 1935) et G. Ostrogorski (*Semin. Kondak.*, VIII, 1936, sous presse) et contrairement à l'opinion de M. Moravcsik émise dernièrement dans G. Moravcsik, *A magyar Szent Korona görög feliratai*. Budapest, 1935, p. 51-52 (résumé français), nous ne doutons pas que ces couronnes, acceptées par les rois hongrois des mains d'envoyés impériaux, n'aient été considérées à Byzance comme des symboles d'une dépendance, ne fût-ce que théorique, des princes hongrois vis-à-vis des *basileis*. Sur la nature des rapports entre *basileis* et « rois », à l'époque byzantine, voy. le récent article de G. Ostrogorski, *Altrussland und die byzantinische Staatenhierarchie*, dans *Semin. Kondak.*, VIII, 1936; pour Rome, voy. *Res Gestae divi Augusti*, ch. XXXI-XXXIII, éd. J. Gagé, 1935, p. 42, note 1.

4. Voy. les textes déjà cités de Malalas, *Chron.*, 17, 413; *Chron. Paschale*, 613-614; Theoph., *Chron.*, 259-260. Cf. Ebersolt, *Arts sompt.*, p. 40.

5. Voy. note 2 de la page précédente.

6. Dölger, dans *Byz. Zeit.*, 33, 1933, p. 469-470. D'après M. Dölger, au xie siècle encore, les βούλλαι ou médaillons en or accompagnant les χρυσόβουλλοι λόγοι des *basileis* — même si on les attachait au parchemin par un ruban — n'étaient pas à proprement parler des sceaux, mais des « images impériales » sur médaillon; fidèles à la tradition antique.

7. Voy. un poids de cuivre jaune, avec les portraits d'un empereur et d'une impératrice : G. Schlumberger, *Mélanges d'archéologie byzantine*, 1895, p. 27 et suiv. Un poids en forme de buste d'empereur (bronze du viie siècle): O. Dalton, *British Museum. Catalogue of early christian Antiq.*, 1901, p. 98. Cf. les lingots d'or trouvés en Transylvanie et portant des poinçons, avec trois bustes d'empereurs : Cabrol, *Dict.*, s. v. «chrisme». Poinçons analogues sur divers plats et vases en argent, des vi[e] et viie siècles :

et surtout sur les monnaies : ils y garantissaient le poids et le titre du
métal ou l'authenticité d'un document [1]. De nombreuses statues impériales
élevées sur les places publiques des villes byzantines et consacrées géné-
ralement à l'occasion de triomphes, avaient une place marquée dans la
série des portraits officiels des *basileis* [2]. Enfin, on les voyait souvent
reproduits sur divers objets du culte chrétien et sur les murs des églises [3].

Cette énumération des catégories d'objets et d'œuvres d'art qui offraient
aux yeux des Byzantins les images des empereurs, montre avec évidence
la part considérable que le portrait officiel du souverain avait dans l'ico-
nographie impériale. Et malgré la destruction de l'immense majorité de
ces œuvres, nous sommes en mesure de constater que des nuances ico-
nographiques apportées à ces représentations officielles leur assignaient,
selon le cas, un sens symbolique différent et suffisamment précis. Mais
avant d'en étudier les types, arrêtons-nous un instant sur une particula-
rité que la plupart des images impériales de ce genre ont en commun
et qui, croyons-nous, nous fait mieux comprendre la portée morale de
ces portraits.

Nous disons, en effet, « portraits » des empereurs, et cette expression
semble parfaitement justifiée si l'on se rappelle, comme nous venons de
le faire, la fonction juridique des *lauratae*. Puisque la mystique impé-
riale leur faisait jouer en quelque sorte le rôle de « sosies » du souverain,
et qu'elles le « remplaçaient » dans des actes d'autorité, le caractère por-
traitique des images impériales aurait dû en être le trait le plus saillant.
Or, la réalité a été souvent très différente. Quelques-unes des images impé-
riales ont bien des traits assez individuels (quoiqu'on ait souvent exa-
géré cette qualité des « portraits » byzantins), mais beaucoup de ces
images se soucient fort peu d'une caractéristique individuelle suffisante
du visage des empereurs portraiturés. Les effigies monétaires apparte-
nant à des règnes successifs, reproduisent parfois la même tête d'em-

L. Matzulewitsch, *Byzantinische Antike*. Berlin, 1929, pl. 4, 13, 32 et fig, 3, 9, 13,
15, etc., p. 1 et suiv. Cf. Dalton, *Byz. Art and Arch.*, fig. 353, 355.

1. Voy., par exemple, l'anecdote de Justinien II refusant l'argent arabe parce que
les images monétaires du type « romain » y étaient supprimées.

2. Rien que les textes réunis par Unger et se rapportant à la seule ville de Cons-
tantinople, mentionnent plus de quatre-vingt-dix statues impériales : Unger, *Quellen
der byzantinischen Kunstgeschichte*. Vienne, 1878, voy. l'*index*, aux noms des empe-
reurs. Cf. J.-P. Richter, *Quellen der byzantinischen Kunstgeschichte*. Vienne, 1897,
voy. l'*index*, s. v., *Bildsäulen*.

3. Voy. plus loin les mosaïques, fresques, miniatures, voiles et vases liturgiques,
croix, reliquaires, encadrements d'icones, autels portatifs, etc., étudiés ou mention-
nés dans cet ouvrage. Quelques-uns de ces portraits figurent sur des objets com-
mandés par les *basileis* eux-mêmes. Mais ils apparaissent aussi sur des pièces exé-
cutées pour des personnes privées. Il s'agit peut-être, dans ce dernier cas, d'objets
destinés à être offerts aux souverains (voy. par ex. notre planche XXIV, 1).

pereur [1] ; ailleurs, les changements introduits dans la gravure monétaire
existante à l'occasion du début d'un règne, n'ont qu'un caractère pure-
ment formel [2], et d'une manière générale, trop de têtes, sur les effigies
impériales en numismatique, sont dépourvues de toute valeur portrai-
tique. Ni les dimensions restreintes des monnaies, ni l'hypothèse d'une
décadence des techniques et du goût, ne sauraient expliquer cette curieuse
« généralisation » des traits des visages impériaux sur leurs « portraits »
officiels. Car, d'une part, on la retrouve parfois sur des monuments d'une
échelle beaucoup plus considérable que celle des émissions monétaires [3], et
d'autre part, les effigies les plus schématiques sont souvent d'une inten-
sité d'expression étonnante et qui semble exclure toute maladresse par
ignorance [4]. Ce sont même généralement les images les moins fidèles
qui révèlent le plus de talent et d'habileté de la part des artistes.

Sans doute, pour expliquer ce phénomène, peut-on invoquer la manière
de sentir assez rudimentaire du haut moyen âge qui semble avoir perdu une
bonne part de cette sensibilité des Anciens pour les traits saillants d'une
tête individuelle qui en faisait d'excellents portraitistes : les artistes du
haut moyen âge voyaient, pour ainsi dire, moins de choses, sur une phy-
sionomie, que leurs ancêtres de l'Antiquité [5]. Mais, croyons-nous, la prin-

1. W. Wroth, *Catalogue of the Imperial byz. Coins in the Brit. Mus.*, I, 1908.
Introduction, p. LXXXVIII et suiv. C'est la règle pour les bustes de profil, sur les
semisses et les *tremisses*. Comparez aussi, par exemple, les « portraits » de Tibère II
(*ibid.*, pl. XIV, 5) à ceux de Justinien Ier (*ibid.*, pl. IV, 12), ou les têtes de Justinien II,
de Tibère III, de Philippicus, d'Anastase II, de Léon III (*ibid.*, pl. XXXIX, 5, 6, 21 ;
XL, 8, 19, 21 ; XLI, 11-14, 15-19 ; XLII, 9-10, etc.).
2. Voy., par exemple, le cas signalé par Wroth (*l. c.*, introd. p. LXXXIX et pl.
XXIII, 2, 3) d'un « portrait » monétaire d'Héraclius qui ne se distingue des images
de Tibère II et de Maurice Tibère que « par l'addition des franges d'une barbe ».
Voy. aussi la singulière parenté des têtes, des attitudes, etc., sur les monnaies d'Anas-
tase Ier, de Justin Ier, de Justinien Ier (*ibid.*, vol. I, pl. I, 1, 2 ; II, 10, 11 ; IV, 9, 10) et
même de Constantin IV Pogonate (*ibid.*, vol. II, pl. XXXVI, 2, 3, 4. 8, etc.), quoique
entre l'avènement d'Anastase (491) et la mort de Constantin IV (685) se soient écoulés
plus de deux siècles.
3. Voy., par exemple, les empereurs sur les *imagines clipeatae* représentées au-
dessus des consuls, sur les diptyques (spécimens, notre pl. II), et surtout les empe-
reurs Constantin Ier et Justinien Ier, sur les portraits rétrospectifs de la mosaïque
récemment nettoyée à Sainte-Sophie de Constantinople, où le peintre n'a guère
essayé d'imaginer deux têtes différentes (notre pl. XXI).
4. Par exemple, Héraclius (Wroth, *l. c.*, pl. XXIII, 9), Constance II (pl. XXX, 17-
21), Constantin V et ses successeurs iconoclastes : portraits monétaires d'un dessin
et d'une facture graphique qui, dans Wroth (pl. XLV, 5-9 ; XLVI, 16, 17 ; XLVII,
6-8, 17 ; XLVIII, 5-10 ; XLIX, 4-8), ne laissent pas assez apparaître leurs qualités esthé-
tiques indéniables (mais qui ne présentent aucun rapport avec le goût classique).
Cf. notre pl. XXVIII, 1-2.
5. Cf. les idées sur la « simplification » du portrait au haut moyen âge développées
par W. de Grüneisen, *Études comparatives. Le portrait.* Rome, 1911. Schramm, *Das
Herrscherbild*, p. 146 et suiv.

cipale raison du caractère générique ou typique des portraits byzantins des empereurs doit être cherchée ailleurs. De même que, au Palais, les cérémonies et les rites remplacent l'action spontanée et que, dès le IIIe siècle, dans la vie officielle, la personne physique du prince s'efface devant le porteur auguste du pouvoir suprême [1], de même l'image de l'empereur s'attache avant tout à la représentation du *souverain*, reconnaissable moins à ses traits personnels qu'à ses insignes, à son attitude et à son geste rituels. Et si le protocole ne laisse pas à l'empereur la liberté dans le choix des gestes, et recommande la parfaite impassibilité inscrite sur le masque immobile de son visage [2], l'art du portrait appelé à fixer ce masque officiel — signe de grandeur surhumaine — ne fait qu'offrir une formule plastique adéquate à cette vision solennelle et abstraite, en se bornant, pour permettre d'identifier une image impériale, à noter sommairement quelque trait saillant (p. ex. une barbe) d'une physionomie de *basileus* et à tracer, à côté, le nom du personnage que l'image est censée représenter. L'empereur n'existe guère en tant que thème de l'art portraitique, en dehors de son rang ou de sa fonction sociale et mystique à la fois, et la première tâche du « portrait » est précisément de faire sentir qu'un tel est le « vrai » *basileus*, en montrant qu'il en a les traits nobles et graves obligatoires, l'allure majestueuse prescrite, le geste consacré, les vêtements et les insignes réglementaires [3].

a. Le portrait à mi-corps.

Dans la masse des images de l'empereur représenté seul, on distingue facilement plusieurs types iconographiques distincts, et tout d'abord le

1. A. Alföldi, *Die Ausgestaltung des monarchischen Zeremoniells am röm. Kaiserhofe*, dans *Röm. Mitteil.*, 49, 1934, *passim*, et plus particulièrement, p. 35, 37-38, 63, 100.

2. Ammien Marcellin, 16, 10, 9 et suiv. (à propos de Constance II entrant à Rome) : *Augustus... faustis vocibus appellatus... talem se tamque immobilem, qualis in provinciis suis visebatur, ostendens...* (qu'il soit considéré) *tamquam figmentum hominis.*

3. On n'a pas hésité, par exemple, à représenter Justinien II Rhinotmète, après sa mutilation, selon la formule du portrait établie dès son arrivée au pouvoir. Comparez les monnaies de ses deux règnes entre lesquels se place la mutilation (Wroth, *l. c.*, pl. XXXIX-XL et pl. XLI). On a eu tort, croyons-nous, de reconnaître Justinien II, dans une tête en porphyre au nez cassé (Delbrueck, *Antike Porphyrwerke*, 1932, fig. 48, p. 119 : l'auteur s'oppose ? à cette identification). Un portrait officiel de ce genre nous semble impossible à Byzance. La mutilation de la tête en porphyre doit donc être rapportée à cette œuvre uniquement et non au personnage portraituré, à moins qu'il ne s'agisse d'un monument mutilé à l'époque même où l'on « coupait le nez » à Justinien II. Mais dans ce cas le rôle officiel du portrait a dû cesser en même temps que celui de l'empereur destitué.

portrait en buste, généralement enfermé dans un cadre circulaire qui toutefois n'est pas obligatoire. Le *basileus* y apparaît soit de profil, soit de face, le profil n'apparaissant que sur les monnaies et les médailles, où, hérité de l'Antiquité, il se perpétue jusqu'à la fin du VIIᵉ siècle [1], à la faveur du traditionalisme habituel de l'iconographie monétaire. Car le type vraiment byzantin — quoique créé à Rome avant la fondation de Constantinople [2] — est celui du portrait de face, d'une symétrie parfaite et d'une raideur non moins accomplie. A l'époque où le portrait de profil reste assez fréquent en numismatique, toutes les autres catégories de monuments, et notamment les différents insignes des dignitaires de l'Empire (sceptres, diptyques, boucliers, vêtements de parade), n'offrent que des images vues de face [3].

Le même type du portrait en buste reçoit parfois une signification symbolique plus précise. Ainsi, les images impériales portées par des Victoires qui les élèvent solennellement au-dessus de leur tête (sur les diptyques consulaires [4], p. ex. pl. II) ont un caractère triomphal évident [5]. Et le *clipeus* sur lequel elles sont tracées ou la couronne de laurier qui les entoure, ne font que souligner cette symbolique. Ces deux derniers traits (forme en médaillon et couronne de laurier) se retrouvent sur les images impériales fixées aux *signa* des armées et au *labarum* [6] ou étendard du souverain où l'empereur, représenté toujours à mi-corps, figure essentiellement le chef d'armée *semper victor*.

1. Derniers exemples sous Justinien II, pendant son premier règne (685-695) : Wroth, *l. c.*, pl. XXXIX, 9, 19, 24, 25.
2. Premiers exemples sur les émissions de Maxence (a. 308), Licinius (a. 312). Voy. H. Mattingly, *Roman coins*. Londres, 1928, pl. LVIII, 10 ; LXIV, 15. Cohen, VII, Maxence, n° 103, p. 177 ; Licinius le jeune, n° 28, p. 217. Certaines effigies monétaires de Postume et de Carausius (Cohen, VI, p. 30, n° 138 ; p. 46, n° 289 ; vol. VII, p. 32, n° 311) offrent une attitude analogue, mais ces portraits sont toujours légèrement tournés d'un côté. Cf. Max Bernhart, *Handbuch zur Münzkunde der röm. Kaiserzeit*. Halle a. S., 1926, pl. 17, 13 (Postume, de trois-quarts), pl. 20, 8 (Licinius, de face). Maurice, *Numism. Const.*, I, pl. VII, 9, 10; XIX, 7, 8 (Maxence) ; pl. X, 11, 16 (Licinius); vol. III, pl. II, 7, VIII, 11 (les deux Licinius) ; pl. II, 14. 16 (Licinius fils).
3. Voy. les reproductions de ces insignes, sur les diptyques : Delbrueck, *l. c.*, nᵒˢ 2, 6, 14, 16, 17, 18, 20, 21, 32,·34, etc., et notre pl. II. Voy. aussi *Notitia Dignitatum*, planches indiquées p. 6, note 1.
4. Delbrueck, *l. c.*, nᵒˢ 11, 12, 17, 20, 21, 23, 24, 25, etc. Cf. Texte, n° 45, fig. 1 où le portrait dans le médaillon représenterait un apôtre (?).
5. Cf. les Victoires-cariatides analogues portant les *imagines clipeatae* des défunts, dans un tombeau du IIIᵉ siècle à Palmyre (Strzygowski, *Orient oder Rom.*, 1901, *frontispice*. Cumont, *Études syriennes*, 1917, p. 65-69). Transformés en anges, ces mêmes génies soutiennent parfois, dans une voûte d'église, une image du Christ ou de l'Agneau : mosaïques de Saint-Vital et de la chapelle archiëpiscopale, à Ravenne, et de la chapelle Saint-Zénon à Sainte-Praxède, à Rome.
6. Voy. p. 6 note 3. Domaszewski, *Die Fahnen im römischen Heere*, p. 69. Kruse, *l. c.*, p. 52. *Dict. des antiquités*, s. v. *signa*.

Les mêmes portraits en buste, mais enfermés dans un cadre rectangulaire, apparaissent également sur les *vexilla*, par exemple, sur le camée de Licinius [1] et sur deux miniatures du *Codex Rossanensis*, où on les voit répétés (brodés ou tissés) sur la nappe qui recouvre la table de Pilate [2].

L'idée du *basileus*-triomphateur est exprimée avec plus de netteté sur le portrait minuscule d'un empereur qui décore le *tablion* de l'impératrice sur le célèbre ivoire du Bargello [3]. Comme tantôt, une couronne de laurier entoure l'image du souverain, mais on y distingue, en outre, la *mappa* et le sceptre avec deux bustes impériaux que l'empereur tient dans ses mains, c'est-à-dire les deux attributs typiques du consul présidant les jeux du Jour de l'An. L'empereur anonyme se trouve ainsi représenté en consul et au moment précis du *processus consularis*. Or, on le sait, cette cérémonie et le costume et les insignes que le nouveau consul portait en présidant les jeux rituels du premier janvier, avaient reçu un caractère triomphal dès le Haut-Empire et en tout cas dès le début du IIIe siècle [4]. C'est en triomphateur par conséquent que se présente le souverain quand il est figuré, comme sur l'ivoire du Bargello, dans l'attitude et avec les attributs du président du *processus consularis*, et c'est cela sans doute qui explique le succès de cette iconographie chez les empereurs du IVe siècle. On voit, en effet, sur les avers monétaires de cette époque, plusieurs souverains portant la *trabea* triomphale et tenant le sceptre et la *mappa* du consul [5]. Prototypes des images consulaires des diptyques, ces représentations réapparaissent, après un long intervalle, sous Tibère II (574-582) et Maurice-Tibère (582-602) [6] qui reprennent trait pour trait

1. Cabinet des Médailles, n° 308. Cf. Delbrueck, *Ant. Porphyrwerke*, p. 123, pl. 60 a.
2. *Cod. Rossanensis*, fol. 15 et 16. Muñoz, *Il codice purpureo di Rossano*. Dr F. Volbach, Georges Salles et Georges Duthuit, *Art byzantin. Cent planches*, etc. Paris, s. d. (1931?) pl. 76. Diehl, *Manuel* [2], I, fig. 127 et 128.
3. Delbrueck, *Consulardiptychen*, n° 51. Volbach, Salles et Duthuit, *l. c.*, pl. 18. Diehl, *l. c.*, fig. 180.
4. *Dict. des Antiquités*, I, 1470 (G. Bloch). Alföldi, dans *Röm. Mitteil.*, 49, 1934, p. 94-97 et fig. 4. Sur la *mappa* dans l'iconographie impériale, voy. le même dans *Röm. Mitteil.*, 50, 1935, p. 34-35, fig. 3, images 1, 4. Delbrueck, *l. c.*, p. 62-63. Cf. *De cerim.*, commentaire Reiske, p. 662 et suiv. Belaev, *Byzantina*, II, p. 206 et suiv. *Real. Encycl.* 14, 1415, s. v. *mappa* (Schuppe).
5. La *mappa* fait son apparition en numismatique sur l'une des dernières émissions de Constance II : Alföldi, dans *Röm. Mitteil.*, 50, 1935, p. 34. Cf. K. Regling, *Der Dortmunder Fund römischer Goldmünzen*, 1908, pl. 1, 8. Voy. plus tard la *mappa* (accompagnée souvent du sceptre couronné d'un aigle) dans les mains de l'empereur, sur les effigies monétaires de Valentinien II (Cohen, VIII, p. 147, n° 63), Honorius (*ibid.*, p. 180, n° 15 ; p. 188, n° 69), Valentinien III (*ibid.*, p. 211, n° 9 ; p. 213, n° 26), etc. *Real-Encycl.*, 14, 1415, s. v. *mappa* (Schuppe). Delbrueck, *l. c.*, p. 52-53 (*mappa* et *trabea* triomphale).
6. Wroth, *l. c.*, vol. I, pl. XIII, 20 ; XIV, 5 ; XV, 3, 4, 8, 9 ; XVI, 1, 3, 6 (Tibère II) ; XVII, 8 ; XVIII, 2, 4, 7, 8 (Maurice Tibère).

l'iconographie du IVe siècle [1]. Tandis que, entre-temps, Léon Ier (457-474) avait essayé d'adapter le type traditionnel aux exigences du culte chrétien en remplaçant le sceptre couronné de l'aigle par une croix à long manche [2], Phocas, au début du VIIe siècle et Léon III, au VIIIe siècle, reproduiront ce type nouveau sur de nombreuses monnaies [3].

Ainsi, on le voit, les monnaies de la fin du VIe siècle (de Tibère II et de Maurice Tibère) offrent les seuls exemples — après le IVe siècle — où l'on retrouve dans sa pureté le type de portrait officiel de l'empereur qui décore le costume de l'impératrice, sur le relief du Bargello. La coïncidence est assez frappante pour nous permettre de proposer une date précise pour cet ivoire qu'on a essayé d'attribuer à des époques diverses [4]. Des deux empereurs qui avaient adopté le type monétaire du *basileus* en consul, selon la formule de l'ivoire du Bargello, c'est le type physique de Maurice Tibère, sur ses émissions, qui offre le plus de ressemblance avec l'empereur de l'ivoire. C'est d'autre part sa femme, Constantina, qui fut la première impératrice à s'être fait représenter *debout*, sur les monnaies [5], adoptant ainsi l'attitude de l'impératrice de l'ivoire du Bargello. Et enfin, la profusion de perles de dimensions extraordinaires qui caractérise ce portrait anonyme, n'est pas moins apparente et exceptionnelle, sur une effigie de Maurice Tibère qui figure au revers de l'une de ses plus belles émissions, et où les rangées des perles semblent même disposées d'une manière analogue [6]. Tout semble concourir ainsi à dater du règne de Maurice Tibère (582-602) le fameux ivoire du Bargello, et à identifier la majestueuse *basilissa* avec Constantina, femme de cet empereur.

Exprimé d'une façon différente, c'est encore le thème du triomphe qui détermine l'iconographie de l'une des séries les plus considérables de portraits impériaux à mi-corps, en numismatique byzantine. Nous pensons à ces images de l'empereur casqué, armé d'une lance et portant le costume militaire, qui abondent sur les émissions des Ve et VIe siècles et

1. Le sceptre avec l'aigle souligne le caractère exceptionnel du consulat impérial et évoque son triomphe perpétuel : cf. Alföldi, dans *Röm. Mitteil.*, 50, 1935, p. 38.

2. Léon Ier : J. Sabatier, *Description générale des monnaies byzantines*, I, 1862, pl. VI, 19.

3. Phocas : Wroth, *l. c.*, vol. I, pl. XX, 10, 12 ; XXI, 4. 6, 8, 9, 11 ; XXII, 12, 19. Léon III : *ibid.*, vol. II, pl. XLII, 7, 8, 13, 14, 17 ; XLIII, 2.

4. Graeven, dans *Jahrbuch d. preus. Kuntsammlungen*, 1898, p. 82. Ebersolt, *Arts sompt.*, p. 36. Diehl, *Manuel* [2], I, p. 375. Delbrueck, dans *Röm. Mitt.*, 1913, p. 341 ; *Consulardiptychen*, p. 208 (bibliographie : p. 205).

5. Wroth, *l. c.*, vol. I, pl. XIX, 22, 23. Les gravures sur ces bronzes sont malheureusement assez effacées. On y distingue, toutefois, la couronne à trois « aigrettes » et le sceptre surmonté d'une croix que porte l'impératrice de l'ivoire du Bargello.

6. *Ibid.*, pl. XVII, 1.

réapparaissent dans la deuxième moitié du VIIᵉ[1]. Représenté en général romain, le *basileus* de ces portraits est évidemment le chef victorieux des armées de l'Empire. Et d'ailleurs, un détail achève de donner à ce type iconographique une signification triomphale : c'est une petite figure équestre d'un empereur écrasant le barbare, gravée sur le bouclier du *basileus*. La symbolique de ce groupe est évidente, et nous aurons l'occasion de voir plus loin qu'il appartient au nombre des types traditionnels de la victoire impériale. Sur les émissions de Justin II, ce cavalier décorant le bouclier est accompagné d'un autre motif triomphal : le globe que l'empereur tient dans sa main droite est surmonté d'une *Victoriola* qui, de son bras levé, devait couronner le *basileus*[2].

Enfin, sous le règne de Justinien II, la série des portraits monétaires à mi-corps s'enrichit d'un type qui sera appelé plus tard à une longue carrière. Le *basileus* y apparaît dans ses vêtements de grande cérémonie, y compris le *loros*, portant une croix-sceptre et une sphère couronnée d'une autre croix[3]. Certes, ici encore nous retrouvons un symbole triomphal qui cette fois prend la forme de la croix : le *basileus* tient dans ses mains deux reproductions de cet instrument de la Victoire impériale (voy. chap. II), et cette fonction de la croix attribut de l'empereur y devient particulièrement évidente (émissions de Justinien II, où la croix-sceptre prend la forme de la croix « constantinienne » avec une base à degrés[4] ; émissions de Théophile et d'autres empereurs des IXᵉ-Xᵉ siècles, qui substituent à la croix le *labarum* constantinien)[5]. Et pourtant, la plupart de ces portraits impériaux, et probablement tous à partir du IXᵉ siècle, mettent l'accent moins sur la symbolique triomphale que sur la figuration de la Majesté de l'autocrate. Les deux attributs mis entre les mains de tous ces empereurs sont avant tout les insignes de leur pouvoir, les reproductions plus ou moins fidèles d'objets réels (sauf peut-être la croix

1. Voy., par exemple, Sabatier, *l. c.*, vol. I, pl. III, 11 (Arcadius) ; IV, 30 ; V, 13 (Théodose II) ; VI, 5 (Marcien) ; VI, 21 (Léon Iᵉʳ) ; VII, 15 (Léon II) ; VII, 18 (Zénon) ; VIII, 14, 19, 22-24 (Basilisque, Léonce, Anastase). Wroth, *l. c.*, vol. I, pl. I, 1-2 (Anastase) ; II, 10-11 (Justin Iᵉʳ) ; IV, 9-12 ; V, 4, 5, 8 ; VII, 1-3, 8 ; VIII, 4, 6 ; IX, 2, 7 ; X, 2 (Justinien Iᵉʳ) ; XI, 1, 2 (Justin II) ; XIII, 17-19 ; XIV, 4, 9 ; XVI, 2, 16 (Tibère II) ; XVIII, 1 ; XIX, 13 (Maurice Tibère). Motif repris par Constantin IV Pogonate : *ibid*, vol. II, pl. XXXVI, 2-4, 9, 10 ; XXXVII, 11, 12 ; XXXVIII, 1 ; et par Tibère III : pl. XL, 8-13, 16, 19-26.

2. *Ibid.*, vol. I, pl. XI, 1-2.

3. *Ibid.*, vol. II, pl. XXXVIII, 17, 22 ; XXXIX, 23.

4. Sur cette croix « constantinienne » voy. plus loin, aux paragraphes consacrés à l'« Instrument de la Victoire Impériale » et à l'évolution de l'art impérial. Le mot *pax* inscrit sur la sphère que tient l'empereur ne s'oppose pas à notre interprétation, le thème de la « paix romaine » faisant partie du cycle triomphal. Voy. par ex. Pauly-Wissowa, *Real-Encycl.*, s. v. « Eirene », p. 2130.

5. Wroth, vol. II, pl. XLIX, 2, 3 ; XLIX, 17, 18 ; L, 10, 17 ; LI, 15, etc.

à degrés de Justinien II, à la fin du viie siècle) que les souverains por-
taient eux-mêmes ou faisaient porter devant eux, pendant les cérémonies
des grandes fêtes, lorsque le rituel exigeait qu'ils apparussent devant la
foule, comme l'incarnation même du pouvoir suprême de l'Empire. Avec
des variantes qui ne changent en rien ni le type iconographique ni sa
portée symbolique, ces images de la Majesté impériale ont été souvent
reproduites en numismatique jusqu'à la fin de l'Empire d'Orient [1].

Elles étaient tout indiquées, par conséquent, pour figurer le titulaire
du pouvoir suprême sur une couronne envoyée de Constantinople à un
prince étranger. Aussi reconnaissons-nous sans surprise un portrait de ce
type figurant Michel VII Doucas, sur la couronne qu'il fit remettre au roi de
Hongrie Geiza Ier (1074-1077) [2]. Ce curieux portrait en émail, fixé à l'arrière
de la couronne, y fait pendant à une image du Pantocrator qui en occupe
le devant ; tandis que l'empereur corégnant Constantin et le roi Geiza se
tiennent à droite et à gauche du *basileus* (pl. XVII, 1). Nulle part ailleurs,
dans l'art byzantin, la hiérarchie des pouvoirs n'apparaît aussi clairement
exprimée par l'image : le *pambasileus* et le *basileus* sont réunis sur le même
objet, parce que l'un étant l'image de l'autre, leurs pouvoirs sont en quelque
sorte analogues et complémentaires ; mais le *basileus* occupe la partie
arrière de la couronne, en laissant naturellement la première place, celle
du devant, au Pantocrator ; le deuxième empereur et le roi hongrois ont un
rang inférieur à celui du *basileus* principal, et c'est ce qu'indiquent leurs
places respectives dans la composition, ainsi qu'un détail plus suggestif
encore, à savoir la couleur des caractères en émail qui composent les
noms des trois princes. Ces caractères sont rouges pour Michel Doucas,
le vrai *basileus* ; ils sont verts pour les deux autres. Que l'envoi de cette
couronne et ses images puissent être invoqués ou non comme preuves
d'un état de vassalité de la Hongrie par rapport à Byzance, une chose
semble acquise, à savoir que l'auteur byzantin de la couronne a essayé de
fixer par un groupe de portraits la hiérarchie des pouvoirs et que, dans son
idée, l'empereur de Constantinople se plaçait entre un roi et le Christ, sei-
gneur de tous les souverains. Le *basileus* formait ainsi comme le sommet
de la pyramide de l'humanité, au-dessus de laquelle il n'y avait que Dieu,

1. Voy., par exemple, les portraits à mi-corps : Wroth, II, pl. LXX, 15-19
(Manuel Ier) ; LXXI, 11-14 (Andronic Ier) ; LXXII, 12-14 (Isaac II). Dans la série des
portraits debout, ces attitudes se retrouvent encore plus tard, par exemple, sous
Andronic II : *ibid.*, pl. LXXV, 5-7, 10, 11, 15, 17, 18 ; LXXVI, 1-3.
2. Voy. récemment G. Moravcsik, *A. magyar Szent Korona görög feliratai* (résumé
français), dans Ertekezések de l'Acad. hongroise, XXV, 1935, pl. I-VIII (bibliogra-
phie). Cf. également : J. Labarte, *Histoire des arts industriels*, II, 1864, p. 92-96.
Kondakov, *Gesch. und Denkmäler des byz. Emails.* Francfort, 1892, p. 239-243.
A. Rosenberg, dans *Cicerone*, 9, 1917, p. 41-52.

et il faut croire que le roi hongrois qui se coiffa de cette couronne admettait bien — sinon juridiquement, du moins « philosophiquement » — ce système d'idées politico-mystiques qui le mettaient, ne fût-ce que moralement, dans une certaine subordination idéale vis-à-vis de l'Empereur.

En nous arrêtant à la décoration symbolique de la « Sainte Couronne » hongroise, nous n'avons pas perdu de vue notre sujet principal, car seule l'analyse de tout le groupe des portraits fixés sur la couronne nous a permis de préciser la symbolique du portrait impérial qui en fait partie : mieux que toute autre image de ce genre, il nous a montré que le portrait impérial à mi-corps exprime surtout la plénitude du pouvoir et la Majesté du *basileus*. Il apparaît ainsi, tout compte fait, que les portraits officiels impériaux à mi-corps, si quelque trait suggestif vient en préciser la portée symbolique, figurent soit le souverain victorieux et triomphant, soit le *basileus* en majesté, investi du pouvoir suprême de l'Empire. Des éléments des deux symboles sont évidemment compris dans chaque représentation de ce genre, mais il semble bien que les images aux nuances triomphales dominent au début de l'ère byzantine, tandis que les portraits « de majesté » l'emportent à partir du ixe siècle au plus tard [1].

b. **Le Portrait en pied et debout**.

Moins fréquent que le type précédent, le portrait qui figure l'empereur en pied, debout et de face, a fait partie du répertoire des iconographes byzantins, depuis le commencement jusqu'à la fin de l'Empire d'Orient.

Les statues monumentales des empereurs devaient le plus souvent (pas toujours) adopter cette attitude. Mais c'est là la catégorie de monuments byzantins qui nous est le moins connue. Il suffit de rappeler que nous ne possédons plus aucune des quatre-vingts et quelques statues d'empereurs et d'impératrices que les textes nous signalent rien que pour Constantinople [2], et que de leurs innombrables effigies monumentales qui s'élevaient dans les villes de province il ne nous est conservé qu'une seule, la statue colossale de Barletta [3], non loin de Bari, qui, malgré son état de conservation imparfait (les bras et les jambes auraient été refaits

1. Le portrait impérial à mi-corps n'apparaît qu'exceptionnellement sur les objets du culte chrétien. Voy. par exemple, les images d'un empereur et de sa femme, en orants (Justin Ier ou Justin II), sur une croix du Musée du Vatican. Diehl, *Manuel* [2], I, fig. 155, p. 310.
2. F. W. Unger, *Quellen d. byz. Kunstgesch.*, *index*, aux noms des empereurs et impératrices. J.-B. Richter, *Quellen d. byz. Kunstgesch.*, *index*, s. v. *Bildsäulen*.
3. Reproductions, par exemple, dans Bréhier, *L'art byzantin*, p. 115, fig. 52. H. Peirce et R. Tyler, *L'Art byzantin*, I, Paris, 1932, pl. 30-32.

au xv^e siècle), nous offre intactes une grande partie du corps et une tête admirable (pl. I). L'identification de cet empereur présente, comme on sait, des difficultés considérables. Je crois pourtant qu'après avoir abaissé cette œuvre jusqu'au vii^e siècle, on a eu raison de revenir au iv^e siècle ; et le nom de Valentinien I^{er} (364-374) qui a été récemment prononcé à propos de cette statue, pourrait être retenu comme très vraisemblable [1].

OEuvre brutale, cette sculpture est d'un effet considérable, et c'est avec succès sans doute qu'elle a rempli son rôle aux yeux des foules qu'elle dominait de ses dimensions, de son poids et de son masque impénétrable au regard de plomb. La tête de l'empereur de Barletta est peut-être l'illustration la plus saisissante du pouvoir qui s'exprime par la violence, et on se rend compte combien cet effet dépend de la schématisation des traits du visage : sans rien enlever de son caractère, la symétrie et la simplification synthétique des plans lui donnent un aspect effrayant d'automate. Inutile d'ajouter que cette statue figure l'empereur en chef d'armée, portant cuirasse et *paludamentum*, et que cette iconographie, comme toujours, met l'accent sur la représentation de la force victorieuse du pouvoir impérial.

Une imitation d'une statue analogue d'Honorius est répétée deux fois sur un diptyque en ivoire du consul Probus (406) [2], et sur l'un de ces reliefs l'idée du triomphe est soulignée par un détail suggestif : Honorius s'appuie sur un *labarum* où l'on lit une paraphrase de la formule constantinienne : **IN NOMINE XP(IST)I VINCAS SEMPER**. Le dernier mot est évidemment emprunté au titre officiel des empereurs, et rappelle leur don de la victoire perpétuelle.

Le même type iconographique de l'empereur représenté debout et vêtu en général des armées romaines, se retrouve sur certains diptyques consulaires du vi^e siècle (au sommet du sceptre [3]) et sur les revers des monnaies paléo-byzantines (de préférence avec la légende : *Gloria Romanorum*), où toutefois il ne survit guère au règne de Justinien I^{er} [4].

Mais à peine cette image de tradition romaine tombe-t-elle en désuétude que le type de l'empereur représenté debout et de face réapparaît en numismatique, sous un autre aspect. Sur certaines monnaies de bronze de Maurice Tibère (582-602), l'empereur se tient debout, mais au lieu du

1. *Ibid.*, p. 45.
2. *Ibid.*, pl. 80.
3. Delbrueck, *Consulardiptychen*, nos 10 et 11.
4. Voy. les exemples les plus tardifs dans Wroth, vol. I, pl. V, p. 29 (Justinien I^{er}). Sur sa statue équestre, Justinien I^{er} portait également le costume militaire antique. Voy. plus loin, les quelques images isolées des vii^e et xii^e siècles, où les empereurs byzantins reviennent au type iconographique romain.

A. Grabar. *L'empereur dans l'art byzantin.* 2

costume guerrier, il porte un long vêtement de parade (le *divitision* ?) et
tient la sphère symbolique du pouvoir suprême. L'impératrice Constan-
tina, sa femme, se tient à ses côtés dans la même attitude solennelle,
affublée d'un costume richement orné de pierres et de perles et portant
un sceptre crucifère ; tandis que leur fils Théodose est représenté sur le
revers, dans une pose analogue et doté d'une sorte de crosse crucifère [1].
L'empereur Phocas reprend ce type iconographique nouveau [2], en limitant
toutefois son emploi aux émissions de bronze (comme son prédécesseur
Maurice Tibère). Au contraire, Héraclius lui fait gagner les avers des
solidi d'or et des pièces d'argent. La représentation de la trinité d'empe-
reurs figurée sur les monnaies d'Héraclius [3] marque le point culminant du
succès rapide de la formule nouvelle que la numismatique byzantine
n'oubliera plus.

Certains bronzes d'Héraclius nous font entrevoir la portée symbolique
de cette formule iconographique [4]. Ils offrent comme un type de transition
où Héraclius-père, en costume militaire, voisine avec son fils, portant le
long vêtement des cérémonies palatines. Ce rapprochement semble sug-
gérer que l'image du prince en vêtement de parade ne s'opposait pas à
l'iconographie triomphale. Et de fait nous voyons déjà, parmi les illus-
trations du Calendrier de l'an 354, des portraits officiels de souverains
debout et en costume « civil », qui figurent le triomphateur [5]. Ils portent,
en effet, sur leur main droite, une petite Victoire, et leur vêtement n'est
autre que la *trabea* triomphale. Au ve siècle, Ricimer emploie un cachet
en saphir, où il apparaît debout, en longue tunique et manteau, accom-
pagné de la légende **RICIMER VINCAS** [6]. Il ne s'agit donc, en principe,
que d'une variante de l'image triomphale du souverain, et les ico-
nographes byzantins, même tardifs, se souviendront souvent de cette
symbolique. La substitution du portrait debout en tunique et *loros*, dans
la numismatique, depuis la fin du vie siècle, au portrait de l'empereur en
« uniforme » conventionnel de général romain, n'en est pas moins ins-
tructive. Elle marque un progrès du « réalisme » dans l'art officiel et de
la tendance des Byzantins à relever la Majesté des empereurs, telle qu'elle
se manifestait dans les cérémonies de la cour. A l'image inspirée par un

1. Wroth, vol. I, pl. XIX, 22, 23 ; XX, 1.
2. *Ibid.*, XX, 9 ; XXI, 1, 5, 7, 10 ; XXII, 1, 2, 4.
3. *Ibid.*, XXIII, 10-12, 21 ; XXIV, 5-12 ; XXV, 2, 3, 9, 10 ; XXVI, 1, 2, 4. A propos
de la « trinité » des empereurs rapprochée de la Sainte Trinité, voy. Theophan.,
s. a, 6161 ; Zonar. XIV, 20 et les inscriptions qui accompagnent les portraits impé-
riaux du frontispice du Jean Chrysostome du Mont-Sinaï (Sinaït. 364 : notre
pl. XIX, 2).
4. *Ibid.*, XXIV, 6, 7, 11 ; XXV, 2.
5. Strzygowski, *Die Kalenderbilder des Chronographen vom Jahre 354*, pl. 35.
6. Delbrueck, *Consulardiptychen*, texte, fig. 21 (p. 51).

acte réel, ils préfèrent la vision d'un moment symbolique de la liturgie impériale [1].

Les successeurs d'Héraclius, Constant II et Constantin IV, adoptent, sur leurs monnaies le type du portrait debout, que leurs prédécesseurs [2] avaient affectionné : même attitude, même costume, mêmes attributs (et notamment la sphère). Toutefois l'idée triomphale y est exprimée avec plus d'évidence : les empereurs en majesté se tiennent des deux côtés de la croix triomphale « constantinienne » (fixée sur une base à gradins), et une légende interprète cette scène comme une image de la **VICTORIA AVGVSTORVM**. Un peu plus tard, Justinien II transporte la même image sur l'avers de ses émissions, et se fait représenter élevant cette croix « constantinienne », avec sa base en gradins [3] (pl. XXX, 13) : on revient ainsi à l'image du souverain portant l'instrument de la victoire, la croix à gradins ayant remplacé le *labarum* des portraits triomphaux des IVe et Ve siècles.

Mais la légende qui accompagne la composition de la fin du VIIe siècle annonce le moyen âge. On y lit, en effet : **D**(ominus) **IVSTINIANVS SERV**(us) **CHRIST**(i), formule nouvelle qui insiste sur la piété du *basileus* et omet toute allusion à la symbolique triomphale de l'image. C'est avec l'empressement d'un fidèle « sujet du Christ » que Justinien II se saisit de l'instrument de la victoire que lui a accordée le Souverain céleste, figuré sur le revers de la même monnaie, et encadré de la légende **REXREGNAN-TIVM** (pl. XXX, 9). Les deux images représentées à l'avers et au revers de la même pièce doivent être considérées comme formant une même composition. On comprendra alors le lien qui existe entre la présence de la nouvelle formule *servus Christi* et l'apparition simultanée d'une image du Christ qui jusqu'alors n'a jamais été figurée sur une émission byzantine : l'auteur de cette composition se proposa de montrer le pieux empereur devant le Παμβασιλεύς, comme un « sujet » auprès de son Seigneur. Les traits du type du Pantocrator qu'on attribua à cette occasion au Christ se trouvent parfaitement justifiés, ainsi que l'attitude debout du *basileus*. Car il va de soi que devant le Pantocrator aucun homme, fût-il empereur, ne peut se présenter que debout ou en proskynèse [4].

1. Voy. par ailleurs les images monétaires des IVe et Ve siècles où les empereurs vêtus de la *trabea* triomphale apparaissent dans des compositions triomphales : tantôt ils siègent solennellement en recevant l'hommage des barbares accroupis à leurs pieds ; tantôt, représentés debout, ils relèvent la personnification d'une ville, d'une province ou de l'Empire (type de la *Clementia* de l'empereur *restitutor, liberator...*). Voy. nos pl. XXIX, 8 et 10.
2. Wroth, vol. I, pl. XXX, 19-21 ; XXXI, 1, 2, 15, 20, etc. ; vol. II, pl. XXXVI, 1-3, 8-13 ; XXXVII, 5-7, 9-11, 14-19, etc.
3. *Ibid.*, vol. II, pl. XXXVIII, 15, 16, 20, 21, 24 ; XXXIX, 3.
4. Une autre émission de Justinien II (pl. XXX, 10, 14) offre un deuxième exemple de

Les monnaies de Justinien II nous apportent ainsi un précieux témoignage sur l'évolution du portrait de l'empereur représenté debout : parti de l'image du fier guerrier romain, il conserve toujours son caractère triomphal, mais à la fin du VIIᵉ siècle il figure aussi le *basileus* victorieux en tant que sujet respectueux du Souverain céleste, voulant dire par là, probablement, que cette piété exemplaire de l'empereur est la condition indispensable de la Victoire Impériale.

Citons en passant quelques émissions de Théophile qui se fait représenter debout et de face, portant un casque « triomphal » et tenant le *labarum* et la sphère : ce type semble revenir à une image plus essentiellement triomphale [1].

Mais dès les règnes de Basile Iᵉʳ et de Léon VI, l'évolution de notre type iconographique, commencé à l'époque pré-iconoclaste, reprend de nouveau et conduit à l'image de la Majesté. Les images monétaires des souverains de cette époque, tenant la croix et la sphère et immobilisés debout dans une attitude de cérémonie [2], se confondent virtuellement avec les images de Majesté, même si le revers de la même monnaie porte l'effigie d'un Christ trônant : dorénavant la hiérarchie des pouvoirs céleste et terrestre n'est plus indiquée que par la différence des attitudes. Cette formule définitive a été souvent reproduite jusqu'à la fin de l'Empire, et parfois — comme sur les monnaies du règne commun d'Eudocie,

concordance des images des deux côtés d'une même monnaie. Le revers y est également ment occupé par une image du Christ. Mais le Christ-Pantacrator ayant été remplacé par un Christ plus jeune, d'un type très particulier (à rapprocher des rarissimes images du Christ « prêtre du Temple de Jérusalem » : Aïnalov, dans *Seminar. Kondakov.*, II, 1928, p. 19 et suiv.), l'effigie de l'empereur à l'avers a changé à son tour. Représenté à mi-corps, Justinien II ne semble plus s'adresser au Christ, mais aux hommes. Il tient toujours la croix triomphale, mais le rouleau de la main gauche est remplacé par une sphère crucifère (croix à double branche transversale, dite « patriarcale ») sur laquelle on lit le mot PAX. Ainsi, les deux images — du Christ et du *basileus* — ont été modifiées simultanément. — La symbolique de cette double image n'est pas très claire. En mettant la sphère dans la main gauche de l'empereur, on a voulu sans doute relever la plénitude du pouvoir, et, par suite, la Majesté du *basileus* ; la légende MVLTVSAN (*multos annos*), inspirée par les acclamations rituelles de l'empereur, semble le confirmer. Mais le mot PAX sur la sphère peut être interprété de plusieurs manières : faut-il y voir une allusion à la « paix romaine » régnant dans l'Univers soumis à Justinien II ? Ce serait un trait de plus ajouté à la caractéristique de la Majesté du souverain. Ou bien, le thème de la *pax* se rattachant au thème général du triomphe, la légende sur la sphère du *basileus* fait-elle pendant à la croix triomphale de la même image et proclame-t-elle la force victorieuse de Justinien II ? La numismatique de cet empereur, si particulière, mériterait une étude approfondie.

1. Wroth, vol. II, pl. XLIX, 2, 3. Cette effigie étant coupée à la hauteur des genoux, nous la classons parmi les portraits debout.

2. *Ibid.*, vol. II, pl. XLIX, 15 et surtout : pl. L, 11 ; LII, 4 ; LX, 8, 9 ; LXI, 1 7, 8, 10-12 ; LXII, 2 ; LXIII, 5-7 ; LXIV, 1 et suiv., etc.

Michel VII et Constantin[1] — un détail caractéristique, le tapis rond
étalé sous les pieds des souverains, τὸ σουππέδιον, achève de donner à ce
genre de portraits officiels le sens d'images de Majesté. Les exceptions
sont rares. C'est ainsi que plusieurs empereurs des xie et xiie siècles, par
un curieux retour à une formule antique, se sont fait figurer quelquefois
en guerriers victorieux, portant cuirasse, *sagum* et « anaxyrides », et
armés d'une épée et d'une lance crucifère[2]. Mais ce groupe d'images
d'un aspect archaïsant reste bien isolé — soulignons-le — dans la série
des portraits impériaux de l'époque tardive.

En dehors de la numismatique, nous ne connaissons qu'un très petit
nombre d'images figurant l'empereur seul et debout : outre les dessins
du Calendrier de 354 et la statue de Barletta, Venise en conserve deux,
un relief de marbre et un émail, tous deux, d'ailleurs, plus ou moins retou-
chés par des praticiens italiens. Le relief, encastré aujourd'hui dans le
mur d'une maison du Campo Angaran[3], figure un empereur barbu et
diadémé, qui, vêtu de la dalmatique et du *loros*, debout sur un tapis
rond, tient un *labarum* schématique et la sphère crucifère. Le cadre cir-
culaire qui entoure cette figure de Majesté et le fond ornementé (semis
de fleurs à quatre pétales) ne sont certainement pas byzantins. La des-
tination première de ce bas-relief et le nom de l'empereur nous échappent
ainsi. Mais, œuvre du xie ou xiie siècle, cette image adopte jusqu'aux
détails le type du portrait monétaire de cette époque, commun à beaucoup
d'empereurs et figurant en premier lieu la majesté du *basileus*.

L'émail auquel nous venons de faire allusion fait partie de la décora-
tion somptueuse de la Pala d'Oro[4]. On y trouve, en effet, séparées par une
Vierge orante tout à fait indépendante de ces portraits, les images de
l'impératrice Irène et d'un empereur dont le nom ne nous est plus connu,
ayant été remplacé à Venise par celui du doge Falier. Il ne peut être
question pourtant que de l'un des *basileis* des xie et xiie siècles qui
avaient eu pour femme une *basilisse* Irène, soit Alexis Ier (1081-1118) ou
son fils Jean II (1118-1143). Quoique certaines transformations opérées
par les Vénitiens qui avaient pour but de faire d'un portrait d'empereur
une image d'un doge, en altèrent le dessin primitif, nous reconnaissons
sur l'émail de la Pala d'Oro le type iconographique du *basileus* de face,
debout sur le petit tapis impérial et portant, outre le vêtement de parade,

1. *Ibid.*, vol. II, pl. LXI, 10-12.
2. *Ibid.*, vol. II, pl. LIX, 3, 4 ; LX, 11-13 ; LXII, 13 ; LXVII, 12 ; LXVIII, 1, 2.
3. G. Schlumberger, *Mélanges d'archéologie byzantine*. Paris, 1895, p. 171, fig.
p. 173 (= *Byz. Zeit.*, 1893). Cf. Diehl, *Manuel*[2], II, feuille de titre. Spyr. P. Lambros,
Empereurs byzantins. Catalogue illustré de la collection de portraits... Athènes,
1911, pl. 96.
4. Diehl, *Manuel*[2], II, fig. 349 (peu nette). Ebersolt, *Arts somptuaires*, fig. 49.

la sphère et le sceptre traditionnels. C'est un exemple de plus de l'image de la Majesté, selon la formule habituelle sur les monnaies de la même époque.

Les miniaturistes de la dernière période de l'histoire byzantine semblent avoir préféré, eux aussi, ce type simple et conforme à la symbolique impériale de leur temps. Le cod. Monac. gr. 442 (xive s.) contient toute une série de portraits « officiels » de ce genre figurant les empereurs Lascaris et Paléologues [1], et d'autres manuscrits de la même époque offrent des miniatures analogues, fidèles au même type iconographique, mais généralement plus artistiques [2]. On appréciera surtout la splendide miniature du Par. gr. 1242, où Jean VI Cantacuzène est représenté deux fois sur la même page, d'abord en majesté impériale (selon la formule que nous étudions), puis en habit de moine (pl. VI, 2). On retrouve le portrait debout sur une série de chrysobulles et sur d'autres sceaux de la dernière période byzantine [3] et sur une broderie, au bas d'un sakkos (dit de Photios) envoyé de Constantinople à Moscou par Jean VIII Paléologue [4]. Dans ces derniers cas, l'emplacement même des portraits impériaux (actes de donation à des monastères, vêtement liturgique) exclut toute symbolique triomphale.

On voit ainsi qu'à l'époque tardive — sur les monnaies et en dehors de la numismatique — les portraits de l'empereur debout avaient généralement la valeur d'images de son pouvoir et de sa Majesté. Mais exceptionnellement sans doute, et peut-être par archaïsme volontaire (toujours comme en numismatique), on essaya aussi de revenir à la symbolique initiale de ce type iconographique. C'est du moins ce qui semble ressortir d'une description de certains costumes d'apparat des hauts dignitaires de la cour du xive siècle. D'après Codinus, plusieurs de ces uniformes étaient ornés de deux portraits de l'empereur régnant, fixés l'un sur le devant et l'autre sur le dos du scaranicon de parade [5]. Or, il était de

1. Reproductions : Lambros, *Empereurs byzantins*, pl. 73, 75, 77. A. Heisenberg, *Aus der Geschichte und Literatur der Palaiologenzeit*. Munich, 1920, planches.

2. Voy., par exemple, Manuel Comnène et Marie, sa femme, dans cod. Vat. gr. 1176 (a. 1166 : Lambros, *l. c.*, pl. 69) ; Andronic II Paléologue et sa deuxième femme (Stuttgart, Landesbibliothek, cod. Hist. I, 601 : Lambros, *l. c.*, pl. 83) ; Manuel Paléologue (Par. suppl. gr. 309 : Lambros, *l. c.*, pl. 85) ; le même empereur avec sa femme et ses trois fils (a. 1402. Musée du Louvre : Lambros, *l. c.*, pl. 84. A. Vasiliev, *Histoire de l'Empire byzantin*, II, pl. XXVI).

3. Schlumberger, *Sigillographie byzantine*, Paris, 1884, p. 228, 229, 279 et surtout 418, 419, 421-423.

4. Vasiliev, *l. c.*, II, pl. XXIV.

5. Codinus, *De offic.*, IV, p. 17-19, 21 (Bonn). On admet généralement que le σκαράνικον a été une pièce de vêtement (voy. dernièrement Kondakov, in *Byzantion*, I, p. 17). Mais on a proposé également (Smirnov, *ibid.*, p. 726) d'y voir une coiffure. Un relief byzantin en argent, sur le cadre d'une icone de la Vierge, à la Lavra

règle que chacun de ces portraits reproduisît un type iconographique différent, ces types eux-mêmes et leurs combinaisons variant d'uniforme à uniforme. On devine qu'une symbolique de ces portraits en déterminait le choix, selon le rang du dignitaire. Sans pouvoir la déchiffrer dans toutes ses parties, nous remarquons qu'à une exception près (où toute une composition remplace la figure de l'empereur [1]), on y groupait deux par deux l'image du *basileus* trônant et du *basileus* à cheval, ou encore l'empereur trônant et l'empereur debout. Le type du souverain trônant semble donc obligatoire, tandis que les portraits équestres et debout alternent sur les costumes des différents dignitaires [2].

Or, nous le verrons plus loin, le portrait du *basileus* trônant est l'image la plus typique de la majesté de l'empereur, tandis que le type équestre a la valeur d'un symbole triomphal. Il se trouve ainsi que le portrait du *basileus* debout, sur les « uniformes » des dignitaires du xive siècle, voisine toujours avec une image de la majesté impériale et ne se rencontre jamais avec une figure symbolique du triomphe impérial. Souvenons-nous maintenant du soin que mettaient les Byzantins à ne pas rapprocher deux images impériales du même type, et nous en déduirons que l'empereur debout, sur les costumes du xive siècle, ne pouvait guère figurer la majesté du *basileus* (du moment que l'image qui lui faisait pendant avait précisément ce sens). Au contraire, puisque le portrait impérial de notre type (*basileus* debout) alternait sur ces costumes avec la figure triomphale du *basileus* cavalier, il est très vraisemblable que cette iconographie faisait également allusion à la force victorieuse de l'empereur, conformément à la plus ancienne symbolique byzantine de l'image du souverain debout [3]. Le goût de l'époque des Paléologues, qui volontiers se tournait vers le passé, aurait pu rechercher un pareil archaïsme.

Saint-Serge près de Moscou (xive s.) semble confirmer cette dernière hypothèse. On y voit, en effet, un dignitaire de la cour de Constantinople, Constantin Acropolite, coiffé d'un « camélavkion » décoré d'un portrait d'un personnage représenté à mi-corps (un empereur ? cf. Codinus) : description et reproduction de ce monument dans Kondakov, *Représentation d'une famille princière russe* (en russe), p. 80 et suiv., fig. 10.

1. Codinus, *l. c.*, IV, p. 17 : empereur couronné ; deux anges ; une deuxième image impériale (« uniforme » du Grand Domestique).

2. Le Grand Duc, le Grand Primicérios et probablement aussi le Protostrator, le Grand Logothète, le Stratopédarque : empereur debout (devant) et empereur trônant (derrière). — Le Grand Drongaire τῆς βίγλης : empereur trônant (devant) et empereur à cheval (derrière). Codinus, *l. c.*, 18-19, 21. Le texte (*ibid.*, p. 20) ne fournit aucun renseignement sur le type iconographique des deux images de l'empereur, sur le « skaranicon » du Logothète Général.

3. Voy. ci-dessus, p. 16 et suiv. Il est possible qu'une nuance que nous ne saurions préciser davantage ait séparé les deux types du portrait triomphal.

c. **Portrait de l'empereur trônant.**

Le troisième type du portrait impérial figure le souverain siégeant de face sur un trône monumental. Quoique aucune œuvre de peinture ni de sculpture ne nous en offre d'exemples, nous savons, grâce à quelques textes et surtout grâce à une série considérable d'effigies monétaires, que ce type iconographique a joui d'une popularité considérable pendant toute l'époque byzantine[1].

C'est une monnaie de Galla Placidia qui, sauf erreur, nous offre le premier exemple d'une image de ce genre[2]. La figure impériale trônant de face n'y est accompagnée d'aucun autre personnage, et ne fait partie d'aucune « scène » ; elle se présente ainsi, avec sa couronne et son nimbe, ses vêtements de cérémonie, ses insignes et son trône somptueusement orné, comme une pure image de la Majesté. L'exemple de Galla Placidia est suivi par son fils Valentinien III qui se fait représenter de la même manière[3], et un peu plus tard par Justin Ier[4] ensemble avec Justinien Ier[4] (même type iconographique, mais sans indication du trône sur lequel siègent les deux empereurs). Enfin, Justin II reproduit le même type sur la plupart de ses émissions d'argent et de bronze[5], et à ce titre ce règne marque même comme l'apogée de l'expansion de ce motif iconographique : sur un double trône monumental, Justin II siège côte à côte avec sa femme Sophie, les deux souverains chargés des insignes du pouvoir et parfois aussi de la « croix constantinienne » qu'ils soutiennent ensemble et qui domine toute la composition.

Après la mort de cet empereur, le type semble tomber en désuétude, et à quelques rares émissions près (de Maurice Tibère et d'Héraclius[6]), on ne le trouve plus pendant près de cent cinquante ans. Les iconoclastes

1. Cette image semble correspondre à une formule protocolaire des allocutions officielles adressées au *basileus*. On voit ainsi des ambassadeurs bulgares s'informer de la santé de l'empereur dans les termes que voici : Πῶς ἔχει ὁ μέγας καὶ ὑψηλὸς βασιλεὺς ὁ ἐπὶ τοῦ χρυσοῦ καθεζόμενος θρόνου ; (*De cerim.* II, 47, p. 682).

2. Cohen, VIII, p. 195, n° 7. L'image de l'empereur trônant de face apparaît en numismatique dès le début du IVe siècle, mais le (ou les) souverain y est toujours accompagné d'autres personnages : à savoir de ses fils ou de divinités, de Victoires ailées, de guerriers, de barbares captifs, etc. Quelques exemples anciens de ces compositions que nous ne confondons pas avec le type du « portrait de l'empereur trônant » : Cohen, VI, p. 429, n° 142 (Dioclétien) ; vol. VII, p. 284, n° 480 (Constantin), p. 328, n° 5 (Constantin II) ; p. 376, n° 104 (le même) ; p. 408, n° 26 (Constant Ier) et suiv., etc. Voy. notre pl. XXIX, 7, 8, 13.

3. Cohen, VIII, p. 215. Cf. *ibid.*, p. 218 et Sabatier, I, pl. IV, 28 (Eudoxie).

4. Wroth, I, pl. IV, 5, 6.

5. *Ibid.*, I, pl. XI, 6-12, 14 ; XII, 1-8, 10, 11, 14 ; XIII, 5, 8, 13.

6. *Ibid.* pl. XVII, 1 ; XXIII, 19 ; XXIX, 15.

Constantin V et Léon IV[1] le renouvellent au milieu du VIIIe siècle, sur leurs émissions d'or et de bronze, et Basile Ier le retient pour deux émissions de bronze[2]. Le fondateur de la dynastie macédonienne est d'ailleurs le dernier empereur qui ait fait graver l'image du souverain trônant sur des pièces de monnaie[3], et n'étaient les passages déjà cités de Codinus où les images de l'empereur trônant sont nommées parmi les ornements des « uniformes » des dignitaires du Palais, au XIVe siècle[4], on aurait pu croire que ce type iconographique avait disparu définitivement dès le début de l'époque macédonienne. Il est probable d'ailleurs — nous l'avons déjà supposé à propos des portraits de l'empereur debout — que les créateurs des « uniformes » de l'époque des Paléologues ont volontairement renouvelé une formule de l'iconographie archaïque, et que, par conséquent, le cas spécial des ornements des uniformes du XIVe siècle ne diminue point la portée du témoignage de la numismatique. Or, celui-ci est d'autant plus suggestif que le brusque abandon au IXe siècle d'un thème traditionnel, comme l'image de l'empereur trônant, se laisse expliquer par les tendances nouvelles de l'iconographie impériale posticonoclaste. C'est à ce moment, en effet, que les images du Christ et des saints se multiplient, dans les compositions « impériales », de sorte que la disparition du portrait du *basileus* trônant coïncide avec l'introduction d'éléments de l'iconographie sacrée, dans la numismatique et dans d'autres catégories des images impériales, et cette coïncidence n'est certainement pas fortuite. Si l'empereur évitait de se montrer debout, dans des cérémonies offertes à ses sujets et aux étrangers[5], il ne pouvait pas être imaginé, par contre, trônant en présence du Christ ou d'un saint. D'ailleurs, nous connaissons déjà un cas, où l'image du *basileus* trônant a été jugée incompatible avec la figure du Pantocrator[6]. Mais à partir du IXe siècle la plupart des émissions offraient des images du Christ ou de la Vierge, à côté desquelles le portrait de l'empereur trônant devenait impossible ; et il est très curieux, à cet égard, que les derniers exemples de ce type, sur les monnaies de Basile Ier et de Léon VI, figurent uniquement sur les bronzes dont le revers ne porte qu'une inscription. On comprend, par contre, que les Iconoclastes, qui avaient naturellement exclu

1. Wroth, II, pl. XLIV, 14 ; XLV, 21 ; XLVI, 1, 4.
2. *Ibid.*, pl. L, 16, 18.
3. Il est vrai que son fils Léon VI l'emploie encore sur ses bronzes (*ibid.*, pl. LI, 12, 14), mais il ne fait que reproduire les deux dessins créés pendant le règne de son père.
4. Voy. ci-dessus, p. 22-23.
5. Voy. Reiske, Comm. du passage *De cerim.* I, 12, p. 10 (p. 84 du Commentaire). Cf. *De cerim.* II, 10, p. 545 : ἐκνικᾷ γὰρ τὸ καθῆσαι τοὺς δεσπότας.
6. Voy. ci-dessus p. 19 (émissions de Justinien II).

toute figure du Christ ou de saints, aient pu occuper un côté de certaines monnaies par l'image des souverains trônant : tandis que le progrès du piétisme, dans l'art impérial après la Crise des Icones, écartait naturellement cette image orgueilleuse de la majesté monarchique, l'art des Iconoclastes, au contraire, y trouvait un symbole expressif du pouvoir absolu, qui aurait convenu aux grands empereurs autocrates du Bas-Empire, païen et chrétien.

C'est sous le Bas-Empire, d'ailleurs, que cette formule iconographique a été créée. Et avant de servir à l'expression de la Majesté impériale (comme sous Galla Placidia), elle a été utilisée comme thème triomphal. On voit, en effet, sur les plus anciens exemples de cette iconographie, soit des Victoires couronnant les empereurs qui siègent sur leur trône [1], soit des captifs liés accroupis aux pieds des souverains trônant. Le motif des prisonniers jetés aux pieds des empereurs [2] fait probablement allusion à un rite concret de la célébration des triomphes (v. *infra*).

Notre type iconographique semble avoir parcouru l'évolution que voici : conçu comme symbole de la Victoire impériale, sous le Bas-Empire, il prend à Byzance l'aspect d'une image de la Majesté, et disparaît lorsque cette manière d'affirmer l'autorité monarchique sembla irrévérencieuse vis-à-vis du pouvoir suprême du Pantocrator et de la Théotokos, à l'époque notamment où les images du Christ et des saints, de plus en plus nombreuses dans l'art, ont pris place, en numismatique, à côté des figures impériales. Cette évolution rappelle de près celle que nous avons pu constater en étudiant les deux autres types des portraits de l'empereur représenté seul. Avec cette différence pourtant que l'art byzantin n'a guère connu d'images de l'empereur trônant en tant que symbole triomphal, et que le motif, au lieu de s'adapter à l'iconographie nouvelle post-iconoclaste, est tombé définitivement en désuétude à partir de cette époque. Tout en étant analogue, l'évolution de ce type iconographique a donc été plus rapide et sa carrière plus brève, pour des raisons que nous connaissons déjà.

d. **Portraits en groupes**.

En consacrant ce chapitre à l'étude des images où l'empereur est représenté en dehors de toute composition « dramatique », nous n'en excluons point les portraits des personnages princiers figurés en groupes. Et déjà

1. Cohen, VI, p. 419, n° 38, p. 429-30, n° 142 (Dioclétien) ; p. 498, n° 47 (Maximien Hercule). Vol. VIII, p. 93, n° 43 et suiv. (Valentinien Ier), p. 111, n° 51 (Valens) ; même sur les revers de Gratien, Théodose Ier, etc. Cf. notre pl. XXIX, 7, 8.
2. Cohen, VI, p. 31, n° 145 (Postume). Vol. VIII, p. 116, n° 82, 83, 86.

aux paragraphes précédents, parmi les exemples cités de portraits des *basileis* debout et trônant, plusieurs images offraient des groupements de deux empereurs siégant sur le même trône ou de deux et même de trois *basileis* (ou d'un ou de deux *basileis* et d'une *basilissa*) alignés côte à côte et de face. Ce genre de groupe de portraits, inauguré sous la tétrarchie, a été fréquent à Byzance où il a continué à exprimer l'idée du règne simultané de deux ou de trois personnages, ou bien — à partir de la fin du vie siècle — la part qui revenait à l'Augusta dans le pouvoir et dans les honneurs dus à l'empereur, son époux. Il est plus vraisemblable d'ailleurs que l'apparition de l'impératrice à côté du *basileus*, sur les portraits officiels de la numismatique, s'explique non pas par un élargissement des droits juridiques de la *basilissa*, mais par le fait de l'association définitive de toute la famille de l'empereur, en commençant par sa femme, à la « sainteté » de l'autocrate et par conséquent aux honneurs exceptionnels qui en découlaient [1]. Il est très curieux, en effet, que si la première impératrice qu'on figure à côté de l'empereur est Sophie, femme de Justin II, l'épouse de l'empereur Maurice Tibère non seulement jouit de la même faveur, mais se trouve accompagnée de son très jeune fils Théodose. Et Héraclius, quelques décades plus tard, fait représenter systématiquement ses fils sur ses monnaies : sans cesser de figurer les empereurs et augustes régnants (tous ces enfants des empereurs ont porté le titre d'empereur ou d'auguste), les portraits en groupe se transforment à partir de la fin du vie siècle en groupes de portraits des membres de la famille régnante. Tel est au moins l'état des choses en numismatique, c'est-à-dire dans l'art strictement officiel.

Mais il est probable que de tout temps les membres de la famille impériale — comme des autres grandes familles byzantines — se faisaient représenter ensemble dans des occasions moins officielles, par exemple sur les frontispices des manuscrits ou sur les murs de leurs palais. Basile Ier entouré de sa famille est représenté sur les premiers feuillets du cod. Par. gr. 510 [2], et on pouvait le voir également, avec sa femme et ses enfants, sur une mosaïque du palais du Kénourgion, remerciant Dieu des bienfaits dont il les combla [3]. Le frontispice du Psautier Barberini, à la Vaticane, réunit, dans une même composition, un empereur anonyme, sa femme et leur fils [4], et celui d'un recueil des homélies de Jean

1. Les effigies monétaires de Constantin avec ses fils (voy. les nombreux ex. réunis par Delbrueck, *Antike Porphyrwerke*, pl. 66, 67 et fig. 118) annoncent ces portraits officiels de la famille impériale. Toutefois, l'impératrice n'y paraît pas encore. Il est préférable, par conséquent, de les classer parmi les groupes des « augustes ».
2. Omont, *Miniatures* (1929), pl. XVI, XIX.
3. Const. Porphyr., *Vita Basilii Maced.*, Migne, *P. G.*, 109, col. 349-350.
4. Diehl, *Manuel* [2], I, fig. 192.

Chrysostome, au Mont-Sinaï, représente Constantin Monomaque entouré de sa femme Zoé et de sa belle-sœur Théodora (pl. XIX, 2)[1]. Manuel Paléologue, sa femme et ses enfants figurent sur un feuillet de manuscrit (a. 1402) conservé au Louvre[2]. Et ce genre d'images familiales a dû être des plus fréquemment adopté par les peintres byzantins de l'époque tardive, à en juger d'après le grand nombre de portraits analogues des souverains héritiers de Byzance ou inspirés par les usages de la cour de Constantinople[3].

Si l'idée gouvernementale n'est jamais absente dans ces portraits collectifs d'un prince, de sa femme et de ses enfants, elle devient plus apparente lorsqu'on réunit dans la même composition les portraits de plusieurs souverains appartenant à la même famille, et à plus forte raison lorsqu'on leur joint leurs « ancêtres » au pouvoir suprême de l'Empire. C'est ainsi qu'à Ravenne, dans l'abside de la basilique Saint-Jean l'Évangéliste, une mosaïque commandée par Galla Placidia[4] offrait les portraits de l'empereur régnant Théodose II et de sa femme Eudocie, ceux de son prédécesseur immédiat Arcadius, lui aussi accompagné de son épouse Eudoxie, et au-dessus les images (peut-être en médaillons?) du même Arcadius et de son frère Honorius, de leur père Théodose Ier, des deux empereurs d'Occident Valentinien II (364-375) et Gratien (375-383) et enfin de Constantin Ier et de son fils Constance. Galla Placidia a visiblement tenté une sorte de galerie des empereurs romains, depuis Constantin jusqu'à son neveu Théodose II, et si l'on excepte Julien qui ne pouvait avoir de place dans un sanctuaire chrétien et Jovien qui ne régna qu'un an, cette liste est complète. Ce groupe de portraits était donc avant tout comme une sorte d'« arbre généalogique » des ancêtres du pouvoir de Théodose II qu'on faisait remonter au premier empereur chrétien. Mais non seulement cette galerie des successeurs de Constantin pouvait être utilisée comme une sorte de démonstration de la légitimité du pou-

1. Cod. Sinaït. 364 (xie s.), fol. 3a : Benechevitch, *Monuments du Sinaï*. Petrograd, 1925, pl. 30.

2. Vasiliev, *l. c.*, II, pl. XXVI. Lambros, *l. c.*, pl. 84.

3. Portraits bulgares : exemples dans B. Filov, *L'ancien art bulgare*. Berne, 1919. A. Grabar, *La peinture religieuse en Bulgarie*. Paris, 1928. — Portraits serbes : répertoire et étude : S. Radoïtchitch, *Portraits des princes serbes du moyen-âge* (en serbe). Skoplje, 1934. Cf. Okunev, dans *Byzantino-slavica* II, 1, 1930. — Portraits russes du haut moyen-âge réunis par Kondakov, *Représentation d'une famille princière russe du XIe siècle* (en russe). Saint-Pétersbourg, 1906. Les portraits valaques et moldaves, très nombreux, sont presque tous postérieurs à l'époque byzantine.

4. Agnellus, *Lib. Pontif. Eccl. Ravenn.*, éd. *Mon. Hist. Germ.*, 1878, p. 307. Muratori, *Rer. ital. script.*, I, pars II, p. 567 et suiv. Redine, *Les mosaïques des églises ravennates*. Saint-Pétersbourg, 1896 (en russe), p. 206 et suiv. A. Testi-Rasponi, dans *Atti e Memorie d. R. Deputazione di Storia Patria per la prov. di Romagna*. Troisième série, vol. XXVII, 1-3. Bologne, 1909, p. 310 et suiv., 340 et suiv.

voir de la famille de Galla Placidia, mais par un soin très visible de la fondatrice, les représentants de la dynastie théodosienne occupent la première place dans cet ensemble. Quatre des huit empereurs représentés appartiennent à cette famille (l'un deux est figuré deux fois, et les deux derniers sont accompagnés de leurs femmes), et on leur a joint trois personnages désignés chacun comme NEP(os) de l'empereur régnant. Ce sont Théodose, Gratien et Jean qu'il faut chercher parmi les membres de la famille de Galla Placidia n'ayant pas accédé au pouvoir. Bref, l'ensemble de ces portraits à Saint-Jean l'Évangéliste offre une curieuse combinaison d'une image d'une *syngénéia* impériale et d'une sorte de galerie de portraits des représentants de l'autorité suprême de l'Empire pendant près d'un siècle, avec l'accent mis sur la glorification de la famille régnante [1]. De pareilles suites de portraits ont dû être assez fréquentes à Byzance, ses *basileis* ayant toujours été penchés sur le passé de l'Empire, inspirés par l'exemple de leurs grands devanciers (cf. les titres de « nouveau Constantin », « nouveau Justinien » donnés aux empereurs du moyen-âge) et souvent soucieux de faire valoir leur parenté, réelle ou fictive, avec les grandes familles impériales (Tibère II prenant le nom de Constantin et les *basileis* des XIIe, XIIIe et XIVe siècles ajoutant à leur nom d'Anges celui des Comnènes, et à leur nom de Paléologues, ceux des Comnènes et des Anges; voy. aussi Constantin VII et son attachement à la gloire de la famille macédonienne ; Anne Comnène et son panégyrique de son père Alexis, etc., etc.).

Certains textes de l'époque des Comnènes nous apportent la preuve que l'art impérial du moyen-âge a souvent traité ce genre de portraits collectifs, dont aucun exemple n'est arrivé jusqu'à nous. Une épigramme nous parle d'une image qui figurait Jean II Comnène, son fils Manuel Ier et son petits-fils Alexis II [2]; une autre poésie décrit une peinture, dans un réfectoire de monastère, où à côté de son fondateur, l'empereur Manuel Ier Comnène, on voyait son père Jean II, son grand-père Alexis Ier et Basile II Bulgaroctone [3], ce dernier n'étant d'ailleurs pas

1. G. Codinus, *De sign. Cp.*, p. 190 (Bonn) signale, à la Chalcé de Constantinople, un groupe de statues représentant *toute la famille* de Théodose, expression qu'il n'applique pas à d'autres images impériales qui figuraient le souverain, sa femme et ses enfants. Il s'agit peut-être d'un groupe de portraits aussi considérable qu'à Saint-Jean de Ravenne. Voy. aussi Merobaudes, *Carmen* I, p. 3 (Bonn). Cf. J. B. Bury, dans *Journ. Rom. Stud.*, IX, 1919, p. 7-8.

2. S. Lambros, Νέος Ἑλληνομνήμων, t. VIII, 1911 : ὁ μαρκιανὸς κῶδιξ 524, p. 173, n° 138 :

Πάππος, πατήρ, παῖς, βασιλεῖς Ῥώμης νέας,
οὓς ἐγγράφεντας καθορᾶς ὧδε, ξένε,
θεόπλοκος σειρά τις ἔστε χρυσέα
πέρατα συνδέουσα τῆς γῆς κυκλόθεν.

Cf. Chestakov, dans *Vizant. Vremennik*, XXIV (1926), p. 49.
3. *Ibid.*, p. 127-128, n° 111. Chestakov, *l. c.*, p. 45.

membre de la famille des Comnènes. Dans le narthex d'un monastère de la Vierge, à Constantinople, fondé par Manuel Ier Comnène, son portrait était précédé des portraits rétrospectifs des *basileis* ses ancêtres [1]. Le protovestiaire Jean, neveu de l'empereur Manuel Ier, fit peindre, à l'entrée d'une salle de son palais, les portraits de toute la lignée des empereurs Comnènes, Alexis Ier, son fils Jean II et son petit-fils Manuel [2].

C'est à des portraits collectifs de ce genre, multipliés à Byzance à l'époque des Comnènes, que se rattachent de nombreuses fresques serbes des xiiie et xive siècles, où la famille des princes régnants est précédée de leurs ancêtres [3]. Comme à Byzance, au xiie siècle, la glorification d'une famille à travers les générations, s'y confond avec une apothéose dynastique.

Ajoutons que certains portraits collectifs de princes byzantins étaient appelés à représenter la hiérarchie des pouvoirs selon la conception byzantine. Sur la couronne déjà citée que Michel VII Doucas envoya à un roi de Hongrie (pl. XVII, 1) [4], trois émaux rapprochés figurent cet empereur, le « deuxième *basileus* » Constantin et le roi hongrois Geiza Ier. Or, l'emplacement de ces portraits — on l'a vu — correspond exactement à la hiérarchie des pouvoirs des trois princes : Michel au centre et en haut, Constantin à sa droite, Geiza à sa gauche. A Sainte-Sophie de Kiev (milieu du xie s.), une fresque qu'on est en train de dégager des repeints modernes, montre le grand-duc Jaroslav offrant un modèle de sa fondation au Christ, en présence de l'empereur byzantin, le chef idéal de l' « Univers Chrétien » [5]. Il semble qu'à Mileševa, en Serbie (xiiie s.), on ait également rapproché les portraits d'un prince local et de l'empereur byzantin, en vue d'une démonstration politico-mystique analogue [6]. Tandis que dans plusieurs églises serbes et bulgares des xiiie et xive siècles, le même schéma iconographique qu'on voit à Kiev, a été appliqué à la représentation de la hiérarchie des princes locaux, dans le cadre des royaumes serbe et bulgare de cette époque [7].

1. *Ibid.*, p. 148. Chestakov, *l. c.*, p. 46.

2. *Ibid.*, p. 37. Chestakov, *l. c.*, p. 50. Je remercie cordialement M. Frolov de m'avoir signalé les poésies publiées par S. Lambros. Cf. le portrait de Michel VIII Paléologue et de sa famille, à l'église des Blachernes : Du Cange, *Famil. aug. byz.*, p. 233.

3. Radoïtchitch, *l. c.*, *passim*.

4. Cf. Moravcsik, *A magyar Szent Korona...*, p. 49-50, pl. III, VI-VIII.

5. A. Grabar, dans *Semin. Kondakov.*, VII, 1935, p. 115-117.

6. Portrait d'Alexis III Ange à côté des images des princes serbes : fresque trouvée par la mission Millet-Bochkovitch, en 1935 et signalée par M. Bochkovitch à G. Ostrogorski, *Altrussland und die byzantinische Staatenhierarchie*, dans *Semin. Kondakov.*, VIII, 1936 (sous presse). Voy. cet article, pour la conception byzantine de la hiérarchie des états.

7. A. Grabar, *l. c.*, p. 116.

LA VICTOIRE

Il n'est pas toujours aisé de faire la séparation entre les portraits de l'empereur que nous venons de passer en revue et les compositions symboliques qui feront l'objet de ce chapitre. Il existe, en effet, un groupe d'images en quelque sorte intermédiaires qui ont pour sujet principal un portrait, mais où le personnage impérial est accompagné de quelques acolytes ou de personnifications qui encadrent le portrait, sans introduire toutefois le moindre élément dramatique dans la composition et sans modifier en quoi que ce soit l'aspect de la figure du souverain qui reproduit l'un des types consacrés (voy. *supra*) du portrait impérial. Nous pensons notamment à ces images monétaires du IVe siècle, où l'empereur, debout ou trônant, est encadré de ses fils, de deux guerriers, de deux Victoires ou des personnifications des deux Romes [1]. Les deux capitales de l'Empire, personnifiées par des figures féminines, se voient siégeant des deux côtés des empereurs, sur la partie haute du diptyque de Halberstadt [2] (pl. III, 1 et 2). Deux personnifications symétriques se tiennent derrière le siège de la princesse Juliana Anicia, sur son portrait bien connu, dans un manuscrit du Dioscoride (Bibl. de Vienne) [3]. Deux personnifications et quatre dignitaires se dressent à côté de l'empereur Nicéphore Botaniate, dans une miniature célèbre de la Bibliothèque Nationale (pl. VI, 1) [4].

Nous venons de constater, d'autre part, que les portraits impériaux,

1. Voy. p. 24, note 2.
2. Sur ce diptyque de l'a. 417 conservé au trésor de la cath. de Halberstadt, voy. Delbrueck, *Consulardiptychen*, p. 87 et suiv.
3. Diez, *Die Miniaturen des Wiener Dioskurides* (*Byz. Denkmäler*; III). Vienne, 1903. Diehl, *Manuel* [2], I, fig. 112.
4. Omont, *Miniatures*, pl. LXIII. Diehl, *Manuel* [2], I, fig. 190, et notre pl. VI, 1. A côté de l'empereur, les personnifications de l''Αλήθεια et de la Δικαιοσύνη. Les quatre dignitaires, tous πρωτοπρόεδροι, portent les titres de πρωτοβεστιάριος, ὁ ἐπὶ κανικλείου, δεκανός, μέγας πριμικήριος.

même lorsque le *basileus* s'y trouve représenté seul, comportent presque toujours une démonstration symbolique.

Le domaine du « portrait » se confond ainsi avec celui de l'imagerie que nous allons étudier maintenant, et cela d'autant plus facilement que les mêmes idées du pouvoir suprême, de la majesté et de la force victorieuse que nous avons vues illustrées par de nombreux portraits des *basileis*, se retrouveront, représentées avec plus d'ampleur, plus de variété et de précision, dans les compositions symboliques plus ou moins complexes. La différence entre les uns et les autres étant d'ordre formel, nous avons pris comme base du classement des faits touchant à la forme des images impériales, et nous avons réuni dans les deux chapitres qui suivront toutes les représentations impériales où le souverain apparaît au milieu d'autres personnages.

Au contraire, dans l'ensemble de ces compositions, nous avons distingué plusieurs groupes de types iconographiques d'après leur sens symbolique. C'est ainsi qu'on verra, d'abord les images qui figurent le souverain dans ses rapports avec les hommes, puis le *basileis* devant le Christ. Et parmi les sujets de la première catégorie, le groupe des symboles triomphaux, le plus considérable et le mieux défini, précédera les compositions qui caractérisent d'autres aspects du pouvoir impérial.

a. **L'instrument de la Victoire Impériale**.

Comme leur pouvoir, les *basileis* doivent le don d'avoir la Victoire à l'intervention divine, et un « signe » spécial révélé naguère au premier empereur chrétien, en est le principal instrument (σταυρὸς νιχοποιός). On sait qu'au IVe siècle, les iconographes chargés de représenter ce signe de la vision constantinienne, hésitèrent entre les différentes formes du monogramme du Christ, puis lui firent succéder le *labarum* [1], et adoptèrent enfin, dès l'an 400 environ, sur les grands monuments officiels [2], et définitivement dès la deuxième décade du Ve siècle, en numismatique [3], la

1. Maurice, *Numismatique Constantinienne*, vol. I, p. 105, pl. IX, n° 5; pl. XIII, n° 3; p. 331 et suiv., p. 333, pl. XX, n° 18; p. 336, pl. X, n°s 4, 5, 24. Vol. II, p. 193-194, pl. VI, n°s 25, 26; pl. XIV, n° 13. Cf. J. Gagé, *La victoire impériale dans l'empire chrétien*, dans *Revue d'histoire et de philosophie religieuses*. Strasbourg, 1933, p. 383, 389.

2. Colonne d'Arcadius : voy. nos pl. XIII-XV, et E. H. Freshfield, dans *Archaeologia*, LXXII, 1921-1922, pl. XV, XVIII, XX, XXI, XXIII. On notera, d'ailleurs, que sur ce monument, le monogramme voisine avec la croix.

3. C'est à partir du règne de Théodose II (408-450) que, sur les images monétaires, l'empereur ou la Victoire tiennent une grande croix à long manche ou croix-sceptre (la petite croix couronnant le globe apparaît déjà sous Théodose Ier : Cohen, VIII,

forme de la croix. La croix est devenue dès lors l'image essentielle de l'instrument nicéphore des empereurs chrétiens, sans faire disparaître entièrement le *labarum* qui a continué parfois à symboliser leur puissance victorieuse [1].

Si de nombreuses cérémonies du Palais de Constantinople, et notamment celles qui se déroulaient à l'Hippodrome, nous révèlent le sens triomphal de la croix, attribut essentiel des souverains qui « règnent et vainquent en elle » [2], c'est l'iconographie monétaire qui nous offre les exemples les plus nombreux de la représentation de la croix comme instrument de la Victoire Impériale. Les images de la numismatique présentent en effet cet avantage sur les innombrables croix figurées sur d'autres monuments byzantins, qu'elles sont accompagnées de légendes qui ne laissent aucun doute sur la signification symbolique qu'on voulait leur attribuer. Il suffit de rappeler des inscriptions monétaires comme *Victoria* (Tiberii), *Victoria Augustorum, Deus adiutor Romanis*, ἐν τούτω νίκᾳ [3], etc., qui accompagnent l'image de la croix sur les monnaies byzantines. Aucun thème, en outre, n'a été retenu avec plus de constance sur les émissions impériales, ce qui nous permet de constater la persistance de l'idée qui l'a fait naître à travers toutes les époques de l'histoire byzantine. Il faut bien distinguer, d'ailleurs, en numismatique aussi, les croix symboles de la Victoire Impériale des croix qui ne se rattachent qu'indirectement ou ne se rattachent point à la symbolique triomphale. Parmi ces dernières citons les petites croix qui surmontent la couronne des empereurs et celles qui se profilent parfois sur le fond de la monnaie, à côté de la figure du *basileus* ; la croix sur la sphère tenue par l'empereur a aussi vite fait de perdre un contact immédiat avec le signe nicéphore : si au début elle y a remplacé la statuette de la *Niké*, elle y a été reproduite plus tard comme l'un des éléments d'un attribut important de l'empereur.

Au contraire, deux types de croix, en numismatique byzantine, ont

nos 45-46, p. 160). Voy. Sabatier, I, pl. IV, 31 ; pl. V, 1-3, 5, 6, 11. Cette iconographie sera retenue dans la numismatique des successeurs de Théodose II (*ibid.*, pl. VI et suiv.).

1. Voy. aussi les effigies de l'empereur tenant le *labarum*, sur les monnaies de Théophile, Michel III, Basile Ier, Léon VI, etc., ainsi que sur le tissu de Bamberg (notre pl. VII, 1). D'après Socrate (*Hist. Eccl.*, I, 2, 7, éd. 1853, p. 6) le *labarum* constantinien a été conservé au Palais de Constantinople. Au xe siècle, plusieurs *labara* s'y trouvaient déposés et quelquefois portés devant l'empereur : *De cerim.*, I, 502 ; II, 641, etc. Cf. les commentaires de Reiske, s. v. λαβάρα et de Belaev : *Byzantina* (1892), p. 70-74.

2. *De cerim.*, I, p. 310, 311, 324, 326, 344, 351, 532-535, 539-540. Cf. Gagé, *l. c.*, *passim*.

3. Voy. Wroth, *Index* des légendes.

A. GRABAR. *L'empereur dans l'art byzantin.* 3

été choisis de préférence, pour figurer le signe triomphal de Constantin. C'est d'une part la croix potencée ou plus exactement la croix aux branches évasées ornée d'une paire de pommes saillantes à chaque extrémité. Fixée sur une base monumentale à degrés, cette croix reproduit probablement un ex-voto érigé au Forum de Byzance par Constantin[1]. L'autre type se distingue par la longueur de la branche inférieure et souvent (mais pas toujours) par le dédoublement de la branche transversale[2].

En dehors de la numismatique, la croix en tant qu'instrument de la Victoire Impériale, paraît sur un certain nombre de monuments de l'art officiel : ainsi, sur deux des trois reliefs de la base de la colonne triomphale d'Arcadius à Constantinople (pl. XIII et XV) : les génies ailés qui l'élèvent chaque fois au-dessus d'une composition symbolique des victoires de Théodose et d'Arcadius, semblent vouloir attribuer celles-ci à l'intercession ou à la force miraculeuse de ce signe constantinien. C'est en tant qu'instrument de la Victoire aussi qu'on plaçait la croix entre les mains des statues colossales des empereurs qui couronnaient leurs colonnes triomphales. Ainsi, la croix fixée sur la sphère que tenait dans sa main gauche la statue équestre de Justinien devant Sainte-Sophie, y était placée, nous dit Procope, parce que l'empereur devait à la croix son pouvoir et la victoire dans la guerre persique, victoire glorifiée précisément par cette statue[3].

Les empereurs des VIIe et VIIIe siècles, y compris les Iconoclastes, attachaient un prix particulier à la représentation de la croix[4], et il semble qu'ils y étaient amenés par la tradition qui voyait dans la croix le « signe » nicéphore de la vision constantinienne et dont les origines remontent au IVe siècle. Quels qu'aient été en réalité le « signe salutaire » ou le « trophée salutaire » que l'empereur Constantin tenait « sous sa main droite », sur la statue à Rome qui commémorait sa victoire sur Maxence[5] ou encore le « signe du Christ » qui était figuré au-dessus de Constantin, sur la mosaïque de son palais à Byzance qui magnifiait sa victoire sur Licinius (symbolisé par un dragon, il y était écrasé par

1. Exemples sur les revers monétaires à partir de Tibère II et surtout au VIIe et au VIIIe siècles.

2. Dans ce dernier cas c'est la croix dite improprement « patriarcale ».

3. Procope, *De aedif.* I, 2, p. 181-182 : ἔχει δὲ οὔτε ξίφος οὔτε δοράτιον οὔτε ἄλλο τῶν ὅπλων οὐδέν, ἀλλὰ σταυρὸς αὐτῷ ἐπὶ τοῦ πύλου ἐπίκειται. δι'οὗ δὴ τήν τε βασιλείαν καὶ τὸ τοῦ πολέμου πεπόρισται κράτος. Cf. G. Pachymère, s. a. 1325 (restauration de la croix sur la sphère).

4. La numismatique des VIIe et VIIIe siècles en offre la preuve. Les Iconoclastes prolongent cette tradition déjà séculaire au moment où Léon III déclenche la lutte contre les icones. Sur *Les Iconoclastes et la croix*, voy. G. Millet, dans *B.C.H.*, XXXIV, 1910, p. 96 et suiv., et notamment p. 103.

5. Eusèbe, *Hist. Eccl.*, IX, 9-11 ; *Vita Const.*, I, 40.

l'empereur chrétien) [1] ; que ces « signes » et « trophées » aient été des chrismes ou des *vexilla* [2], déjà Eusèbe les considérait comme des images de la croix [3]. Et cette interprétation a dû être la seule admise à Byzance aux siècles suivants, puisque bien avant les Iconoclastes on y traçait sur les monnaies, autour d'une image d'un empereur portant la croix, la fameuse phrase de la vision constantinienne : ENTȢTONIKA [4]. Tandis qu'au IXe siècle un peintre constantinopolitain qui s'inspirait visiblement de modèles très antérieurs, n'hésitait pas à représenter au-dessus de la bataille du Pont Milvius une croix accompagnée de la même inscription suggestive [5]. C'est évidemment à la faveur de cette interprétation des textes relatant la vision de Constantin qui lui annonça la victoire sur Maxence, que la croix a été considérée de tout temps à Byzance comme un symbole du triomphe des *empereurs* régnants. Et les *basileis* icono-clastes en particulier appréciaient dans la croix le même symbole de la victoire constantinienne, à en juger d'après l'une des rares peintures de cette époque qui nous soient conservées (dans une chapelle à Sinasos en Cappadoce) et où on trouve une croix accompagnée de la légende : « signe de saint Constantin » : σηγνον του αγιου [κωνσταν]τι[ν]ο[υ] [6]. On semble même avoir fixé, dès la fin du VIe siècle, un type spécial de la croix qui était censé reproduire les caractéristiques du « signe » de la vision : c'est une croix dont les branches s'élargissent vers les extrémi-tés et portent une pomme saillante à chacune des huit pointes [7] ; elle s'inspire probablement de la croix monumentale que Constantin aurait fait élever au « Forum Constantin » de sa nouvelle capitale et que nous con-

1. *Vita Const.*, III, 3.
2. Voy. les commentaires de Maurice, *Numismatique Const.*, II, p. XLVI et LVI-LVII:. Cabrol, *Dict.*, s. v. *Constantin* (H. Leclercq). A. Piganiol, *L'empereur Cons-tantin*. Paris, 1932, p. 67 et suiv. H. Grégoire, dans *L'Antiquité classique*, I, 1932, 135 et suiv. Gagé, *l. c.*, p. 385-386 (et *Rev. Ét. Lat.*, XII, 1934, p. 398 et suiv.). Helmut Kruse, *Studien zur offiziellen Geltung des Kaiserbildes im röm. Reiche*. Paderborn, 1934, p. 70.
3. *Vita Const.*, I, 28, 40. Cf. de nombreux passages du Panégyrique de Constan-tin où des expressions analogues désignent la croix. Cf. Gagé, *l. c.*, p. 386-387.
4. Sur certaines émissions d'Héraclius (vers 629) et de Constant II (vers 641-651); Wroth, I, p. 234-235, pl. XXVII, 20 ; p. 268 et suiv., pl. XXXI, 15-17.
5. Par. gr. 510, fol. 440 : Omont, *Miniatures...*, pl. LIX.
6. Grégoire, dans *B. C. H.*, XXXIII, 1909, p. 91. Millet, dans *B.C.H.*, XXXIV, 1910, p. 106. Voy., en outre, les revers monétaires de Constantin V et de Théophile, avec les légendes *Ihsus Xristus nica* et Θ*eophile Augouste su nicas* (Wroth, p. 380, pl. XLIV, 5 ; p. 423-424, pl. XLIX, 2, 3). Cf. le passage d'une pièce de vers composée par les Iconoclastes que nous a conservée Théodore Stoudite. On y lit : « Et voici que les empereurs la font sculpter (la croix) *comme un signe de victoire* ». Theod. Stoud., *Refutatio poem. Iconoclast.*, dans Migne, *P.G.*, 99, col. 437. Cité par Millet, *l. c.*, p. 97-98.
7. Voy. d'autres exemples de cette croix, dans Millet, *l. c.*, p. 105-106.

naissons (quoique sous un aspect assez schématique) d'après les dessins de nombreux revers de monnaies des VI^e, VII^e et VIII^e siècles [1]. Il était assez logique, d'ailleurs, de prendre comme modèle une œuvre de Constantin lui-même et surtout la croix de cet empereur au pied de laquelle les *basileis* célébraient leurs triomphes militaires [2].

Le thème de la croix nicéphore jouit de la même popularité chez les successeurs des Iconoclastes. C'est ce « signe assurant la victoire », nous dit Constantin Porphyrogénète en décrivant le palais de Kénourgion et sa décoration, qui formait le centre d'une grande mosaïque, dans une salle de ce palais. Basile I^er se fit représenter, accompagné de sa femme et de ses enfants, en prière auprès de la croix, rendant grâce à ce signe triomphal pour tout ce qu'il lui avait accordé « de bon et d'agréable à Dieu » [3].

A l'époque postérieure également, la représentation de la croix a été souvent associée à l'idée de la victoire des empereurs, et tout particulièrement de leur triomphe sur les infidèles. On conservait dans l'un des sanctuaires palatins de Constantinople une croix particulièrement précieuse, appelée croix de Constantin. C'était le « stauros nikopoïos » par excellence, inséparable de l'empereur en temps de paix comme en temps de guerre, qui le précédait dans les processions solennelles et l'accompagnait dans ses campagnes [4]. D'autres croix, d'un type pectoral peut-

1. Anonyme et Ps-Codinus, dans Preger, *Scriptores rerum Constantinop.*, I, 31 ; II, 160. Cf. *De cerim.*, I, 69, p. 609-610. La « croix constantinienne » a été introduite dans la numismatique par Tibère II (Wroth, I, pl. XIII, 17-20) qui a peut-être voulu imiter des monnaies de Constantin le Grand. On croyait, en effet, au haut moyen âge, que sur ses émissions le premier empereur chrétien τό τε οὐρανοφανὲς σημεῖον τοῦ σωτηρίου σταυροῦ καὶ τὸ σεβάσμιον καὶ θεανδρικὸν Χριστοῦ χαρακτῆρα ἐν αὐτῷ μετὰ τοῦ ἰδίου ἀνετυπώσατο. Cette iconographie « constantinienne » de Tibère II ne devrait-elle pas être mise en rapport avec le nom de Constantin que Tibère faisait joindre à son nom propre ? Le texte ci-dessus est cité d'après la lettre à Théophile, publiée avec les œuvres de Jean Damascène : Migne, *P. G.*, 95, col. 348. Cf. Millet, *l. c.*, 107 note 4.

2. *De cerim.*, II, 19, p. 609.

3. Const. Porphyr., *Vita Basilii*, dans Migne, *P. G.*, 109, col. 349-350.

4. *De cerim.*, I, 1, 9 ; 41, 210-211 ; 43, 218 ; 44, 226 ; Append. ad lib. II, 502. Cette croix constantinienne était conservée à l'église Saint-Étienne, dans l'enceinte du Grand Palais : *ibid.*, I, 23, 129 ; II, 40, 640. Cf. Belaev, *Byzantina*, I, p. 163 et suiv. ; II, p. 70-71. Dans les cérémonies, la croix figure généralement en tête du groupe des étendards sacrés de l'empereur. Grégoire de Nazianze parle de l'étendard orné de la croix comme du « roi » des autres étendards impériaux qui portent des images des empereurs : (Julien) Τολμᾷ δὲ ἤδη καὶ κατὰ τοῦ μεγάλου συνθήματος, ὃ μετὰ τοῦ σταυροῦ πομπεύει καὶ ἄγει τὸν στρατὸν εἰς ὕψος αἰρόμενον, καμάτων λυτήριον ὄν τε καὶ κατὰ Ῥωμαίους ὀνομαζόμενον καὶ βασιλεῦον, ὡς ἂν εἴποι τις, τῶν λοιπῶν συνθημάτων, ὅσα τε βασιλέων προσώποις ἀγάλλεται... Greg. Naz., *Or.* 4, dans Migne, *P.G.*, 35, col. 588. Cité par H. Kruse, *Studien zur offiziellen Geltung*, p. 67-68. Cf. le rapprochement suggestif, sur deux *vexilla* des *basileis* du XIV^e siècle, d'une croix et de figures de saints guerriers protecteurs des armes byzantines, Démétrios, Procope et les deux saints Théodores. Codinus, *De offic.*, VI, p. 48.

être, évoquaient l'idée de l'instrument de la Victoire Impériale, celles notamment que les auriges des quatre factions remettaient au *basileus* au début des jeux, à l'Hippodrome. En les présentant à l'empereur, au milieu d'un bouquet de fleurs, ils s'écriaient : « O croix vivifiante, fais l'œuvre de Nos Seigneurs ! O bienfaiteurs, vous qui par elle avez été couronnés, qui par elle avez gouverné et vaincu, *dominez par elle tous les peuples !* O trois fois sainte, apporte ton aide à Nos Seigneurs ! » [1].

C'est l'instrument de la victoire assurée des *basileis*, dans leur lutte contre les barbares, que glorifient les inscriptions grandiloquentes, gravées sur la magnifique staurothèque de la cathédrale de Limbourg et sur la plaquette staurothèque de Cortone [2]. Sur d'autres reliquaires d'une parcelle de la croix, sur celui de Gran (Hongrie) par exemple, les figures représentées sur la gaine, nous invitent à associer la croix nicéphore à l'œuvre impériale [3]. On y trouve en effet, des deux côtés d'une image obligatoire de la croix, les figures de Constantin et d'Hélène, ce qui semble prouver que, pour un Byzantin, une relique de la sainte croix évoquait avant tout le rôle miraculeux qu'elle avait joué dans la vie du premier empereur chrétien ; et cet épisode qui rattachait la croix à l'Empire et aux empereurs, paraît avoir été retenu avec plus de constance, sur les reliquaires, que les scènes de la Passion où la croix est l'instrument du Salut mystique. Ceci n'est vrai, bien entendu, que pour l'iconographie des staurothèques, où les scènes de la Passion manquent parfois ou figurent — comme à Gran — *sous* les images de Constantin et Hélène.

1. *De cerim.*, I, 69, 324 : ὁ ζωοποιὸς σταυρός, βοήθησον τοὺς δεσπότας... ἐν τούτῳ ἐστέφθητε, εὐεργέται... ἐν τούτῳ βασιλεύετε καὶ νικᾶτε... ἐν τούτῳ βασιλεύσετε τὰ ἔθνη πάντα... τρισάγιε, βοήθησον τοὺς δεσπότας.

2. Inscription sur la staurothèque de Limbourg :

.
Κ(αὶ)ΠΡΙΝ ΜΕΝ ΑΔΟΝ ΧC̅ ΕΝΤΟΥΤΩ ΠΥΛΑC:
ΘΡΑΥCΑC ΑΝΕΖΩΩCΕ ΤΟ̅C ΤΕΘΝΗΚΟΤΑC
ΚΟCΜΗΤΟΡΕC ΤΟΥΤΟΝ ΔΕ ΝΥΝ CΤΕΦΗΦΟΡΟΙ
ΘΡΑCΗ ΔΙΑΤΟΝ CΥΝΤΡΙΒΟΥCΙ ΒΑΡΒΑΡΩΝ·

Aus'm Weerth, *Das Siegeskreuz der byz. Kaiser Constantinus VIII. Porphyr. und Romanus II*, etc. Bonn, 1866, p. 6 et 7. Labarte, *Histoire des arts industr.*, II, p. 87. Inscription sur le revers du reliquaire de la sainte croix à Saint-François de Cortone (a. 963-969), d'après A. Goldschmidt et K. Weitzmann, *Die byz. Elfenbeinskulpturen*, II. Berlin, 1934, n° 77, pl. XXX, p. 48 :

Κ(αὶ)ΠΡΙΝ ΚΡΑΤΑΙΩ ΔΕCΠΟΤΗ ΚΩΝCΤΑΝΤΙΝΩ
Χ(ριστὸ)C ΔΕΔΩΚΕ CΤ(αυ)ΡΟΝ ΕΙ(ς) CΩΤΗΡΙΑΝ
Κ(αὶ) ΝΥΝ ΔΕ ΤΟΥΤΟΝ ΕΝΘ(ε)Ω ΝΙΚΗΦΟΡΟC
ΑΝΑΞ ΤΡΟΠΟΥΤΑΙ ΦΥΛΑ ΒΑΡΒΑΡΩΝ ΕΧΩΝ·

3. Diehl, *Manuel* [2], II, fig. 342, et surtout l'excellente reproduction dans F. Volbach, G. Salles et G. Duthuit, *Art byzantin. Cent planches*, etc., éd. P. A. Lévy. Paris (1931), pl. 65. Gran = Esztergom, siège du primat de Hongrie.

L'allusion à la fonction « gouvernementale » ou impériale de la croix qu'on reconnaît dans cette iconographie se trouve soulignée par la disposition des figures : le groupe de Constantin et Hélène, vêtus comme un empereur et une impératrice du moyen âge, et placés des deux côtés d'une grande croix, rappelle en tous points l'image familière du couple impérial (p. ex. d'Alexis Ier Comnène et d'Irène) ou de deux empereurs corégnants, sur les monnaies des xe, xie et xiie siècles[1]. Plus suggestif encore est le rapprochement avec l'image fréquente sur les émissions d'Alexis III (1195-1203) où l'empereur a pour pendant le fondateur de Constantinople lui-même[2].

Certes, l'image caractéristique de Constantin et d'Hélène avec la croix, si fréquente dans l'art ecclésiastique byzantin, s'inspire vraisemblablement d'un groupe sculpté qui s'élevait sur le Milion, au centre de Constantinople[3]. L'iconographie impériale, à une date assez avancée probablement, l'imita à son tour, en voulant exprimer par là que pour tout empereur byzantin la croix remplit le même rôle salutaire qu'elle avait joué dans la carrière de Constantin. Mais quelles qu'aient été les origines du parallélisme de l'iconographie des Constantin et Hélène staurophores, d'une part, et des *basileis* postérieurs, eux-aussi soutenant la grande croix placée entre eux, d'autre part, la parenté étroite de ces images rendait en quelque sorte toujours « actuelles » les représentations des premiers empereurs byzantins sur les staurothèques du moyen âge. Et c'est par un tour d'esprit analogue que, au xive siècle encore, Manuel Philès, pour glorifier la sainte croix, revenait à plusieurs reprises sur le thème de Constantin écrasant les barbares (cf. l'inscription des staurothèques de Limbourg et de Cortone) et préservant l'Empire à l'aide de la croix[4].

La tradition de la croix nicéphore a survécu à l'Empire d'Orient, dans les pays où les princes se firent un modèle des *basileis* de Byzance. En

1. Wroth, II, pl. LXV, 1 (Alexis Ier et Irène); pl. LI, 9 (Léon VI et Constantin); pl. LII, 4 (Constantin VII et Romain Ier). Je ne cite que les images en pied; les portraits à mi-corps analogues sont plus nombreux.

2. *Ibid.*, pl. LXXII, 15, 16; LXXIII, 1-3, 7-12. A en juger d'après ces images monétaires, où pour la première fois, dans la numismatique byzantine du moyen âge, apparaît une image de Constantin le Grand (en saint de l'Eglise), Alexis III a voué un culte particulier au fondateur de l'Empire chrétien. Ne voulait-il pas souligner la légitimité de l'ascension au pouvoir de l'obscure famille des Anges à laquelle il appartenait, en commémorant officiellement le saint patron de tous les empereurs byzantins, qui était en même temps le saint patronymique de son grand-père, le fondateur de la dynastie des Anges (marié avec la fille de l'empereur Alexis Ier Comnène)? C'est Alexis III, en effet, qui est connu pour avoir fait joindre le nom illustre des Comnènes à celui des Anges, en faisant valoir ce même mariage. Cf. la note 1 de la page 36.

3. Preger, *Scriptores rerum Constantinop.*, I, p. 166.

4. Manuelis Philae, *Carmina*, éd. E. Miller, I. Paris, 1855, p. 81, 355.

Russie, vers 1662, à une époque où on cherchait à suivre avec un soin particulier les rites et usages de la cour constantinopolitaine, le tsar Théodore Aléxéevitch se fit confectionner une croix, conservée aujourd'hui au Musée Historique de Moscou [1] : exécutée au moment où se préparait la première guerre contre les Turcs, cette croix porte une inscription qui est une exhortation à la sainte croix appelée à assurer la victoire du tsar sur les Infidèles.

b. Batailles victorieuses.

Forts de l'assistance de la croix « qui conduit à la victoire », les *basileis* ont connu des succès éclatants sur les champs de bataille, et ont souvent fait représenter les épisodes les plus glorieux de leurs combats [2]. Mais aucune de ces œuvres ne s'est conservée, et les miniatures rudimentaires et médiocres qui accompagnent certains manuscrits tardifs des chroniques byzantines (même si dans leurs scènes de batailles elles s'inspirent des images auliques des victoires impériales), ne nous mettent pas en état de nous figurer avec quelque précision ce que pouvaient être ces grandes compositions historiques perdues. Les dessins anciens des bas-reliefs des colonnes de Théodose et d'Arcadius, disparues depuis des siècles, sont d'un prix plus grand pour les archéologues, malgré l'inexpérience des artistes que le hasard a amenés devant ces monuments. Imitations directes des colonnes historiées de Rome, ces reliefs sont d'ailleurs d'un intérêt assez limité pour l'histoire de l'art byzantin, sauf pour le style que précisément les dessinateurs des xvie, xviie et xviiie siècles n'ont su saisir.

Force nous est, par conséquent, de recourir avant tout aux textes, qui nous apprennent en effet que dès l'époque constantinienne on pouvait voir à Constantinople, sur des édifices, des monuments et des objets de l'art somptuaire, des « épisodes glorieux » et des « victoires » des empereurs. La princesse Juliana fit représenter des scènes de ce genre tirées de l'histoire de Constantin Ier, sur les murs de Saint-Polyeucte [3] (sans qu'on puisse dire dans quelle partie de l'église, à l'intérieur ou à l'extérieur, se trouvaient ces peintures).

1. P. Savvaïtov, *Descriptions d'anciens objets, vêtements, armes,... russes*. Saint-Pétersbourg, 1896, p. 65-66 (en russe). Ne voulant pas dépasser, dans cette étude, le cadre de la civilisation byzantine, nous laissons de côté toutes les formes de la croyance dans la vertu nicéphore de la croix, dans les pays de l'Europe occidentale.
2. Voy. les exemples cités plus loin.
3. *Epigrammatum Anthologia Palatina*, éd. Dübner, I. Paris, 1864, p. 3.

Les « guerres et batailles » victorieuses de Justinien firent l'objet de plusieurs mosaïques monumentales, au Grand Palais de Constantinople [1], à côté d'une composition symbolique qui nous occupera plus tard. Les succès incomparables des armées justiniennes ont dû multiplier des images de ce genre. Mais nous devons nous contenter de quelques mots jetés au passage par Corippus, dans ses *Laudationes* [2], où il signale des représentations des victoires de cet empereur, sur les vases, les plats et les vêtements de parade qu'il avait vus au palais impérial.

Les triomphes d'Héraclius, les dramatiques défaites des Perses, Avares, Arabes devant les murs de Constantinople et de Salonique, ont-ils été fixés par des artistes du VIIe siècle, contemporains des luttes décisives dont Byzance sortit victorieuse? Nous l'ignorons. Nous apprenons, par contre, que l'empereur iconoclaste Constantin V fit renaître (?) la mode des images historiques monumentales, en faisant représenter, sur les murs des édifices publics de Constantinople, ses campagnes heureuses contre les Arabes, et au dire du chroniqueur qui le rapporte, ces images provoquaient l'enthousiasme de la foule [3]. Basile Ier, suivant peut-être l'exemple de Justinien, fit représenter des images triomphales dans son palais du Kénourgion. Dans l'abside de l'une des salles, des mosaïques figuraient « les exploits herculéens du *basileus* et ses travaux pour le bien de ses sujets, les fatigues des guerres et les victoires remportées grâce à Dieu [4] ». Et au XIIe siècle encore, Manuel Comnène décorait deux péristyles du palais des Blachernes d'images qui représentaient des épisodes de « ses guerres contre les barbares et d'autres actes de l'empereur qui ont servi l'Empire romain. » [5]. Sans pouvoir songer à reconstituer les images his-

1. Procope, *De aedif.*, I, 10 : ... ἐφ' ἑκατέρᾳ μὲν πόλεμός τε ἐστὶ καὶ μάχη, καὶ ἁλίσκονται πόλεις παμπληθεῖς πῇ μὲν Ἰταλίας, πῇ δὲ Λιβύης, καὶ νικᾷ μὲν βασιλεὺς Ἰουστινιανὸς ὑπὸ στρατηγοῦντι Βελισαρίῳ... (suit la description des scènes du triomphe étudiées plus loin).

2. Corippus, *De laudibus Justini minoris*, I, v. 276, p. 173 ; III, v. 111 et suiv., p. 190.

3. Actes du Concile de 787 : Mansi, XIII, 354.

4. Const. Porphyr., *Vita Basilii*, dans Migne, *P. G.*, 109, col. 348 : ... καὶ αὖθις ἄνωθεν ἐπὶ τῆς ὀροφῆς ἀνιστόρηται τὰ τοῦ βασιλέως Ἡράκλεια ἆθλα καὶ οἱ ὑπὲρ τοῦ ὑπηκόου πόνοι καὶ οἱ τῶν πολεμικῶν ἀγώνων ἱδρῶτες καὶ τὰ ἐκ Θεοῦ νικητήρια, ὑφ' ὧν ὡς οὐρανός ὑπ' ἀστέρων ὑπέρλαμπρος ἐξανίσχει...

5. Nicetas Choniate, *De Manuele Comneno*, VII, p. 269. Au Palais des Blachernes, dans deux péristyles : ... οἳ ψηφίδων χρυσῶν ἐπιθέσεσι διαυγάζοντες τυποῦσιν ἄνθεσι βαφῆς πολυχρόου καὶ τέχνῃ χειρῶν θαυμασίᾳ ὅσα οὗτος κατὰ βαρβάρων ἠνδρίσατο ἢ ἄλλως ἐπὶ βέλτιον Ῥωμαίοις διεσκεύακε. — Ce sont peut-être les mêmes peintures que mentionne Eustathe de Salonique, dans un panégyrique à Manuel Comnène (a. 1174-1175). Ces images figuraient la guerre victorieuse de Manuel contre le grand-joupan de Serbie, Etienne Nemania (G. L. F. Tafel, *Komnenen und Normanen*. Ulm, 1852, p. 222). Les victoires remportées par Manuel sur Nemania et le triomphe de l'empereur faisaient également l'objet d'une série de peintures contemporaines au narthex d'une église de la Vierge fondée par un haut dignitaire de la cour appelé Georges : voy. une pièce

toriques de ces deux empereurs, où les batailles victorieuses tenaient la
première place, il faut bien se représenter de véritables cycles de tableaux
dont les *basileis* étaient les héros.

On voit ainsi qu'à toutes les époques de l'histoire byzantine, le thème
de la victoire impériale représentée sous forme de tableau historique a
fait partie du programme iconographique de l'art impérial. Et parfois des
images d'autres exploits du *basileus* leur étaient jointes, plus pacifiques
sans doute, mais qu'on nous signale comme des actes héroïques ayant pu
contribuer à la gloire du souvenir. Et c'est là probablement la seule indica-
tion — si indirecte qu'elle soit — sur l'aspect que pouvaient avoir toutes
ces images. Il est à présumer, en effet, que soucieux du but final de cette
iconographie — qui est de magnifier le prince — les auteurs des peintures
palatines s'attachaient moins à la représentation de la furie des corps à
corps, qu'à la démonstration du moment final qui mettait bien en évi-
dence la victoire du *basileus*. Et dans les autres scènes aussi, l'action
dramatique devait être sacrifiée au profit du résultat, qui faisait ressor-
tir la grandeur de « l'exploit » de l'empereur. Pareille méthode, plutôt
étrangère à l'art grec classique qui cherchait à fixer le moment le plus
dramatique, s'impose à l'art historique dès le IIIe et surtout au IVe siècle.
On a eu l'occasion de noter cette évolution, précisément dans les scènes
des batailles et des chasses [1], c'est-à-dire sur une catégorie de composi-
tions où l'épisode plus ou moins mouvementé pouvait être traité soit
d'une manière objective, dans un style narratif, soit selon la méthode
« héroïque » qui insiste sur le haut fait du héros. L'esprit et l'évolution
générale de l'art byzantin nous portent à croire que la tendance qui se
dessine dès le IIIe-IVe siècle n'a dû que s'affermir à Byzance au cours des
siècles suivants.

Faute de monuments qui seuls auraient pu permettre de contrôler
cette hypothèse [2], il n'est pas sans intérêt de jeter un regard sur les des-

de vers (v. 37-59) comprise dans le recueil *Cod. Marcianus gr.* 524, fol. 108 a : Lam-
bros, dans Νέος Ἑλληνομνήμων, VIII, 1911, p. 148. Chestakov, dans *Viz. Vremennik*,
XXIV, 1926, p. 46.

1. Voy. l'excellente étude de G. Rodenwaldt, *Eine spätantike Kunstströmung in
Rom*, dans *Röm. Mitt.*, XXXIII, 1918, p. 58 et suiv. L'auteur rappelle les peintures de
scènes de bataille qui étaient portées dans les processions triomphales et l'influence
que leur art réaliste a dû exercer sur les reliefs historiques des monuments triom-
phaux romains (*ibid*, p. 80 et suiv. ; bibliographie).

2. Les auteurs byzantins ne font généralement que mentionner les images des
batailles victorieuses des empereurs. Mais quelques mots bien placés suffisent par-
fois à caractériser une scène d'un type traditionnel. Ainsi, le passage déjà cité
d'Eustathe de Salonique (Tafel, *l. c.*, p. 222) nous fait entrevoir une suite d'images
de victoires et d'exploits de Manuel Comnène : armées impériales infligeant aux
Serbes une défaite décisive ; soldats de Nemania fuyant devant le *basileus* victorieux ;
Nemania lui-même tombant entre les mains des Byzantins ; trophées de guerre rap-

sins du XVIᵉ siècle, plus précis que les autres, de la colonne d'Arcadius [1].
En parcourant la suite des épisodes de la guerre de Théodose contre les
Goths qui remplissent les spirales de la colonne, on est frappé tout
d'abord par le peu d'intérêt accordé aux scènes de combats. Il n'y en a
que trois ou quatre, et elles paraissent avoir été traitées d'une manière assez
schématique, sans développement dans les détails, de sorte que chaque
bataille — à en juger d'après les dessins — n'occupe environ qu'un tiers
d'une spirale. Tout le reste, ou peu s'en faut, est consacré soit à une
procession interminable de l'armée de Théodose à travers les rues de
Constantinople et la campagne balkanique jusqu'au Danube, soit à des
scènes de réunions solennelles où l'empereur et sa suite se dressent céré-
monieusement au-dessus de la foule des soldats ; la scène finale est un
couronnement de Théodose triomphateur. En comparaison avec les
reliefs de la colonne Trajane, dont certains motifs reviennent sur nos
sculptures, mais où abondent les combats et les escarmouches, des scènes
dramatiques et des épisodes mouvementés, ces reliefs théodosiens semblent
animés d'un esprit nouveau. Ce qui arrête surtout l'attention du sculpteur,
ce sont, semble-t-il, les épisodes qui, tout en lui permettant d'étaler les
mouvements rythmiques d'une armée en marche ou d'une réunion offi-
cielle où les rites consacrés remplacent le geste spontané, ce sont, dis-je,
les scènes qui montrent la puissance de l'empereur figuré à la tête de son
armée et ses actes solennels d'autorité : Théodose conduisant ses troupes,
haranguant les soldats, présidant à une revue de l'armée, etc. Presque
toujours il y apparaît de face, immobilisé dans une attitude de cérémo-
nie et élevé sur une estrade, et tous ces traits — iconographie et style —
rappellent les reliefs de l'arc constantinien à Rome ou de l'arc de Galère
à Salonique. Le cycle commence et finit par le couronnement de l'Empe-
reur dont un génie ailé ou un personnage debout ceint la tête de laurier.
La Victoire — qui est l'objet de tout le cycle — se trouve ainsi repré-
sentée comme une chose donnée, prévue dès le départ et consommée au

portés à Constantinople et parmi eux Nemania captif. — La pièce de vers du *cod.*
Marcianus gr. 524, fol. 108 a (Lambros, Νέος Ἑλληνομνήμων, VIII, 1911, p. 148, vers
37-59) décrivant un cycle de peintures analogues, énumère également des scènes des
victoires de Manuel et de sa rentrée triomphale à Constantinople. La défaite de
Nemania et sa captivité y figurent à côté d'autres épisodes. — Les deux cycles ont
dû être conçus d'une manière analogue, en présentant les guerres de Manuel, comme
une suite de victoires retentissantes. Cf. les panégyriques de cet empereur qui
adoptent la même méthode (Chestakov, dans *Viz. Vremennik*, XXIV, 1926, p. 46).
Comparez, d'autre part, la composition des cycles triomphaux de Manuel — à savoir,
d'abord les scènes descriptives des exploits, puis les images symboliques du triomphe
— aux ensembles iconographiques des monuments impériaux des IVᵉ-VIᵉ siècles
(v. plus loin : « Images complexes »).

1. Voy. les reproductions des dessins de l'Allemand Ungnad (1572-1578), dans
Freshfield, *Archaeologia*, LXXII, 1921-1922, pl. XV-XVI, XVIII-XIX, XXI-XXII.

moment du couronnement final. C'est la victoire d'un empereur *semper victor*, et à ce titre l'artiste a vraiment su trouver les formes les plus convenables pour représenter l'une des idées essentielles de la mystique impériale [1].

A côté de tout ce déploiement de scènes de parade, on pense à peine aux petites compositions relatives aux batailles où la victoire réelle avait été remportée. Le dessinateur ne semble pas les avoir très bien comprises, mais autant qu'il est permis d'en juger d'après ses croquis, on y voyait au premier plan un cavalier montant un cheval cabré et écrasant un ennemi. Ce personnage figure sans doute l'empereur Théodose représenté selon l'une des formules les plus fréquentes de l'iconographie des triomphateurs (voy. *infra*). Les scènes des batailles étaient donc en réalité des scènes des Victoires de Théodose, et sur ce point l'hypothèse que nous avons formulée tout à l'heure semble se confirmer. Il faut dire, toutefois, que sur les reliefs triomphaux de Trajan (actuellement encastrés dans l'arc de Constantin), la figure de cet empereur, qui monte un cheval cabré, domine déjà la mêlée de la bataille, et que, par conséquent, les scènes de combat, sur la colonne d'Arcadius, ne font que suivre, sur ce point, une tradition de l'art triomphal romain. Mais ce qui, par contre, corrobore vraiment notre hypothèse plus générale sur l'évolution à Byzance de la scène historique de l'exploit de l'empereur, c'est — nous l'avons vu — le choix des sujets sur la colonne, et la manière de représenter la Victoire Impériale qu'il suppose.

c. L'empereur en vainqueur du démon ou du barbare.

Parmi les compositions symboliques de la Victoire Impériale, celle qui figure l'empereur perçant de sa lance, écrasant sous son pied ou tenant par les cheveux l'ennemi vaincu, est d'une clarté qui ne laisse rien à désirer. Son sens n'est pas plus obscur lorsque, l'abstraction étant poussée plus loin, le barbare vaincu se trouve remplacé par un serpent et l'empereur lui-même par le *labarum* impérial.

C'est à l'initiative de Constantin qu'on doit les premières images de la victoire de l'empereur sur le serpent. Au vestibule de son palais, à Constantinople, une peinture le représentait accompagné de ses fils et perçant de sa lance un serpent qui, d'après Eusèbe, figurait l'ennemi du

1. Il est peut-être permis de généraliser cette observation et d'affirmer que l'originalité de l'art officiel de la fin du IIIe et du début du IVe siècle a été non pas dans les thèmes — pour la plupart connus avant — mais dans un style nouveau qui semble mieux convenir à l'expression des idées de la religion monarchique que le style classique antérieur.

genre humain, Licinius, que Constantin venait de vaincre [1]. Un « signe
chrétien » tracé au-dessus de sa tête signalait au spectateur l'instrument
mystique de la victoire du souverain. Nous pouvons peut-être ima-
giner cette composition disparue, d'après une image monétaire assez
répandue sur les revers des empereurs d'Orient et d'Occident de la pre-
mière moitié du ve siècle [2] : on y voit, en effet, l'empereur en costume
militaire poser le pied sur un serpent à tête humaine ; il s'appuie sur
une croix à grande haste ; sur sa dextre s'est posée une Victoire. Quant
au « serpent » de la peinture du palais constantinien, nous le voyons
dès le règne de cet empereur, sur sa fameuse émission de 326, écrasé
par le *labarum* impérial que surmonte le monogramme du Christ [3].

Dans toutes ces images, un signe chrétien (monogramme, puis croix)
est opposé au serpent qui symbolise l'adversaire : non seulement l'abs-
traction est poussée plus loin que sur les compositions traditionnelles,
mais l'iconographe semble mettre en évidence que — l'empereur
n'étant qu'un intermédiaire — le vrai combat se livre entre le Christ
et le démon, entre le « signe chrétien » victorieux et l'*antiquus serpens*.
L'inspiration chrétienne de cette symbolique paraît certaine. Mais elle est
toujours appliquée à l'évocation de victoires authentiques, de combats
réels des empereurs chrétiens contre les païens : ainsi, la fresque et la
monnaie de Constantin que nous venons de rappeler commémorent sa
victoire sur Licinius. Notre type iconographique pourrait servir d'illus-
tration à certains passages d'Eusèbe, où il compare les victoires de l'em-
pereur sur les barbares aux triomphes de Constantin sur les démons [4].
Le motif du serpent n'introduit donc qu'une nuance. morale dans un type
consacré de l'iconographie de la Victoire (cf. les légendes traditionnelles
de nos images : *Victoria Auggg.*, *Debellator hostium*).

Le type iconographique créé sous Constantin ne fait d'ailleurs pas dis-
paraître aussitôt le vieux thème, réaliste et brutal, du barbare captif, foulé
par l'empereur ou par une personnification et recevant le coup de haste
ou de *labarum* ou le coup de pied du triomphateur impérial [5]. Plus bru-

1. Eusèbe, *Vita Const.*, III, 3.
2. Sabatier, I, p. 124-125, 131, pl. VI, 7, 20 (Marcien, Léon Ier). Cohen, VIII,
p. 212, 220, 223, 227 (Valentinien III (425-455), Petrone Maxime, Majorien, Sévère III :
Victoria Auggg.). Cf. l'empereur à cheval foulant un serpent (Constance II : Cohen,
VII, p. 443 : *debellator hostium*).
3. Maurice, *Numism. Constant.*, II, pl. XV, n° 7, p. 506-513 (p. 507 : « un type pro-
bablement fourni par la chancellerie à l'atelier de Constantinople, sur un ordre de
l'empereur »).
4. *Vita Const.*, 1, 35 ; 2, 17 ; cf. 2, 1.
5. Voy. les émissions de tous les empereurs chrétiens jusqu'au milieu du ve siècle.
Théodose II (408-450) offre les derniers exemples du captif foulé par l'empereur. Le
serpent à tête d'homme semble apparaître en numismatique au moment où l'on aban-

tale encore, la variante de ce thème où l'empereur ou *Roma* ou une *Niké*, armés du *labarum*, traînent par les cheveux un barbare captif, variante qui ne disparaît que vers le milieu du Vᵉ siècle.

Des monnaies de la même époque nous offrent des exemples de ces images, accompagnées de l'une des légendes triomphales courantes [1], et nous retrouvons ce motif parmi les reliefs de la base de la colonne d'Arcadius consacrés au triomphe de Théodose : les ayant saisis par les cheveux, des Victoires y traînent vers un trophée monumental des prisonniers barbares représentés tout petits (pour marquer leur défaite) [2] (pl. XV). Ce dernier type nous amène à un motif assez apparenté qui compte parmi les symboles de la Victoire de l'empereur sur le barbare. Nous pensons à l'image du barbare (ou des barbares) lié, accroupi ou assis auprès d'un trophée ou de l'empereur. La numismatique du IVᵉ siècle [3], un ivoire représentant des groupes de ce genre sur la *spina* de l'Hippodrome [4], la base d'Arcadius (pl. XIV), enfin un marbre du Musée de Stamboul [5], nous offrent des exemples suggestifs, tous dérivés de schémas iconographiques analogues.

d. L'empereur à cheval.

Les images équestres de l'empereur, assez nombreuses dans l'art byzantin, faisaient partie du cycle triomphal, comme en témoignent leur iconographie, leur emplacement et les conditions dans lesquelles elles-furent exécutées.

Dès le IVᵉ siècle, Constantinople se para de monuments équestres des empereurs qui devaient présenter les caractéristiques habituelles des œuvres romaines analogues. Sur un dessin du XVIᵉ siècle de la colonne d'Arcadius (élevée en 403), on reconnaît, parmi les reliefs qui figurent les statues érigées sur les places de Constantinople, une figure équestre monumentale reproduisant probablement l'une des statues impériales du

donne la représentation du captif brutalisé par le vainqueur. Faut-il y voir la preuve d'une intervention chrétienne dans l'iconographie monétaire ?

1. Dernier exemple, sur un bronze de Léon Iᵉʳ (457-484). C'est un exemple attardé.
2. Cf. en peinture religieuse byzantine de la fin du moyen âge, l'iconographie de sainte Marina tuant le diable : tandis que d'une main elle élève un marteau, de l'autre elle saisit par les cheveux un petit diable épouvanté : un exemple cité dans A. Grabar, *La peinture religieuse en Bulgarie*. Paris, 1928, p. 287.
3. Voy. les revers de Constance II et de Constant : Cohen, VIII, p 116, nᵒˢ 82, 83, 86 (Valens). Etude d'ensemble de ce thème : K. Wölcke, dans *Bonner Jahrbücher*, 1911, p. 120 et suiv.
4. Diptyque des Lampadii (v. 425), à Brescia, au *Museo civico cristiano* : Delbrueck, *Consulardiptychen*, nᵒ 56, p. 218 et suiv. Peirce et Tyler, *L'art byzantin*, I, pl. 93.
5. Statue d'Hadrien provenant d'Hiérapytna en Crète : G. Mendel, *Catalogue des sculpt. gr., rom. et byz. des Musées Imp. Ottomans*, I, p. 585 et suiv., nᵒ 585.

IVᵉ siècle [1]. Malheureusement, le dessin est trop sommaire pour permettre un jugement sur son iconographie : on voit seulement que le cheval y marche au pas, comme sur les statues équestres romaines [2]. Nous sommes un peu mieux renseignés sur la statue équestre de Justinien qui s'élevait sur le sommet d'une colonne, en face de Sainte-Sophie ; elle fut érigée un peu avant la fondation de la Grande Église (542-543). D'après Procope, qui nous en a laissé la meilleure description [3], le cheval de Justinien avançait d'un pas rapide (sans se cabrer pourtant, car l'un de ses pieds de devant s'appuyait sur une pierre) [4] que l'artiste avait rendu d'une manière naturelle. L'empereur, vêtu « en Achille », portait une cuirasse « héroïque » et un casque ; ses jambes étaient nues ; tourné vers le levant, de sa main gauche il soutenait la sphère surmontée d'une croix et il tendait la dextre du côté de l'Orient, comme pour ordonner aux barbares de ne pas dépasser la frontière de l'Empire. Les barbares visés par ce texte sont les Perses, ce monument ayant été exécuté pour célébrer les victoires persiques de Justinien ; et on se rappelle (v. *supra*, p. 34) que la croix sur la sphère que portait l'effigie de l'empereur, a été considérée par les contemporains comme l'instrument de la victoire justinienne. On entrevoit la persistance de l'idée du « signe salutaire » de la statue de Constantin, mais aussi l'évolution de son iconographie : peu vraisemblable sur une effigie officielle du début du IVᵉ siècle, la croix n'est que trop naturelle sur un portrait impérial du VIᵉ siècle [5].

Un dessin du XVIIᵉ siècle conservé à la Bibliothèque du Sérail reproduit sommairement cette célèbre statue [6]. Rien n'y contredit les descriptions

1. Freshfield, dans *Archaeologia*, LXXII, 1921-1922, pl. XVI. Le dessin représente peut-être une statue équestre de Constantin Iᵉʳ : Unger, *Quellen d. byz. Kunstgesch.*, p. 63. La colonne historiée de Théodose était surmontée d'une statue équestre de cet empereur.

2. C'est le type iconographique de l'*Adventus* (voy. aussi *Profectio*) commémorant une entrée solennelle de l'empereur triomphateur. Voy. Paul L. Strack, *Untersuchungen zur röm. Reichsprägung des zweiten Jahrhunderts*, I. Stuttgart, 1933, p. 130-131 (à distinguer du type au cheval cabré et de celui où le cavalier s'apprête à écraser l'enenmi : *ibid.*, p. 119, 120). Mattingly, *Roman coins*, p. 150. Exemples : Mattingly-Sydenham, *The Roman Imp. Coinage*, vol. II, pl. IX, 154 ; vol. V, 1, pl. VIII, 127 ; XI, 165 ; vol. V, 2, pl. I, 2 ; II, 4, 5 ; III, 13 ; IV, 4, 9 ; V, 4, 11 (légende : *virtus Probi Aug.*). Cohen, III, p. 51, nᵒˢ 500, 501 ; IV, p. 4, nᵒ 8 ; 460, nᵒ 573 ; VII, p. 244, 246 ; VIII, p. 86, 177.

3. Procope, *De aedif.*, I, 2, p. 181-182. Cf. la description de Ibn-ben-Iahja (IXᵉ s.), dans J. Marquart, *Osteuropeische u. ostasiatische Streifzüge*. Leipzig, 1903, p. 215 et suiv. Pachymère, *Hist.*, s. a. 1325.

4. Procope, *l. c.*, p. 181... ὁ δὲ δὴ ἕτερος (πούς) ἐπὶ τοῦ λίθου ἠρήρεισται, οὗ ὑπερθέν ἐστιν, ὡς τὴν βάσιν ἐκδεξόμενος.

5. Voy. plus haut, p. 32 et suiv., et plus loin, l' « Étude Historique ».

6. Mordtmann, *Esquisse topographique de Constantinople*. Lille, 1892, p. 64, 66. J. Ebersolt, *Constantinople byzantine et les voyageurs du Levant*. Paris, 1918, p. 29-30, fig. 6 ; *Les arts somptuaires à Byzance*. Paris, 1921, fig. 59.

anciennes, sauf un détail : la coiffure de l'empereur, avec son plumage exotique, qui semble incompatible avec le costume militaire romain de Justinien. Comment, en effet, imaginer l' « Achille » de la description de Procope, coiffé à la manière orientale ? Je crois que le dessinateur a pris pour une coiffure bien connue des Turcs et qu'il avait pu voir à Constantinople sur ses habitants musulmans, un casque empanaché à plumes qui n'aurait pas été impossible sur une œuvre du vıe siècle [1]. Sauf erreur, cette statue équestre a été la dernière en date à Byzance, où la disparition de ce genre de monuments, après Justinien, ne tient pas à une décadence de la technique difficile de la fonte, comme on serait tenté de le croire. Car c'est à la même époque que disparaît aussi le type iconographique de l'empereur à cheval, en numismatique, où il a été fréquent pendant les premiers siècles de l'Empire d'Orient. On y voyait, en effet, accompagné de l'une des légendes habituelles des images triomphales, tantôt le *basileus* sur un cheval marchant au pas et accompagné d'une Victoire (un médaillon en or de Justinien offre un exemple magnifique de ce type [2] : pl. XXVIII, 4), tantôt l'empereur galopant qui menace un barbare accroupi ou écrasé sous les sabots de sa monture [3] (un serpent peut remplacer le barbare [4]).

Les deux variantes du même type, interchangeables à cette époque, figurent l'une comme l'autre la Victoire Impériale [5]. Mais, tandis que le motif du cavalier écrasant ou transperçant l'ennemi vaincu se retrouve dans l'iconographie hagiographique [6], seule l'autre variante sera retenue

.1 Voy. le casque de Justinien, sur le grand médaillon en or (notre pl. XXVIII, 4 et Wroth I, frontispice), ainsi que sur ses monnaies (*ibid.*, pl. IV, 9-12, etc.). Cf. les effigies monétaires de Justin I^{er} (*ibid.*, pl. II, 10, 11). Ce casque est peut-être la « toufa » persane introduite à Constantinople par Justinien (Tzatzès, VIII, 305).

2. Wroth, 1, frontispice et notre pl. XXVIII, 4. Cet exemple est le dernier en date. Voy. antérieurement : Constantin I^{er} (Cohen, VII, p. 244, 246 ; VIII, p. 177).

3. Exemples : Constantin I^{er} (Cohen, VII, p. 307, 310, 389, 395, 405, 423), Constant I^{er} (*ibid.*, p. 423), Constance II (*ibid.*, p. 443, 444). Voy. aussi le cavalier impérial, sur le bouclier de l'empereur, à l'avers de nombreuses monnaies, jusqu'au vıı^e siècle inclusivement.

4. Constance II (Cohen, VII, p. 443).

5. Ainsi, sur un médaillon de Gallien, une image de l'*Adventus* du type consacré (voy. plus haut) est précédée d'une Victoire portant une couronne (Mattingly-Sydenham, vol. V, 1, pl. XI, 165) ; sur une image du type de l'*Adventus*, sous Probus, la légende habituelle est remplacée par la formule triomphale de *Virtus Probi Aug.* (*ibid.*, vol. V, 2, pl. V, 4, 11) qu'on voit reproduite, d'autre part, auprès d'une image traditionnelle de l'empereur victorieux, montant un cheval galopant (*ibid.*, pl. V, 1, 2, 3).

6. Les deux saints Théodores, les saints Georges, Mercure, Démétrios et plusieurs saints égyptiens. Voy. Strzygowski, dans *Zeit. f. ägypt. Sprache*, 40, 1903 ; *Hellenistische u. Koptische Kunst*, p. 28 et suiv. J. Clédat, *Baouît*, pl. XXXIX, LIII, LXXVIII-LXXIX. H. Grégoire, *Saints jumeaux et dieux cavaliers*. Paris, 1905. Sur les origines de cette iconographie, voy. P. Perdrizet, *Negotium perambulans in tenebris*. Strasbourg,

par les monuments de l'art impérial (en dehors de la numismatique), où l'on ne voit jamais d'images de l'empereur à cheval piétinant le barbare. Ce barbare sera remplacé par un bouclier symbolique sous les pieds de la monture impériale, dans une composition triomphale qui décore un plat d'argent de l'Ermitage (plat dit de Kertch-Panticapée). Un empereur en cavalier (Constance II ?) en occupe le centre [1] ; son cheval s'avance solennellement vers la droite, et une Victoire qui le précède en tenant une palme dans sa main gauche, tend une couronne à l'empereur ; un spathaire armé suit la monture, et l'énorme monogramme du Christ gravé sur son bouclier de parade rappelle le véritable auteur du triomphe impérial (pl. XVII, 2). Ce groupe adroitement agencé reproduit trait pour trait la première des deux variantes de l'iconographie monétaire du triomphe auxquelles nous avons fait allusion. Sans être obligatoire, le guerrier derrière l'empereur à cheval y apparaît fréquemment.

Si l'on a eu de bonnes raisons de dater le plat de Kertch du milieu du IVe siècle, contrairement aux hypothèses antérieures qui le plaçaient au VIe, l'attribution récente à l'empereur Anastase Ier (491-518) du célèbre ivoire Peiresc-Barberini (Musée du Louvre, pl. IV)[2] semble beaucoup moins fondée [3]. Et comme l'opinion traditionnelle qui le date du règne de Justinien ne paraît pas meilleure, il est raisonnable de ne pas préciser l'époque de l'exécution de cette œuvre remarquable. La technique de la partie centrale ne se retrouve sur aucun monument byzantin, et c'est surtout la composition générale, en cinq compartiments, qu'on retrouve sur plusieurs ivoires chrétiens du VIe siècle, qui nous indique très approximativement la date de l'ivoire en question. Toutefois, à en juger d'après sa

1922, surtout p. 10-15. Voy. *ibid.*, p. 6-7, les images de Salomon cavalier tuant une femme étendue par terre, sur les talismans du type dit σφραγὶς Σολομῶνος ou σφραγὶς Θεοῦ. Cf. Perdrizet, dans *Rev. ét. gr.*, 1903, p. 42-61. — N'oublions pas, enfin, les saints Constantins à cheval des églises romanes en France qui semblent inspirés, eux aussi, des images équestres de l'empereur victorieux, en se souvenant probablement d'une statue équestre de Constantin mentionnée par Socrate (I, 16). C'est le souvenir de cette statue sans doute qui a valu à la statue de Marc Aurèle, aujourd'hui au Capitole, d'avoir été considérée, au moyen âge, comme un portrait du premier empereur chrétien. Cf. E. Mâle, *L'art religieux en France au XIIe siècle*, p. 249.

1. Publié d'abord dans N. Pokrovski et J. Strzygowski, *Bouclier byzantin trouvé à Kertch*, Saint-Pétersbourg, 1892, ce plat a été souvent reproduit depuis, par ex. dans Ebersolt, *Arts somptuaires*, fig. 14. Diehl, *Manuel*[2], I, fig. 154. Peirce et Tyler, *L'art byzantin*, I, pl. 27. Sa date a été définitivement établie par L. A. Matsoulevitch, *Une coupe en argent provenant de Kertch* (*Monuments de l'Ermitage*, II). Saint-Pétersbourg, 1926, *passim* (en russe).

2. Cet ivoire, qui compte parmi les plus célèbres monuments de l'art byzantin, est reproduit dans tous les ouvrages d'archéologie byzantine. Voy. la monographie de G. Schlumberger, dans les *Monuments Piot*, VII, 1900, et l'étude de Delbrueck, *Consulardiptychen*, p. 188 et suiv.

3. Ebersolt, *Arts somptuaires*, p. 34, et surtout Delbrueck, *l. c.*, p. 188 et suiv., d'où Peirce et Tyler, *L'art byz.*, II, p. 55.

technique et le dessin du cavalier et du cheval, ce relief pourrait aussi bien appartenir à une époque plus haute. Nous savons, d'ailleurs, que cet argument n'est pas irréfutable, le style et la technique des œuvres de la « Byzantinische Antike » présentant une variété déconcertante (comparez, par exemple, à l'art déjà « médiéval » du plat de Kertch, qui est du IVe siècle, les compositions tout antiques des plats d'argent de l'Ermitage exécutées sous Héraclius, au VIIe siècle)[1].

Sur les quatre tablettes conservées des cinq primitives de l'ivoire Barberini, celle du milieu est occupée par un empereur à cheval s'avançant vers la droite; sur la tablette de gauche un dignitaire, peut-être un consul en tenue militaire, lui présente une petite figure de la Victoire; la plaquette du haut porte l'image à mi-corps d'un Christ imberbe; enfermée dans un médaillon lauré, elle est soutenue par deux génies volants; enfin, le compartiment du bas montre deux peuples barbares vaincus apportant leurs offrandes à l'empereur victorieux. L'image centrale mérite une attention particulière. Notons le cheval du souverain qui se cabre impétueusement, la Victoire volant qui couronne l'empereur, le barbare suppliant qui se tient debout derrière le cheval et le mouvement de l'empereur qui se tourne vivement vers lui, en tenant d'une main ferme sa haste surmontée d'un étendard qui flotte au vent. Enfin, une personnification de la Terre (allusion à la qualité *oecuménique* des empereurs byzantins), accroupie aux pieds du cheval, soutient le pied du *basileus*, d'un geste qui rappelle celui du *strator* impérial aidant son maître à monter à cheval.

Cette iconographie emprunte quelques-uns de ses traits principaux au deuxième des types monétaires équestres de l'empereur triomphateur, à savoir le cheval cabré, le barbare suppliant, la figure assise sous la monture impériale. Par le sujet comme par la manière de l'exprimer, l'image du diptyque Barberini appartient au cycle triomphal traditionnel (la présentation de la victoire par le dignitaire et surtout l'offrande des barbares font partie du même cycle, comme nous allons le voir plus loin). Toutefois, pour des raisons que nous ignorons — est-ce une marque d'originalité voulue par l'artiste ou le désir d'éviter le détail brutal qui choquait les chrétiens? — le sculpteur de ce relief a introduit, à la place habituelle du barbare, une personnification de la Terre et situa le barbare suppliant représentant l'ennemi vaincu, derrière le cheval de l'empereur. Cette modification originale de la composition en entraîne une autre: au lieu de viser ou de frapper le barbare aux pieds de son cheval et de poursuivre l'ennemi, l'empereur, pour voir le vaincu (?), se retourne en arrière et tourne la tête de son cheval, tandis que sa haste, devenue inu-

1. L. Matzoulevitch, *Byz. Antike*. Berlin, 1929, *passim*.

tile, s'est transformée en porte-étendard. Bref, tout en conservant le
schéma initial d'une scène observée en plein combat, — le cheval cabré
et piaffant en garde aussi le souvenir — l'artiste en fit une scène de
triomphe ; au lieu de figurer la lutte victorieuse, il en reproduisit l'heureux
aboutissement. Nous saisissons là un procédé typique de l'évolution de
la scène dramatique, dans l'art byzantin [1].

Toutes les images équestres de l'empereur que nous venons de voir,
malgré leurs particularités individuelles, forment un groupe assez homo-
gène. Les autres exemples du même type — tous postérieurs d'ailleurs
— offrent beaucoup plus de variété, tout en retenant un trait qui les
rapproche : ce n'est pas le cavalier sur le champ de bataille qu'ils repré-
sentent, mais le triomphateur dans une cérémonie symbolique. C'est
d'abord une double représentation d'un empereur à cheval, sur l'un des
côtés longs du coffret en ivoire conservé au trésor de la cathédrale de
Troyes [2] (pl. X, 1). Répété deux fois pour des raisons d'ordre déco-
ratif, le *basileus* vêtu du long « divitision » se tient en selle sur un cheval
immobile. Entre les deux figures de cavaliers, on aperçoit les murs d'une
ville, à la porte de laquelle une personnification féminine (la ville elle-
même reconnaissable à sa couronne crénelée), tient une couronne, tan-
dis que plusieurs personnages apparaissent aux fenêtres et font des gestes
de supplication. Il s'agit évidemment d'une prise de ville par un empereur
byzantin qui reçoit l'offrande symbolique de la couronne, en signe de
soumission (v. *infra*) et l'hommage des habitants de la cité conquise.

Aucune inscription n'accompagne cette image. Nous ne pouvons, par
conséquent, ni donner un nom à l'empereur et à la ville, ni même propo-
ser une date précise pour le relief. Divers archéologues l'ont placé qui
au VIIIe [3], qui au XIe siècle [4]. C'est vers cette dernière date qu'on semble
incliner le plus souvent (sans trop de conviction d'ailleurs), et il faut
bien dire que la technique rappelle parfois la facture des ivoires du
XIe siècle, plus encore que le style qui se laisse plus difficilement com-
parer au style des œuvres connues de cette époque, à cause de la parti-
cularité des sujets figurés sur le coffret. Tout compte fait, il est possible
que l'objet soit du XIe siècle, mais l'artiste de cette époque a certaine-
ment utilisé des modèles antérieurs qui, d'après certains détails, remon-

1. Cette tendance apparaît déjà dans l'art romain du IIIe siècle : Rodenwaldt, dans
Röm. Mitt., 36-37, 1921-1922, p. 58 et suiv. et surtout p. 65-66.
2. Reproduction intégrale des reliefs de ce coffret, dans Dr F. Volbach, Georges
Salles et Georges Duthuit, *Art byzantin. Cent planches*, etc., chez P. A. Lévy. Paris,
(1931), pl. 26, 27, 28.
3. Otto von Falke, *Kunstgeschichte der Seidenweberei*, II, p. 5.
4. En dernier lieu : Dalton, *East-christian Art*, p. 218. Diehl, *Manuel* [2], II, p. 659
(sans date précise).

teraient à la période iconoclaste [1]. C'est ce qui expliquerait, et l'originalité des sujets qui ne cadrent pas avec l'art du xie siècle, qui nous est mieux connu, et les incohérences des compositions dont le coffret de Troyes ne nous offre que des reproductions de seconde ou de troisième main. La plus frappante de ces erreurs altère précisément notre scène aux empereurs cavaliers, car le prototype ne présentait évidemment qu'une seule figure impériale et qui, au lieu de tourner le dos à la ville, regardait la porte et la personnification de la cité en recevant son offrande.

Sur une fresque du xie siècle, à Sainte-Sophie de Kiev [2], un fragment d'une scène plus considérable offre l'image d'un *basileus* chevauchant un cheval blanc. Il est revêtu de son costume d'apparat et porte le nimbe. Il semble que cette figure fasse partie d'une scène de célébration d'un triomphe dans les rues ou à l'Hippodrome de Constantinople.

Le trésor de la cathédrale de Bamberg possède un fragment d'un précieux tissu byzantin [3] que, sans risque d'erreur, il est permis d'attribuer aux ateliers impériaux de Constantinople (pl. VII, 1) : ses fins ornements d'une exécution minutieuse et parfaite, l'invention et l'élégance du dessin des figures et le sujet de la composition, en font une œuvre unique, qui n'aurait guère pu être confectionnée en dehors des manufactures impériales dites « de Zeuxippe » (d'après le nom des thermes voisins [4]). L'état de conservation de ce fragment est lamentable, mais on y voit assez pour reconnaître la fidélité d'un dessin du Père Martin que nous reproduisons, d'après les *Mélanges d'archéologie* où il a paru pour la première fois. D'une distribution des motifs, originale en comparaison d'autres tissus byzantins, l'étoffe de Bamberg représente, sur un fond parsemé de petits disques ornés de rosettes, un empereur à cheval et deux personnifications féminines formant un groupe symétrique.

L'empereur portant diadème et « divitision » richement décoré ainsi que la chlamyde et les souliers de cérémonie, monte un cheval blanc[5], dont le harnachement, la selle et même les « bracelets » munis de rubans sassanides attachés aux jambes et à la queue, sont d'un luxe exception-

1. v. Falke, *l. c.*, p. 5.
2. N. Kondakov et J. Tolstoï, *Antiquités russes*, IV, 1892, p. 153, fig. 141 (en russe). Cf. A. Grabar, dans *Semin. Kondakov.*, VII, 1935, p. 111, note 26.
3. Les PP. Cahier et Martin, *Mélanges d'archéologie*, 1re série, tome III. E. Bassermann-Jordan et W. M. Schmid, *Bamberger Domschatz*. Munich (m'est resté inaccessible). Diehl, *Manuel*[2], II, p. 648-649, fig. 314. L'étoffe provient du tombeau de l'évêque Gunther (1057-1065). La collection de l'École des Hautes-Etudes (Sorbonne) possède une photographie originale de ce tissu qui permet de contrôler l'aquarelle du P. Martin.
4. Sur ces ateliers, voy. Ebersolt, *Arts somptuaires*, p. 4, 78.
5. Sur le costume de l'empereur et son cheval blanc richement harnaché, pendant la cérémonie du triomphe, voy. *De cerim.*, I, 17, p. 99, 105 ; II, p. 608.

nel. Se tournant vers le spectateur, le *basileus* élève un *labarum* comme
marqueté de perles et de pierres précieuses. Les deux personnifications
symétriques ne ressemblent en rien aux personnifications antiques, à
moins qu'on ne veuille reconnaître dans leurs coiffures un type particulier
de la couronne crénelée des Villes. Nous admettrions volontiers cette
hypothèse. Le fait que ces figures, si richement vêtues qu'elles soient, ne
portent pas de chaussures, pourrait également tenir à un souvenir des
modestes et gracieuses personnifications à la mode antique. Les deux
figures de notre tissu portent une sorte de longue dalmatique ornée de
bandes décoratives et un *colobium* sans manches, ajusté à l'aide d'une
luxueuse ceinture ; enfin, un voile, étroit et long, jeté sur les épaules (sa
position n'est pas bien définie) achève le costume des personnifications.
Comme celui de l'empereur, on le sent reproduit d'après nature. On a
dû porter des costumes de ce genre à Constantinople, mais on peut se
demander si cette mode n'a pas été particulière — dans un détail au
moins — à une certaine partie de la population de Byzance. Le détail
auquel nous pensons, c'est la façon dont les cheveux sont noués et tres-
sés. Aucun autre monument byzantin n'offrant la même particularité, il
est permis de rapprocher de cette coiffure les deux longues nattes de la
reine de Saba au Portail Royal de Chartres, où l'on retrouve la curieuse
combinaison d'une couronne posée sur une coiffure à nattes pendantes.
Il s'agit peut-être d'une mode franque ou plus généralement germanique
que pouvaient porter à Byzance des Allemandes, prisonnières ou non, ce
qui nous amènerait à une époque ancienne de l'histoire de Byzance. Il
n'est pas impossible non plus qu'à l'occasion de certaines cérémonies,
les dames de Byzance se soient costumées en « femmes barbares »[1], se
soient parées de longues tresses blondes, comme on en pouvait obtenir
des Germaines : ainsi déguisées, les dames de Byzance auraient fait au
basileus vainqueur l'offrande de la couronne triomphale. Nous revien-
drons plus loin sur cette cérémonie et son iconographie normale. Il
importe de dire, pour l'instant, que la tradition des célébrations des
triomphes voulait que ce fussent les barbares vaincus qui apportassent,
en signe de soumission, des couronnes d'or à l'empereur victorieux. Notre
composition semble faire allusion à cette cérémonie, en la représentant
sous une forme allégorique, et la preuve c'est, à côté du costume supposé
barbare des personnifications, la forme des couronnes qu'elles présentent,
à savoir un *stemma* et un casque à l'antique. Ce détail pourrait bien tra-
duire une image de l'éloquence byzantine où le souverain triomphateur

1. Voy. les acteurs des *ludi gothici* déguisés en barbares et leurs images, sur les
fresques de Sainte-Sophie de Kiev : Kondakov et Tolstoï, *Antiquités russes*, IV,
p. 151, 152-153, fig. 135-140.

serait célébré pour son gouvernement civil et ses vertus militaires, et comparé à Salomon et Josué, ou à Périclès et à Achille. On se rappellera notamment la description de la statue de Justinien par Procope, où l'armure de l'empereur est comparée à celle d'Achille. Le casque de notre image pourrait bien faire allusion à un « nouvel Achille » ou à un « nouvel Alexandre » révélés dans la personne d'un *basileus*. On se souvient des acclamations que poussaient précisément les acteurs barbares des *ludi gothici* (ou des Grecs déguisés en Goths) et où les deux aspects de l'œuvre impériale étaient célébrés parallèlement :

« ... Ἐντολαί σας ὑπὲρ τὰ ὅπλα ἰσχύουσι κατ' ἐχθρῶν ἁπάντων, ζωὴ Ῥωμαίων καὶ πλοῦτος, ἀλλοφύλων κατάπτωσις ὄντως. [1] »

Trouvé dans le cercueil de l'évêque Gunther (1057-1065), l'étoffe de Bamberg est par conséquent antérieure à la deuxième moitié du xie siècle. A en juger d'après les ornements de caractère sassanide, son exécution se placerait dans les environs de l'an 1000. Et on peut se demander si cette composition triomphale ne fait pas allusion à la victoire retentissante de Basile II sur les Bulgares (1017) célébrée, comme on sait, avec une pompe exceptionnelle, et qui a donné lieu à d'autres compositions originales (voy. plus loin, la miniature du Psautier de Basile II).

Tissée dans une étoffe précieuse et encadrée d'abondants ornements, cette composition triomphale aurait pu figurer sur l'étendard impérial qui — au xive siècle au moins — portait une image équestre du *basileus*[2]. Considérée, même à cette époque tardive, comme un symbole de la vertu victorieuse de l'empereur, l'image équestre du *basileus* décorait aussi certains autres drapeaux de l'armée et même (curieusement) de la flotte des Paléologues[3]. Toujours au xive siècle, nous la retrouvons, en outre, sur le « scaranicon » du « grand drongaire τῆς βίγλης »[4], sur les boucliers ronds des quatre « archontes » qui entouraient l'empereur pendant la cérémonie du couronnement[5] et, enfin, sur les monnaies de Manuel II Paléologue (1391-1423)[6]. Il n'est pas exclu que cette expansion singulière de l'image

1. *De cerim.*, I, 83, p. 383. D'après Schramm (*Das Herrscherbild*, p. 159-161), il s'agirait de personnifications des deux Romes. Ni la date, ni l'iconographie de l'image ne viennent soutenir cette hypothèse.

2. Codinus, *De offic.*, 6, p. 48 : parmi les douze *vexilla* portés devant l'empereur καὶ ἕτερον (φλάμουλον) δὲ τὴν τοῦ βασιλέως ἔχον στήλην ἔφιππον.

3. Ainsi, le chef des flottes impériales, ὁ μέγας δοὺξ τὴν τοῦ βασιλέως στήλην ἵστησιν ἔφιππον : Codinus, *l. c.*, 5, p. 28.

4. *Ibid.*, 4, p. 21.

5. *Ibid.*, 17, p. 99 : κατέχοντας δὲ ἐν χερσὶν ἕκαστοι ἀσπίδα στρογγύλην γεγραμμένον τὸν βασιλέα ἔχουσαν ἔφιππον. Cf. les images équestres de l'empereur sur le bouclier de l'empereur, aux avers des monnaies des ive-viie siècles. Représentations d'Alexis Comnène, sur les boucliers de parade, mentionnées par Nicétas Choniate : passage cité par Bekker, dans son Commentaire de Codinus (éd. Bonn, p. 249).

6. Wroth, II, p. 638, pl. LXXVII, 3. Le saint cavalier qui précède Manuel II en

équestre du *basileus* qui paraît sur le tard à Byzance, soit due à un retour
conscient aux habitudes et, du moins en partie, aux prototypes des premiers
siècles byzantins.

e. Offrande au vainqueur.

L'un des quatre reliefs de la base de l'obélisque de Théodose [1], exécu-
tés vers 390, représente l'offrande à l'empereur de couronnes d'or par
des barbares agenouillés (pl. XII). C'est une image qui réunit, à la
manière byzantine, le réalisme des détails à une mise en scène conven-
tionnelle. Nous sommes à l'Hippodrome, où se célèbre le triomphe de
Théodose. L'empereur et ses fils siègent à l'intérieur du « cathisma »
entourés de protospathaires, les uns barbus (οἱ βαρβάτοι πρωτοσπαθαρίοι),
les autres eunuques, et de cinq dignitaires, dont l'un, encore un
eunuque, se distingue des autres par ses vêtements et son geste (un
silentiaire ?). Tandis que les barbares qui semblent, d'après leurs cos-
tumes, appartenir à deux peuples différents, s'immobilisent dans leur
attitude humiliée et offrent leurs dons, tous les assistants se tiennent
debout autour des empereurs. Les deux plus jeunes fils de Théodose (sans
stemma) lèvent les bras en signe d'acclamation. L'artiste semble avoir
choisi le moment où, les barbares une fois prosternés, les chanteurs et
la foule entonnent une louange à l'empereur victorieux.

Quelques années à peine séparent ce relief de l'exécution des sculptures
triomphales sur la base de la colonne d'Arcadius (datée de 403), où le thème
de l'Offrande des vaincus a été repris avec ampleur par un artiste qui
le traita dans une manière très différente (pl. XIV). Au lieu de situer la
scène à l'intérieur de l'Hippodrome, il l'imagina dans un cadre abstrait

tenant le *labarum* est probablement Constantin. Voy. des images analogues, dans la
peinture orthodoxe de la fin du moyen âge : A. Grabar, *Les croisades de l'Europe
orientale dans l'art*, dans *Mélanges Charles Diehl*, p. 19 et suiv.

1. A. J. B. Wace et R. Traquair, *The Base of the Obelisk of Theodosius*, dans
Journal of Hell. Stud., 29, 1909, p. 60 et suiv. (p. 68-69, les auteurs, sans raison
valable, attribuent les reliefs à l'époque constantinienne). Inscription votive : *C. I. G.*
8612. O. Wulff., *Altchristl. u. byz. Kunst*, I, 1914, p. 166. Cf. un dessin du xvie siècle
(par Melchior Lorich) du côté Ouest de la base de l'obélisque (Harbeck, dans
Jahrbuch d. deut. arch. Inst., XXV, 1910, p. 28, fig. 1). Un autre dessin du même
artiste du xvie siècle publié par Harbeck (*l. c.*, fig. 3) reproduit le relief de la base
d'un monument triomphal de Constantinople qu'on n'a pu identifier jusqu'ici (pl. XL,
1). On y voit deux Victoires portant chacune un trophée, amener auprès d'une *imago
laurata* d'un empereur et d'une personnification de Constantinople (ou de Rome ?)
trônant, deux barbares qui présentent une offrande (vases remplis d'or ?). Deux autres
barbares font le geste de l'adoration. Un détail, à savoir des têtes de lions (et non de
« béliers », comme le croyait l'éditeur) décorant le trône de la personnification de
la Nouvelle ou de l'ancienne Rome, semble dater cette œuvre disparue de la fin du
ive ou du début du ve siècle. Pour cet ornement des trônes, voy. plus loin, le para-
graphe consacré aux mosaïques de l'arc triomphal de Sainte-Marie-Majeure à Rome.

(peut-être faut-il y voir une allusion à la célébration du triomphe sur le Forum de Constantin), et il figura les porteurs de dons au moment où ils s'acheminent en procession vers le souverain qu'ils approcheront plus tard. Sur un côté de la base, on voit de nombreux barbares, les uns présentant l'offrande, les autres amenant des fauves pour le cirque ; sur un autre côté (pl. XV), les personnifications des villes conquises apportent des couronnes d'or assez semblables à celles du bas-relief de Théodose ; enfin, par un mouvement parallèle, des *togati* placés entre les personnifications des deux Romes, et qui sont sans doute des « Romains », offrent à l'empereur des couronnes de laurier (pl. XIII). Réunissant dans un même ensemble monumental, divisé d'une manière toute schématique en quatre bandes horizontales, des scènes quasi réalistes (réunions des empereurs et des dignitaires ; première offrande), avec des compositions abstraites remplies de personnifications et de génies, ces reliefs triomphaux appartiennent à un tout autre genre artistique que les scènes de la base de Théodose. Aussi l'iconographie de l'Offrande au triomphateur sur la base d'Arcadius nous offre-t-elle, à côté du type « réaliste » apparenté à l'image du relief de Théodose, un autre type, plus abstrait et tout à fait indépendant, celui de l'Offrande des personnifications.

Le premier type réapparaîtra au VIe siècle, au bas du diptyque Barberini déjà étudié [1] (pl. IV), où deux peuples barbares, l'un du Nord, l'autre de l'Orient (?), conduits par une Victoire, présentent à l'empereur, les uns de l'or en espèces et en couronnes, les autres des fauves et des défenses d'éléphants. Sur le diptyque, cette scène occupe la même place par rapport au sujet principal, qui est l'empereur. Quelle qu'en soit la date précise, cet ivoire — qui ne peut être postérieur au VIe siècle — nous offre la plus tardive des images de l'Offrande des barbares, et l'abandon ultérieur d'un sujet fréquent depuis l'Antiquité est peut-être à rapprocher du fait que le rite même de l'offrande des barbares pendant la célébration des triomphes n'est plus mentionné dans le *Livre des Cérémonies* du Xe siècle. Cette omission peut être fortuite, quoique beaucoup de détails sur les fêtes du triomphe, et notamment sur le rôle qu'y jouent les barbares, se trouvent bien notés par Constantin Porphyrogénète et ses collaborateurs. Mais il est plus vraisemblable, en effet, qu'à une époque plus avancée la cérémonie n'ait plus comporté que la proskynèse des prisonniers devant le *basileus* [2] ; l'offrande symbolique aura été abandonnée.

Le deuxième type, au contraire, a connu un succès durable. Ainsi, la description par Procope [1] des mosaïques justiniennes au Palais de Chalcé

1. Voy. *supra*, p. 48.
2. Comme, par exemple, sur la miniature du Psautier de Basile II à la Marcienne. Voy. notre pl. XXIII, 1. Cf. *De cerim.*, I, 69, p. 332 ; II, 19, p. 610 ; 20, p. 615.

laisse entrevoir une scène qui devait rappeler l'Offrande de la base d'Arcadius. C'est Bélisaire, nous dit ce texte, qu'on y voyait offrant à Justinien le butin de ses victoires retentissantes, présentant à l'empereur les rois et les royaumes conquis. Ayant devant les yeux les dessins de la base d'Arcadius (pl. XIV, XV), on se représente facilement cette image de la procession des rois et des personnifications des « royaumes », portant vers le souverain le « butin » dont Bélisaire faisait hommage au *basileus*.

Les « villes conquises » présentées à Basile Ier par ses généraux, qu'on pouvait admirer sur les mosaïques du Palais du Kénourgion (IXe siècle)[2], et les « villes reprises à l'ennemi » qui figuraient sur les peintures que Manuel Comnène fit exécuter dans son palais des Blachernes, au XIIe siècle[3], reprenaient visiblement le même sujet cher aux compositions triomphales byzantines ; et il est possible, probable même, que l'offrande par des personnifications de ces villes ait été reprise par les artistes impériaux des IXe et XIIe siècles, selon la formule du IVe et du VIe siècles. Nous savons tout au moins que sur d'autres œuvres de l'époque tardive, comme sur l'ivoire de Troyes et le tissu de Bamberg, c'est bien sous cet aspect que l'offrande au vainqueur a été traitée (pl. VII, 1 et X, 1).

Il nous reste à ajouter à ces deux derniers exemples, déjà étudiés, un ultime monument appartenant à la même série iconographique, mais plus tardif encore et assez peu connu (pl. VIII). Nous pensons à la petite pyxide en ivoire qui, des collections Stroganoff à Rome, a passé entre les mains des frères Durlacher, en Angleterre[4]. Œuvre de l'époque des Paléologues elle est ornée de reliefs assez grossiers parmi lesquels on distingue une famille impériale composée de l'empereur, de l'impératrice et d'un garçonnet en vêtements impériaux, c'est-à-dire associé comme second empereur au pouvoir de son père. On pourrait songer à identifier ces personnages avec Andronic II, sa seconde femme Irène et leur fils Michel IX qui, né en 1295, régna avec son père jusqu'en 1320 ; ou bien avec

1. Procope, *De aedif.*, I, 10, p. 204 : ... καὶ νικᾷ μὲν βασιλεὺς Ἰουστινιανὸς ὑπο στρατηγοῦντι Βελισαρίῳ, ἐπάνεισι δὲ παρὰ τὸν βασιλέα, τὸ στράτευμα ἔχων ἀκραιφνὲς ὅλον ὁ στρατηγός, καὶ δίδωσιν αὐτῷ λάφυρα βασιλεῖς τε καὶ βασιλείας, καὶ πάντα τὰ ἐν ἀνθρώποις ἐξαίσια, κατὰ δὲ τὸ μέσον ἑστᾶσιν ὅ τε βασιλεὺς καὶ ἡ βασιλὶς Θεοδώρα, ἐοικότες ἄμφων γεγηθόσι τε καὶ νικητήρια ἑορτάζουσιν ἐπί τε τῷ Βανδίλων καὶ Γότθων βασιλεῦσι, δορυαλώτοις τε καὶ ἀγωγίμοις παρ᾽ αὐτοὺς ἥκουσι

2. Const. Porphyr., *Vita Basilii*, dans Migne, *P. G.*, 109, col. 348.

3. Io. Cinnami, *Histor.*, 171. Cf. aussi Eustathe de Salonique, Panégyrique de Manuel Comnène, dans Tafel, *Komnenen und Normanen*. Ulm, 1852, p. 222 (trad. allem.) : scène finale (?) du cycle déjà cité qui figurait le triomphe de Manuel, après sa victoire sur Nemania (a. 1165). Autre image du même triomphe, dans le narthex d'une église, d'après une pièce de vers du *cod. Marcianus gr. 524*, fol. 108 a. : Lambros, dans Νέος Ἑλληνομνήμων, VIII, 1911, p. 148.

4. Strzygowski, *Byz. Zeit.* VIII, 1899, p. 262. La pyxide a figuré à l'Exposition de l'art byzantin à Paris, en 1931 (nᵒ 141 du catalogue qui l'attribue au XVIᵉ siècle ; date inacceptable, ne fût-ce qu'à cause de la présence de portraits impériaux).

Manuel II, sa femme Hélène (Irène) et leur fils Jean VIII associé au pouvoir deux ans avant l'abdication de son père, survenue en 1423. Les attitudes des trois personnages, leur costume de grande cérémonie et leurs attributs sont ceux des portraits officiels des Paléologues (v. *supra*, p. 22). Ne connaissant l'objet que d'après des photographies, nous ne pouvons aller plus loin dans cet essai d'identification. Si toutefois il nous était permis de choisir entre les deux groupes de personnages mentionnés, c'est au deuxième que nous nous arrêterions de préférence, car les costumes occidentaux de certaines figures de la pyxide parlent plutôt en faveur d'une œuvre du xvᵉ siècle. Mais les quelques caractères du nom de l'empereur qui se laissent déchiffrer sur la photographie, se lisent plutôt AN(Δ)[PONIKOC].

Comme sur le relief de Troyes, l'image impériale (ici tout le groupe) a été répétée deux fois (moins l'inscription), le sculpteur se trouvant probablement à court de sujets, pour remplir toute la surface de la pyxide. Les figures impériales forment le centre moral de la scène qui fait le tour du coffret. En effet, un personnage dont le sexe reste incertain, quoiqu'il s'agisse probablement d'un homme, présente à l'empereur le modèle d'une ville fortifiée (le paon semble être purement décoratif) : pour nous, c'est l'offrande au *basileus* d'une ville conquise par le chef d'armée qui en tient le modèle, c'est-à-dire un sujet dans le genre de ceux que figuraient les mosaïques palatines de Basile Iᵉʳ et de Manuel Iᵉʳ. Or, si l'image se laisse classer parmi les compositions triomphales, le groupe de danseuses et de musiciens s'explique sans difficulté. La célébration du triomphe a eu généralement comme cadre l'Hippodrome. Et il suffit de se reporter aux scènes triomphales des reliefs de la base de l'obélisque théodosien (pl. XI, XII), qui se passent à l'Hippodrome, pour y retrouver les trois impériaux, le éléments de notre composition, à savoir, les portraits des triomphateurs geste de l'offrande et — à côté des courses qui manquent sur la pyxide — les musiciens et les danseuses [1]. Modifiée dans les détails, la composition triomphale traditionnelle semble persister ainsi jusqu'aux derniers règnes de l'Empire d'Orient [2].

f. La chasse.

Si les plus grands exploits de l'empereur ont pour théâtre le champ de bataille et si la Victoire Impériale est essentiellement celle qu'il remporte

[1]. *De cerim.*, 1, 64, p. 287 : jeux d'orgues à l'Hippodrome, pendant une cérémonie d'acclamation de l'empereur.
[2]. Notre pl. XXII, 1 reproduit un exemple d'Offrande à l'empereur, d'un type spécial : un livre y est remis par son auteur, saint Jean Chrysostome, au *basileus* Nicéphore Botaniate (Par. Coislin, 79). Ce geste symbolique remplace l'offrande par le vrai donateur représenté en tout petit aux pieds du souverain.

sur l'ennemi armé, sa force victorieuse peut aussi se révéler dans d'autres luttes, non moins périlleuses parfois. Ces luttes dont il sort victorieux ont, en outre, la valeur de symboles ou de promesses de victoires réelles. Aussi l'art impérial n'hésite-t-il pas à comprendre les images allégoriques de ces exploits dans son cycle officiel.

Les auteurs byzantins en parlent comme d'une chose naturelle. Eustathe de Salonique sait qu' « en temps de paix profonde » la vigueur et le courage se démontrent aux courses de chevaux et à la chasse aux bêtes sauvages ; l'empereur Manuel, nous dit-il, ayant accompli des exploits de ce genre, la rumeur se répandit de la très grande vigueur du *basileus* [1]. Jean Cinname met au même rang « les prouesses de la guerre et celles de la chasse », qu'il cite parmi les sujets convenables et habituels d'une décoration palatine. Alexis, nous dit-il, un parent de l'empereur Manuel Comnène, a fait décorer son palais suburbain de peintures qui représentaient les exploits guerriers du sultan d'Iconium, son ami, et ne fit traiter, « comme le font habituellement les hommes haut placés, ni les anciens hauts faits des Grecs, ni les exploits du *basileus* (régnant), ni ses prouesses comme guerrier ou chasseur ». Et comme s'il voulait spécifier que la chasse compte bien parmi les thèmes d'exploits non seulement d'Alexis, mais aussi de l'empereur, il passe immédiatement au récit d'une prouesse de chasse particulièrement glorieuse de Manuel qui tua un fauve aussi étrange que redoutable (mi-panthère, mi-lion), devant lequel les compagnons de Manuel avaient reculé [2]. Quant à Nicétas Choniate, il ajoute aux exploits guerriers et cynégétiques ceux des courses à l'Hippodrome (cf. Eustathe de Salonique), en nommant les actes que l'empereur Andronic Comnène a fait représenter en peinture dans son palais, en les choisissant parmi les épisodes les plus remarquables de sa vie, « ces sujets, dit Choniate, qui représentent la vie de l'homme et qui figurent ses exploits avec l'arc, l'épée et dans la course de chevaux » [3]. Enfin, Théo-

1. Ἐπειράθη καὶ τῆς ἀνδρικῆς ῥωμαλεότητος, ὅσα γε ἐν εἰρήνῃ βαθείᾳ στρατιώτην βριαρὸν ἐπιδείξασθαι ἐν ἱππασίαις γυμναστικαῖς ταῖς τε ἄλλαις καὶ ὅσαι τοὺς θῆρας ῥίπτουσι, τοὺς ὀρειβάτας, τοὺς πελωρίους, οἵ μὴ συχνοὶ πέπτοντες τὸ παρσικούμενον ἐρημώσουσι. καὶ θαυμάσας ἐκεῖνος ἀπῆλθε κῆρυξ τῆς βασιλικῆς κραταιότατος : Eustathe de Salonique, *Oratio ad Manuelem*, éd. W. Regel, dans *Fontes rerum. byz.*, p. 40. Cf. Φ. Κουκούλες, Κυνηγέτικα ἐκ τῆς ἐπόχης τῶν Κομνηνῶν καὶ τῶν Παλαιολόγων, dans Ἐπετηρὶς Ἑτ. Βυζ. Σπουδ., Θ, 1932, p. 3-33.

2. Io. Cinname, *Histor.*, IV, p. 266-267 : (Ἀλέξιος)..... χρόνῳ δὲ ὕστερον ἐς Βυζάντιον ἐπανιών, ἐπειδή ποτε γραφαῖς ἐπαγλαΐσαι τῶν προαστείων αὐτῷ δωματίων ἠβουλήθη τινά, οὔτε τινὰς Ἑλληνίους παλαιοτέρας ἐνέθετο πράξεις αὐτοῖς, οὔτε μὲν τὰ βασιλέως, ὁποῖα καὶ μᾶλλον τοῖς ἐν ἀρχαῖς εἴθισται, διεξῆλθεν ἔργα, ὅσα ἔν τε πολέμοις καὶ θηροκτονίαις αὐτὸς εἴργαστο... (suit le récit de l'exploit de chasse de Manuel). Ἀλέξιος δὲ ... τούτων ἀφέμενος τὰς τοῦ σουλτὰν ἀνεστήλοι στρατηγίας, νήπιος ἅπερ ἐν σκότῳ φυλάσσειν ἐχρῆν ταῦτα ἐπὶ δωμάτων αὐτὸς δημοσιεύων κατὰ τὴν γραφήν.

3. Nicetas Choniate, *De Andronico Comneno*, II, p. 432-434 : ... καὶ τοιαῦθ' ἕτερα, ὁπόσα τεκμηριάζειν ἔχουσι βίοτον ἀνδρὸς πεποιθότος ἐπὶ τόξῳ καὶ ῥομφαίᾳ καὶ ἵπποις ὠκύποσι.

dore Prodrome fait dire à Jean II Comnène (dans son épitaphe) que c'est
« l'amour de la victoire » qui l'a conduit aux « travaux de la chasse »,
avant de le lancer dans la bataille : « c'est ainsi que je me suis initié aux
lois de la guerre, pour m'élancer ensuite contre les barbares armés » [1].

Sans doute, à en croire Nicétas, la décoration du palais d'Andronic
Comnène comprenait plusieurs scènes qui, tout en illustrant la vie mou-
vementée de ce prince (avant son arrivée au pouvoir), restent en dehors du
cycle qu'il vient de nous signaler [2]. Mais il est d'autant plus significatif
que, dans son idée, ce soient ces trois genres d'exploits, guerre, chasse,
course de chevaux, qui résument en quelque sorte la vie du prince.

On ne s'étonnera donc pas de voir des scènes de chasse et d'Hippodrome
sur les monuments byzantins d'un caractère impérial. En dehors des pein-
tures d'Andronic décrites par Nicétas et des décorations des demeures prin-
cières où Jean Cinname a dû les avoir vues, pour en recommander la représen-
tation au neveu de Manuel Comnène, plusieurs monuments nous montrent
la scène de la chasse impériale. Ce sont, d'abord, deux fragments de tis-
sus historiés, l'un jadis à Mozac (Puy-de-Dôme), aujourd'hui au Musée
Historique des Tissus à Lyon [3], l'autre à Gandersheim en Allemagne [4],
provenant sans doute d'ateliers impériaux, et où l'on voit le *basileus* chas-
sant le lion. Enfermées dans des cercles décoratifs (pl. IX, 1) et répétées
symétriquement des deux côtés d'un arbre ornemental, les figures de
l'empereur chassant y ont un caractère singulièrement hiératique. L'allure
générale du *basileus*, son « divitision » (διβητήσιον) richement décoré —
qui est un vêtement de parade ne le cédant qu'à la dalmatique avec le
loros[5] —, le diadème avec la croix qui ne le quitte pas à la chasse, enfin
la manière solennelle dont ce singulier chasseur frappe le fauve, font

1. Ἔρως δὲ νίκης ἐμπεσὼν τῇ καρδίᾳ,
 Ἐν ἱππικῇ με πρῶτα καὶ τόξῳ τρέφει·
 Ἔπειτά μοι δοὺς ἀμφιθηγῆ τὴν σπάθην
 Τοῖς θηριακοῖς καταγυμνάζει πόνοις,
 Ἄρκτον βαλὼν δόρατι συναχοντίσαι,
 Τὴν ἀρκτικὴν πάρδαλιν τῷ τόξῳ φθάσαι·
 Ἐν οἷς τελεσθεὶς τῶν μαχητῶν τοὺς νόμους,
 Εὐθὺς κατ' αὐτῶν ὁπλόδυτῶν βαρβάρων...

Théodore Prodrome, *Épitaphe de Jean Comnène*, Migne, *P. G.*, 133, col. 1393.
2. Nicetas Choniate, *l. c.*
3. v. Falke, *Kunstgeschichte der Seidenweberei*, II, fig. 219. Ebersolt, *Arts somp-
tuaires*, fig. 19. D'après la tradition, ce tissu aurait été envoyé à Pépin le Bref par
l'empereur iconoclaste Constantin V. v. Falke (*l. c.*, p. 5) a déjà rapproché l'icono-
graphie de l'empereur sur le tissu des effigies monétaires de Léon III et de Cons-
tantin V.
4. v. Falke, *l. c.*, fig. 221. Ebersolt, *l. c.*, fig. 20.
5. Sur ce vêtement et son usage, voy. les savantes recherches de D. Th. Belaev,
dans *Byzantina*, I, p. 50-57, ainsi que les commentaires de Reiske, dans *De cerim.*
(Bonn), vol. II, p. 244, 424-426.

entrevoir un sens symbolique dans ces représentations qui ne ressemblent en rien à des « sujets de genre ». Renseignés par Eustathe, Cinname et le Choniate, nous y reconnaissons des exploits héroïques de l'empereur analogues à ses victoires militaires.

Une autre paire de cavaliers chasseurs devrait, croyons-nous, être rapprochée des images des tissus de Lyon et de Gandersheim. Ils décorent l'un des grands côtés du coffret en ivoire de Troyes, dont nous avons étudié plus haut l'autre grand côté (pl. X, 2). Ce relief élégant représente deux chasseurs poursuivant à cheval un lion : l'un le perce de flèches, l'autre lève son glaive sur le fauve blessé et bondissant. Pleine de vie et de mouvement, remarquable par les attitudes vraies des personnages et des animaux, cette composition figure-t-elle une chasse impériale ? Une réponse nette semble d'autant plus difficile que cet *unicum* figure les chasseurs en guerriers antiques, les plaçant ainsi sur un plan idéal. Mais l'hypothèse d'une image impériale n'est pas rejetée *ipso facto* par ce déguisement, car, on s'en souvient, Justinien, sur sa statue décrite par Procope, était costumé « en Achille » et portait cuirasse et casque à l'antique, de même que de très nombreux empereurs byzantins, sur leurs effigies monétaires, et enfin Basile II, sur la miniature du Psautier de la Marcienne où il est représenté en Bulgaroctone, recevant la soumission des chefs bulgares (pl. XXIII, 1). Et n'oublions pas le magnifique casque à l'antique que l'une des personnifications tend à l'empereur du tissu de Bamberg (pl. VII, 1).

Une tradition, on le voit, figurait l'empereur en costume militaire antique, ce trait ajoutant probablement à l'allure héroïque du portrait. A plus forte raison une armure magnifique de caractère antiquisant, y compris le beau panache de la figure de gauche (qu'on retrouve sur le dessin conservé au Sérail de la statue de Justinien), devait-elle rehausser une image de chasseur. Et c'est ainsi que, loin de s'opposer à l'hypothèse d'une image impériale, le costume militaire antique des chasseurs de notre ivoire vient plutôt apporter un argument en sa faveur, car il semble faire allusion à la vertu guerrière de ces personnages héroïques. Or, on s'en souvient, c'est l'étroit rapport de l'exploit de chasse avec la victoire sur l'ennemi qui, pour les auteurs byzantins, faisait la valeur des succès cynégétiques des empereurs et de leurs images. Et il n'est pas sans intérêt, à ce titre, que l'iconographie de nos deux chasseurs (voy. surtout le mouvement des figures qui se retournent pour viser ou pour frapper, ainsi que la silhouette du lion) se rattache certainement à des modèles sassanides qui représentent le roi Bechrâm-Gor (420-438) tuant le terrible lion de la légende persane[1]. Notre relief s'inspire ainsi

1. Cf. par exemple, les plats d'argent sassanides : J. Smirnov, *L'Argenterie Orien-*

de modèles de la même origine qu'utilisèrent les tisserands des tissus de Mozac (Lyon) et de Gandersheim : ces artisans ne firent qu'adapter à l'imagerie byzantine impériale des images de chasse royale sassanide [1]. On voit que ce rapprochement aussi corrobore indirectement notre hypothèse : si l'une des deux images de chasse empruntée à l'iconographie royale sassanide a été transformée en image de chasse impériale, il est vraisemblable qu'il en a été autant dans un cas d'influence analogue, sur une autre scène de chasse héroïque.

Les deux fragments de tissus que nous venons de voir datent vraisemblablement des VIIIe-IXe siècles, et le modèle des reliefs de Troyes (nous l'avons dit déjà à propos d'une autre composition du même coffret) remonterait à la même époque. Si ces dates, que nous ne pouvons préciser davantage, se trouvaient exactes, on pourrait essayer de rattacher cette série de scènes de la chasse impériale à l'art des Iconoclastes, sans vouloir dire par là qu'à l'époque antérieure ce thème n'ait pas été traité par l'art impérial. Mais il semble peu probable que les exemples connus de la chasse impériale doivent leur quasi-contemporanéité à une simple coïncidence ; on peut se demander si le motif n'a pas dû un succès temporaire exceptionnel à une mode de l'époque iconoclaste. Nous savons, en effet, que les scènes de chasse faisaient partie des cycles d'images aniconiques que les *basileis* iconoclastes introduisaient dans les églises constantinopolitaines, en remplacement des cycles chrétiens [2]. Mais « scènes

tale, pl. XXV, 53, 54 ; XXVIII, 56 ; XXIX, 57 ; XXXI, 59 ; XXXII, 60 ; XXXIII, 61 ; XXXIV, 63 ; CXXIII, 309. Sur ce thème légendaire : Tabari, *Annales*, éd. de Goeje. Leyde, 1882, II, p. 857. Sir Thomas Arnold, *Survivals of Sassanian and Manichaean Art in Persian Painting*. Oxford, 1924. M. Girs, dans *Izvestia* de l'Acad. de Culture Matér., V, 1927 (Leningrad), p. 353 et suiv. N. Toll, dans *Semin. Kondakov.*, III, 1929, p. 169 et suiv. — Notons, toutefois (nous reviendrons là-dessus dans « L'étude historique ») que le thème de la chasse royale au lion et son iconographie particulière (qu'on trouve aussi bien sur les monuments sassanides que sur l'ivoire de Troyes), à savoir le mouvement du lion dressé sur ses pattes de derrière, apparaissent déjà dans les arts assyrien, achéménide et parthe. Voy. là-dessus : G. Rodenwaldt, *Griechische Reliefs in Lykien*, dans *Sitzungsberichte der Berliner Akademie*, XXXVII, 1933, p. 1098 et suiv. M. Rostovtzeff, *Dura and the Problem of Parthian Art*, dans *Yale Classical Studies*, V, 1935, p. 265 et suiv.

1. Voy., par exemple, les scènes de chasse analogues sur les tissus sassanides : au Musée Diocésain de Cologne (J. Lessing, *Gewebe-Sammlung des k. Kunstgewerbe-Museums*. Berlin, 1900, pl. 15-17. v. Falke, *l. c.*, p. 71-73), à Saint-Ambroise de Milan (v. Falke, *l. c.*, p. 70, fig. 89. Venturi, *Storia dell'arte ital.*, I, fig. 352, 353) et au chapitre de la cath. de Prague (A. Podlacha, dans *Soupis pamatek hist. a umel. kapit. knihovna v Praze*. Prague, 1903, fig. 14, 15). Cf. Toll, dans *Semin. Kondakov*. III, 1929, p. XX, XXI.

2. *Vita S. Stephani Junioris* (Migne, *P. G.*, 100, col. 1113) : les Iconoclastes détruisaient les images du Christ et de la Vierge, lorsqu'ils les trouvaient dans les églises ; εἰ δὲ ἦν δένδρα, ἢ ὄρνα, ἢ ζῷα ἄλογα, μάλιστα δὲ τὰ Σατανικὰ ἱπποδάσια, κυνήγια, θέατρα καὶ ἱπποδρόμια ἀνιστορημένα, ταῦτα τιμητικῶς ἐναπομένειν καὶ ἐκλαμπρύνεσθαι. — Cf. d'autre part,

de chasse » ne signifie pas obligatoirement « chasses impériales » ; loin de là, et des images cynégétiques d'un caractère hellénistique et sans le moindre rapport avec l'art impérial ont été de tout temps très répandues dans l'art byzantin. Il serait donc délicat d'insister sur cette hypothèse.

Nous la maintenons pourtant, et les considérations plus générales que nous développerons dans le chapitre consacré à l'étude historique lui donneront peut-être plus de poids. Qu'il nous soit permis en attendant de faire cette remarque, en rapport avec le texte mentionnant les « scènes de chasse » dans les églises des Iconoclastes : ces images, en effet, s'y trouvent nommées entre les « courses de chevaux » et les « scènes de théâtre et d'hippodrome », c'est-à-dire entre deux catégories de sujets qui — nous allons le voir tout à l'heure — faisaient certainement partie du cycle impérial et triomphal. On comprendrait mal un Byzantin nécessairement familiarisé avec l'ornement à motifs de chasse que l'art de l'Église byzantine n'avait écarté à aucune époque, — qui citerait ces images banales parmi les sujets aussi inattendus dans une église que les scènes de courses ou de cirque.

g. L'Hippodrome.

On se souvient des textes d'Eustathe de Salonique et de Nicétas Choniate où les exploits à la chasse d'un empereur byzantin étaient rapprochés de ses succès aux courses de chevaux, en tant que témoignages de sa vigueur. Ces exploits, ajoute Nicétas, figurés dans des images, à côté des victoires du même empereur, formaient comme un cycle qui « représentait la vie d'un homme » (entendez, un homme accompli, dont la première qualité est le courage). A en croire cet auteur, les artistes qu'il chargea de décorer son palais représentèrent l'empereur Andronic conduisant lui-même le char sur la piste de l'Hippodrome ou couronné après une victoire qu'il aurait remportée comme aurige. Manuel Ier probablement[1] et Michel III sûrement[2] étaient descendus sur la piste et à plusieurs reprises y avaient été proclamés vainqueurs. Quant à Théophile, non seulement il s'exhiba de la même manière à l'Hippodrome de Constantinople, mais il y gagna la première « palme » (première course) aux

la légende populaire qui a fait de Constantin Copronyme un « tueur de lion » héroïque (Grégoire, dans *Rev. Et. Gr.*, 46, 1933, p. 32. Adontz, dans *Mélanges Bidez*, p. 1 et suiv.). Les chasses au lion impériales, sur le tissu de Lyon et l'ivoire de Troyes, font peut-être allusion aux exploits du *basileus* iconoclaste ?

1. Voy. le texte cité, p. 58, note 1.

2. Const. Porphyr., *Vita Basilii Maced.*, p. 197-199, 243. Cf. Georges Amartol., *Chron.*, p. 722 (éd. Muralt) ou Migne, *P. G.*, 110, col. 1037. Voy. aussi dernièrement M. Adontz, dans *Byzantion*, IX, 1934, p. 224, 226.

jeux officiels célébrés à l'occasion de sa propre rentrée triomphale dans la
capitale [1], de sorte que c'est le double vainqueur — à la guerre et sur la
piste — qu'on couronna à l'issue de ces jeux triomphaux.

Le rapprochement des exploits militaires et hippiques est si suggestif,
dans le cas de Théophile, que c'est lui qu'on voudrait reconnaître sur une
curieuse image tissée, dont un fragment est conservé au Victoria-et-
Albert Museum (coll. Lienard) (pl. IX, 2). Elle représente un *basileus*
couronné du diadème avec la croix, qui se tient debout sur la plate-forme
d'un char de course, et élève les deux bras en signe de victoire et de

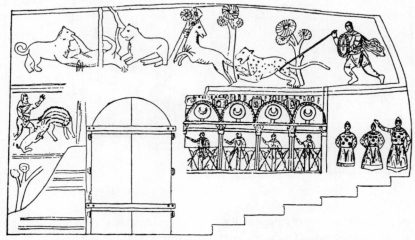

FIG. 1. — KIEV. SAINTE-SOPHIE. COURSES ET CHASSES A L'HIPPODROME.

prière. Un génie volant lui tend une couronne (sur le fragment, seule
cette couronne est visible ; il est presque certain que ce motif avait son
pendant de l'autre côté de l'empereur). Le caractère triomphal de cette
image de l'empereur-aurige semble ainsi établi ; et en même temps la
vision de Théophile gagnant la première palme des jeux de son propre
triomphe revient involontairement à la mémoire. L'étoffe ayant dû être
exécutée vers le IXe siècle [2], rien ne s'oppose à l'hypothèse à laquelle nous
faisons allusion. Mais rien non plus — il faut l'avouer — n'impose l'iden-
tification de cet empereur avec Théophile.

Aucune prescription du protocole, aucun usage fixé par le rituel ne

1. Georg. Amartol., *Chron.*, p. 707 (Muralt) ou *P. G.*, *l. c.*, col. 1017. Symeoni
Magistri, *Annali*, Migne, *P. G.*, 109, col. 696.
2. Lessing (*l. c.*, I, pl. 11) incline pour une époque plus ancienne encore, soit le
VIIe-VIIIe siècle. Au contraire, M. Diehl (*Manuel* [2], II, p. 648) cite ce tissu parmi les
œuvres des Xe-XIe siècles.

semble avoir obligé les *basileis* à participer d'une manière effective aux courses de l'Hippodrome. Au contraire, la présidence des jeux comptait parmi les fonctions officielles et importantes de l'empereur. C'est pourquoi, dans des scènes de l'Hippodrome, l'empereur apparaît avant tout en spectateur — et non en acteur : du haut du « cathisma », il assiste aux jeux et cérémonies qui, dans un ordre immuable, se déroulent à ses pieds. Mais ces images aussi, nous allons le voir, peuvent être rangées parmi les scènes symboliques du cycle triomphal.

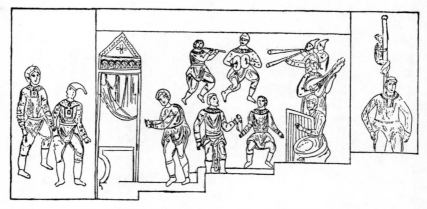

FIG. 2. — KIEV. SAINTE-SOPHIE. JEUX A L'HIPPODROME.

Les images de la présidence des empereurs aux jeux solennels de l'Hippodrome rappellent jusqu'à un certain point les compositions bien connues des diptyques où le consul est représenté donnant le signal des jeux du Nouvel An, célébrés à l'occasion de son entrée en fonction ; un épisode de ces jeux [1] est souvent représenté au bas du diptyque, sous la figure du consul qui porte, selon la tradition, le costume de triomphateur [2]. Tout en distinguant ce groupe d'images consulaires, il faut bien reconnaître avec Delbrueck que leur iconographie présente une ressemblance frappante avec les images impériales, et en procède vraisemblablement : dans les unes et dans les autres, d'ailleurs, le sujet de la *pompa circensis* était lié à l'idée du triomphe [3].

1. Les courses proprement dites, sur les diptyques des Lampadii et de Basile (a. 480) : Delbrueck, *Consulardiptychen*, n[os] 6 et 56. Cf. *ibid.*, n[os] 18-21 (Anastase a. 517) : présentation de chevaux avant la course. En outre, nombreuses scènes de la *venatio* (*ibid.*, n[os] 9 à 12, 20, 21, 37, 57, 58, 60) ou de représentations de théâtre (*ibid.*, n[os] 18, 19, 21, 53).

2. Delbrueck, *l. c.*, p. 54. Alföldi, dans *Röm. Mitt.*, 49, 1934, p, 94-96.

3. G. Bloch, dans *Dict. d'Antiquités*, s. v. « consul », 1, p. 1470. Delbrueck, *l. c.*, p. 54. Alföldi, *l. c.*, p. 93 et suiv.

Ce motif triomphal se trouve nettement exprimé sur le plus ancien et le plus curieux des monuments conservés, consacrés au thème de l'empereur à l'Hippodrome, à savoir sur les reliefs de la base de l'obélisque théodosien qui ont déjà été évoqués en partie dans cette étude.

On se rappelle, en effet, que l'un des quatre côtés de cette base a été consacré à la représentation de l'Offrande solennelle des barbares au cours d'une célébration du triomphe de Théodose, dans le cadre de l'Hippodrome (pl. XI, XII). Les trois autres compositions, occupant chacune un côté de la même base, évoquent chacune un épisode caractéristique des mêmes fêtes triomphales, en les choisissant de manière à faire sentir au spectateur que l'exaltation de l'empereur reste d'un bout à l'autre de la cérémonie son objet essentiel.

Si la victoire de l'empereur est surtout acclamée au moment où les barbares se prosternent devant le « cathisma », elle est également évoquée à tous les moments essentiels du spectacle de l'Hippodrome, en commençant par l'apparition du *basileus* dans sa loge, en passant par les intervalles qui séparent les quatre courses aux-

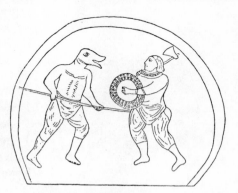

Fig. 3. — Kiev. Sainte-Sophie.
Jeux a l'Hippodrome.

quelles assistent les souverains et en allant jusqu'au moment de leur départ [1]. Toute la cérémonie des jeux — même si les jeux célébrés sont sans rapport avec un triomphe déterminé [2] — se transforme ainsi en un acte suggestif de la « liturgie impériale [3] ». Et il est surtout important de relever que, justifié par la mystique du pouvoir monarchique du Bas-Empire qui accorde au souverain le don exclusif de la victoire [4], le rite des jeux de l'Hippodrome attribue officiellement à l'empereur toute victoire remportée par les auriges sur la piste [5], et les acclamations consacrées que les assistants scandent à l'occasion de ces victoires sportives les

1. *De Cerim.*, I, 68-73, p. 310 et suiv.

2. Cf. déjà à Rome, sous le Bas-Empire : Alföldi, dans *Röm. Mitt.*, 49, 1934, p. 94-100.

3. Sur les jeux de cirque romains et leur caractère religieux, voy. A. Piganiol, *Recherches sur les jeux romains*, Paris, 1923, p. 137 et suiv., Gagé, dans *Rev. d'hist. et de philos. relig.*, 1933 (Strasbourg), p. 8 (376) et suiv.

4. Gagé, dans *Rev. Hist.*, 171, 1933, p. 3 et suiv. Alföldi, *l. c.*, p. 93.

5. *De cerim.*, I, 68-69, p. 320-324, 326 ; 70, p. 344 ; 71, p. 351, 357 ; cf. II, 29, p. 630. Cf. Gagé, dans *Rev. d'hist. et de philos. relig.*, 1933, p. 7-8 (374-5).

A. Grabar. *L'empereur dans l'art byzantin.* 5

rapprochent des victoires des empereurs sur les champs de bataille, en considérant, semble-t-il, les unes comme des symboles ou des promesses des autres [1]. A la lumière de ces considérations, on comprend mieux pourquoi les quatres faces de la base d'un monument triomphal, comme l'obélisque de Théodose, ont pu être remplies uniquement par des scènes d'Hippodrome, et on s'explique le style grave et majestueux de celles-ci.

Nous ne sommes peut-être pas assez renseignés sur les cérémonies du palais impérial du IVe siècle, pour pouvoir estimer à leur juste valeur tous les détails des quatre reliefs théodosiens. Mais quelques observations,

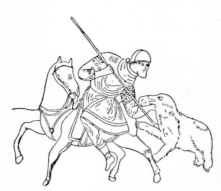

FIG. 4. — KIEV. SAINTE-SOPHIE.
CHASSE A L'HIPPODROME.

ajoutées à celles que nous avons proposées en parlant de la scène de l'Offrande, nous prouveront l'intention de l'artiste de figurer des rites très précis, en donnant la préférence aux motifs triomphaux. L'obélisque ayant été placé sur la *spina* de l'Hippodrome, deux de ses côtés étaient nécessairement mieux visibles que les deux autres. Or, c'est sur ces côtés tournés vers la piste et les gradins que l'ordonnateur des sculptures fit représenter, au-dessus d'inscriptions (l'une en grec, l'autre en latin), les deux compositions qui, tout en évoquant deux moments précis des fêtes officielles, mettent l'accent sur la célébration du triomphe de l'empereur. L'une de ces compositions (pl. XI) montre le souverain debout dans sa loge, tenant dans sa main gauche la couronne du triomphateur, tandis que les spectateurs de l'Hippodrome, tous debout, acclament le vainqueur aux sons de l'orgue et d'autres instruments de musique qui rythment les phrases de louange règlementaires. Quelques danseuses esquissent un pas gracieux; leur danse exprime rituellement la jubilation du peuple byzantin glorifiant le triomphateur [2], de même que la danse des

1. Voy. déjà sous Honorius, les panégyriques de Claudien, signalés par Alföldi, *l. c.*, p. 96-97. Plus tard, à Constantinople, *De cerim.* I, 69, p. 319, 320, 321 (τὰ ἴσα, δεσπόται, τῆς νίκης ὑμῶν κατὰ βαρβάρων), p. 321-322 (τὰ ἴσα, δεσπόται, τῶν στρατοπέδων), p. 322-327.

2. Il n'est pas sans intérêt, peut-être, de rapprocher cette mise en scène d'une acclamation du *basileus*-triomphateur de l'iconographie de la *Dérision du Christ* où Jésus est toujours revêtu de la pourpre impériale et entouré de personnages en proskynèse auxquels se joignent des musiciens et des danseurs. Le relief de Théodose (pl. XI) montre que toutes ces formes de l'hommage au souverain, que les iconographes byzantins introduisent dans la scène de la *Dérision*, ont été représen-

filles de Sion avait exprimé la joie d'Israël après la victoire de David sur
Goliath.

Du côté opposé (pl. XII), à cet hommage des « Romains » fait pen-
dant l'adoration des prisonniers et leur Offrande, que nous avions analy-
sée plus haut. Et le parallélisme de ces deux images qui se complètent
l'une l'autre, mérite d'être retenu comme un parti typique de l'iconogra-
phie impériale, car — nous le verrons plus loin — la double adoration de
l'empereur, par ses sujets et par ses ennemis vaincus, faisait le sujet des
peintures officielles courantes de l'art impérial byzantin. Grâce aux reliefs
du monument théodosien, nous entrevoyons le point de départ de cette
iconographie qui s'inspirait probablement de deux cérémonies succes-
sives des pompes triomphales à l'Hippodrome.

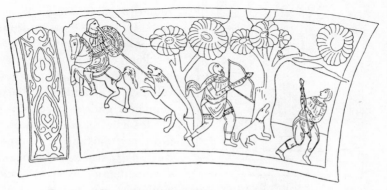

FIG. 5. — KIEV. SAINTE-SOPHIE. CHASSES A L'HIPPODROME.

Non moins solennelles sont les deux compositions (pl. XI, XII) qui se font
pendant sur les côtés latéraux du monument de Théodose et qui figurent
l'empereur et la cour assistant aux jeux de l'Hippodrome, c'est-à-dire des
épisodes qui se placent entre les cérémonies de l'acclamation représentées
sur les deux premières faces. Comme sur le deuxième relief, on y voit
tous les spectateurs assis sur leurs bancs, à l'exception des deux prépo-
sites de service qui se tiennent debout sur le grand escalier souvent men-
tionné dans les textes (ainsi que la « grande porte » [1]) et à l'exception aussi

tées sur les images impériales. source possible des artistes chrétiens. Voy., d'autre
part, la parenté de l'image de la *Dérision* du Christ (généralement liée au Couronne-
ment d'épines) et des scènes du Couronnement d'un empereur ou de David (p. ex.
Diehl, *Manuel*[2], II, fig. 430. A. Boinet, *La Miniature carolingienne*, Paris, 1913,
pl. CXXV). Seuls les danseurs manquent dans les Couronnements des empereurs et
des rois de la Bible.

1. Par ex., *De cerim*, I, 68, p. 307. Cf. récemment A. Vogt, dans *Byzantion*, V, 2,
1935, p. 485-6.

des protospathaires obligatoires, armés de lances, qui montent la garde der-
rière l'empereur et les dignitaires. Comme sur l'un de ces côtés latéraux
de la base de l'obélisque, des ouvertures devaient être aménagées, pour
y faire pénétrer l'extrémité d'un mur ou d'une grille, le relief de ce côté se
trouve un peu réduit ou simplifié, et n'a pas la symétrie parfaite de son
pendant[1]. Mais il est visible que les deux compositions ont été conçues
d'une manière identique, car l'artiste qui ne quittait pas des yeux la réa-
lité, retrouvait nécessairement la même disposition des personnages, les

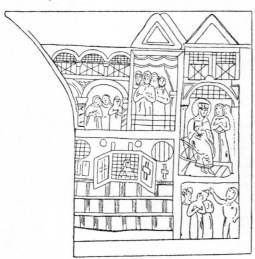

FIG. 6. — KIEV. SAINTE-SOPHIE.
SPECTATEURS A L'HIPPODROME.

mêmes attitudes rituelles et les
mêmes gestes consacrés, pendant
toute la durée des courses dont
il illustra deux épisodes successifs.

Son souci de la vérité se
remarque ailleurs. Sauf erreur,
dans toutes les compositions, les
personnages les plus rapprochés
de l'empereur sont imberbes. Ce
détail est surtout frappant sur le
relief de l'Offrande, où deux per-
sonnages glabres précèdent (dans
l'ordre hiérarchique naturel, c'est-
à-dire en partant de l'empereur)
des dignitaires barbus qui
semblent plus âgés. Ce sont des
eunuques qui peut-être portaient
un titre correspondant à celui de

οἱ τοῦ κουβουκλείου ou ἄρχοντες τοῦ κουβουκλείου, que leur donne Constantin
Porphyrogénète, en signalant qu'ils se rangeaient des deux côtés du
basileus, et que les premiers dignitaires de la Cour, οἱ μάγιστροι, puis
οἱ ἀνθύπατοι, οἱ πατρικίοι καὶ στρατηγοί, etc., en entrant successivement,
venaient se placer à leurs côtés, et prolongeaient ainsi les deux rangées
qui se formaient à droite et à gauche du basileus[2]. On remarquera,
d'ailleurs, que les dignitaires barbus se voient surtout sur la scène de
l'Offrande, c'est-à-dire dans une scène de cérémonie nettement militaire.
Ces personnages à barbe ne seraient-ils pas des généraux vêtus du sagum

1. Les reliefs ont été donc exécutés sur place, après l'érection de l'obélisque, quoi
qu'en aient dit Wace et Traquair (*Journ. of Hell. Stud.*, 29, 1909, p. 68-69) qui se trom-
paient aussi en affirmant que les fentes avaient été aménagées « without any regard
for the reliefs ».

3. *De cerim*, I, 9, p. 61 ; 24, p. 138 ; 48, p. 245-6 ; etc. Cf. Belaev, *Byzantina*, II,
p. 62 et suiv.

(σαγίον) que les chefs militaires portaient même au Palais, lorsque les autres dignitaires étaient tenus à revêtir la χλαμύς [1] ?

Parmi les personnages qui, sur chacune des deux compositions latérales, occupent le gradin inférieur, cinq figures font le geste consacré par lequel on ordonnait le commencement des jeux et qu'on voit à plusieurs figures de consuls, sur les diptyques en ivoire. Ils lèvent, en effet, le bras droit et agitent la *mappa*. L'emplacement de ces figures est identique sur les deux reliefs, où ils apparaissent aux extrémités des deux rangées superposées de dignitaires des grades inférieurs qui avaient accès à la cour (ici probable-ment les patrices et les stratèges [2]). Quatre de ces personnages, groupés deux à deux, sont au deu-xième rang, tandis que le cinquième précède l'un de ces groupes, en pre-nant place au premier rang. Il s'agit probable-ment, ou bien des quatre démarques des factions et peut-être de l' « actoua-rios » des jeux, c'est-à-dire du groupe des fonc-tionnaires spécialement chargés de la conduite des

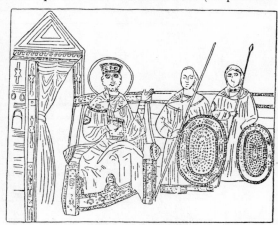

Fig. 7. — Kiev. Sainte-Sophie.
L'empereur a l'Hippodrome.

courses, ou bien des silentiaires, c'est-à-dire des maîtres de cérémonie subalternes, qui exécutent un ordre, reçu du préposite, lequel en a été lui-même chargé par l'empereur [3].

Nous savons, en effet, par le *Livre des Cérémonies*, qu'au xe siècle les silentiaires se tenaient dans certains cas à l'*extrémité* des deux rangées de dignitaires [4], et que pendant la cérémonie des jeux à l'Hippodrome, ils étaient au nombre de trois ou de quatre (sur nos deux reliefs du ive siècle, ils sont au nombre de cinq), partagés en deux groupes inégaux, dont l'un composé de trois silentiaires se tenait à l'*extrémité* droite du groupe des dignitaires présents, et le quatrième restait au milieu de ce groupe [5] (il est peut-être permis de reconnaître ce dernier dans la figure sur les gra-

1. Voy. surtout *De cerim.*, I, 47, p. 242. Cf. Belaev, *l. c.*, II, p. 23.
2. *De cerim*, I, 68, p. 307, 309.
3. Voy. sur ces transmissions des ordres, Belaev, II, p. 60 et suiv.
4. *De cerim*, I, 23, p. 130.
5. *Ibid.*, I, 68, p. 306.

dins qui y fait pendant au préposite). Sans doute, la différence entre les
données du *Livre des Cérémonies* et celles des reliefs est considérable,
mais en tenant compte des six siècles qui séparent ces sculptures du
texte du Porphyrogénète, certaines coïncidences semblent suggestives,
surtout si l'on se souvient que ce sont bien les silentiaires qui étaient
chargés d'annoncer à haute voix l'ordre impérial (généralement par le
mot : κελεύσατε), tandis que l'empereur se bornait à faire un mouvement
(τὸ νεῦμα) à peine perceptible de la tête et que le préposite qui trans-
mettait l'ordre impérial, le faisait par un geste discret de sa main dissi-

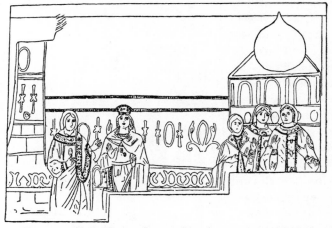

FIG. 8. — KIEV. SAINTE-SOPHIE. L'IMPÉRATRICE ET SA SUITE.

mulée sous sa chlamyde (voy. le préposite sur les gradins de « l'escalier
de pierre » qui se distingue de son pendant par la chlamyde qui recouvre
ses mains)[1].

Les reliefs qui, placés au bas des grandes compositions impériales,
figurent les jeux proprement dits, et représentent aussi bien la piste et
les coureurs des quatre factions[2] que la *spina* et ses monuments, deman-
deraient une étude spéciale qui sortirait du cadre de cette recherche. Il
suffit pour l'instant que nous notions la présence de ces scènes réalistes
et descriptives — ainsi que les scènes des musiciens et des danseuses, sur
le relief voisin — parmi les éléments du grand ensemble de sujets ins-
pirés par les solennités de l'Hippodrome qui composent le cycle *triom-
phal* de Théodose.

La même symbolique triomphale détermine, croyons-nous, la signifi-

1. Voy. p. 69, note 3.
2. On y voit aussi, sur le côté Nord, plusieurs scènes figurant les travaux de l'érec-
tion de l'obélisque de Théodose.

cation du cycle des fresques « profanes » qui décorent les murs des cages d'escalier, à la cathédrale Sainte-Sophie de Kiev[1]. Exécutées vers 1037 par des artistes appelés de Constantinople, ces peintures représentent divers épisodes de jeux et de courses célébrés à l'Hippodrome de Byzance, en présence du *basileus* et de la *basilissa*. Le clergé byzantin et russe (à cette époque précisément, et de tout temps) s'étant opposé énergiquement aux jeux « sataniques » du cirque, la présence de pareilles images, sur les murs d'une dépendance d'église, paraît inconcevable, tant qu'on les considère comme de simples « scènes de genre ».

L'emplacement même de ces peintures nous invite donc à les rapprocher de l'imagerie symbolique impériale, la glorification du pouvoir du *basileus* ayant pu « neutraliser », aux yeux des chrétiens, les sujets par eux-mêmes choquants de l'Hippodrome, qui, du coup, cessaient d'être « profanes ». Et cette interprétation est d'autant plus légitime que les fresques des escaliers de Sainte-Sophie de Kiev se trouvaient sans doute sur le passage de la famille princière qui assistait aux services religieux du haut des tribunes de la cathédrale[2] ; le cycle de l'Hippodrome pouvait donc être surtout destiné aux regards des souverains de Kiev. Or ceux-ci, à cette époque et longtemps après, semblent avoir reconnu la suprématie « idéale » de l'empereur de Byzance[3]. Il n'est nullement surprenant, par conséquent, qu'ils aient tenu à s'entourer d'images symboliques, conçues selon les traditions séculaires de l'art impérial de Constantinople. Ces peintures, comme d'autres — aujourd'hui disparues[4] — à Sainte-Sophie,

1. *Antiquités de l'Etat Russe. La cathédrale Sainte-Sophie de Kiev* (en russe). Saint-Pétersbourg, 1871, pl. 52-54. Kondakov, dans *Zapiski* de la Soc. Imp. Archéol. Russe, N. S., III, 1887-8. Kondakov et J. Tolstoï, *Antiquités russes* (en russe), IV, Saint-Pétersbourg, 1891, p. 147-160, fig. 132-144. A. Grabar, dans *Semin. Kondákov.*, VII, 1935, p. 103-117.

2. Cf. à Sainte-Sophie de Constantinople, les portraits des empereurs réunis dans la partie de la tribune Sud qui a été réservée à la famille impériale. A la cath. de Koutaïs en Géorgie (xie s.), sur les tribunes et près de la « place royale », une peinture qui figure les rois arrivant à l'église (d'après une description d'un ambassadeur russe du xviie siècle : Kondakov, *Description des monuments de l'ancienne Géorgie*, p. 5 (en russe). N. Novikov, *Bibliothèque russe ancienne*, 2e éd., V, Moscou, 1788, p. 135 et suiv. (en russe).

3. G. Ostrogorski (*Altrussland und die byz. Staatenhierarchie*, dans *Semin. Kondakov.*, VIII, 1936) définit ingénieusement le système hiérarchique des Etats, selon la doctrine politico-mystique des Byzantins ; sans être politiquement soumis à Byzance, un pays comme la Russie (aux xe-xiie siècles) occupait moralement un rang plus bas que l'Empire « unique », expression suprême de la Monarchie chrétienne. C'est à l'Empire romain et notamment à Auguste, semble-t-il, que remontent les origines de cette conception de la hiérarchie idéale des états et des souverains (voy. sur les rapports entre l'empereur et les *reges*, une note dans *Res Gestae*, chap. XXXI-XXXII, éd. J. Gagé, Strasbourg, 1935, p. 42, note 1).

4. Une fresque, dans la nef principale de Sainte-Sophie, figurait son fondateur, le prince Jaroslav accompagné de ses fils. Jaroslav présentait au Christ le modèle de

pouvaient même manifester la hiérarchie idéale des pouvoirs au sommet de laquelle se dressait le *basileus* de la Nouvelle Rome.

Il est vraisemblable que les fresques des escaliers de Sainte-Sophie de Kiev, si elles étaient entièrement conservées, nous montreraient un cycle d'images qui rappellerait celui de la base de l'obélisque de Théodose. Cette parenté, cela va sans dire, devait se limiter aux principaux sujets — la disposition des scènes, leur iconographie et même l'ampleur du cycle ne pouvant être les mêmes sur une base sculptée du iv^e siècle et dans une décoration peinte du xi^e siècle. Sur les fragments conservés, on reconnaît tout d'abord une scène (fig. 1) qui figure l'intérieur de l'Hippodrome, au moment qui précède immédiatement le commencement d'une course. On voit les quatre auriges sur leurs chars à travers une grille qui les sépare de la piste et qui sera ouverte dans quelques instants. Les costumes des cochers portent les couleurs des quatre factions ; leurs signes respectifs en forme de croissant (les φεγγία [1]) sont fixés au-dessus des arcs de l'écurie de l'Hippodrome. Trois fonctionnaires se tiennent immobiles à côté de cet édifice, et l'un d'eux lève le bras droit : le geste peut signifier l'ordre (donné par le fonctionnaire et reçu par les cochers) de commencer la course. Les auriges, aussi, lèvent le bras droit : sans doute faut-il comprendre qu'il tenait le fouet.

Ailleurs, ce sont des exhibitions de musiciens, de danseurs et d'acrobates barbares (ou costumés en barbares, selon la remarque judicieuse de Kondakov), exhibitions auxquelles on pourrait joindre les luttes de « gladiateurs » barbares, dont quelques-uns portent des masques de loup et de chien (fig. 2 et 3). Le troisième genre de spectacles de l'arène représenté à Kiev est la *venatio*, avec des chasseurs barbares et un choix considérable de bêtes, au milieu d'une forêt artificielle (fig. 4 et 5). Ainsi, sur les fresques de Kiev, une large place est donnée à la représentation des « jeux » proprement dits. Le fresquiste développe ce thème que le sculpteur théodosien avait traité en deux (ou plutôt en trois) scènes plus succinctes, mais où il avait réussi pourtant à montrer la course autour de la *spina* et les danses et la musique qui accompagnaient les acclamations en l'honneur de l'empereur. Mais le sculpteur du iv^e siècle a mis nettement l'accent sur les groupes des spectateurs que présidait l'empereur. Le fresquiste à Kiev les a figurés à son tour, mais, sauf erreur, il n'en a pas fait le centre de son cycle. Il est probable, d'ailleurs, que sa méthode

son église, en présence d'un *basileus* de Byzance auquel le peintre avait prêté une attitude de majesté. Voy. A. Grabar, dans *Semin. Kondakov.*, VII, 1935, p. 115. Cf. d'autres groupes analogues, dans l'art bulgare et serbe (*ibid.*, p. 116).

1. Voy. les commentaires de Reiske au *Livre des cérémonies* (p. 304 et surtout p. 696-697). Cf. Kondakov et Tolstoï, *Antiquités russes*, IV, p. 150.

rejoignait le système de son prédécesseur sur un autre point : il a illustré plusieurs épisodes successifs de la *pompa* à l'Hippodrome, en faisant accompagner chaque « jeu » de la piste par une image des spectateurs. Du moins, sur les fragments conservés, on reconnaît trois images d'un empereur et une image d'une impératrice.

Une première fois (fig. 6), l'empereur est représenté dans sa loge accompagné d'un ou de deux dignitaires, tandis qu'à côté, dans une autre loge, plus petite et surmontée d'un arc, ainsi qu'au-dessous de la loge impériale, à l'étage inférieur, apparaissent d'autres spectateurs, tous debout et pliant les bras en signe de déférence. Il est possible que le moment représenté — ce fragment appartient probablement au même tableau que l'image des quatre auriges — soit celui de l'acclamation de l'empereur, au début des jeux. On se rappelle que sur le premier relief théodosien nous avons cru pouvoir reconnaître également une scène d'acclamation, mais d'acclamation à la fin d'une course, peut-être de la quatrième, après laquelle l'empereur quittait l'Hippodrome. A la différence de la fresque kievienne, l'empereur s'y tenait debout et il portait dans sa main une couronne.

Une deuxième peinture (fig. 7) représente l'empereur siégeant sur un trône richement décoré. Il porte le « divition » et la chlamyde de parade, ainsi que le stemma (?), et deux protospathaires eunuques se tiennent auprès de lui, comme sur les reliefs théodosiens. Le petit édifice à côté doit figurer le « cathisma », selon la convention habituelle à cette époque. On ne sait pas malheureusement à quels jeux d'Hippodrome assiste ce *basileus*, mais l'image le figure certainement en spectateur, peut-être, d'après le mouvement des bras, à un moment où il donne un ordre aux cérémonies des jeux. La troisième image d'un *basileus* le place parmi les acteurs d'une cérémonie, en le représentant chevauchant le cheval blanc des triomphes et portant couronne, divition et chlamyde, c'est-à-dire la tenue de parade. Ce fragment appartenait évidemment à une scène de procession triomphale au milieu de laquelle s'avançait le *basileus* victorieux [1]. Sur un autre fragment, ou voit une *Augusta* et ses patriciennes, assistant à une cérémonie de ce genre (fig. 8). Nous tenons ainsi la preuve que les fresques kieviennes réunissaient les deux catégories de sujets triomphaux liés à l'Hippodrome que jusqu'ici nous n'avons observées que séparément : parfois, comme sur le tissu du Victoria et Albert Museum, l'empereur lui-même apparaissait en triomphateur conformément à un usage qui lui donnait un rôle actif dans la célé-

1. L'état de conservation de cette peinture (du moins d'après le dessin publié par Kondakov et Tolstoï, *Antiquités russes*, IV, fig. 141) ne permet pas de dire, si cette procession a lieu à l'Hippodrome ou dans une rue de Constantinople.

bration de la Victoire ; ailleurs, comme sur la base théodosienne, il rece-
vait les hommages dus à sa qualité de « vainqueur perpétuel », en prési-
dant les jeux de l'Hippodrome.

Nous croyons entrevoir une représentation analogue, sur un coffret en
ivoire byzantin du x^e-xi^e siècle, au Metropolitan Museum (17.190.237)[1].
La plupart des reliefs qui le décorent représentent des « gladiateurs »
luttant à cheval et à pied, comme sur beaucoup d'autres coffrets analogues.
Mais deux figures donnent un intérêt particulier à ces images inspirées
par les jeux de cirque : un *basileus* siégeant de face sur un trône monu-
mental et une *Némésis* ailée écrasant l'ὕϐρις[2]. Nous retrouvons ainsi le
thème des jeux en présence de l'empereur, et la *Némésis*, comparable à
la Victoire de l'iconographie impériale[3], rappelle la symbolique triomphale
des jeux de l'arène.

h. Images complexes.

Nous nous proposons de réunir dans ce paragraphe les œuvres qui
rapprochent, en des ensembles cohérents et animés par une idée générale,
plusieurs types iconographiques du répertoire habituel de l'art impérial.
Nous connaissons déjà la plupart des éléments qui composent ces images
complexes (dont aucune d'ailleurs n'est arrivée jusqu'à nous), mais elles
méritent aussi d'être considérées dans leur ensemble, parce que c'est sous
cette forme que les symboles de l'iconographie impériale se présentaient
souvent aux regards des Byzantins et surtout parce que le choix et le
groupement des motifs auxquels elles donnaient lieu semblent avoir été
consacrés par la pratique. De sorte qu'en un certain sens ces images com-
plexes peuvent être considérées comme un type particulier de l'icono-
graphie impériale, et notamment du cycle triomphal. En effet, tous les
exemples que nous en connaissons ont un caractère triomphal nettement
exprimé.

La plus ancienne de ces images complexes et en même temps la mieux
connue, grâce à des dessins satisfaisants du xvi^e siècle — déjà men-
tionnés — dont nous disposons (mais qui jusqu'ici n'avaient pas été assez
remarqués), occupait trois côtés de la base de la colonne d'Arcadius

1. Goldschmidt et Weitzmann, *Die byz. Elfenbeinskulpturen*, I, 1930, n° 12, pl. VI.
2. *Ibid.*, pl. VI, c. Les éditeurs (p. 27) se trompent sûrement en interprétant le
personnage trônant, comme une figure de Josué; ils n'ont point expliqué la figure
de la *Nemesis*. Sur l'iconographie de celle-ci, dans l'art hellénistique, voy. P. Perdri-
zet, dans *B. C. H.*, 22, 1898, p. 599-602 et 36, 1912, p. 249 et suiv., *Dict. des Antiqui-
tés*, s. v. Nemesis, fig. 5299.
3. Sur la parenté de l'iconographie et de la symbolique de la Victoire impériale et
de la *Nemesis*, voy. *infra*, p. 127, n. 2.

(élevée par Arcadius en 403, et démolie en 1729) [1]. En faisant le tour de la base, de gauche à droite, on trouve, sur chaque face, une composition symétrique parfaitement agencée et partagée en quatre zones superposées. Chaque composition apporte une nuance particulière à la représentation du triomphe de Théodose et d'Arcadius, sujet principal de tous ces reliefs ; sauf erreur, l'artiste avait supposé qu'on considérerait ces sculptures dans l'ordre que nous suivrons (c'est d'ailleurs l'ordre ordinaire des cycles d'images en frises, ou en séries, à savoir de gauche à droite).

La composition du côté Est (n° 1) (pl. XIII) offre, dans la zone supérieure, l'image de deux anges (Victoires) volant qui portent, sur un *velum* rectangulaire, une croix à branches sensiblement égales que flanquent deux soldats armés. Deux *putti* ailés, aux extrémités de la même zone, élèvent des torches allumées qui comptent, on le sait, au nombre des symboles du pouvoir impérial [2], tout en faisant allusion à la naissance du jour et à la victoire. Quant au motif central, son caractère triomphal est évident : les deux anges ont l'attitude des *Nikaï* porteuses de la couronne ou des trophées qui occupent le haut des façades des arcs de triomphe. La croix, avec les deux soldats qui la rattachent à l'œuvre constantinienne [3], remplace le trophée ou la couronne — signes de la Victoire. La zone suivante représente les deux empereurs élevant le bras droit par un geste traditionnel de l'*adlocutio* du triomphateur, en serrant dans cette main un objet qui est sans doute la *mappa*, tandis que dans l'autre main ils portent le sceptre surmonté de l'aigle romaine. Ces attributs, ainsi que les costumes consulaires — qui sont en même temps les costumes des triomphateurs — que semblent porter les deux empereurs, nous invitent à considérer cette première composition comme une image de la célébration du triomphe selon les traditions romaines les plus anciennes [4]. Nous en trouvons la confirmation dans la présence, à côté

1. Freshfield, dans *Archaeologia*, LXXII, 1921-1922, p. 87 et suiv.
2. Voy. Alföldi, dans *Röm. Mitt.*, 49, 1934, p. 111 et suiv. Voy. aussi le chap. suivant de notre étude.
3. Les deux soldats montant la garde auprès de la croix font penser à la garde d'honneur des *protectores* que Constantin fit placer auprès du *labarum* : Eusèbe, *Vita Const.*, II, 8. Cf. les revers monétaires de Constantin (a. 335) où deux soldats encadrent le monogramme du Christ ou le *labarum* dressé, avec le même monogramme (légende *gloria exercitus*, dans les deux cas) : Maurice, *Num. const.*, II, p. 193, pl. VI, n° 25 ; p. 194, pl. VI, n° 26. Voy. d'autre part, les deux archanges en costume « militaire », portant baguette et sphère, sur le diptyque de Murano, où ils encadrent l'image de la croix élevée par deux génies volant (Diehl, *Manuel* [2], I, fig. 151). D'ailleurs, les diptyques chrétiens du type de celui de Murano dérivent de modèles impériaux (voy. plus loin, Troisième Partie).
4. Nous pensons, en effet, à l'origine lointaine du costume triomphal des empereurs sur nos images : depuis le IIe siècle il a servi de costume de parade aux consuls. Cf. Delbrueck, *Consulardiptychen*, p. 53-54.

des deux protospathaires avec leurs boucliers à monogramme du Christ
et de quatre dignitaires supérieurs, de deux groupes de porteurs de
signa d'aspect assez particulier (rappelant des *fasces* très longs) qui, sur
le relief, étaient probablement au nombre de douze. Nous savons, en
effet, qu'à une époque postérieure, à Byzance, des dignitaires appelés
« candidats » portaient devant l'empereur ou dressaient autour de lui
douze objets particulièrement précieux que le *Livre des Cérémonies*
appelle σκῆπτρα ῥωμαϊκά ou βῆλα[1]. Notre relief, qui en offre l'unique
image, explique la deuxième appellation : on distingue, en effet, sur ces
signa, deux pièces d'étoffes suspendues à l'extrémité supérieure de ces
« sceptres ». La date ancienne de ce relief justifie, d'autre part, le nom
de « sceptres romains » que leur donnaient les Byzantins du Xe siècle.
Et ceci d'autant plus qu'en constatant que ces signes spéciaux ont été
figurés seuls sur le relief (les étendards et signes romains ordinaires y
manquent totalement), on a le droit d'en conclure qu'à la fin du IVe siècle
déjà ces douze objets vénérables figuraient aux cérémonies officielles de
la Cour. Quant à l'absence de la croix constantinienne et du *labarum*
(qui, plus tard, seront portés devant l'empereur, en même temps que
ces « sceptres »), nous pensons que ces deux reliques constantiniennes
ont été représentées, sur le relief, par le *velum* rectangulaire tenu par les
Victoires et sur lequel se profile la croix. Dans la zone au-dessous, on
trouve, aux deux extrémités, les personnifications de la Rome ancienne
et de la Rome nouvelle, et au milieu deux groupes symétriques de *togati*
présentant aux empereurs victorieux des couronnes de laurier. Ces
images, une fois de plus, soulignent le caractère romain traditionnel de
l'iconographie de cette composition. La présence des personnifications des
deux capitales parle pour elle-même, tandis que les toges des personnages
du milieu restent conformes à la mode romaine traditionnelle, et leurs
couronnes de laurier évoquent un usage antique. Si cette cérémonie se
passait au IVe siècle dans les mêmes conditions qu'au IXe, lorsqu'elle fut
reprise à Byzance, à l'occasion de l'entrée triomphale de Basile Ier, les
personnages représentés à la tête des *togati* sont l' « éparque » de la
ville et l'ἀπομονεύς ou « vicaire » de l'empereur pendant son absence qui
offrirent à Basile Ier triomphateur une couronne d'or et plusieurs cou-
ronnes de laurier, « selon un usage ancien[2] ». Au IXe siècle, cette céré-
monie se passait sous l'entrée principale de la Porte Dorée.

1. *De cerim.*, I, 38, p. 194 ; 41, p. 210-211 ; 43, p. 218 ; 44, p. 226. Liv. II, 15, p. 575,
etc. Cf. Reiske, *Comment.*, p. 667 et suiv.
2. *De cerim.*, Append. au livre I, p. 501. Cf. p. 506. Cette remise de couronnes
pouvait aussi avoir lieu au Forum de Théodose et au Forum τοῦ στρατηγίου : *De
cerim.*, Append. au livre I, p. 496-497.

Enfin, la dernière zone est réservée à deux reproductions du motif augustéen de la Victoire inscrivant sur le « bouclier de la Valeur » les hauts faits accomplis[1], et à un déploiement impressionnant de trophées parmi lesquels, dans leurs attitudes typiques de douleur, les barbares captifs. Les minces colonnettes qui partagent, en trois tableaux distincts, cet étalage de trophées font peut-être allusion à un portique sous lequel on déposait les armes prises à l'ennemi et où l'on groupait les captifs. Notons toutefois que, tant ici que sur les deux autres côtés de la base, l'image des trophées est plus conventionnelle que tout le reste : comment, en effet, expliquer (sinon par la copie de modèles antérieurs), des armes mythologiques, comme la bipenne et la parme des Amazones (voy. relief n° 3) ? Et que vient faire dans ce butin de guerre le *vexillum* marqué au monogramme du Christ ?[2].

La composition du côté Sud (n° 2) (pl. XIV) adopte une ordonnance pareille à la précédente, avec cette différence toutefois que les trophées y occupent la zone supérieure, et que par ce fait les images des trois autres zones se trouvent descendues d'un degré : les Victoires portant un signe chrétien occupent la deuxième au lieu de la première zone ; les empereurs et leur suite sont au troisième et non au deuxième registre ; enfin, la série de l'offrande n'est plus à la troisième, mais à la quatrième zone. Or, il est évident que cette modification n'est due qu'à une ouverture ménagée dans la partie haute de la base (probablement, pour amener la lumière dans la pièce qui était réservée à l'intérieur de la base et où l'on pénétrait par une porte située en face et visible sur le dessin n° 3), et qui aurait coupé en deux le monogramme du Christ, si l'on avait conservé l'ordre habituel des sujets sur les frises. Nous disons « habituel », car — on le verra — il se reproduit sur le troisième côté de la base, et il correspond, en outre, à un certain type de composition que nous retrouverons sur d'autres monuments. La particularité de la distribution des sujets, sur le côté Sud, étant due à une raison technique, nous n'en tiendrons pas compte, par la suite, considérant l'ordonnance des trois compositions comme identique.

L'originalité du deuxième relief est ailleurs. Cette composition centrale est sans doute la plus abstraite de toutes, la moins inspirée par les céré-

1. En dehors des monnaies byzantines, ce motif apparaît à Constantinople, sur la base de la colonne de Marcien. Voy. une bonne représentation du *clipeus virtutis* d'Auguste, sur un des bas-reliefs de l'autel des Lares : Amelung, *Skulpturen d. Vaticanischen Museums*, II, p. 242.

2. Le choix et la distribution des sujets, sur ce premier relief, rappellent certains diptyques consulaires, comme celui de Halberstadt (a. 417). Voy. la superposition des images des empereurs en majesté, des hauts dignitaires, des barbares captifs (notre pl. III).

monies du triomphe. Par contre, elle est en quelque sorte plus « militaire ». Ainsi, le « signe » victorieux qu'on a choisi pour cette composition est le monogramme dans une couronne de laurier, tel que depuis Constantin (sauf pour les A et ω ajoutés un peu plus tard) il surmonte le *labarum*, et tel qu'on le voit — mais sans couronne — sur les casques, les *vexilla* et les boucliers, c'est-à-dire sur les armes des militaires du IVe siècle. Les deux empereurs qui cette fois portent le costume militaire, tiennent des « Victorioles », qui les couronnent et qui ont à leurs pieds des prisonniers agenouillés. Il ne manque à ces images que l'étendard au monogramme fixé au bout de la haste impériale (mais il est représenté au-dessus), pour en faire comme une reproduction d'un type monétaire du milieu du IVe siècle symbolisant l'empereur — chef d'armée victorieux [1]. Or c'est là, semble-t-il, le sens qu'il faut donner à la composition de notre relief, où tous les personnages autour du souverain ne sont plus des *togati* de la capitale, mais, à une exception près, des chefs militaires dans leur *sagum* ou des soldats armés. Nous croyons, en effet, reconnaître des officiers supérieurs dans la plupart des personnages de cette scène : leurs costumes et leurs attitudes se retrouvent identiques, dans la scène du couronnement de Théodose par les soldats, dans un camp sur le Danube, qui fait partie du cycle des images narratives de la guerre contre les Ostrogoths, sculptées sur le fût de cette même colonne [2]. Et il est possible que la composition de la base qui nous occupe en ce moment, où le geste du couronnement du vainqueur est confié aux « Victorioles », ne fasse que reprendre, sous une forme plus abstraite, la scène finale du cycle narratif à laquelle nous venons de faire allusion.

Cette image de la célébration de la Victoire qui marque la fin des hostilités, peut être logiquement rapprochée de la composition du dessous, où les villes et les provinces conquises personnifiées (voy. les coiffures de ces personnages) viennent les unes après les autres à la rencontre du vainqueur, soit en portant la torche allumée, qu'on tient en accueillant le Prince « sauveur » à son entrée solennelle dans une ville en fête [3], soit

1. Premiers exemples en 335, sous Constantin : Maurice, *Num. Const.*, II, p. 194, pl. VI, no 26.

2. Freshfield, dans *Archaeologia*, LXII, 1922, pl. XV, en haut.

3. Sur le rôle de ces flambeaux, etc., dans le rite de l'accueil officiel d'un prince : Alföldi, dans *Röm. Mitt.*, 49, 1934, p. 88 et suiv.) qui cite Aristophane (*Oiseaux*, v. 1706 et suiv.), Polybe (31, 3 : Entrée solennelle d'Antioche Épiphane), Dion (74, 1,4 : Entrée de Sept. Sév. à Rome), Ammien Marcel. (21, 10, 1 ; 22, 9, 14 : Entrées de Julien à Sirmium et à Antioche), Pacat. (*paneg.* 37, 3-4 : Entrée de Théodose à Emona, en 388). L'usage ne fut point abandonné à Byzance. Voy. par ex., l'Entrée triomphale à Constantinople d'Héraclius en 619 (Theoph. s. a. 6119) et de Théophile (*De cerim.*, Append. au livre I, p. 505). Cf. Erik Peterson, *Die Einholung des Kyrios*, dans *Zeit. f. system. Theol.*, 7, 1929, p. 628 et suiv., qui cite, entre autres

en lui offrant en signe de soumission les couronnes d'or traditionnelles
(on distingue, sur une couronne, des pierres précieuses qui ne décorent
que des objets en or)[1]. Des *Nikaï* ailées, munies de trophées, précèdent
ces personnifications en traînant par les cheveux des barbares qu'elles
obligeront à se prosterner en proskynèse, pour manifester leur soumis-
sion à l'empereur. Bref, il peut être permis de dire qu'en passant d'une
composition à l'autre, sur les reliefs du côté Sud, nous ne quittons, pour
ainsi dire, pas le quartier général de l'armée de Théodose.

Les reliefs du côté Ouest (n° 3) (pl. XV) sont d'un esprit aussi
« militaire » : les empereurs portent les costumes de général romain
qu'ils avaient sur le relief voisin ; deux officiers supérieurs (?) et de
nombreux soldats montent la garde autour des souverains ; un trophée
monumental se dresse au milieu de la troisième zone, et les Victoires
précipitent des barbares au pied de ce symbole victorieux, auprès duquel
deux personnifications écrivent sur des boucliers votifs ; de nombreux
barbares s'avancent portant leurs offrandes à l'empereur (on distingue
une couronne et un fauve) ; enfin la frise des trophées et des captifs
accroupis complète la composition que surmontent deux Victoires por-
teuses d'une croix latine, dans une couronne de laurier, et les chars du
Soleil (?) et de la Lune (?), ou du Jour et de la Nuit, précédés de *putti*
volant[2]. Comme sur la première composition, un *titulus* qui portait sans
doute une inscription dédicatoire, se profile sur le fond de la zone supé-
rieure. Le caractère militaire de cette composition, dis-je, est aussi évident
que celui de la scène voisine. Mais au risque de commettre une erreur
d'interprétation, nous croyons entrevoir sur ce relief une nuance qui la
rapproche de la première composition. En effet, le sujet principal de cet
ensemble qui, comme partout, occupe la troisième zone (c'est là que géné-
ralement se concentre toute l'action), est une procession de barbares,
solennelle et pittoresque à la fois ; sortis de deux portes en plein cintre,
ils s'acheminent vers les empereurs aux pieds desquels ils déposeront
leurs offrandes. Les souverains et leurs acolytes, immobiles, semblent
former le groupe des personnages officiels placés sur le passage de la
procession des captifs et prêts à recevoir leur hommage rituel. Bref, on

(p. 699-700), les vierges sages de la parabole accueillant le fiancé, un flambeau à la
main. Cf. notre pl. XXVIII, 3.

1. Sur la signification de ce rite, dernièrement F. Cumont, *L'Adoration des Mages
et l'art triomphal de Rome*, dans *Memorie della pontif. Accad. Rom. di Arch.*, s. III,
v. III, 1932, p. 90 et suiv. Sur l'offrande de couronnes d'or à l'occasion d'Entrées solen-
nelles, dans les royaumes des diadoques : A. Deissmann, *Licht vom Osten*. Tübingen,
1908, p. 269-273.

2. Ces images astrales représentent sans doute l'éternité : celle du Christ triom-
phateur? ou celle de l'empereur *semper victor?* Cf. Cumont, *Textes et monuments
figurés relatifs aux mystères de Mithra*, I, 1899, p. 289 et suiv.

croit reconnaître dans l'image l'inspiration d'une *cérémonie* triomphale, dans la capitale ou dans une autre ville de l'Empire, cérémonie dont nous avons vu d'autres épisodes illustrés par les reliefs du côté opposé de la base (n° 1). D'après nous, les compositions n° 1 et 3 se complètent l'une l'autre, en figurant les deux moments caractéristiques du *Triomphe officiel* : d'un côté, l'hommage des autorités de l'Empire et l'empereur entouré de « Romains » en toge ; de l'autre côté, l'hommage des barbares captifs et l'empereur au milieu de ses généraux et de ses soldats.

Cette double image triomphale peut être rapprochée des deux compositions, sur la première et la troisième face de la base de l'obélisque théodosien, et nous verrons qu'elle a été reproduite sur d'autres monuments impériaux de la même époque, laquelle a dû l'employer comme une sorte de formule typique. Mais de monument à monument, la manière de traiter ce sujet typique change sensiblement, et notamment, tandis que sur l'obélisque tous les motifs iconographiques avaient été empruntés au thème plus général des jeux de l'Hippodrome, la base de la colonne compose ses vastes ensembles à l'aide d'éléments divers (croix triomphales et monogramme, offrandes, *Nikaï* traînant les barbares, trophées, etc.), et surtout, elle ajoute aux deux sujets typiques une troisième composition inspirée par les succès militaires d'un empereur en campagne [1]. La base de la colonne. arcadienne est certainement l'un des monuments les plus instructifs du premier art byzantin qui nous soient connus.

A l'époque même où furent érigés les grands monuments triomphaux de Théodose et d'Arcadius, des « images impériales », comme on disait, c'est-à-dire des représentations officielles courantes des empereurs, adoptaient un schéma iconographique où l'on reconnaît les deux thèmes principaux de nos reliefs. Faute d'originaux conservés, nous en jugeons d'après deux passages de Jean Chrysostome (ou de Pseudo-Chrysostome [2]

1. Cette composition (n° 2), réunissant des motifs plus précis et en partie plus réalistes, aurait son correspondant dans les reliefs latéraux de la base théodosienne, avec leurs images narratives, et dans les parties secondaires d'autres monuments officiels (p. ex. le diptyque Barberini : juxtaposition d'une scène de majesté et d'une image descriptive). Cf. la chaire de Maximien (composition centrale et images latérales), les diptyques chrétiens (Christ ou Vierge en majesté, scènes historiques). Le retable italien perpétue jusqu'à la Renaissance une distinction analogue des sujets et du style du panneau central et de la prédelle.

2. Voy. le texte souvent cité de Ps.-Jean Chrys. (*Spuria.* Migne, *P. G.*, 59, col. 650 : ...ὥσπερ γὰρ ἐν ταῖς βασιλικαῖς εἰκόσι διαγράφεται ἡ δόξα τῶν δορυφορούντων τὸν βασιλέα, καὶ τῶν βαρβάρων τὰ γένη, τῶν ὑποτεταγμένων τῷ βασιλεῖ, καὶ ὑποπίπτει μὲν καὶ ὁ βάρβαρος κάτωθεν, ὑποπίπτει δὲ καὶ ὁ ὁμόφυλος· ἀλλ' ὅμως μετὰ παρ᾽ ῥησίας ἕστηκε, δοξάζων τὸν ἑαυτοῦ βασιλέα· ὁ δὲ ἀνάγκαις πεπεδημένος ὑπὸ τοὺς πόδας, προσκυνῶν μὲν τὸν βασιλέα... Un peu plus loin, le sermonnaire fait allusion au même type d'images impériales caractérisées par deux groupes superposés de figures adorant le *basileus* : Romains, au-dessus ; Barbares en proskynèse, au-dessous. — Voy. également Jean Chrys., *In inscriptio-*

et d'après un texte de Théodoret de Cyr rapporté par Jean Damascène [1]. Il ressort de ces descriptions sommaires d'œuvres typiques de l'imagerie impériale, que l'empereur y était figuré entouré de gardes du corps armés et de « Romains » (ὁμοφύλοι) et accompagné, dans un registre inférieur, de barbares vaincus. Les uns comme les autres s'inclinaient devant le souverain en le glorifiant, mais tandis que les hommes de sa race le faisaient librement et en restant debout, les barbares se prosternaient, contraints par la nécessité à l'humiliation de la proskynèse. Il suffit de se rappeler les deux principaux reliefs théodosiens ainsi que le premier et le troisième relief arcadiens, pour se représenter ces images comme une sorte de résumé ou d'abrégé de nos grandes compositions. L'existence d'un *type* iconographique complexe semble ainsi prouvée définitivement, du moins pour cette époque (IVe-Ve siècles) qui marque probablement l'apogée de l'imagerie impériale sous tous ses aspects.

Certains témoignages isolés nous invitent d'ailleurs à supposer que ce genre d'images a persisté à une époque plus avancée, et notamment au VIe et au IXe siècles, et peut-être même au XIIe. Ainsi, il est certain que le choix et la disposition des différents motifs sur l'ivoire Barberini (pl. IV) rappellent curieusement l'ordonnance générale et certains thèmes iconographiques des reliefs de la base arcadienne, et notamment du troisième de ces reliefs. Il suffit de rappeler que la zone supérieure, dans les deux cas, est réservée à une image de deux génies volant, porteurs d'une couronne de laurier (comprenant une croix sur le relief, et un Christ sur l'ivoire [2]), tandis que, ici et là, la zone au-dessous de l'empereur est occupée par une image d'offrande au souverain (parmi les trois scènes qui figurent à cet endroit, sur la base, on compte aussi l'offrande des barbares qu'on retrouve sur l'ivoire). Bref, malgré la différence de dimensions, d'usage, de matière et d'époque, les deux monuments impériaux suivent en partie une même tradition iconographique, jusque dans l'ordonnance d'un ensemble composite.

Quelques décades seulement séparent l'élégant ivoire Barberini des mosaïques — aujourd'hui disparues — que Justinien avait fait exécuter

nem altaris, I, 3 (Migne, *P. G.*, 51, col. 72 : οὐχ ὁρᾶτε καὶ ἐπὶ τῶν εἰκόνων τοῦτο τῶν βασιλικῶν, ὅτι ἄνω κεῖται μὲν ἡ εἰκών, καὶ τὸν βασιλέα ἔχει ἐγγεγραμμένον· κάτω δὲ ἐν τῇ χοίνικι ἐπιγέγραπται τοῦ βασιλέως τὰ τρόπαια, ἡ νίκη, τὰ κατορθώματα. Enfin, dans l'homélie *In dictum Pauli...* (Migne, *P. C.*, 51, col. 247), Jean Chrysostome évoque un autre type d' « image impériale », où l'image de majesté du souverain semble avoir été rapprochée de scènes narratives.

1. Jean Damascène, *De imag.* III (Migne, *P. G.*, 94, col. 1380) citant Théodoret de Cyr et Polychronios : καὶ ὥσπερ οἱ Ῥωμαῖοι τὰς βασιλικὰς εἰκόνας γράφοντες, τούς τε δορυφόρους περιστῶσι, καὶ τὰ ἔθνη ὑποτεταγμένα ποιοῦσι...
2. On voit, à côté du Christ, les signes du soleil et de la lune, comme sur le relief, mais d'une présentation iconographique toute différente.

A. Grabar. *L'empereur dans l'art byzantin.* 6

dans le vestibule de la Chalcé de son nouveau palais. Le passage de
Procope qui en signale les sujets [1], nous permet de reconnaître dans le
programme de cette décoration triomphale les principaux sujets des
monuments auxquels nous venons de faire allusion. Dans son ensemble,
cette mosaïque était consacrée aux victoires de Justinien dans les guerres
d'Afrique et d'Italie, ὑπὸ στρατηγοῦντι Βελισαρίῳ, et plusieurs séries d'images
en quelque sorte parallèles, étaient appelées à les célébrer de diverses
manières. C'étaient, d'une part, des batailles et des prises de villes que
nous nous imaginons volontiers traitées dans un genre narratif et plutôt
« réaliste ». Cette partie du cycle triomphal serait comparable à la série
des reliefs qui couvrent le fût de la colonne d'Arcadius. Mais de même
que sur ce monument, la partie épique a sa contre-partie dans les com-
positions symboliques de la base, de même un groupe d'images plus con-
ventionnelles complétait les images des combats victorieux de Justinien.
Ce parallélisme, que nous avons observé sur la base de la colonne d'Ar-
cadius et sur la base de l'obélisque de Théodose, semble avoir été un
parti habituel de l'iconographie impériale.

Cette deuxième catégorie d'images a été surtout représentée, sur les
mosaïques justiniennes, par la composition essentielle où, placés au centre
du tableau, Justinien et Théodora recevaient l'hommage des sénateurs
rangés à leurs côtés et les dons des Vandales et des Goths vaincus [2]. Mais
outre cette image principale — et fidèle comme on voit à la formule
habituelle (cf. surtout les « sénateurs » de la mosaïque et les *togati* du
premier relief d'Arcadius, dans deux scènes analogues), — une autre figu-
rait Bélisaire présentant au *basileus* les royaumes conquis et les chefs des
tribus vaincues. Sans pouvoir nommer un exemple de scène identique
qui aurait pu nous aider à reconstituer cette image, nous pourrions peut-
être la rapprocher de la composition centrale du deuxième relief d'Arca-
dius, qui a plusieurs traits communs avec la mosaïque justinienne : les
chefs des armées entourant l'empereur ; le groupe de personnifications
de villes et de provinces conquises (et aussi de barbares conduits par
des Victoires) qui s'acheminent vers l'empereur. Si notre interprétation
du texte de Procope est soutenable, le programme iconographique de la
mosaïque justinienne reprenait dans les grandes lignes le programme des
sculptures de la colonne d'Arcadius (fût et base).

Il est sans doute plus étonnant encore de voir que trois siècles plus

1. Procope, *De aedif.*, I, 10, p. 204 : voy. le passage reproduit p. 34 note 2. Pro-
cope poursuit : περιέστηκε δὲ αὐτοὺς ἡ Ῥωμαίων βουλὴ σύγκλητος, ἑορτασταὶ πάντες. τοῦτο
γὰρ αἱ ψηφῖδες δηλοῦσιν ἐπὶ τοῖς προσώποις ἱλαρὸν αὐτοῖς ἐπανθοῦσαι. γαυροῦνται οὖν καὶ μειδιῶσι
τῷ βασιλεῖ νέμοντες ἐπὶ τῷ ὄγκῳ τῶν πεπραγμένων ἰσοθέους τιμάς.

2. Voy. le texte cité p. 56 note 1.

tard, sous Basile I^{er}, l'art impérial reste toujours fidèle aux anciennes formules traditionnelles. C'est du moins ce qui semble ressortir de la description, d'ailleurs insuffisante, comme toujours, des mosaïques dont le fondateur de la dynastie macédonienne fit décorer la principale salle de son somptueux palais de Kénourgion. On y voyait, en effet, sur la voûte, une série de scènes triomphales qui représentaient « les faits d'armes herculéens de l'empereur, ses grands travaux pour le bonheur de ses sujets, ses efforts sur les champs de bataille et ses victoires octroyées par Dieu [1] ». Il est difficile de s'imaginer ces images autrement que sous la forme de scènes « historiques », dans le genre de celles que nous avions observées sur le fût de la colonne d'Arcadius, et supposées dans une partie des mosaïques détruites du palais de Justinien.

Mais de même que sur ces deux monuments des IV^e et VI^e siècles, la partie narrative des mosaïques du Kénourgion était complétée par une contre-partie symbolique. Basile I^{er} apparaissait trônant « entouré » de ses généraux qui avaient partagé les fatigues de ses campagnes ; ils lui présentaient comme offrande les villes qu'il avait conquises [2] ». C'était donc, on le voit, repris une fois de plus, le traditionnel thème de l'offrande au vainqueur ; et comme c'étaient des villes qui en étaient l'objet et que les généraux du *basileus* figuraient sur la mosaïque, tout autour du souverain, il faut croire que le schéma iconographique adopté par les mosaïstes de Basile I^{er} a dû ressembler de très près à la deuxième composition de la base d'Arcadius, et peut-être aussi à la dernière scène de la mosaïque justinienne. Et quelles qu'aient pu être les modifications apportées à cette époque assez avancée à la présentation primitive du sujet (le texte n'en signale qu'une seule : au lieu de se présenter debout, e *basileus* y était représenté siégeant sur son trône [3]), son schéma géné-

1. Const. Porphyr. *Vita Basil. Maced.* : Migne, *P. G.*, 109, col. 348 : ... καὶ αὖθις ἄνωθεν ἐπὶ τῆς ὀροφῆς ἀνιστόρηται τὰ τοῦ βασιλέως Ἡράκλεια ἆθλα καὶ οἱ ὑπὲρ τοῦ ὑπηκόου πόνοι καὶ οἱ τῶν πολεμικῶν ἀγώνων ἱδρῶτες καὶ τὰ ἐκ θεοῦ νικητήρια. ὑφ᾽ ὧν ὡς οὐρανὸς ὑπ᾽ ἀστέρων ὑπέρλαμπρος ἐξανίσχει...

2. *Ibid.*, col. 348 : Ἄνωθεν δὲ τῶν κιόνων ἄχρι τῆς ὀροφῆς καὶ τὸ κατὰ ἀνατολὰς ἡμισφαίριον, ἐκ ψηφίδων ὡραίων ἅπας ὁ οἶκος κατακεχρύσωται, προκαθήμενον ἔχων τὸν τοῦ ἔργου δημιουργόν, ὑπὸ τῶν συναγωνιστῶν ὑποστρατήγων δορυφορούμενον, ὡς δῶρα προσαγόντων αὐτῷ τὰς ὑπ᾽αὐτοῦ ἑαλωκυίας πόλεις.

3. Il n'est peut-être pas superflu de rappeler que cette innovation (?), dans le cadre du sujet triomphal, apparaît ici dans une œuvre contemporaine des dernières images monétaires du *basileus* trônant (Basile I^{er} et Léon VI : voy. p. 25). Est-ce une simple coïncidence? C'est possible. Mais il se pourrait aussi qu'à cette époque le type du souverain trônant ait pris un sens symbolique plus précis qu'auparavant (voy. p. 26), et qu'on ne l'ait utilisé que lorsqu'on voulait insister sur la représentation du pouvoir suprême du *basileus* « autocrator ». Cela a pu être le cas de la mosaïque de Basile I^{er}, mais non des monnaies qui portent au revers l'effigie du Christ Pantocrator. Il est peut-être permis de conjecturer que la formation définitive du Pantocrator trônant a eu ainsi une influence sur l'iconographie impériale.

ral et sa portée symbolique étaient restés les mêmes que sur les œuvres de Justinien et même d'Arcadius.

Au XIIe siècle, les empereurs Comnènes, Manuel Ier et Andronic Ier, entreprirent à leur tour de décorer leurs palais de peintures murales où leurs exploits à la guerre, à la chasse, à l'Hippodrome, avaient été figurés, à côté d'autres épisodes semblables de leur carrière[1]. Le caractère triomphal de ces cycles (du moins dans leurs parties les plus importantes) ressort de ce choix caractéristique des sujets ; et nous avons pu montrer que quelques-uns d'entre eux appartenaient tout particulièrement au cycle traditionnel de l'imagerie monarchique. A côté des scènes de chasse et d'Hippodrome, et naturellement des Victoires sur les champs de bataille, il y a lieu de relever parmi les images du palais de Manuel Ier, ses « exploits dans la guerre contre les barbares[2] » et la série des villes qu'il avait reprises à l'ennemi[3], comme de vieux motifs typiques du cycle triomphal. Il est bien possible que toute cette imagerie tardive eût un caractère « narratif », et que cet aspect de l'art triomphal ait seul survécu, vers la fin de l'Empire, dans les grands ensembles palatins, le genre symbolique étant tombé dans l'oubli après le IXe siècle. Rien n'est moins sûr pourtant que cette dernière hypothèse qui ne s'appuie que sur le silence de nos sources d'information[4].

1. Nicetas Choniate, *De Manuele Comneno*, VII, p. 269. Io. Cinname, *Histor.*, IV, p. 171-172 ; VI, p. 266-267. Cf. Nicet. Chon., *De Andron. Comneno*, II, p. 432-4.

2. Nicet. Chon., *De Manuele Comneno*, VII, p. 269 : ... οἵ ψηφίδων χρυσῶν ἐπιθέσεσι διαυγάζοντες τυποῦσιν ἄνθεσι βαφῆς πολυχρόου καὶ τέχνῃ χειρῶν θαυμασίᾳ ὅσα οὗτος κατὰ βαρβάρων ἠνδρίσατο ἢ ἄλλως ἐπὶ βέλτιον Ῥωμαίοις διεσκευάκει. Voy. aussi, au Palais de Manuel Comnène, les peintures qui représentaient ses victoires sur Étienne Némania (Tafel, *Komnenen und Normanen*, p. 222) et d'autres, au narthex d'un monastère de la Vierge, où l'on retrouvait des images de ses exploits guerriers et notamment de son triomphe sur le grand joupan serbe (Lambros, dans Νέος Ἑλληνομνήμων, VIII, 1911, p. 148. Cf. Chestakov, dans *Viz. Vrem.* XXIV, 1926, p. 46).

3. Io. Cinname, *Hist.*, IV, p. 171 (parlant de Manuel Comnène) : πόλιν τε οὖν ἢ ἀπὸ Γερμανοῦ τοῦ ἐν ἁγίοις τὴν προσηγορίαν ἔχει, πολέμῳ παρεστήσαντο, καὶ ἄλλας ἀμφὶ τὰς τριακοσίας ὑπὸ βασιλεῖ ἔθεντο, ὧν ὅπως ἑκάστη κλήσεως ἔσχεν ἔξεστι τῷ βουλομένῳ ἐκ τοῦ κατὰ νότου τῆς πόλεως ἐπὶ τοῖς παλαιοτέροις ἀρχείοις τῷ βασιλεῖ τούτῳ ἐγγεγραμμένου ἀναλέγεσθαι δόμου.

4. Pas plus que des illustrations des chroniques, nous n'avons à nous occuper, dans cette étude, des miniatures narratives de l'Epithalame d'Andronic II, de la Bibliothèque Vaticane. Cf. Strygoswski, dans *Byz. Zeit.*, 10, 1901, p. 546-567, pl. VI, VII.

L'EMPEREUR ET SES SUJETS

a. **L'adoration de l'empereur et compositions analogues**.

Au sens propre de l'expression, adorer l'empereur c'était se prosterner devant lui, faire la « proskynesis » qui, on le sait, était devenue à Byzance, et déjà à Rome au IIIᵉ siècle, la forme normale de la salutation de l'empereur (qui devait *religiose adiri etiam a salutantibus*) et même un privilège des dignitaires admis à assister aux réceptions officielles du souverain [1]. Aucune cérémonie de la Cour byzantine ne se passait sans que de nombreux personnages adorassent le *basileus* de cette manière rituelle, à l'exception des jours du dimanche où, la génuflexion n'étant pas admise à l'église, les cérémonies de la Cour ne toléraient, en fait de geste de salutation, que l'inclinaison de la tête et peut-être de l'avant-corps [2].

Mais à cette exception près, la proskynèse a été tellement fréquente à Byzance, et l'adoration du *basileus* caractérisait si bien l'état de soumission à l'autocrate qu'en abordant l'étude de l'art impérial on s'attendrait à voir figurer ce motif parmi les plus typiques de ses images. En réalité, il n'en est rien : rarement représentée, la proskynèse semble avoir été toujours réservée aux barbares prosternés aux pieds de l'empereur ; tandis que, pour exprimer les sentiments de soumission et d'admiration des « Romées », l'art s'en tenait à la représentation d'autres gestes, moins expressifs peut-être, mais plus dignes des « citoyens de l'Empire Romain [3] ».

Nous croyons, en effet, que c'était là la raison pour laquelle l'art impérial n'avait point admis dans son répertoire un motif aussi « byzantin »

1. Sur l'histoire de la proskynèse, dans la société gréco-romaine, voy. l'étude révélatrice de Alföldi, dans *Röm. Mitt.*, 49, 1934, p. 39 et suiv., 45 et suiv.
2. *De cerim.*, I, 9, p. 66 ; 29, p. 162 ; 91, p. 414 et Reiske, *Comment.*, p. 418 et suiv. Belaev, *Byzantina*, II, p. 27.
3. La figure microscopique du scribe ou du peintre, pl. XXII, 1, se prosterne devant la figure d'un *saint* remettant son œuvre à l'empereur. Celui-ci fait également le geste de l'adoration.

que la proskynèse. Car il faut bien s'imaginer cet art — et c'est par là
qu'on mesure son conservatisme exceptionnel, même à Byzance — célé-
brant jusqu'en plein moyen âge et malgré tous les changements sociaux
intervenus, le parfait empereur *romain* doué de toutes les qualités du
prince idéal et ennemi de la « tyrannie »[1]. L'adoration exprimée par le
geste de la proskynèse en tant que manifestation d'une servilité propre
à l'entourage des tyrans, ne pouvait pas être admise dans cette iconogra-
phie conventionnelle. Et comme il semble peu probable que cette res-
triction ait été le résultat d'une sorte de défense de figurer un Byzantin
prosterné devant le *basileus*, il faut admettre que les types iconogra-
phiques dont on faisait usage étaient généralement fort anciens, et remon-
taient à une époque où la proskynèse apparaissait encore, du moins dans
la rhétorique courante, comme un acte incompatible avec la dignité d'un
Grec et d'un Romain[2]. Ainsi, l'iconographie impériale, comme toute
iconographie d'essence religieuse, conservait indéfiniment des reflets de
conditions sociales depuis longtemps périmées.

Nous ne pouvons nommer qu'un seul exemple d'image de l'Adoration
de l'empereur, dans le sens propre du mot, mais la miniature à laquelle nous
pensons (dans le Psautier de Basile II, à la Marcienne) représente non
pas des Byzantins, mais des Bulgares vaincus par Basile II Bulgaroc-
tone, prosternés à ses pieds (pl. XXXIII, 1)[3]. C'est d'ailleurs une scène
triomphale : l'empereur porte le costume militaire romain et les armes
d'un chef d'armée, ce qui souligne d'autant mieux les intentions de l'ar-
tiste que, depuis plusieurs siècles, les *basileis* n'étaient représentés qu'en
divitision ou *dalmatique*[4]. Et les six saints militaires qui flanquent la
figure impériale, les archanges qui soutiennent son épée et son diadème,
enfin le Christ qui lui tend une couronne, font du *basileus* vainqueur des
Bulgares un « athlète du Christ »[5]. Il est à peu près certain que cette

1. Cette tendance des artistes — et de leurs inspirateurs — est d'autant plus vrai-
semblable que la rhétorique contemporaine développait les mêmes idées tradition-
nelles, héritées de l'époque du Principat. Cf. Alföldi, *l. c.*, p. 9-23.
2. Saint Jean Chrysostome, dans sa description des images impériales (texte p. 80
note 2), se fait l'écho de cette idée traditionnelle.
3. Cf. l'opinion erronée de Schramm, *Das Herrscherbild*, p. 171, qui tient les per-
sonnages en proskynèse pour des dignitaires byzantins. Depuis Kondakov, les archéo-
logues sont unanimes pour y reconnaître des chefs bulgares. Voy. dernièrement,
J. Ivanov, *Le costume des anciens Bulgares*, dans *Mélanges Ouspenski*, I, 2 (1930),
p. 325 et suiv.
4. Cf. plus haut, p. 21, sur le retour aux portraits impériaux en costume mili-
taire, au XIe et au XIIe siècles.
5. Cf. une pièce de vers publiée par Lambros (Νέος Ἑλληνομνήμων, VIII, 1911,
n° 81, p. 43-44) qui décrit une peinture sur la porte d'une maison : on y voyait l'em-
pereur Manuel Comnène couronné par le Christ enfant porté par la Vierge ; l'empe-
reur était précédé d'un ange et de saint Théodore Tiron qui lui remettait l'épée, et

image originale commémore la victoire définitive de Basile II sur les Bul-
gares (1017), et elle s'inspire sans doute du fameux triomphe qui avait
été offert alors au Bulgaroctone. Un acte précis de la célébration du
triomphe a même pu fournir le sujet au miniaturiste, à savoir le rite de
la proskynèse, auquel on contraignait encore les captifs, à Byzance, sous
les empereurs Macédoniens [1].

Bref, la miniature de l'adoration de Basile II a très nettement un carac-
ère triomphal. Et c'est aussi dans des compositions qui font partie de
cycles triomphaux qu'on découvre les images qui, sans figurer l'adora-
tion proprement dite, expriment la soumission au souverain de tous les
personnages qui l'entourent. On se rappelle, en effet, la première scène
de la base de l'obélisque théodosien, où les dignitaires et les spectateurs
de l'Hippodrome, tous debout, acclament l'empereur en se tournant légè-
rement de son côté. Ailleurs, par exemple sur les reliefs de la base de la
colonne arcadienne, des groupes analogues de dignitaires dressés symé-
triquement des deux côtés des souverains, expriment la même subordi-
nation devant les êtres surhumains qu'ils approchent, en dissimulant
leurs mains sous les pans de leurs manteaux [2]. Et on devine des images
analogues en lisant la description de la grande mosaïque triomphale,
aujourd'hui détruite, du palais de Justinien où, selon Procope, on voyait
l'empereur et l'impératrice entourés de sénateurs qui les « adoraient à
l'égal des dieux ».

Mais parfois la même adoration, dans le sens large du mot, pouvait
être représentée d'une manière identique, en dehors des compositions
triomphales. C'était sans doute le cas de ces « images impériales » décrites
par Jean Chrysostome et déjà citées, où les « Romains » représentés

suivi par saint Nicolas qui, dit le texte, lui « protège le dos ». Aucune image connue
n'offre de projection plus immédiate, dans le plan mystique, des actes guerriers des
basileis.
 1. Voy. plus haut, p. 55. On voyait à Byzance, même à l'époque tardive, le *basi-*
leus triomphateur poser le pied sur le chef ennemi vaincu prosterné devant lui, con-
formément à un rite antique (au contraire, le *Livre des Cérémonies* semble ignorer le
geste symbolique de l'Offrande des vaincus qui était encore pratiqué à la haute
époque byzantine). Cf. Theoph., *Chron.*, 375, 441. Niceph., *Patr.*, 42. *De cerim.*, II,
19, p. 610 et Reiske, *Comm.*, p. 722. Georg. Amartol., II, 797. Même usage chez les
Arabes (Reiske, *Comm.*, p. 722) et chez les Bulgares (Bechevliev, dans *Actes du*
IVe Congrès Internat. des Études Byz., Sofia, 1935, p. 271). Les panégyristes byzan-
tins, inspirés par ce rite et par des textes bibliques, évoquent souvent l'image du
basileus foulant l'ennemi. Voy. par exemple, Th. Prodrome, dans Migne, *P. G.*, 133,
col. 1390, 1933.
 2. Sur ce geste, sa signification et son origine orientale : Ch. Le Blant, *Sarco-*
phages de la Gaule, Paris, 1886, p. 15, 20, 28, 133, 143, 154 et suiv. A. Dieterich, *Der*
Ritus der verhüllten Hände. Kleine Schriften, 1911, p. 440 et suiv. F. Cumont, dans
Memorie della Pontif. Accad. Rom. di Arch., s. III, v. III, 1932, p. 93 et suiv.
Alföldi, dans *Röm. Mitt.*, 49, 1934, p. 34-35.

autour de l'empereur, l'adoraient en se tenant debout et μετὰ παρρησίας. Et c'est également le cas de la miniature célèbre, dans un manuscrit de la Bibliothèque Nationale exécuté pour Nicéphore Botaniate (pl. VI, 1)[1]. On y trouve, comme partout, une image de l'empereur au centre, siégeant cette fois sur un trône que surmontent les personnifications de la Vérité et de la Justice, et des deux côtés, alignées symétriquement, les figures de quatre hauts dignitaires de la Cour du Botaniate qui cherchent des yeux le regard du maître. Cette fois, non seulement ces personnages dissimulent leurs bras sous les bords de leurs lourds vêtements officiels ou les croisent dévotement sur leur poitrine, comme le fait un eunuque à côté du *basileus*[2], mais ils sont littéralement écrasés par les proportions colossales de la figure du souverain. La symbolique des dimensions vient s'ajouter ainsi à la démonstration de l'idée de soumission au pouvoir suprême du *basileus* qui est à la base de toutes ces images conventionnelles.

b. **Investiture**.

Un acte d'autorité de l'empereur peut représenter sa souveraineté aussi bien — et peut-être mieux — que les manifestations de la soumission de ses sujets et des barbares vaincus. L'art impérial byzantin, sans avoir recouru souvent à des scènes figurant l'empereur dans l'exercice de ses fonctions, a néanmoins créé deux types iconographiques de ce genre qui ont dû occuper une place d'honneur dans son répertoire.

La scène de l'Investiture surtout a pu être reproduite assez fréquemment, car l'image du *basileus* conférant une partie de son pouvoir suprême à un haut dignitaire, par un rite solennel strictement observé, était tout indiquée pour figurer sur les diptyques commémorant cet événement, diptyques que les nouveaux consuls surtout (mais aussi les questeurs, les patrices, etc.) distribuaient le jour de la cérémonie. Des fragments, de pareils diptyques nous sont conservés[3] ; on y voit le consul, représenté deux fois, sur les parties latérales de la composition (d'un côté, en costume consulaire et de l'autre en costume de patrice et d'officier supérieur), s'acheminant gravement vers la partie centrale — dont aucun exemple n'est venu jusqu'à nous — où devait figurer l'empereur trônant

1. Cf. Omont, *Miniatures*, pl. LXIII. Sur les titres des quatre dignitaires, voy. p. 31, note 4.

2. Sur ce geste, qui est d'origine orientale, voy. Reiske, *Comment.*, p. 607-609. Notre pl. XXVII, 2 reproduit une miniature du Skylitzès de Madrid, où l'empereur Constantin Porphyrogénète plie les bras de la même manière, pendant la cérémonie du couronnement.

3. Delbrueck, *Consulardiptychen*, n° 45, 49.

qui lui remettait les *codicilli* contenant le décret de sa nomination. Sur le fragment d'un diptyque conservé à la Bibliothèque de Munich [1], ces *codicilli*, encore déployés (au lieu d'être roulés), sont posés sur les bras tendus du consul qui a eu soin de les couvrir d'un pan de sa *trabea* triomphale : le relief semble fixer le moment qui suit immédiatement la remise au nouveau consul de ce diplôme de son pouvoir.

Images commémoratives, des compositions de l'Investiture apparaissent aussi sur d'autres objets somptuaires. C'est ainsi qu'un magnifique plat d'argent, un *missorium*, qui a dû être un cadeau pour quelque grand personnage (sinon pour l'empereur lui-même), nous conserve l'unique exemple d'une scène d'Investiture à peu près intacte (pl. XVI). Justement célèbre, le plat de Madrid (à l'Académie d'Histoire) [2] figure Théodose Iᵉʳ et ses deux fils siégeant solennellement sous un portique, des protospathaires armés montant la garde autour des trônes des souverains, tandis qu'un dignitaire prosterné devant Théodose reçoit de ses mains les *codicilli* de son nouveau grade [3]. La scène respire la cérémonie et reflète évidemment les rites d'une investiture au palais impérial, tout en essayant d'exprimer symboliquement la hiérarchie des personnages représentés et en faisant allusion à l'universalité du pouvoir de Théodose. La différence de taille de l'empereur, des princes et des soldats est aussi suggestive à cet égard que la personnification de la Terre allongée au bas de la scène [4]. Moitié réaliste et moitié abstraite, cette composition est plus encore un symbole de la grandeur du souverain qu'une démonstration de l'origine légale du pouvoir du fonctionnaire investi [5].

Des compositions analogues devaient être plus fréquentes que ne le laisserait supposer le très petit nombre d'exemples conservés. C'est du moins ce que nous croyons pouvoir déduire de l'influence des images de l'Investiture sur l'iconographie ecclésiastique. C'est ainsi que, par exemple, dans un Recueil du xivᵉ siècle des Homélies de Grégoire Nazianze (Par. gr. 543) [6], on voit un empereur remettant la crosse d'évêque à l'auteur de ces sermons. Et dans cette miniature banale et tardive on sent encore un reflet de l'allure solennelle d'une investiture au Palais Sacré.

1. *Ibid.*, nᵒ 45.
2. *Ibid.*, nᵒ 62 (bibliographie).
3. Schramm, *Das Herrscherbild*, p. 190-191, a tort d'y voir une scène d'Offrande à l'empereur.
4. Cf. la personnification de la Terre soutenant le pied de l'empereur, sur l'ivoire Barberini (pl. IV, p. 49).
5. Les acclamations rituelles des cérémonies de l'investiture offrent la même particularité. P. ex., *De cerim.*, I, 43, p. 221, 222-223, 225, 227, etc. : toutes ces cérémonies donnent surtout l'occasion de magnifier l'empereur.
6. Ebersolt, *Arts somptuaires*, fig. 60.

c. **L'empereur présidant les Conciles.**

L'autre acte gouvernemental qui à trouvé une expression plastique est la présidence des Conciles. Quoique presque tous les exemples conservés figurent aujourd'hui dans les églises et dans les manuscrits religieux, il est vraisemblable que le type iconographique a été créé par l'art impérial, pour marquer le rôle de l'empereur dans la direction des affaires de l'Église. Que ce soit en « évêques extérieurs », selon la formule constantinienne, ou dans la double fonction de « roi et de prêtre » à laquelle aspiraient Justinien et les *basileis* iconoclastes, ou encore dans la qualité d' « épistémonarques »[1], c'est-à-dire en *praesides doctrinae ac disciplinae ecclesiasticae* (Du Cange), que les empereurs figuraient sur les images des Conciles, — ces compositions faisaient allusion au rôle éminent que la mystique impériale leur réservait, dans la direction des affaires de la foi. La portée symbolique de ces compositions pouvait donc être considérable, et l'absence d'autres images illustrant la même idée[2] ne fait que l'augmenter.

Les plus anciennes représentations des Conciles mentionnées dans les textes[3] se trouvaient à Constantinople dans un petit édifice, le *Milion*[4], qui était étroitement lié aux constructions du Palais Sacré[5]. Mais le Milion, d'autre part, était le point de départ des routes de l'Empire byzantin, tel le Milliaire de Rome, et à ce titre admirablement placé pour conférer aux images qui le décoraient la valeur de symboles gouvernemen-

1. Cf. Démétrios Chomatène, grand canoniste du xiiiᵉ siècle (Migne, *P. G.*, 119, col. 949) : ὁ βασιλεὺς γάρ, οἷα κοινὸς τῶν Ἐκκλησίων ἐπιστημονάρχης καὶ ὢν καὶ ὀνομαζόμενος, καὶ συνοδικαῖς γνώμαις ἐπιστατεῖ, καὶ τὸ κῦρος ταύταις χαρίζεται. Voy. l'expression suggestive de saint Germain, patriarche de Constantinople, qui voudrait faire ressortir l'importance des conciles provinciaux, quoique μήτε βασιλέων συνεδρευσάντων αὐταῖς (τοπικαῖς συνόδοις) : Migne, *P. G.*, 98, col. 84.
2. On ne pourrait invoquer, à côté des Conciles, que certaines images de Melchisédec et la composition « Moïse et Melchisédec devant le Tabernacle », où il est permis d'entrevoir une allusion à la double fonction du *basileus*, « roi et prêtre », comme Melchisédec, et peut-être à une cérémonie aulique : Nicolas M. Belaev, dans *Mélanges Th. Ouspenski*, I, 2, p. 315 et suiv.
3. Lettre du diacre Agathon au pape Constantin adressée de Constantinople, en 714 (Mansi, XII, col. 192 et 193) et *Vita Stephani Junioris* (Migne, *P. G.*, col. 1172). Cf. Du Cange, *Constantinopolis Christiana*, I, p. 62.
4. Sur le Milion, voy. les textes réunis par Du Cange, *l. c.*, p. 62-63, par Preger et Richter, et les commentaires de Labarte (*Le Palais Impérial de Constantinople*. Paris, 1861, p. 33) et de Belaev (*Byzantina*, II, p. 92-94).
5. Cf. Mansi, XII, col. 192 : l'image du VIᵉ Concile se trouvait, en 712 : πλησίον καὶ μεταξὺ τῆς τετάρτης καὶ ἕκτης σχολῆς ἐν τοῖς προπυλίοις τοῦ βασιλικοῦ παλατίου. Mais un autre passage (*ibid.*, col. 192-193) nous apprend qu'il s'agit bien d'une peinture placée au Milion.

taux. Et rien ne caractérise mieux la mentalité des Byzantins que le fait
d'avoir fixé en cet endroit les images des six Conciles œcuméniques qui
constituaient une sorte de symbole officiel de la foi des souverains :
depuis le Milion, ces images le faisaient connaître jusqu'aux confins de
l'Empire. Ce rôle des représentations des Conciles au Milion est attesté
par la *Vita Stephani Junioris* [1] et confirmé par le soin que mettaient les
basileis à ce que ces images reflétassent fidèlement la doctrine religieuse
officielle : selon qu'ils étaient monothélètes, orthodoxes ou iconoclastes,
ils y faisaient enlever ou rétablir l'image du sixième Concile ou en détrui-
saient toute la série, pour la remplacer par une représentation des jeux à
l'Hippodrome [2], c'est-à-dire par une image du cycle triomphal de l'art
impérial [3].

Notons que les images « historiques » des Conciles que nous connais-
sons sont généralement accompagnées d'une longue inscription explica-
tive. Mais c'est en vain qu'on y chercherait un résumé de la doctrine
des Pères des différents Conciles, ni à plus forte raison la thèse des héré-
tiques condamnés, — ce qui pourtant justifierait le mieux des images
commémoratives de ce genre du point de vue de l'Église [4]. La légende

1. Migne, *P. G.*, 109, col. 1172 : Μήλιον... Ἐν τούτῳ γὰρ τῷ δημοσίῳ τόπῳ ἐξ ἀρχαίων
τῶν χρόνων... αἱ ἅγιαι ἓξ οἰκουμενικαὶ σύνοδοι ἀνιστορημέναι οὖσαι προὖπτον ἐφαίνοντο,
ἀγροίκοις τε καὶ ξένοις καὶ ἰδίοις τὴν ὀρθόδοξον κηρύττουσαι πίστιν.
2. L'empereur monothélète Philippicus (711-713) fit détruire l'image du VIᵉ Con-
cile, dernière scène dans un cycle des Synodes qui existait « depuis longtemps »
(rappelons, toutefois, que le VIᵉ Concile a eu lieu en 680). Son successeur orthodoxe
Anastase (713-716) la remit à sa place. Enfin, l'iconoclaste Constantin V fit enlever
toute la série : Mansi, XII, col. 192 et 193. Migne, *P. G.*, 100, col. 1172. *Liber Ponti-
ficalis*, éd. Duchesne, I, p. 391 et 394, note 21. En 712, pour protester contre la des-
truction des images des Conciles au *Milion*, le pape Constantin fit représenter les
six Conciles au portique de Saint-Pierre (*imaginem quam Graeci botaream* (de *votum*
= fête ou de βοτήρ = pâtre) *vocant* : *Lib. Pontif., l. c.*). En 766-767, l'évêque Étienne
reprit le même cycle au narthex (? *ante cujus ingressum*) de la cathédrale de Naples :
Monum. Germ. Hist. Script. rerum. ital. et longob., p. 426. Cf. Bertaux, *L'art en Ita-
lie méridionale*, p. 72. — Les images des Conciles, au *Milion*, comprenaient les por-
traits des empereurs et des patriarches : Mansi, XII, col. 193-194.
3. Voy. *supra*, p. 62 et *infra*, au chapitre consacré à l'évolution historique de l'art
impérial.
4. Des inscriptions reproduisant les principaux canons des conciles figurent sur les
mosaïques du VIIIᵉ siècle, à la basilique de la Nativité de Béthléem. Mais ces images
d'inspiration orientale qui sont dépourvues de figures, n'ont aucun rapport avec l'ico-
nographie constantinopolitaine qui nous occupe et qui seule sera retenue par l'art
chrétien. Il n'est pas sans intérêt que les images abstraites des conciles, avec leurs
longues légendes dogmatiques, avaient été conçues loin de Constantinople, tandis
que le type iconographique du Concile, représenté. comme une réunion d'évêques
présidée par l'empereur (et accompagnée d'une inscription qui énumère les membres
du Synode, en commençant par l'empereur) apparaît dans la capitale de l'Empire
(premier exemple conservé : une image du deuxième Concile œcuménique, dans
le Par. gr. 510, un manuscrit commandé (?) par Basile Iᵉʳ : Omont, *Miniatures*,

commence généralement par nommer l'empereur sous lequel le Concile a tenu ses séances, puis elle énumère ses principaux membres et les hérésiarques anathématisés. Aucune légende ne conviendrait mieux à ce type d'images, si elles avaient été inspirées par les empereurs.

Et c'est peut-être encore un argument en faveur de notre démonstration, que la présence d'images de conciles provinciaux ou nationaux, présidés par des souverains orthodoxes, dans des séries de peintures illustrant leurs biographies, et par conséquent indépendantes de l'imagerie ecclésiastique. Un excellent exemple nous est fourni par l'une des miniatures qui, placées en tête d'un manuscrit des œuvres de Jean Cantacuzène (Par. gr. 1242), se rapportent à la vie de cet empereur [1]. Sur l'image qui nous intéresse (pl. XXII, 2), le *basileus* préside une séance du Concile de 1351, à Constantinople, entouré du haut clergé de l'Empire, des moines et des dignitaires de sa cour, parmi lesquels on distingue un « spathaire impérial » portant solennellement l'épée du souverain. Le *basileus* a l'attitude, le costume et les attributs des jours de grande cérémonie, et, très curieusement, de sa taille colossale il domine toute l'assemblée. Il faut remarquer d'ailleurs que ce procédé, brutal et archaïque pour l'époque, tranche sur le style général de cette image, remarquable par la finesse du dessin des nombreuses têtes portraitiques qu'on devine très « ressemblantes ». Mais, telle quelle, cette image dont l'effet est concentré sur la figure impériale, appartient indubitablement à l'art du Palais.

Dans les décorations murales des narthex des églises serbes, à partir du XIIIe siècle (par exemple à Arilie et à Petch), un synode local de la fin du XIIe siècle est joint à la série des Conciles œcuméniques. Cette réunion des évêques serbes est présidée par le prince serbe du moment, Étienne Némania, canonisé sous le nom de Siméon qu'il avait pris avec le froc, quelques années avant sa mort. Sur le plus ancien exemple de ces peintures, à Arilie, la légende qui l'accompagne est conçue de la manière significative que voici : « Concile de Siméon » [2].

C'est bien le souverain-champion de la foi, « président de la doctrine » de l'Église inspiré par Dieu, que célèbrent avant tout ces images des Conciles que l'art ecclésiastique a adoptées et multipliées après le « Triomphe de l'Orthodoxie » (843).

pl. L). La date de ces mosaïques (Les PP. Vincent et Abel, *Béthléem*, Paris, 1914, p. 165, se trompaient en les attribuant au XIIe s. Cf. Diehl, *Manuel* [2], II, p. 561-3) a été définitivement fixée par M. H. Stern qui fera paraître prochainement, dans *Byzantion*, une étude détaillée et pénétrante de cette décoration.

1. Omont, *Miniatures*, pl. CXXVI-CXXVII, p. 58.

2. V. Petkovitch, *La peinture serbe du moyen âge*, I, pl. 26 a. S. Radoïtchitch, *Portraits des princes serbes du moyen âge* (en serbe). Skoplie, 1934, pl. VIII.

d. **Analogies tirées de l'Histoire, de la Mythologie et de la Bible.**

Dans un texte déjà cité, Jean Cinname nomme parmi les sujets « habituels » d'une peinture monumentale de palais « les hauts faits anciens des Grecs », c'est-à-dire des scènes de Mythologie ou d'Histoire de l'Antiquité[1]. Ce témoignage précieux reste isolé, et aucune des peintures de ce genre n'a pu arriver jusqu'à nous, tous les palais byzantins ayant été détruits après la conquête turque. Mais pour nous aider à imaginer ces cycles d'images palatines et leurs formes esthétiques, nous avons la double ressource des reliefs d'inspiration antique, sur les nombreux ivoires byzantins, d'une part, et de la description des mosaïques qui décoraient le palais de Digenis Acritas, dans le célèbre poème byzantin qui porte son nom, d'autre part.

Héritière de la petite sculpture hellénistique, la sculpture sur ivoire byzantine a traité, comme on sait, un assez grand nombre de sujets mythologiques. Sans vouloir établir un lien plus étroit entre le répertoire de ces œuvres d'un art somptuaire et celui des cycles monumentaux du Palais, on a quelque chance de trouver parmi les reliefs des coffrets byzantins quelques-uns des thèmes mythologiques des décorations palatines disparues (par exemple, les Exploits d'Hercule ?)[2]. Mais surtout ces petits monuments nous font entrevoir sans doute le style des tableaux décoratifs détruits, étant donné que toutes les images profanes d'origine antique à Byzance restent fermement attachées à leurs prototypes hellénistiques.

Beaucoup plus importante est probablement la description des mosaïques du palais du Digénis Acritas[3], dont les témoignages inspirent plus de confiance depuis les récentes recherches de M. Henri Grégoire qui a pu établir la base historique du fameux « roman ». C'est dans la région orientale de l'Asie Mineure et au IXe siècle qu'il faut placer les événements, les héros et les choses décrites dans le poème qui se serait inspiré de faits réels jusque dans ses descriptions d'œuvres d'art[4]. C'est

1. Io. Cinname, *Histor.*, VI, p. 266 : ... οὔτε τινὰς Ἑλληνίους παλαιοτέρας ἐνίθετο πράξεις.
2. A. Goldschmidt et K. Weitzmann, *Die byzantinischen Elfenbeinskulpturen.* I, Berlin, 1930. Rappelons que les exploits d'Hercule figuraient, avec la légende VIRTVS AVGG, sur les revers monétaires des empereurs romains. Cf. Cohen, VI, p. 471-472, 474 (Dioclétien) ; p. 551, 554, 555, 559 (Maximien Hercule).
3. *Les exploits de Digénis Acritas*, éd. C. Sathas et E. Legrand. Athènes-Paris, 1875, p. 230 et 232, v. 2792-2828. Cf. Diehl, *Figures byzantines*. 2e série, 4e éd., p. 313.
4. Grégoire, dans *Byzantion*, VI, 1931, p. 502 et suiv. Cf. Actes du Congrès de Nice (G. Budé), 1935, p. 195 et suiv.

ce qui donne une valeur plus grande encore qu'on ne l'aurait cru à l'énu-
mération des sujets des mosaïques du palais de Digénis. L'histoire y était
représentée par les exploits d'Alexandre, depuis sa victoire sur Darius
jusqu'à ses expéditions chez les Brahmanes et chez les Amazones. Au
répertoire fourni par l'épopée appartenaient les gestes d'Achille, la fuite
d'Agamemnon, l'histoire de Pénélope et de ses prétendants, celle d'Ulysse
chez le Cyclope. La mythologie avait donné le thème de Bellérophon
combattant la Chimère. Si on pouvait être sûr que cette énumération cite
tous les sujets principaux d'une décoration typique, on devrait faire
remarquer le peu de place qu'y tiennent les thèmes vraiment *païens* : il
n'est que naturel d'ailleurs que pour décorer le château d'un défenseur de
la cause chrétienne, comme Digénis, on n'ait pas préféré les sujets tirés
de la mythologie païenne. Ce choix est d'ailleurs typique pour Byzance
(à partir du IXe siècle ?). N'est-il pas significatif, en effet, que parmi les
œuvres littéraires antiques, seuls ont gardé leur illustration, à l'époque
byzantine, les livres de chasse et de médecine, les idylles de Théocrite et
les poèmes homériques ; tandis que, en dehors des miniatures, et notam-
ment sur les reliefs, l'histoire d'Alexandre et les exploits d'Hercule
tiennent une place certainement plus grande que celle qui revient aux
motifs païens plus caractérisés. Les exemples antiques de ceux-ci ont dû
être assez soigneusement détruits et oubliés, à en juger d'après les
quelques essais de représentation de divinités païennes qu'on rencontre
parfois sur les peintures ecclésiastiques byzantines : ces images mala-
droites sont généralement — du moins après la crise iconoclaste — sans
rapport avec la tradition iconographique de l'Antiquité[1].

Mais revenons au cycle du palais de Digénis. Sa composition est inté-
ressante, car, comme le dit le poème, le preux byzantin a fait évoquer
dans sa demeure « tous les vaillants hommes qui ont existé depuis le
commencement du monde » (v. 2792). Il s'est fait entourer d'images qui
rappelaient les exemples les plus célèbres de courages et de victoires,
d'exploits héroïques et de conquêtes, qui étaient autant d'analogies ou de
prot types de ses propres exploits. Et si, comme on peut le croire, la

1. Voy. par ex. le Zeus déguisé en *basileus* byzantin et les déesses de l'Olympe
vêtues comme des patriciennes de Constantinople, dans le Grégoire de Nazianze du
Rossikon au Mont-Athos (Diehl, *Manuel*[2], II, fig. 304) ; cf. également l'iconographie
fantaisiste d'Achille, d'Actéon et de Chiron, dans le Grégoire de Nazianze de Jérusa-
lem (*ibid.*, fig. 301, 302), et l'Ouranos, le Chronos, le Zeus et l'Aphrodite (celle-ci
enveloppée dans un ample manteau « monacal »), dans le Grégoire de Nazianze de
Milan (Ambr. 49-50). — Dès le VIe siècle, l'iconographie païenne semble avoir été
entièrement oubliée : cf. Jean d'Éphèse, III, 14 qui cite le cas d'une image de la per-
sonnification de Constantinople, sur les *solidi* de Justin II, que la population indi-
gnée considérait comme une Vénus.

décoration de Digénis s'inspire d'œuvres réelles et typiques, « les hauts faits anciens des Grecs » signalés par Cinname dans l'art des palais constantinopolitains, ont dû jouer le même rôle partout où ils apparaissaient, et servir ainsi indirectement à célébrer la vaillance du prince et surtout de l'empereur qui en fit la commande. Assez courante partout, cette méthode devait sembler particulièrement « naturelle » à Byzance, héritière des capitales hellénistiques, où la rhétorique multipliait les comparaisons du *basileus* avec les héros de l'Antiquité[1].

Mais si, dans la « Nouvelle Rome », on pouvait entendre parler d'un « nouvel Achille » impérial, les expressions de « nouveau Salomon » ou de « nouveau David » appliquées à l'empereur y étaient bien plus fréquentes, les comparaisons des souverains chrétiens avec les personnages de la Bible ayant même remplacé d'une manière générale les rapprochements traditionnels de l'empereur païen avec des héros et des divinités de l'Antiquité. Les chefs élus par Dieu comme Moïse, les juges d'Israël et surtout ses rois et le roi-prêtre Melchisédec étaient devenus logiquement les préfigures du souverain « couronné par le Christ » et placé à la tête de l'Empire et du nouveau peuple élu, les Chrétiens[2]. L'art ne manqua pas de se saisir de ces comparaisons, et dès l'époque constantinienne il essaya de leur chercher une expression plastique. La méthode qu'il admit fut toujours la suivante : représenter la scène biblique qui peut donner lieu à une allusion aux empereurs, en mettant en apparence le rôle du personnage de la Bible comparé aux *basileus* et en traitant le sujet dans un style solennel qui évoquait une cérémonie palatine et facilitait ainsi la mise en valeur du rapprochement souhaité.

Comme nous aurons à traiter plus loin l'ensemble de l'influence de l'art impérial sur l'art de l'Église, ce n'est qu'en passant que nous citerons ici des exemples typiques de ces « analogies » bibliques qui ont eu probablement leur place dans les cycles palatins. C'est du moins ce que nous laisse entendre un passage de la description du palais de Digénis où les hauts faits de Samson, David, Moïse et Josué sont nommés parmi les sujets de la décoration en mosaïques.

Plusieurs peintures et reliefs nous aident à imaginer ce que pouvaient être ces images bibliques. On pense tout d'abord à ces reliefs d'une vingtaine de sarcophages du IVe siècle qui figurent le Passage de la Mer

1. Ces appellations sont fréquentes chez les panégyristes de toutes les époques. Quelquefois, elles concernent les images impériales, par exemple : la statue équestre de Justinien (Procope, *De aedif.*, I, 2, p. 181 : ἔσταλται δὲ ᾿Αχιλλεὺς ἡ εἰκών), les mosaïques de Basile Ier (d'après Const. Porphyr., *Vita Basilii Maced.*, P. G., 109, col. 348, elles figuraient τοῦ βασιλέως ῾Ηράκλεια ἆθλα).

2. Sur l'idée du *basileus* chrétien, chef du nouveau « peuple élu » qu'est le peuple « byzantin », voy. dernièrement Ostrogorski, dans *Semin. Kondakov.*, VIII, 1936.

Rouge : Moïse y figure Constantin et le pharaon Maxence, tandis que la scène dans son ensemble fait allusion à la victoire de l'empereur « chrétien » sur Maxence au Pont Milvius [1]. Non moins suggestive est la figure de Melchisédec sacrifiant, sur la mosaïque de Saint-Vital imitée à Saint-Apollinaire *in Classe* [2], qui fait allusion à la double fonction, religieuse et civile, de l'empereur universel qu'est Justinien. Dans les œuvres postérieures, ces deux pouvoirs indissolublement liés et pourtant distincts, sont représentés (conformément aux idées du moyen âge) par les deux figures de Moïse et d'Aaron, l'un figurant l'empereur, l'autre le patriarche. C'est ce qu'on voit, par exemple, sur les compositions où ces deux personnages apparaissent devant le Tabernacle de l'Ancienne Loi, et l'on a pu montrer que cette image solennelle s'inspire en partie de certains rites de la Cour constantinopolitaine [3]. Ce lien n'est pas moins évident dans la série des scènes majestueuses tirées de l'histoire de David qui décorent plusieurs plats en argent trouvés à Kerynia en Chypre (vie-viie siècle) [4] et les plus beaux manuscrits du psautier (Par. gr. 139, et d'autres appartenant à la même « famille », où l'on retrouve d'ailleurs aussi le « Passage de la Mer Rouge »). Le choix des épisodes est caractéristique à cet égard. Sur les grands plats de Chypre, on voit les scènes du Couronnement (David oint par Samüel) et du Mariage de David et sur deux autres, plus petits, David recevant le messager de Samuel et David tuant l'ours ; tandis que sur les miniatures [5] figure le Couronnement et, en outre, David élevé sur le pavois, David victorieux de Goliath, David terrassant le lion, David acclamé par les filles d'Israël et David debout entre la Sagesse et la Prophétie [6]. Et toutes ces images sont traitées dans un style et selon une iconographie qui ne laissent aucun doute sur l'intention des

1. Voy. Erich Becker, *Konstantin der Grosse der « Neue Moses »*, dans *Zeit. f. Kirchengeschichte*, 31, 1910, p. 161 et suiv.; *Protest gegen den Kaiserkult und Verrherlichung des Sieges am Pons Milvius*, dans *Konstantin der Grosse u. seine Zeit* (*Röm. Quartalschrift*, XIX. Supplementheft). Fribourg en B., 1913, surtout p. 163 et suiv. Cette comparaison se trouve déjà dans Eusèbe, *Hist. eccl.*, IX, 9. Cf. *Vita Const.*, I, 12, 38 et Gélase de Cyzique, dans Migne, *P. G.*, 85, col. 1205 et suiv. Le ῥάβδος de Moïse a été apporté par Constantin à Byzance et conservé aux ixe-xe siècles au Palais impérial, dans la chapelle Saint-Théodore. Il était porté devant l'empereur, au cours des processions solennelles. Voy., par ex., *De cerim.*, I, 1, p. 7 ; II, 40, p. 640. Cf. Belaev, *Byzantina*, II, p. 45. Ebersolt, *Sanct. de Byzance*, p. 22.
2. Van Berchem et Clouzot, *Mosaïques chrétiennes*, fig. 190 et 208.
3. Nicolas M. Belaev, dans *Mélanges Th. Ouspenski*, I, 2, p. 315 et suiv.
4. O. M. Dalton, *A second silver Treasure from Cyprus*, dans *Archaeologia*, LX, 1, pl. II et fig. 3, 4a, 4b.
5. Omont, *Miniatures*, pl. I-VIII, p. 6-8.
6. Notons que la scène de la Pénitence de David (sujet en désaccord avec le caractère « royal » des autres images du même cycle) s'en trouve séparée et placée en regard du texte du psaume L : c'est une illustration directe d'un psaume déterminé.

artistes de faire ressortir le parallèle entre le règne de David et le gouvernement des *basileis* contemporains.

Enfin, le choix de sujets tirés de l'histoire de Josué, de David et de Moïse, pour la décoration des coffrets en ivoire, n'est peut-être pas sans rapport avec les cycles des peintures bibliques aux palais impériaux [1].

1. Voy. les planches de Goldschmidt et Weitzmann, *Die byz. Elfenbeinskulpturen*, I.

L'EMPEREUR ET LE CHRIST

a. **L'empereur en adoration**.

Les « analogies » bibliques et mythologiques mises à part, toutes les images symboliques nous ont montré l'empereur dans ses rapports avec les hommes, les dominant de son pouvoir, recevant l'adoration et l'offrande des peuples, investissant les fonctionnaires, présidant les conciles de l'Église. Mais ayant fourni la démonstration de cette puissance exceptionnelle du *basileus*, l'iconographie impériale avait à répondre à la question de son origine mystique. Et on conçoit *a priori* l'importance que devaient prendre les compositions symboliques appelées en quelque sorte à faire valoir les droits du monarque à la domination.

C'est ainsi que les iconographes byzantins furent amenés aux compositions où le *basileus* est placé en face de la divinité et qui, sous diverses formes, affirment la doctrine bien connue, exprimée naguère avec tant d'ampleur par Eusèbe et reprise par d'innombrables écrivains byzantins : à savoir que l'empereur est le souverain inspiré et protégé par Dieu et comme son image sur terre ; c'est dans sa foi qu'il trouve la source de son pouvoir, et c'est en se soumettant à la volonté divine qu'il assure sa propre puissance, le *numen* du *basileus* ne pouvant triompher qu'en reconnaissant la supériorité du *numen* du « *pambasileus* » ; l'alliance de ces deux pouvoirs est complète, mais elle ne se réalise qu'à la condition que le « souverain unique » qu'est l'Empereur sur terre se soumette à la « puissance universelle » du « Dieu unique », son souverain céleste.

Nous pouvons bien affirmer que cette doctrine est à la base des compositions symboliques que nous étudierons tout à l'heure, car — chose infiniment curieuse — les images qui représentent l'empereur devant Dieu reprennent des types iconographiques qui définissent les rapports des sujets de l'empereur avec leur souverain. De même que les Byzantins et les Barbares étaient figurés adorant le *basileus*, de même celui-

ci adorera son souverain céleste ; le geste par lequel les hauts dignitaires de Constantinople ou les peuples vaincus présentaient leur offrande au triomphateur impérial, sera repris par l'empereur lui-même qui apportera son don au Pantocrator ; et tandis que le souverain était représenté investissant les principaux fonctionnaires de l'Empire, sa propre investiture par le Christ ou par son délégué fera l'objet d'images analogues. Si dans chaque paire de ces compositions qui se font pendant, la première image servait à représenter la reconnaissance de la souveraineté de l'empereur par ses sujets et de l'origine du pouvoir de ses ministres, la deuxième composition exprime les mêmes idées, mais appliquées à Dieu et à son pieux serviteur, le *basileus*[1]. Les mêmes idées s'expriment ainsi par les mêmes formules iconographiques, quels que soient les personnages auxquels elles se rapportent. Mieux que jamais, on voit ici que l'art impérial a obéi à un système de règles iconographiques rigoureuses qui se plaisait à créer des images symétriques ou analogues et des ensembles ordonnés selon un principe unique. Ce que l'art impérial y perdait en variété et en nuances, il le gagnait en clarté, qualité essentielle dans des œuvres qui s'adressaient à la multitude.

Arrêtons-nous d'abord aux images de l'empereur en adoration ou en prière, et remarquons dès à présent que ces deux sujets n'en font qu'un seul du point de vue iconographique. Car à moins qu'une inscription ou un texte ne vienne éclaircir les intentions de l'artiste, il n'est guère possible de les distinguer sur les images, les mêmes gestes (mains ou bras tendus, proskynèse) ayant servi à exprimer l'adoration et la prière[2].

Les plus anciens exemples de ces images datent des IVe-VIe siècles, et ont ceci de particulier que l'empereur y figure seul, la Divinité à laquelle il s'adresse n'étant pas représentée du tout. C'est le cas de cette peinture au palais de Constantinople où Constantin, d'après Eusèbe, s'est fait représenter le regard dirigé vers le ciel et les bras tendus « comme pour la prière[3] ». Le même mouvement des yeux exprimant certainement la prière du souverain se retrouve sur une tête de Constantin, à l'avers d'une célèbre émission de cette empereur[4]. C'est encore un empereur

1. Cf. le curieux morceau de vers de Manuel Philès (*Carmina*, éd. Miller, II, p. 354-355) où il fait dire à Jean Comnène qu'il adore le Christ et lui apporte son offrande (les vers font allusion à une peinture), comme les barbares se prosternent devant lui-même et lui présentent leurs tributs. Il rend ainsi au Christ ce qu'il doit à sa protection.

2. Déjà dans l'art romain — inspiré, semble-t-il, par des modèles hellénistiques — la proskynèse représente tantôt l'adoration, tantôt la supplication. Voy. Alföldi, dans *Röm. Mitt.*, 49, 1934, p. 46 et suiv., 52 et suiv.

3. Eusèbe, *Vita Const.*, IV, 15.

4. *Ibid.*, IV, 15. Cf. Maurice, *Numism. Const.*, I, p. 105, pl. IX, no 5 ; XIII, no 3. II, pl. XIV, no 13 et surtout pl. X, no 24.

en prière ou en adoration que figurait une statue de Justin, qui se trouvait dans un édifice public de Constantinople, où il était représenté à genoux, c'est-à-dire en proskynèse[1], ainsi que les statues de Maurice, de sa femme et de leurs enfants, à la Chalcé, représentés dans l'attitude de la prière [2].

Les monuments du ixe siècle inaugurent une nouvelle iconographie en mettant l'empereur en présence du Christ, de la Vierge, d'un saint ou de la croix vers lesquels vont ses prières ou son adoration [3]. Leur série commence par une mosaïque du Kénourgion, décrite par Constantin Porphyrogénète [4], où l'on voyait Basile Ier, sa femme Eudoxie et leurs enfants tendant tous leurs bras levés vers une croix triomphale. D'après l'auteur de la description, le geste commun à tous les membres de la famille impériale avait une double signification. D'une part, les souverains proclamaient hautement qu'ils devaient au signe victorieux de la croix « tout ce qu'il y a eu de bon et d'agréable à Dieu » pendant le règne de Basile. Mais ils tenaient aussi à éterniser ainsi la reconnaissance des parents, à Dieu, pour les enfants qu'il leur avait donnés et celle de ces enfants, pour la protection qu'il n'avait cessé d'accorder à leur père. Des inscriptions spéciales citées par Constantin Porphyrogénète fixaient les termes de cette effusion de sentiments de reconnaissance au *Rex Regnantium* de l'heureuse famille macédonienne brusquement élevée au pouvoir impérial, et quelques mots de prières accompagnaient leur action de grâce[5]. Une belle miniature de la *Panoplie Dogmatique* (Vat. gr. 666 ; voy. notre pl. XIX, 1) figure Alexis Ier Comnène priant, les bras couverts, devant le Christ qui le bénit du haut du ciel.

C'est au règne de l'un des premiers empereurs macédoniens que se rapporte une célèbre mosaïque du narthex de Sainte-Sophie. Connue

1. Codinus, *Topogr. Cpl.*, p. 38 : γονυκλινὲς (ἀνδροείκελον ἄγαλμα) ᾽Ιουστίνου τοῦ τυράννου. Cf. Du Cange, *Const. Christ.*, p. 117 (Vie de saint Ignace, patriarche de Constantinople : ἡ στήλη ᾽Ιουστίνου ἐκ τῶν γονάτων).

2. Codinus, *Topogr. Cpl.*, 60.

3. Voy. plus loin, l' « Étude historique » où je nomme les plus anciens exemples de cette iconographie.

4. Const. Porphyr., *Vita Basil. Maced.*, Migne, *P. G.*, 109, col. 349-350.

5. *Ibid.* Cette composition reprend, en outre, le thème antique de la *pietas*, dans le sens de fidélité aux devoirs familiaux et d'affection pour les proches : ici piété des enfants envers leurs parents, mais aussi piété de ceux-ci envers leurs enfants. Mais lorsqu'il s'agit de la célébration de vertus de leur foyer, chez les membres de la famille impériale, une arrière-pensée politique est probable : la piété familiale y prend l'aspect d'une vertu dynastique, gage de la prospérité de l'Empire. Cf. Gagé, *Les jeux séculaires de 204 av. J.-C. et la dynastie des Sévères*, dans *Mélanges d'Arch. et d'Hist.*, LI, 1934, p. 46. Les exemples antiques de la *pietas* sont réunis dans Th. Ulrich, *Pietas (pius) als politischer Begriff*. Breslau, 1930, p. 5 et suiv.

depuis longtemps d'après une aquarelle de Salzenberg[1], elle vient d'être dégagée par les soins de M. Whittemore[2]. Placée dans une lunette au-dessus des βασιλικαὶ πύλαι de Sainte-Sophie, c'est-à-dire de la porte qui du narthex conduit dans la nef de l'église, cette mosaïque représente un empereur en proskynèse devant le Sauveur trônant, encadré de la Vierge orante et d'un archange, dans deux médaillons symétriques.

Il convient d'abord de relever l'emplacement de cette mosaïque, sur-tout à cause de l'attitude de la proskynèse du *basileus*, très rare dans l'iconographie impériale[3]. On se rappelle, en effet, que chaque fois que le *basileus* pénétrait dans l'église de Sainte-Sophie en passant par le nar-thex, cette entrée solennelle donnait lieu à une courte cérémonie reli-gieuse qui se déroulait devant la « porte impériale », c'est-à-dire juste au-dessous de la mosaïque en question. Accueilli par le patriarche et le clergé de Sainte-Sophie qui venaient à sa rencontre jusqu'au narthex, l'empereur y écoutait la « prière de l'entrée » récitée par le patriarche, et puis — un cierge à la main — se prosternait trois fois devant cette porte, avant de passer dans la nef : καὶ ἀπέρχονται (οἱ δεσπόται) ἕως τῶν βασιλι-κῶν πυλῶν, κἀκεῖσε διὰ τῆς τρισσῆς μετὰ τῶν κηρῶν προσκυνήσεως ἀπευχαρτοῦσιν τῷ θεῷ, καὶ τῆς εὐχῆς ὑπὸ τοῦ πατριάρχου τελουμένης, γίνεται ἡ εἴσοδος[4]. N'est-ce pas cette triple proskynèse rituelle qui a été fixée sur la mosaïque de la « porte impériale » ? Et du moment qu'on croit entrevoir un lien entre le sujet de la mosaïque et son emplacement, il n'est peut-être pas super-flu de rappeler qu'à Kachrié-Djami[5], à Nagoritchino[6], à Detchani[7], les

1. W. Salzenberg, *Altchristliche Kunst von Constantinopel*. Berlin, 1855, pl. XXVII. Diehl, *Manuel* [2], II, fig. 242.

2. Thomas Whittemore, *The Mosaics of St.-Sophia at Istanbul. Preliminary Report on the first Year's Work, 1931-1932*. Oxford, 1933, pl. XII et suiv.

3. Nous ne connaissons que les quelques exemples que voici : 1) statue de Jus-tin Ier (voy. p. précédente); 2) statue de Michel VIII Paléologue (1261) (voy. *infra*, p. 111) ; 3) fresque aux Saints-Théodores de Mistrá figurant Manuel Paléologue (Millet, *Monuments de Mistra*, pl. 91, 3); 4) Michel VIII et Andronic II Paléologues devant le Christ, sur plusieurs revers monétaires (Wroth, II, pl. LXXIV, 1-4, 10-12). A ces exemples de portraits « officiels » qui presque tous appartiennent à l'époque des Paléologues, il faut joindre une miniature du xᵉ siècle, dans un manuscrit des homélies de Jean Chrysostome (Athen. 211) figurant l'empereur Arcadius en pros-kynèse devant deux saints martyrs ; l'image représente l'empereur priant auprès du tombeau de ces saints : A. Grabar, dans *Semin. Kondakov*, V, 1932, pl. XXI, 2.

4. *De cerim.*, I, 1, p. 14-15. Cf. *ibid.*, I, 10, p. 76 ; 17, p. 120, etc.

5. Th. Schmit, *Kachrié-Djami*. Album (éd. Inst. Russe d'Arch. à Constantinople), pl. LX.

6. Okunev, dans *Glasnik* de la Soc. Scientif. de Skoplje, V, 1929, p. 117-118. Le même texte (Jean VIII, 12) se lit également sur le livre ouvert du Christ, dans la fresque votive de la petite église de Stoudenitsa, en Serbie, où Joachim et Anne présentent le roi serbe Miloutine au Christ.

7. Petković, *La peinture serbe du moyen âge*, II. Belgrade, 1930, pl. 93,a (le Christ seul figure sur la reproduction).

artistes byzantins ou de tradition byzantine ont représenté au narthex, en les fixant non loin de la « porte impériale », deux autres figures de notre mosaïque, à savoir le Christ Pantocrator tourné vers le spectateur et la Vierge en prière devant lui, et tendant les bras vers Jésus. A Nagoritchino, elle est expressément nommée ΠΑΡΑΚΛΗϹΗϹ, tandis que le livre du Christ est ouvert sur le même passage de Jean VIII, 12 qui se lit sur l'évangile du Pantocrator, à Sainte-Sophie. Nous reviendrons dans un instant sur cette inscription unique de la mosaïque du narthex. Mais voyons d'abord si la composition, *dans son ensemble*, ne se laisse pas rapprocher de quelque œuvre de l'iconographie typique des narthex? A première vue, la scène représentée sur la mosaïque est un *hapax*. Mais cette impression tient surtout, croyons-nous, à la présentation des deux figures latérales, enfermées dans des médaillons et représentées à micorps. Qu'on essaie de les prolonger par l'imagination, et l'on se trouvera en présence d'une composition votive presque banale, avec une Vierge précédant le donateur qui prie devant le Christ trônant accompagné de l'un de ses gardes angéliques. Nombreuses, en effet, sont les fresques byzantines (ou de tradition byzantine), où la Vierge (ou un saint) « introduit » ainsi un personnage laïque auprès du Christ en majesté, et où des anges montent la garde auprès du trône du Seigneur, sans participer à l'action générale de la scène[1]. Et comme à Sainte-Sophie, le donateur, la Vierge (ou un saint) et le Christ avec ses anges, s'y succèdent, dans le même ordre, en allant de gauche à droite. Le mosaïste de Sainte-Sophie adopta dès le ixe siècle le même type iconographique, mais, fidèle à l'esthétique de son temps, il chercha à le simplifier et à le rapprocher d'une composition symétrique (l'emplacement de la mosaïque, à l'intérieur d'un tympan, l'engageait surtout à prendre ce parti).

Du point de vue de l'iconographie impériale en tout cas, l'image semble parfaitement claire, l'attitude de la proskynèse du *basileus* ne pouvant être interprétée autrement qu'en tant que geste d'adoration (ou de prière) de l'« autocrator » adressé au Pantocrator céleste. Et l'inscription qu'on lit dans l'évangile du Christ, sur la mosaïque, ne fait que préciser cette symbolique. Deux mots, de Jésus, pris des *Évangiles* en des endroits différents, s'y trouvent rapprochés d'une manière arbitraire : Εἰρήνη ὑμῖν. —

1. Voy. par ex., les portraits votifs serbes, bulgares, roumains et grecs, tous inspirés par des modèles byzantins. Okunev, dans *Byzantinoslavica*, II, 1930, pl. II et p. 81-82, 86. Radoïtchitch, *Portraits des princes serbes*, pl. III. A Grabar, *La peinture religieuse en Bulgarie*, Paris, 1928, fig. 43 et p. 288. Stefanescu, *La peinture religieuse en Bucovine et en Moldavie*. Paris, 1928, pl. XXXIII ; LXII, 2 ; LXXVII. Millet, *Monuments de Mistra*, pl. 90, 4. Les mosaïques des absides des Saints-Cosmeet-Damien à Rome, de Saint-Vital à Ravenne, etc., avec leurs figures d'anges et de saints « présentant » au Christ le donateur ou le saint éponyme, pourraient être citées comme de lointains prototypes des portraits votifs byzantino-slaves tardifs.

Ἐγώ εἰμι τὸ φῶς τοῦ κόσμου. Le premier de ces mots n'est autre que la salutation du Christ, lors de ses apparitions après la résurrection. (Luc XXIV, 36 ; Jean XX, 19, 26.) L'autre est emprunté à Jean VIII, 12. Or si, à notre connaissance, on ne retrouve ce rapprochement curieux sur aucun autre monument byzantin[1], chacun de ces deux passages qui caractérisent le Christ comme porteur de la *paix* et de la *lumière de l'Univers*, se laisse rattacher à la symbolique impériale. On dirait que l'iconographe a voulu relever sur l'image du Pantocrator deux vertus traditionnelles de l'empereur romain, pacificateur, d'une part, et porteur de la « lumière romaine » jusqu'aux confins de l'Univers, d'autre part. Inutile d'insister sur la *pax romana* et sur sa place dans la symbolique du pouvoir impérial romain. Rappelons seulement que le mot *pax* est tracé sur le globe de Justinien II, sur les premières monnaies byzantines où apparaît l'image du Pantocrator[2]. Figuré en tant que *Rex Regnantium* (voy. la légende), le Christ semble ici inspirer l'œuvre pacificatrice du *basileus* de la fin du VIIᵉ siècle. Quant au Christ-lumière, on connaît la fréquence de cette expression, qui figure jusque dans le *Credo* et revient souvent dans les textes liturgiques[3]. Toutefois, le passage de Jean VIII, 12, n'y est jamais cité, tandis que c'est lui qu'on voit souvent reproduit sur le livre ou le rouleau du Christ, dans l'iconographie byzantine, et notamment sur les images du Christ en majesté plus ou moins rattachées au type du Pantocrator. L'exemple le plus ancien date du VIᵉ siècle : avant les restaurations de ces derniers siècles le Christ trônant de la mosaïque de Saint-Apollinaire-le-Nouveau à Ravenne portait un livre, avec l'inscription : *ego sum lux mundi*[4]. On retrouve le même texte sur des fresques de la Cappadoce[5], puis dans l'art des Slaves et des Roumains à

1. On en connaît pourtant un exemple en France, à Saint-Chef (Isère), sur une peinture figurant la *Maiestas Domini*. Outre l'inscription de la mosaïque de Sainte-Sophie de Constantinople, on y retrouve une Vierge orante et un ange (par contre, les symboles des évangélistes de cette peinture n'ont pas de correspondant, dans l'image byzantine) : Gélis-Didot et Lafillée, *La Peinture décorative en France du XIᵉ au XVIᵉ s.*, Paris, 1888-90, p. 3ᵛ, pl. « l'Agneau ». Cité par Mᵐᵉ C. Osieczkowska (*Byzantion*, IX, 1934, p. 45), d'après un cours de M. Millet.

2. Wroth, II, p. 332, 334-335 (pl. XXXVIII, 17, 22). Cf. le Commentaire de Léon VI (l'empereur représenté sur la mosaïque ?) sur Jean XX, 19, 26 ; Luc XXIV, 36 (= *pax vobis*) : Migne, *P. G.*, 107, col. 304 (cité par Mᵐᵉ Osieczkowska, *l. c.*, p. 43).

3. Voy. les études de E. R. Smothers, dans *Recherches de science religieuse*, 19, 1929, p. 266 et suiv. et surtout de Franz Joseph Dölger (Münster en Westphalie), *Sol Salutis*, I et II, 1920 et 1925 ; *Lumen Christi*, dans *Antike und Christentum*, V, 1, 1936, p. 1 et suiv.

4. Crowe et Cavalcaselle, *Gesch. d. ital. Malerei*, I. Leipzig, 1869, p. 31.

5. Sur le livre du Christ, dans la « Déisis » de l'abside, à Qaranleq-Kilissé et à Tchareqle-Kilissé (G. de Jerphanion, *Les églises rupestres de la Cappadoce*, p. 397, 456. Planches, II, 98, 1 ; 126, 1. A Qaranleq-Kilissé, deux donateurs prient agenouillés aux pieds du Christ. On a dit avec justesse (Weigand, dans *Byz. Zeit.*, 35, 1935,

une époque plus avancée[1] et enfin dans le « Manuel de la Peinture » où il est recommandé pour les représentations du Pantocrator[2]. Reste à savoir pourquoi ce texte accompagne, comme une sorte de légende, le type iconographique du Christ en majesté?

Sans prétendre résoudre le problème, nous voudrions suggérer une explication qui est en rapport immédiat avec cette étude. Nous savons, en effet, que depuis Horace[3] les panégyristes des empereurs comparaient les souverains romains à la lumière qui éclaire l'Univers et les peuples soumis à leur pouvoir. Cette lumière, pour les orateurs palatins des IIIe et IVe siècles, est « romaine », et les empereurs en sont les porteurs. *Romana lux coepit,* avec l'avènement de Théodose[4]. Si telle province est séparée de Rome, c'est un *a Romana luce discidium*[5] ; telle autre, ramenée sous le sceptre des empereurs, *liberata ad conspectum Romanae lucis emersit*[6]. — *Tu decus imperii, lumen virtusque Latini,* ‖ *in te nostra salus, in te spes tota resurgit*, s'exclame Corippus en célébrant Justin II[7]. Après une cérémonie, cet empereur — « lumière latine » — *gaudens et saeptus lumine sedit*[8]. A l'époque de notre mosaïque, pendant une solennité, la foule acclame les *basileis* en affirmant que la « luminosité » des empereurs assure la « joie de l'Univers » : λάμπουσιν οἱ δεσπόται, χαίρεται ὁ κόσμος, λάμπουσιν αἱ αὐγοῦσται, χαίρεται ὁ κόσμος[9]. Et au XIIe siècle

p. 134) qu'une « Déisis » où apparaît ce texte ne peut pas être interprétée comme une image du Jugement Dernier, selon l'exégèse habituelle.

1. Par ex. dans les scènes votives de Stoudenitsa et sur une fresque de Nagoritchino, en Serbie (voy. *supra*) ; sur les peintures votives des églises roumaines de Moldovitsa, Voronets et Balinechti : Stefanescu, *Peinture religieuse en Bucovine et Moldavie*, pl. L ; *Nouvelles recherches*, pl. 41, et photographies des Mon. Hist. Roum.

2. Didron, *Manuel de la Peinture*, p. 462. Cette légende est prescrite pour les images du Pantocrator autres que celles de la coupole où un texte spécial doit accompagner la peinture (*ibid.*, p. 423).

3. Horace, *Odes*, IV, 5, v. 5 : *Lucem redde tuae, dux bone, patriae...* Il s'agit du retour d'Auguste à Rome, qu'Horace souhaite prochain.

4. *Pacati Paneg. Theodosio Aug.*, éd. W. Baehrens, 1911, p. 91, 23. Cf. d'autres panégyriques sur la renaissance d'un empereur *cum sole novo* : Alföldi, dans *Hermes*, 65, 1930, p. 381-382 (voir surtout Stace, *Silv.*, IV, 1, v. 3).

5. *Incerti paneg. Constantio Caes.*, éd. Baehrens, 1911, 239, 2.

6. *Eumenii oratio pro instaurandis scholis* (*ibid.*, p. 260, 13). Voy. sur un médaillon d'or de Constance Chlore orné d'une scène de son *Adventus* à Londres, la légende : *redditor lucis aeternae* : J. Babelon et A. Duquenoy, dans *Aréthuse*, fasc. 2, 1924, pl. VII. Les auteurs de cette étude expliquent cette « identification de Rome avec le Soleil » par l' « objet de la dévotion impériale », c'est-à-dire le *Sol invictus* mithriaque. Admissible pour un monument de Constance Chlore, cette interprétation n'est sans doute pas suffisante pour d'autres textes. Je dois à l'obligeance de mon collègue M. J. Gagé l'indication de ce groupe de textes du IVe siècle.

7. *In laudem Justini*, éd. Petschenig, lib. I, v. 149-150, p. 169.

8. *Ibid.*, lib. IV, v. 328, p. 216.

9. *De cerim.*, I, 65, p. 295.

encore, Manuel Comnène apparaît à Eustathe de Salonique comme « le plus grand soleil de l'empire », « le soleil brillant comme une flamme » dont les rayons éclairent ses sujets [1]. Pendant près de mille ans, on le voit, la métaphore de l'empereur-lumière, peut-être inspirée au début par la religion du *Sol invictus* des Mithriastes, se reproduit dans les panégyriques et pénètre dans les cérémonies officielles du Palais. L'ayant héritée de Rome, Byzance l'adopte comme une formule consacrée par la pratique traditionnelle, et la conserve jusqu'à une époque très avancée, peut-être jusqu'à la fin de l'Empire d'Orient.

Or, cette formule intéresse d'autant plus notre étude que dès le VIe siècle au moins et puis à l'époque de notre mosaïque, les panégyristes rapprochent le Christ-lumière et l'empereur. Ainsi, Corippus, décrivant Sainte-Sophie, paraphrase d'abord le *Credo* : *Jesus natus, non factus, plenum de lumine lumen*, pour passer à la description de la prière de Justin II devant le Christ, et pour finir : *quem Christus amat rex magnus, amatur.* || *Ipse regit reges, ipse et non subditur ulli* [2] : le Christ-lumière apparaît ici en sa qualité de souverain suprême à qui l'empereur adresse sa prière, comme à son suzerain. C'est un Christ-*soleil* éclairant et magnifiant le pouvoir des empereurs et assurant la *paix* de l'Univers que célébraient les Vénètes, pendant la cérémonie du deuxième dimanche après Pâques : Χριστὸς ἀνέστη,... καὶ εἰρήνην χαρίζεται πάσῃ τῇ οἰκουμένῃ, καὶ τὸ βασιλεῦον κράτος ἀστέρος ἀνατολὴ τοῦ ἀδύτου νεουργεῖ καὶ μεγαλύνει, ὡς λαμπρὸς ἥλιος, προερχόμενος σήμερον εἰς δόξαν, εἰς καύχημα, εἰς ἀνέγερσιν Ῥωμαίων [3]. Comme dans l'inscription de notre mosaïque, la paix et la lumière du Christ se trouvent rapprochées dans cette acclamation qui s'adresse aussi bien au Christ qu'au *basileus* et à l'Empire.

Enfin, la même idée est exprimée avec force par un monument du XIVe siècle, à savoir la miniature qui sert de frontispice au manuscrit du Manassès slave, traduit et adapté pour le tsar bulgare Ivan Alexandre, d'après un modèle byzantin [4]. On y voit, en effet, dans une composition solennelle, le tsar en majesté couronné par un ange, le Christ et Manassès. La symbolique de cette image ne soulève aucun doute : elle figure la hiérarchie des pouvoirs de Jésus et du tsar, la puissance d'Ivan

1. Tafel, *Komnenen und Normanen*, p. 64, 207. Cf. Theodore Prodrome, panégyriques adressés à Alexis et à Jean Comnènes : Migne, *P. G.*, 133, col. 1339, 1352 (Ῥώμης ἥλιε. Ἥλιε Ῥώμης νεαρᾶς), 1374, 1377, cf. 1380 (Ἥλιε θεῖε), 1384 (l'empereur soleil anéantissant par ses rayons les ennemis), 1392 (ἄναξ ἥλιε).
2. *In laudem Justini*, lib. IV, v. 322-323, p. 215.
3. *De cerim.*, I, 6, p. 52. Cf. Théodore Prodrome, dans un panégyrique versifié à Jean II Comnène : Ἀλλ' ὁ Χριστὸς μὲν ἥλιος καὶ ποιητὴς ἡλίου·
Σὲ δ'ἥλιον τὰ πράγματα, σκηπτοῦχε, μαρτυροῦσι.
4. B. Filov, *Chronique de Manassès*, pl. I.

Alexandre procédant de celle du Christ. Le prince appelé « en Christ-
Dieu fidèle tsar », reçoit sa couronne des mains d'un ange qui descend
du ciel, tandis que le Christ est désigné comme « Jésus-Christ tsar des
tsars et tsar éternel ». Or, il tient un rouleau déployé où l'on lit : « Je
suis la lumière du monde... » Une fois de plus le Pantocrator *rex regnan-
tium* et suzerain céleste de l'empereur s'annonce comme lumière divine
éclairant l'Univers.

Serait-il trop hardi de supposer, en s'appuyant sur ces témoignages,
que le passage, Jean VIII 12 — soit seul, soit accompagné de l'εἰρήνη ὑμῖν —
a été attaché à l'iconographie du Pantocrator parce qu'il faisait pendant
à une métaphore traditionnelle de la rhétorique « impériale » ? L'icono-
graphie du Pantocrator est si étroitement liée à l'imagerie impériale que
cette hypothèse ne me paraît nullement choquante. D'autant plus que les
panégyriques et les acclamations rituelles à Byzance rapprochaient, nous
l'avons vu, le Christ du *basileus*, porteurs l'un et l'autre d'une lumière
bienfaisante. Or, si cette suggestion pouvait être retenue, elle contri-
buerait à faire mieux comprendre la mosaïque du narthex de Sainte-
Sophie et plusieurs autres monuments apparentés que nous avons nom-
més [1].

b. L'Offrande de l'empereur.

Le thème de l'Offrande à l'empereur a son pendant dans le thème de
l'Offrande par l'empereur, tous deux figurant l'acte de fidélité ou de sou-
mission à un souverain. L'Offrande de l'empereur s'adresse évidemment
au Christ ou à un saint (à la Vierge). Le plus ancien exemple connu
est la célèbre mosaïque de Saint-Vital (pl. XX, 1 et 2), où Justinien
et Théodora portent solennellement leurs dons — un vase et une coupe
— en s'avançant du côté de l'autel de l'église. L'empereur et l'im-
pératrice qui se font face, sur les deux murs du chœur, sont entourés de
personnages de leur suite auxquels se joignent l'archevêque de Ravenne et
deux autres ecclésiastiques. Et ces groupes pittoresques de courtisans font
presque perdre de vue que le thème iconographique des deux grands
tableaux est bien l'Offrande impériale. Un détail suggestif le souligne
pourtant, à savoir une broderie à figures, sur la robe de Théodora, où l'on
aperçoit une Offrande des Mages : de même que l'aurait fait un panégy-

1. Le récent nettoyage de la mosaïque de Sainte-Sophie a fourni l'occasion à plu-
sieurs archéologues de formuler de nouvelles hypothèses sur l'interprétation qu'il
convient de donner à cette image dépourvue d'inscriptions explicatives. Voy. notam-
ment, Celina Osieczkowska, dans *Byzantion*, IX, 1934, p. 41-83. Stefanescu, *ibid.*,
p. 517-523. F. Dölger, dans *Byz. Zeit.*, 35, 1935, p. 233 et *Byzantion*, X, 1935,
p. 1-4. Cf. Fr. Dvornik, *ibid.*, p. 5-9.

riste byzantin [1], le peintre rapproche habilement l'Offrande des rois Mages et celle des souverains de Constantinople. Cette allusion courtisanesque fixe définitivement le vrai thème symbolique des deux mosaïques dont l'enveloppe iconographique a été empruntée à la cérémonie de l'Offrande des empereurs, apportant à Sainte-Sophie (ou dans une autre église de la capitale) leur don de vases liturgiques. A en croire le *Livre des Cérémonies*, sensiblement postérieur il est vrai, mais fidèle aux antiques traditions, l'offrande de ces vases à Sainte-Sophie était réservée à la cérémonie des fêtes de Pâques [2], mais des dons analogues pouvaient être faits à l'occasion de certaines autres fêtes [3]. C'est l'empereur lui-même qui posait le δίσκος et le ποτήριον sur l'autel, ce qui explique l'emplacement des mosaïques de Saint-Vital, à droite et à gauche de l'ἁγία τράπεζα.

A ce don plus spécial de vases liturgiques les empereurs joignaient obligatoirement celui des voiles liturgiques (ἀέρες et εἰλητά = *corporale*) et d'une bourse remplie de *solidi* ou νόμισμα, appelée ἀποκόμβιον, qui a donné son nom à l'acte même de l'offrande pécuniaire de l'empereur. A l'occasion de chaque fête importante, lorsqu'il venait assister au service religieux à Sainte-Sophie, le *basileus* déposait une bourse sur l'autel. Ce don était exceptionnellement important le jour du couronnement et le Samedi Saint. Un κουβικουλάριος portait alors devant l'empereur un grand sac rempli de 7.200 *solidi* d'or qui, transmis par un préposite, était déposé par le souverain au pied de l'autel de Sainte-Sophie (ce qui n'excluait point le don de la petite bourse placée sur l'autel) [4].

Ce sont des offrandes de ce genre que devaient commémorer deux mosaïques des xie et xiie siècles qu'un voyageur russe, A. N. Mouraviev, a vues vers 1850 au mur de la tribune Sud de Sainte-Sophie et qui depuis ont été recouvertes d'une couche de crépi et de peinture. L'une figurait Constantin IX Monomaque (1042-1055) et sa femme Zoé qui, étant fille de l'empereur Constantin VIII, a tenu à rappeler sur la mosaïque sa qualité de « porphyrogénète », et a fait inscrire sur le rouleau qu'elle tenait dans ses mains les mots : « descendante de Constantin » [5]. L'autre mosaïque représentait un « Constantin Porphyrogénète », une impératrice « Irène mère d'Alexis Comnène le Jeune » et cet empereur lui-même, figuré en adolescent (1180-1184) [6]. L'Irène de cette mosaïque, étant mère

1. Cf. *De cerim.*, I, 2, p. 40.
2. *De cerim.*, I, 1, p. 65.
3. *Ibid.*, II, 31, p. 631.
4. *Ibid.*, I, 1, p. 33-54. Cf. Belaev, *Byzantina*, II, p. 159-160.
5. A. N. Mouraviev, *Lettres d'Orient en 1848-1850* (en russe), I et II. Saint-Pétersbourg, 1851, p. 24-25.
6. *Ibid.*

d'Alexis II, ne pouvait être que la femme de Manuel Ier (1143-1180). Le deuxième groupe de portraits représenterait donc, comme le premier, les membres d'une même famille, si à la place du « Constantin Porphyrogénète » on avait une image de Manuel Ier. Nous pensons d'ailleurs que le mosaïste n'a pas eu une autre intention et que primitivement le nom du *basileus* se lisait bien Manuel et non pas « Constantin », et que cette inscription déchiffrée par Mouraviev est de date postérieure.

Sur les deux tableaux, les membres des familles impériales se tournaient du côté d'une Vierge avec l'Enfant qui trônait au milieu de chaque composition. Ce n'est pas la prière, toutefois, ni l'adoration de la Vierge qui faisait le thème principal des images, mais l'offrande de l'ἀποκόμϐιον qu'on voyait dans la main de ces empereurs et qui avait l'aspect normal d'une bourse en forme de petit sac. Étant donné l'importance particulière des dons du Samedi Saint et du jour du couronnement, il est vraisemblable que ces scènes faisaient allusion à des ἀποκόμϐια faits à l'occasion de ces cérémonies, et notamment aux jours des couronnements de Constantin IX et de Zoé (11 juin 1042), d'une part, et du jeune Alexis II, d'autre part (date inconnue ; à en juger d'après cette mosaïque, il est vraisemblable que Manuel s'associa son fils, né sur le tard, dans sa plus tendre enfance ; on sait qu'Alexis II a succédé à son père, mort en 1180, quand il n'avait que dix ou quatorze ans).

C'est le thème de l'Offrande, sous une forme un peu différente, que nous retrouvons à Saint-Apollinaire *in Classe*, sur la mosaïque de l'abside où l'empereur Constantin IV Pogonate est représenté remettant à l'archevêque Reparatus de Ravenne le privilège qui érigeait l'Église de Ravenne en Église autocéphale [1]. Cet acte de faveur à l'égard de l'Église est figuré selon le schéma des offrandes plutôt que d'après la formule des investitures, le « don » du *basileus* s'adressant — malgré les apparences — non à un homme, mais à l'Église, c'est-à-dire à Dieu. L'empereur tend le manuscrit du privilège (avec l'inscription **PRIVILEGI**), l'archevêque avance les mains pour le recevoir, tandis qu'entre ces deux personnages se tient un autre archevêque, nimbé, qui semble présider la scène. Est-ce Maurus, le prédécesseur de Reparatus qui, sous Constance II, envoya Reparatus, alors jeune clerc, auprès de l'empereur réfugié à Syracuse, et obtint un premier privilège analogue (666) ? Ou bien est-ce saint Apollinaire, ce saint d'origine syrienne, en qui la légende reconnaissait le disciple immédiat de saint Pierre, et les Ravennates leur spécial évan-

1. Van Berchem et Clouzot, *Mosaïques chrétiennes*, p. 162-163, fig. 207. Agnellus, *Lib. Pontif.* de l'Église de Ravenne, p. 353-354 (éd. *Mon. Hist. Germ.*). Cf. Gerola, dans *Atti e Memorie della real. deputazione di storia patria per la provincia di Romagna.* Bologne, 1916, p. 88.

géliste et leur patron par excellence [1] ? La question reste pendante. D'ailleurs les têtes de tous ces personnages, ainsi que celles de leurs acolytes, dont les césars Héraclius et Tibère, ont été refaites, et la mosaïque en général est à tel point restaurée qu'elle ne nous renseigne que sur le sujet de l'œuvre du viie siècle.

Le genre d'Offrande que les artistes byzantins ont eu le plus souvent à commémorer par des images symboliques, est sûrement la fondation pieuse du *basileus* qui apparaît en iconographie, sous la forme du modèle d'une église (ou d'une chapelle ou d'une ville) que le souverain tend vers le Christ ou la Vierge. Il est vrai que le nombre d'exemples purement byzantins de ce type qui nous sont connus aujourd'hui est très restreint. Mais nous pouvons juger de la popularité du motif à Byzance d'après les innombrables imitations que nous en trouvons, à partir du xiie siècle, dans tous les pays slaves, en Sicile, au Caucase et plus tard en Roumanie.

La plus ancienne et la plus belle des images de ce genre vient d'être dégagée (1933) à Sainte-Sophie, au-dessus de l'entrée latérale qui du vestibule Sud conduit au narthex de la Grande Église (pl. XXI). C'est une mosaïque monumentale où l'on voit deux empereurs symétriques apportant leurs fondations à une Vierge trônant avec l'Enfant : venant de la droite, Constantin lui présente Constantinople, tandis que venant de la gauche, Justinien lui tend Sainte-Sophie. Aucune image mieux que cette mosaïque du xie siècle ne met en évidence la place que la Vierge tenait dans le système religieux byzantin (du moins après les Iconoclastes) : non seulement Constantin lui fait hommage de la capitale de l'Empire (au viie siècle déjà elle en est la protectrice), mais même l'église de Sainte-Sophie, qui est une église dédiée au Christ par Justinien, est remise ici par cet empereur à la Théotocos. On se rappelle d'ailleurs que sur les mosaïques de la tribune, décrites par Mouraviev, les empereurs faisant l'ἀποκόμβιον étaient également figurés devant la Vierge avec l'Enfant, quoique ces images se trouvassent, elles aussi, dans l'église de Sainte-Sophie et que le don des empereurs qu'elles commémoraient fût destiné au même sanctuaire. Si toutes ces compositions en elles-mêmes n'ont rien à voir avec les images symboliques postérieures de la Sagesse Divine, elles ne pourraient être négligées par la critique qui tenterait de reprendre un jour la question si controversée de la substitution de la Vierge au Christ, dans le culte liturgique et dans l'iconographie de Sophie-Sagesse Divine, à la fin du moyen âge [2].

1. Voy. le récent ouvrage de Mlle E. Will, *Saint Apollinaire de Ravenne*. Strasbourg, 1936, p. 30-31 et pl. III.
2. Nous pensons à la célèbre et mystérieuse icone de la *Sagesse Divine* créée à

La réunion, sur la même mosaïque, de Constantin et de Justinien n'a pas d'analogie dans l'art byzantin. Et pourtant ce rapprochement reflète une idée chère aux Byzantins des époques postérieures (et qui persiste toujours), selon laquelle ces deux empereurs — s'élevant au-dessus de tous les *basileis* de l'histoire — étaient les représentants les plus illustres des empereurs chrétiens de Constantinople, les souverains les plus honorés par l'Église et les plus vénérés par les *basileis* du moyen âge auxquels ceux-ci faisaient remonter la tradition qu'ils continuaient eux-mêmes. La mosaïque nous offre ainsi un curieux témoignage de cette espèce de culte impérial des « grands hommes » du passé, et le choix le plus typique de ces « héros » princiers (il ne faut pas croire, en effet, que Constantin et Justinien aient été rapprochés, à Sainte-Sophie, en tant que premier et second « fondateurs » de la « Grande Église » ; le fait que Constantin porte le modèle de la ville, au lieu de présenter, ensemble avec Justinien, le modèle de l'église, prouve bien que ce type iconographique n'est pas particulier à l'église de Sainte-Sophie). C'est une iconographie de la capitale, sinon de l'Empire. On remarquera par ailleurs que, par un souci assez inattendu de la vérité historique (n'aurait-on pas copié au xiᵉ siècle quelque modèle beaucoup plus ancien ?), on n'a pas attribué de barbe à ces empereurs des siècles passés, quoiqu'il fût de mode de la porter, à l'époque de l'exécution de la mosaïque. Ce qui n'empêcha d'ailleurs pas l'artiste de leur prêter des costumes de parade du xiᵉ siècle.

La ruine de toutes les peintures de l'époque des Comnènes à Constantinople et de la plupart des décorations des églises grecques contemporaines dans les provinces byzantines, nous prive d'une série de tableaux votifs où les empereurs des xiᵉ et xiiᵉ siècles — dont plusieurs étaient grands constructeurs de sanctuaires somptueux — avaient été sûrement représentés offrant au Christ ou à la Vierge le modèle de leur fondation. Mais, reflets de ces œuvres disparues, une mosaïque à Monreale en Sicile représente le roi normand Guillaume II offrant à la Vierge le modèle du dôme qu'il y fit élever et décorer (1174-1182), tandis qu'à l'autre limite de l'aire d'influence byzantine, à Novgorod, une fresque exécutée en 1199 à l'église du Sauveur-de-Nereditsy montre le prince Jaroslav Vsevolodovitch présentant le modèle de son église au Christ [1]. En

Novgorod à la fin du xvᵉ siècle, ainsi qu'à l'image de la *Sagesse Divine*, sous les traits de la Vierge du type iconographique dit de Kiev. Filimonov, dans *Vestnik* de la Société des amis de l'art russe ancien, I, 1874-1876. Kondakov, dans *Pamiatniki drevnej pismennosti* (Œuvres de littérature ancienne), pour 1881 ; *The Russian Icon*. Oxford, 1927, p. 105 ; *Iconographie du Christ* (en russe), p. 16 et suiv.

1. (Miasoedov), *Fresques de Spas Nereditsy*. Saint-Pétersbourg, 1925, pl. LVI, 1. Cf. la fresque votive du xiᵉ siècle, à la cathédrale Sainte-Sophie de Kiev (*supra*, p. 71, note 4).

Serbie, le plus ancien exemple de portrait de ce genre remonte aux envi-
rons de l'année 1196 et se trouve à Stoudenitsa (les fresques sont entière-
ment repeintes, au xvie-xviie s. [1]), le prince Nemania y est figuré offrant le
modèle de l'église au Christ auprès duquel il est conduit par la Vierge [2].
On en compte plusieurs aux xiiie, xive et xve siècles, aussi bien en
Serbie [3] qu'en Bulgarie [4] ; tandis que pour Byzance même nous ne pou-
vons nommer d'exemple conservé antérieur à 1261, lorsque Michel VIII
Paléologue, rentré dans la capitale de l'Empire, y fit élever un groupe en
bronze qui le représentait en proskynèse devant l'archange Michel, son
saint éponyme, à qui il présentait le modèle de Constantinople reconquise [5].
Il est bien possible qu'en s'attribuant ce geste de fondateur de ville (geste
de Constantin, sur la mosaïque de Sainte-Sophie), Michel Paléologue
exprimât plastiquement l'appellation de « nouveau Constantin » qu'on a
bien pu donner au restaurateur de l'Empire « constantinien » [6]. Et en
même temps, en offrant à un saint la ville qu'il venait d'arracher à l'en-
nemi, il reprenait le geste traditionnel de l'imagerie romaine qui figurait
le triomphateur présentant au Génie de Rome, par exemple, la ville
ou la province « libérée » par ses armes [7].

Il convient, enfin, de joindre aux images de l'Offrande impériale, les
scènes où l'on voit le *basileus* présenter au Christ le manuscrit de ses
œuvres théologiques. Nous reproduisons un excellent exemple de ce type
(pl. XXVI, 2), avec un portrait d'Andronic II Comnène (à la Société
Archéologique d'Athènes). La même iconographie se retrouve sur une
miniature de la Vaticane, où Alexis Comnène présente sa *Panoplie Dog-
matique* à un Pantocrator trônant [8].

1. Radoïtchitch, *Portraits des souverains serbes du moyen âge*, pl. II, 3.
2. Je laisse de côté un portrait de prince-donateur de la deuxième moitié du
xie siècle (1050-1077) à Saint-Michel près de Ston, en Dalmatie, car le style de cette
peinture n'est pas byzantin. Radoïtchitch, *l. c.*, pl. I, p. 11-12.
3. *Ibid.*, pl. I ; III ; VII ; 11 ; IX, 14 ; XI, 16 : XXII, 32 ; XXIV, 35.
4. A. Grabar, *Peinture religieuse en Bulgarie*, pl. XXI et fig. 38, 49, 43.
5. Pachymère, *De Andr. Pal.*, III, 15, p. 234. Nicéph. Grégoras, *Hist. byz.*, VI,
9, p. 202. Ebersolt, *Arts somptuaires*, p. 131.
6. Rappelons qu'en 1195-1203 Alexis III Ange-Comnène fait figurer, sur les
revers de ses émissions, l'effigie de Constantin Ier représenté comme son saint patron
qui lui remet la croix. Wroth, II, pl. LXXII-LXXIII.
7. Voy., par ex., sur les revers de Trajan : Mattingly-Sydenham, *The Roman Imp.
Coinage*, II, 1926, pl. VIII, 145. P. Strack, *Untersuchungen*, etc., I, pl. I, 82.
8. Diehl, *Manuel*[2], II, fig. 191. Les compositions de ce genre relèvent un aspect
caractéristique de l'activité des *basileis*, à savoir leurs préoccupations théologiques.
A ce titre, ces images de l'Offrande d'une œuvre de théologie au Seigneur devraient
être rapprochées des scènes des Conciles présidés par le *basileus* : les unes comme
les autres représentent l'empereur en διδάσκαλος πίστεως. Sur cette « fonction » du
basileus, voy. *De cerim.*, II, 10, p. 545-546. Cf. I, 27, p. 155. Balsamon, dans Migne,
P. G., 119, col. 1165.

c. **L'investiture de l'empereur**.

L'origine mystique du pouvoir des *basileis* fait l'objet de nombreuses images qui rappellent les scènes de l'investiture. De même que là, par un geste symbolique et en remettant un insigne approprié, l'empereur conférait le pouvoir à un fonctionnaire, de même ici, le Christ, ou un saint agissant en quelque sorte par délégation du Christ, investit le *basileus* de son pouvoir d'autocrate, en faisant le geste de bénédiction ou en posant sur sa tête l'insigne impérial de la couronne. Il est évident que quelques-unes de ces images ont dû être exécutées à l'occasion de l'avène-ment (et du couronnement) d'un *basileus* ou d'une *basilissa*, mais nous n'en avons la preuve que pour certaines compositions monétaires. D'ail-leurs, même en admettant qu'un événement concret soit à l'origine de quelques-unes de ces images, nous constatons qu'on continuait à les reproduire plus tard, comme des représentations symboliques du pouvoir d'essence divine des souverains[1].

Cette démonstration symbolique ne manque à aucune de ces images qui se distinguent nettement des simples représentations narratives de la proclamation d'un empereur par l'armée et le peuple (scènes du *basileus* élevé sur le pavois[2]) ou du couronnement d'un souverain par le patriarche après son avènement ou à l'occasion de son mariage. Des peintures de ce genre ont bien existé, et nous en connaissons des exemples dans le Sky-litzès de Madrid (xIVᵉ siècle). Mais les praticiens chargés de cette illus-tration s'étaient visiblement bornés à imiter tant bien que mal les évé-nements réels et les rites observés au camp ou au palais de Constanti-nople, et ne faisaient point intervenir Dieu dans leurs scènes « réalistes » (pl. XXVII, 2)[3].

Plus ambitieuses sans doute, les images symboliques réservaient au contraire à Dieu le rôle principal dans l'action (en éliminant systémati-

1. Certaines images du Couronnement des empereurs ont été commandées par des particuliers (voy. les inscriptions de l'ivoire du Friedrich-Museum à Berlin et du coffret en ivoire du Pal. Venezia à Rome : Goldschmidt et Weitzmann, II, nᵒ 88, pl. XXXV, p. 52 et I, pl. LXX, 123 a, p. 63). Toutefois, le type iconographique adopté sur ces monuments ne se distingue en rien des images officielles (monnaies, minia-tures, etc.).

2. Sur le rite germanique (Tacite, *Hist.*, 4, 15) de l'élévation sur le pavois, voy. Heinrich Brunner, *Deutsche Rechtsgeschichte*, I², 1906, p. 59, note 32, p. 167, note 19, p. 184. On admet généralement que Julien a été le premier empereur élevé sur le pavois (Ammien Marcellin, XX, 4, 17 ; Zos. III, 9, 2). Cf. pourtant Alföldi, dans *Röm. Mitt.*, 50, 1935, p. 54. Le rite a été maintenu à Byzance, jusqu'au xIVᵉ siècle : Du Cange-Henschel, *Gloss.* II, 405.

3. Photographies École des Hautes Études à Paris : Millet, *La collection chré-tienne et byzantine des Hautes Études*. Paris, 1903, p. 54 et suiv.

quement la figure des patriarches), et leur allure générale était nécessairement plus abstraite. Elles ne restèrent pourtant pas entièrement à l'écart de la réalité, comme en témoigne le fait que voici : autant qu'il nous est permis d'en juger, le *type iconographique* du Couronnement symbolique ne se constitue qu'au ixᵉ siècle, c'est-à-dire à l'époque où le *rite* du couronnement se fixe définitivement comme une cérémonie *ecclésiastique* présidée par le patriarche [1]. Autrement dit, les images du Couronnement avec le Christ, ou avec un saint qui le remplace, remettant au souverain le diadème symbolique, « la couronne céleste » [2], traduisent dans le langage plus abstrait et plus solennel de l'iconographie officielle les gestes du patriarche pendant l'office du couronnement et les idées mystiques qui s'y rattachent.

Il faut distinguer, croyons-nous, deux thèmes voisins, la bénédiction de l'empereur et de sa famille, d'une part, et le Couronnement proprement dit, d'autre part.

Trois lignes de la célèbre description versifiée de Sainte-Sophie, par Paul Silentiaire, nous signalent le plus ancien exemple connu (?) de l'image de la bénédiction des souverains par le Christ et la Vierge :

> ἐν δ'ἑτέροις πέπλοισι συναπτομένους βασιλῆας
> ἄλλοθι μὲν παλάμαις Μαρίης Θεοκύμονος εὕροις,
> ἄλλοθι δὲ Χριστοῖο Θεοῦ χερί... [3]

Il s'agit, comme on voit, d'images tissées ou brodées sur des étoffes, probablement sur les rideaux, commandés par Justinien, de l'iconostase de Sainte-Sophie. Aussi est-ce bien Justinien et Théodora qui étaient figurés sur les deux pièces mentionnées dans le texte, surmontés, une première fois par une image de la Vierge orante, et une autre fois par la figure d'un Christ bénissant.

Une Main de Dieu apparaît au-dessus de l'image de Constantin V accompagné de son fils, le futur Léon IV, sur certaines émissions de cet empe-

1. Voy. l'évolution du rite du couronnement. d'après *De cerim.* I, 38, p. 194 (rite du xᵉ siècle) comparé à I, 92 et suiv., p. 417 et suiv. Déjà sous Constantin Porphyrogénète, la cérémonie a un caractère essentiellement ecclésiastique. Mais l'office religieux continue à se développer à l'époque suivante et reçoit une ampleur inconnue jusqu'alors, au xivᵉ siècle : Codinus, *De offic.*, p. 86-87. Cantacuzène, *Hist.* I, 41, p. 196-202 (Bonn). Cf. W. Sickel, *Das byz. Krönungsrecht bis zum 10. Jahrh.*, dans *Byz. Zeit.*, 7, 1898, *passim*. Savva, *Tsars de Moscou et basileis byzantins*. Charkov, 1901, p. 131 et suiv. Ostrogorski, dans *Semin. Kondakov.*, IV, 1931, p. 130-131.

2. Cf. Psellos (éd. Sathas, V, Paris, 1876, nº 207, p. 508 et suiv.) : ὁ δὲ ...βασιλεύς, ᾧ τὸ στέφος οὐκ ἐξ ἀνθρώπων, οὐδὲ δι'ἀνθρώπων, ἀλλ'ἄνωθεν ἐνήρμυσται προσφυῶς. Cité par Schramm, *Das Herrscherbild*, p. 168, note 78.

3. Paul Silentiaire, *Descr. S. Sophiae*, v. 802-804, p. 38-39 (Bonn).

A. Grabar. *L'empereur dans l'art byzantin.* 8

reur iconoclaste (pl. XXX, 15) [1]. Quoique les doigts de cette main ne soient pas pliés de manière à former le geste de la bénédiction (j'attribue le dessin des doigts parallèles et rigides à la maladresse du graveur, qui est manifeste), sa place au-dessus des figures impériales ne laisse aucun doute sur le sens de la composition : hostile à l'imagerie à figures et surtout à [la représentation antropomorphique du Christ, Constantin V a fait reprendre le vieux motif de la Main Divine [2], pour représenter à l'aide de ce symbole la protection accordée à son règne par le *Rex Regnantium*.

Cette image rudimentaire du viiie siècle prépare les élégantes compositions de Jean Tzimiscès (xe siècle) [3] et de Jean II Comnène (xiie siècle) [4], où la même Main Divine, mais sculptée avec art et précision, sort du bord de l'image, pour bénir la figure impériale (pl. XXVIII, 6). Cette fois le geste est clair à souhait, quoique le thème de la bénédiction du *basileus* y soit combiné avec celui du Couronnement, comme nous le verrons tout à l'heure. Le Musée du Louvre possède une miniature du xve siècle qui représente Manuel Paléologue, sa femme Hélène et leurs trois enfants, tous placés sous la protection de la Vierge avec l'Enfant Jésus qui étendent leurs bras au-dessus de la famille impériale [5]. Heureusement proportionnée, cette image exprime avec netteté la parfaite entente des pouvoirs céleste et terrestre.

Les images du Couronnement proprement dit précisent la portée de l'intervention divine en faisant valoir son caractère strictement gouvernemental (la simple bénédiction pouvant être interprétée comme une faveur accordée à la personne du *basileus* à titre individuel). On y voit, en effet, le Christ ou la Vierge remettre à l'empereur la couronne, c'est-à-dire le principal attribut de son pouvoir, et ce sont ces scènes précisément qui offrent une curieuse analogie avec les images de l'investiture de fonctionnaires supérieurs par le *basileus*.

L'analyse des monuments et le témoignage des inscriptions qui les accompagnent nous feront comprendre la pensée qui a présidé à la formation de ce type iconographique, au moyen âge. Ses origines formelles sont moins claires, surtout à cause de l'apparition tardive des scènes du Couronnement-investiture. Nous n'en connaissons, en effet, aucun exemple avant le ixe siècle. Mais il existe, d'autre part, une certaine ressemblance entre ces compositions médiévales et les images des premiers siècles de

1. Wroth, II, pl. XLV, 5.
2. On imita probablement des modèles du ive siècle (voy. *infra*, note 1 de la p. 115). Sur les prototypes païens de la Main Divine, dans l'iconographie officielle, voy. Alföldi, dans *Röm. Mitt.*, 50, 1935, p. 56, note 2.
3. Wroth, II, pl. LIV, 10, 11, 12.
4. *Ibid.*, pl. LXVI, 12 ; LXVII, 1-4.
5. Vasiliev, *Hist. de l'emp. byz.*, II, pl. XXVI.

l'Empire chrétien qui figurent l'empereur couronné par un Génie ou par la Main Divine [1]. Il suffit de remplacer le Christ ou la Vierge par une *Niké* (la Main Divine se retrouve parfois à l'époque tardive, et l'ange couronnant, qui y apparaît aussi, rappelle singulièrement le Génie des images du IVe siècle), pour retrouver le schéma iconographique des monuments paléo-byzantins.

On ne peut pas affirmer, pourtant, que les praticiens de l'époque Macédonienne aient simplement repris, en l'adaptant, la formule constantinienne, quoique cette hypothèse nous paraisse vraisemblable. L'intervalle de plus de trois siècles pour lesquels nous n'avons aucune image du Couronnement nous interdit, en effet, de placer les exemples médiévaux à la suite des exemples des IVe et Ve siècles. Et surtout, d'une époque à l'autre, la portée symbolique de ces images analogues a sensiblement changé : tandis que la couronne de laurier remise à Constantin et à ses successeurs est la récompense de la piété et surtout de la victoire [2] de l'empereur chrétien, le diadème ou le « Kamilavkion » tendus au *basileus* par le Christ, la Vierge ou un ange est le symbole sacré de leur pouvoir [3].

Mais ces réserves faites, il n'est pas impossible que les iconographes du IXe siècle aient utilisé quelque œuvre de l'époque paléo-byzantine. De pareils procédés, nous l'avons vu, ont été employés aux VIIIe et IXe siècles [4]. Et nous constatons, d'autre part, que certaines images tardives du Couronnement (et peut-être la plupart d'entre elles) n'ont point perdu contact avec le thème triomphal, si typique pour les Couronnements anciens. Ne voit-on pas, ainsi, le Couronnement (ange portant un *diadème*) lié à une scène de soumission de vaincus, sur la miniature de la Marcienne figurant Basile II triomphant des Bulgares (pl. XXIII, 1)? Et dans une description versifiée d'une image du Couronnement de Manuel Comnène,

1. Voy., par ex., Cohen, VII, Constantin le Grand, p. 273, n° 391 [légende : *Pietas Augusti n(ostri)*], p. 274, nos 392, 393 (*idem*); cf. p. 282, 301 (*victoria gothica*), 425 (*victoria Augusti nostri*) ; Constance II, p. 452-453, n° 88 (couronnement par une Main Divine). Maurice, *Num. Const.*, II, p. 526 et suiv., n° XIV. Le motif iconographique de la Main Divine a été introduit sous Constantin ou Constance II dans l'iconographie officielle. Cf. Eusèbe, *Hist. eccl.*, X, 4, 6 : ἀλλὰ νῦν γε οὐκέτ' ἀκοαῖςοὐδὲ λόγων φήμαις τὸν βραχίονα τὸν ὑψηλὸν τήν τε οὐράνιον δεξιὰν τοῦ παναγάθου καὶ παμβασιλέως ἡμῶν θεοῦ (Ps. 135, 12) παραλαμβάνουσιν ἔργοις δ'ὡς ἔπος εἰπεῖν...

2. Aux exemples cités à la note précédente, joindre *Panégyr.*, XII, 25, 4 (en 309, à Constantin) : *corona pietati*. Voy. aussi Alföldi, dans *Röm. Mitt.*, 50, 1935, p. 55-56.

3. Voy., par ex., l'inscription qui accompagne la plus ancienne des images du Couronnement impérial. à savoir la miniature du Par. gr. 510 où l'archange Gabriel couronne Basile Ier : ... ὁ Γαβριὴλ δὲ..., βασίλειε, στέφει σε κόσμου προστάτην : Omont, *Miniatures*, pl. XIX. Cf. une épigramme de Jean d'Euchaïta (Mauropus : Σὴ χείρ... δεσπότας ἔστεψε, καὶ παρέσχε τὸ κράτος : éd. P. de Lagarde, p. 39, n° 80, dans *Abh. d. K. Gesell. d. Wiss. Götting.*, 28, 1881).

4. Voy. *supra*, à propos de la *Bénédiction* par la Main Divine, p. 114 et plus loin, l'Étude Historique, aux pages consacrées à l'art des empereurs iconoclastes.

par un auteur anonyme contemporain [1] n'est-il pas question de la Vierge
« couronnant les *victoires* (de Manuel) de la *couronne de la puissance* » ? Ce
dernier texte surtout est curieux, car il nous permet d'entrevoir, croyons-
nous, la manière dont l'ancien type iconographique du Couronnement
triomphal a pu être utilisé en vue du Couronnement-investiture. Le rappro-
chement a pu se faire sur le thème de la Victoire qui, même à l'époque
tardive — les panégyriques de l'époque des Comnènes le prouvent — a
été considérée comme l'expression la plus frappante de la puissance du
basileus. On a donc pu utiliser le schéma du Couronnement de l'empereur
victorieux, en voulant figurer le Christ investissant l'*autocrator* du pou-
voir suprême de l'Empire.

C'est une miniature du Par. gr. 510 qui nous en offre le plus ancien
exemple. Elle représente la scène du Couronnement de Basile Ier par
l'archange Gabriel, en présence du prophète Élie [2]. Un ivoire du Fried-
rich-Museum reprend le même sujet (pl. XXIV, 1). L'une des faces de
cet objet, de destination inconnue, est décorée de trois figures à mi-corps
qui appartiennent à une même composition : c'est une image du Couron-
nement de Léon VI (886-912) par la Vierge, en présence de l'archange
Gabriel. Le frère de Léon VI, Alexandre (912-913) fait figurer sur ses
monnaies son Couronnement par son saint éponyme, saint Alexandre [3].
Le Couronnement par le Christ de Constantin VII (913-959), fils de
Léon VI, est représenté sur un élégant relief sur ivoire, au Musée Archéo-
logique de Moscou (pl. XXV, 1) [4]. Tandis que le fils de cet empereur,
Romain II (959-963), se fait figurer à son tour, dans une scène sem-
blable, sur le célèbre ivoire du Cabinet des Médailles (pl. XXV, 2) [5] : le
Christ y couronne d'un geste symétrique Romain II et sa femme Eudoxie.
C'est la Vierge, enfin, qui couronne Jean Tzimiscès (969-976), sur plu-
sieurs émissions de cet empereur [6] (pl. XXVIII, 6).

Nous voyons ainsi que pendant cent ans le motif du Couronnement,
apparu brusquement sous le règne de Basile Ier, le grand initiateur de l'art
post-iconoclaste, n'a pas été abandonné dans les ateliers impériaux. Il
semble étroitement lié à l'iconographie de la dynastie Macédonienne et

1. Νεός Ἑλληνομνήμων, VIII, 1911, p. 43-44.
2. Omont, *l. c.*, pl. XIX. Le prophète présente le *labarum* au nouvel empereur :
Νίκην κατ' ἐχθρῶν Ἡλίας ὑπογράφει, dit la légende.
3. Wroth, II, pl. LII, 1.
4. P. Jurgenson, dans *Byz. Zeit.*, 26, 1926, p. 78. Goldschmidt et Weitzmann, II,
pl. XIV, 35 et p. 35.
5. Sur la date de cet objet, voy. dernièrement, Goldschmidt et Weitzmann, II,
p. 35 (bibliographie). Cf. pourtant, A. S. Keck et C. R. Morey (dans *The Art Bulletin*,
17, 1935, p. 399) qui reviennent à l'ancienne attribution à Romain IV.
6. Wroth, II, pl. LIV, 9, 10, 11.

contemporain des premières cérémonies de couronnement célébrées dans le cadre d'un service religieux approprié. Le lien avec la cérémonie ecclésiastique se trouve d'ailleurs confirmé par la présence, dans toutes les images citées, d'une figure du Christ, de la Vierge, d'un saint ou d'un ange, auxquels on attribue le geste qui, dans le rite, appartient au patriarche (voy. les miniatures « narratives » de la Chronique de Skylitzès). Et le costume de grande cérémonie que portent les empereurs, sur toutes nos images, semble également faire allusion à la pompe du couronnement. Bien qu'à Byzance on ait pu attribuer à la Vierge l'acte de couronnement des *basileis* — c'est ce qui explique sans doute la fréquence de la figure de la Vierge dans les scènes de ce genre — le Christ a dû être toujours considéré comme l'initiateur de l'investiture des empereurs, et leur couronne comme un don du Seigneur Dieu. Ce sont bien les formules de « couronnés par Dieu » ou « couronnés par le Christ »[1] qu'emploient les acclamations rituelles et les cérémonies mêmes du couronnement, et c'est pourquoi il faut considérer la Vierge et les saints, sur nos images, comme de simples intermédiaires entre le Christ et l'empereur. L'imagerie elle-même nous en apporte d'ailleurs une confirmation : sur les monnaies de Jean Tzimiscès, où la Vierge couronne le *basileus*, une Main Divine bénissant dans la direction de Marie et de l'empereur, surmonte la composition du Couronnement. Il suffit de se rappeler certaines scènes du Baptême du Christ (où la Main Divine apparaît parfois dans un segment du ciel)[2], pour apprécier à sa juste valeur la signification de ce geste : de même que saint Jean-Baptiste auprès du Christ, la Vierge elle-même agit ici chargée d'une mission par Dieu. Des peintures des XIe-XIIe siècles offrent une iconographie analogue[3], et il faut sans doute adopter la même interprétation pour toutes les images de la Vierge ou de saints posant la couronne impériale sur la tête d'un *basileus*, même si le Christ n'est pas représenté.

Depuis l'époque macédonienne, les images du Couronnement ne quittent plus le répertoire de l'art impérial. Le thème est souvent reproduit sur les monnaies de divers empereurs (pl. XXVIII, 5), et on le retrouve, entre autres, sur plusieurs œuvres des arts somptuaires d'une technique et d'un goût plus ou moins parfaits. Sur un reliquaire en argent qui, avant la révolution de 1917, était conservé au Trésor du Patriarcat à Moscou, un

1. Voy. par ex., *De cerim.*, I, 7, p. 54 : στέφει, θεέ, δεσπότας παλάμη σοῦ. Cf. 8, p. 57, 59, 60, etc.

2. Exemples : Millet, *Iconographie de l'Évangile*, fig. 123-125.

3. Frontispice du Psautier Barberini à la Vaticane : les empereurs sont couronnés par des anges qui en reçoivent l'ordre du Christ figuré en haut de l'image : Diehl, *Manuel*[2], I, fig. 192. — Frontispice d'un manuscrit de Jean Chrysostome au Mont-Sinaï, où Constantin Monomaque est couronné par le Christ, tandis que sa femme et sa belle-mère le sont par deux anges (voy. notre pl. XIX, 2).

Christ représenté à mi-corps, dans un segment du ciel, pose deux couronnes sur les têtes de Constantin X Doucas (1059-1067) et de sa femme Eudoxie [1]. Le même type iconographique a servi au praticien qui, quelques années plus tard, représenta le Couronnement de Michel VII (1071-78) et de sa femme Marie, la Géorgienne. Ce double portrait en émail fixé au haut du magnifique triptyque de la Vierge de Khokhoul (avant la révolution russe, au monastère Gélat, en Géorgie) [2] est particulièrement intéressant à cause de l'inscription qui l'accompagne et qui précise la signification du geste du Christ. On y lit en effet : + στέφω Μιχαὴλ σὺν Μαρ(ια)μ χερσὶ μου. Cette princesse caucasienne se remaria avec le successeur de Michel VII, Nicéphore Botaniate, et une magnifique miniature du Par. Coislin 79 nous la montre couronnée une seconde fois — cette fois à côté de son deuxième mari et en même temps que lui — sans que l'iconographie de la composition ait subi aucun changement. Un distique accompagne l'image :

Σκέποι σὲ Χριστὸς εὐλογῶν, Ῥώμης ἄναξ,
Σὺν βασιλίδι τῇ πανευγενεστάτῃ.

Le στέφω de la première inscription désignant exactement le même geste du Christ que l'εὐλογῶν de la seconde, il semble que ces termes différents ne cachent pas derrière eux deux thèmes symboliques indépendants, mais désignent simplement, l'un le mouvement physique et l'autre la portée morale du même acte symbolique. Ajoutons que les liens, s'ils existent, entre ces scènes abstraites et les cérémonies des mariages, n'ont rien de bien précis. Nous savons, en effet, que Michel VII se maria étant empereur, ce qui signifie que sa femme a été couronnée pendant la cérémonie du mariage [3]. Au contraire, puisque Nicéphore Botaniate épousa cette même Géorgienne Marie, qui était déjà impératrice au moment où il était couronné empereur, le rite du couronnement de la femme de l'empereur n'a pas pu avoir lieu pendant la cérémonie de ce second mariage. Autrement dit, lors du premier, c'est seulement Marie, et lors du second, seulement Nicéphore qui auraient pu être couronnés au cours du service officiel. Or, on le voit, ni les images, ni les inscriptions ne marquent une différence dans l'interprétation du sujet du couronnement.

1. Goldschmidt et Weitzmann, II, p. 15, fig. 4. Le Couronnement du même couple impérial se retrouve dans le Par. gr. 922, avec cette différence que la Vierge y tient la place du Christ. Cf. Diehl, *Manuel* [2], II, p. 631.
2. Kondakov, *Histoire et monuments de l'émail byzantin*. Saint-Pétersbourg, 1892, p. 128, fig. 25.
3. Voy. à ce sujet les prescriptions dans J. Cantacuzène, *Histoire*, I, 41, p. 199 (Bonn). Si l'artiste avait voulu représenter avec précision le rite d'un couronnement de ce genre, il aurait dû montrer l'empereur posant lui-même la couronne sur la tête de sa femme, et celle-ci, ἡ δὲ τὸν ἄνδρα καὶ βασιλέα προσκυνεῖ, δουλείαν ὁμολογοῦσα (*ibid.*). En réalité, l'iconographie officielle continuait à s'en tenir aux formules plus abstraites.

Le Couronnement du couple impérial, tel que nous le voyons sur les trois œuvres que je viens de citer (et auxquels on pourrait joindre l'ivoire de Romain II du Cabinet des Médailles et certaines œuvres postérieures [1]) nous apparaît donc surtout comme l'expression d'une idée plus générale et plus abstraite. C'est ce qui explique, d'une part, le caractère officiel de ces compositions, les insignes et attributs que portent les empereurs et les impératrices et leurs costumes de grande parade, à savoir la dalmatique et le loros. Ce dernier détail est surtout suggestif sur la miniature du Par. Coislin 79 : tandis que dans ce manuscrit plusieurs miniatures offrent des portraits de l'empereur Nicéphore Botaniate, dans diverses compositions particulières, c'est seulement dans la scène du Couronnement que le *basileus* (et la *basilissa*) apparaît dans le vêtement des plus grandes solennités.

Il se trouve, d'autre part, que des Couronnements de ce genre peuvent être anonymes, et dans ce cas la peinture semble évoquer le principe même de l'origine mystique du pouvoir impérial. Nous pensons notamment à une miniature du Psautier Barberini de la Vaticane (a. 1177), où un *basileus*, une *basilissa* et leur fils sont couronnés chacun par un angelot volant qui descend du ciel, envoyé par un Pantocrator bénissant [2]. Il est presque certain que cette image, où aucun nom n'est inscrit à côté des personnages impériaux, s'inspire d'un groupe de portraits authentiques. Mais il reste significatif qu'on ait pu les copier en omettant les noms qui accompagnaient nécessairement les originaux, et en transformant ainsi un groupe portraitique en une image typique du Couronnement où toute allusion à une cérémonie concrète se trouve éliminée.

A la lumière de ces faits, on comprend mieux les compositions analogues où l'idée symbolique générale de la *transmission* du pouvoir par le Christ au *basileus* se trouve nettement exprimée, quoiqu'il s'agisse d'images qui figurent des portraits d'empereurs désignés par des inscriptions explicites. C'est le cas notamment de la curieuse miniature qui forme frontispice dans l'Evangéliaire Vatic. Urbin. graec. 2, et où les empereurs Alexis Ier et Jean II, son fils, sont représentés côte à côte, couronnés par un Christ trônant dans un registre au-dessus d'eux (pl. XXIV, 2). Jean II ayant régné, en « second empereur », du vivant de son père, de 1092 à 1118, c'est à cette époque que se rapporte la miniature ; elle a peut-être été inspirée par le couronnement du plus jeune des deux *basileis* (1092). Deux figures féminines s'approchent du Christ, pour lui souffler à l'oreille le nom des qualités morales qu'elles personnifient, et qui seront celles des deux

1. Notamment, les effigies des revers monétaires : Wroth, II, pl. LXI, 11 et 12 (Romain IV et Eudocie). Sur ce groupe de monuments, voy. A. S. Keck et C. R. Morey, dans *The Art Bulletin*, 17, 1935, p. 398 et suiv.

2. Diehl, *Manuel* [2], I, fig. 192.

princes, à savoir « la clémence » et « la justice ». La rareté des person-
nifications, à la mode hellénistique, dans l'art impérial rend ces deux
figures particulièrement curieuses. Mais ce qu'il faut y noter surtout, c'est
la place qui leur est attribuée, non pas auprès des empereurs, comme on
pourrait s'y attendre, mais auprès du Christ dont elles s'approchent au
moment même où celui-ci pose un « kamilavkion » sur la tête de chacun
des *basileis*. Il est évident, en effet, que pour l'iconographe qui adopta
cette disposition, le geste du Christ était capable de transmettre à ceux
qu'il couronnait des qualités morales, comme la justice ou la clémence [1].
Il avait donc présent à l'esprit, en représentant le Couronnement des
empereurs, que cette image figurait la transmission mystérieuse aux sou-
verains de l'Empire de facultés ou de forces dont le Christ était le distri-
buteur. Et puisque le symbole de ce don du Seigneur est toujours la cou-
ronne, l'artiste ne devait pas manquer de sentir que par le bras du Christ
couronnant le *basileus*, comme par un canal, le don du pouvoir suprême
passait dans le souverain de Byzance.

Plusieurs images du Couronnement de souverains étrangers s'inspirent
directement de prototypes byzantins. Le plus beau est sans doute le pan-
neau en mosaïque à l'église dite la Martorana, à Palerme (pl. XXVI, 1) où
l'on voit le Christ poser la couronne sur la tête du roi Roger II. (**PORE-
PIOC PHΞ**). Vêtu en empereur byzantin, ce roi normand de la Sicile fait
le geste de la prière devant Jésus qui se tient, immense, devant le prince
« très chrétien ». Quoique exécutée vers 1143 — et probablement par un
artiste grec — cette image se rapproche plus que toute autre des couronne-
ments byzantins du xe siècle (v. *supra*) [2]. L'église de la Martorana a été
élevée non par le roi lui-même, mais par son amiral Georges d'Antioche.
La mosaïque du Couronnement n'est donc pas une image votive (qui existe
et qui représente l'amiral en proskynèse devant la Vierge). Il semble plu-
tôt qu'elle lui faisait pendant, et à ce titre pouvait être considérée comme
une sorte de représentation symbolique officielle de la royauté par la
grâce de Dieu du roi Roger sous lequel Georges d'Antioche, son sujet,
a fait construire et décorer la grande église de la Martorana.

Plus précieuse encore est sans doute la miniature déjà mentionnée
(pl. XXIII, 2) qui sert de frontispice au manuscrit de la traduction bulgare
de la Chronique de Manassès, exécuté à Tirnovo en 1344-1345 (Vatic.

1. Notons que ces vertus princières sont les mêmes que l'on souhaitait ou que
l'on attribuait aux empereurs romains, et que dès cette époque ancienne l'art repré-
sentait, sous l'aspect de deux personnifications symétriques. Voy. Rodenwaldt,
Uber den Stilwandel..., dans *Abhandlungen d. preuss. Akad. d. Wiss.* Ph.-hist.
Kl., 1935, no 3, p. 17.

2. Diehl, *Palerme et Syracuse* (Villes d'art célèbres). Paris, 1907, p. 61 ; *Manuel* [2],
II, p. 548, 550-552, fig. 262.

slav. 2) [1]. L'image figure le tsar bulgare Ivan Alexandre, à l'usage duquel le *codex* a été confectionné, et qui apparaît portant costume et attributs d'un empereur byzantin, dans une attitude de majesté. Un angelot descendu d'un segment du ciel tient au-dessus du « kamilavkion » du tsar une autre couronne, tandis qu'à côté du tsar se tient le Christ, qui doit être considéré comme le véritable initiateur du Couronnement. Une figure symétrique du chronographe Manassès complète la composition du type tripartite habituel. Ce sont les inscriptions qui, précisant la portée symbolique de l'image, lui donnent tout son intérêt. Ainsi, la légende reproduisant le titre consacré : « Jean Alexandre en Christ-Dieu tsar et autocrate de tous les Bulgares et Grecs », qui sert de titre général à toute la composition, prouve que l'image du Couronnement a été considérée comme une représentation officielle de la puissance « dans le Christ » du prince (et non seulement de la cérémonie du couronnement) ; tandis que le rôle du Christ dans la composition se trouve expliqué par l'inscription, au-dessus de sa tête : « Jésus-Christ tsar des tsars et tsar éternel » : c'est en cette qualité, en effet, qu'il assiste le « tsar et autocrate » terrestre et

I. — PORTRAITS DE L'EMPEREUR :	
1. Portraits à mi-corps.	3. Portraits de l'empereur trônant.
2. Portraits en pied et debout.	4. Portraits en groupes.
L'Empereur et les Hommes	**L'Empereur et le Christ**
II. — IMAGES TRIOMPHALES : 1. Instrument de la Victoire Impériale. 2. Campagnes victorieuses de l'Empereur. 3. L'Empereur en vainqueur du démon et du barbare. 4. L'Empereur à cheval. 5. L'Offrande à l'Empereur. 6. La chasse. 7. L'Hippodrome. 8. Images complexes.	VII. — L'OFFRANDE AU CHRIST PAR L'EMPEREUR.
III. — L'ADORATION DE L'EMPEREUR ET SCÈNES ANALOGUES.	VIII. — L'ADORATION DU CHRIST PAR L'EMPEREUR.
IV. — L'INVESTITURE PAR L'EMPEREUR.	IX. — L'INVESTITURE DE L'EMPEREUR PAR LE CHRIST.
V. — L'EMPEREUR PRÉSIDANT LES CONCILES DE L'ÉGLISE.	
VI. — ANALOGIES TIRÉES DE L'HISTOIRE, DE LA MYTHOLOGIE ET DE LA BIBLE.	

1. Filov, *Les miniatures de la Chronique de Manassès* (Cod. Vat. Slav. II). Sofia, 1927, pl. I.

qu'il lui confère la couronne, par l'intermédiaire de son ange. La miniature bulgare nous offre ainsi une image suggestive de la hiérarchie des pouvoirs du souverain et du Christ, et de la manière dont l'un procède de l'autre.

Le tableau, qui figure au bas de la page 121, remplacera un résumé de la première partie de cette étude où nous avons essayé de reconstituer le répertoire de l'art impérial byzantin, et notamment les types des portraits officiels de l'empereur et des images symboliques de son pouvoir. La liste des sujets ainsi arrêtée forme une espèce de « cycle impérial » que, pour plus de clarté, nous inscrivons en deux colonnes, l'une réservée aux thèmes qui figurent le *basileus* et sa position vis-à-vis des hommes, l'autre consacrée aux compositions où l'empereur est placé devant le Christ. Ces dernières images — nous l'avons vu — utilisent des thèmes et même certains schémas iconographiques de la première série : en tenant compte de ce fait, nous avons groupé sur la même ligne horizontale les sujets correspondants des deux séries.

DEUXIÈME PARTIE

ÉTUDE HISTORIQUE

Sans avoir la prétention d'écrire une *Histoire* de l'art impérial à Byzance, nous nous proposons de réunir, dans les chapitres qui suivront, quelques considérations sur l'évolution de cet art, depuis la fondation de Constantinople jusqu'à la chute de l'Empire d'Orient [1].

Prenons comme point de départ le tableau des sujets « impériaux » que nous venons d'établir et où nous avons eu soin de séparer les images de l'empereur devant les hommes de celles où il figure devant le Christ, en mettant à part, en outre, tout le groupe des portraits proprement dits. En considérant ce tableau, on constate tout d'abord que l'empereur dans ses rapports avec les hommes a donné lieu à tout un groupe de thèmes, tandis qu'on ne trouve que trois thèmes consacrés à la représentation du *basileus* devant le Christ. On voit ensuite que la série des images triomphales est de loin la plus considérable. Les compositions triomphales et les différents genres du portrait impérial embrassent à eux seuls plus des deux tiers du cycle impérial.

Certes, ces statistiques manquent de base solide, vu la précision inégale de ce que nous désignons par « thème » iconographique (quelques-uns d'entre eux, par exemple, présentent des variantes appréciables). Elles nous aident pourtant à saisir les principales caractéristiques de l'art impérial, et nous préparent en quelque sorte à son étude historique. Car le cycle triomphal et les différentes catégories des portraits, c'est-à-dire les thèmes qui dominent dans l'art impérial byzantin, sont de formation plus ancienne que la plupart des autres sujets, et notamment des images de l'empereur devant Dieu. Ce sont, d'autre part, les compositions où l'élément chrétien, si important qu'il ait pu être parfois, ne constitue pas

1. Cf. les observations rapides de Schramm, *Das Herrscherbild*, p. 180 et suiv., dont les conclusions, on le verra, diffèrent sensiblement des nôtres.

le noyau du sujet. Cet art, par conséquent, a montré une préférence pour les sujets qui étaient moins chrétiens que les autres, et son répertoire ancien est beaucoup plus considérable que le petit groupe des créations ultérieures, qui d'ailleurs ne font qu'adapter à un thème nouveau les données iconographiques de certains sujets anciens.

Une statistique des monuments et des témoignages écrits sur des œuvres disparues nous amènerait à une conclusion analogue. En ce sens du moins que l'on constaterait une abondance particulière d'images impériales à l'époque la plus ancienne de l'histoire byzantine, abondance qui ne sera jamais atteinte au cours des siècles postérieurs. Il semble ainsi que nous soyons en présence d'un art dont la floraison se place au début de son histoire, mais qui se prolongea ensuite pendant plus de mille ans.

L'étude que nous allons entreprendre maintenant nous aidera, croyons-nous, à mieux comprendre ce phénomène singulier, à en saisir autant que possible les causes, et à éclaircir les étapes franchies par l'art impérial byzantin, pendant et après son « âge d'or ».

L'ÉPOQUE ANCIENNE (IVe, Ve ET VIe SIÈCLES) ET LES ORIGINES

Dès le règne du fondateur de Constantinople et sous ses successeurs, au cours des trois premiers siècles de son histoire, la capitale byzantine vit s'élever dans son enceinte un grand nombre de monuments impériaux d'un caractère officiel plus ou moins accusé : arcs de triomphe, obélisques, colonnes triomphales, avec ou sans reliefs historiques, surmontées de statues impériales ; effigies des souverains, équestres, pédestres et en buste. Les places publiques, les palais impériaux, l'Hippodrome, le Sénat, le Milion, d'autres édifices encore et même les églises, offraient aux yeux des Byzantins ces œuvres consacrées par les empereurs, les impératrices et les particuliers.

Les monuments de ce genre, il est vrai, n'appartiennent pas tous à l'époque qui va du IVe au VIe siècle. Des statues d'empereurs et un obélisque [1] ont bien été élevés à Byzance beaucoup plus tard, et il semble qu'à aucune époque on n'y ait entièrement abandonné l'art de la sculpture officielle. Mais il n'est pas moins vrai que toutes les œuvres saillantes dans les catégories que nous venons d'énumérer et la majorité écrasante des exemples connus (originaux, dessins, descriptions), sont antérieurs à l'an 700. Plusieurs autres catégories d'images impériales ne se rencontrent qu'à cette époque ancienne, comme par exemple les compositions officielles du type signalé par Jean Chrysostome [2], et celles des diptyques impériaux et consulaires, les *lauratae* du *labarum* et des salles des tribunaux, les représentations symboliques sur les grands médaillons d'or.

Or, tandis que ces catégories de monuments impériaux disparaissent complètement ou deviennent extrêmement rares à partir du VIIe siècle

1. Nous pensons à l'obélisque en maçonnerie de l'Hippodrome, élevé ou plutôt restauré par Constantin VII Porphyrogénète. Les autres monuments auxquels nous faisons allusion dans ce chapitre ont été étudiés ou mentionnés dans la première partie de cet ouvrage.

2. Voy. *supra*, p. 80, note 2.

(en partie même avant), on en trouve au contraire des exemples nombreux à l'époque antérieure à la fondation de Constantinople, et même au temps du Haut-Empire romain. En abordant l'étude historique des monuments impériaux byzantins, nous constatons ainsi, dès le début, que plusieurs catégories importantes de ces œuvres à Byzance n'y font que perpétuer les types ou les genres de l'art officiel de l'Empire romain. Transportés sur le sol byzantin, ils étaient d'ailleurs souvent destinés à une carrière assez brève. Tout cet aspect de l'art impérial à Byzance peut être considéré à bon droit comme une sorte d'épilogue byzantin de l'art impérial de l'ancienne Rome.

La limite entre l'œuvre des deux Romes ne se laisse point tracer avec plus de précision, si des *types* de monuments impériaux on passe à l'analyse de l'*iconographie* des IVe, Ve et VIe siècles.

Nous pouvons en juger d'après les reliefs de l'obélisque de Théodose et de la colonne d'Arcadius, par les plats d'argent de Madrid et de Kertch (Panticapée), par les diptyques en ivoire, et par quelques autres objets, ainsi que par les descriptions de diverses œuvres détruites et la série considérable et très précieuse des monnaies et médailles paléo-byzantines. A ces œuvres postérieures au triomphe de l'Église, ajoutons les sculptures des arcs de Constantin à Rome et de Galère à Salonique, ainsi que les monnaies romaines des IIe et IIIe siècles qui offrent tout un répertoire de types iconographiques suggestifs. Les témoignages de la numismatique — qui met à notre disposition les seules images impériales officielles qui soient datées et réparties sur toute la période qui nous intéresse — sont d'un secours inappréciable pour l'étude comparative dont voici quelques résultats qui nous semblent suffisamment nets.

Un fait d'ordre général tout d'abord : la majorité écrasante des types iconographiques que l'art impérial emploie à cette époque appartient au cycle triomphal. C'est la victoire impériale sous sa forme « narrative », l'empereur foulant le vaincu, le triomphateur chassant et poursuivant le barbare ou le tuant de sa lance, le cavalier impérial célébrant son triomphe, les vaincus apportant leurs dons en signe de soumission, les scènes des fêtes à l'Hippodrome, l'adoration et l'acclamation rituelles de l'empereur par ses sujets et ses ennemis vaincus... Ces thèmes se retrouvent partout à cette époque : sur les reliefs monumentaux, comme sur les monnaies, sur les plats d'argent comme sur les diptyques d'ivoire.

Or, cette préférence marquée pour le thème général de la Victoire Impériale dans le plus ancien art impérial byzantin, est aussi le trait le plus saillant de l'iconographie romaine, depuis le IIIe siècle, où non seulement les types triomphaux se multiplient sur les revers monétaires (et sur

les arcs de Constantin et de Galère), mais où des images qui, précédemment, avaient une autre signification symbolique, se trouvent adaptées à la représentation du don de la « victoire perpétuelle » de l'empereur que la mystique impériale de cette époque semble considérer comme le plus étonnant des traits de son caractère surnaturel [1]. La conversion des empereurs n'a rien changé à cette conception, adroitement adaptée aux idées chrétiennes. Et c'est ainsi qu'à Byzance, sous les empereurs chrétiens depuis Constantin, la victoire a pu rester, comme à Rome sous les empereurs païens du IIIe siècle, le thème principal de l'iconographie officielle. Considéré à ce point de vue, l'art impérial byzantin, aux IVe-VIe siècles, est un simple prolongement de l'art officiel romain : consacrés l'un comme l'autre à la représentation du triomphe inévitable de l'empereur « toujours vainqueur », ils sont animés par le même esprit et ont le même répertoire.

Les types de l'iconographie byzantine les plus caractéristiques, pendant les trois premiers siècles, ont la même origine romaine. Prenons, par exemple, ces images singulières où l'empereur — remplacé parfois par la le génie ailé de la Victoire — pose son pied sur la nuque ou sur le dos d'un barbare captif, le traîne par les cheveux ou le perce du bout de sa lance. Cette image est assez fréquente au IVe et au Ve siècle. Mais elle a été déjà souvent représentée à Rome, au IIIe siècle, et elle semble avoir été créée par les iconographes des ateliers impériaux romains dès le IIe siècle, et probablement pour Trajan [2]. On observe d'autant mieux le

1. Alföldi, dans *Röm. Mitt.*, 49, 1934, p. 93 et suiv. ; *ibid.*, 50, 1935, *passim*. Rodenwaldt, *Eine spätantike Kunstströmung in Rom*, dans *Röm. Mitt.*, 36-37, 1921, 22, p. 65 et suiv., 80 et suiv. ; *Jahrb. d. deutsch. arch. Inst.*, 37, 1922, p. 22 et suiv. Gagé, dans *Rev. Hist.*, 171, 1933, p. 3 et suiv.
2. Voy. le plus ancien exemple dans Strack, *Untersuchungen...*, pl. IX, 473, 474. La légende (*sic Armenia et Mesopotamia in potestatem p. r. redactae*) explique le geste de l'empereur qui pose un pied sur la personnification assise de ces provinces. Il est significatif que ce premier exemple figure une victoire remportée en Orient, ce thème iconographique étant d'origine asiatique. Voy. Rodenwaldt, dans *Jahrb. d. deut. Arch. Inst.*, 37, 1922, p. 22 et suiv. Parlant du cirque et de ses origines, à Rome, Cassiodore évoque vers 510 (*Var.*, III, 51, 8) *le rite* qui consiste à mettre le pied sur le vaincu : *spina infelicium captivorum sortem designat, ubi duces Romanorum supra dorsa hostium ambulantes laborum suorum gaudia perceperunt.* — L'image de l'empereur ou de la Victoire foulant le vaincu est à rapprocher du type de la Némésis ailée marchant sur l'Ὕβρις, telle que nous la montrent plusieurs monuments du IIe siècle après J.-Ch., trouvés en Égypte et en Grèce. Ces œuvres sont donc contemporaines des plus anciennes images de l'empereur posant le pied sur le vaincu, et il y a peut-être corrélation entre ces deux thèmes, l'empereur victorieux ayant pu être considéré comme instrument de la Némésis « vengeant les crimes » des tyrans barbares. Sur un relief antique du Musée du Caire, faussement attribué à l'art copte (Strzygowski, *Koptische Kunst*, p. 103, fig. 159) la Némésis porte la cuirasse d'un empereur ou d'un général romain. Sur l'iconographie de la Némésis,

passage de ce thème de Rome à Byzance que dans l'art byzantin on ne le trouve que sur les revers monétaires où, dès l'époque païenne, il occupait la même place et était accompagné des mêmes légendes [1].

Certes, on le verra, un signe chrétien viendra apporter une légère modification à cette formule iconographique, sur les reproductions qu'on en trouvera à Byzance. Mais il s'y superposera au type traditionnel, sans en changer les traits essentiels. On se bornera notamment à couronner la lance du vainqueur, soit d'un monogramme du Christ fixé au bout de la lance ou tracé sur une pièce d'étoffe, soit d'une croix : l'ennemi se trouvera ainsi percé non plus par la lance ordinaire, mais par un *vexillum* chrétien [2]. Ces additions qui se proposaient de donner une explication nouvelle aux origines de la Victoire Impériale, ne touchaient point à la représentation du triomphe lui-même. D'ailleurs, on procéda aux mêmes modifications sur ces images monétaires, tant à Byzance qu'à Rome [3] : jusque dans ses transformations tardives le type resta ainsi attaché à l'art officiel de tout l'Empire romain.

Et il est même probable qu'il ne rencontra pas de succès considérable à Byzance, où on l'abandonnera très vite, puisque le VIe siècle déjà ne nous en offre plus un seul exemple. La brutalité du geste de l'empereur aurait pu être la cause de cette disgrâce d'un type iconographique, aussi choquant pour l'allure cérémonieuse des images byzantines qu'incompatible, semble-t-il, avec la morale chrétienne. Mais il faut bien admettre que la portée de ces arguments, si réellement ils ont décidé du sort de notre formule iconographique à Byzance, se trouvait singulièrement restreinte par le fait d'un rite des cérémonies triomphales byzantines qui correspond exactement au sujet principal de cette formule. Nous pen-

voy. P. Perdrizet, *Némésis, B. C. H.*, 36, 1912, p. 249 et suiv., pl. I ; cf. *ibid.*, 22, 1898, p. 599-602. Nous devons à l'obligeance de M. Perdrizet le rapprochement suggestif que nous venons de signaler. Cf. *Dict. d. Antiquités*, s. v. « Némésis », fig. 5299, et le coffret byzantin du Metrop. Mus., *supra*, p. 74. — Sur le thème aussi brutal de l'empereur à cheval foulant ou perçant le barbare, voy. Rodenwaldt, *l. c.* Premiers exemples, sous le règne de Titus : Strack, *l. c.*, p. 120, note 473. Mattingly-Sydenham, II, pl. III, 36.

1. Voy. par ex., Cohen, VI, Postume, n° 311, p. 49 ; n° 374, p. 56 ; n° 429 et suiv., p. 61. Vol. VII, Constantin II, n°s 139-141, p. 381. Constant Ier, n° 85, p. 416 ; n° 95, p. 417 ; n° 145, p. 427. Magnence, n°s 17, 18, p. 11 ; n°s 56 et suiv., p 16 ; n° 77, p. 20. Valentinien Ier, n° 12, p. 88 ; n° 32, p. 91, etc. Maurice, *Num. Const.*, I, pl. XVI, 3 (Constant Ier), etc. M. Bernhart, *Handbuch zur Münzkunde d. röm. Kaiserzeit.* Halle a/S., 1926, p. 30, 1, 2 ; 84, 2.

2. Cohen, VII, Constance II, n° 38, p. 446. Vol. VIII, Magnence : n° 18, p. 11 ; n° 77, p. 20. Théodose : n° 23, p. 156 ; n° 38, p. 159.

3. Cohen, VIII, Valentinien Ier, n° 12, p. 88 ; n° 32, p. 91. Valentinien II, n°s 57, 58, p. 146. Honorius, n° 34, p. 183 ; n° 45, p. 185. Constance III, n° 1, p. 192. Galla Placidia, n° 12, p. 196. Constantin III, n° 5, 6, p. 199. Jovien, n° 1, p. 202. Jean : n° 3, p. 208. Valentinien III, n° 23, p. 212-213, etc.

sons à cet épisode souvent évoqué [1] du triomphe byzantin où l'on voyait l'empereur célébrant la victoire poser le pied sur un captif de marque prosterné devant lui et recevoir dans cette position consacrée les acclamations d'usage des foules. La plus célèbre des descriptions de triomphes de ce genre nous montre Justinien II célébrant en 705 à l'Hippodrome sa victoire sur les usurpateurs Léonce et Apsimare (Tibère III) : ses deux adversaires une fois jetés dans la poussière devant lui, il posa les pieds sur leur cou et garda cette position pendant la durée d'une course, tandis que la foule, pour l'acclamer, entonnait le psaume XCI (Vulg. XC), 13 glorifiant celui qui marche sur l'aspic et le basilic. C'est un rite de ce genre qui a dû naguère inspirer l'auteur du prototype de l'image romaine de l'empereur marchant sur le vaincu.

Il est vrai que des images analogues ont été fréquentes dans l'art des monarchies orientales, avant qu'on ne les voie apparaître à Rome [2]. L'art romain peut, par conséquent, avoir emprunté ce thème de la Victoire à l'art parthe, par exemple, sans avoir eu à le composer lui-même, sous l'influence d'un rite du triomphe. Une chose reste certaine : Byzance a reçu l'image du vainqueur écrasant l'ennemi vaincu, non de l'Orient qui en a été le premier inventeur, mais de Rome. L'étude des types monétaires qui se transmettent de la numismatique du Bas-Empire à la numismatique byzantine le montre jusqu'à l'évidence. Et on pourrait, en outre, faire valoir, comme une sorte de contre-épreuve, le fait de la disparition de ce sujet à une époque où la tradition romaine s'affaiblit nécessairement, tandis qu'au contraire l'apport oriental s'affirme de plus en plus à Constantinople. A aucune époque d'ailleurs, notre image n'a été plus appréciée à Byzance que dans l'Empire d'Occident. Nous voilà, par conséquent, devant un cas d'« influence orientale » transmise à l'art byzantin par Rome. Nous verrons qu'il n'est pas unique.

L'image équestre de l'empereur à Byzance appartient toujours au cycle triomphal, que le souverain y apparaisse sur un cheval galopant et menaçant un barbare minuscule, ou que le *basileus* levant le bras en signe de victoire, avance sur un cheval qui marche au pas (le barbare manque dans ce cas, du moins en numismatique où les deux types sont

1. Theoph., *Chron.*, 375, 441. Niceph., *Patr.*, 42. *De cerim.*, II, 19, p. 610 (cf. Commentaire Reiske). Georg. Monach., II, 797.
2. Voy. A. M. Layard, *The monuments of Nineveh*, Londres, 1853, I, pl. 26, 27, 28, 57, 82. Perrot et Chipiez, *Hist. de l'art dans l'Antiquité*, I (Egypte), p. 22, 277, 739, 843; V (Perse), p. 790. L. Curtius, *Die antike Kunst (Hndb. d. Kunstwiss.)*. Berlin, 1913, p. 24, 200, 213, 255. H. Schäfer et W. Andrae, *Die Kunst des alten Orients*. Berlin (1925), pl. 392, 393, 456, 486, 493. F. Sarre et E. Herzfeld, *Iranische Felsreliefs*. Berlin, 1910, pl. V, VIII, XXXV, XLV.

employés parallèlement [1]). La symbolique de la première variante est
aussi évidente que possible : de même que sur les images pédestres de
l'empereur que nous venons de voir, la Victoire y est exprimée par le
mouvement du triomphateur foulant le vaincu, avec cette seule diffé-
rence que le barbare y est écrasé par le cheval de l'empereur et non pas
par le souverain lui-même.

La parenté des deux images est si grande qu'on apprend sans surprise
qu'elles ont la même origine. En effet, les exemples byzantins sont pré-
cédés de compositions analogues, sur les monuments du Bas-Empire
romain qui s'inspirent, à leur tour, de prototypes créés au Ier siècle, pro-
bablement pour célébrer les victoires des Flaviens. C'est sous le règne
de Titus du moins qu'on voit pour la première fois une figure de bar-
bare sous les pieds du cheval galopant de l'empereur [2]. Le barbare fait un
geste de supplication, l'empereur l'écrase ou menace de l'écraser sous les
sabots de son cheval. Ce type (et ses variantes) créé au Ier siècle (ou plu-
tôt transformé, car l'image de l'empereur galopant *sans barbare* a été
connue avant) et contemporain du thème précédent, doit lui aussi pro-
bablement son origine à une influence orientale et plus précisément
parthe [3].

L'origine romaine de la deuxième variante de l'image équestre de l'empe-
reur byzantin est aussi incontestable. Il est vrai qu'à Rome ce type ico-
nographique a figuré d'abord l'*Adventus* d'un empereur, mais sous le Bas-
Empire déjà il a été en quelque sorte annexé, en même temps que d'autres
thèmes symboliques, au cycle triomphal de plus en plus vaste ; et depuis
ce moment il semble avoir été interchangeable avec le type équestre de
l'empereur galopant [4]. D'une portée symbolique à peu près identique, les
deux variantes ne différaient que par la nuance qu'elles apportaient au
thème de la Victoire : tandis que certaines images figuraient le souverain
en pleine bataille, ou plutôt au moment même de la victoire, les autres
semblaient s'inspirer d'une procession solennelle : entrée officielle dans
Rome ou dans une ville de province, tant qu'il s'agit de l'*Adventus*,
retour triomphal d'une campagne victorieuse, à partir du moment où la
scène est transformée en symbole de victoire.

Héritière de la dernière phase de l'évolution des types iconographiques
romains, l'imagerie officielle byzantine ne semble avoir connu que la signi-
fication triomphale de ce type symbolique. Et le lien qui à Rome déjà le

1. Voy. *supra*, p. 47.
2. Strack, *l. c.*, p. 120, note 473. Mattingly-Sydenham, II, pl. III, 36.
3. Étude du thème : Rodenwaldt, dans *Jahrbuch d. deutsch. arch. Inst.*, 7, 1922,
p. 17 et suiv.
4. Voy. *supra*, p. 47.

rattachait aux processions de cérémonie, n'a fait que s'affermir à Byzance : ainsi, par exemple, les costumes et le bouclier de l'empereur à cheval et de son spathaire, sur le plat de Kertch (Panticapée), sont des objets qu'on portait dans les processions triomphales et non pas dans les campagnes (pl. XVII, 2) ; la « toufa » au plumage somptueux qu'on pouvait voir sur la statue équestre de Justinien à Constantinople, est certainement une coiffure de parade et non de combat [1], sans parler des images équestres analogues, mais plus tardives, sur le tissu de Bamberg (pl. VII, 1) et sur l'ivoire de Troyes (pl. X, 1), où le *basileus* est revêtu d'un riche « divitision » et où il porte la couronne emperlée et les souliers rouges des cérémonies palatines [2]. Enfin, la curieuse fresque de Saint-Démétrios de Salonique offre une image complète de l'Entrée solennelle d'un *basileus* victorieux (pl. VII, 2).

Une étude récente de M. F. Cumont [3] nous dispense d'une démonstration de l'origine orientale et du rayonnement à travers les arts méditerranéens du thème de l'*Offrande des barbares* vaincus à l'empereur victorieux. Image symbolique de la soumission au pouvoir d'un souverain, ce thème est magnifiquement représenté par des reliefs du palais de Persépolis et du monument des Néréides (élevé au ve s. avant notre ère par un dynaste de Xanthos en Lycie) ainsi que par plusieurs autres œuvres antiques, orientales ou d'inspiration orientale. Parti de l'Orient, il passe en Grèce, puis à partir du iie s. après J.-Ch. — et c'est ce qui nous importe surtout — les Romains l'introduisent dans le cycle des sujets triomphaux qui décorent les arcs de triomphe. Il semble ainsi apparaître à Rome à la même époque que les deux thèmes précédents, eux aussi inspirés par des prototypes orientaux.

L'Offrande des chefs barbares n'apparaissant guère sur les monnaies (voy. pourtant l'image de la soumission du roi parthe Parthamasiris, sur certaines émissions de Trajan, où l'on voit cet empereur recevant des mains du roi agenouillé son diadème [4]), nous ne pouvons pas suivre son évolution à travers le iie et le iiie siècles. Mais les deux exemples de l'Offrande des barbares qui figurent parmi les reliefs des arcs de Galère (à Salonique) et de Constantin (à Rome) [5] viennent très heureusement nous fournir le trait d'union entre les exemples romains et les images byzantines, dont la série commence par le relief de l'obélisque

1. Voy. *supra*, p. 47.
2. Voy. *supra*, p. 50 et suiv.
3. Franz Cumont, *L'Adoration des Mages et l'art triomphal de Rome*, dans *Memorie d. pontif. Accad. Rom. di Arch.*, s. III, v. III, 1932.
4. Strack, *l. c.*, p. 219, note 939. Cf. Dio Cass., 78, 19, éd. Boissevain, III, p. 207.
5. Kinch, *L'arc de triomphe de Salonique*, pl. V. Cumont, *l. c.*, p. 88 et suiv.

théodosien. Et comme tout à l'heure, à propos des scènes du vainqueur foulant le vaincu, nous relevons les deux faits caractéristiques que voici : bien que le prototype des images de l'Offrande des vaincus soit d'origine orientale et que ce type ait été conservé par les arts des monarchies orientales jusqu'à l'époque sassanide (voy. le grand relief du triomphe de Chapour sur Valérien [1]), Byzance le reçoit par l'intermédiaire de Rome, et non pas par une influence directe venue de l'Asie. Il suffit, pour dissiper les derniers doutes, d'analyser les Offrandes des barbares, sur les plus anciens monuments byzantins, à savoir les reliefs de l'obélisque de Théodose (vers 395) (pl. XII) et ceux de la colonne d'Arcadius (en 403) (pl. XV), ainsi que les petites sculptures des diptyques impériaux du Louvre (Barberini) (pl. IV) et de Milan (Trivulci) [2]. Sur l'obélisque, l'Offrande représentée dans le cadre des scènes triomphales de l'Hippodrome (une conception romano-byzantine, comme nous allons le voir), fait partie d'un ensemble d'images rapprochées les unes des autres, selon un système d'inspiration romaine. Nous pensons notamment à cette juxtaposition typique de l'hommage des barbares et de l'acclamation des « Romains », que nous avons notée [3] sur les reliefs théodosiens, sur la base de la colonne d'Arcadius et sur les diptyques impériaux, et que le Pseudo-Chrysostome, l'ayant signalée sur les images officielles des souverains, a si bien expliquée, dans un esprit très romain [4]. On se souvient de cette interprétation qui est dans la bonne tradition classique, opposant le citoyen grec ou romain, qui n'accepte que le pouvoir librement consenti, au barbare habitué à la servitude du sujet d'un « tyran » et adorant par contrainte l'empereur qui l'a soumis. Aucune image symbolique ne saurait mieux définir l'attitude vis-à-vis du gouvernement de Rome des citoyens, d'une part, et des peuples conquis, d'autre part, à condition toutefois que du ive-ve siècle (qui est la date du texte du Pseudo-Chrysostome, et des reliefs constantinopolitains), on la transporte à l'époque du Principat. Aussi est-il probable qu'elle a été créée sous le Haut-Empire. Et, indirectement, cette hypothèse pourrait être corroborée par l'ordonnance des grands camées augustéens, où l'on voit déjà cette superposition d'une zone de barbares captifs et d'une zone de « Romains », qui se retrouvera *mutatis mutandis* dans les « images impériales » du ive-ve siècle [5].

Les reliefs de la base de la colonne d'Arcadius fournissent un autre

1. Flandin et Coste, *Voyage en Perse*, pl. LIII. F. Sarre et E. Herzfeld, *Iranische Felsreliefs*. Berlin, 1910, fig. 109 et pl. XLIII.
2. Delbrueck, *Consulardiptychn*, n° 49.
3. Voy. *supra*, p. 74 et suiv.
4. Voy. *supra*, p. 80, note 2.
5. Par ex., dans E. Strong, *La scultura romana*, fig. 57 et 58.

argument en faveur de notre thèse. L'Offrande des barbares y apparaît, en effet, au milieu d'une série de motifs triomphaux de la plus pure tradition romaine : Victoire écrivant sur le bouclier augustéen, trophée encadré de Victoires et de captifs, familles des barbares captifs assis au milieu du butin de guerre, couronnes de laurier présentées par les dignitaires, personnifications des deux Romes, etc. Et on pourrait dire la même chose des Offrandes des barbares sur les diptyques, où on leur réserve la place juste au-dessous de la figure impériale, où l'empereur chevauche un cheval galopant, selon la formule romaine courante, et où des Victoires et des personnifications d'un esprit et d'un aspect tout classiques entourent et survolent le triomphateur. Aucun ivoire byzantin, d'ailleurs, n'offre une image impériale d'une allure plus antiquisante que le diptyque Barberini.

Bref, par la manière dont l'Offrande est représentée, en faisant partie d'un groupe de sujets typiques, par les images au milieu desquelles elle apparaît et par l'esprit même de ces compositions triomphales, l'image des barbares vaincus manifestant leur soumission aux empereurs en leur apportant leurs dons, se range parmi les thèmes que l'art byzantin a empruntés à l'iconographie impériale romaine.

Le deuxième fait typique que nous constatons en passant des scènes de l'Offrande romaines à leurs répliques byzantines, caractérise le goût qui dès le IVe siècle règne à Byzance. Tandis que l'image de l'Offrande sur l'arc constantinien est soumise — comme au IIe siècle — aux exigences de l'ordonnance décorative de l'arc, et que la scène analogue, sur l'arc de Galère (beaucoup plus réaliste, d'ailleurs, et par là plus apparentée aux œuvres paléo-byzantines), évoque surtout une vision pittoresque, les reliefs byzantins de la fin du IVe siècle font mieux ressortir le lien qui rattache cette imagerie à l'épisode important de l'Offrande des captifs qui ne manquait à aucun triomphe célébré à Byzance. Comme toute chose, dans ces cérémonies, les scènes de l'Offrande se trouvent mieux ordonnées et soigneusement rythmées. On dirait que les mouvements des barbares se font suivant les rythmes des acclamations et les accents d'une musique invisible (cf. les mucisiens dans l'une des scènes de l'Hippodrome, sur le monument théodosien).

La *Chasse impériale*, on s'en souvient, fait partie du cycle triomphal byzantin : nous avons pu citer plusieurs textes [1] qui précisent la valeur symbolique que ce thème avait aux yeux des Byzantins. Il est vrai que les textes, comme les rares monuments originaux qui figurent les

1. Voy. *supra*, p. 58-59.

exploits cynégétiques du *basileus* (pl. IX, 1 ; X, 2), se rapportent tous au moyen âge, et que, par conséquent, leur étude historique devrait plutôt prendre place dans un chapitre ultérieur. Nous préférons pourtant ne pas détacher ce thème des autres sujets typiques du cycle triomphal, d'autant plus que par ses origines le motif de la chasse princière appartient certainement à l'Antiquité.

A première vue, les images byzantines de la chasse princière semblent d'une inspiration purement orientale et notamment sassanide : l'attitude du chasseur à l'arc qui se retourne sur sa selle (ivoire de Troyes, pl. X, 2) évoque un mouvement caractéristique du cavalier asiatique que les artistes orientaux de tout temps ont su représenter avec une sûreté admirable [1] ; le lion blessé du même ivoire rappelle par son réalisme vigoureux bien des images du grand fauve, dans l'art mésopotamien et iranien [2]. Tandis que la composition cynégétique du tissu de Mozac (pl. IX, 1) ne fait qu'adapter un prototype emprunté à une soie sassanide [3]. Et puisque ces deux monuments (l'ivoire de Troyes et le tissu de Mozac) peuvent être rattachés à la période iconoclaste (voy. *supra* p. 61), leur aspect oriental s'expliquerait sans difficulté, car on admet généralement que des influences perso-arabes ont agi sur l'art byzantin de cette époque [4]. On pourrait même supposer que c'est par ce courant oriental des VIIIe et IXe siècles que le thème de la chasse princière a pénétré à Byzance pour la première fois.

Mais, très heureusement, les textes du XIIe siècle que nous connaissons déjà nous mettent en garde contre une telle hypothèse qui aurait certainement diminué l'intérêt du thème de la chasse princière byzantine. Ils nous révèlent, en effet, la valeur symbolique attribuée à ces images de l'une des trois catégories d'exploits — à la chasse, comme à la guerre et aux courses — qui résument, nous dit-on, « la vie même » du prince héroïque [5]. Ainsi, à une époque où on ne se souvenait plus de l'art iconoclaste, plusieurs auteurs byzantins avaient vu des images de ce genre et leur reconnaissaient une valeur symbolique qui est conforme, on le verra, à une tradition antique : nous sommes donc loin d'une simple imitation de quelques motifs isolés des arts décoratifs sassanides.

1. Aux nombreux exemples connus, joignez les peintures murales et *graffitti* récemment découverts à Doura-Europos : M. I. Rostovtzeff, *Dura and the Problem of Parthian Art.*, dans *Yale Classical Studies*, V, 1935, fig. 63, 64, 71, 79.
2. Voy. par ex. les célèbres bas-reliefs chaldéens du Brit. Mus. (Perrot et Chipiez, *Hist. de l'art dans l'antiquité*, II, fig. 269, 270, 351), les reliefs des cachets achéménides (*ibid.*, V, fig. 496). Cf. Layard, *The Monuments of Nineveh*, I, pl. 10, 31. Curtius, *Die antike Kunst.*, p. 284.
3. Voy. *supra*, p. 59-61.
4. Diehl, *Manuel*[2], I, p. 369-370.
5. Voy. *supra* , p. 58.

La question des origines des images byzantines de la chasse impériale est plus complexe, et il semble d'autant plus difficile de la résoudre d'une manière définitive que le nombre des œuvres byzantines qui traitent ce thème est très restreint. Nous nous bornerons donc à signaler les voies possibles de sa pénétration dans l'art officiel de Byzance.

Le portrait idéal du prince accompli, doué d'une *virtus* exceptionnelle et même surhumaine, semble avoir compris dès les temps immémoriaux les caractéristiques de la force invincible, de la bravoure et de l'habileté qui se manifestent à titre égal à la guerre et à la chasse. L'art des monarchies antiques de la Mésopotamie et de l'Égypte avait été chargé de fixer par l'image les exploits militaires et cynégétiques des souverains. En Égypte [1], mais surtout en Chaldée et en Assyrie [2], et plus encore chez les Achéménides [3], la chasse royale occupe une place d'honneur, à côté des scènes des victoires des princes, et parfois elle y revêt des formes presque hiératiques, en faisant ressortir ainsi le caractère surnaturel et

1. Voy., par ex., les images du pharaon chassant l'hippopotame, dans les tombeaux thébains (*The Theban Tombs Series*. Alan H. Gardiner, *The Tomb of Amenemhêt* (n° 82), 1915, p. 27 note 4, p. 31 note 3, pl. I, IA, IX). L'hippopotame étant considéré comme un animal typhonien, ces scènes symbolisent la lutte de Horus avec Seth. A. Moret, *Le Nil et la civilisation égyptienne*. Paris, 1926, p. 186 : « chasser était une distraction favorite, mais c'était aussi un devoir rituel (du pharaon)..... tuer la gazelle, le lion, l'hippopotame, c'était agir comme Horus et protéger les hommes de tout le mal que Seth pouvait leur faire » (les fauves étant parfois des partisans de Seth). Dans les temples, ces images des chasses apparaissent parfois à côté des scènes de batailles (*ibid.*, p. 186), et un coffret peint de Tout-Ankh-Amon nous offre un excellent exemple de ce parallélisme que les Byzantins notaient au xiie siècle de notre ère. On y voit, en effet, deux scènes de chasse et une scène de bataille conçues d'une manière identique : même distribution des parties, même attitude du pharaon : Howard Carter and A. C. Mace, *The Tomb of Tut-Anch-Amon*. Londres, 1923, pl. L-LIII. Voy. encore le papyrus : « Les enseignements d'Amenemhêt Ier », où l'on lit, sur deux lignes successives : « J'ai dompté des lions et j'ai rapporté (comme butin) des crocodiles. J'ai vaincu les Wawa et j'ai ramené (comme prisonniers) les Mazoi » : *Publications de l'Inst. fr. d'arch. Orient. Bibl. d'Etudes*, VI.
2. B. Layard, *Monuments of Nineveh*. Londres, 1853, I, pl. 8, 10, 31, 49 ; II, pl. 64, 69 (fig. 33). Perrot et Chipiez, *Hist. de l'art dans l'Antiquité*. I (Egypte), p. 271 ; II (Chaldée et Assyrie), p. 695. Curtius, *Die ant. Kunst*, p. 174, 272, 281, 284. Schäfer et Andrae, *Die Kunst des alten Orients*, pl. XXXIII, p. 503, 537, 558, 559, 564, 565, 579. — Voy. en particulier l'image symbolique de la puissance du monarque où il apparaît combattant un lion dressé (Ninive : Layard, *l. c.*, pl. 49. Xanthos : Pryce, *Brit. Mus. Cat. of. sculpture*. I, 1, p. 118 et suiv.). Sur ce thème de l'art princier assyrien et sur son rayonnement : Cumont, *Fouilles de Doura-Europos*, p. 233 et suiv. Rodenwaldt, dans *Sitzungsberichte d. Berl. Akad. d. Wiss. Ph.-hist. Kl.*, 1933, p. 1029. Rostovtzeff, *l. c.*, p. 266 et suiv.
3. Perrot et Chipiez, V, p. 848, 862, 897 ; cf. p. 545, 546, 826. Dieulafoy, *L'art antique de la Perse*, pl. XIV, XVII, v. Bissing, *Ursprung u. Wesen der persischen Kunst*, dans *Sitzungesberichte d. bayer. Akad. d. Wiss., Ph. hist. Kl.*, 1927, 1. Cf. Rostovtzeff, *l. c.*, p. 261 et suiv. Rodenwaldt, *l. c.*, p. 1029. Rawlinson, *Five great Monarchies*, I, p. 505-512. Pour la Perse du xviiie s., Chardin, *Voyage en Perse*, III, p. 399.

symbolique de l'exploit du souverain tuant le fauve. Et nous savons grâce aux œuvres parthes ou de style parthe récemment découvertes à Doura [1] et aux monuments sassanides [2], que cette tradition millénaire a été poursuivie par les arts princiers de l'Asie Antérieure, jusqu'à la fin de l'Antiquité et au haut moyen âge.

Les Romains, que les guerres parthes et persiques avaient mis en contact immédiat avec les œuvres de cet art, notèrent au IVe siècle le singulier attachement des Asiatiques à cette imagerie particulière. On se rappelle, en effet, le passage souvent cité d'Ammien Marcellin [3] qui après avoir visité une retraite du roi de Perse, située au milieu d'un « paradis » de verdure, et observé les peintures qui décoraient ce pavillon, nous fait part de son étonnement de voir les Perses se limiter à représenter les scènes de carnages cynégétiques et de combats de guerre : *nec enim apud eos pingitur vel fingitur aliud praeter varias caedes et bella.* Ce choix s'explique pourtant, si l'on songe au thème principal de l'art antique des rois d'Assyrie et de Perse qui a été évidemment la glorification du prince : cet art persan du temps de l'empereur Julien ne faisait qu'appliquer systématiquement la méthode de la juxtaposition des exploits de guerre et de chasse qui sera familière aux écrivains byzantins du XIIe siècle.

Qu'on rapproche cette constatation d'ordre général de nos observations sur le caractère oriental (spécialement sassanide) des images de la chasse impériale qui nous sont conservées [4], et on se croirait presque autorisé à affirmer que ce thème du répertoire impérial byzantin lui a été transmis par une tradition purement orientale.

Mais cette voie de pénétration n'est pas la seule qu'on puisse imaginer. Car à la fin de l'Antiquité, lorsque se constituait le cycle iconographique impérial de Byzance, le thème de la « chasse princière » ou de la « chasse héroïque » considérées comme des images — littéraires ou artistiques — de la puissance victorieuse, a été très répandu dans plusieurs civilisations méditerranéennes, probablement à la suite du contact qu'elles-mêmes avaient pris avec l'Orient antique. Au lieu de puiser directement à la source orientale, Byzance a pu, par conséquent, s'adresser à des intermé-

1. Rostovtzeff, *l. c.*, p. 261 et suiv., fig. 63, 64, 71, 79.
2. J. Smirnov, *Argenterie orientale*, pl. XXV, 53, 54; XXVIII, 56; XXIX. 57; XXXI, 59; XXXII, 60; XXXIII, 61; XXXIV, 63; CXXIII, 309. J. Lessing, *Die Gewebe-Sammlung des k. Kunstgewerbe-Museums.* Berlin, 1909, pl. 9 b., 10, 15, 16, 18, 27-28, 30. v. Falke, *Kunstgeschichte der Seidenweberei*, 1913, fig. 70, 72, 73, 80, 89, 90, 105. Toll, dans *Seminar. Kondakov.*, III, 1929, pl. XX, XXI.
3. *Rerum gestarum*, XXIV, 6, 1-3. Cf. Zosime, III, 24, 2. Magnus, *Fragm. hist. graec.* IV, 5. Libanius, 224 et suiv. Cf. Pauly-Wissowa, *Real-Encyclop.*, s. v. Sapor (Seeck).
4. Voy. *supra*, p. 60-61, 134.

diaires, ou du moins l'action de ces intermédiaires a pu s'exercer à côté d'une influence immédiate de la tradition orientale.

Le thème de la chasse au fauve d'un héros historique apparaît dans l'art grec dès le ve siècle avant notre ère, sur les monuments princiers de Lycie, où l'on sent toutefois l'inspiration de l'art monarchique de l'Assyrie[1]. Malgré le style grec de ces œuvres, on y reconnaît, en effet, l'application des types caractéristiques de l'imagerie persane : héros tuant un lion dressé[2], prince cavalier chassant le sanglier, ou bien monté sur le char et poursuivant un lion[3]. Au IIe siècle après J.-Ch., les sarcophages de cette province ouverte aux influences orientales, reproduisent encore des scènes de chasse, traitées selon le type perso-parthe[4]. Mais entretemps et à partir d'Alexandre, de pareilles images apparaissent dans l'art proprement grec, après que le roi macédonien, lui-même probablement inspiré par l'exemple des monarques persans, s'était fait représenter par Lysippe et Léocharès dans un groupe de bronze[5], où on le voyait chassant le lion avec Cratère. Un relief du IVe siècle au Louvre provenant de Messénie reproduit ce sujet : Alexandre y apparaît portant sur le bras gauche la peau de lion d'Hercule[6]. Un médaillon de Tarse offre une autre image de la chasse au lion d'Alexandre[7].

L'exemple d'Alexandre, prince idéal et modèle inégalé des rois hellénistiques et de plusieurs empereurs romains, contribua sans doute au succès de l'image du prince-chasseur du fauve (du lion, plus rarement du sanglier). Il est probable qu'on y voyait une évocation de la « mégalopsychie » qu'Aristote avait enseignée à son royal disciple, l'*Ethique à Nicomaque* ayant offert à plus d'une génération de rois hellénistiques comme un programme d'éducation et un portrait idéal du prince parfait. Un exemple tardif (ve siècle après J.-Ch.) semble certifier la popularité de la définition aristotélicienne de la « Magnanimité » : δοκεῖ δὲ μεγαλόψυχος εἶναι μεγάλων αὐτὸν ἀξιῶν ἄξιος ὤν[8]. En effet, pour illustrer cette idée qu'il

1. Mendel, *Cat. des sculptures du Musée Imp. Ottom.*, I, p. 282. Rodenwaldt, *Griech. Reliefs in Lykien*, dans *Sitzungsberichte d. Berlin. Akad. d. Wiss., Ph.-hist. Kl.*, 1933, p. 1028 et suiv.

2. Cf. p. 135 note 2.

3. Sur un sarcophage de Lycie trouvé à Sidon (Musée de Stamboul) : Mendel, *l. c.*, p. 158 et suiv. n° 63. E. Pfuhl, *Attische u. ionische Kunst d. fünften Jahrh.*, dans *Jahrbuch d. deutsch. arch. Inst.*, 41, 1926, fig. 9 et 10. Rodenwaldt, *l. c.*, p. 1047-49.

4. Rodenwaldt, *l. c.*, p. 1053 ; *Journal of Hell. Stud.*, 53, 1933.

5. D'après Plutarque qui en donne une brève description, ce bronze se trouvait à Delphes (Plutarque, *Alex.*, 40). Il figurait Cratère se précipitant au secours d'Alexandre pendant une chasse au lion.

6. G. Loeschcke, dans *Jahrbuch d. deutsch. arch. Inst.*, III, 1888, p. 189, avec fig. p. 190 et pl. 7. Rodenwaldt, *l. c.*, p. 1045.

7. Rodenwaldt, *l. c.*, p. 1045.

8. *Ethique*, ch. IV, 6, p. 79 (éd. Susemihl-Apelt, 1912).

convient d'avoir un caractère digne du grand rôle qu'on est appelé à jouer, un mosaïste figura, à Antioche [1], la Μεγαλοψυχία, entourée de six scènes d'exploits cynégétiques de chasseurs luttant avec des fauves. Añimés du « sentiment de la grandeur », ces personnages attaquent chacun un animal redoutable, et paraissent le dominer. Les noms de Méléagre, Actéon, Tirésias, Narcisse, Adonis, Hippolyte, sont inscrits à côté de ces personnages, mais il semble bien, on l'a déjà observé [2], que ces groupes de chasseurs rappellent davantage des épisodes de *venationes* sur une arène de cirque transformée en *silva*, que les scènes mythologiques auxquelles les inscriptions voudraient faire allusion. Il est probable par conséquent que sous ce déguisement mythologique, il faut reconnaître plutôt un groupe d'images de victoires cynégétiques de chasseurs animés par la Μεγαλοψυχία, comparable en ceci à la *virtus* personnifiée sur certains reliefs romains de l'exploit à la chasse (voy. *infra*). Comme ces reliefs, la mosaïque d'Antioche nous offre, croyons-nous, des images de la chasse-école et théâtre du courage, conformément à une idée que nous retrouvons par ailleurs, chez un stoïcien comme Dion de Pruse [3]. Or, la mosaïque de la Μεγαλοψυχία exécutée au ve siècle, dans la capitale de l'Asie byzantine, se rattache immédiatement aux débuts de l'art byzantin. Et nos auteurs byzantins du xiie siècle n'auraient probablement pas désavoué l'idée morale qui se dégageait de cette œuvre de tradition hellénistique.

Il y a des chances, d'ailleurs, pour que le thème de la chasse symbolique propagé par l'art hellénistique ait pu trouver à Byzance un terrain particulièrement favorable. Non seulement parce que nous savons cet art à la base même de l'œuvre artistique byzantine, qui lui doit, entre autres, le motif *ornemental* de la chasse, mais peut-être aussi parce que Byzance — comme toute la Thrace — a dû être familiarisée de longue date avec les images votives d'un dieu-chasseur. Nous savons qu'aux portes mêmes de Byzance, le village de 'Ρήσιον était un lieu de culte du dieu chasseur 'Ρῆσος (cf. *rex* ?) que M. Perdrizet identifie avec le "Ηρως ou "Ηρων thrace représenté généralement en cavalier forçant le sanglier dans sa bauge. Son souvenir ne s'était pas effacé au moyen âge, puisque Suidas signale l'emplacement du palais de ce héros — qu'il qualifie de στρατηγὸς τῶν βυζαντίνων — dans la même localité, à l'endroit où de son temps s'élevait l'église justinienne de Saint-Théodore [4]. Les images de ce divin chasseur

1. Jean Lassus, *Un cimetière au bord de l'Oronte*, etc. *La mosaïque de Yakto* (*Publ. of the Committee for the Excavation of Antioch und its vicinity.*), 1932, p. 127, avec nombr. fig.

2. Weigand, dans *Byz. Zeit*, 35, 1935, p. 428.

3. Dio Chrys., *Or.* LXX, 2, p. 178 (éd. J. de Arnim, 1896, vol. 2).

4. Suidas, s. v. ῥῆσος. Cf. Paul Perdrizet, *Cultes et mythes du Pangée*. Nancy, 1910,

imaginé comme chef d'armée des anciens Byzantins, ont pu faciliter la pénétration à Byzance du type hellénistique des chasses symboliques et princières.

Mais Rome aussi, et notamment l'art officiel de l'Empire romain, a pu transmettre à Constantinople une iconographie symbolique de la chasse, qu'elle-même devait probablement à une influence hellénistique ou même orientale. L'idée de rapprocher les exploits du combat et de la chasse est déjà exprimée par Horace qui — peut-être inspiré par des écrits alexandrins (?) — appelle la chasse : *Romana militia* (Hor., *Satirae*, II, 2, 10), et : *Romanis sollemne viris opus* (Hor., *ep.*, I, 18, 49). Ces métaphores, qui rappellent les expressions de Dion de Pruse, rapprochent pourtant davantage la chasse de la bataille, la même *virtus* se manifestant dans l'une et dans l'autre. C'est ce que nous prouve, en effet, un motif de l'iconographie romaine de la chasse, mythologique (chasses d'Hippolyte) ou profane, à savoir une personnification de la *virtus* représentée à côté du chasseur[1]. Cette personnification est à rapprocher, croyons-nous, de celle de la Μεγαλοψυχία de la mosaïque d'Antioche, et son origine peut être également hellénistique. M. Rodenwaldt suppose que la *Virtus* ainsi personnifiée aurait été d'abord introduite dans une scène de chasse impériale[2]. Nous voyons en tout cas, sur un sarcophage du IIe siècle, une scène de chasse remplacer une bataille, dans un cycle typique de la décoration de certains sarcophages, sous les Antonins[3]. Ce cycle qui, sous forme de scènes symboliques, figure la vie vertueuse du défunt, comprend généralement les images du mariage ou *dextrarum junctio*, d'un sacrifice aux dieux, d'une victoire au combat et d'une scène de grâce accordée aux barbares, ces épisodes symbolisant les vertus cardinales du Romain : *concordia, pietas, virtus, clementia*[4]. Or, c'est dans cette série que le combat victorieux (auquel on substitue parfois une Victoire personnifiée) se trouve remplacée par une chasse « victorieuse », pour figurer la même *virtus* du défunt héroïsé. On retrouve ainsi, sur les sarcophages romains, l'idée maîtresse des écrivains byzantins du XIIe siècle qui rapprochent l'exploit guerrier et l'exploit à la chasse.

Au IIIe siècle, un autre groupe de sarcophages offre une *venatio* de grande allure, et cette fois un chef-d'œuvre, le sarcophage de Caracalla

p. 19-21. Nous remercions M. Perdrizet de nous avoir signalé ce culte local d'un héros-chasseur à Byzance.

1. Rodenwaldt, *Über den Stilwandel in der Antoninischen Kunst*, dans *Abh. d. preus. Akad. d. Wiss., Ph.-hist. Kl.*, 1935, n° 3, p. 6. Cf. Roscher, *Real-Encycl.*, s. v. *Virtus*, p. 344 (Wissowa).

2. Rodenwaldt, *l. c.*, p. 6 note 3.

3. *Ibid.*, passim.

4. *Ibid.*, p. 6.

au Musée de Copenhague (Glyptothèque de Ny-Carlsberg, n° 786 a) nous permet d'entrevoir le prototype impérial de toute la série, qui est remarquable en ce sens que l'image d'un épisode cynégétique y a tendance à se transformer en une représentation de la Victoire du chasseur héroïque [1]. Par exemple, au lieu de lancer le javelot, le chasseur — son exploit accompli — y galope sur les cadavres de ses victimes, à la manière des empereurs triomphants : l'image du courage personnel fait place à la vision d'un merveilleux vainqueur. On croit assister ici à la même évolution qui transforme, au IIIe siècle, l'iconographie de la bataille : partie de la scène d'une lutte passionnée, à la manière grecque, elle avait abouti à l'image de la Victoire consommée, à la façon de l'art oriental. Et il est bien possible, comme on l'a déjà supposé [2], que cette évolution de la scène de chasse n'ait fait que suivre l'exemple de la scène militaire, ce qui semble assez conforme à l'esprit de l'époque. Mais même sans tenir compte de cette dernière remarque, les reliefs de la chasse sur les sarcophages du IIIe siècle nous aident à établir un nouveau lien entre la victoire à la chasse et le triomphe à la guerre, tel qu'il a existé dans l'art romain, à l'époque même où s'élevèrent les premiers monuments byzantins.

Le caractère triomphal d'une autre série d'images romaines de la chasse est plus évident encore. Nous pensons avant tout aux revers de certaines émissions de Commode (pl. XXIX, 1), où il est représenté galopant au devant d'un lion qu'il s'apprête à tuer de son javelot [3]. Cette iconographie schématique a une allure solennelle qui ne laisse aucun doute sur l'intention du graveur en médailles de figurer, non pas un épisode typique d'une chasse quelconque, mais bien la Victoire du cavalier impérial sur le fauve qu'il tue, et c'est en cela qu'elle s'apparente aux images orientales des chasses princières. D'ailleurs, le caractère triomphal de ces compositions — qu'on représente sur des objets aussi officiels que les émissions monétaires — se trouve affirmé de la façon la plus formelle par la légende VIRTUTI AUGUSTI qui accompagne l'image de Commode-chasseur [4]. Car c'est bien la formule qui, sur d'autres émissions impériales des IIe et IIIe siècles, entoure ordinairement les compositions symboliques de la victoire sur l'ennemi, le thème monétaire de la *Virtus Augusti* étant très

1. Rodenwaldt, dans *Röm. Mitt.*, 36-37, 1921-22, p. 65 et suiv.
2. *Ibid.*, p. 66.
3. Mattingly-Sydenham, III, p. 370, n° 39 ; p. 378, n° 114 ; p. 407, n° 332[a] ; pl. XIV, 284. Cf. p. 357. Cohen, III, p. 35, n° 956. Cf. p. 341, n° 867 (autre légende) et p. 351, n° 957. Fr. Gnecchi, *I Medaglioni Romani*, I, 1912, pl. 88, 5 ; 89, 1 (deux types différents de la chasse impériale au lion).
4. VIRT· AVG· et VIRTVTI AVGVSTI· Cf. Mattingly-Sydenham, III, p. 370, n° 39 ; p. 348, n° 114 ; p. 418, n° 453[a] et p. 407, n° 332[a] ; pl. XIV, 284.

apparenté, à cette époque, à celui de la *Victoria Augusti* [1]. Il semble ainsi que pour les créateurs de l'iconographie officielle romaine, au IIe siècle, l'épisode de la chasse et l'épisode de la guerre pouvaient être interchangeables, lorsqu'on se proposait de figurer la force victorieuse du prince.

Cette image de Commode-chasseur victorieux se rattache, d'autre part, à l'iconographie d'Hercule vainqueur du lion de Némée et peut-être aussi — à travers l'image du prince « nouvel Hercule » — à des prototypes hellénistiques et notamment à l'image d'Alexandre-Hercule, chasseur du lion [2]. On sait du moins que Commode [3] — et plus tard Caracalla [4] — chassa sur l'arène du cirque, renouvelant censément ainsi les « travaux » du héros qu'il incarnait [5]. Ces chasses recevaient ainsi la valeur de démonstrations de la puissance victorieuse de l'empereur et se rangeaient parmi les manifestations triomphales de la religion impériale. Il est significatif, à cet égard, que ce soit au cirque ou à l'amphithéâtre que Commode ait fait acclamer par les sénateurs sa victoire perpétuelle, en leur imposant une formule qui — prototype des futures formules rituelles byzantines — semble inspirée par une acclamation qu'on adressait généralement aux gladiateurs : νικᾷς, νικήσεις· ἀπ᾽ αἰῶνος, Ἀμαζόνιε, νικᾷς [6]. A en croire l'*Hist. Aug.*, Commode était appelé *Amazonius* à cause d'un portrait de sa maîtresse Marcia sur lequel elle figurait en Amazone, *propter quam et ipse Amazonico habitu in arenam Romanam procedere voluit* [7]. Mais à côté d'autres explications possibles de ce surnom (*Amazionus* = vainqueur de l'Amazone, selon la légende d'Hercule), il faudrait peut-être penser à une application de la mythologie. Dans ce cas, *Amazonius* — *vir Amazonius* d'Ovide, c'est-à-dire Hippolyte, fils de Thésée et de la reine des Amazones — identifierait Commode avec le

1. Parmi les exemples des images monétaires triomphales illustrant la *Virtus Augusti*, trop nombreux pour être énumérés ici, citons le revers d'Hadrien (Strack, *Untersuchungen*, II, pl. V, 285) où la légende VIRTVTI AVG. accompagne une image de l'empereur galopant et levant le javelot qu'il s'apprête à lancer vers le bas (sur un ennemi invisible) : le mouvement du cheval et du cavalier rappelle singulièrement Commode chasseur, sur les revers monétaires. Cf. *Virtus* illustrée par une scène de chasse, sur un sarcophage des Antonins, et la figure de *Virtus*, dans les images cynégétiques, mythologiques (chasse d'Hippolyte) et profanes, sur les sarcophages romains du IIe siècle : Rodenwaldt, dans *Abhandl. d. preuss. Akad., Ph.-hist. Kl.*, 1935 n° 3, p. 6 et suiv.

2. Voy. *supra*, p. 137.

3. Rostovtzeff, dans *Journ. of Roman Studies*, 13, 1923, p. 91 et suiv.

4. *Hist Aug.*, Vita Caracalli, 5, 9.

5. Ce n'est pas par amour de la chasse que Commode est amené à imiter Hercule; au contraire, il chasse sur l'arène du cirque *en tant que nouvel Hercule*. Cf. Rostovtseff, *l. c.*, p. 101.

6. Dio Cass., 72, 20, 2. Cité par Gagé, dans *Rev. d'hist. et philos. relig.*, 1935, p. 378.

7. *Hist. Aug.*, Vita Commodi, 11, 9.

célèbre chasseur qui figure, on s'en souvient, sur plusieurs sarcophages du IIe siècle, accompagné de la personnification de sa *virtus* [1]. Et on peut se demander, à la faveur de ce rapprochement, si ces reliefs ne font pas allusion à Commode, les images monétaires de la chasse du même empereur figurant sa *virtus* et les exploits de chasse de Caracalla, *qui contra leonem etiam stetit*, ayant prouvé, d'après l'*Hist. Aug.*, qu'il s'était élevé *ad Herculis virtutem* [2]. On verrait se confirmer ainsi l'hypothèse de Rodenwaldt qui suppose que la figure de la *Virtus*, dans les scènes de chasse sur les sarcophages de l'époque des Antonins, a dû être inventée pour un monument impérial [3].

Nous retrouvons la composition schématique et solennelle de la numismatique de Commode sur les célèbres *tondi* d'Hadrien qui depuis 312 décorent l'arc de triomphe de Constantin [4]. Antérieurs aux monnaies de Commode, ces reliefs, qui évoquent sans doute les chasses d'Hadrien en pays orientaux [5], rappellent curieusement les chasses symboliques des rois sassanides représentées sur des plats d'argent. Quoique postérieures, ces images persanes reproduisent des types iconographiques orientaux très anciens [6]. Aussi pourrait-on peut-être supposer une influence gréco-orientale [7] sur l'iconographie — si particulière pour des œuvres romaines — des *tondi* d'Hadrien. Exécutés, croit-on, pour un arc de triomphe de cet empereur, et réemployés vers 312, sur un monument analogue, ces images des exploits impériaux à la chasse aux fauves, symbolisaient probablement la *virtus* d'Hadrien au même titre que les images monétaires de Commode-chasseur.

En les utilisant en 312 pour décorer un nouvel arc de triomphe, les artistes de l'époque constantinienne ont certainement tenu compte du caractère triomphal de l'iconographie de ces chasses impériales. Car, si hétérogènes que soient les reliefs réunis sur l'arc constantinien, ils ont été tous choisis parmi les représentations touchant au thème général du triomphe [8]. Nous savons, d'ailleurs, par un dernier groupe de monuments

1. Rodenwaldt, *l. c.*, p. 6.
2. *Vita Caracalli*, 5, 9.
3. Rodenwaldt, *l. c.*, p. 6 note 3.
4. E. Strong, *La scult. romana*, fig. 131-138.
5. Voy. le médaillon d'Hadrien où l'on retrouve l'une des chasses des *tondi*, à savoir la chasse au sanglier. W. Froehner, *Les médaillons de l'Empire Romain*. Paris, 1878, p. 39. Cohen, II, p. 149. A. Grueber (*Catal. of the Roman coins in the Brit. Mus.*, 1874, p. 13, pl. XVIII, fig. 3) attribuait ces médaillons à Marc-Aurèle, mais il n'a pas été suivi par les numismates modernes.
6. Voy. *supra*, p. 135.
7. Voy. des scènes de chasse analogues, sur les intailles « gréco-persanes ». A. Furtwängler, *Die antiken Gemmen*, I, pl. XI, 1-4, 8; XII, 10, 12; XXXI, 21; vol. III, p. 116 et suiv.
8. Cf. Rodenwaldt, dans *Röm. Mitt.*, 33, 1918, p. 85.

romains figurant la chasse impériale, qu'au ive et ve siècles, c'est-à-dire
à l'époque où naissait l'art officiel byzantin, ce sujet gardait encore son
sens triomphal et était lié, comme du temps de Commode, aux exploits
des *venationes* impériales au cirque. Nous pensons aux tessères contor-
niates qui semblent toutes appartenir à la basse époque romaine, et sur
les revers desquelles on a parfois figuré un cavalier chassant le lion (sur
un exemple : chasse au sanglier)[1], selon la formule iconographique des
monnaies de Commode et des *tondi* d'Hadrien. Les images des tessères
n'étant accompagnées d'aucune légende, c'est la parenté iconographique
avec les figures de Commode et d'Hadrien qui nous fait reconnaître —
après Cohen — des chasseurs impériaux. Figurant sur des tessères et
même accompagnés parfois, sur l'avers, d'images des vainqueurs de
cirque et des auriges[2], ces chasseurs font évidemment allusion à des vic-
toires remportées au cirque. Et la légende tracée à côté de l'aurige, sur
l'une des tessères, à savoir ЄVTIMI | VINCAS[3], reprend la formule consa-
crée des acclamations de cirque, déjà citée à propos de Commode, et
nous rappelle ainsi le caractère triomphal de la symbolique des images
des tessères. Or, quelques-uns de ces monuments, ornés sur l'avers du
portrait de Constant Ier (337-350)[4], sont contemporains des plus anciennes
œuvres de l'art byzantin.

Essayons de résumer. L'image de la chasse impériale, on le voit, a pu
pénétrer dans le cycle officiel de l'art impérial de Byzance sous l'influence
de plusieurs facteurs que nous venons de passer en revue : celui de l'art
de l'Orient qui pendant des siècles était resté fidèle à un thème dont il a
été probablement le créateur ; celui de l'art hellénistique, prolongé à cer-
tains autres égards par l'art byzantin et qui pour diverses raisons réserva
une place importante à ce thème symbolique et pittoresque à la fois ;
enfin, celui de l'art officiel romain qui — redevable lui-même à l'Orient
et aux monarchies hellénistiques — l'adopta à son tour, dès le iie siècle.

Quelle fut, de ces influences, la plus importante ? Et faut-il en général
choisir entre les facteurs qui ont pu conjuguer leurs apports ? Comme
nous le disions au début de ce paragraphe, le très petit nombre et la date
assez tardive des images byzantines conservées de la chasse impériale
nous interdisent une réponse catégorique. Il est vraisemblable, d'ailleurs,

1. J. Sabatier, *Descr. générale des médailles contorniates*. Paris, 1860, pl. IX, 11-13,
16, et aussi pl. IX, 14.
2. *Ibid.*, pl. IX, 11. Cohen, VIII, auriges : p. 276, n° 17 ; p. 280, n°ˢ 52, 54, 55, 56 ;
vainqueurs au cirque : p. 276, n°ˢ 15, 16 ; p. 279, n°ˢ 37, 45 ; p. 280, n°ˢ 47, 48, etc.
3. *Ibid.*
4. Cohen, VIII, p. 313, n° 333. Cf. une tessère de l'époque d'Honorius, *ibid.*, p. 315,
n° 348. Sur ces deux tessères, le revers figure l'empereur à cheval, à ses pieds un
ou deux lions tués.

que le thème symbolique de la chasse impériale a pris, à Byzance, des aspects différents, selon l'époque, les circonstances et les techniques. Ainsi, par exemple, le tissu de Mozac est certainement inspiré par une étoffe sassanide ; l'influence directe de l'Orient est très sensible aussi sur l'ivoire de Troyes, mais l'apport antique y a également laissé quelques traces, qui sont nulles sur le tissu. Nous ignorons l'aspect que pouvaient avoir les mosaïques et les fresques palatines du xiie siècle qui figuraient les exploits à la chasse des empereurs Comnènes, mais on peut supposer que leur style avait peu de traits communs avec l'art persan : ce sont plutôt les scènes de chasse sur les fresques de Sainte-Sophie de Kiev[1] qui pourraient nous aider à imaginer ces peintures détruites qui leur étaient postérieures d'un siècle. Nous pourrions admettre par analogie que, si le thème de la chasse impériale a été traité à Byzance aux ive-vi[e] siècles, il a dû y prendre l'aspect des œuvres immédiatement antérieures, hellénistiques ou romaines, peut-être surtout de ces dernières, étant donné la persistance à Constantinople de nombreux thèmes impériaux de l'art officiel du Bas-Empire, et le caractère nettement triomphal des images romaines de l'empereur chassant.

A notre connaissance, aucune œuvre d'art antérieure aux bas-reliefs de la base de l'obélisque théodosien ne représente un empereur présidant des *jeux d'Hippodrome ou de cirque*, et ce thème ne fait partie d'aucun cycle triomphal en dehors de Byzance. Il n'est pas impossible, par conséquent, que ce thème iconographique soit né à Constantinople, où l'Hippodrome a joué le rôle « religieux » et politique exceptionnel qu'on sait, et où l'on a toujours manifesté la tendance à situer les images, même symboliques, dans un cadre emprunté à la réalité. Aucun sujet impérial ne semble ainsi mieux enraciné dans le sol byzantin et mieux approprié à exprimer, dans un esprit particulier à Byzance, l'idée du *basileus*-vainqueur perpétuel.

Mais pour bien comprendre la formation de l'iconographie triomphale byzantine, et notamment les origines du thème symbolique de l'Hippodrome, il faut se rappeler que l'association de la Victoire impériale à celle des acteurs de l'arène, l'acclamation de la Victoire perpétuelle du souverain par les spectateurs réunis à l'Hippodrome, et d'une manière générale la transformation de la *pompa circensis* en une *pompa triumphalis* au profit de l'empereur et adoptée par la mystique impériale, comme un acte de sa liturgie — que toutes ces idées et ces pratiques[2] qui expliquent une iconographie comme celle du monument théodosien ont été con-

1. Voy. *supra*, p. 72, fig. 1, 4, 5.
2. Voy. *supra*, p. 64 et suiv.

nues à Rome avant de passer à Byzance où elles ne furent qu'accentuées et développées systématiquement. Des rapports étroits reliaient l'Hippodrome de Constantinople au *Circus Maximus* dè Rome : ces rapports, qui sont rendus sensibles par l'analogie des dispositions architecturales, s'affirment surtout par le caractère des jeux célébrés de part et d'autre et par leur portée religieuse et politique [1]. Sans nous étendre sur un sujet qui a fait l'objet de remarquables et récentes recherches, bornons-nous à rappeler que par les rites et les cérémonies auxquels ils donnaient lieu, les jeux de cirque, sous le Bas-Empire, comptaient déjà parmi les manifestations importantes du culte impérial, que déjà au cirque de Rome l'acte de la liturgie impériale qui s'y déroulait avait un caractère triomphal ; et que c'est là aussi que sont nées les formules des acclamations de la Victoire impériale qui résonneront plus tard à l'Hippodrome de Constantinople. En d'autres termes, les conditions matérielles et morales qui, à Byzance, ont permis la formation d'une iconographie symbolique de l'Hippodrome, comme celle du monument théodosien — et plus tard celle des fresques de Kiev — ont été déjà remplies à Rome avant la fondation de Constantinople. Et théoriquement rien n'aurait dû empêcher l'art officiel romain de créer des compositions analogues. Mais ces images ont-elles jamais existé en dehors de Byzance et avant Constantin ? La perte de toute la peinture monumentale du Bas-Empire est peut-être cause que nous n'en avons plus un seul exemple [2]. Mais il est possible qu'on doive reconnaître un reflet de cette iconographie romaine dans les images de l'Hippodrome byzantin où — chose curieuse — on ne trouve pas le moindre élément chrétien (sauf évidemment la croix, comme insigne du pouvoir de l'empereur, p. ex. sur sa couronne). Et il en est de même des scènes de cirque sur les diptyques consulaires des Ve et VIe siècles dont une partie a été exécutée à Rome. On se rappelle, en effet, que les fêtes du Jour de l'An, liées au *processus consularis*, avaient pris la forme d'une célébration de triomphe où le rôle de triomphateur revenait au consul [3]. L'icono-

1. Piganiol, *Recherches sur les jeux romains*, 1923, p. 138-139 ; *La loge impériale de l'Hippodrome à Byzance*, Communication faite au Deuxième Congrès Internat. des Études Byz. à Belgrade, en 1927 : *Compte rendu*, Belgrade, 1929, p. 56. Gagé, dans *Rev. d'Hist. et de philos. relig.*, 1935, p. 375 et suiv. Alföldi, dans *Röm. Mitt.*, 49, 1934, p. 95. Vogt, dans *Byzantion*, X, 2, 1935, p. 472 et suiv.

2. Voy. par ex., les images peintes des jeux et *venationes* au cirque, sous le Bas-Empire : *Hist. Aug.*, *Vita Gordiani*, 3, 6 (chasse au cirque transformé en *silva*, avec 1320 animaux) ; *ibid.*, *Vita Cari*, 19 (jeux donnés par Carus). Sur la lacune créée par la perte de ces peintures romaines narratives et réalistes (Raoul-Rochette, *Peintures antiques inédites*, p. 298 et suiv. ; J. Burchardt, *Zeit des Constantin des Grossen*, p. 309 et suiv.), voy. en dernier lieu, Rodenwaldt, dans *Röm. Mitt.*, 33, 1918, p. 80-85.

3. Voy. la représentation du *processus consularis* de Géta (a. 208) d'un caractère triomphal évident, sur des plaques d'écaille du Musée de Bonn publiées récemment par R. Delbrueck (*Bonner Jahrbücher*, 139, 1934, p. 50-53, pl. I).

graphie officielle des diptyques, avec le consul siégeant en costume de triomphateur, dans sa loge du cirque, n'est-elle pas une adaptation des images impériales analogues ? L'hypothèse de M. Alföldi [1], selon qui les consuls-empereurs ont été les premiers à jouir de l'avantage de l'extension des fêtes de triomphe aux réjouissances populaires du Jour de l'An, expliquerait parfaitement cette adaptation.

Il existe, d'ailleurs, un modeste monument authentique du IIIe siècle qui nous prouve que l'art officiel des empereurs romains a essayé d'introduire une représentation des jeux du cirque dans une image du triomphe impérial [2]. C'est une médaille de bronze de Gordien III qui, frappée précisément à l'occasion d'un consulat de cet empereur, réunit en une composition originale un *processus consularis* (précédé de plusieurs personnages, Gordien III se tient sur le char triomphal ; une Victoire le couronne) et une *pompa circensis* célébrée à l'occasion de ce triomphe théorique (obélisque et *metae*, autour desquels tournent deux chars de course) ; au premier plan, un groupe d'enfants nus jouant, qui personnifient sans doute l'ère nouvelle commencée avec le début du consulat de Gordien. Modeste avant-coureur du thème byzantin de l'empereur à l'Hippodrome, ce relief impose déjà la symbolique triomphale à l'image d'une manifestation rituelle d'une victoire « potentielle » ou plutôt de la mystérieuse faculté de la victoire de l'empereur. A travers cette composition curieuse, on croit entrevoir les prototypes romains possibles des scènes symboliques byzantines de l'Hippodrome, ou du moins les images romaines qui les ont en quelque sorte préparées, sur le sol de Rome, en admettant que le thème se soit cristallisé définitivement au IVe siècle, à Constantinople.

Ayant touché, avec les scènes de l'Hippodrome, au dernier thème du cycle triomphal, nous pouvons conclure que l'iconographie de toutes ces images remonte presque toujours à des prototypes ou du moins à des ébauches du même sujet qui faisaient partie du répertoire de l'art officiel du Bas-Empire. Nous aurions même pu dire *toujours*, n'était le cas du thème de la chasse impériale dont les origines ne paraissent pas aussi claires, mais où, à côté des influences possibles de l'art hellénistique et oriental, celle de Rome — loin d'être exclue — nous a paru très vraisemblable, pour les trois premiers siècles byzantins. Ainsi, l'analyse des origines de l'iconographie triomphale nous amène à la même conclusion, ou peu s'en faut, que les considérations sur les types des monuments impériaux et sur l'importance de ce cycle dans l'ensemble des œuvres de l'art impérial byzantin, — à savoir que l'imagerie triomphale à Byzance aux IVe, V[e] et VIe siècles ne fait que prolonger celle du Bas-Empire romain.

1. Alföldi, *Röm. Mitt.*, 49, 1934, p. 93 et suiv.
2. *Ibid.*, fig. 4 (p. 94).

Malgré son importance, le cycle triomphal ne résume pas le répertoire de l'art impérial, même à l'époque la plus ancienne de Byzance, lorsqu'il avait pris une extension particulière. Il s'agit maintenant de savoir si les conclusions auxquelles nous venons d'arriver peuvent être étendues à l'iconographie des sujets qui restent en dehors du cycle triomphal.

L'Adoration de l'empereur, avec les variantes de ce thème, y occupe une place d'honneur, et, précisément à l'époque ancienne de l'histoire byzantine, ses exemples ont dû être assez répandus. Pour éclaircir les origines des images de l'Adoration, rappelons-nous que de tout temps — c'est-à-dire aux IVe-VIe siècles et plus tard — les artistes byzantins ont fait une distinction très nette entre l'Adoration de l'empereur par ses sujets, et par des barbares. Et on se souvient également de l'interprétation que le pseudo-Chrysostome donnait de la différence dans les attitude de ces deux catégories de personnages, sur les images qui figurent ce thème. Les uns se tiennent debout et s'inclinent avec dignité, parce que leur geste de soumission est librement choisi ; les autres se prosternent, parce que la défaite les oblige à s'humilier devant l'empereur [1]. A quel moment ces images, ainsi décrites et expliquées vers l'an 400, font-elles leur apparition dans l'art impérial ?

L'une des deux « adorations » figurées sur les « images impériales » du temps du pseudo-Chrysostome utilise certainement un schéma iconographique de l'art officiel romain. Nous pensons à l'Adoration par les *barbares* qui a été représentée, par exemple, sur les arcs de triomphe de Marc-Aurèle [2] et de Galère [3] et qui — adaptée au cas de l'adoration de l'empereur par un seul chef barbare — forme le revers de plusieurs émissions de Trajan [4]. Sur tous ces monuments officiels du IIe et du début de IVe siècle, les barbares ont déjà devant l'empereur l'attitude que leur prêtera l'art byzantin : ils se jettent à genoux et se portent devant l'empereur en tendant vers lui leurs bras, geste de soumission et de supplication. Et nous savons que cette iconographie correspond à une réalité, car la proskynèse a bien été l'attitude consacrée pour les barbares soumis qu'on mettait en présence de l'empereur ou de son image [5].

Le cas des origines de l'Adoration par les *sujets* de l'empereur est plus

1. Voy. le texte cité p. 80, note 2.
2. E. Strong, *l. c.*, fig. 161. Cf. le relief contemporain du Musée Torlonia qui figure un sujet analogue : *ibid.*, p. 164.
3. Kinch, *L'arc de triomphe de Salonique*, pl. IV.
4. Strack, *Untersuchungen*, I, pl. III, 220 ; VIII, 450. Cf. p. 219, note 939. Cohen, II, n° 329, p. 52.
5. Alföldi, dans *Röm. Mitt.*, 49, 1934, p. 73. H. Kruse, *Studien zur offiziellen Geltung des Kaiserbildes im röm. Reiche*, p. 55.

complexe. Grâce aux pénétrantes recherches de M. Alföldi, on sait que, à Rome, l'adoration rituelle du souverain a remplacé la salutation spontanée traditionnelle à une époque très antérieure au règne de Dioclétien, et qu'elle y était même devenue comme un privilège enviable des hauts dignitaires que leur rang élevé mettait en présence de l'empereur[1]. Dès les Sévères[2], la proskynèse, autrefois réservée aux Orientaux et aux Barbares, avait été adoptée par les Romains eux-mêmes, et consacrée comme mode normal de la salutation de l'empereur. Et pourtant l'attitude de la génuflexion devant l'empereur n'est prêtée à aucune figure de Romain, sur les monuments que nous avons pu étudier, sauf une émission de Postumus, où un représentant des citoyens de Rome (?) reçoit à genoux un don de l'empereur[3]. Tout en multipliant les images des personnifications en proskynèse, l'art officiel du IIIe siècle semble ignorer l'adulation des courtisans, et continue à réserver aux Romains des attitudes qui ne sont jamais humiliantes. Cette réserve de l'iconographie officielle s'expliquerait, si, comme le croit M. Alföldi, la proskynèse s'introduisit à Rome par un mouvement d'adulation parti d'en bas[4] (elle n'aurait pas été imposée par les souverains). Un fait est certain, la distinction entre Romains et barbares, dans l'art du IIIe siècle, repose sur la même convention que nous retrouvons plus tard à Byzance, quoique du temps des Sévères et à plus forte raison vers 400 et plus tard[5], les « Romains » se prosternassent régulièrement devant l'empereur. Une fois de plus l'art officiel byzantin adopte une formule iconographique créée à Rome.

Ajoutons que, placés entre une tradition antique et le désir ou la nécessité de s'inspirer de faits réels, les artistes byzantins semblent avoir pris le parti de fixer, dans les images que nous étudions, le moment précis des célébrations du triomphe où les barbares étaient prosternés devant l'empereur, tandis que les Byzantins l'entouraient, debout, en acclamant sa victoire. Ou bien — dans les scènes où les barbares manquent complètement — ils choisissaient un épisode d'une cérémonie où les dignitaires de la cour étaient astreints à rester debout, autour du trône du souverain, dans des attitudes qui exprimaient leur entière déférence, mais qui ne les obligeait pas à se prosterner devant l'autocrate. La différence des attitudes se trouvait ainsi exprimée avec la netteté voulue, mais au prix d'un léger changement de sujet : car l'Adoration de l'empereur *par*

1. Alföldi, dans *Röm. Mitt.*, 49, 1934, p. 46 et suiv.
2. *Ibid.*, p. 56.
3. *Ibid.*, p. 57, pl. I, 2.
4. *Ibid.*, p. 60.
5. On se souvient qu'à Byzance ces « citoyens romains » en s'adressant à l'empereur se disaient généralement δοῦλοι : ὡς δοῦλοι τολμῶμεν παρακαλέσαι, μετὰ φόβου δυσωποῦμεν δεσπότα; : *De cerim.* I, 43, p. 223. Cf. *Ibid.*, I, 48, p. 253 ; 62, p. 278, 279, etc.

ses sujets (qu'on ne pouvait figurer qu'en leur faisant faire la proskynèse, c'est-à-dire le même geste qu'aux barbares) se trouvait remplacée par l'Acclamation, la glorification ou un acte analogue des cérémonies palatines (voy. par exemple, nos pl. VI, 1, XI, XIII).

Le thème de l'*Investiture* d'un haut fonctionnaire par l'empereur, que nous connaissons d'après l'ivoire de Munich et le *missorium* de Madrid, s'inspire de rites qui se sont formés à Rome. Quoique au xᵉ siècle, à Constantinople, la nomination de nombreux dignitaires de l'Empire ait toujours donné lieu à des cérémonies solennelles, aucune image médiévale d'origine byzantine ne nous en est conservée. Il n'y a donc que les deux œuvres que nous venons de nommer, l'une de l'an 388, l'autre probablement du début du vᵉ siècle, et toutes les deux provenant d'ateliers occidentaux, qui nous permettent de juger de ce genre de compositions. Et ces dates et la provenance occidentale nous invitent à chercher les origines de ce thème à l'époque antérieure à la formation de l'art byzantin et dans le cadre de la tradition romaine.

Le thème de l'Investiture apparaît dans l'iconographie officielle de l'Empire romain dès le iiᵉ siècle ; mais il semble qu'à cette époque — créé peut-être sous une influence orientale — il n'ait servi qu'à figurer l'empereur romain investissant un roi asiatique vassal [1]. C'est ainsi qu'on voit, sur les émissions monétaires de Trajan, puis d'Antonin le Pieux et enfin de Lucius Verus, représentées de la même manière, les scènes du couronnement par l'empereur soit d'un roi parthe, soit d'un roi d'Arménie ou des Quades [2]. Partout l'empereur se tient derrière la figure — sensiblement plus petite — du roi, et pose un diadème sur sa tête, en le présentant quelquefois à la personnification du pays sur lequel il va régner. Certains détails augmentent encore l'effet d'une cérémonie solennelle qui se dégage de ces scènes accompagnées invariablement de la légende : « *Rex (Parthis, Armeniis, Quadis) datus* ». C'est ainsi que, par exemple, le nouveau roi lève un bras, geste qui devait être accompagné d'une acclamation à l'adresse du suzerain, autrement dit l'empereur.

On lit dans l'*Histoire Auguste* qu'au iiiᵉ siècle des mosaïques monumentales, dans un palais de Rome, figuraient des scènes d'investiture : *Tetricorum domus hodieque extat in monte Caelio inter duos lucos contra Isium Metellinum, pulcherrima, in qua Aurelianus pictus est utrique*

1. Cf. les images parthes et sassanides figurant l'investiture : Wroth, *Catalogue of Greek Coins in the Brit. Mus. Parthia*, pl. XVIII et suiv., p. 99 et suiv. Herzfeld, dans *Rev. des arts asiatiques*, V, p. 129 et suiv. Cumont, dans *Memorie d. Pontif. Accad. Rom. di Arch.* s. III, v. III, 1932, p. 92.
2. Strack, *Untersuchungen*, I, pl. IX, 476. Mattingly-Sydenham, II, pl. XI, 194 (Trajan) ; III, pl. V, 106, 107 (Antonin le Pieux) ; pl. X, 198 ; XIII, 256 (L. Verus).

praetextam tribuens et senatoriam dignitatem, accipiens ab his scep-
trum, coronam, cycladem. Pictura est de museo, quam cum dedicassent,
Aurelianum ipsum dicuntur duo Tetrici adhibuisse convivio [1]. Ainsi, un
empereur de la deuxième moitié du IIIe siècle était figuré tant investi lui-
même qu'investissant des hauts dignitaires romains. Avec ces images,
nous touchons aux prototypes presque immédiats des scènes d'investiture
des IVe et Ve siècles.

Dans l'un des chapitres précédents, nous avons essayé d'énumérer les
nombreuses catégories d'œuvres d'art et d'objets qui nous offrent des
portraits d'empereurs byzantins. Certaines catégories de ces monuments
se retrouvent à toutes les époques (ou du moins pendant une période pro-
longée) de l'histoire byzantine, mais aucune ne semble manquer à
l'époque la plus ancienne que nous étudions ici et qui offre, d'autre part,
un choix de formules iconographiques du portrait impérial qui dépasse
sensiblement le répertoire courant des autres périodes. Ni après l'époque
des IVe, V[e] et VIe siècles, ni probablement avant, l'art du portrait officiel
du souverain n'avait connu une aussi grande expansion.

Quelle que soit la cause de ce succès exceptionnel (on a eu raison,
croyons-nous, d'invoquer le rôle de la religion chrétienne qui a soutenu
de son prestige certaines manifestations du culte de l'empereur et notam-
ment son imagerie), il avait été certainement préparé — tant au point de
vue juridique qu'artistique — à l'époque qui précède immédiatement le
début de l'Empire byzantin. On n'a guère besoin de rappeler qu'en « con-
sacrant » [2] des statues impériales sur leurs places publiques, sous les por-
tiques et aux sommets des colonnes triomphales, les Byzantins ne fai-
saient que prolonger une pratique courante à Rome. Les portraits impé-
riaux qui, à Byzance, se voyaient au cirque, au tribunal, sur les *signa* des
armées, avaient leurs antécédents immédiats dans des œuvres romaines
placées aux mêmes endroits consacrés [3]. En envoyant leurs portraits,
soit en province, soit à des souverains étrangers, pour annoncer leur
avènement, les *basileis* de Constantinople suivaient l'exemple des empe-
reurs de Rome qui, à leur tour, semblent avoir emprunté cette pratique
aux monarques hellénistiques [4]. L'art romain et l'art hellénistique con-

1. *Hist. Aug., Tyranni Triginta, Tetrici* (éd. H. Peter), II, 123.
2. Le terme employé encore à la fin du IVe siècle : *Code Theod.* XV, 7, 12. *Code
Justin.*, XI, XL, 4. Cf. Bréhier, *Les survivances du culte impérial*, p. 18, 60.
3. Kruse, *Studien*, p. 80-81 : deux textes antérieurs au IVe siècle, à savoir, *Plinii
et Trajani epist.*, 96 (97), 3-6 ; Apulée, *Apol.*, 85.
4. Kruse, *Studien*, p. 12 et suiv., 23 et suiv., 34 et suiv. Bréhier, *Les survivances*,
p. 62, 63, 64. Domaszewski, dans *Rhein. Mus.*, 58, 1903, p. 389. Alföldi, dans *Röm.
Mitt.*, 49, 1934, p. 72.

naissaient également le genre des portraits byzantins en groupe qui, réunissant des membres de plusieurs générations d'une grande famille formaient des sortes d'arbres généalogiques [1]. Le droit d'asile, qu'on reconnaissait aux statues impériales à Byzance [2], était déjà accordé aux effigies des empereurs romains [3]. Lorsque à Byzance on adorait les images impériales [4], lorsqu'on les accueillait au devant des entrées des villes en brûlant l'encens et des cierges [5], lorsqu'on les déposait dans les oratoires [6] (de même que lorsqu'on les refusait ou les détruisait intentionnellement [7]), on ne faisait que suivre des usages et des pratiques du culte des empereurs romains, et surtout des rites du Bas-Empire que les Byzantins adoptèrent en même temps que la conception juridique romaine du portrait du souverain [8].

A l'époque qui nous intéresse ici, les *types iconographiques* des portraits impériaux byzantins ne sont pas moins redevables aux formules de l'art officiel romain. A en juger d'après la statue pédestre de Barletta (pl. I) et la statue équestre de Justinien (voy. sa description et un dessin ancien [9]), ainsi que certains autres monuments, les effigies monumentales des empereurs de Byzance suivaient l'iconographie romaine sur tous

1. Cf. le monument de Nemroud-Dagh, avec les portraits des ancêtres d'Antioche Ier de Commagène (Humann et Puchstein, *Reisen in Kleinasien*. Berlin, 1890). Portraits des rois de Messénie, peintures sous le péristyle d'un temple en Messénie (Pausan., IV, 31, 9). Léosthène et ses enfants, peintures dans le temple de Zeus Sôter au Pirée (Strab. IX, 396). Portraits en groupe des Lagides : inscr. de 94 av. J.-Ch. du temple de Héron à Magdola (détruite à Lille par accident, pendant la guerre), lignes 13-15 : ἐν δὲ τούτωι ἀνακειμένω[ν] σοῦ τε, μέγιστε Βασιλεῦ, καὶ τῶν προγόνων | ἰκόνων γράππων... Je dois la connaissance de ce texte à l'obligeance de M. Paul Collomp (cf. son livre : *Recherches sur la chancellerie et la diplomatique des Lagides*. Paris, 1925, p. 204). Portraits ancestraux à Rome : Marquardt, *Das Privatleben der Römer*[2]. Leipzig, 1886, p. 242 et suiv.

2. *Code Theodos.*, XV, 1, 44. *Code Justin.*, I, 25. Cf. Bréhier, *Les survivances*, p. 60.

3. L'abbé Beurlier, *Le culte impérial...* Paris, 1891, p. 53.

4. Malgré la prescription de *Cod. Theod.*, XV, 4, 1 qui défendait l'adoration des images impériales *excedens cultura hominum dignitatem*, les Byzantins ont généralement admis la nécessité de ce culte traditionnel. Voy. par ex., Greg. Naz., *Orat.*, 4, 80, et encore au xie s. (Migne, *P. G.*, 120, col. 1183) et au xiie s. (Νέος Ἑλληνομνήμων, VIII, 1911, n° 81, p. 43-44). Cf. plus loin l'attitude des Iconodoules pendant la Crise des Images, p. 168.

5. Herodien, 4, 8, 8. Amm. Marcel., 21, 10, 1. Mansi, XII, 1013-1014. Babut, dans *Rev. Hist.*, 123, 1916, p. 227-228. Kruse, *l. c.*, p. 34 et suiv., 100.

6. Grégoire le Grand, *Registr. Epistol.*, lib. 13, 1 (*Mon. Germ. Hist.*, *Epist.*, II, p. 394 et suiv). Jean le Diacre, *Vita Gregorii*, Migne, *P. L.*, 75, col. 185. *Liber Pontif.*, I, p. 392 (éd. Duchesne). Cf. Kruse, *l. c.*, p. 45 et suiv.

7. *Liber Pontif.*, I, p. 392. Mansi VIII, p. 897-898. Cf. Alföldi, dans *Röm. Mitt.*, 49, 1934, p. 71. Kruse, *l. c.*, p. 45, 46, 50.

8. Voy. l'étude de Kruse, *l. c.*, *passim*.

9. Voy. *supra*, p. 45-47.

les points essentiels (attitude, geste, costume). Les portraits monétaires, d'autre part, restent fidèles aux types du Bas-Empire, dont l'image caractéristique de l'empereur vu de face [1]. Les portraits en buste, entourés ou non d'une couronne de laurier, qui sont si fréquents aux ive, ve et vie siècles, et notamment sur les insignes et attributs des dignitaires (cf. pl. II, V, XL, 2), n'offrent aucun trait nouveau par rapport aux œuvres analogues de l'art romain antérieur. Et si au cours de cette période, certains types traditionnels se trouvent modifiés dans les détails (voy. plus loin les transformations opérées en vue d'une adaptation aux idées chrétiennes) et si la préférence va parfois à des formules qui n'avaient pas la même importance auparavant (p. ex. l'empereur trônant [2]), ce sont bien les types romains qui restent à la base de tout l'art du portrait impérial, jusqu'à la fin de la première période.

Il résulte, en somme, de cette série de sondages concernant les origines des thèmes et des types iconographiques de l'art impérial byzantin des ive-vie siècles que cet art s'élève sur une forte base de traditions romaines. Bien plus : dans la plupart des cas il se présente comme un simple prolongement de l'art officiel du Bas-Empire, transporté de Rome à Byzance. La limite entre les deux arts se trouve ainsi effacée, et elle paraît d'autant plus difficile à tracer que c'est dans l'œuvre du ive siècle — déjà chrétienne et dirigée de Byzance — qu'il faut reconnaître, à certains égards, le sommet d'un mouvement ascensionnel [3] de l'art impérial, déclanché et poursuivi au cours des siècles antérieurs, tandis que le ve et le vie siècles marquent déjà un début de décadence ou d'épuisement de la même tradition. Nous venons de faire cette observation au sujet des portraits impériaux (variété des types, applications différentes) ; elle pourrait être reprise à propos des scènes triomphales « complexes », dont les exemples connus les mieux ordonnés et les plus détaillés datent de la fin du ive siècle ; et c'est au ive siècle aussi que l'iconographie monétaire brille par sa richesse et sa variété, pour marquer un recul notable dès le siècle suivant.

Mais le prolongement de la tradition romaine dans les plus anciennes

1. Premiers exemples vers a. 300 : Cohen, VII. p. 177 n° 105 (Maxence), p. 217, n° 28 (Licinius fils). Maurice, *Num. const.*, I, pl. VII, 9, 10 ; X, 11, 16 ; XIX, 7-8 ; vol. III, pl. II, 7 et VIII, 11 (les deux Licinius). Les portraits monétaires de Postume (a. 258-267 : Cohen, VI, p. 30, n° 138) sont encore légèrement tournés d'un côté.
2. Le portrait de l'empereur trônant vu de profil est banal en numismatique romaine. Vu de face, il n'apparaît sur les revers monétaires qu'à l'époque constantinienne : Cohen, VII, p. 284, Constantin le Grand, n° 480 ; p. 328, 334, Constantin II, p. 376, n° 104, Constant Ier, p. 408, 409, n°s 26-28 ; p. 414, n° 78, etc. Maurice, *Num. Const.*, I, pl. XVI, 2. Cf. *infra*, p. 197.
3. Cf. Kruse, *l.c.*, p. 65.

œuvres de l'art impérial byzantin n'est pas une raison suffisante pour détacher cette période et son art impérial du reste de l'œuvre byzantine. Tout au contraire, c'est en incorporant ces monuments, dont beaucoup sont sortis des ateliers de Constantinople ou figurent des empereurs de Byzance, c'est en partant des thèmes et des types iconographiques de cette période (dont beaucoup passèrent aux époques postérieures), qu'on saisit le mieux les bases réelles — et jamais reniées par la suite — de l'art impérial de Byzance.

D'ailleurs, c'est à partir du ive siècle aussi que commencent à se manifester certaines tendances de l'époque nouvelle qui depuis ce moment ne cesseront d'agir, avec une force croissante, dans le domaine de l'art impérial byzantin. Expression de la foi chrétienne des empereurs, ces tendances laisseront une empreinte sensible sur l'œuvre artistique impériale : on leur devra des thèmes nouveaux et des transformations des thèmes traditionnels qui se trouveront ainsi « convertis » à la foi nouvelle ; on verra en même temps que des motifs anciens, de plus en plus nombreux, seront rayés du répertoire de l'art officiel.

Les thèmes nouveaux, resteront rares, surtout aux premiers siècles byzantins. Mais il y en aura quand même, et dès le règne de Constantin : on se rappelle, en effet, son image du palais (de Constantinople ?) où il se fait figurer en *orans*, ou son portrait monétaire (tête vue de profil) où il apparaît les yeux levés vers le ciel [1]. Ce double essai d'introduire le thème de la prière au Dieu chrétien dans le répertoire des images impériales, sera renouvelé par Justin dont nous connaissons déjà la statue agenouillée [2]. A la fin de la période envisagée, le thème de l'Offrande à Dieu vient se joindre à celui de la Prière : c'est du moins sur les mosaïques de Saint-Vital que, pour la première fois, nous le voyons appliqué à une image impériale.

Le procédé qu'on employa en créant ces types iconographiques nouveaux (c'est ici qu'apparaissent les premiers thèmes qui figurent dans la deuxième colonne de notre tableau) est simple. La Prière de l'empereur est exprimée par les traits typiques qu'on connaît aux figures des suppliants qui s'adressent à l'empereur [3] : yeux levés, bras tendus, génuflexion. L'Offrande de l'empereur lui attribue le geste de ses sujets ou

1. Voy. *supra*, p. 99. Toutefois, les graveurs en médailles de Constantin ont pu utiliser un type de l'empereur priant qui apparaît sur certaines émissions du iie siècle, se retrouve au iiie siècle et figure la « piété impériale ». Voy. Alföldi, dans *Fünfundzwanzig Jahre der röm.-germ. Kommission.* Berlin-Leipzig, 1930, p. 43-44, fig. 12, 13 et pl. II et III.

2. Voy. *supra*, p. 100.

3. A moins qu'on n'ait utilisé (en numismatique) le type de la « piété impériale » signalé note 1.

de ses ennemis vaincus qui lui présentent leurs dons. Dans les deux cas, on a repris, à l'usage de l'empereur, des motifs symboliques de l'iconographie triomphale qui figurent l'humble « sujet » ou même l' « esclave » de l'autocrate reconnaissant le pouvoir de son souverain. Si nouveaux qu'ils paraissent, les thèmes « chrétiens » du cycle impérial ne sortent donc pas des cadres de l'iconographie traditionnelle.

Une certaine variante de l'Offrande par l'empereur a même sa source directe dans un type iconographique romain tout à fait analogue. Nous pensons à l'offrande du modèle d'un édifice (d'une église, généralement) que le donateur porte dans les bras. Il est vrai qu'aucune image *impériale* de ce type ne nous est conservée, pour la période ancienne de l'histoire byzantine, mais cela ne semble dû qu'au hasard (car dès le VIe siècle, nous voyons le pape Félix IV, offrant un modèle d'église, sur la mosaïque des saints Côme et Damien, à Rome [1]). En effet, cette formule iconographique si particulière se trouve souvent reproduite sur les revers monétaires de diverses villes provinciales, dont la personnification y apparaît, présentant un ou deux modèles de temple à l'empereur, figuré sur l'avers des mêmes pièces [2]. Ces temples semblent être toujours dédiés à l'empereur. Comme les images chrétiennes et impériales postérieures, ces compositions figurent ainsi, sous une forme symbolique, la ville qui a fondé ou renouvelé un sanctuaire [3].

Ces images monétaires, dont la plus ancienne date du règne de Domitien, toutes les autres se répartissant entre les règnes qui vont de Commode à Gallien, nous amènent au seuil de l'époque byzantine, en nous faisant entrevoir ainsi les prototypes vraisemblables des images de l'offrande des empereurs chrétiens. Il semble, d'ailleurs, que l'iconographie officielle romaine doive ce type à des modèles hellénistiques. On croit, en effet, avoir reconnu un exemple du même sujet parmi les statues du temple de Hiérapolis de Syrie [4], et un autre dans un temple d'Éphèse [5], en tenant compte d'ailleurs du fait qu'à une exception près, toutes les monnaies de villes décorées de l'image de l'Offrande proviennent d'Asie Mineure (le cas exceptionnel étant celui de Philippopolis en Thrace).

1. Van Berchem et Clouzot, *Mos. Chrét.*, fig. 138-139.

2. Otto Benndorf, *Antike Baumodelle*, dans *Jahreshefte d. öster. arch. Inst.*, V, 1902, p. 178 et suiv., fig. 47-50, 52, 57, 58. B. Pick, *Die Tempeltragenden Gottheiten und die Darstellung der Neokorie auf den Münzen, ibid.*, VII, 1904, p. 1-44 (cf. v. Schlosser, dans *Sitzungsberichte d. Akad. d. Wiss., Phil.-hist. Cl.*, CXXIII,2, p. 67 et suiv.).

3. Benndorf, *l.c.*, p. 178. Pick, *l. c.*, p. 41. On pourrait penser également à la commémoration d'un don fait à un sanctuaire célèbre de la ville.

4. Lucien, *Sur la déesse syr.*, ch. 39 : une statue de « Sémiramis »... ἐν δεξιῇ τὸν νηὸν ἐπιδεικνύουσα. Cité par Benndorf, *l.c.*, p. 179.

5. *Ibid.*, p. 180-181.

Le modèle que tient la personnification sur des monnaies romaines est probablement un objet réel. L'Antiquité en confectionnait fréquemment, soit pour les déposer en ex-voto dans les temples, soit pour les faire figurer dans les processions triomphales [1]. Et ce dernier usage qui, semble-t-il, a été particulier à Rome, a peut-être été, lui aussi, transporté de là à Byzance. La scène sur l'ivoire de l'ancienne collection Stroganoff (pl. VIII), où un personnage agenouillé présente à l'empereur le modèle d'une ville-forte, s'inspire peut-être d'une cérémonie triomphale, dans le cadre de l'Hippodrome (voyez les musiciens et les danseurs, sur la même image) [2]. Et il est possible que sur la mosaïque, aujourd'hui détruite, du Kénourgion, où l'on voyait les généraux de Basile Ier lui « présentant ὡς δῶρα les villes conquises », on ait adopté la même iconographie inspirée par la *pompa triumphalis* et ses maquettes d'édifices et de villes, à la mode romaine [3].

On aura épuisé la série des sujets introduits dans l'art impérial entre le IVe et le VIIe siècles sous l'influence des idées chrétiennes, quand on aura rappelé les fameux « signes » constantiniens de la croix et du monogramme et le *labarum*. Ces images du véritable instrument de la Victoire du souverain chrétien [4] ne constituent d'ailleurs pas des compositions indépendantes dans l'art officiel. Comme nous allons le voir, elles s'y superposent d'abord aux images ordinaires, et elles y remplacent ensuite certains symboles païens. Par cette série de retouches, on cherche à justifier les schémas traditionnels et païens, sans en modifier les caractéristiques essentielles, et les empereurs ont dû favoriser cette méthode prudente qui faisait de l'image officielle comme un symbole de l'accord parfait entre la religion nouvelle et l'ordre établi dans l'Empire.

Les revers monétaires des IVe et Ve siècles nous en fournissent une excellente illustration. Lorsque le monogramme ou le *labarum* y apparaissent, ils remplacent, dans la main droite de l'empereur, l'un des anciens attributs militaires et païens, le *vexillum*, le trophée, la haste, etc. A ce détail près, le schéma iconographique traditionnel, et à plus forte raison le thème général de l'image (celui du triomphe), ne souffrent aucun changement. Et la légende *Victoria Augusti* ou *Virtus Augusti* accompagne la figure de l'empereur, comme par le passé : la victoire impériale se trouve simplement mise sous le signe chrétien [5].

1. Benndorf, *l.c.*, p. 176-177 et bibliographie. Cf. Marquardt, *Röm. Staatsverwaltung* [2], II, p. 584, v. Schlosser, *l.c.*, p. 185-191.
2. Voy. *supra*, p. 56-57.
3. Voy. *supra*, p. 83.
4. Voy. *supra*, p. 32 et suiv.
5. Cohen, VII, Constance II, p. 446, no 38 ; p. 461, no 142 ; vol. VIII, Magnence,

Un peu plus tard, et notamment dans la première moitié du v^e siècle, la croix à son tour fait son apparition en numismatique, et cette fois encore elle vient se substituer à un autre élément d'une image traditionnelle, et notamment, soit à une *Victoriola*, sur la sphère que porte l'empereur ou *Roma*, soit à la baguette ou à la haste d'une *Niké* transformée en ange[1]. Ici aussi le schéma général du type iconographique et même la légende *Victoria* (*Augusti*), et par conséquent le sens symbolique de la composition, restent intacts ; il n'y a de nouveau que l'attribution de la victoire au « trophée invincible » du Christ.

Avant même qu'il fût apparu entre les mains d'un empereur, le *labarum* a été figuré en numismatique, sur une célèbre émission constantinienne, où on le voit fixé dans le sol et traversant le corps d'un serpent[2]. Cette iconographie originale, nous l'avons vu, fait allusion à la victoire retentissante de Constantin sur Licinius. Mais ce qui nous importe surtout en ce moment, c'est la parenté de cette composition où pour la première fois apparaît le *labarum* avec deux types triomphaux de l'art romain. D'une part, ce *labarum* dressé se rapproche visiblement du *vexillum* représenté de la même façon sur de nombreuses monnaies romaines, ou du trophée également fixé par terre qui — s'il ne les écrase pas — domine une ou deux figures de captifs accroupis auprès de sa base[3] ; parfois, comme sur un relief monumental du Musée de Stamboul, la figure du captif est placée devant le trophée qui s'élève au-dessus de lui : la ressemblance avec la composition au *labarum* transperçant le serpent est alors entière. D'autre part, ce *labarum* de la victoire sur le serpent, s'apparente visiblement aux types iconographiques traditionnels où l'empereur perce de sa haste l'ennemi accroupi ou étendu par terre à ses pieds.

Ainsi, que ce soit le monogramme, la croix ou le *labarum*, les premières images de ces signes qui apparaissent dans l'art officiel (en numismatique) s'y présentent dans le cadre de types consacrés du cycle triomphal courant. L'art monumental des empereurs, avec une légère

p. 11, n° 18 ; p. 20, n° 77. Constance Galle, p. 36, n° 33 et suiv.; Valentinien I^{er}, p. 88, n° 12 ; p. 89 et suiv., n° 17 et suiv. ; p. 91, n° 32 ; Gratien, p. 130, n° 33 ; Valentinien II, p. 142, n^{os} 26-29 ; p. 146, n° 57, 58 ; Théodose I^{er}, p. 156, n° 23 ; p. 157, n° 28 ; p. 159, n° 38, etc. Sabatier, I, pl. III, 10 ; IV, 2, 9-12, 31 : V, 8. Cf. Grosse, dans Pauly-Wissowa, *Real-Encycl.*, s. v. *Labarum* (vol. 12, 1, p. 241 et suiv.). Gagé, dans *Rev. d'hist. et de philos. relig.*, 1935, p. 389.

1. Sabatier, I, pl. IV, 31 (Théodose II) ; V, 1-3, 5, 6, 11, 22 ; VI, 1, 5-7, 11, 13-15, etc.

2. Voy. *supra*, p. 44.

3. Par ex. Cohen, VII, Licinius, p. 207, n° 186 et suiv. ; Licinius II, p. 221-222, n^{os} 60-73 ; Constantin II, p. 396-397, n^{os} 246-262 ; Constant I^{er}, p. 412-414, n^{os} 44-68 ; Constance II, p. 454, n° 89.

avance dans l'emploi des types chrétiens, confirme entièrement cette première conclusion. Si l'on excepte les monogrammes gravés sur les boucliers des gardes du corps, où ce signe ne fait qu'imiter le dessin tracé sur les boucliers réels de l'époque, le premier monument qui entre en ligne de compte est la base de la colonne d'Arcadius, avec ses trois reliefs triomphaux, surmontés chacun par un signe chrétien (pl. XIII-XV). On se rappelle que le monogramme et la croix, inscrits deux fois dans une couronne de laurier et une fois sur un *titulus*, y sont élevés au-dessus des autres images par deux génies ailés symétriques. Or, ces figures volant, la couronne qu'ils portent et leur emplacement, au-dessus d'une composition triomphale, appartiennent à l'iconographie et à l'ordonnance habituelle des décorations des arcs de triomphe, et c'est de là que ces images de Victoires et de lauriers qui encadrent les signes chrétiens, ont dû passer en droite ligne sur les reliefs triomphaux de la base d'Arcadius. Comme sur certaines images monétaires, contemporaines et en partie postérieures, on voit cette imagerie officielle et monumentale hésiter non seulement entre le monogramme et la croix[1], tracés ici comme des signes interchangeables, mais aussi entre les signes chrétiens et les signes triomphaux païens : tandis que sur la zone supérieure apparaissent les images de l'instrument de la victoire chrétienne, des *Victoires* bien païennes continuent à surmonter les sphères que tiennent les souverains triomphateurs. Ayant adapté à la mystique chrétienne l'une des formules iconographiques traditionnelles, le praticien n'a pas songé à en faire autant pour une autre : aucun monument ne mérite davantage de représenter une phase de transition[2]. Antérieurs de quelques années à peine, les monuments théodosiens pourraient appartenir au même stade de l'évolution : aucune trace de signes chrétiens, dans les scènes à figures, ni sur le *missorium* de Madrid, ni sur la base de l'obélisque, mais des croix triomphales, tapissées de pierres précieuses et fleuries, *en dehors* des reliefs historiques, sur la colonne de Théodose[3].

Ces monuments marquent peut-être une date assez précise, dans l'histoire de l'adaptation de la symbolique chrétienne à l'iconographie impé-

1. Voy. par ex., la croix et le monogramme qui voisinent sur le double tailloir de la même colonne d'Arcadius : Freshfield, dans *Archaeologia*, LXXII, 1922, pl. XV, XVIII, XXI. Sabatier I, pl. IV, 31.
2. En numismatique, la représentation simultanée d'un signe chrétien et de la *Victoriola* commence sur les émissions de Vétranion (Cohen, VIII, p. 5) et s'arrête, semble-t-il, à Léon Ier (Sabatier, I, pl. VI, 20). Cf. les observations de Gagé, *l. c.*, p. 389.
3. Voy. un fragment de la base de cette colonne (phot. dans le commerce à Stamboul).

riale (voy. plus loin, la numismatique). Mais on voit à quel point il serait risqué de tirer une conclusion sur la foi du petit groupe de monuments que nous connaissons, en se reportant à une œuvre du vı^e siècle, comme l'ivoire Barberini (pl. IV), qui garde encore les caractéristiques des reliefs d'Arcadius, à savoir, des Victoires portant une image chrétienne, dans la zone supérieure de la composition, d'une part, et une *Victoriola*, entre les mains du « consul » ainsi que deux autres personifications, dans la partie « historique » dont tout signe chrétien est exclu. La même méthode et les mêmes solutions du difficile problème iconographique de la fusion d'éléments païens et chrétiens, se perpétuent ainsi à travers toute la période ancienne de l'histoire byzantine. Et en ce qui concerne l' « instrument de la victoire » des empereurs chrétiens, c'est-à-dire la croix, il ne semble pas s'émanciper entièrement de l'iconographie triomphale de tradition romaine, avant la fin de cette période [1].

Tout compte fait, l'art impérial de toute la période envisagée dans ce chapitre, n'a eu à sa disposition, pour exprimer la foi nouvelle des empereurs et les bases mystiques nouvelles de l'Empire. qu'un petit nombre de signes chrétiens adaptés aux compositions de tradition païenne, et quelques images plus directement chrétiennes, mais conçues d'après des prototypes romains. Jusqu'en 600 environ, ni les caractéristiques générales, ni les différents thèmes de l'art impérial n'ont éprouvé de changements notables du fait de la « conversion » de l'Empire.

Pourtant, en regardant de plus près la seule série d'images impériales de cette époque qui nous les montre en nombre considérable et assez bien datés, c'est-à-dire les revers des monnaies des iv^e, v^e et vı^e siècles, on s'aperçoit que l'influence chrétienne sur l'art officiel de Byzance a dû être plus sensible que ne le laisserait apparaître le petit nombre d'apports chrétiens positifs dont a bénéficié l'imagerie traditionnelle. En effet, cette influence s'est exercée aussi d'une manière *négative*, en éliminant certains thèmes et certains motifs et en interrompant le contact de cet art suranné avec la vie contemporaine.

Rien n'est plus suggestif, pour sentir la mort lente de l'imagerie officielle traditionnelle, qu'une statistique des thèmes qui apparaissent sur les revers des monnaies, aux iv^e, v^e et vı^e siècles, depuis l'avènement du premier successeur de Constantin le Grand (335) jusqu'à la mort du neveu de Justinien I^{er}, l'empereur Justin II (578). Nous ne considérons pas la numismatique constantinienne, parce qu'elle est presque sans rapport avec l'Empire byzantin ; et nous croyons plus raisonnable, du point de vue des arts, de rattacher la fin du vı^e siècle à la deuxième

1. Voy. *infra*, p. 163.

période byzantine. Voici comment, en « chiffres ronds », se présente cette statistique des thèmes, établie d'après Cohen, Sabatier et Wroth :

Constance II. 335-361.....	Plus de 50 thèmes.
Julien. 361-363..........	» 30 thèmes.
Valens. 364-378.........	Environ 30 thèmes.
Théodose Ier. 379-395......	» 20 thèmes.
Arcadius. 395-408........	» 15 thèmes.
Théodose II. 408-450......	» 15 thèmes.
Marcien. 450-457.........	» 7 ou 8 thèmes.
Léon Ier. 457-474.........	» 10 thèmes.
Zénon. 474-491..........	» 6 thèmes.
Anastase. 491-518........	» 4 ou 5 thèmes.
Justin Ier. 518-527........	» 4 thèmes.
Justinien Ier. 527-565......	» 7 thèmes.
Justin II. 565-578........	» 4 thèmes.

Les chiffres que nous proposons sont approximatifs, étant donné que dans bien des cas il est assez malaisé de distinguer les variantes d'un même thème des thèmes voisins mais indépendants. Aussi avons-nous préféré nous en tenir aux « chiffres ronds », surtout dans la numismatique plus variée des empereurs du ive siècle, et laisser apparaître nos hésitations entre deux chiffres, pour les émissions de Marcien et d'Anastase. Nous tenons donc à souligner que ce tableau, s'il peut rendre quelque service, vaut, non par les données relatives aux différents empereurs prises isolément, mais uniquement par la comparaison des chiffres qui nous semble édifiante. Et encore, en procédant à la comparaison, faut-il tenir compte de la durée inégale des règnes ; de la persistance durant un règne de certains thèmes particuliers, créés pendant le règne précédent (voy. par exemple, les images des divinités païennes que la numismatique de Valens a héritées des émissions de Julien) ; enfin, de la part des créations nouvelles dans l'iconographie monétaire d'un souverain (ainsi, par exemple, la plus grande originalité des thèmes de Julien par rapport à ceux de Constance II témoigne d'une activité plus considérable que ne le laisserait supposer la comparaison de chiffres).

Mais, toutes ces réserves faites, il reste évident que le répertoire de l'iconographie monétaire n'a fait que se restreindre pendant les deux cents ans qui nous intéressent ici, et qu'à la mort de Justin II il ne représente qu'*un dixième* de celui que lui avait légué l'art officiel du fils de Constantin. On voit, d'autre part, que cette diminution s'est

effectuée graduellement, en s'accentuant de règne en règne. Notons toutefois que le progrès de la décadence est surtout frappant si l'on passe du règne de Valens à celui de Théodose Ier et plus encore si l'on compare les chiffres qui correspondent aux règnes successifs de Théodose II et de Marcien. En consultant une liste des thèmes se rapportant à ces règnes, on constate — à côté des restrictions ordinaires qui consistent en une suppression d'une partie des sujets apparentés — plusieurs thèmes qui semblent éliminés avec méthode. C'est ainsi que Théodose Ier fait exclure les dernières images de divinités païennes (Valens en connaît encore quatre) ; tandis qu'entre les règnes d'Arcadius et de Marcien on voit disparaître tout le groupe des sujets triomphaux d'un caractère particulièrement brutal et violent : l'empereur foulant le vaincu, la Victoire faisant le même geste, l'empereur ou la Victoire traînant le captif par les cheveux ou lui donnant un coup de pied. Quatre de ces thèmes sont traités sur les revers monétaires d'Arcadius, deux seulement sur ceux de Théodose II, et on ne trouve qu'un seul exemple pour tous les règnes allant de Marcien à Justin II (Marcien et Léon Ier « civilisent » l'un de ces types, en remplaçant le vaincu par un serpent à tête humaine que l'empereur foule de ses pieds). Marcien supprime, enfin, tout le groupe des compositions avec les personnifications de Rome et de Constantinople (sauf sur les monnaies de Marcien avec Pulchérie), et on ne les verra plus qu'accidentellement, avant le règne de Justin II qui leur assurera un succès éphémère.

Par contre, on conserve avec soin les images des empereurs dans une attitude solennelle et majestueuse, ainsi que les figures de la Victoire[1] qui, transformée en ange aux mouvements graves, tient une grande croix à longue hampe. Les images de la croix se multiplient, en général, pendant ces règnes décisifs dans l'évolution de l'art impérial (sans toutefois que la croix se sépare des schémas iconographiques consacrés) : c'est sous Théodose Ier que pour la première fois, sauf erreur, une croix est mise entre les mains[2] d'un personnage de l'iconographie monétaire (le globe crucigère apparaît dès le règne précédent de Valentinien II[3], empereur d'Occident en 383-392), et à partir de ce moment ses images se multiplient rapidement sur les monnaies (croix-sceptre à long manche,

1. Curieusement, le plus grand succès de la figure de *Niké* (en ange), dans l'art officiel des ve et vi[e] siècles, date de l'époque qui suit presque immédiatement l'enlèvement, par ordre de Gratien, de l'autel de la Victoire de la curie romaine (a. 382).

2. Cohen, VIII, p. 162, n° 61 : l'empereur debout tenant un étendard et une croix (*virtus romanorum*).

3. *Ibid.*, p. 145, n° 51 : Victoire debout tenant une couronne et un globe surmonté de la croix.

croix sur le diadème, croix sur le globe, croix auprès des figures, sur le champ de la monnaie).

Il n'est pas douteux que la coïncidence des suppressions massives de sujets traditionnels, en numismatique, et notamment de sujets nettement païens et brutaux, avec la multiplication des signes de la croix, n'est pas due au hasard. On se rappelle, en effet, que l'époque marquée par ces faits, dans le domaine spécial de l'iconographie impériale, a vu l'application de mesures énergiques des deux Théodoses dirigées contre les derniers vestiges du paganisme officiel. C'est en 382 que l'autel de la Victoire est définitivement enlevé du Sénat de Rome ; en 393 se célèbrent les derniers jeux Olympiques ; à la même époque, par une série de décrets, Théodose Ier défend les sacrifices et les différentes pratiques religieuses païennes ; les temples se ferment ou sont dévastés par la foule chrétienne. Théodose II achève cette lutte finale contre le paganisme : la loi de 426 (Col. Théod. L. 25. 31) ordonne la fermeture des sanctuaires païens de tout genre *si quae etiam nunc restant integra*, et l'élévation de croix à la place des autels détruits. Le rescrit du 5 mai 425, du même empereur, touche directement le culte impérial et par conséquent l'imagerie que nous étudions : il interdit l'adoration des images impériales au cours des fêtes de leur consécration, en réservant « les honneurs qui excèdent la dignité humaine », à la puissance suprême, *superno numini*.

Sans s'élever contre la vénération de la puissance impériale (le mot *numen* est encore employé) par le culte des images des souverains — la pratique en persistera jusqu'à la fin de l'Empire — cette loi introduit une distinction entre la valeur religieuse des icones de Dieu, d'une part, et des images impériales, d'autre part. Cette manière de voir est déjà toute byzantine[1], et nous éloigne sensiblement de la conception religieuse de l'image impériale romaine. Nous tenons là la preuve que les idées qui ont fait naître cet art, perpétué par la numismatique jusqu'en pleine époque byzantine, se trouvaient déjà en contradiction avec la doctrine officielle de l'Empire chrétien. Et on comprend parfaitement que le même empereur qui a pu promulguer les lois de 425 et 426 (une influence des pieuses impératrices Pulchérie et Eudocie, sœur et femme de Théodose II, est très vraisemblable, sur cette activité du *basileus*) ait voulu aussi rayer du répertoire iconographique impérial toute une série de thèmes surannés, tout en « convertissant » éner-

1. Cf. Grégoire Nazianze qui dès 363-364 établit une hiérarchie analogue entre le *labarum* orné de la croix (sous forme de monogramme du Christ ?) et les autres étendards de l'armée romaine qui ne portent que des images des empereurs : Migne, *P.G.*, 35, col. 588.

giquement les types monétaires qui restaient. Il ne faisait d'ailleurs qu'achever une œuvre « d'épuration » qu'avait commencée son homonyme plus célèbre, et c'est à partir du règne de son successeur immédiat Marcien que ces efforts répétés apportèrent le fruit souhaité. Depuis ce moment, le niveau de l'iconographie monétaire restera sensiblement le même jusqu'à la fin de la première période byzantine.

Si la « conversion » des empereurs et de l'Empire était la cause principale de l'appauvrissement de l'iconographie monétaire, l'action négative du christianisme officiel s'y est manifestée également sous une autre forme. Dès le ive et surtout dès le ve siècle, on voit l'imagerie monétaire byzantine se détacher de la vie contemporaine qu'elle cesse de refléter par ses symboles, comme elle avait si curieusement réussi à le faire sous l'Empire romain. On connaît tout le profit que les historiens ont pu tirer de l'analyse des images monétaires, depuis Auguste jusqu'à Constantin (inclusivement), où les images commémoratives de nombreux événements contemporains assuraient un contact immédiat de l'art monétaire avec la vie. Ce contact étant rompu à Byzance, de pareilles études ne sont guère possibles dans le domaine de l'histoire byzantine. Et la raison de ce changement radical éclate aux yeux dès qu'on aborde la numismatique du ive et surtout des ve et vie siècles. Ce n'est pas l'« imagination et la poésie » des Anciens qui ont manqué aux graveurs en médailles byzantines, comme le disait Cohen[1], mais la base religieuse de l'iconographie dont ils continuaient à reproduire les types consacrés. Car, si importantes qu'aient été les suppressions de thèmes païens, ceux qui restaient n'avaient pas une autre origine. On les gardait, car ils semblaient exprimer la puissance impériale et assurer la continuité de la tradition « romaine » de l'Empire, mais on ne pouvait guère songer à créer des images nouvelles dans l'esprit et avec les éléments de cet art suranné. On se borna donc à reproduire des schémas anciens en les adaptant — nous avons vu comment — à la religion chrétienne. Cette remarque vaut surtout pour la numismatique de la première époque byzantine, pendant laquelle les types anciens ont été reproduits avec le plus de fidélité. Mais, avec certaines réserves, elle pourrait aussi être appliquée à l'ensemble de l'iconographie impériale byzantine et à toutes les époques de son histoire.

1. Cohen, VII, p. 407 en note.

CHAPITRE II

L'ÉVOLUTION DE L'ART IMPÉRIAL
A PARTIR DU VIIᵉ SIÈCLE

Les signes précurseurs d'un changement considérable s'annoncent dans le domaine de l'art impérial vers la fin du vιᵉ siècle. C'est du moins ce qui ressort de l'étude des images monétaires qui sont presque seules à représenter aujourd'hui l'époque des vιιᵉ et vιιιᵉ siècles. Sous Tibère II (578-582), Maurice (582-602) et Phocas (603-610), le répertoire des compositions symboliques subit une nouvelle restriction sensible [1], et la numismatique d'Héraclius (610-641) n'en offre plus un seul thème [2].

Pendant ce temps, et notamment sur les émissions de Tibère II (578-582), on voit pour la première fois un symbole chrétien (pl. XXX, 2) que rien ne lie plus à l'iconographie officielle de tradition romaine, occuper à lui seul un revers de monnaie, et former ainsi un thème indépendant de l'imagerie impériale [3]. Cette croix ne cherche plus à reproduire un signe mystique, mais est une réplique monumentale de la croix du Golgotha qui s'élevait à Constantinople, sur le *Forum* de Constantin, et que la tradition attribuait au fondateur de Byzance [4]. L'image monétaire en a du moins cette caractéristique suggestive : elle se dresse au sommet d'un triple degré [5]. Reproduite sur les revers de presque toutes les monnaies du vιιᵉ siècle et sur la plupart des émissions de l'époque iconoclaste

1. Disparition des figures de la personnification de la « Nouvelle Rome », de la Victoire écrivant sur le bouclier, des génies portant un médaillon.
2. La figure de la Victoire, au revers de Wroth, I, pl. XXIII, 1, est une reprise d'un type de Phocas, et est probablement antérieure au début du règne personnel de Héraclius (cf. *ibid.*, p. 184, note 3).
3. *Ibid.*, pl. XIII, 17-20.
4. Voy. les passages de l'Anonyme et de Ps-Codinus, dans Preger, *Script. rerum Constantinop.*, I, 31 ; II, 160. Il ne s'agit certainement pas d'une inspiration par la relique de la Vraie Croix qui n'a été apportée à Constantinople et déposée aux Blachernes par Héraclius qu'en 633 (Patr. Nicéphore, dans Migne, *P.G.*, 100, col. 913).
5. Cf. *De cerim.*, II, 19, p. 609-610.

(pl. XXX, 1, 2), cette croix inspirée par une sorte de relique constantino-
politaine, compte parmi les sujets les plus constants de l'iconographie
monétaire byzantine. Il est permis de croire que cette image de la croix
fit son apparition dans l'art officiel de Byzance sous l'inspiration directe
de l'empereur Tibère II, qui avait été le premier à ajouter à son propre
nom celui de Constantin : le même désir de renouveler la tradition cons-
tantinienne a pu amener le *basileus* à marquer ses émissions de la croix
de Constantin.

A ce premier thème créé par l'art impérial byzantin et qui apparaît au
moment même de la plus grande décadence de l'iconographie « romaine »,
un autre est venu s'ajouter à la fin du VII^e siècle, sous l'empereur Justi-
nien II (premier règne : 685-695), à savoir l'image historique du Christ
(pl. XXX, 9, 10) qui occupe sur les revers des émissions la place réservée
jusque-là à des compositions symboliques [1]. Cette deuxième innovation,
il est vrai, ne fut d'abord retenue que pendant les deux règnes de Justi-
nien II, pour être éliminée par ses successeurs immédiats, et naturelle-
ment rejetée par tous les empereurs iconoclastes. Mais elle sera reprise
après 843 (pl. XXX, 11, 12, 3), à l'issue de la querelle des « Images » [2], et
ne quittera plus la numismatique byzantine. On voit ainsi que les deux
thèmes chrétiens qui, entre la fin du VI^e et la fin du VII^e siècle, avaient été
appelés à ranimer l'art impérial, sur le point de sombrer dans une mono-
tonie stérile, ont connu le plus grand succès : ils répondaient évidemment
aux aspirations d'une époque nouvelle, étrangère sinon hostile à la sym-
bolique ancienne.

A aucun moment de son histoire, l'art impérial byzantin n'a été aussi
loin de l'iconographie et du goût « romains » que pendant cette période
de troubles et de guerres, sous le règne des empereurs qui gouvernaient
un Empire rétréci de toute part à la suite des attaques répétées des Ger-
mains, des Slaves, des Perses, des Arabes, et qui de ce fait avait perdu
son caractère « universel ». C'était l'Empire d'*Orient* dans le vrai sens
du mot, où le latin avait justement cessé d'être la langue officielle de la
chancellerie impériale, qui venait d'abandonner l'organisation romaine de
l'administration des provinces et où les empereurs ayant pris le titre
officiel de *basileus*, faisaient une politique « orientale », tandis que les
influences de l'Orient s'accentuaient dans les différents domaines de la
civilisation byzantine ; l'Empire *orthodoxe* qui, pour la première fois au
VIII^e siècle, introduisait des passages de la Bible dans la rédaction de ses
lois (voy. l'*Ecloga*) et où les empereurs vouaient un culte officiel empressé

1. Wroth, II, pl. XXXVIII, 15-17, 20-22, 24, 25 ; XXXIX, 3, 18, 20, 23 ; XLI, 1-5.
Sur les deux types du Christ qui apparaissent sur ces revers, voy. notre p. 19 note 4.
 2. *Ibid.*, pl. XLIX, 16-18.

aux reliques et aux icones miraculeuses, en faisant de la Sainte Croix, du *Mandylion* et d'une image de la Vierge comme des *palladia* de l'Empire. Un concile qu'un empereur avait réuni en 692, dans son palais, s'était montré hostile à la doctrine romaine et, en matière d'art, avait ordonné la représentation obligatoire du Christ, sous ses traits physiques ; l'empereur qui avait pris l'initiative de ce concile, se déclarant *servus Christi* [1], s'empressa de suivre le nouveau canon, et fit graver sur ses monnaies cette icone de Jésus que nous venons de signaler.

On voit ainsi que les quelques données relatives à l'évolution de l'art impérial au VIIe et au début du VIIIe siècle, dont nous disposons, se trouvent en accord parfait avec les tendances nouvelles de l'époque, illustrées en partie par des actes des empereurs contemporains : la disparition de la symbolique impériale romaine et la création des thèmes chrétiens, dont l'un s'inspire d'une relique et l'autre applique une décision d'un concile constantinopolitain, font partie d'un ensemble de faits caractéristiques de cette période.

Il ne faut pas croire pourtant que dans un domaine aussi traditionaliste que l'art impérial on ait pu, même dans des circonstances aussi particulières, abandonner brusquement toutes les pratiques consacrées. En numismatique du moins, une apparence de continuité a bien été observée. Ainsi, en adoptant la nouvelle image de la croix sur socle à emmarchement qui se présente comme un symbole purement chrétien, et qui à ce titre précisément rompt enfin avec la tradition établie, les iconographes byzantins se sont pourtant efforcés de laisser apparaître un lien suffisamment net qui rattacherait la formule nouvelle aux thèmes habituels des revers monétaires. En effet, ils encadrèrent la croix monumentale de la légende qui depuis plusieurs siècles accompagnait les différentes compositions triomphales des revers des monnaies, romaines d'abord, byzantines ensuite, à savoir : *Victoria Augusti* ou *Victoria Augustorum* [2] ; et, en procédant ainsi, ils faisaient accepter la nouvelle image de la croix comme un équivalent des compositions qu'elle remplaçait. La croix monumentale sur emmarchement se prêtait, d'ailleurs, assez bien à ce genre d'adaptation, car étant attribuée à Constantin, elle pouvait être interprétée comme l'image du signe *triomphal* de la vision constantinienne. Des légendes comme *Deus adiuta Romanis* [3] et surtout ἐν τούτῳ νίκα [4]

1. *Ibid.*, p. 331, 333, etc.
2. Ou bien encore : VICTOR TIBERIAVS (sic), dès les premiers exemples de ce type, sous Tibère II : Wroth, I, p. 106 et suiv., pl. XIII, 20, etc.
3. *Ibid.*, I, p. 106, pl. XIII, 20 (Héraclius) et autres : voy. *ibid.* l'index des légendes : II, p. 666.
4. *Ibid.*, I, p. 196, pl. XXII, 20 (Héraclius) et autres : voy. *ibid.* l'index des légendes : II, p. 672.

qu'on lit à côté de cette image, sur plusieurs émissions du VIIᵉ siècle, ne laissent subsister aucun doute à cet égard [1].

En faisant graver une image du Christ sur les revers de ses monnaies, Justinien II a certainement commis un acte plus révolutionnaire. Mais dans ce cas aussi le lien avec la tradition n'avait pas été entièrement rompu. C'est ce que nous prouve le choix qu'on a fait de la légende qui entoure la figure du Christ : **IHS CRISTO[S] REX REGNANTIVM**. Car en relevant la qualité de « roi des rois » de Jésus, Justinien II rattachait cette icone à l'idée centrale de l'iconographie impériale de l'époque chrétienne, et établissait même un lien assez étroit avec celles des images des revers monétaires où la croix semblait remplacer la figure du Christ. Nous pensons notamment aux croix sur les monnaies du VIIᵉ siècle, d'Héraclius et de Constant II, avec la légende déjà citée de *Deus adiuta Romanis*, et à celles, plus anciennes, où elle était encadrée des **A** et **ω** apocalyptiques [2].

L'époque des Iconoclastes, décisive à bien des égards pour le développement ultérieur de l'art byzantin, se présente comme un prolongement de la précédente si l'on ne tient compte que des formes de son art impérial, comme nous essayerons de le montrer au chapitre suivant. Au contraire, à ne considérer que les thèmes iconographiques et l'importance qu'on semble attribuer à l'art impérial pendant le règne des *basileis* hérétiques, on a l'impression que cet art entre dans une nouvelle phase de son évolution.

On aurait pu croire *a priori* qu'un même mouvement d'hostilité vis-à-vis de l'imagerie à représentations humaines, devait amener les empereurs iconoclastes à s'opposer à l'art figuré impérial, comme à l'iconographie ecclésiastique, et ceci d'autant plus que l'analogie des deux cycles de sujets semblait évidente. Dès le VIᵉ siècle, des moines orientaux avaient déchiré un portrait d'empereur déposé dans leur couvent, sans donner à cet acte de vandalisme le caractère d'une manifestation contre la personne d'un souverain déterminé [3]. Ils auraient agi plutôt en ennemis de toute image avec figures, et une attitude analogue des empereurs iconoclastes ne leur aurait paru que naturelle. C'est ce qui explique,

1. C'est au pied de la croix constantinienne, d'autre part, que l'empereur se tenait pendant la célébration des triomphes, si la cérémonie avait lieu au Forum : *De cerim.*, II, 19, 609-610.
2. Émissions d'argent de Maurice : croix sur trois marches entre **A** et **ω**, dans une couronne de laurier : Wroth, I, pl. XVIII, 12, 13.
3. Document cité au 2ᵉ Concile œcuménique de Constantinople, dans sa séance du 2 mai 536. A la tête des destructeurs de l'image impériale se tenait un Oriental, Isaac le Perse : Mansi, VIII, 897-898. Cité dans Kruse, *l. c.*, p. 50, note 1.

croyons-nous, cette note inexacte du chroniqueur Michel le Syrien [1], parlant du début de la Querelle des Images : « A cette époque, l'empereur des Romains, Léon, ordonna lui aussi, à l'exemple du roi des Taiyayê (des Arabes), d'arracher les images des parois, et il fit abattre les images qui étaient dans les églises et les maisons : *celles des saints aussi bien que celles des empereurs et des autres.* » Écrivant loin de Byzance, Michel le Syrien attribuait aux *basileis* iconoclastes qui lui étaient sympathiques, des actes qu'il aurait commis lui-même, en bon chrétien sémite et monophysite qu'il était.

Non moins hostiles aux images figurées, les évêques francs réunis au Concile de Francfort se rencontrent curieusement avec le chroniqueur syrien, en ce sens qu'eux aussi n'admettent pas plus les images impériales que les icones du Christ et des saints. « Quelle est cette fureur et cette démence, disent-ils, s'élevant contre les Iconoclastes, de présenter comme un modèle à suivre cette ridicule coutume d'adorer les images des empereurs dans les cités et sur les places publiques ? » — « Quand on veut imiter quelqu'un, il faut imiter ceux qui font bien... (or, les Iconoclastes veulent introduire dans l'Église les usages du *forum* et des tribunaux) [2] ».

Mais telle n'était point l'opinion des empereurs de Constantinople. Car à Byzance, où la tradition impériale n'avait été interrompue à aucun moment (à la différence de la Syrie ou de la Gaule), l'imagerie impériale conservait bien le caractère et le prestige d'une manifestation officielle du pouvoir suprême qui lui avaient été donnés à Rome ; et aucun empereur de Byzance jusqu'à la conquête turque n'a eu l'idée de la supprimer, les *basileis* iconoclastes pas plus que les autres ; il semble même que, au contraire, ils aient favorisé le développement de l'art impérial et multiplié leurs propres images.

La numismatique iconoclaste nous en fournit la preuve. Tandis que l'image du Christ introduite par Justinien II, ne s'y retrouve plus, bien entendu, les portraits impériaux continuent à occuper les avers de toutes les émissions et apparaissent même quelquefois sur les revers monétaires (pl. XXVIII, 2 ; XXX, 5-6, 18-19) [3], en se substituant à la croix monu-

1. *Chronique de Michel le Syrien*, éd. Chabot, II, p. 491.
2. *Libri Carolini*, l. III, ch. XV (Migne, *P.L.*, 98, col. 1142-46), trad. de l'abbé Beurlier (*Les vestiges du culte des empereurs à Byzance et la Querelle des Iconoclastes*, dans *Compte rendu du Congrès scient. internat. des catholiques*, 1891, I, p. 176).
3. Wroth, II, pl. XLII, 10, 12, 15, 16, 19-23 ; XLIII, 1, 6-10, 13, 14, 18, 19 (Léon III), 22, 23 ; XLIV, 1-3, 8-14, 16-22 ; XLV, 1-4, 6-8 (Constantin V) ; XLV, 16, 18, 19 (Artavasde), 20, 21 ; XLVI, 1, 4 (Léon IV), 5, 6, 8, 9, 10 (Constantin IV et Irène qui conservent cet usage des Iconoclastes), etc. Tous les empereurs iconoclastes ont émis des monnaies de ce type.

mentale habituelle à cette époque. Et en même temps, certains types archaïques, oubliés au vII[e] siècle, sont repris par les ateliers iconoclastes, comme par exemple, le *labarum* porté par le *basileus* (pl. XXX, 21)[1], la composition des deux empereurs corégnants siégeant sur un large trône commun (pl. XXX, 19)[2], ou la Main Divine qui descend du ciel pour bénir les souverains (pl. XXX, 15)[3]. La tendance archaïsante y va de pair avec le désir de varier les images impériales, tout en précisant par un détail suggestif la nuance que chaque type iconographique apporte aux portraits officiels des empereurs.

Mais, à en croire certains textes, l'intérêt que les empereurs iconodoules témoignent pour leurs propres images ne s'arrête pas à la numismatique. S'inspirant sans doute de l'exemple de Justinien, Constantin V fait représenter ses victoires sur les édifices publics de Constantinople[4]. Lui qui persécute avec ardeur les icones du Christ et des saints et leurs adorateurs, fait ériger ses propres effigies monumentales et oblige ses sujets à les adorer[5]. D'après le patriarche Nicéphore, son ennemi déclaré, le culte des images impériales exigé par Constantin V aurait dépassé la vénération traditionnelle[6] qu'admettaient sans protestation les Iconodoules[7]. Et il est certain, en tout cas, que ces statues que l'empereur se fait élever à Byzance renouvellent — comme les images monétaires et les scènes des victoires sur les murs des édifices constantinopolitains — une orme typique de l'art impérial de la première période. Nous apprenons, enfin, que les Iconoclastes « conservaient avec honneur » et « embellissaient » les images de « courses de chevaux, de chasses, de spectacles et de jeux de l'Hippodrome », — sujets qui font partie du cycle impérial traditionnel[8].

1. *Ibid.*, XLIX, 1-3 (Théophile).
2. *Ibid.*, XLIV, 11 (Const. V); XLV, 21 et XLVI, 1, 4 (Léon IV).
3. *Ibid.*, XLV, 5 (Const. V).
4. Mansi, XII, 354 (Actes du Concile de 787). Cf. A. Lombard, *Constantin V, empereur des Romains*, Paris, 1902, p. 101.
5. Patr. Nicéphore, *Antirrh.*, dans Migne, *P. G.*, 100, col. 276, 512-13, 561. D'après cet auteur (col. 276), les statues de Constantin V remplacèrent des effigies du Christ. Cf. Lombard, *l. c.*, p. 101.
6. En comparant Constantin V à Nabuchodonosor, Nicéphore reprend un rapprochement qu'on n'avait plus appliqué aux empereurs depuis Constantin : Migne, *P. G.*, 100, col. 276, 561. Ailleurs (512-13), comparaison avec Jéroboam. Sur le thème de Nabuchodonosor obligeant d'adorer ses statues, en tant qu'allusion à la vénération des empereurs romains païens, voy. E. Becker, *Protest gegen den Kaiserkult*, etc., dans *Röm. Quartalschrift*, supp. 19, 1913. A. Alföldi, dans *Röm. Mitt.*, 49, 1934, p. 75.
7. Cf. parmi les contemporains, le même patr. Nicéphore, *Antirrh. III*, dans Migne, *P. G.*, 100, col. 485. Saint Jean Damascène, *De imag. III*, Migne, *P. G.*, 94, col. 1357. Theodore Stoudite, *Antirrh. III*, dans Migne, *P. G.*, 99, col. 421.
8. *Vita s Stephani Junioris*, dans Migne, *P. G.*, 100, col. 1113.

Sur quelques-unes des monnaies de Constantin V et d'autres Icono-
clastes, nous l'avons vu, les portraits impériaux se reproduisent sur les
revers où ils occupent ainsi la place réservée ordinairement au symbole
chrétien de la croix. Par une substitution analogue, selon nous, le même
empereur a fait représenter une scène d'Hippodrome sur les murs ou les
voûtes du Milion, en remplacement d'une série d'images des Conciles
œcuméniques préalablement détruites sur son ordre [1]. Nous croyons, en
effet, que ces deux exemples sont comparables et ont pu être inspirés par
les mêmes idées, car sur le Milion, comme sur les monnaies, les images
supprimées avaient un caractère chrétien nettement exprimé, tandis que
les compositions qu'on mettait à leur place ne se rattachent, dans les
deux cas, qu'au cycle impérial ; on se rappelle, en effet, que les scènes
d'Hippodrome comptent parmi les thèmes symboliques de la victoire
impériale [2].

Certes, toutes les images des courses à l'Hippodrome ne faisaient pas
partie de l'imagerie impériale, mais nous sommes ici en présence d'une
commande de *basileus*, et l'emplacement de la peinture de Constantin V
nous invite à la considérer comme une œuvre de l'art officiel [3]. Après les
transformations de Constantin V, ce n'est plus le *credo* des empereurs
orthodoxes, mais la Victoire impériale — à la manière romaine — que
proclamait l'image du Milion.

En dehors des monnaies, aucun monument daté ne peut être invoqué
pour soutenir cette hypothèse qui concerne un monument détruit. Nous
pourrions toutefois rappeler trois œuvres conservées que nous attribuons
— elles-mêmes ou leurs prototypes — à l'époque iconoclaste. C'est le
tissu de Mozac avec ses scènes de chasse impériale (pl. IX, 1), c'est un
autre tissu, au Victoria-et-Albert Museum, orné d'un fragment d'une
image du *basileus*-aurige (Théophile ?) (pl. IX, 2), et c'est enfin le
coffret en ivoire de la cathédrale de Troyes (pl. X, fig. 1 et 2), dont les
reliefs — chasses impériales et conquête d'une ville par l'empereur —
s'inspirent, croyons-nous, de modèles de l'époque iconoclaste [4].

En favorisant l'imagerie impériale, les *basileis* iconoclastes ne pou-
vaient poursuivre qu'un but, celui d'affirmer leur puissance, et si nos
conjectures sont valables, affichaient même parfois la supériorité de ce
pouvoir vis-à-vis de l'Église (portraits impériaux sur les revers des mon-

1. *Ibid.*, col. 1172.
2. Voy. *supra* p. 62 et suiv. Cf. dans Nicéphore (*Antirrh.*, Migne, 100, col. 276)
l'image du Christ remplacée par celle de l'empereur Constantin V : Διὸ δὴ καὶ εἰκότως
ὁ τὴν Χριστοῦ εἰκόνα καταβαλών, τὴν δὲ οἰκείαν καὶ ἀντίθετον ἀντιπαρατιθείς...
3. Voy. *supra*, p. 90.
4. Sur ces trois monuments voy. p. 50, 59-61, 63.

naies ; scène d'Hippodrome au Milion). Or, une pareille tendance chez
les plus grands parmi les empereurs iconoclastes, comme Constantin V
et Théophile, ne serait pas pour nous surprendre, car elle ne ferait qu'il-
lustrer leurs aspirations à l'autocratie et même à une sorte de « césaro-
papisme », et leur conception du pouvoir impérial, inspirée par l'exemple
des grands empereurs de la première période byzantine [1]. Et, à ce titre,
il est tout à fait curieux que l'art impérial iconoclaste — nous venons de
le voir — ait fait réapparaître plusieurs thèmes iconographiques des ive-
vie siècles.

C'est au nombre de ces derniers qu'on devrait peut-être joindre la
croix « constantinienne » qui, nous l'avons vu [2], a joui d'une faveur évi-
dente auprès des empereurs iconoclastes (monnaies) et des Iconoclastes
en général [3], à l'étonnement des Orthodoxes qui, constatant ce culte de
la croix, croyaient relever une contradiction entre la doctrine et les pra-
tiques religieuses de leurs adversaires [4]. Or, il est bien possible que la
faveur accordée par les Iconoclastes à la croix s'explique précisément
par l'attitude des empereurs hérétiques vis-à-vis de l'imagerie impériale.
Les inscriptions qui accompagnent les images de la croix de l'époque
iconoclaste, sur les monnaies comme sur les fresques (*Ihsus Xristus nica* [5] ;
Victoria Augusti [6] ; « signe de saint Constantin [7] »), nous montrent bien
qu'on y voyait surtout le signe triomphal constantinien, c'est-à-dire un
thème consacré de l'art impérial. N'est-ce pas, par conséquent, parce
que cette croix figurait symboliquement la victoire impériale qu'un Cons-
tantin V en aurait toléré la représentation, tandis qu'il supprimait toute
l'iconographie chrétienne ? Étant donné l'influence décisive que la direc-
tion des empereurs a eue dans toutes les manifestations de l'Iconoclasme,
cette hypothèse, croyons-nous, mérite quelque attention. Ajoutons, dès
maintenant, que nous ne voulons pas dire par là que les *basileis* Icono-
clastes aient fait « renaître » le motif de la croix constantinienne triom-
phale : au viie siècle déjà, nous l'avons vu, des images analogues jouis-

1. G. Ostrogorsky, *Les rapports entre l'Église et l'État à Byzance* (en russe, résumé
allemand), *Sem. Kond.*, IV, 1931, p. 125. A. Vasiliev, *Histoire de l'empire byzantin*,
I, p. 342.

2. Voy. *supra*, p. 34 et suiv.

3. G. Millet, *Les Iconoclastes et la Croix*, à propos d'une inscription de Cappadoce,
B.C.H., XXXIV, 1910, p. 96 et suiv. Cf. L. Bréhier, *La Querelle des Images*, Paris,
1904. Cf. G. de Jerphanion, *Les églises rupestres de Cappadoce*, I, p. 583 (chapelle de
Zilvé) : image de la croix accompagnée d'une longue inscription qui énumère les
titres de la croix (sorte de litanie).

4. Cf. Photios, *Quaestio CCV*, Migne, *P. G.*, 101, col. 949.

5. Wroth, II, p. 421 (Théophile).

6. *Ibid.*, p. 365-368, 370, etc. (Léon III), 387, 388 (Constantin V).

7. Fresque à Sinnasos en Cappadoce, citée par G. Millet, dans *B.C.H.*, XXXIV,
1910, p. 96 et suiv.

saient d'une grande faveur. Ce qui est intéressant, dans le cas de la croix
« iconoclaste », ce n'est ni sa forme, ni l'usage iconographique qu'on en
a fait, ni même le sens qu'on a donné à ses représentations, mais sa pré-
sence même, le fait qu'elle ait été adoptée et même adorée par les Icono-
clastes.

Quoi qu'il en soit, d'ailleurs, de la place que la « croix constantinienne »
a pu occuper dans l'art impérial des Iconoclastes, la restauration de cer-
tains thèmes archaïques y est manifeste[1]. Le fait serait difficile à com-
prendre si, ne considérant que la doctrine religieuse des *basileis* Icono-
clastes, on voulait expliquer le mouvement à la tête duquel ils s'étaient
mis, par le seul apport d'idées orientales[2]. Au contraire, en reconnais-
sant dans l'activité de ces empereurs comme un retour volontaire — ou
du moins un essai de retour — à l'autocratie d'un Constantin ou d'un
Justinien et notamment à leur politique souveraine en matière de foi, on
comprend beaucoup mieux que les mêmes *basileis* aient songé à faire
appel aux vieux thèmes symboliques de l'art impérial de la période
ancienne.

C'est là, d'ailleurs, le fait qui intéresse le plus l'histoire de l'art, dans
l'activité des empereurs iconoclastes. Nous savons, il est vrai, que par
ailleurs ils ont fait déployer sur les murs des églises des ensembles déco-
ratifs aniconiques, où abondaient les images de plantes et d'animaux.
Mais faute d'œuvres conservées, il ne nous est guère possible de reconsti-
tuer ces peintures, dont les sujets — tels qu'ils sont présentés par les
textes contemporains[3] — auraient pu aussi bien appartenir à une déco-
ration de style hellénistique qu'à une œuvre ornementale d'inspiration
persane ou arabe. Et surtout rien ne nous prouve que ces œuvres, com-
mandées par les Iconoclastes, aient présenté quelque originalité, les
motifs de décoration analogues ayant tenu une place considérable dans la
décoration des églises, depuis le IVe jusqu'au VIIe siècle. De sorte que —
dans le domaine de la décoration zoomorphique et florale — la seule
particularité des œuvres iconoclastes a pu consister dans le fait qu'elle s'y
étendait sur toutes les surfaces disponibles, sans laisser de place aux
images à figures. D'ailleurs, une phrase souvent citée de la *Vita S. Ste-
phani junioris* nous dit clairement que les Iconoclastes favorisaient un

1. Voy. *supra*, p. 168.
2. Voy. les arguments de la thèse « orientale », dans Vasiliev, *l. c.*, I, p. 336 et
suiv.
3. Ces textes sont d'ailleurs très peu nombreux : *Vita S. Stephani Junioris* (Migne,
P. G., 100, col. 1113, 1120). Cf. *Theophan. contin.*, Migne, *P. G.*, 109, col. 157. Cf.
Bréhier, *La querelle des images*, 1904, p. 46 ; *L'art byzantin*, 1927, p. 40-41. Dalton,
Byz. Art and Archeol., 1911, p. 261 ; *East christian Art*, 1925, p. 45, 215, 233, etc.
Diehl, *Manuel*[2], I, p. 365-366.

art qui était représenté par des monuments *antérieurs* : quand les Ico-
noclastes voyaient figurés quelque part « des arbres, des oiseaux, des
animaux et surtout ces scènes sataniques, courses de chevaux, chasses,
spectacles et jeux de l'Hippodrome, *ils les conservaient avec honneur et
les embellissaient encore* [1] ».

La « Victoire de l'Orthodoxie », en 843, qui amena la renaissance de
l'iconographie chrétienne, eut une influence aussi décisive sur l'évolution
de l'art impérial.

Les empereurs iconodoules des IXe-XIIe siècles conservèrent, dans toute
son ampleur, le cycle des thèmes traditionnels rétabli par les *basileis*
hérétiques de l'époque antérieure, et sous les Macédoniens, les Com-
nènes et les Anges on continua à reproduire ses différents sujets, comme
par exemple, l'image du souverain tenant le *labarum* constantinien [2]
(pl. XXX, 17), la composition de l'empereur bénie par une Main Divine [3]
(pl. XXIX, 6), le thème des deux *basileis* corégnants siégeant sur un large
trône commun [4] et ceux de l'empereur à cheval [5], de l'Hippodrome [6] et de
la chasse impériale [7].

Mais en adoptant toute cette iconographie, que les Iconoclastes avaient
héritée de leurs adversaires, ils firent participer l'art impérial à la flo-
raison des arts qui marque ce « deuxième âge d'or » de la civilisation
byzantine. Des œuvres de grande envergure sont entreprises par les
empereurs de cette époque : Basile Ier, s'inspirant peut-être des mosaïques

1. Migne, *P. G.*, 100, col. 1119 : Εἰ δὲ ἦν δένδρα, ἢ ὄρνεα, ἢ ζῶα ἄλογα, μάλιστα δὲ τὰ
Σατανικὰ ἱπποδρόμια, κυνήγια, θέατρα καὶ ἱπποδρόμια ἀνιστορημένα, ταῦτα τιμητικῶς ἐναπομένειν
καὶ ἐκλαμπρύνεσθαι. Certaines de ces peintures pouvaient évidemment être d'une
époque sensiblement plus ancienne. Mais nous savons, par les nombreux plats et
vases d'argent que M. Matzulevitsch a pu dater avec sûreté du VIIe siècle, qu'à cette
époque, qui précède immédiatement la période iconoclaste, l'art byzantin savait
reproduire des images mythologiques de l'Antiquité avec une rare compréhension
des modèles dont il se servait : L. Matzulevitsch, *Die byz. Antike*, Berlin, 1929,
passim. Nous voyons, d'autre part, que les rares décorations de l'époque iconoclaste
qui nous sont conservées, en Cappadoce (il s'agit évidemment d'un pays éloigné de
Constantinople), n'offrent, à côté d'images de la croix, que des motifs géométriques,
accompagnés de nombreuses inscriptions liturgiques. On n'y trouve aucune trace de
la décoration hellénistique. Voy. de Jerphanion, *Les églises rupestres de la Cappa-
doce*, I, p. 94, 198, 243, 258-9, 294.
2. Wroth, II, pl. XLIX, 17, 18 (Michel III); pl. L, 16-18 (Basile Ier), etc., et sur
divers monuments en dehors de la numismatique, par ex. sur le tissu de Bamberg
(pl. VII, 1).
3. *Ibid.*, pl. LIV, 10, 12 (Jean Tzimiscès); pl. LXVI, 12; pl. LXVII, 1-4 (Jean II
Comnène).
4. *Ibid.*, II, pl. L, 16, 18 ; pl. LI, 12, 14, 15 (Basile Ier et Léon VI).
5. Voy. *supra*, p. 51 et suiv.
6. Voy. *supra*, p. 71 et suiv.
7. Voy. *supra*, p. 60 et suiv.

palatines de Justinien, décore son nouveau palais du Kénourgion de compositions monumentales qui sont appelées à éterniser sa piété, ses victoires et sa gloire[1] ; les Comnènes étalent au palais des Blachernes des cycles de mosaïques qui célèbrent leurs hauts faits[2]. Un renouveau des arts somptuaires, d'autre part, permet de multiplier les images impériales (portraits et compositions) sur les objets en ivoire et en argent repoussé, sur les émaux, dans les manuscrits illustrés et sur les murs des églises. De sorte que, sinon par la variété des sujets, du moins par le nombre des monuments, par la variété des techniques et la qualité esthétique de ses œuvres, l'époque qui va du ixe au xiie siècle prend une importance considérable dans l'histoire de l'art impérial.

Mais on lui doit surtout une innovation qui contribua pour une bonne part à ce succès de l'imagerie impériale. On voit, en passant en revue ces œuvres des ixe-xiie siècles, que la plupart d'entres elles sont étroitement liées à des monuments de l'art ecclésiastique : les mosaïques se trouvent presque toujours dans les églises, les miniatures décorent des manuscrits religieux, les émaux sont fixés sur des reliquaires et des cadres d'icones, etc. On pourrait évidemment nommer des exceptions dans chacune de ces catégories, et rappeler, d'autre part, des œuvres antérieures où les images impériales se trouvent déjà rattachées à des monuments ecclésiastiques. Mais, à partir du ixe siècle, ce rapprochement devient vraiment caractéristique, et il nous annonce une orientation nouvelle de tout l'art impérial qui, dirait-on, vient se réfugier auprès de l'art de l'Église.

L'étude de l'iconographie confirme entièrement cette première impression. La majorité écrasante des images impériales de cette époque traitent les thèmes que, sur notre tableau, nous avions placés dans la deuxième colonne, celle des représentations de l' « empereur devant le Christ ». Nous savons déjà que, de formation plus récente que les autres sujets et composés sur leur exemple, les thèmes de cette catégorie n'étaient que rarement traités aux époques antérieures. Leur succès, après la Crise Iconoclaste, est par conséquent assez significatif en lui-même, et témoigne d'un changement de goût et d'idées remarquable. Mais cette originalité de l'art impérial « post-iconoclaste » se manifeste surtout dans le parti qu'il prend d'introduire des figures du Christ, de la Vierge et des saints, dans des compositions « impériales » où, auparavant, l'élément chrétien se limitait aux images de la croix, du monogramme ou du *labarum*. On se souvient, en effet, que même les images de la Prière de l'empereur ou de son Offrande, dans l'art de l'époque ancienne, ne lais-

1. Voy. *supra*, p. 36, 40, 56, 83-84, 100.
2. Voy. *supra*, p. 56, 84.

saient point apparaître la figure du Christ ou d'un saint : la statue de
Justin agenouillé ne figurait que cet empereur ; la double Offrande de
Justinien et de Théodora, à Saint-Vital, occupe deux panneaux spéciaux,
séparés par un cadre des images chrétiennes environnantes. On semble
avoir évité systématiquement la fusion de l'iconographie impériale et de
l'iconographie chrétienne, et lorsque — dans les Couronnements impé-
riaux des IVe et Ve siècles — l'intervention divine se trouve directement
indiquée, on recourt à la formule aniconique de la Main de Dieu sortant
d'un segment du ciel, tandis que l'art ecclésiastique de la même époque

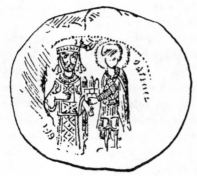

abonde en images du Christ sous ses
traits physiques.

Certes, nous ne croyons pas que la
formule nouvelle — celle qui rapproche
dans une même composition des figures
d'empereurs et de saints — n'ait été
créée qu'après 843. Des essais du même
genre avaient été faits dès avant la Crise
des Icones (il suffit de rappeler les com-
positions tissées ou brodées sur les voiles
de Sainte-Sophie, avec leurs images de
Justinien et Théodora bénis par le
Christ et la Vierge ; ou bien les mon-

Fig. 9. — Monnaie de Théodore
« empereur » de Salonique (agrandie).

naies de Justinien II qui rapprochent, sur les deux faces, une image
du Christ et un portrait du *basileus*). Mais de pareilles images semblent
avoir été isolées et nullement typiques, à l'époque « pré-iconoclaste » ;
elles dominent, au contraire, dans l'art impérial à partir du IXe siècle, où
toutes les « Prières » du souverain, toutes ses « Offrandes », tous les
« Couronnements » donnent lieu à la représentation du Christ ou de la
Vierge (parfois aussi d'un saint) à qui s'adressent les *basileis* ou qui leur
tendent la couronne. On reprend même le sujet antique de la *Tyché* d'une
ville présentant à l'empereur le modèle d'un édifice [1], mais on confie
cet acte à un saint, protecteur de la ville (fig. 9) [2]. Ainsi, tandis que
les thèmes ne changent guère, l'interprétation iconographique subit une
modification considérable.

Il n'est guère difficile d'en distinguer la cause. L'essor que le culte des
icones avait pris après la défaite des Iconoclastes et l'expansion de l'ico-

1. Voy. *supra*, p. 57, 153-154.
2. Revers de certaines émissions de Théodore Ange Comnène Doucas, « empe-
reur » de Salonique (1222-1230) : Gerasimov, dans *Izvestia* de l'Inst. Arch. Bulg.,
VIII, 1935, p. 344, et surtout J. Petrovitch, dans *Numismatitchar*, 2, 1935 (Belgrade),
p. 30-31. Cf. Hugh Goodacre, *A Handbook of the Coinage of Byz. Empire*, III,
Londres, 1933, p. 306.

nographie religieuse qui le suivit, favorisèrent à n'en pas douter la multiplication des figures de saints sur les compositions impériales. A cette époque de luttes pour et contre les icones, où l'orthodoxie se reconnaissait avant tout à l'iconolatrie, on pouvait, en outre, chercher l'occasion de montrer l'empereur en face d'une image du Christ ou de la Vierge : en pénétrant dans l'art impérial, l'iconographie ecclésiastique pouvait ainsi servir à démontrer la foi orthodoxe des souverains. Mais la cause profonde de cette offensive de l'art religieux qui, s'infiltrant dans l'art impérial, le privait de son autonomie traditionnelle à Byzance, de même que la raison principale du changement d'orientation de cet art qui — essentiellement triomphal jusque-là — se proposait dorénavant de célébrer surtout la piété des empereurs, doivent être cherchées dans l'ascendant que l'Église constantinopolitaine, victorieuse en 843, avait pris sur toutes les manifestations de la civilisation et de la vie byzantine, sans épargner la base de tout l'art impérial, à savoir la doctrine du pouvoir suprême dans l'Empire.

En effet, préparée par l'œuvre de théologiens orthodoxes des VIIe et VIIIe siècles, mûrie au cours des persécutions iconoclastes, c'est au IXe siècle, après la fin de la crise, que se cristallisa et fut officiellement fixée dans le fameux recueil de lois de l'*Épanagogé*, la doctrine déjà médiévale concernant les rapports des pouvoirs supérieurs de l'État et de l'Église. Tandis que la théorie ancienne — et antique — (que les Iconoclastes avaient été les derniers parmi les *basileis* à vouloir soutenir), reconnaissait à l'empereur le droit et le devoir de réunir les fonctions « de roi et d'évêque », et de présider ainsi, par droit de sacerdoce, aux affaires de l'Église, l'*Épanagogé* ne connaît plus cette fusion en une seule personne des deux aspects du pouvoir suprême : comme un homme, la société humaine lui paraît composée d'organes et de membres différents, dont les plus importants sont l'empereur et le patriarche ; c'est la concorde et la « symphonie » en toute chose de ces deux pouvoirs également indispensables qui seules peuvent assurer le bonheur des hommes.

Cette théorie dyarchique, que reprennent aux Xe, XIe et XIIe siècles, non seulement les écrivains sortis des rangs du clergé, mais les empereurs eux-mêmes, dans leurs discours et leurs novelles[1], n'a certes pas tou-

1. *Epanagogé*, titres II (l'empereur) et III (le patriarche), éd. Zacharie v. Lingenthal, dans *Collectio librorum juris graeco-romani ineditorum*. Leipzig, 1852 ; *Jus graeco-romanum*, pars IV. Leipzig, 1865 (titre I, de l'empereur; titre II, du patriarche). Cf. G. Vernadskij, *Les doctrines byzantines concernant le pouvoir de l'empereur et du patriarche*, dans *Recueil d'études dédiées à la mémoire de N. P. Kondakov*. Prague, 1926, p. 149 et suiv. — Sur les écrits qui préparent la doctrine de l'*Epanagogé*, voy. Ostrogorski, dans *Semin. Kondakov.*, IV, 1931, p. 124 et suiv., 128-129. — Plus tard, on retrouve des idées analogues chez Jean Tzimiscès (Léon le Diacre, p. 101

jours été mise en pratique, le pouvoir civil ayant de fait généralement dominé le pouvoir spirituel (on a même vu des théoriciens, comme Balsamon et Démétrios Chomatianos, défendre la doctrine traditionnelle de la suprématie du pouvoir du *basileus*). Mais l'influence de la doctrine dyarchique se laisse reconnaître néanmoins, depuis le ixe siècle, et c'est la « symphonie » des deux pouvoirs qu'elle préconisait, la concorde et la coopération de l'empereur et du patriarche, que semble refléter l'iconographie officielle [1], qui jusque-là n'avait guère célébré que le pouvoir universel de l'empereur.

En effet, c'est seulement dans l'art post-iconoclaste qu'on voit apparaître la composition abstraite du « Tabernacle du Témoignage », avec les figures de Moïse et d'Aaron symbolisant respectivement le *basileus* et le patriarche. Tandis que les deux chefs du Peuple Elu encensent symétriquement le Tabernacle — il y a là peut-être une allusion à un rite byzantin, le *basileus* ayant été admis à encenser l'autel de Sainte-Sophie, aux côtés du patriarche — les représentants des douze tribus d'Israël font l'offrande de vases d'or, et s'apprêtent à les déposer devant le Tabernacle [2]. L'ordonnance de la scène, comme sa symbolique, fait penser à une influence des compositions impériales. Mais nous apprenons, en outre, par Jean d'Euchaïta (xie siècle) que l'empereur et le patriarche étaient parfois représentés ensemble, dans des tableaux où ils figuraient sous leurs propres traits, l'un en tant que « seigneur des corps des hommes » et l'autre comme « le berger élu de leurs âmes » ; le Christ, « auteur de leurs pouvoirs », les bénissait probablement, sur ces images [3]. Enfin, on pourrait reconnaître un reflet de la doctrine nouvelle dans la création du type du Couronnement du *basileus* qui apparaît sous Basile Ier et revient fréquemment sur les monuments des xe et xie siècles (y compris des œuvres aussi officielles que les monnaies [4]). Il est assez frappant, en effet, que les plus anciennes de ces images soient exactement contemporaines des premiers règnes qui n'avaient pris le caractère de la légalité qu'après avoir été

et suiv.) et dans plusieurs novelles des empereurs des xie et xiie siècles, etc. (citées par Ostrogorski, *l. c.*, p. 129). - Cf. l'opinion contraire de plusieurs historiens allemands qui n'attribuent à l'*Epanagogé* et à sa doctrine dyarchique qu'une importance très limitée : H. F. Schmidt, dans *Zeit. der Savigny-Stiftung*, XII, 1926, p. 530 et suiv. ; F. Dölger, dans *Actes du IVe Congrès Intern. des études byz.*, Sofia, 1934, p. 58, note 2 ; *Byz. Zeit.*, 31, 1931, p. 449 et suiv.

1. Il est évident qu'à cette époque, comme toujours, l'iconographie officielle ne reflète que l'état des choses « idéal » et en quelque sorte théorique qui pouvait souvent ne pas correspondre à la réalité.

2. Nicolas M. Belaev, dans *Mélanges Th. Ouspenski*, I, 2, 1930, p. 320-321, pl. XLVI.

3. Migne, *P.G.*, 120, col. 1183. Ce texte m'a été aimablement communiqué par M. Frolov.

4. Voy. *supra*, p. 116.

solennellement consacrés par l'Église[1]. Elles nous amènent à l'époque où le rôle de l'Église et notamment du patriarche, devient essentiel, dans le rite du couronnement, où le *basileus* est tenu à remettre au chef de l'Église, avant l'opération, une promesse écrite de défendre l'Orthodoxie [2]. Et si, dans les compositions du Couronnement, qui gardent le caractère abstrait de toute l'imagerie impériale, le patriarche n'apparaît point (sauf dans les miniatures narratives des Chroniques (pl. XXVII, 2) qui ne nous occupent pas ici), la consécration de l'Église y est représentée par la bénédiction du Christ ou de la Vierge (ou exceptionnellement d'un saint), bénédiction qui, dans la pratique, était transmise à la « royauté » du *basileus* grâce au concours du « sacerdoce » du patriarche.

De même, les scènes de la piété chrétienne du souverain, ses « Prières » et ses « Offrandes » accueillies par Jésus et la Vierge, se multiplient peut-être à la faveur de l'esprit nouveau que reflète l'*Epanagogé* : étant séparé du « sacerdoce », l'empereur n'a vis-à-vis de l'Église et de la foi que des devoirs de fidélité et de piété. Certes, ces sentiments ont été obligatoires pour tous les empereurs chrétiens depuis le ive siècle [3], et on ne manqua pas de les rappeler par des sculptures et des tableaux, mais c'est seulement l'ambiance de l'époque post-iconoclaste qui a fait des scènes de la piété de l'empereur l'une des catégories les plus importantes de l'iconographie officielle.

La Victoire de l'Orthodoxie apporta donc à l'art impérial simultanément une multiplication des œuvres et la perte de son autonomie, et c'est évidemment au prix de cette indépendance qui disparaît, que l'art impérial a vu augmenter son succès. Car, grâce à la fusion avec l'iconographie chrétienne, il retrouve enfin sa place normale dans un système religieux contemporain, dont l'iconographie officielle traditionnelle le tenait éloigné depuis des siècles. Le ixe siècle ne fit que réaliser une réforme dont la nécessité, nous l'avons vu, se fit sentir dès le début de l'Empire chrétien et qui avait amené aussi bien la décadence de l'art impérial au viie siècle que les essais timides et partiels de « conversion », faits au cours de l'époque pré-iconoclaste.

Les empereurs Paléologues semblent avoir tenu au maintien de la tradition antique de l'art impérial qui, dans l'Empire bientôt limité à la capitale et à sa « grande banlieue », rappelait la continuité d'une tradition

1. Voy. Schlumberger, l'*Épopée byzantine*, I, p. 13. Ostrogorski, dans *Semin. Kondakov.*, IV, 1934, p. 131.
2. W. Sickel, dans *Byz. Zeit.*, 7, 1898, p. 524, 547 : au ixe siècle, la promesse orale au patriarche est remplacée par la signature d'une sorte de *credo* officiel par le *basileus* qui le remet au chef de l'Église. Les conclusions que Sickel tire de ce fait justement observé nous paraissent inacceptables.
3. Voy. p. 153.

millénaire. Il est même possible que ces *basileis* qui se tournaient volontiers vers le lointain passé, aient tenté de faire revivre certains aspects archaïques de cet art. On voit ainsi Michel VIII commander un groupe de bronze qui le figurait présentant un modèle de sa capitale à l'archange Michel[1] : même si cet exemple de sculpture monumentale devait être isolé (et nous l'ignorons)[2], il mérite d'être retenu comme un cas curieux de retour à une technique qui semblait définitivement abandonnée. Un autre usage ancien, celui de fixer des portraits des souverains sur les vêtements de parade des dignitaires, prend une extension particulière au XIVᵉ siècle : les hauts fonctionnaires de la cour en portent même deux à la fois (mais de types iconographiques différents), l'un sur la poitrine, l'autre sur le dos[3]. Le thème antique de l'empereur cavalier figure parmi les images impériales de ces « uniformes » et réapparaît, en outre, sous Manuel II, dans la numismatique byzantine[4], d'où il avait été exclu à la fin du VIᵉ siècle. Bref, on a l'impression qu'une vague d'archaïsme traverse l'art officiel de l'époque des Paléologues, parallèle au courant de la « renaissance hellénistique » qui caractérise l'art religieux contemporain, et inspirées l'une comme l'autre par le même goût antiquisant.

Mais il est probable que la décadence catastrophique de toutes les techniques des arts somptuaires et même la disparition de quelques-unes d'entre elles, ont singulièrement limité le champ d'application de l'iconographie impériale de cette dernière époque byzantine. Et nous ignorons si, dans le domaine où l'art religieux des Paléologues réalisa ses meilleures œuvres, à savoir dans la peinture, l'art impérial trouva l'occasion de se manifester d'une manière aussi suivie et aussi brillante. Les mosaïques et les fresques impériales de l'époque des Paléologues ont toutes disparu sans laisser de traces. On peut espérer cependant que les travaux en cours, à l'intérieur de Sainte-Sophie de Constantinople, feront apparaître prochainement un portrait en mosaïque de Jean Paléologue, fixé sur l'arc qui précède l'abside de la Grande Église. La seule chose qu'on puisse reconnaître, c'est que les images de la *Pietas Augusta*, sous la forme traditionnelle des compositions de l'Offrande ou du Couronnement des empereurs, ont dû tenir une place aussi prépondérante que sous les Macédoniens et les Comnènes. La preuve nous en est fournie par les monuments balkaniques des XIIIᵉ, XIVᵉ, XVᵉ et XVIᵉ siècles, grecs,

1. Voy. *supra*, p. 111.
2. Cf. un groupe analogue dans la numismatique de cet empereur. Wroth, II, pl. LXXIV, 1-4 (Michel VIII à genoux présenté par l'archange Michel au Christ trônant qui le couronne).
3. Voy. *supra*, p. 6, 22-23, 25.
4. Wroth, II, pl. LXXVII, 3.

bulgares, serbes et roumains [1], où l'iconographie princière qui imite des prototypes de l'art impérial byzantin, n'est guère représentée que par des scènes de l'Offrande et du Couronnement, avec des figures du Christ, de la Vierge, des saints et des anges encadrant les images des souverains. L'époque des Paléologues maintient ainsi la fusion de l'iconographie chrétienne et de l'iconographie impériale.

1. Voy. *supra*, p. 102, 111, 120.

L'IMAGERIE IMPÉRIALE
DANS L'HISTOIRE DES ARTS BYZANTINS

L'histoire millénaire de l'art religieux à Byzance présente une certaine alternance de hauts et de bas, d'époques de production plus intense et de périodes stériles. On a peut-être abusé des expressions de « floraison » et surtout d' « âge d'or » et de « renaissance », en parlant des unes, et de « décadence » en désignant les autres. Il est possible aussi que certaines périodes ne nous semblent stériles que parce que leurs monuments ont subi une destruction massive (c'est le cas, semble-t-il, de la peinture religieuse du viie siècle). Mais il reste vrai, dans l'ensemble, que l'effort créateur des artistes byzantins s'est manifesté surtout à certains moments de l'histoire de l'Empire d'Orient, entre lesquels se placent des périodes qui se servent des formules et des types hérités des époques précédentes. Le rôle éminent que l'empereur et le clergé ont dû jouer à Byzance, dans la direction de l'activité artistique, a certainement contribué à distinguer ces époques d'importance inégale : les périodes les plus favorables au développement des arts *chrétiens* coïncident, en effet, avec le règne d'un ou de plusieurs souverains ou bien avec quelque événement saillant dans l'histoire de l'Église. On connait ces périodes : règnes de Constantin et de Justinien, deuxième moitié du ixe et le xe siècle (restauration de l'usage et du culte des icones, règne des Macédoniens) ; époque des Comnènes (une partie du xie et le xiie siècle) ; enfin époque des Paléologues (deuxième moitié du xiiie et le xive siècle).

L'art *impérial* évolua-t-il d'une manière analogue, et ses périodes de production plus originale et plus intense coïncident-elles avec l'œuvre chrétienne ? A première vue, le parallélisme semble presque complet. C'est, en effet, sous Constantin, pendant le règne de Justinien, à l'époque des Macédoniens et des Comnènes, que se créent les chefs-d'œuvre de l'art impérial et ses monuments les plus célèbres. Au contraire, certaines autres périodes, comme le viie siècle et la première moitié du xiiie siècle, sont aussi pauvres en œuvres chrétiennes qu'en œuvres palatines.

Mais ce parallélisme n'est qu'apparent. Ainsi, l'époque iconoclaste, négligeable du point de vue de l'art chrétien, a été favorable au développement de l'art impérial. Au contraire, la floraison de la peinture religieuse sous les Paléologues ne trouve qu'un faible reflet dans l'art impérial contemporain. Quant au v^e siècle, si dans l'art chrétien il nous apparaît comme une époque de recherches intenses, d'essais et d'hésitations curieuses et contradictoires qui trouveront une sorte de synthèse grandiose dans l'œuvre de Justinien, — il marque, par contre, dans l'art impérial, une décadence progressive qui s'accentue surtout au milieu du siècle ; et si le règne de Justinien lui rend un peu de son ampleur, l'art officiel de ce souverain reste entièrement dans les cadres de la tradition antérieure.

Il semble ainsi que le schéma généralement adopté pour l'évolution de l'art byzantin ne doit pas être retenu, dans toutes ses parties, lorsqu'il s'agit de l'art impérial. Son histoire à Byzance a été en réalité une histoire de décadence presque permanente, retardée artificiellement par les empereurs qui lui faisaient même subir parfois des sortes de « renaissances » momentanées, mais qui malgré tout, s'acheminait vers une fin inévitable.

Tandis que l'art chrétien se renouvelait sans cesse aux sources vives de la foi et de la spéculation théologique et grâce à d'innombrables collaborations, l'art impérial, hérité de la Rome païenne et cultivé aux seuls ateliers palatins, s'usait nécessairement, comme toute iconographie officielle surannée, en se consacrant à la reproduction d'un petit nombre de formules symboliques consacrées. N'est-il pas caractéristique que la « réforme » de cet art qui, au ix^e siècle, le ranima jusqu'à un certain point, ait consisté à le faire entrer dans les cadres de l'iconographie chrétienne ?

Il n'est pas étonnant, par conséquent, que les vóies de l'évolution des deux branches de l'iconographie et de l'art byzantins se soient séparées plus d'une fois au cours de l'histoire, et que les étapes de leur développement aient été loin de coïncider toujours. En insistant un peu sur cette divergence, nous croyons faire sentir le caractère autonome de l'art impérial, dans l'histoire générale de l'art byzantin.

Notre impression sera toute différente si, au lieu de considérer les grandes lignes de l'évolution de l'art byzantin, nous nous arrêtons à la forme et à l'effet esthétique des monuments : presque toujours dans ce cas les œuvres contemporaines, chrétiennes et impériales, nous offriront les mêmes particularités. Le goût et les procédés techniques d'une époque rapprochent ainsi l'art du Palais et celui de l'Église. N'importe quelle paire de monuments choisis dans les deux domaines pourrait servir à le démontrer. Mais ce qui mérite vraiment d'être retenu, c'est la manière dont les images

impériales qui — nous le savons — remontent à des prototypes romains (toujours aux mêmes prototypes), s'adaptent au goût et aux conventions artistiques des époques successives de l'histoire byzantine.

Ainsi, les compositions de la première période ont un caractère dramatique plus ou moins accusé. Les divers personnages dans une scène, et peut-être surtout les nombreuses figures allégoriques retenues par l'art de cette époque, participent à une action ou du moins contribuent à animer la scène par leurs mouvements, parfois très énergiques : l'empereur s'avance à cheval, précédé et suivi de soldats ou de personnifications ; d'un geste violent le souverain lui-même ou la *Niké* écrasent l'ennemi vaincu ou l'entraînent derrière eux ; le triomphateur attire vers lui en la soulevant la personnification de la ville ou de la province « libérée » ; la Terre personnifiée soutient l'étrier de l'empereur de l' « Univers » ; un génie inscrit sur le bouclier de la vertu les vœux pour l'empereur ; les généraux lui présentent les rois captifs et le butin ; les barbares apportent leurs dons en courant et en se bousculant, etc.

Bref, dans l'art de cette époque, les symboles du pouvoir impérial s'expriment en un langage dramatique, c'est-à-dire conformément à l'habitude de l'art antique. Sans doute, comparées aux œuvres de l'époque classique, ces compositions des IVe, Ve et VIe siècles paraissent raides et rudimentaires ; elles adoptent souvent ce parti curieux qui consiste à figurer non pas le moment le plus dramatique d'une action, mais son résultat final (par exemple, non pas la lutte, mais la victoire), ce qui diminue évidemment l'effet pathétique d'une scène. Il est vrai aussi que dès le IVe siècle on montre une préférence marquée pour les compositions symétriques et solennelles jusqu'à l'immobilité. Mais malgré ces altérations des usages typiques de l'art antérieur — et à côté de bien d'autres particularités moins générales — l'art impérial, sous Justinien comme sous Constantin, conserve encore la plupart des formes courantes de l'esthétique gréco-romaine.

Cette imagerie qui s'attache à la représentation dramatique a nécessairement recours à des compositions assez complexes, avec plusieurs personnages adroitement liés les uns aux autres par l'action commune ; les praticiens byzantins de cette époque ne reculent même pas devant la difficulté de représenter la foule (bases de l'obélisque de Théodose et de la colonne d'Arcadius). Et en ceci aussi, ils suivent leurs modèles antiques auxquels ils empruntent également les attitudes, les mouvements et les gestes typiques. La fermeté ou la souplesse du dessin du corps nu et de la draperie, la fierté de la figure humaine, son geste dégagé et sûr, la proportion qui règne dans toutes les parties de la composition, sont autant de traits de la tradition antique que l'art impérial conserve dans toutes les

meilleures créations de la première période byzantine. Et si, dans d'autres
œuvres, l'idéal esthétique de l'art classique est plus souvent trahi qu'aux
siècles antérieurs, les principales règles de la « grammaire » des formes
antiques y sont pourtant employées assez correctement. Notons, enfin,
que vis-à-vis de la tradition antique, les œuvres de l'art impérial de la
première époque se présentent comme un ensemble assez homogène, où
— malgré les particularités locales ou temporaires et des défaillances
dans des cas particuliers — on ne sent pas un éloignement *progressif*
de l'esthétique de l'art du Bas-Empire dont elles procèdent.

Toutes ces caractéristiques des monuments impériaux des iv^e, v^e et
vi^e siècles se retrouvent aussi sur les œuvres contemporaines de l'art
ecclésiastique. Il est curieux, toutefois, que l'art impérial semble, jusqu'à
la fin du vi^e siècle, beaucoup moins atteint par l'influence de l'esthétique
asiatique que ne le sont de nombreuses œuvres de l'art de l'Église. Cela
tient probablement au fait que l'imagerie impériale, plus conservatrice à
cette époque, reste fermement attachée aux prototypes anciens, et en
particulier aux techniques essentiellement grecques et romaines de la
sculpture et de la gravure en médailles. Car l'ascendant du goût asiatique
se manifeste davantage, et dès une époque plus ancienne, dans les œuvres
de la peinture, fresques et mosaïques, qui sont les techniques préférées
de l'art ecclésiatique. La différence apparaît d'ailleurs aussi sur les œuvres
de l'art impérial : tandis que les reliefs des diptyques consulaires du
vi^e siècle n'offrent pas plus d'orientalismes que les bas-reliefs de l'arc cons-
tantinien, les mosaïques votives de Saint-Vital à Ravenne sont conçues
dans un style aussi peu classique que possible et qui, dès le iii^e siècle,
avait été pratiqué par les fresquistes de la Syrie orientale (voy. les
peintures murales de la Synagogue de Doura Europos).

Mais exceptionnel, semble-t-il, dans l'art officiel du Palais au vi^e siècle,
ce style domine dans l'œuvre d'art contemporaine de l'Église : l'art impé-
rial est donc en retard sur l'évolution de l'esthétique à Byzance, qu'il
suit mais avec une certaine lenteur. Ainsi, ce n'est que sous Héraclius
qu'on voit le style des effigies monétaires des empereurs transformé dans
un sens qui les rapproche des mosaïques de Saint-Vital ; les groupes
gracieusement agencés et les compositions dramatiques sont remplacés
par des alignements (pl. XXIX, 12) de personnages analogues, raidis au
milieu d'une marche solennelle ou complètement immobiles ; tous les per-
sonnages regardent le spectateur ; presque toujours ils ont le même geste
conventionnel ; leurs pieds, au lieu de se poser fermement sur le sol,
semblent suspendus dans l'air ; enfin, l'unité de la composition est assurée
par le seul moyen d'un mouvement rythmé qui se reproduit plusieurs
fois, car aucune action ne lie plus les figures simplement juxtaposées. Le

dessin change en même temps, il devient plus anguleux, plus géométrique, tandis que le modelé plastique recule devant une technique toute linéaire qui établit, sur la surface de la monnaie, un réseau de traits saillants rapprochés. Ce procédé nouveau des graveurs en médaille est contemporain — il faut s'en souvenir — de la disparition quasi-totale de la sculpture à Byzance. On entrevoit ainsi un rapport entre la suppression de la plupart des thèmes iconographiques traditionnels, l'abandon du style antiquisant antérieur et de la technique plastique : le début du viie siècle marque ainsi un recul général de tous les aspects de la tradition antique dans l'art impérial. Et c'est le style hiératique et la technique linéaire de l'Orient qui se substituent alors au goût et aux procédés abandonnés.

A en juger d'après les images monétaires (à peu près les seules que nous connaissions), aucun changement notable, ni dans la conception des images, ni dans leur exécution, ne se manifeste dans le domaine de l'art impérial, entre le début du viie et le milieu du ixe siècle. La technique et les formes des monuments de l'époque iconoclaste ne font que prolonger les pratiques établies dès le règne d'Héraclius, et à ce titre, par conséquent, l'avènement des Iconoclastes semble passer inaperçu (tandis qu'en étudiant l'évolution du répertoire iconographique, nous avons pu noter chez les empereurs Iconoclastes une tendance à élargir le cycle des images officielles). Certains aspects de l'art monétaire qui apparaissent au viie siècle trouvent leur forme définitive sur les émissions iconoclastes, comme par exemple ces images à la facture purement linéaire : poussée à l'extrême, cette manière anti-classique a conduit, sous les Iconoclastes, à la création d'images où le grotesque s'unit curieusement à une puissance d'expression frappante (pl. XXVIII, 1, 2 ; XXIX, 14). Et il est intéressant de rapprocher ces œuvres officielles des monuments contemporains, comme les tissus de Mozac (Musée des soieries à Lyon) (pl. IX, 1) et du Victoria and Albert Museum (pl. IX, 2), qui présentent une technique non moins linéaire et un style aussi abstrait. Or, le style et la facture de ces tissus, ainsi que l'iconographie du fragment de Mozac, s'inspirent certainement de modèles orientaux, notamment sassanides.

Les monuments de l'art impérial de l'époque iconoclaste — ceux du moins qui sont conservés — se révèlent ainsi comme des œuvres d'un art nettement anti-classique, et même marquées par une influence asiatique. Rien en tout cas n'y fait apparaître les effets d'une « renaissance » du goût et des procédés de l'époque hellénistique que beaucoup d'archéologues voudraient faire coïncider avec l'époque de la persécution des icones. Cette théorie qui, sauf erreur, repose sur le témoignage de deux textes relatant des cas de substitution aux scènes religieuses, d'images d'animaux, d'oiseaux et de plantes, dans les églises constantinopolitaines,

a fait attribuer à l'époque iconoclaste toute une série d'ivoires à motifs hellénistiques. Mais, comme nous avons eu l'occasion de le dire plus haut, ces textes, qui nomment trois catégories de sujets sans décrire les images, sont incapables de nous renseigner sur le caractère de l'ornement iconoclaste et surtout sur le degré de son originalité. Ces œuvres constantinopolitaines étaient-elles de style hellénistique ? se distinguaient-elles des ensembles décoratifs — d'un style et d'un répertoire sûrement hellénistique — des monuments byzantins antérieurs ? Nous l'ignorons. Mais, comme de toute façon l'emploi de l'ornement zoomorphique et floral n'a pas été limité à la période iconoclaste, ce n'est pas en étudiant son ornement qu'on a des chances d'établir les caractéristiques de l'art pendant la Querelle des Images. Si peu nombreux et si particuliers que soient les monuments authentiques de ce temps que nous venons de voir (monnaies et tissus auxquels il convient de joindre quelques fresques ornementales en Cappadoce [1]), leur témoignage direct est infiniment plus précieux pour une étude du style est de la technique, et ce témoignage, on vient de le voir, est loin de corroborer l'hypothèse d'une renaissance antiquisante sous les Iconoclastes. Même dans les cas où, sur les monnaies, les *basileis* iconoclastes faisaient revivre un motif archaïque de l'imagerie impériale, l'influence du modèle ne s'étendait pas au style ni à la technique des œuvres qui s'inspiraient de son schéma iconographique.

Les monuments de l'époque qui suit immédiatement le Triomphe de l'Orthodoxie confirment indirectement cette conclusion négative. Car si, dans cette série ininterrompue d'œuvres datées que sont les images monétaires, on sent à un moment donné l'ascendant de l'art antique, c'est bien sur les émissions des premières décades après la chute des Iconoclastes. Sur les monnaies de Léon VI, les formes antiquisantes et la plastique — antiquisante elle aussi — des figures, ne laissent aucun doute sur une reprise, déjà très avancée, de l'étude de monuments classiques [2]. Mais déjà sous Basile Ier et même sous Michel III, les images des *aurei* annoncent l'évolution ultérieure du style et de la technique : le dessin géométrique s'assouplit, la facture linéaire s'enrichit de quelques essais pour traduire la forme plastique ; on s'efforce de rendre la masse touffue des cheveux et de la barbe du Christ et les courbes des plis de son manteau (pl. XXX, 11).

Cette reprise de l'influence antique semble d'autant plus liée à l'avènement des Iconoclastes que la première en date des images où l'on en reconnaît l'effet, est cette figure du Christ — première « icone » après

1. Voy. *supra*, p. 170, notes 3 et 7.
2. Wroth, II, pl. LI, 8, 9, (Léon VI). Cf. *ibid*., pl. L, 11 (revers), 12, 13 et le revers de 14.

843 — que Michel III représente sur les revers de ses monnaies (pl. XXX, 11). Certes, cette effigie a pour prototype une image du Christ analogue des émissions de Justinien II (fin du viie siècle) (pl. XXX, 9), mais comme les tendances nouvelles qui s'y manifestent seront reprises et développées sur les émissions ultérieures de Basile Ier, de Léon VI, de Jean Tzimiscès (pl. XXX, 12), etc., il semble permis de placer sous le règne de Michel III les débuts du courant antiquisant dans l'imagerie monétaire, et probablement dans l'art impérial en général. On conçoit, d'ailleurs, sans difficulté que ce goût de l'antique ait pu se manifester dans l'art précisément pendant le règne de Michel III qui a vu naître le mouvement humaniste puissant dont l'œuvre maîtresse a été la fondation de l'Université de Constantinople.

Mais si, en fin de compte, la pénurie de monuments nous défend d'insister sur le moment précis des débuts du courant antiquisant (est-ce sous Michel III, ce qui nous semble probable, ou sous son successeur Basile Ier, à qui on attribue généralement l'inauguration du « second âge d'or » byzantin ?), nous pouvons affirmer par contre que le goût nouveau se reflète simultanément dans l'art ecclésiastique et dans l'art impérial du ixe siècle. On a bien l'impression, en étudiant parallèlement les œuvres de ces deux catégories datant des ixe, xe et xie siècles, que le goût classique qui s'y manifeste partout et d'une manière analogue a eu les mêmes origines, et qu'une même volonté a dirigé pendant toute cette époque la main des artistes occupés aux œuvres religieuses et palatines. Sur les mosaïques comme sur les ivoires, sur les miniatures comme sur les émaux, on trouve des formules de composition identiques, le même dessin des têtes, des figures, des draperies antiquisantes, les mêmes proportions et les mêmes rythmes. De part et d'autre on fait usage des mêmes techniques qui répartissent entre elles toutes les œuvres connues, sans qu'on puisse constater, dans l'art impérial ou dans l'art ecclésiastique, une préférence marquée pour une technique quelconque.

Jamais jusque-là pareille unité de moyens d'expression n'avait été réalisée à Byzance, dans les œuvres de l'Église et du Palais, et cet équilibre esthétique est d'autant plus significatif qu'il apparaît au moment même où s'effectue — nous l'avons vu — le rapprochement et même la fusion des types iconographiques impériaux et ecclésiastiques : tandis qu'à l'époque ancienne, l'évolution de l'art impérial était en retard sur le progrès de l'art religieux et qu'au viiie siècle leurs voies se séparèrent, la victoire des Iconoclastes et la réforme de l'art qu'ils dirigèrent, permirent d'en faire deux branches parallèles et intimement liées d'un art unique.

Une fois réalisée, cette unité du style et des techniques se prolonge jusqu'à la fin de l'époque des Comnènes et même sous les Paléologues.

Il est vrai que la décadence des techniques somptuaires limite le champ d'action de l'art impérial aux xiiie, xive et xve siècles, et que ses moyens d'expression en sont également affectés, et même d'une manière plus sensible sans doute que l'art religieux qui s'adresse surtout à la peinture murale, florissante à cette époque. Mais, dans le domaine de la peinture, le même courant novateur qui se manifeste dans la fresque, l'icone ou la mosaïque religieuses dès le xiie siècle (et qui se prolonge aux siècles suivants), se reflète aussi dans les images impériales. Les bons portraits impériaux de cette époque (pl. VI, 2) se distinguent, en effet, par leur art plus nuancé et plus personnel ; ils semblent tracés par des artistes qu'une sensibilité ignorée de leurs prédécesseurs a rendus plus attentifs aux ressources de la palette et à la forme individuelle des êtres et des choses. Le portrait princier se modernise ainsi en même temps que l'art religieux, et c'est au xiiie et au début du xive siècle que, l'un comme l'autre, ils réussissent leurs meilleures œuvres [1]. La peinture qui est la technique préférée des artistes byzantins dès le xiiie siècle, exerce une influence sur l'art monétaire : le groupe pittoresque de l'empereur Michel VIII agenouillé, de l'archange et du Christ trônant, sur les émissions de ce souverain [2], s'inspire de compositions peintes (cf. les scènes votives dans les églises). La figure de l'archange Michel surtout, placée derrière l'empereur et en partie dissimulée par lui, ainsi que le raccourci des jambes de Michel VIII, apportent des preuves évidentes de cette influence.

1. Cf. Millet, *Portraits byzantins*, dans *Rev. de l'art chrét.*, 1911.
2. Wroth, II, pl. LXXIV, 1-4. Cf. une excellente reproduction (agrandie), dans L. Bréhier, *La sculpture et les arts mineurs byzantins*. Paris, 1936, pl. LXXV, H.

TROISIÈME PARTIE

L'ART IMPÉRIAL ET L'ART CHRÉTIEN

Le répertoire des thèmes de l'art impérial que nous croyons avoir reconstitué dans ses grandes lignes et l'esquisse de son évolution historique que nous avons essayé de retracer dans les pages qui précèdent, nous permettent d'aborder le problème des rapports de l'art impérial et de l'art chrétien.

Nous savons déjà que ces deux aspects de l'art byzantin ont existé côte à côte, depuis la fondation de Constantinople jusqu'à la chute de l'Empire d'Orient. Des œuvres inspirées par la foi chrétienne et d'autres reflétant la mystique monarchique, étaient donc créées à la même époque et dans les mêmes centres; souvent l'initiative de leur exécution a appartenu aux mêmes personnes (tels, par exemple, les empereurs) et la réalisation aux mêmes praticiens (voy. l'œuvre des miniaturistes, des mosaïstes, des émailleurs, des ivoiriers). Il aurait été étonnant que, dans ces conditions, un contact ne se fût pas établi entre les deux branches de l'art byzantin. Et déjà, en observant l'évolution de l'imagerie impériale à travers les siècles, nous avons pu relever plusieurs traits typiques qui rapprochent les œuvres contemporaines, chrétiennes et impériales. Bien plus, nous savons qu'à certains moments — ainsi à l'époque qui suit la Crise Iconoclaste — l'iconographie impériale a subi une influence notable de l'art ecclésiastique.

Mais le problème essentiel qui touche aux rapports des arts chrétien et impérial, à Byzance, ne nous a pas occupé jusqu'ici : nous songeons, on le devine, au problème de l'influence de l'art impérial sur l'œuvre artistique chrétienne. L'art de l'Église a-t-il subi l'ascendant des œuvres de l'art officiel des empereurs ? Et si cette influence a existé, son action fut-elle profonde, comment et quand, à la faveur de quelles circonstances a-t-elle pu se manifester ?

Nous ne sommes pas les premiers à poser ces questions ni à en reconnaître l'importance. Il semble même qu'à l'heure actuelle la plupart des critiques admettent que l'art chrétien de Byzance — comme celui de Rome depuis la Paix de l'Église — a dû faire des emprunts plus ou moins considérables à l'art du Palais impérial. Mais les monuments de cet art « profane » de la fin de l'Antiquité n'étant pas parvenus jusqu'à nous, ces vues ne sont présentées habituellement que sous une forme très générale[1]. Pourtant, une étude comparée des arts, impérial et chrétien, n'est point impossible, et les recherches récentes de plusieurs spécialistes de l'archéologie romaine et de l'art de la Basse-Antiquité, nous en apportent la preuve (pour les IVe et Ve siècles), ou du moins les éléments d'une démonstration plus convaincante, ainsi qu'une méthode d'investigation dont les études byzantines ne manqueront pas de tirer un profit appréciable[2].

En tenant compte des résultats de ces études (qui jusqu'ici n'avaient fait connaître que quelques thèmes isolés de l'art impérial passés à l'art chrétien et byzantin), nous croyons pouvoir élargir le champ d'investigation, grâce aux données que nous a fournies la double recherche — systématique et historique — sur l'imagerie impériale byzantine. Nous pouvons, en effet, nous avancer avec plus d'assurance dans le domaine de cet art du palais, du moment que ses créations se présentent comme un ensemble de faits cohérents et non comme des œuvres disparates imaginées *ad hoc* par quelques praticiens au service de souverains ambitieux ou amis des arts. Le conservatisme de cet art, la continuité de ses manifestations fidèles à des types consacrés et le caractère constant de sa symbolique, nous permettent surtout de remplir en partie les lacunes produites par la perte de nombreuses œuvres de l'art impérial, et d'imaginer ainsi avec une grande vraisemblance les prototypes de certaines images chrétiennes. Et puisque l'art impérial se laisse ainsi considérer dans son ensemble, nous nous croyons autorisés à définir ses caractéristiques générales et à les confronter — lorsque l'occasion s'en présente — avec les traits typiques de tel courant de l'art chrétien, en mettant en évidence certains points de contact entre les deux arts, qui échapperaient

1. Voy. par ex. Ch. Bayet, *Recherches pour servir à l'hist. de la peinture et de la sculpture chrétiennes*, Paris, 1879, p. 53-56. Millet, *L'art byzantin* (dans A. Michel, *Hist. de l'art*, I, Paris, 1905, p. 128). Diehl, *Manuel*[2], I, p. 9-10. O. Wulff, *Altchrist. u. byz. Kunst*, I, p. 11. — Cf. Peirce et Tyler (*L'art byz.*, I, Paris, 1932, p. 9 et suiv.) qui sont portés à exagérer la part de l'art impérial dans la formation de l'art byzantin ; n'empêche que leur thèse soit présentée sous une forme catégorique et très subjective.

2. Nous pensons surtout aux travaux de Franz Cumont, R. Delbrueck, Rodenwaldt, A. Alföldi, E. Weigand (Würzbourg), ainsi qu'aux recherches antérieures de H. Swoboda, F.-X. Kraus, v. Schlosser, etc.

à l'étude des thèmes pris isolément. Enfin, la présence d'une idée monarchique d'essence religieuse, que nous avons pu reconnaître à la base de tous les thèmes de l'imagerie impériale, justifie mieux l'ascendant qu'elle a pu prendre sur l'art chrétien et qui semblait moins vraisemblable tant qu'on considérait cet art du Palais comme une simple manifestation esthétique d'ordre purement profane. Cet argument nous semble particulièrement important, depuis que nous connaissons, d'une part, les origines de l'écrasante majorité des thèmes du répertoire transmis à Byzance par l'art officiel des empereurs du Bas-Empire, et d'autre part, les essais d'une adaptation ultérieure de cette iconographie de la religion monarchique païenne aux idées de l'Empire chrétien du haut moyen âge.

A la lumière de tous ces faits qui semblent acquis, la part de l'influence de l'art impérial nous a paru considérable, soit dans la formation de l'iconographie chrétienne, soit dans la manière dont l'art de l'Église a présenté certains sujets de l'Écriture. C'est surtout au cours des premiers siècles après le Triomphe du Christianisme et pendant la restauration de l'art iconographique au lendemain de la Crise Iconoclaste, que les artistes ont dû demander aux images de l'art officiel des empereurs des modèles de compositions et de schémas iconographiques, qu'ils adaptaient ensuite aux données des sujets chrétiens. Aux IVe et Ve siècles cette influence a été singulièrement sensible, et elle décida même en partie de l'allure générale qui depuis lors caractérisera l'art chrétien byzantin.

Nul n'ignore en effet la grave majesté du style byzantin qui se reflète jusque dans les plus médiocres et les plus tardives productions de l'art de l'Église orthodoxe, et les préserve de la vulgarité. On aurait pu faire dériver cette majesté immanente de l'art byzantin des cérémonies liturgiques de l'Église, où l'on retrouve le même rythme solennel ; mais pareille explication, sans être erronée, ne nous semble pas toucher au fond des choses. On s'en rapproche davantage, croyons-nous, en faisant remonter le style de l'art ecclésiastique byzantin et l'allure des rites liturgiques byzantins à une source commune, à savoir aux cérémonies et à l'art du Palais impérial : l'une et l'autre semblent avoir conservé pour toujours le souvenir de leurs origines « impériales ».

Certes, ceci n'est qu'une hypothèse — que nous adoptons après d'autres — mais que nous croyons pouvoir appuyer par des faits, en montrant que la plupart des images chrétiennes où dès la Paix de l'Église apparaît le style somptueusement solennel, s'inspirent de compositions impériales analogues. Et, chemin faisant, nous verrons que les quelques motifs d'origine orientale qu'on y distingue dès le IVe ou dès le Ve siècle y avaient été introduits à une époque antérieure, dans les cérémonies et

dans l'art officiel de l'Empire, sous l'influence des monarchies hellénistiques et peut-être parthe et perse.

Nous admettons par conséquent, en suivant les indications des monuments et des textes, que les éléments orientaux qui se laissent distinguer dans la première iconographie byzantine, y avaient pénétré surtout par l'intermédiaire de l'art impérial des deux Romes. Et c'est pourquoi aussi des monuments gréco-orientaux des IIe et IIIe siècles, comme les fresques récemment découvertes à Doura-Europos et dont l'air « byzantin » a justement frappé de nombreux archéologues, ne devraient pas être considérés, d'après nous, comme les prototypes immédiats des artistes chrétiens de Constantinople et de Rome, aux IVe et Ve siècles. Nous croyons plutôt que ces peintures — dépendant elles-mêmes en partie de l'art sacré et monarchique de l'Asie Antérieure — s'apparentent aux œuvres paléobyzantines par les prototypes plus lointains qui leur sont communs. Et rien ne nous met mieux en garde contre une tentative de considérer le style de ces fresques comme le point de départ de l'esthétique byzantine, que ce fait d'ordre chronologique : les peintures de la Synagogue et du temple palmyrénien de Doura offrent moins de points de contact avec les œuvres byzantines les plus anciennes qu'avec les monuments du style byzantin définitivement constitué (à partir du VIe et surtout après la Crise Iconoclaste) qu'ils annoncent en les devançant de trois siècles au moins.

Le grand art chrétien doté d'un style hiératique et enrichi par les effets de la polychromie et des matières précieuses, apparaît sous le règne de Constantin et notamment sur les monuments commandés par l'empereur ou pour les membres de sa famille, et exécutés par des praticiens attachés aux travaux des fondations officielles.

Les conditions extérieures étaient ainsi particulièrement favorables à un transfert dans l'art chrétien de procédés et de formes d'art propres aux monuments impériaux, où depuis quelque temps déjà régnait le luxe des matériaux et les effets de la polychromie rehaussés par les mosaïques des coupoles, et où les images officielles s'efforçaient de traduire la majesté impériale, à l'aide d'un style hiératique inspiré par l'étiquette de la cour et les modèles orientaux.

Les conditions morales n'étaient pas moins favorables pour la formation d'un art iconographique chrétien qui prendrait pour modèle les images symboliques des empereurs. Il suffit de se rappeler les nombreux passages d'Eusèbe où le Christ *pambasileus* est décrit comme un empereur céleste faisant pendant au souverain romain qui n'est que son reflet sur terre. En lisant Eusèbe ou saint Jean Chrysostome (et — à une époque plus avancée — saint Jean Damascène) qui montrent le Christ siégeant

dans sa gloire, au milieu des acclamations des fidèles, on ne peut douter
de l'influence des rites de la cour impériale et des images officielles de
ces cérémonies sur ces descriptions, parfois détaillées et précises. L'un
des partis qu'adoptent ces auteurs consiste d'ailleurs à comparer tel
acte typique de la vie officielle de l'empereur à une vision de la splendeur
céleste. L'art chrétien n'avait qu'à suivre la voie tracée par les écrivains
chrétiens, pour imaginer les scènes de la majesté du Christ, en prenant
pour base les schémas des images impériales.

Les artistes chrétiens suivirent cette méthode, comme nous allons
pouvoir le constater sur un assez grand nombre d'exemples. Mais, n'ayant
pas la prétention de les citer tous, nous voudrions signaler d'abord la
curieuse composition du cycle iconographique chrétien des ive et ve siècles,
et notamment la place essentielle qu'il réserve à certains thèmes parti-
culiers que plus tard on verra relégués au second plan ou noyés dans la
masse des sujets historiques. Il est à peine utile de rappeler que l'art
monumental de l'Église victorieuse après l'édit de Milan n'est point essen-
tiellement narratif et historique, comme il le sera plus tard et comme
les Orientaux l'ont peut-être déjà conçu dès le iiie siècle. En se séparant
de l'art postérieur, il ne se présente pas davantage comme un prolonge-
ment de l'art antérieur à la Paix de l'Église, tel que nous le connaissons
par les fresques des catacombes et les reliefs des sarcorphages. Les
mosaïques du temps de Constantin et de Théodose doivent peu à l'icono-
nographie et au style de l'art funéraire italien des deux siècles antérieurs.

Leur thème principal est le triomphe du Seigneur qui apparaît générale-
lement dans des compositions inspirées par des visions paradisiaques de
l'Écriture et notamment de l'Apocalypse. A aucun moment, dans l'his-
toire de l'art chrétien, on n'a illustré autant de passages évangéliques où
Jésus apparaît en gloire, et c'est le même esprit qui préside au choix
des images allégoriques qui accompagnent ces scènes d'apothéose (voy.,
par exemple, le trône, le trophée, la couronne et le diadème, la croix
triomphale...).

On explique généralement cette tendance de l'art monumental des ive
et ve siècles par le désir d'exprimer en images plastiques l'idée du
triomphe de la religion chrétienne, depuis la conversion des empereurs.
Mais certains faits nous invitent à préférer à cette interprétation une
autre, peu différente il est vrai, mais qui nous fait mieux comprendre
la composition du nouveau cycle d'images chrétiennes et la formation de
maint thème iconographique. Nous croyons en effet que cet art figure
non pas le triomphe du christianisme, mais la victoire du Christ, auteur
de ce triomphe.

La nuance peut paraître insignifiante. Mais en l'adoptant on voit

s'éclairer la voie par laquelle les artistes chrétiens pouvaient arriver pratiquement à utiliser les compositions typiques de l'art impérial. Et elle met, en outre, entre nos mains un moyen assez sûr pour contrôler les observations que nous aurons à faire à propos des thèmes pris isolément.

On se rappelle, en effet, que l'art officiel, depuis le IIIe siècle, a été essentiellement triomphal et que ce sont des scènes conventionnelles de la victoire de l'empereur auxquelles la mystique impériale attribuait surtout, à cette époque, la valeur de symboles du pouvoir suprême. Or, si les chrétiens qui admettaient que la puissance de Dieu était comme une projection sur l'Univers du pouvoir de l'empereur, adoptèrent réellement l'art symbolique de ce pouvoir, leurs images devraient présenter un cycle analogue où l'accent serait également porté sur les thèmes de la victoire et du triomphe du Christ.

Les faits, autant que nous pouvons en juger, semblent confirmer cette hypothèse. Qu'on se souvienne tout d'abord d'une inscription constantinienne célèbre qu'on lisait autrefois au-dessus de l'abside de l'ancienne basilique de Saint-Pierre. Tracée à un endroit aussi important, elle reçoit la valeur d'une déclaration de principe : *Quod duce te mundus surrexit in astra triumphans, Hanc Constantinus victor tibi condidit aulam*[1]. Quoiqu'il s'agisse d'une église dédiée à saint Pierre, c'est au Christ triomphateur et maître de l'Univers que s'adresse Constantin ; il consacre ainsi la basilique à la victoire du Seigneur des cieux, et met en parallèle le triomphe salutaire de Jésus et sa propre qualité de *victor*. Le Christ triomphateur, guide et modèle de l'empereur invincible, voici le sujet que la phrase suggestive de l'inscription constantinienne semble proposer à l'artiste chargé de la décoration iconographique des basiliques. Et nous savons, en effet, que les signes et les motifs iconographiques chrétiens introduits dans l'art par Constantin personnellement (monogramme, *labarum*, croix triomphale, empereur perçant le « démon ») sont étroitement liés à la carrière militaire du premier empereur chrétien.

Mais c'est un aperçu général du cycle des thèmes typiques de l'art chrétien des IVe, V[e] et VIe siècles qui apporte, d'après nous, l'argument décisif. Il suffit, en effet, d'établir une liste des sujets chrétiens symbo-

1. De Rossi, *Inscriptiones christianae*, II, 1, p. 410. Urlichs, *Codex urbis Romae topographicus*. Würzbourg, 1871, p. 60. E. Müntz, dans *Rev. Arch.*, 44, 1882, p. 143, pl. IX. J. Wilpert, *Röm. Mosaiken und Malereien*, I, 1916, p. 359. — Un auteur du XVIe siècle, Jacques Grimaldi (*Bibl. Barberini*, cod. XXXIV, 50, f. 164[v]) cite une autre inscription constantinienne à Saint-Pierre, mal conservée de son temps ; elle se trouvait : *in alio arco absidae, super altare majus*. On n'y distinguait au XVIe siècle que le début : *Constantinus expiata hostili incursione...* Là encore la construction de la basilique semble être mise en rapport immédiat avec la victoire impériale.

liques les plus fréquents et les plus caractéristiques à cette époque, et de
l'inscrire à côté du cycle des images impériales contemporaines, pour
constater une parenté évidente des deux répertoires de sujets, caracté-
risés par la prédominance des thèmes triomphaux (sur six thèmes prin-
cipaux, cinq thèmes — avec leurs variantes — font partie du cycle
triomphal : nos 1 à 4 et 6).

CYCLE CHRÉTIEN.	CYCLE IMPÉRIAL.
1. Monogramme, *labarum*, croix triom-phale, — instruments de la Victoire du Christ.	1. Mêmes signes en tant qu'instru-ments de la Victoire de l'empereur.
2. Le Christ recevant l'offrande des fidèles (anges, symboles des évangé-listes, apôtres, saints, vieillards de l'Apocalypse).	2. L'empereur recevant l'offrande de ses sujets et des ennemis vaincus.
3. Le Christ (image historique ou allé-gorique *) adoré par les fidèles (anges, apôtres, saints, bienheureux, etc.).	3. L'empereur (image portraitique ou allégorique *) adoré ou acclamé par ses sujets ou des ennemis sou-mis.
4. Le Christ foulant l'aspic et le basi-lic, — image de la victoire sur la Mort.	4. L'empereur foulant le barbare, — image de la victoire sur l'ennemi.
5. Investiture par le Christ. (de saint Pierre ; cf. les saints cou-ronnés par Jésus).	5. Investiture par l'empereur. (de hauts fonctionnaires de la cour).
6. Le Christ couronné par une Main Divine.	6. L'empereur couronné par une Main Divine.

*) Parmi les allégories du Christ, comparez le trône et la croix triomphale au trône et au trophée de la victoire, sur les images impériales.

La parenté des deux cycles est manifeste. Nous tenons ainsi la preuve
d'une influence générale de l'imagerie impériale sur l'art chrétien créé
aux IVe et Ve siècles. L'étude de plusieurs exemples de thèmes iconogra-
phiques confirmera pleinement cette première constatation, en montrant
les procédés d'adaptation employés par les artistes chrétiens et l'esprit
dans lequel cette adaptation s'est réalisée.

ÉPOQUE ANCIENNE : IVe. Ve ET VIe SIÈCLES

a. Le Christ et la Vierge trônant. Le trône du Seigneur.

L'image du Christ siégeant solennellement sur un trône monumental (plus rarement sur un globe) apparaît au ive siècle. Selon le *Liber Pontificalis*[1], Constantin lui-même aurait fait don à la basilique du Latran d'une pièce d'orfèvrerie qui figurait le Christ trônant et quatre anges qui, probablement, montaient la garde autour du Seigneur. La mosaïque de Sainte-Pudentienne représente un Christ majestueux assis sur un trône en or magnifiquement décoré de pierres précieuses. Un meuble aussi somptueux sert de siège à l'Enfant Jésus, sur la mosaïque de l'Adoration des Mages, à Sainte-Marie-Majeure (pl. XXXIII). Nous retrouvons le Christ trônant en majesté, sur des sarcophages et des objets portatifs de cette époque (voy. la terre-cuite Barberini, fig. 10 sur la p. 208) et sur beaucoup de monuments du vie siècle.

L'allure souveraine du Christ, sur toutes ces images, est évidente : en les créant, l'art de l'Église triomphante a certainement voulu fixer les traits du παμβασιλεύς céleste[2]. Mais à quel point cette iconographie, nouvelle dans l'art chrétien, a-t-elle subi l'influence des portraits officiels de l'empereur en majesté ?

1. *Liber Pontificalis*, éd. Duchesne, I, p. 172 (cf. p. 191). Cf. J. Smirnov, dans *Viz. Vremennik*, iv, 1-2, p. 14. Cf. Un camée du ive siècle au Münzkabinett de Munich, avec une image du Christ trônant entre deux Victoires : A. Furtwängler, *Die antiken Gemmen*, I, pl. 67, 3 ; III, p. 367. E. Weigand, dans *Byz. Zeit.*, 32, 1932, p. 67-68, a rapproché cette image chrétienne des compositions impériales analogues.

2. Quelques-unes de ces images de la majesté de Jésus (p. ex. la mosaïque de Sainte-Pudentienne et certains sarcophages du ive siècle) lui attribuent une tête barbue qui ressemble singulièrement à la tête du Zeus d'Olympie ou de Sérapis. Cette ressemblance, généralement admise depuis Furtwängler, n'a pu être qu'involontaire. En laissant de côté ce problème des origines du type barbu du Christ, considérons seulement la figure du Christ trônant, tel qu'il apparaît dans l'art du ive siècle, c'est-à-dire avec ou sans barbe (le type imberbe est le plus fréquent d'ailleurs, et la barbe, lorsqu'elle apparaît, reçoit des formes différentes).

Les revers monétaires romains, on le sait, offrent assez souvent, et dès une époque ancienne, une image de l'empereur trônant. Avant le IVe siècle, le souverain y apparaît toujours au milieu d'une « scène » symbolique inspirée par quelque épisode de l'activité gouvernementale de l'empereur. Dans toutes ces images, l'action se déroule de gauche à droite, et la plupart des figures — y compris l'empereur qui siège généralement à l'extrémité de la composition — sont représentées de profil. Cette disposition latérale, qui est encore appliquée parfois sous la Tétrarchie et à l'époque constantinienne [1], n'offre aucune ressemblance avec l'ordonnance habituelle des images du Christ trônant, toujours frontales et généralement placées en dehors de toute action dramatique.

Mais dès la fin du IIIe siècle, sous Dioclétien, on voit apparaître, en numismatique, des effigies d'empereurs trônants d'une conception assez différente : immobilisés dans une attitude de majesté [2], les souverains y sont parfois tournés vers le spectateur (à l'exception de la tête qu'on continue à montrer de profil) [3]. L'évolution s'achève sous le règne de Constantin Ier, l'image de l'empereur trônant étant devenue strictement frontale (avec la tête tournée de face) et étant placée au centre d'une composition symétrique [4]. En dehors de la numismatique, le plus ancien exemple de ce nouveau type iconographique nous est également fourni par un monument constantinien, le relief du *Congiaire* de l'arc de Constantin à Rome (pl. XXXI). Or, ce nouveau type de l'iconographie impériale, qui — créé vers 300 — va bientôt se substituer au type traditionnel, a ceci de particulier, entre autres, qu'il offre une parenté évidente avec les images du Christ trônant en majesté : même attitude, même siège, même emplacement dans la composition, et parfois figures analogues d'acolytes en adoration. Les deux images frontales [5], on le

1. Cohen, VI, Dioclétien, nos 38, 39, p. 419 ; nos 47, 48, p. 420 ; Maximien Hercule, no 47, p. 498 ; no 79, p. 501. *Ibid.*, VII ; Constance Chlore, no 25, p. 61 ; Constantin Ier, no 148, p. 245 ; no 463 et suiv., p. 282. W. Froehner, *Les médaillons de l'Empire Romain*, Paris, 1878, p. 259 (avec fig.).

2. Cohen, VI, Dioclétien, nos 38, 39, p. 419 ; nos 47, 48, p. 420 ; Maximien Hercule, no 47, p. 498 ; no 79, p. 501.

3. *Ibid.*, Dioclétien, no 142, p. 429-430. Sur les compositions symétriques du IIIe siècle, seules les divinités (Jupiter, *Vesta, Juno Pronuba*) apparaissent de face, tandis que les empereurs sont vus de profil. Cf. p. ex. Cohen, VI, p. 14-15, no 1 (Postume) ; p. 255 et suiv., nos 18 et suiv. (Probus), etc. Bernhart, *Handbuch zur Münzkunde*, pl. 44, 8 ; 56, 13 ; 57, 8, 10.

4. Cohen, VII, Constantin Ier, nos 480, 481, p. 284 ; Constantin II, no 176, p. 385-386 ; Constant Ier, no 26, p. 408-409. Maurice, *Num. Const.*, I, pl. XVI, 2.

5. A la même époque, c'est-à-dire, dans la première moitié du IVe s., la figure frontale de l'empereur apparaît dans plusieurs autres catégories d'images impériales, en remplacement du profil traditionnel. Il s'agit certainement d'une mode générale qu'il convient peut-être de mettre en rapport avec le progrès de la mystique monarchique et des influences de l'art oriental. Voy. par exemple, les têtes vues de face de

voit — celle de l'empereur et celle du Christ — se créent presque simul-
tanément, ce qui implique, semble-t-il, une influence de l'une sur l'autre.
Et l'on ne peut hésiter à accorder la priorité à la composition frontale de
l'*empereur* trônant, du moment que son plus ancien exemple connu, le
relief du *Congiaire* de l'arc constantinien [1], est antérieur à l'édit de Milan
et aux fondations chrétiennes de Constantin où l'image correspondante
du Christ a pu apparaître pour la première fois. L'auteur présumé de cette
composition chrétienne, non seulement s'inspire d'une manière générale
des images impériales, mais prend pour modèle le type le plus récent de
l'iconographie aulique.

A partir du vᵉ siècle (après le Concile d'Éphèse en 431), l'art chrétien
s'enrichit d'une image de la Vierge siégeant de face sur un trône qui est
en tout semblable à celui du Christ. Cette image de la majesté de la Théo-
tocos prend même une allure plus royale encore que les représentations
analogues du Sauveur, à cause d'un long sceptre crucifère qu'elle tient par-
fois dans sa main droite [2]. Or, l'iconographie de la Vierge ainsi conçue
s'inspire certainement d'un type déterminé de portrait des impératrices
romaines de la même époque, dont les plus anciens exemples appa-
raissent précisément sur les monnaies du deuxième quart du vᵉ siècle [3].
On voit ainsi l'influence du plus récent type du portrait impérial se
reproduire une deuxième fois : au ivᵉ siècle cette méthode détermina le
type du Christ en majesté ; un siècle plus tard le même procédé contri-
bua à arrêter les traits de la Vierge souveraine [4].

Maxence et de Licinius, sur les avers de leurs émissions de 308 et 312 (voy. p. 152),
la figure frontale de Constantin Iᵉʳ, dans une scène de la *Pietas Augusti*, et de Cons-
tance II, dans une composition de la *Largitio* (Cohen, VII, p. 273 et 462).

1. Cf. la statue en porphyre d'un empereur trônant à Alexandrie. R. Delbrueck qui
en donne une excellente reproduction (*Antike Porphyrwerke*, pl. 40 et suiv.), l'attri-
bue à Dioclétien ; que ce soit sous Constantin ou sous Dioclétien que ce type a été
créé, son apparition vers l'an 300 reste assurée.

2. Exemples : Reliquaire de Grado ; fresque de Sainte-Marie-Antique à Rome. Voy.
la liste des images de ce type, la date des plus anciens exemples et le rapproche-
ment avec les portraits contemporains des impératrices, dans Weigand, *Byz. Zeit.*,
32, 1932, p. 63 et suiv., 69-70, pl. III, 1. Cf. de Rossi, dans *Bull. di arch. crist.*,
2ᵉ série, 3 (1872). W. de Grüneisen, *Sainte-Marie-Antique*, 1911, fig. 25.

3. Premier exemple : portrait monétaire de *Licinia Eudoxia*, femme de Valenti-
nien III (425-455). Cf. Weigand, *Byz. Zeit.*, 32, 1932, p. 70. Un lien plus étroit encore
rapproche peut-être les portraits symboliques des impératrices et les images de la
Vierge. En effet, il n'est pas sans intérêt de noter que la numismatique impériale,
en représentant depuis le iiᵉ siècle l'image de l'impératrice avec un enfant et un
sceptre, les accompagne des légendes : *Fecunditas Aug.* et *Juno Lucina*, qui leur
donnent la valeur — directement ou allégoriquement — d'images de la *maternité* de
l'impératrice (Cohen, III, p. 217, 218). Cf. Gagé, *Les Jeux séculaires de 204 ap. J.-C.*,
dans *Mélanges d'Hist. et d'Arch.*, LI, 1934, p. 15.

4. Strzygowski (*Das Etschmiadzin-Ev.*, dans *Byz. Denkm.*, I, 1893, p. 39-41), a déjà
supposé l'influence des images de l'impératrice trônant sur l'iconographie de la Théo-

Une autre image encore est étroitement liée à l'iconographie de la majesté souveraine du Christ. C'est le *Trône* du Seigneur, sans figure du Christ, qui occupe une place d'honneur sur plusieurs mosaïques du ve siècle (Sainte-Marie-Majeure à Rome (pl. XXXV, 2), San Prisco à Capoue [1], les deux Baptistères de Ravenne, Saint-Georges à Salonique) et sur divers objets de culte et d'usage chrétiens. Ce trône n'est jamais « vide » comme on le dit parfois, la place du Christ y étant toujours prise par un ou plusieurs objets symboliques : couronne d'or et croix ornées de pierres précieuses, *sudarium*, livre des évangiles, rouleau apocalyptique scellé de sept sceaux ; ou bien par une figure allégorique ou un signe suggestif : agneau, colombe, monogramme du Christ. Les apôtres (figures ou brebis allégoriques), les symboles des évangélistes, des fidèles adorent souvent ce trône, comme ailleurs ils s'inclinent devant le Christ siégeant en majesté.

La parenté évidente des scènes de l'Adoration du Trône et de l'Adoration du Christ trônant n'est point fortuite, car loin de figurer le Jugement dernier (comme souvent au moyen âge byzantin) le Trône du Seigneur de l'art des ive-vi[e] siècles remplace l'image du Christ souverain [2]. Il serait plus exact encore de dire que le Christ y est remplacé non pas par le trône à lui seul, ni par l'un des objets qu'il supporte (quoique la croix, l'évangile, et surtout l'Agneau et le monogramme de Jésus soient des symboles du Christ), mais par la réunion de ces deux éléments, c'est-à-dire par l'exposition de ces symboles sur le trône monumental. C'est par là, en effet, que cette image se distingue des autres figures allégoriques du Christ, en le représentant en tant que souverain ou παμβασιλεύς. Nous savons, d'ailleurs, que cette symbolique n'était pas limitée à l'iconographie : en plein ve siècle encore, au Concile d'Éphèse, un livre de l'Écriture fut exposé sur un trône, pour montrer que le Christ en personne présidait la réunion des théologiens [3].

L'iconographie chrétienne pouvait s'inspirer de cet usage d'exposer un trône du Seigneur et se rappeler, d'autre part, le trône des visions eschatologiques de l'Apocalypse. Mais sinon le texte de la vision de saint Jean, du moins l'habitude d'exposer l'Évangile sur un « saint trône »,

tocos en majesté. Mais les exemples romains qu'il cite (images monétaires des iiie et ive siècles) n'offrent pas d'analogies complètes avec les images de la Vierge souveraine des ve-vi[e] siècles qui nous intéressent ici. Les prototypes immédiats qu'on utilise à cette époque n'apparaissent pas avant le deuxième quart du ve siècle.

1. Wilpert, *Mosaiken und Malereien*, II, pl. 77. Van Berchem et Clouzot, *Mos. chrét.*, p. 84, fig. 95.
2. Voy. les remarques de O. Wulff, *Die Koimesiskirche in Nicäa und ihre Mosaiken*, 1903, p. 212-214.
3. Mansi, V, col. 241.

ainsi que son adoration que figurent souvent les œuvres de l'art chré-
tien[1] et enfin la forme plastique du trône sur ces images, sa somptueuse
décoration, son coussin, les objets symboliques qu'il supporte, — ont été
sûrement inspirés par les rites et les images de l'iconographie officielle
de l'Empire romain. On ne peut douter, en effet, que le rite hellénistique
du *solisternium* appliqué au souverain a été connu à Rome dès le Haut-
Empire[2] — même depuis César — et que le trône de l'empereur, avec
son effigie ou un insigne de son pouvoir (notamment une espèce de *suda-
rium* et la couronne, qu'on retrouvera l'un et l'autre, dans l'iconographie
du trône du Christ), avait été adoré comme le souverain lui-même qu'il
remplaçait[3]. Et nous connaissons également les nombreuses images
monétaires romaines de ce trône sacré des empereurs (par ex., pl. XXIX,
2, 3) qui nous font entrevoir les modèles plastiques utilisés par les
artistes chrétiens.

Dans toutes les images chrétiennes, le trône du Seigneur (occupé ou
non) a la forme du *solium regale* somptueux qui, introduit peut-être dans
l'usage du palais à Rome à partir du IIe siècle[4], n'apparaît en iconogra-
phie officielle qu'à l'époque de Dioclétien[5], et est retenu depuis.

Nous voici donc, une fois de plus, devant un type tout récent de l'ico-
nographie impériale, dont les artistes chrétiens se saisissent immédia-
tement, pour l'adapter à l'image du Christ souverain.

b. Donation à saint Pierre.

Ce thème célèbre représente le Christ trônant au milieu des princes
des apôtres et remettant un rouleau de la « Loi » à saint Pierre, tandis
que saint Paul fait le geste de l'adoration. Le premier exemple daté est à

1. Par ex., Garrucci, IV, pl. 211, 226, 241, 253, 257.
2. Alföldi, dans *Röm. Mitt.*, 50, 1935, p. 125 et suiv., p. 134-139, fig. 15, pl. 14, 9-
13, pl. 16, 3. Au contraire, v. Sybel, *Chr. Antike*, II, p. 330, note 1, rapproche du
Trône du Christ presque exclusivement les trônes des divinités païennes.
3. Dio Cass., 58, 4, 4, ; 59, 24, 3-4 ; 72, 17, 4. Cf. Tertullien, *Ad nativ.*, 2, 10.
Alföldi, *l. c.*, p. 125 et suiv.
4. Alföldi, dans *Röm. Mitt.* 50, 1935, p. 125.
5. Premier exemple connu, probablement la statue en porphyre d'un empereur
trônant, à Alexandrie qui semble figurer Dioclétien : Delbrueck, *Antike Porphyr-
werke*, 1932, pl. 40 et suiv. Cf. Alföldi, *l, c.*, p. 126. La thèse que nous soutenons a
été déjà suggérée par H. Swoboda (*Mitt. der k. k. Central-Com. N. F.*, XVI, Vienne,
1890, p. 13), F.-X. Kraus (*Archäol. Ehren-Gabe zum siebenzigsten Geburtstage De
Rossi's*, 1892, p. 7-8), J. v. Schlosser (*Beilage zur Allgem. Zeitung.*, 1894, n° 249,
p. 5 ; cf. une nouvelle édition de cet article qui nous est restée inaccessible : *Heid-
nische Elemente in d. chr. Kunst d. Altertums*, 1927, p. 9) et par A. Alföldi (*Röm.
Mitt.* 50, 1935, p. 138-139).

peine postérieur à Constantin : c'est une mosaïque à Sainte-Constance à Rome (pl. XXXII, 1), ancien mausolée d'une fille de cet empereur. Sur le rouleau ouvert du Christ on lit aujourd'hui : **DOMINUS PACEM DAT**, mais il y a toutes les raisons de croire que, avant les restaurations, c'est **LEGEM** qui était tracé à la place de **PACEM** [1], comme sur les autres images du même sujet, dont les meilleurs exemples nous sont fournis par les bas-reliefs des sarcophages des IVe et Ve siècles [2].

Cette composition solennelle s'inspire de Paul, *Ephes.* IV, 7-12 (cf. *Ps.* LXVIII, 19) où il est question de Jésus qui, monté au ciel, « captiva la captivité », c'est-à-dire vainquit la mort, *et dedit dona hominibus.* Tandis que la présence d'un décor paradisiaque, fréquent dans ces images (palmiers, firmament, phénix), s'explique par la phrase *ascendens in altum*, que le verset 9 de la même épître interprète comme une allusion à une descente aux Limbes immédiatement antérieure, les deux derniers versets du même texte nous font comprendre la nature des « dons » mystiques distribués par le Seigneur : « c'est lui qui a fait les uns apôtres, d'autres prophètes, d'autres évangélistes... pour l'œuvre du ministère en vue de l'édification du corps du Christ... ». *Passus est Dominus noster Jesus Christus et post ascensum eius beatissimus Petrus episcopatum suscepit*, selon l'expression du *Liber Pontificalis* [3]. Ces textes font penser à une investiture. Or, un curieux passage de Jean Chrysostome nous certifie que les artistes chargés de la création de cette scène ont pu s'inspirer effectivement des cérémonies de l'investiture des hauts dignitaires de l'Empire ou de leurs représentations dans l'art impérial :

Καθάπερ γὰρ οἱ βασιλεῖς τοῖς ἑαυτῶν ὑπάρχοις χρυσᾶς ὀρέγουσι δέλτους, σύμβολον τῆς ἀρχῆς· οὕτω καὶ Θεὸς τότε τῷ δικαίῳ ἐκείνῳ ('Αβραάμ) σύμβολον τῆς τιμῆς δέδωκε τὸ στοιχεῖον [4].

La composition de la Donation à saint Pierre nous offre ainsi une scène d'investiture et de distribution de largesses par le Seigneur *victorieux.* Or, ces deux thèmes nous sont bien connus dans l'art impérial, et précisément deux monuments célèbres, l'un de Constantin et l'autre de Théodose, nous montrent comment les iconographes officiels du Bas Empire les traitaient au IVe siècle. La *Liberalitas Augusti*, qui apparaît sur les revers monétaires depuis Néron et reste fréquente sur les émissions du IVe siècle (*Largitio*) [5], fait le sujet de l'un des bas-reliefs de la frise histo-

1. Voy. dernièrement, M. van Berchem et Et. Clouzot, *Mosaïques chrétiennes du IVe au Xe siècles*, p. 6.

2. Wilpert, *Sarcofagi cristiani antichi*, I, pl. XII, XIII, XIV, XVII, XXXIX, etc.

3. Ed. Duchesne, I, 2.

4. Migne, *P. G.*, 56, col. 110.

5. Voy. par exemple, Mattingly, *Rom. Coins*, pl. XXXVII, 1‡ 2 (Néron). Strack, *Untersuchungen zur röm. Reichsprägung des zweiten Jahrhunderts*, II (Hadrien).

rique de l'arc constantinien (pl. XXXI). L'empereur victorieux y siège sur un *suggestus* placé au centre de la composition, et remet à un personnage plusieurs tessères que celui-ci reçoit dans un pan de son manteau, tandis que d'autres figures s'approchent des deux côtés du souverain et font le geste de l'adoration en tendant vers lui leurs deux bras. La composition symétrique, les places respectives de l'empereur et des bénéficiaires du congiaire, les gestes consacrés qu'ils esquissent en s'approchant du souverain et en recevant le don impérial, — tout dans le groupe central du bas-relief constantinien trouve son pendant dans la composition chrétienne du Christ vainqueur remettant la Loi à saint Pierre (l'analogie est surtout frappante si l'on détache de la composition du *Congiaire* les trois ou les cinq figures du milieu : cf. notre pl. XXXI).

Et il n'est pas moins évident que la scène d'investiture qui décore le disque de Madrid, avec Théodose remettant son *liber mandatorum* à un haut fonctionnaire de l'Empire (pl. XVI), offre une disposition apparentée des deux figures principales [1]. Le mouvement du dignitaire en particulier, ses mains tendues sur le tissu dans lequel il reçoit son diptyque, rappellent de très près la figure de saint Pierre, dans notre image chrétienne, en confirmant ainsi — en ce qui concerne la présentation iconographique — le parallélisme des investitures impériale et chrétienne signalé par saint Jean Chrysostome [2].

c. Christ couronnant les saints.

Les images de l'investiture par l'empereur ont pu inspirer également les artistes qui figuraient le Christ tendant une couronne à un saint, qui la reçoit dans un pan de son manteau, comme saint Pierre la « loi » du Seigneur et le dignitaire de la cour, le diptyque impérial. La parenté de

Stuttgart, 1933, pl. VIII, 525 ; IX, 593. Max Bernhart, *Handbuch zur Münzkunde d. röm. Kaiserzeit*, pl. 83, 8, 9 (Néron) et autres ex. pl. 82, 83 et p. 119. Voy. surtout la composition symétrique de la *Largitio*, sur les revers du IVe siècle, par exemple sur un médaillon de Constance II (A. Grueber, *Cat. of the Roman Coins in the Brit. Mus.* Londres, 1874, p. 91, pl. LXII, 3).

1. Voy. aussi les compositions monétaires qui représentent un empereur debout devant une *Roma* trônant qui lui remet le globe de l'Univers ; la légende RESTI-TVTORI LIBERTATIS explique la symbolique de ce geste, comparable à celui de l'investiture. Cf. Cohen, VII, p. 384-385, n° 169 (Constantin II).

2. De Rossi, dans *Boll. di Arch. crist.*, 1868, p. 40 ; H. Swoboda, dans *Mitteil. der k.k. Central-Com.*, N. F., XVI, 1890, p. 10 et suiv. ; von Schlosser, dans *Beilage zur Allgem. Zeitung*, 1894, n° 248, p. 4, etc., admettent l'influence des scènes de la *largitio*, du *congiarium*, etc. sur la formation de l'image de la « Donation à saint Pierre ». Cf. Schramm, *Herrscherbild*, p. 194, qui compare les images du Christ entouré de saints et d'anges aux compositions de la Majesté impériale.

toutes ces scènes est surtout évidente, lorsque — comme dans l'abside de Saint-Vital (pl. XXXII, 2) — la composition a l'allure d'une cérémonie de la cour, et l'ordonnance générale, ainsi que les gestes des figures, ne se distinguent guère de ceux de la Donation à saint Pierre. On y retrouve aussi son image conventionnelle du Paradis Céleste qui, nous l'avons vu, rappelle au spectateur le caractère *triomphal* de la vision du Christ élevé au ciel après sa victoire sur la mort. La particularité de pareille scène n'est que dans le geste de Jésus remettant la couronne au saint. Or, l'iconographie officielle romaine a eu l'occasion de figurer le même geste lorsqu'elle avait à représenter l'investiture d'un *rex* par l'empereur victorieux. Les revers monétaires qui traitent ce sujet représentent des couronnements de roitelets orientaux, parthes et caucasiens [1], et il est possible que cette iconographie, comme le rite lui-même, ait été empruntée (sous Trajan ?) aux monarchies asiatiques. Il semble, en effet, que c'est en Orient qu'est né le type iconographique de la remise symbolique d'une couronne par une divinité (ou par un souverain assimilé dans ce cas à la divinité), en signe de concession de privilèges [2], et que l'art officiel de Rome doit ce thème à l'imagerie monarchique orientale [3]. Mais quelles qu'aient été les origines lointaines du rite et du thème iconographique du couronnement-investiture, au moment où on le voit adapté à l'image chrétienne, il a déjà derrière lui une longue carrière, dans l'art officiel et triomphal de l'Empire romain [4].

La couronne que le Christ remet aux saints peut avoir la valeur non d'un symbole d'investiture, mais d'une récompense accordée au héros chrétien [5]. Mais dans ce cas aussi, inspirée par le couronnement du triomphateur à la guerre et aux jeux, la scène nous ramène aux images symboliques de la victoire [6]. Le Christ y remplace l'agonothète, et le saint,

1. Cohen, II, p. 52, n° 329. Mattingly-Sydenham, II, pl. XI, 194 ; III, pl. V, 106, 107 ; pl. X, 198. Strack, *Untersuchungen*, I, pl. IX, 476. Max Bernhart, *Handbuch zur Münzkunde d. röm. Kaiserzeit*, pl. 84, 4, 7.

2. Voy. les images de l'investiture dans l'art sassanide, où une divinité tend la couronne à un roi ou le roi la présente à un autre personnage : F. Sarre et E. Herzfeld, *Iranische Felsreliefs*. Berlin, 1910, pl. V, p. 67 et suiv. ; pl. IX, p. 84 et suiv. ; pl. XXXVI et fig. 92-93, pl. XLI et fig. 107. *Rev. des arts asiatiques*, V, p. 129 et suiv. Wroth, *Catalogue of the Coins of Parthia. Brit. Mus.* (1903), pl. XIX et suiv. Cf. F. Cumont, dans *Memorie d. pontif. Accad. Rom.*, s. III, v. III, 1932, p. 92.

3. Cumont, *l. c.*

4. Schramm, *l. c.*, p. 167, admet la parenté des scènes du Couronnement des saints par le Christ et des images de l'investiture, mais ne dit point que les deux sujets ont pour base commune le thème triomphal.

5. Kaufmann, *Handbuch d. christl. Archäol.*, p. 426-427.

6. Voy. les images d'un gladiateur élevant sa couronne de vainqueur et d'une Victoire ailée tenant une croix et un rameau, sur un gobelet en plomb trouvé en Tunisie, sur lequel on lit : ΑΝΤΛΗϹΑΤΕ VΔШΡ ΜΕΤ ΕVΦΡΟϹVΝΗϹ (*Bull. d. arte crist.*, 1867,

l'athlète victorieux. Pour une composition comme celle de Saint-Vital, cette interprétation paraît valable, comme la précédente, à condition qu'on imagine un empereur, dans le rôle du président de jeux, rôle qui d'ailleurs a souvent appartenu aux souverains de Rome et de Byzance [1].

Plusieurs autres motifs de la composition du Couronnement par le Christ à Saint-Vital de Ravenne resserrent les liens qui la rattachent à l'iconographie impériale. Le Christ siégeant sur une sphère trouve une analogie dans les représentations de certains empereurs (voy. les revers monétaires d'Alexandre Sévère [2]) où le souverain apparaît assis sur le globe de l'Univers — support fréquent des *Nikaï*. Les anges montant la garde auprès du Seigneur, remplacent les guerriers, les personnifications des villes et des vertus ou les Victoires ailées qui encadrent le trône du souverain, sur diverses images impériales. Les saints qui, d'un geste de protection (en les prenant par la main ou en posant une main sur leur épaule) présentent au Christ les fondateurs et les patrons éponymes de l'église [3], reprennent le rôle et le geste des personnifications et des divinités païennes, sur maintes images du répertoire impérial [4]. L'art du palais, à Byzance, semble avoir conservé ce motif traditionnel de « présentation » jusqu'au IXe siècle (voy. la description des mosaïques au Kénourgion : généraux « présentant » au *basileus* les villes conquises [5]). Et même la figure du porteur d'un modèle de temple apparaît dans l'art officiel romain dès le règne de Domitien [6], pour se perpétuer sur les monuments impériaux byzantins jusqu'à la fin du moyen âge. Tandis que le

p. 77 et suiv.). Comparez cet objet aux gobelets fabriqués en Phénicie et en Chypre qu'on donnait — probablement remplis de menue monnaie — aux vainqueurs des jeux. Comme celui de Tunisie, ils sont ornés de représentations de palmes et de couronnes et portent l'inscription suggestive : Λαβὲ τὴν νίκην (ou d'autres analogues). Cf. P. Perdrizet, dans *Mémoires de la Soc. d. Ant. de Fr.*, 65, 1906, p. 291-300.

1. Cf., p. ex., Ammien Marcellin, XIV, 12 : Gallus couronnant un aurige, à Constantinople, en 354.

2. Cohen, IV, p. 485, n° 22.

3. Voy. par ex., les mosaïques aux absides des Saints-Côme-et-Damien et de Sainte-Praxède, à Rome ; de Saint-Vital, à Ravenne. Même geste sur la grande mosaïque à Saint-Démétrios, à Salonique, où le saint protecteur de cette ville est représenté entre le préfet et l'évêque de Salonique (Diehl, *Manuel* [2], I, fig. 98).

4. Voy. par ex., Valentinien III protégé par la personnification de Constantinople, sur le diptyque de Halberstadt (notre pl. III). Des images monétaires analogues : Cohen, VII, p. 462, n° 143 (Constance II) ; vol. VIII, p. 12, n° 25 (Magnence). Strack, *Untersuchungen*, II, pl. I, 53, p. 67 ; pl. XVII, 874 (*Pietas* protégeant les enfants).

5. Théophane cont., V, 59, p. 204.

6. Otto Benndorf, *Antike Baumodelle*, dans *Jahreshefte d. öster. arch. Inst.*, V, 1902, p. 175 et suiv. B. Pick, *Die tempeltragenden Gottheiten u. die Darstellung der Neokorie auf den Münzen*, ibid., 1904, p. 1 et suiv.

Phénix, qui parfois fait partie de l'image du Paradis Céleste[1], appartient au nombre des types de l'iconographie « séculaire » officielle[2].

d. L'Adoration du Seigneur.

Si le type iconographique que nous venons de rappeler représente essentiellement le Couronnement d'un saint par le Christ, il appartient par l'ordonnance générale de la scène et par le rôle attribué aux autres personnages groupés autour du Seigneur, à la catégorie nombreuse des scènes de l'*Adoration*. A en croire certains dessins anciens[3], l'abside (détruite en 1592) de la basilique constantinienne de Saint-Pierre et celle du Latran (où les mosaïques ont été entièrement refaites), offraient dès le IVe siècle des compositions monumentales où deux groupes symétriques d'apôtres étaient représentés en adoration devant un Christ trônant et bénissant (à Saint-Pierre) ou devant une grande croix. Le même thème traité d'une manière analogue, c'est-à-dire en composition symétrique, avec des personnages placés des deux côtés de l'objet de l'adoration, qu'ils expriment en inclinant légèrement le corps et en tendant les bras — revient souvent sur les mosaïques, sur les sarcophages et sur diverses œuvres de l'art appliqué, aux IVe, Ve, VIe siècles. Les anges en gardes du corps et le paysage paradisiaque (arbres ou architectures) complètent parfois ces images, comme les scènes des deux types précédents.

Quelles qu'aient été les intentions particulières des artistes chrétiens — et elles pouvaient varier selon le cas — lorsqu'ils étaient appelés à traiter une Adoration du Christ (ou de l'un de ses symboles, comme la croix ou le trône) ; quelles qu'aient été les allusions à des rites ou à des prières que les initiés pouvaient découvrir dans ces images, nous voudrions nous borner ici à relever ce fait : le type iconographique des scènes de l'Adoration a pu être inspiré par des œuvres de l'art impérial qui a connu un schéma iconographique analogue. En effet, dès le règne d'Hadrien, on voit souvent, sur les revers monétaires[4], comme sur les cuirasses des statues impériales[5], ces compositions symétriques — sur-

1. Par ex., mosaïque aux Saints-Côme-et-Damien, à Rome : van Berchem et Clouzot, *l. c.*, fig. 138-139.
2. Oiseau du soleil, le Phénix, qui a peut-être pour nom mystique l'Αἰών, fait partie de l'iconographie « séculaire ». Voy. Roscher, *Lexikon*, s. v. « Phénix », III, p. 3450 et suiv.,et récemment P. Perdrizet, *La tunique liturgique historiée de Saqqara*, dans *Mon. Piot*, XXXIV, 1934.
3. Müntz, dans *R. A.*, 44, 1882, pl. IX. Wilpert, *Röm. Mos. u. Maler.*, p. 362, 190.
4. Strack, *Untersuchungen*, II (Hadrien), pl. II, 89 et 90.
5. Mendel, *Catalogue des sculptures... du Musée Ottoman*, I, n° 585, p. 316 et suiv. (statue d'Hadrien provenant de Crète) ; cf. *ibid.*, p. 319 (autres exemples analogues);

tout trimorphes — avec une figure centrale placée de face et des figures latérales tournées vers le personnage central dans une attitude d'adoration ou de déférence[1]. On retrouve cette composition à l'époque qui précède immédiatement la création des premières « Adorations » chrétiennes et à l'époque contemporaine de ces œuvres (en commençant par les images monétaires du Bas-Empire qui figurent l'adoration de l'empereur par deux guerriers)[2] où de nombreux personnages groupés symétriquement des deux côtés de l'empereur lèvent un bras en signe d'adoration ou d'acclamation[3]. Sur d'autres monuments impériaux des Ve et VIe siècles, les empereurs et les consuls (l'iconographie de ces derniers, nous l'avions signalé, utilise des types impériaux) sont adorés par deux personnifications ou deux guerriers symétriques[4] ou bien encadrés par des dignitaires, immobilisés dans des attitudes exprimant la déférence devant la personne sacrée de l'empereur[5].

Ces formules consacrées de l'art officiel, construites comme les Adorations chrétiennes, ont pu d'autant plus facilement être utilisées par les iconographes de l'Église que les cérémonies palatines du Bas-Empire, au cours desquelles l'empereur était adoré par les hauts dignitaires, étaient inspirées par un sentiment mystique : on se rappelle, en effet, que le souverain romain devait *religiose adiri etiam a salutantibus*[6]. Et un détail curieux semble faire mieux ressortir la parenté des deux séries d'images d'Adoration (de l'empereur et du Christ) : pas plus que l'art impérial (cf. *supra*, p. 85), l'iconographie chrétienne n'a guère représenté l'adoration par la proskynèse, quoique les rites de la cour et de l'Église en eussent fait par excellence le geste de la salutation du souverain et du Seigneur[7].

vol. III, n° 1108, p. 345-346. Ch. Picard, dans *Rev. Et. Lat.*, 1933, p. 231 (cuirasse trouvée près de l'Agora à Athènes).

1. Voy. E. Strong, *Apotheosis and After Life*. Londres, 1915, p. 30 et suiv., 83 et suiv.

2. Voy., par ex., Cohen, VII, Constantin Ier, n[os] 480, 481, p. 284; Constantin II, n° 176, p. 385-386.

3. Eug. Strong, *La scultura romana*, fig. 20.

4. Voy. notre pl. II. Cf. Delbrueck, *Consulardiptychen*, n[os] 16, 22-25. Cohen, VII, p. 284, n[os] 480, 481; p. 334, n° 3; p. 385-386, n° 176, p. 408-409, n° 26-28.

5. Voy. les *missoria* de Madrid (notre pl. XVI) et de Genève (Deonna, dans *Anzeiger f. Schweiz. Altertumskunde*, 1920, p. 24 et suiv., 104 et suiv.); les reliefs des bases de l'obélisque de Théodose et de la colonne d'Arcadius : nos pl. XI-XV. Cf. la mosaïque triomphale du Grand Palais décrite par Procope (*De aedif.*, I, 10) où Justinien et Théodora étaient représentés au milieu des sénateurs qui acclamaient la victoire impériale.

6. Expression de Pline l'Ancien s'adressant à Titus (*Hist. natur.*, préface, 11). Cf. Alföldi, dans *Röm. Mitt*, 49, 1934, p. 45 et suiv.

7. Voy. les importantes recherches de M. Alföldi, sur l'usage de la proskynèse à la cour impériale romaine, *ibid.*, p. 46 et suiv.

e. **Christ présidant la réunion des apôtres.**

Une mosaïque d'abside de la deuxième moitié du IVe siècle, à Saint-Laurent de Milan (chapelle Saint-Aquilin)[1] et une autre — plus célèbre encore — datée de la fin du même siècle, à Sainte-Pudentienne de Rome[2], ainsi qu'un groupe de sarcophages contemporains[3] offrent des images solennelles du Christ présidant la réunion des apôtres. L'A et ω inscrits dans le nimbe à chrisme du Christ, à Milan ; l'image de la Jérusalem Céleste étalée derrière les personnages, sur la mosaïque romaine ; l' « Ouranos » personnifié placé sous les pieds du Christ, dans les compositions des sarcophages, — situent la scène au Paradis. C'est une représentation de l'Église céleste présidée par son chef suprême et une image de sa gloire.

La présentation, assez banale, de ce groupe de personnages, assis les uns à côté des autres, aurait pu être conçue par n'importe quel artiste chrétien, sans qu'il ait eu à se souvenir d'autres compositions analogues et notamment d'œuvres de l'art impérial. Nous ne connaissons d'ailleurs pas d'images d'empereur romain présidant une réunion de hauts dignitaires (p. ex. des sénateurs) assis autour du souverain. Et pourtant, grâce à un petit monument qu'on date du début du Ve siècle et où se retrouve la réunion des apôtres siégeant autour du Christ, nous sommes en mesure, croyons-nous, de constater que ce type iconographique, comme tant d'autres, a subi à son tour une influence de l'imagerie triomphale. Nous pensons au petit disque en terre-cuite du Musée Barberini à Rome (fig. 10) qui sur l'un de ses côtés porte en relief de faible saillie le groupe de figures que nous venons de signaler, et plus bas un fouet et des tessères déposés au pied du trône de Jésus, puis des chancels avec grillage et, enfin, séparés du Christ et des apôtres par cette balustrade, deux groupes de petites figures qui, entrées par deux portes latérales (dessin très schématique), s'arrêtent devant Jésus et l'acclament ou l'adorent en élevant un bras.

Or, réuni à tous ces éléments qui occupent la partie inférieure de la composition, le groupe des figures siégeant reçoit un sens plus précis, et la scène tout entière s'apparente à des images impériales. On a voulu voir, dans cette image, comme une ébauche du Jugement Dernier, et ce rapprochement nous paraît parfaitement justifié, à cause du fouet et des tessères qui font allusion au châtiment des pécheurs et à la récompense

1. Van Berchem et Clouzot, *Mos. chrét.*, fig. 60 et 62, p. 59.
2. *Ibid.*, fig. 66, p. 63.
3. Wilpert, *Sarcofagi cristiani antichi*, I, pl. XXXIV, XLIII ; II, pl. CLXXXVIII.

des justes. Les chancels aussi pourraient être inspirés par le souvenir
d'une salle de tribunal romain. Mais il ne faudrait certainement pas vou-
loir pousser trop loin ce rapprochement avec une scène de jugement :
dans la foule au bas de l'image, les pécheurs ne semblent pas être repré-
sentés ; tous ces personnages sont tournés vers le Christ, et le seul geste
qu'on leur voit faire est celui de l'adoration. Le Christ aussi se borne à
faire le signe de la bénédiction, et les apôtres, tous tournés vers lui,
expriment probablement par ce mouvement unanime les mêmes senti-
ments que les représen-
tants de la foule. Bref, s'il
s'agit d'une image du Ju-
gement Dernier, ce sujet
est traité sur la terre-cuite
Barberini, comme il le sera
sur toutes les représenta-
tions archaïques du même
thème, à savoir en vision
triomphale de la Deuxième
Parousie (voy. le chapitre
suivant). Et cette inter-
prétation est entièrement
corroborée par la légende :
VICTORIA, qui court le
long du bord du disque,
au-dessus des apôtres [1].

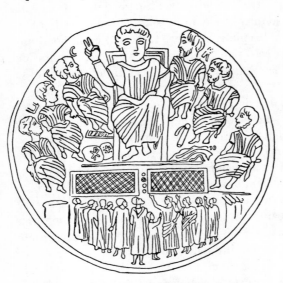

FIG. 10. — ROME. TERRE-CUITE BARBERINI
(D'APRÈS GARRUCCI).

Mais du moment que le
caractère triomphal de
cette composition est dé-
montré, il ne serait pas étonnant que dans la présentation de la scène
on puisse reconnaître des traits qui l'apparenteraient à l'art impérial. Et
de fait, les chancels de cette scène chrétienne se retrouvent dans la scène
de l'empereur haranguant la foule, sur l'arc de Constantin [2], et leur empla-
cement par rapport au Christ (empereur) et à la foule est analogue dans
les deux cas ; les fidèles du Christ occupent la même place, dans la com-
position, et esquissent le même geste de l'adoration que les bénéficiaires
de la largesse impériale. Et comme, en outre, les tessères marquées aux

1. F.-X. Kraus, *Die altchristliche Terracotta der Barberinischen Bibliothek*, dans
Archäol. Ehren-Gabe zum Siebenzigsten Geburtstage De Rossï's. Rome, 1892, p. 5.
Kraus (p. 7-8) compare déjà cette scène aux images de la *Liberalitas* des empereurs
et du souverain triomphant. Ne pas tenir compte de la légende, sur la fig. 10.
2. E. Strong, *La scultura romana*, fig. 20.

« signes » du Christ font en quelque sorte pendant aux tessères distribuées par Constantin, il est sans doute permis de conclure à une inspiration par l'iconographie du thème impérial du Congiaire ou d'une cérémonie analogue. L'ascendant d'une image de ce genre paraît d'ailleurs assez justifié, même du point de vue de la symbolique de la scène chrétienne, car le Christ triomphateur distribuant les dons mystiques aux fidèles, est comparable à Constantin victorieux (ou à tel autre empereur) faisant des largesses à ses sujets [1].

Un détail semble s'opposer à cette interprétation, à savoir les figures *assises* des apôtres auxquelles on ne trouve pas de pendant dans l'iconographie impériale, et pour cause. En effet, sous le Bas-Empire, l'usage exigeait que l'empereur siégeât seul pendant les séances du Sénat et des conseils qu'il présidait [2]. Mais cette objection tombe d'elle-même, et la position assise des apôtres apporte même une indication de plus sur le lien qui rattache l'iconographie de notre scène aux rites palatins. Il semble, en effet, que les artistes chrétiens des IVe et Ve siècles aient tenu compte d'une exception dans le protocole des séances des conseils présidés par l'empereur, que Constantin avait admis pour les séances des conciles de l'Église. Par déférence pour les évêques chrétiens, il leur accorda la faveur insigne de délibérer en sa présence sans quitter leurs sièges, et cette pratique exceptionnelle fut retenue dès lors par les successeurs de Constantin [3]. Il n'était que naturel, dans ces conditions, que sur les images de l'Église Céleste présidée par le Christ, le Seigneur ait été représenté siégeant au milieu des apôtres *assis*.

f. Les mosaïques des arcs triomphaux du Ve siècle à Rome.

L'image de la terre-cuite Barberini nous annonce un genre de composition que l'art chrétien multiplia, sinon au IVe, du moins au Ve siècle, sur les mosaïques monumentales des arcs triomphaux et des murs d'abside des basiliques. Nous pensons à ces compositions caractéristiques où les figures et les scènes sont distribuées en deux ou plusieurs registres superposés. Le haut de l'image y est toujours occupé par la figure du Christ ou par une représentation allégorique du Sauveur (trône, Agneau) entouré de ses gardes angéliques, de ses apôtres, évangélistes et saints

1. Cf. plus haut, à propos de la *Donation* à saint Pierre, p. 201-202.
2. Cf. les ex. cités p. 134; nous n'avons pas à nous occuper, en ce moment, des Réunions du Christ avec les apôtres, où toutes les figures ou les apôtres seulement se tiennent debout, comme par ex. Wilpert, *l. c.*, I, pl. XXVII, XXVIII, XXIX, XXX, XXXIII, XXXV, etc.
3. Eusèbe, *Vita Constantini*, 3, 10. Cf. Alföldi, dans *Röm. Mitt.*, 49, p. 44-45.

qui l'adorent en formant autour de lui deux groupes symétriques ; tandis que la ou les zones inférieures sont réservées à d'autres catégories de fidèles qui tendent vers Dieu des couronnes ou des palmes. Ou bien les zones au-dessous de la frise supérieure avec l'image de Dieu, sont occupées par des scènes « historiques » qui se rattachent de diverses manières au thème triomphal commun à toutes ces compositions. La mosaïque de l'arc triomphal de Saint-Paul *fuori*, dédiée par Galla Placidia et Léon Ier (440-461), offre — malgré les restaurations du ixe et du xixe siècles — l'exemple le plus ancien du premier type de ces compositions ; la mosaïque admirablement conservée du mur de l'abside à Sainte-Marie-Majeure de Rome, exécutée sous Xystus (Sixte III : 432-440), représente le deuxième type (pl. XXXIII).

L'art *chrétien* antérieur au ive siècle ne connaît pas ces compositions qui sont parfois reproduites à Rome (du moins le premier type[1]) jusqu'en plein moyen âge. Par contre, elles semblent traditionnelles dans l'art *impérial*, et nous en connaissons déjà les exemples les plus caractéristiques. Il suffira donc que nous rappelions ces images triomphales établies sur deux (« images impériales » signalées par saint Jean Chrysostome[2] et saint Jean Damascène[3], base de l'obélisque de Théodose : pl. XI, XII), sur trois (diptyque Barberini : pl. IV ; diptyque de Halberstadt : pl. III), sur quatre (base de la colonne d'Arcadius : pl. XIII-XV) registres ou davantage (arc de triomphe de Galère[4] ; mosaïques triomphales de Justinien[5] et de Basile I[er][6] au Palais de Constantinople). Sur tous ces monuments impériaux, le souverain occupe le centre de la composition, étant généralement placé au milieu du registre supérieur ; et autour de lui, sur la même zone et sur les zones inférieures — tandis que des soldats montent la garde auprès de l'empereur — les courtisans et les sénateurs, les généraux, les hauts fonctionnaires d'abord, et les barbares vaincus ensuite, viennent acclamer le souverain, se prosterner devant lui ou lui apporter le don symbolique de la soumission. Les compositions triomphales de ce genre — on s'en souvient[7] — nous offrent l'image symbolique la plus suggestive de l'*imperium* que les souverains des deux Romes exercent sur l'*orbis terrarum* (dans l'Empire et sur les barbares installés à ses frontières). Aussi l'utilisation du même schéma pour les grandes images

1. Voy. par exemple, Saint-Paul *fuori* et Sainte-Praxède (deux compositions : sur l'arc triomphal et sur le mur de l'abside).
2. Voy. *supra*, p. 80, n. 2.
3. Voy. *supra*, p. 81, n. 1.
4. Kinch, *L'arc de triomphe de Salonique*. Paris, 1890, planches, *passim*.
5. Voy. *supra*, p. 34, 81-82.
6. Voy. *supra*, p. 83.
7. Voy. *supra*, p. 80.

de la gloire du Christ, semble tout à fait justifiée : groupés dans les diffé-
rents registres, selon leur rang dans la hiérarchie mystique de l'Église,
tous les personnages qu'on représente autour du Christ, ou bien se
tiennent en gardes du corps à ses côtés, ou bien lui expriment leur
fidélité et leur soumission par les deux actes symboliques traditionnels
de l'adoration et de l'offrande (l'offrande d'une couronne exprimant cette
idée avec le plus de netteté). Bref, le schéma de la composition chrétienne
qui nous occupe ici, comme les thèmes qui s'y trouvent réunis, sont ceux
de l'imagerie impériale. Telle est du moins l'origine du type courant
représenté par la mosaïque de Saint-Paul *fuori*.

Si les œuvres monumentales de l'art impérial ont fourni le schéma
de la composition des mosaïques chrétiennes, des emprunts analogues
ont dû se produire dans d'autres catégories d'objets chrétiens qui s'ins-
pirèrent d'œuvres impériales correspondantes. Le fait se laisse démontrer
facilement pour un groupe particulier de diptyques : tandis que sur les
diptyques impériaux [1] on voit, les unes au-dessous des autres, les images
de deux génies volant, tenant un portrait (*imago clipeata*) ou un signe
triomphal, puis l'empereur avec ses acolytes qui l'adorent, et enfin l'of-
frande des barbares, — sur les diptyques chrétiens [2], on retrouve aux mêmes
places et dans le même ordre, des images qui s'en inspirent, soit : deux
anges volant portant une croix dans la couronne de laurier, puis le Christ
(ou la Vierge) avec deux saints l'adorant, enfin, l'Offrande des mages ou
l'Entrée triomphale à Jérusalem, avec des personnages adorant et accla-
mant le Christ, comme un souverain le jour de l'*Adventus*.

Revenons aux mosaïques. La composition de celle de Sainte-Marie-
Majeure est plus complexe, mais elle aussi adopte l'ordonnance en registres
superposés. Et la particularité de cette composition qui consiste à rap-
procher plusieurs images « historiques » suggestives pour illustrer l'idée
du triomphe et du pouvoir, correspond à un parti habituel des décora-
teurs des arcs de triomphe romains (voy. surtout l'arc de Galère, où le
rapprochement des scènes symboliques et historiques coïncide avec l'em-
ploi des registres superposés). Mais seule une analyse plus détaillée des
mosaïques de Sainte-Marie-Majeure nous fera saisir tous les liens, sou-
vent étroits, qui rattachent ce monument capital de l'art chrétien du
ve siècle à l'art officiel de l'Empire.

En effet, l'influence de l'art triomphal romain y détermine, croyons-

1. Voy. le diptyque Barberini (notre pl. IV) et les fragments de diptyques impé-
riaux réunis dans Delbrueck, *Die Consulardiptychen*. Texte, p. 181-201.
2. Les diptyques de la Bibliothèque Nationale (couverture de l'évangéliaire de
Saint-Lupicin), du Musée de Berlin et d'Etchmiadzin. Voy. Strzygowski, *Das Etsch-
miadzin Evangeliar*. Vienne, 1892, p. 31 suiv., pl. I.

nous, aussi bien le choix des sujets historiques et leur distribution sur le mur que l'iconographie si particulière de plusieurs scènes importantes.

Tandis que toutes les mosaïques de cette époque ancienne célébraient le Christ-triomphateur de la *Deuxième Parousie* en s'inspirant des images de l'Apocalypse, le grand ensemble de peintures qui décore le mur de l'abside de Sainte-Marie-Majeure met en évidence le caractère triomphal de la *première épiphanie* du Sauveur, et il en cherche les manifestations dès l'enfance de Jésus, telle qu'elle a été décrite par les évangiles canoniques et apocryphes (notamment l'Évangile de Pseudo-Matthieu [1]). Au lieu de figurer la gloire du règne éternel, extratemporel de Dieu, le mosaïste fait ressortir l'apparition triomphale de Jésus [2] : le thème triomphal n'a donc point changé, malgré la substitution des scènes de l'enfance aux visions de l'Apocalypse. Et puisqu'il en est ainsi, l'artiste chargé de la réalisation de cette image triomphale de l'enfance du Christ, comme les auteurs des compositions apocalyptiques, pouvait facilement être amené à s'inspirer des images triomphales de l'art impérial.

Certaines incohérences dans la composition du cycle et dans l'ordre des scènes doivent nous rendre attentifs à la méthode particulière suivie par l'artiste. A l'Annonciation qui se place au début du cycle fait suite une Présentation du Christ au Temple (ou Purification) [3], tandis que la Nativité n'est nulle part. L'Adoration des Mages qui devrait précéder la Purification vient après cette scène, étant à son tour suivie — et non précédée comme l'exigerait l'ordre historique — de l'Arrivée des Mages auprès d'Hérode. Enfin, entre ces deux scènes, se trouvent intercalées, — toujours en contradiction avec l'ordre du récit évangélique — un épisode de la Fuite en Égypte et le Massacre des Innocents. L'absence de la Nativité et de certaines autres scènes typiques du cycle de l'enfance, comme l'Adoration des bergers, et surtout l'ordre des scènes qui ne peut correspondre aux épisodes d'aucun récit historique, écartent l'hypothèse d'une illustration narrative, qui aurait pu paraître plausible pour expliquer la présence dans le cycle d'une scène apocryphe (et de plusieurs détails apocryphes des autres scènes), ainsi que l'ordonnance des scènes en frises d'images non interrompues par des cadres individuels. L'hypothèse d'une imitation d'un cycle narratif tel qu'on pouvait en voir dans

1. *Evangelia apocrypha*, ed. C. Tischendorf. 2e éd. Leipzig, 1876.
2. Cf. Ps.-Matth. ch. I, p. 55 : sainte Anne *ex genere David* ; ch. XI, p. 72 : *Joseph fili David* ; ch. XV, p. 81 : Siméon s'exclame : *visitavit deus plebem suam* (cf. l'inscription du pape Sixte au haut de la mosaïque : *Xystus episcopus plebi dei*. Voy. toutefois p. 221).
3. Voy. plus loin sur l'intérêt qu'il y a à rappeler ici les deux noms que l'on donne à cette scène évangélique.

un *volumen* étant ainsi écartée, force nous est d'admettre une influence des monuments impériaux avec leurs registres des scènes superposées : les reliefs en frises de l'arc de Galère et de la base d'Arcadius nous donnent sans doute une idée assez exacte du prototype suivi par le mosaïste.

La disposition des scènes n'offrant aucun effet apparent de symétrie ou de régularité, on ne peut pas non plus invoquer des préoccupations d'ordre décoratif. Il aurait été facile, en effet, d'obtenir un résultat plus satisfaisant, en groupant les mêmes scènes d'une manière différente. On ne pourrait indiquer qu'un cas, où le mosaïste semble avoir tenu compte de l'harmonie dans la présentation de l'ensemble de son cycle, en adoptant un ordre déterminé de scènes, mais, là encore, c'est moins l'unité de l'effet décoratif que l'unité de l'action qu'il a dû poursuivre. On remarque, en effet, que dans les deux frises supérieures, la scène du côté gauche précède celle du côté droit, tandis que sur le registre inférieur l'ordre inverse a été adopté, et ceci, semble-t-il, pour appuyer le siège d'Hérode contre le bord de la mosaïque et plus encore pour conserver l'unité du mouvement qui, dans toutes les scènes où il existe, se poursuit de gauche à droite. En plaçant la scène avec Hérode à gauche et en la renversant, pour ne pas laisser le siège du roi suspendu au-dessus du vide de l'arc, le mosaïste aurait fait changer de direction le mouvement général de l'action. Mais ce n'est là qu'un exemple isolé de préoccupations d'ordre décoratif, et encore ne peut-on pas être absolument sûr que notre explication de l'emplacement particulier des deux scènes inférieures soit la seule possible.

Au contraire, le choix et la distribution des scènes par registres reçoivent un sens précis et laissent apparaître l'idée générale poursuivie par le mosaïste, si l'on considère la portée morale des images réunies sur chacune des frises, en se souvenant, une fois de plus, des compositions de l'art impérial. On remarquera alors que les scènes du registre supérieur figurent la reconnaissance du Sauveur, d'un côté par ses parents avertis de la prochaine naissance, d'un autre côté par Siméon et la prophétesse Anne, ainsi que par tous les prêtres du temple de Jérusalem. Exception faite des anges — qui se retrouvent dans toutes les scènes — tous les personnages de ce premier registre appartiennent au peuple élu ; le Christ y apparaît toujours parmi les Hébreux. Au second registre ce sont les rois barbares et orientaux qui adorent en Jésus l'épiphanie de Dieu : les Rois Mages, d'abord, le roi égyptien Aphrodisius ensuite. Les uns lui présentent leur offrande, l'autre le salue devant l'entrée de sa ville. Enfin, le troisième registre montre l'impuissance du roi Hérode (encore un roi !) devant le pouvoir mystérieux de l'Enfant divin : Hérode apprend la naissance du « roi des Juifs » et ordonne le Massacre des innocents. Autrement dit, chaque zone apporte une manifestation particulière de la glo-

rieuse parousie du Christ, et une certaine hiérarchie est observée dans la
représentation de ces manifestations : c'est d'abord l'hommage de ses
proches et des Hébreux, puis le triomphe sur les peuples étrangers, dont
les uns se soumettent volontairement à sa puissance et les autres sont
défaits par le Christ. Or, il est à peine besoin de le rappeler, c'est là
l'ordre habituel des représentations du pouvoir impérial, dans l'iconogra-
phie officielle du même temps : au-dessus — adoration de l'empereur par
les ὁμοφύλοι[1] (cf. les Hébreux sur notre mosaïque) ; au-dessous, soumis-
sion des *reges* et des *gentes* s'inclinant devant le souverain (ὑποπίπτει δὲ
καὶ ὁ βάρβαρος[2]), ou vaincus par ses armes (κάτωθεν δὲ ἐπιγέγραπται ἡ νίκη,
τὰ τρόπαια, τὰ κατορθώματα[3]). A côté des descriptions de ces « images
impériales » par Jean Chrysostome, auxquelles nous empruntons ces
expressions, rappelons-nous les compositions de la base d'Arcadius
(pl. XIII-XV) : empereurs acclamés par les « Romains » ; plus bas,
offrande des barbares ; plus bas encore — images symboliques de la
défaite des ennemis : captifs et trophées. L'analogie de l'ordonnance
et du choix des motifs est complète : le mosaïste de Sainte-Marie-Majeure
a représenté la triomphale apparition de Dieu sur terre d'après le schéma
des images des triomphes impériaux, et c'est ce qui explique le choix
particulier et l'incohérence apparente dans l'ordre des scènes.

A la lumière de cette constatation d'ordre général, nous verrons que
l'art impérial a aussi marqué de son sceau l'iconographie de plusieurs
scènes de la mosaïque. Et la manière dont cette influence s'y manifeste
nous permettra de mieux saisir le tour d'esprit qui amenait les artistes
chrétiens à recourir aux formules consacrées de l'art officiel de l'Empire.

On se rappelle qu'un trône monumental, richement orné, occupe le
sommet de la composition et qu'il supporte une couronne et une croix,
chargées, elles aussi, de pierres précieuses et de perles. Ce trône inspiré
par l'*Apocalypse*, ch. IV, représente évidemment le *solisternium* de Dieu,
la croix et la couronne qui s'y trouvent déposées remplaçant le Christ
sur le siège de la gloire où nos yeux le verront siégeant le jour de la
deuxième parousie. L'origine romaine impériale de cette formule icono-
graphique ne laisse aucun doute, surtout depuis les recherches récentes
de M. Alföldi[4] qui a réuni des preuves particulièrement nombreuses et
convaincantes de l'usage de l'exposition solennelle et de la vénération du
trône consacré à l'empereur, ainsi qu'une série d'exemples des images

1. Selon l'expression de Pseudo-Jean-Chrysostome, dans une description d'une
« image impériale » : Migne, *P. G.*, 59, col. 650.
2. *Ibid.*, même description.
3. *Ibid.*, même description.
4. Alföldi, dans *Röm. Mitteil.*, 49, 1-2, 1934, p. 60 ; *ibid.*, 50, 1935, p. 134 et suiv.
Cf. aussi A. Piganiol, *Recherches sur les jeux romains*. Paris, 1923, p. 139-140.

officielles où ce trône est représenté supportant l'attribut d'une divinité
ou une couronne [1]. Or, cette iconographie a pu d'autant plus facilement
être adoptée par l'art chrétien que l'usage rituel qu'elle atteste a passé
aux Chrétiens. On apprend, en effet, que les Pères du concile d'Ephèse,
en 431, tenaient leurs séances en présence d'un trône sur lequel on avait
déposé un livre de la sainte Écriture : on signifiait par là que τὸ συνέδρον
ὥσπερ καὶ κεφαλὴν ἐποιεῖτο Χριστόν [2]. De même que le trône d'un empereur
avec ses insignes remplaçait l'empereur, le trône supportant l'Évangile
signifiait d'une façon symbolique que le Christ était présent aux délibéra-
tions des Pères, qu'il les présidait.

La mosaïque de Sainte-Marie-Majeure, contemporaine du concile
d'Éphèse, appartient donc à une époque où le motif du trône du Christ
garde la valeur mystique des trônes impériaux [3]. Et il semble même qu'un
détail dans la représentation du trône, sur la mosaïque (pl. XXXV,
2), rattache cette image d'une manière immédiate à l'art officiel des
empereurs romains. On voit, en effet, fixées sur le dossier du trône 'du
Christ, deux têtes de lions qui se retrouvent avec le même dessin et au
même endroit, sur le trône impérial qui sert de siège à la personnifica-
tion de *Roma*, aux revers des émissions de Gratien (375-383), de Valen-
tinien II (383-392), de Théodose Ier (379-395), d'Honorius (395-423) et
d'Attale (410-416) [4]. Ce motif précis et caractéristique ne se trouvant pas
ailleurs, nous pensons que l'analogie des images monétaires donne enfin
la date approximative de la mosaïque. Si, malgré l'inscription du pape
Xystus, certains ont continué à l'attribuer au pontificat de Libère († 366),
la forme du trône défendra dorénavant de songer à une époque aussi
ancienne. Elle convient, par contre, à une œuvre contemporaine du pon-
tificat de Xystus (432-440), qui se place tout de suite après les derniers
exemples connus d'images monétaires du même trône. Rappelons-nous en
outre — pour nous en souvenir dans quelques instants — que le trône
aux têtes de lions est particulier non seulement à une époque de moins

1. Alföldi, dans *Röm. Mitteil.* 50, 1935, fig. 15 (six exemples); pl. 14, 9-13; 16, 3.
2. Mansi, V, col. 241. Déjà Blanchini, dans son commentaire du *Liber Pontificalis*
(Migne, *P. L.*, 128, col. 267) et plusieurs auteurs modernes ont rapproché le trône
de cette mosaïque du « saint trône » mentionné dans les actes du Concile d'Éphèse.
3. Sur les différentes interprétations *théologiques* du thème du trône du Christ,
dans l'art paléochrétien et byzantin, voy. surtout : O. Wulff. *Die Koimesiskirche in
Nicäa und ihre Mosaiken*, Strasbourg, 1903, p. 211 et suiv. Mais qu'elle qu'ait été la
valeur théologique de cette image — et elle semble avoir beaucoup varié — le trône
du Christ a été toujours considéré comme un symbole de sa souveraineté, et c'est
le seul point, dans l'histoire de ce thème de l'iconographie chrétienne, qui nous
intéresse ici.
4. Cohen, VIII, p. 126, n[e] 8; p. 138-139, n[os] 1-3; p. 154, n[o] 8 ; p. 178, n[o] 7 ;
p. 205, n[o] 5.

de cinquante ans (375-423), mais aussi au thème officiel de la *Roma* qui
souvent sert de symbole à la *Concordia Augustorum* [1].

Du trône du Seigneur, allons droit à la deuxième (ou troisième ?) scène
historique qui figure la *Présentation* (pl. XXXIV). Son iconographie,
tout à fait exceptionnelle, n'a rien de commun avec les types consa-
crés de la *Présentation* dans l'art chrétien [2], et l'ordonnance de la com-
position est si bizarre que volontiers on croirait *a priori* à une adapta-
tion imparfaite de quelque formule empruntée à un autre sujet. N'est-il
pas frappant, en effet, de voir que la partie centrale de la composition est
occupée par Joseph et la prophétesse Anne [3], tandis que les protagonistes
de l'épisode historique, Marie avec l'Enfant et le vieillard Siméon, se
trouvent relégués vers les extrémités de la scène ? Il résulte de cette dis-
position maladroite que Siméon, qui fait le geste d'adorer Jésus, et
l'Enfant auquel il s'adresse et que sa mère lui tend en avançant les deux
bras, se trouvent séparés les uns des autres par le groupe central de
Joseph et d'Anne accompagnés d'un ange. La façon dont le petit temple
tétrastyle est inséré sous l'arcade de l'*atrium* n'est pas plus heureuse.
Mais ce qui surtout paraît étonnant dans cette singulière image de la
Présentation, c'est la figure de la déesse *Roma* qui occupe le fronton du
« Temple de Jérusalem » où les parents de Jésus sont venus offrir des
colombes et des tourtereaux qui se voient d'ailleurs sur les marches du
temple.

L'originalité de cette iconographie de la *Présentation* va ainsi jusqu'à
l'incohérence, du moins apparente, et c'est grâce à elle que nous pourrons
peut-être en démêler les origines et le sens. Disons tout de suite que le
temple avec la figure de *Roma* ne peut figurer que la célèbre fondation
d'Hadrien [4], c'est-à-dire le Temple de Vénus et de Roma appelé commu-

1. Sauf erreur, le premier exemple date du règne de Gratien (Cohen, VIII, p. 125-
126, nᵒˢ 1-8). Voy. aussi les émissions de Valentinien II, Théodose I, Maxime, Hono-
rius : Cohen, VIII, p. 139, nᵒˢ 5-9; p. 152-155, nᵒˢ 1-14 ; p. 116, nᵒˢ 1-2; p. 178,
nᵒˢ 3-7. Après Honorius, le thème de *Roma-Concordia Augustorum* disparaît sur les
monnaies. Il a probablement perdu sa raison d'être depuis la séparation définitive
des deux empires. On cite toutefois un exemple de médaillon d'or de Théodose II,
avec la même représentation de *Roma* assise, et la légende *Concordia Augg*. H. Goo-
dacre, *A Handbook of the coinage of the Byz. Empire*. I, 1928, p. 31, nᵒ 4. Il semble
que les deux têtes de lion n'apparaissent point sur le siège de *Roma*, si celle-ci est
accompagnée d'une légende triomphale, par ex. *Gloria Romanorum*.
2. Voy. la monographie consacrée à ce thème iconographique par A. Xyngopou-
los, dans l''Επετηρὶς τῆς ἑταιρείας βυξαντινῶν σπουδῶν, IX, 1929, p. 329 et suiv.
3. Le parti est d'autant plus étonnant qu'il est en contradiction avec les textes
canoniques et apocryphes, qui tous font adorer Jésus *d'abord* par Siméon et *après*
lui par Anne (cf. p. 16-17, note 4).
4. P. L. Strack, *Untersuchungen*, p. 174-177. Platner-Ashby, *Topographical Dic-
tionary*, p. 552 et suiv. Cf. J. Gagé, *Recherches sur les jeux séculaires*, Paris, 1934,

nément *Templum Urbis*[1] qui, à l'époque de l'exécution de notre mosaïque, s'élevait probablement encore au-dessus du Forum Romain. Nous savons en tout cas qu'il était intact au milieu du IVᵉ siècle, puisqu'il fit l'admiration de l'empereur Constance II, lors de son voyage à Rome (a. 356)[2]. Et si, à la place des dix colonnes de sa façade, le mosaïste n'en figure que quatre, cette erreur ne prouve pas nécessairement qu'il ait méconnu l'édifice : aux IIᵉ et IIIᵉ s. déjà les représentations monétaires de ce temple présentent le même dessin conventionnel[3].

Sur quelques-uns des revers monétaires où figure le *Templum Urbis*, à savoir sur les émissions de Philippe l'Arabe se rapportant au millénaire, on aperçoit devant le Temple de *Roma*, l'empereur sacrifiant sur l'autel de l'*Urbs* (pl. XXX, 22). Il est accompagné d'un autre sacrificateur (Philippe a pour second son fils Philippe le Jeune) et d'un musicien, les trois figures formant un groupe caractéristique, avec un personnage au centre et vu de face et deux figures symétriques représentées de trois-quarts et tournées vers le milieu de la scène.

Or cette disposition des trois personnages qui n'est point banale dans l'art officiel romain et qui est très rare dans l'art chrétien[4], se retrouve dans le groupe central de la *Présentation* où ce groupe semble introduit en bloc, dans cette composition en frise : les mêmes images des monnaies de Philippe l'Arabe offrent ainsi, à côté du prototype du temple avec la statue de *Roma*, le deuxième des éléments les plus originaux de cette curieuse mosaïque.

Frappés par l'allure particulière de ce groupe nettement antique, mêmes les archéologues[5] les moins enclins à chercher dans l'art de la

p. 94-95. Id., *Le « templum Urbis » et les origines de l'idée de « Renovatio »*, mémoire sous presse, à paraître dans les *Mélanges Cumont* (Annuaire de l'Institut de Philologie orientale de l'Université de Bruxelles, t. IV, 1936), I, p. 319-355.

1. Gagé, *Recherches*, p. 91, 95.

2. Amm. Marcel. XVI, 10, 14. Mentionné dans la *Notitia Dign.*, Reg. IV, et dans Prudence, *contra Symmachum*, 1. 1, 221.

3. Voy. les images monétaires de ce temple sur les émissions de Septime Sévère, d'Alexandre Sévère, de Philippe l'Ancien (l'Arabe), de son fils Philippe le Jeune et d'Otacilie, de Claude II le Gothique, de Probus, de Maximien Hercule et de Maxence (Cohen, IV, p. 64, nº 619 ; p. 485, nᵒˢ 20-21 ; V, p. 139, nº 14 ; p. 170, nº 81 ; VI, p. 154, nº 248 ; p. 307, nᵒˢ 528-539 ; p. 499-500, nᵒˢ 63-64 ; p, 545, nº 501 ; VII, p. 168-170, nᵒˢ 20-45).

4. Nous ne pouvons citer que trois scènes de mariages : ceux de Jacob et de Rachel et de Moïse et de Séphore, sur les mosaïques de la nef de Sainte-Marie-Majeure à Rome (Mˡˡᵉ Van Berchem et Et. Clouzot. *Mos. chrét.*, fig. 25 et 33), et celui de David, sur l'un des plats en argent du VIᵉ siècle provenant du trésor de Chypre (Diehl, *Manuel.* I, fig. 159). Dans les deux cas le prototype de la *Juno Pronuba*, transmis par les images impériales (voy. p. 218, note 1), semble évident.

5. Wilpert, *Röm. Mosaïken und Malereien*, Texte, I, p. 481. Cf. *Sarcofagi cristiani ant.*, pl. 70, 1 ; 70, 3 ; 156.

Rome païenne les prototypes des images chrétiennes l'ont rapproché d'images romaines. On a pensé ainsi à le comparer à l'iconographie de la *Juno Pronuba* placée entre les deux fiancés[1], et la parenté extérieure des deux images est indéniable. Mais cette comparaison avec l'iconographie païenne ne devient vraiment instructive que si on la prolonge, en rappelant un autre thème construit d'une manière analogue, à savoir celui de la réconciliation ou de l'entente de deux empereurs ou de deux membres de la famille impériale, où les deux personnages réconciliés encadrent une personnification féminine.

Il se trouve, en effet, que toutes ces scènes, assez fréquentes dans l'art officiel, sont généralement accompagnées de la légende *Concordia Augustorum* ; et les scènes avec la *Juno Pronuba* n'ont pas une signification bien différente, la *concordia* pouvant être comprise soit dans le sens politique, soit dans le sens familial. D'ailleurs, lorsqu'il s'agit de membres de la famille impériale — et l'iconographie officielle ne s'occupe que de leurs « ententes » — même l'entente des époux reçoit la valeur d'une manifestation politique, en tombant en même temps dans la catégorie des représentations de la *pietas*, en tant que vertu familiale et dynastique[2]. Et c'est parmi les images de la *pietas* impériale que se range également la scène du sacrifice de l'empereur sur l'autel de l'*Urbs*, où nous avions reconnu la même présentation formelle du groupe trimorphe.

Or, s'il en est ainsi, c'est-à-dire si le schéma iconographique du groupe des trois figures centrales de notre mosaïque reprend le motif typique des images de la *Concordia* et de la *Pietas* de l'art impérial (et non pas spécialement des compositions de *Juno Pronuba*), l'influence de ces prototypes a pu être plus que formelle. En effet, ni le thème de la « concorde » — qu'on continuait d'ailleurs à représenter en numismatique jusqu'en plein Ve siècle[3] — ni à plus forte raison celui de la « piété »,

1. Le thème apparaît en 80-81, sur une émission de Titus commémorant sa réconciliation avec Domitien (Mattingly-Sydenham, II, 115 et 128) ; on le retrouve sous Trajan et Hadrien, puis dans les images de l'entente d'un empereur et d'un César. La personnification entre les Augustes figure la *Concordia*. Dès 145, sur une monnaie de Marc-Aurèle, le type est appliqué à une scène de mariage (Marc-Aurèle et Faustine la Jeune). Voy. Rodenwaldt, dans *Abh. d. preuss. Akad. d. Wiss. Ph.-hist. Kl.*, 1935, n° 3, p. 6, 13, et suiv., p. 15 (l'auteur voit partout dans la personnification centrale une *Concordia*, ce qui d'après lui facilita le passage du motif dans l'iconographie des sarcophages chrétiens).

2. Th. Ulrich, *Pietas (pius) als politischer Begriff*. Breslau, 1930, p. 5 et suiv. J. Gagé, dans *Mélanges d'Arch. et d'Hist.*, LI, 1934, p. 45-46. Cf. une image de la *Pietas* placée entre deux enfants et posant ses mains sur leur tête ; légende *Pietas Aug.* (Strack., *l. c.*, II, pl. XVII, 874 : revers d'une monnaie d'Hadrien).

3. La formule est appliquée à une scène de mariage impérial : Théodose II bénissant l'union de Valentinien III avec Licinia Eudoxie. Dalton, *Byz. Art. and Archaeology*, p. 631, fig. 432. Goodacre, *A Handbook of the coinage of the Byz. Empire*, I, p. 31, n° 5 (légende : *Felicitas Nubtiis*).

n'avaient aucune raison de choquer les sentiments chrétiens. Au con-
traire, le sens symbolique de ces images pouvait faciliter leur utilisation
dans l'art mis au service de la religion chrétienne. Et aucun sujet chré-
tien n'était plus désigné pour utiliser ce motif que la « Présenta-
tion » qui figure à la fois un acte de piété (dans les deux sens du mot)
des parents de Jésus, venus *sacrifier* au Temple pour consacrer ainsi la
maternité de Marie (on pourrait y voir une allusion au dogme de la « Mère
de Dieu » promulgué au concile d'Éphèse qui est de quelques années
antérieur à la mosaïque[1]) et d'autre part, la « concorde » des deux Tes-
taments, l'accueil de Jésus par Siméon et Anne signifiant la reconnais-
sance du Messie par les représentants de la tradition biblique.

Il est curieux, d'ailleurs, que le même sens de « concorde » ait été
attribué, à l'époque chrétienne, aux images monétaires de la personni-
fication de *Roma*, probablement en tant que symbole de l'unité de *l'im-
perium* qui arbitrait et étouffait les discordes entre gouvernants[2]. Il se
trouve ainsi que par un certain côté les deux motifs empruntés à l'art
impérial — groupe central et personnification de *Roma* — ont eu la même
valeur symbolique et que cette entente des symboles a pu se faire préci-
sément sur le thème de la « concorde » qui est aussi celui de la *Présen-
tation*, — image de l'accord des deux Testaments[3].

1. Cette image de la Vierge — interprétée dans le sens que nous suggérons —
est la seule figure de la mosaïque qu'il nous semble permis de rapprocher des déci-
sions du Concile d'Éphèse. On a eu tort, selon nous, de considérer toute la mosaïque
de l'arc triomphal de Sainte-Marie-Majeure, comme une démonstration iconogra-
phique de la qualité de Théotocos de Marie. Nous proposons de revenir ailleurs
sur l'iconographie de la Vierge rapprochée des types du portrait symbolique des
impératrices, d'une part, et des images de l'Enfant, dans les bras de Marie et de
Siméon, dans les scènes de la « Présentation au Temple », d'autre part.

2. Voy. p. 216, note 1.

3. Nous avons vus (p. 216, note 1) que les têtes de lion ne figurent que sur les
images de *Roma-Concordia Augustorum*. Serait-il trop hardi d'en conclure que la
présence de ce motif, sur le trône inoccupé du Christ placé au centre de notre
mosaïque, le met tout entière sous le signe de la Concorde, c'est-à-dire du sym-
bole de l'unité de *l'imperium* du Christ ? Pareille symbolique s'accorderait assez bien
avec l'idée centrale de la doctrine de Léon le Grand qui, sur d'autres points
encore — nous le verrons — se rencontre avec l'iconographie de la mosaïque de
Sainte-Marie-Majeure. Et si pour ce pape l'unité de la foi dans l'univers romain
était réalisée par Rome, grâce à l'œuvre et au martyre des princes des apôtres (cf.
E. Caspar, *Gesch. d. Papsttums*, I, 1930, p. 423 et suiv. M. Bolwin, *Die christlichen
Vorstellungen vom Weltberuf der Roma aeterna*. Münster i/ W. (diss. ms.), 1922,
p. 116 et suiv.), les portraits des apôtres Pierre et Paul fixés sur le trône du Christ
trouvent une explication satisfaisante. Cf. en outre, l'inscription qui figurait auprès
d'une mosaïque commandée par Galla Placidia, sur la façade de Sainte-Croix à
Ravenne : *Christe, Patris verbum, cuncti concordia mundi*... Le Christ y était repré-
senté en triomphateur de la Mort. Agnellus, *Lib. Pontif. eccl. Raven.*, éd. *Mon. Germ.
Hist.*, 1878, p. 306.

Nous croyons pourtant qu'une idée plus générale — et plus suggestive à la fois — a guidé le mosaïste dans ses emprunts à l'iconographie impériale, et c'est en expliquant la singulière apparition du Temple de *Roma* dans la scène de la *Présentation* que nous avons des chances de reconstituer la pensée de l'artiste.

On se rappelle que le Temple de l'*Urbs* figure sur de nombreux revers monétaires du IIe et surtout du IIIe siècle [1], où son image est accompagnée de l'une de ces légendes : *Romae aeternae, Conservator urbis suae, Sæcculum novum* (pl. XXX, 22). Les deux premières évoquent le culte de la Ville Éternelle concentré autour du temple d'Hadrien, culte encouragé par les empereurs qui semblent avoir été les grands prêtres de la religion de l'*Urbs* [2]; la troisième légende monétaire rattache le thème du Temple de *Roma* à l'iconographie « séculaire » si importante sous le Bas-Empire, et n'apparaît que sur les monnaies de Philippe l'Arabe émises à l'occasion du jubilé de 248 et de quelques usurpateurs contemporains.

Les antécédents iconographiques du Temple figuré sur notre mosaïque appartiennent ainsi au nombre des symboles de l'éternité de Rome et de la naissance du « siècle de félicité » que le IIIe siècle, dans son attente passionnée de temps plus heureux, rattachait entre autres au début d'un deuxième *miliarium saeculum* de l'Urbs. Mais les Chrétiens de 430 environ pouvaient-ils retenir ou reprendre ce thème ancien en l'adaptant aux idées de la religion nouvelle? A première vue, la réponse ne pourrait être que négative : l'*Apocalypse* n'avait-elle pas qualifié Rome de nouvelle Babylone? et la *Civitas Dei* fondée pour l'éternité n'apparaît-elle pas comme une antithèse de la Rome antique, faussement appelée « éternelle » ?

Mais l'attitude des chrétiens vis-à-vis de la tradition romaine n'a pas été toujours inspirée par ces idées radicalement hostiles, et à l'époque de notre mosaïque notamment, les empereurs, comme les poètes et les chronographes, et même des théologiens aussi autorisés que le pape Léon Ier, rendirent hommage à la grandeur de Rome, en affirmant la part importante qui lui revenait dans l'Univers chrétien. Dès avant Constantin, des voix s'élèvent dans les milieux chrétiens, pour reconnaître le rôle de l'Empereur romain dans l'œuvre du Salut [3], mais c'est surtout après la conversion des empereurs et le triomphe du christianisme que cette idée gagna du terrain et trouva de nombreux défenseurs. L'empereur très chrétien, image du Christ lui-même, dirigeait cet Empire dans les cadres duquel vivait l'Église, de sorte que l'*orbis christianus* sem-

1. Voy. p. 217, note 3.
2. Gagé, *Jeux séculaires*, p. 105, note 1, et art. cit. des *Mélanges Cumont*, p. 327 et suiv.
3. Cf. Origène, *Contra Celsum*, II, 30. Tertullien, *Apol.*, ch. 32 (Migne, *P. G.*, I, 447).

blait se confondre avec l'*orbis romanus*[1]. Les chrétiens dès lors, en employant les expressions suggestives et déjà anciennes de *gens totius orbis*, de *plebs Dei*, de *populus sancti Dei*, pouvaient songer à l'Univers romain et au « peuple » de cet empire de Rome, et prier pour la *pax*, la *securitas* et la *libertas* romaines, en souhaitant même — du point de vue chrétien — la « libération » traditionnelle des peuples barbares, que par la force de la croix l'empereur ramenait à l'*imperium romanum* et par là à la *devotio christiana*[2].

L'Empire païen à son tour — et ceci nous importe beaucoup — trouvait une justification dans le plan mystique chrétien, soit qu'aux yeux des Chrétiens la paix d'Auguste ait été considérée comme un bienfait qui assura le succès de la mission du Christ[3], soit que l'Empire romain leur soit apparu comme une dernière barrière élevée par la Providence pour retarder l'arrivée du règne de l'Antéchrist[4]. Instrument de Dieu, cet Empire, par son droit et sa justice, s'oppose au règne du Mal, et c'est pourquoi on voit, par exemple, Lactance prier le Seigneur pour « que cette lumière ne s'éteigne pas[5] ». Eusèbe va encore plus loin et s'extasie à la pensée que « les deux grands biens de l'humanité, la religion chrétienne et l'empire romain » soient nés simultanément[6].

Les Chrétiens n'imaginent d'ailleurs pas le Monde sans Empire romain. Au début du Ve siècle, saint Jérôme pleure en apprenant le sac de Rome de 410 : « le flambeau du Monde s'est éteint, et par une seule ville toute l'humanité se trouve perdue[7] ». C'est que le Christ lui-même a été le fondateur de Rome qu'il éleva au-dessus de toute chose, comme le déclare Prudence : *auctor horum moenium qui (Christe) sceptra Romae in vertice rerum locasti*[8], pour répandre dans tout l'Univers l'œuvre du Salut (Léon Ier)[9]. Ville des apôtres et des martyrs, nous dit Léon Ier, la Rome

1. Gerd Tellenbach, *Röm. und christ. Reichsgedanken in der Liturgie des frühen Mittelalters* (*Sitzungsberichte d. Heidelberger Akad. d. Wissen., Ph.-hist. Kl.*, 1934-35, I, p. 10 et suiv. (étude des prières historico-politiques des sacramentaires léonien et gélasien).
2. *Ibid.*, p. 9 et suiv., 12 et suiv., 14, 36.
3. Par ex., Origène, *Contra Celsum*, II, 30 (Migne, *P. G.*, 11, col. 849). Eusèbe, *Paneg. Const.*, ch. 16 (Migne, *P. G.*, 20, col. 1421-1424). Cf. Prudence, *Contra Symmachum*, II, v. 586 et suiv. (Migne, *P. L.*, 60, col. 227) ; *Peristeph.*, II, v. 410 et suiv. (*ibid.*, col. 321-322). Bolwin, *l. c.*, p. 49 et suiv.
4. Commentaires sur Daniel, 7, 7-17 et sur II Thessal. 2, 6 et suiv. Tertul., *Apol.*, ch. 32 (Migne, *P. L.*, I, col. 508-509). Jérôme, *In Danielem* (Migne, *P. L.*, 25, col. 554 et suiv.). Lactance, *Div. inst.*, 7, 15 (Migne, *P. L.*, 6, col. 787).
5. Lactance, *l. c.*, 7, 15.
6. Eusèbe, *l. c.*, ch. 16.
7. Jérôme, *Comm. in Ezechiel*, proleg. (Migne, *P. L.*, 25, col. 16).
8. Prudence, *Peristeph.* II, v. 410 (Migne, *P. L.*, 60, col. 322).
9. Voy., par exemple, son sermon sur la fête des apôtres Pierre et Paul (Migne, *P. L.*, 54, col. 422 et suiv.).

chrétienne reprend sa fonction de *caput mundi* et de maîtresse de l'*orbis*, mais cette fois en tant que capitale du royaume de Dieu sur terre, du « règne de mille ans » du Christ et des saints qui, pour Augustin et pour Léon Iᵉʳ, commence avec l'incarnation du Christ [1]. Sous la plume de Léon Iᵉʳ qui formule d'une manière définitive une idée féconde, le pouvoir éternel de Rome et le rêve de son règne millénaire sont repris au profit de la capitale de la chrétienté.

Le patriotisme romain se mêlait ainsi à la dévotion et à la mystique chrétienne, pour rendre à Rome, au vᵉ siècle, son rôle de capitale de l'Univers. L'effet du sac de 410 contribua sans doute à cette renaissance de l'idée romaine. Il est curieux, par exemple, de voir Attale qui, grâce à Alaric, régna sur les ruines de Rome (410-416), reprendre sur ses émissions la légende de *Roma aeterna* qui semblait abandonnée depuis près d'un siècle. Il y fit joindre (au début) le mot *invicta* qui, avec une singulière audace, affirmait, au lendemain de 410, l'antique croyance en la puissance invincible de Rome [2].

D'ailleurs, Attale n'était pas seul à se souvenir des traditions nationales de la ville éternelle, et notamment des jubilés « séculaires » de l'*Urbs* (auxquels la légende monétaire d'Attale semble indirectement faire allusion). Tandis que vers 350 (aux environs du onzième centenaire de Rome), Valens reprenait sur ses monnaies plusieurs thèmes de l'iconographie « séculaire » [3], un panégyriste du vᵉ siècle, à une date assez rapprochée de notre mosaïque, faisait allusion aux jeux séculaires et regrettait qu'ils ne fussent plus célébrés de son temps [4]. Les contemporains de ces mosaïques se souvenaient même du jubilé retentissant du « millénaire » commémoré en 248, et la preuve, c'est que les moins loquaces des chronographes chrétiens des iVᵉ et vᵉ siècles ne manquent pas d'en signaler la célébration [5]. Il est probable, d'ailleurs, qu'une raison spéciale les invitait à prêter une attention particulière aux fêtes du millénaire de Rome, l'empereur Philippe l'Arabe qui les avait fait célébrer ayant été considéré au vᵉ siècle comme un chrétien [6]. Est-ce à cause de son origine syrienne,

1. Bolwin, *l. c.*, p. 117 et suiv., 131.

2. Cohen, VIII, p. 204-205 : Attale, nᵒˢ 3, 5, 6.

3. H. Mattingly, *Felix Temporum Reparatio*, dans *Numism. Chronicle*, 1933, p. 189 et suiv., pl. XVII.

4. Claudien, *De Consul. VI Honorii* (en 404, c'est-à-dire deux cents ans après les jeux séculaires de Septime Sévère. Nilsson, dans *Real-Encycl.*, s. v. *saeculares ludi*, col. 1720).

5. Chronique de la ville de Rome de l'an 354 (éd. Mommsen), p. 647. Saint-Jérôme, Migne, *P. L.*, 27, 483-484. Cassiodore, *Chron.* (éd. Mommsen), p. 643. Orose, *Adv. Paganos*, VII, 20.

6. Orose, *l. c.* : *Philippus... hic primus imperatorum omnium christianus fuit ac post tertium imperii eius annum millesimus a conditione Romae annus impletus est. ita magnificis ludis augustissimus omnium praeteritorum hic natalis annus a christiano*

qui aux yeux des Occidentaux en faisait peut-être comme un quatrième roi mage ? On croyait que Philippe l'Ancien avait été le premier empereur chrétien, et on affirmait même que pendant son règne il ne participa à aucune manifestation païenne. De sorte que les *saeculares* du millénaire de Rome, qu'aucun paganisme n'avaient entachés, apparaissaient aux yeux des chrétiens du Ve siècle comme des *saeculares veri*[1], très différents des autres manifestations religieuses de l'époque païenne.

Rien n'empêchait dès lors les iconographes chrétiens du temps du pape Xystus de s'inspirer des images symboliques créées à l'occasion du jubilé de 248, où nous avions reconnu deux éléments caractéristiques de notre mosaïque : le Temple de *Roma* et le groupe central des trois figures. Et puisque quelques années auparavant on pouvait renouveler, sur les monnaies d'Attale, la légende typique qui accompagnait naguère la composition du *Templum Urbis*, un emprunt de ce genre, inspiré par la même idée romaine, semble tout à fait légitime. Nous sommes d'ailleurs à une époque où le répertoire de l'iconographie impériale est encore très considérable[2], et nous savons qu'en 350 env. plusieurs thèmes séculaires païens ont pu être renouvelés sur les émissions impériales[3]. Sans parler des œuvres de l'art monumental qui ne nous sont pas parvenues, mais qui ont certainement existé, les monnaies de la deuxième moitié du IIIe siècle auraient pu à elles seules fournir le modèle aux mosaïstes de Sainte-Marie-Majeure[4]. Il est possible pourtant qu'entre la mosaïque et ces prototypes il y ait eu des intermédiaires chrétiens qui rendaient la tâche des praticiens du pontificat de Sixte plus facile que nous pouvons l'imaginer.

Or, si l'on admet avec nous que le temple et le groupe central de la mosaïque s'inspirent de l'imagerie séculaire romaine, et notamment de la composition commémorative du jubilé millénaire de Rome, la *Présentation* à Sainte-Marie-Majeure reçoit une signification très précise qui est en parfait accord avec les idées de l'époque et surtout avec celles, contemporaines, de Léon le Grand. Le Temple de Jérusalem ayant pris l'aspect

imperatore celebratus est nec dubium est, quin Philippus huius tantae devotionis gratiam et honorem ad Christum et ecclesiam reportavit, quando vel ascensum fuisse in Capitolium immolatasque ex more hostias nullus auctor ostendit. Cf. Lenain de Tillemont, *Histoire des empereurs*, III, 2. Bruxelles, 1712, p. 566-567 : « Ainsi il (Philippe) semble n'avoir ésté chrétien, qu'afin que la millième année de Rome s'achevast sous un prince qui adorât Jésus. » Cf. p. 578 et suiv.

1. Cf. la chronique de la ville de Rome de 354, p. 647 : *seculares veros in circo maximo ediderunt.*

2. Voy. *supra*, p. 123 et suiv.

3. Voy. *supra*, p. 222.

4. Voy. les monnaies de Philippe l'Ancien (l'Arabe) et d'autres empereurs jusqu'à Maxence, Cohen, V, p. 139, no 14 ; p. 17 no 82 ; VI, p. 154, no 248 ; p. 307 no 528 ; p. 499-500, nos 63-64 ; VII, p. 168-170, nos 20-45.

du Temple de l'*Urbs* — symbole de la Rome éternelle — celle-ci se trouve rattachée à l'œuvre du Salut. Ce sont alors les douze prêtres du temple païen de *Roma* [1] qui s'inclinent en adorant le Dieu incarné et en reconnaissant par là le début de son règne sur la Ville Eternelle. Aucune image plastique ne saurait mieux illustrer l'idée de la Rome renaissant comme capitale de l'Univers par l'autorité du Christ. Rome se confond avec Jérusalem [2], et c'est dans cette ville qu'on voit inaugurer le royaume de mille ans du Sauveur.

Et d'autre part, les deux thèmes de l'iconographie de 248 — éternité de Rome et naissance d'un *sæculum* nouveau — trouvent ainsi une adaptation heureuse au sujet normal de la *Présentation* (reconnaissance de Jésus par l'Ancienne Loi et début de l'Ère de la Grâce), en expliquant l'application à cette scène évangélique (et non pas à une autre) de formules de l'iconographie séculaire. D'ailleurs, un texte apocryphe de Pseudo-Matthieu que le mosaïste a connu — puisqu'il l'a suivi dans certains détails de cette scène [3] et dans plusieurs autres motifs de son œuvre — a pu faciliter encore ce rapprochement. On y lit, en effet, que la prophétesse Anne, qui avec Siméon accueillit l'Enfant, reconnaissait en lui la *redemptio saeculi* [4]. Le sens de ces paroles est d'inspiration purement chrétienne, mais l'expression *saeculum* (ignorée des évangiles canoniques) paraît empruntée au langage de la mystique monarchique et

1. Je dois à l'amabilité de mon collègue M. J. Gagé le renseignement sur le nombre des prêtres au Temple de *Roma*.

2. La doctrine de Léon le Grand sur Rome — capitale de la *Civitas Dei* sur terre — justifie ce rapprochement. Cf. Caspar, *l. c.*, I, 425 et suiv. Bolwin, p. 116 et suiv. Pourtant nous n'avons pas pu trouver chez cet auteur — ni chez un autre écrivain chrétien de la même époque — une expression où Rome aurait été appelée Jérusalem. La phrase de saint Jérôme (*Ep. ad principiam virginem*, Migne, *P. L.*, 22, 1092) : *Romam factam Jerosolymam*, si suggestive qu'elle puisse paraître, est sans rapport avec notre sujet. Car pour saint Jérôme, c'est le grand nombre de monastères fondés à Rome qui en fait une Jérusalem.

3. Voy. les tourterelles mentionnées par Ps. Matth. chap. XV (éd. Tischendorf, p. 81 : *obtulerunt pro eo (Christo) par turturum et duos pullos columbarum)*. Les évangiles canoniques ne connaissent que la paire de colombes. Or, le mosaïste a soigneusement distingué deux paires de colombes et de tourterelles. En outre, Ps. Matth. ch. XII, p. 74-75, fait supposer la présence de plusieurs prêtres au moment de la présentation, tandis que l'*Ev. Nicodemi*, ch. I (Tischendorf, p. 389) en parlant de cette scène, appelle Siméon *sacerdotem magnum*, — expression qui augmente la portée de son témoignage et explique la présence des autres prêtres : ce sont les subalternes suivant leur chef, le grand-prêtre. L'*Ev. infantiae arabicum*, ch. VI (Tischendorf, p. 183), signale que, pendant la Présentation, *circumstabant autem eum (Christum) angeli instar circuli celebrantes, tanquam satellites regi adstantes*. La royauté des parents de Jésus est rappelée par leurs souliers pourpres dont le mosaïste dote également la prophétesse Anne.

4. Ps. Matth., ch. XV, p. 82 : *Haec accedens adorabat infantem dicens quoniam in isto est redemptio saeculi*. Cf. texte correspondant de Luc II, 38, où le mot *saeculum* manque.

« séculaire », ou du moins elle pouvait en évoquer le souvenir chez le lecteur. Et à la lumière de ce texte on comprend mieux pourquoi la place d'honneur, sur la mosaïque, a été réservée à la prophétesse Anne, contrairement à la règle iconographique [1] : c'est à Anne, en effet, qu'était échu le rôle de révéler le mystère « séculaire » de l'incarnation.

Et ce que nous venons de dire au sujet de l'expression *redemptio saeculi* pourrait être appliqué aussi à la mosaïque de la Présentation tout entière. C'est une image qui dans toutes ses parties — même lorsqu'elle évoque Rome, ses traditions antiques et la statue de l'*Urbs* — est inspirée par des idées chrétiennes. Impossible d'y reconnaître la moindre contamination idéologique avec la religion officielle de la Rome païenne. Mais en tant qu'image de la Piété des parents de Jésus, de la Concordance des deux Testaments, de l'apparition du Sauveur et du début du règne éternel du Seigneur, elle offrait, pour des artistes romains, plusieurs occasions d'utiliser des types iconographiques créés par leurs prédécesseurs païens en vue de sujets analogues (*pietas, concordia, Roma aeterna, Adventus* et *Saeculum novum*), et ils n'hésitèrent pas à faire usage de ces schémas tout faits. Ce procédé est d'ailleurs exactement le même que partout, sur les monuments chrétiens que nous avons réunis dans cette étude. La mosaïque de la *Présentation* ne s'en distingue que par la plus grande richesse de la symbolique qui s'en dégage : elle nous offre l'image de la *vera aeternitas* de Rome, celle qui a le Christ pour « auteur » et souverain [2].

D'une manière moins frappante peut-être, mais non moins significa-

1. En effet, Anne est, en règle générale, reléguée vers les bords de la scène, ce qui se justifie par l'ordre dans lequel Siméon et Anne adorent Jésus : textes canoniques et apocryphes sont d'accord pour mettre en premier Siméon (Ps. Matth., chap. XV, p. 81-2).

2. Ceux qui admettront notre interprétation de cette scène, seront peut-être frappés comme nous de la ressemblance singulière du Siméon de la mosaïque avec saint Pierre. Tandis que le Siméon « classique » de l'iconographie de la Présentation a une barbe blanche allongée et en broussaille (il s'agit de monuments moins archaïques ; mais les autres prêtres de la mosaïque romaine ont précisément le type ordinaire de Siméon de l'art postérieur), nous le voyons ici porter la petite barbe arrondie et les cheveux coupés de saint Pierre, dont il a aussi les traits typiques du visage. Dans toute la mosaïque de l'arc triomphal une seule tête offre les mêmes caractéristiques, c'est celle de Pierre auprès du trône céleste (sa partie inférieure est authentique). Or, si le « grand-prêtre » adorant le Christ devant le symbole de Rome offre cette singulière ressemblance avec le prince des apôtres, n'est-ce pas une nuance supplémentaire apportée à la symbolique de cette mosaïque suggestive, et ne faudrait-il pas, notamment, reconnaître dans cette figure une allusion au premier vicaire du Christ, accompagné des douze apôtres ? La doctrine de Léon le Grand se trouverait ainsi illustrée d'une manière plus complète encore et l'idée de la tradition pontificale affirmée avec une netteté parfaite (cf. le trône du Christ et les images des deux apôtres).

A. GRABAR. *L'empereur dans l'art byzantin.* 15

tive, des traces de l'influence de l'art impérial se reconnaissent aussi dans plusieurs autres scènes de la mosaïque de Sainte-Marie-Majeure.

a. On connaît l'originalité de l'image de l'*Annonciation*, dans ce cycle. Or, les trois motifs qui en font un *unicum*, dans l'iconographie de la Salutation Angélique, semblent inspirés par l'imagerie impériale. Ils soulignent, d'ailleurs, le caractère « royal » de la Théotocos : la Vierge y porte le costume d'une princesse de la maison impériale ; quatre anges montent la garde autour du trône où elle siège comme une souveraine[1] ; l'archange Gabriel survole la scène comme une *Niké* qui annonce la victoire.

L'origine du costume de Marie et sa valeur symbolique sont évidentes. Nous connaissons, d'autre part, le motif des gardes angéliques emprunté à l'iconographie impériale dès l'époque constantinienne[2] et souvent reproduit, dans d'autres images chrétiennes[3] (mais non pas dans les Annonciations). Quant à l'archange volant, le dessin de son corps étendu dans le sens horizontal — exceptionnel dans l'art chrétien[4] — le rattache immédiatement aux *Nikaï* survolant les scènes de batailles, dans l'art narratif romain. L'arc de Constantin (« Le Passage des Alpes » par Constantin) en fournit un excellent exemple (pl. XXXV, I) qui aurait pu servir de prototype à l'archange Gabriel de notre mosaïque.

Les récents travaux de consolidation des mosaïques, à Sainte-Marie-Majeure, ont fait apparaître momentanément le dessin primitif de la partie droite de la scène de l'Annonciation[5]. La rapide esquisse tracée sur le crépi y montre un ange volant se dirigeant vers le personnage masculin qui se tient à côté d'une architecture. Cet ange n'a pas été exécuté en mosaïque, son rôle ayant été confié au quatrième des gardes angéliques de la Vierge. Mais la découverte du croquis explique définitivement le

1. Les mêmes gardes angéliques entourent la Vierge et le Christ, dans trois autres scènes de cette mosaïque. Son auteur a peut-être connu le témoignage d'un apocryphe qui le ramenait d'ailleurs aux visions « impériales » : *Ev. infantiæ arabicum*, ch. VI (Présentation au Temple), éd. Tischendorf, p. 183 : texte cité *supra*, p. 224, n. 3.

2. Voy. p. 204.

3. Par ex., les gardes angéliques autour des trônes du Christ et de la Vierge, sur les mosaïques de Saint-Apollinaire-le-Neuf à Ravenne, sur les diptyques chrétiens du VIᵉ siècle (Vierge), dans les absides des églises byzantines (Vierge), sur les images tardives du Jugement Dernier (Pantocrator), etc.

4. Ces figures n'apparaissent que très rarement *dans les scènes historiques* : voy., par ex. un relief de la porte de Sainte-Sabine : Wulff, *Altchristliche u. byz. Kunst*, pl. X. Cf. Weigand, dans *Byz. Zeit.*, 30, 1929-30, p. 594-5, qui suppose une influence de l'art impérial sur les reliefs de cette porte.

5. Mᵐᵉ Noële M.-Denis Boulet, *Les mosaïques antiques de Sainte-Marie-Majeure*, dans *Gazette des Beaux-Arts*, XV, 1936, février, p. 71, fig. 6. Voy. le compte rendu des travaux : B. Biagetti, dans *Rendiconti della Pontif. Accad. Rom. di Arch.*, IX, 1933.

sens de cette partie de la composition qui ne paraissait pas assez claire. Le deuxième ange volant (quoique d'un dessin différent) faisant pendant à l'archange Gabriel, il ne peut s'agir que d'une deuxième *Annonce*, de l'*Annonce* à Joseph, par conséquent, et la composition, dans son ensemble, figure donc la première révélation faite aux hommes (aux parents de Jésus) de la « parousie » imminente du Sauveur. Le texte de Matth. I, 20 qui inspira le mosaïste parle de « Joseph, fils de David », ce qui nous ramène, une fois de plus, à la « royauté » du Christ et de ses parents, et le vêtement pourpre du Joseph de la mosaïque, ainsi que sa baguette de fiancé, empruntée à l'apocryphe, qu'il tient comme un sceptre, prouvent que l'artiste a voulu et su mettre en valeur l'allusion de l'évangéliste. Conformément à la doctrine d'Augustin et de Léon Ier, le règne du Christ commence donc au moment de son incarnation, et c'est ce qui explique probablement le choix des deux *Annonces* pour le début du cycle.

b. Les deux compositions de la deuxième rangée gardent également des traces d'une influence de l'iconographie impériale. Nulle part ailleurs, sauf erreur, on ne trouve une *Adoration des Mages* où leur offrande soit présentée non pas au Christ porté par la Vierge (scène quelque peu équivoque, car Marie semble partager l'hommage des Chaldéens), mais au Christ seul siégeant sur un large trône impérial. On ne pouvait faire mieux ressortir la royauté de l'Enfant divin, ni appliquer avec moins de modifications à un sujet chrétien le type iconographique triomphal de l'Offrande des barbares à l'empereur [1]. L'étoile qui brille au-dessus de Jésus trônant est évidemment l'étoile aperçue par les Mages, mais par une coïncidence curieuse qui n'est peut-être pas fortuite, un astre analogue brille à la même place exactement, c'est-à-dire au-dessus du souverain siégeant sur un trône monumental, dans les compositions monétaires du ve siècle (émissions de Théodose II, Léon Ier, Léon II et Zénon [2]) : l'étoile y surmonte une croix, comme sur notre mosaïque. Dans les images impériales, l'étoile qui surmonte les souverains est sans doute le signe astrologique ancien — neutralisé ou plutôt « converti » par la croix qui l'accompagne — de la qualité divine de l'empereur *sideribus* ou *cœlo demissus*. Ces rapprochements semblent d'autant plus légitimes que, selon Prudence, l'étoile de Bethléem était un *regale vexillum* du Christ dressé au-dessus de la crèche [3].

On reconnaît, d'autre part, un souvenir direct des portraits contempo-

1. Sur ce thème de l'art impérial, voy. *supra*, p. 54 et suiv.
2. Sabatier I, pl. V, 4 ; VI, 21 ; VII, 15.
3. Prudence, *Cath.*, dans *Corpus Script. Eccl. Lat.*, vol. 61, 1926, p. 69. Il faut se rappeler que l'étendard impérial signalait la présence de l'empereur. Cf. Jean Chrys., *De cruce et latrone*, hom. 2, 4 (Migne, *P. G.*, 49, 413).

rains des empereurs du Bas-Empire, dans l'ordonnance du groupe central de la mosaïque où deux personnages féminins siègent symétriquement aux côtés du Christ trônant. Cette disposition rappelle, en effet, les images officielles, avec les personnifications de Rome et de Constantinople assises à droite et à gauche du ou des empereurs (cf. le diptyque de Halberstadt (pl. III) qui est de l'époque même de notre mosaïque : a. 417). Et c'est peut-être en partant de cette comparaison qu'on a le plus de chance d'identifier la figure féminine qui siège à droite du Christ, et sur la signification de laquelle on n'a pas pu se mettre d'accord. En effet, si sur les images impériales c'est l'ancienne Rome qui fait pendant à la Rome nouvelle, la Vierge assise à gauche du Christ et représentant le Nouveau Testament devrait avoir pour pendant un personnage de l'ancien Testament. Or, ce personnage féminin porte un maphorion sombre et des souliers rouges qu'on ne retrouve sur la mosaïque de Sainte-Marie-Majeure que chez la prophétesse Anne, dans la scène de la *Présentation*. La prophétesse Anne appartient évidemment à l'Ancien Testament, et précisément dans l'autre scène où elle apparaît, son rôle consiste à témoigner sur la parousie du Sauveur, au nom de l'Age et de la Loi qui prennent fin.

c. La scène avec Aphrodisius (pl. XXXIV) s'inspire de l'iconographie de l'*Adventus* qui est un des thèmes des plus caractéristiques de l'art officiel romain, perpétués à l'époque chrétienne [1]. La mosaïque représente l'arrivée solennelle du jeune Dieu-roi accompagné de son père et de sa mère (qui porte un costume de princesse) et entouré, en même temps que ses parents, de la garde d'honneur angélique. La procession s'approche de la ville de Sotine, sur le territoire d'Hermopolis, que, d'après Pseudo-Matthieu [2], la Sainte Famille aurait visitée pendant la « fuite en Égypte », et son gouverneur Aphrodisius sorti au-devant des portes de sa ville, *accessit ad Mariam et adoravit infantem* [3]. Ce texte, qui laisse entendre que la Vierge tenait Jésus dans ses bras, n'a pas été suivi par l'artiste : au lieu d'illustrer attentivement l'apocryphe, à qui il devait son sujet, le mosaïste l'interpréta — ici comme ailleurs — en se servant de l'iconographie officielle. Son Christ s'avance solennellement suivi d'une escorte impériale, et reçoit les hommages d'un Aphrodisius en costume d'empereur et ceint d'un diadème. Et conformément au rite de l'accueil officiel du souverain-*sôter* visitant une ville, toute la population vient l'acclamer devant son enceinte [3]. On distingue, en effet, derrière Aphrodisius,

1. Voy. p. 46 et suiv., 130-131.
2. Ps.-Matth., ch. XXIV (Tischendorf, p. 91.)
3. *Ibid*.
4. Sur l'ἀπάντησις rituelle des monarques hellénistiques et des empereurs romains à l'occasion des « Entrées » solennelles voy. Erik Peterson, *Die Einholung des Kyrios*,

un officier et des soldats représentant l'armée [1] et un « philosophe » qui remplace certainement le corps des sacrificateurs païens de la ville : toutes les autorités du lointain « royaume » reconnaissent le pouvoir salutaire du jeune souverain divin.

d. Ajoutons, enfin, que les deux villes, Jérusalem et Bethléem, qui ici et ailleurs occupent les écoinçons, au bas de la mosaïque, trouvent également une analogie, dans les compositions impériales. Sur notre mosaïque et mieux encore sur d'autres mosaïques romaines, on voit deux villes enfermées dans une enceinte, avec une large porte, d'où sortent souvent des processions de brebis qui symbolisent les apôtres (à Sainte-Marie-Majeure la place a manqué pour une composition de ce genre ; les groupes des brebis qu'on y aperçoit aujourd'hui sont entièrement ou presque entièrement refaits). L'arc de Galère, dans la scène de l'entrée solennelle de l'empereur [2], offre un excellent exemple de cette disposition de deux architectures aux extrémités d'une composition et de deux groupes de personnages qui, partis des portes de ces édifices, s'avancent vers le milieu de la scène. Plus instructif encore est le rapprochement avec le relief de la terre-cuite Barberini (fig. 10) qui, malgré son sujet chrétien, reproduit jusque dans les détails une scène de la vie publique. On y voit, en effet, au bas de la scène, une double procession de personnages qui, après avoir franchi la porte de l'un des deux petits édifices placés aux coins de la composition [3], s'avancent vers le Christ, telles les brebis marchant vers l'Agneau, sur les mosaïques et les sarcophages paléo-chrétiens. Sur le côté Est de la base d'Arcadius (pl. XIII), les deux groupes symétriques des « Sénateurs » présentant des couronnes aux empereurs victorieux s'avancent vers le centre de la composition aux extrémités de laquelle se dressent deux arcs ; les deux personnifications qui se tiennent à l'intérieur de ces arcs figurent certainement Rome et Constantinople, ce qui nous fait supposer que les architectures qui les encadrent, symbolisent ces deux villes : théoriquement, par conséquent, il faut imaginer la double procession des « Sénateurs », comme si, sortie de deux Romes, elle était venue simultanément présenter les cou-

dans *Zeit. f. system. Theologie*, 7, 1929, p. 682 et suiv. Alföldi, dans *Röm. Mitt.*, 49, 1934, p. 88 et suiv. Cf. Kinch, *L'arc de Triomphe de Salonique*, pl. 6 et les images monétaires romaines, par ex. sur nos pl. XXVIII, 3 ; XXIX. Cf. plus haut, p. 46 et suiv. 130-131.

1. Le Ps.-Matth., ch. XXIV affirme qu'Aphrodisius était venu à la rencontre du Christ *cum universo exercitu suo*.

2. Kinch, *l.c.*, pl. 6.

3. Garrucci (*Storia dell'arte cristiana*, I, p. 591 ; VI, p. 100) et F.-X. Kraus (dans *Archäol. Ehren-Gabe zum Siebenzigsten Geburtstage De Rossi's*. Rome, 1892, p. 5) avaient déjà reconnu des édifices munis d'une porte, dans les dessins schématiques tracés aux coins inférieurs de la terre-cuite Barberini.

ronnes triomphales aux souverains arrêtés devant la porte de la capitale de l'Empire.

L'importance du témoignage des mosaïques de Sainte-Marie-Majeure justifie, croyons-nous, cette étude un peu longue de l'œuvre commandée par le pape Xystus. Non seulement ces mosaïques se rangent parmi les monuments inspirés par l'iconographie officielle de l'Empire, mais elles apportent les preuves les plus nombreuses et les plus convaincantes de l'influence de l'imagerie impériale sur l'art chrétien du ve siècle [1].

g. L'Offrande au Seigneur.

L'Offrande au Seigneur est un thème que l'art chrétien a particulièrement affectionné depuis le ive et jusqu'au vie siècle : on se souvient des processions d'apôtres portant leurs couronnes, dans les calottes des baptistères [2] et sur les sarcophages [3] postérieurs à la Paix de l'Église ; on se rappelle aussi les martyrs, les saints et même les anges et les personnifications présentant leurs couronnes au Christ, dans les absides et sur les murs des basiliques [4] ; sans oublier les Mages apportant leurs dons à l'Enfant Jésus, ni les vieillards de l'Apocalypse tendant leurs couronnes à l'Ancien des Jours. Dans certains cas, comme dans les mosaïques de Saint-Apollinaire-le-Nouveau à Ravenne, plusieurs de ces thèmes sont réunis dans un ensemble (frise des Mages et des martyrs), et dans toutes ces scènes, quels que soient les personnages qui font l'offrande au Christ, on retrouve la même allure de cérémonie majestueuse.

La fréquence exceptionnelle de ce thème à une époque où l'art chrétien a été plus que jamais en contact avec l'art impérial, semble *a priori* assez suggestive. Il est certain, en effet, que ces processions de saints présentant leurs dons au Seigneur rappellent singulièrement certaines images du cycle triomphal où l'offrande à l'empereur victorieux apparaît sous deux aspects différents qui correspondent exactement aux deux types de l'offrande au Christ : Romains présentant des couronnes, « barbares » appor-

1. Van Berchem et Clouzot, *Mos. chrét.*, p. 57, avaient raison de voir dans notre mosaïque, une image du « triomphe du Christianisme par le Christ, fils de Dieu, roi et Sauveur » et d'insister sur l'intérêt que présente le rapprochement de plusieurs « rois » autour du Christ. Cf. Weigand, dans *Byz. Zeit.*, 30 (1929-30), p. 594 : « wenn irgendwo haben wir hier echte byzantinische Hofkunst vor Augen ».

2. Baptistère des Orthodoxes (de Néon) et baptistère des Ariens, à Ravenne.

3. Wilpert, *I sarcofagi cristiani antichi*, vol. I, pl. XVIII, 5; XXXIII, 2; XLV, 2. Vol. II, pl. CCLIII, 1, 2, 4, 5.

4. Sainte-Pudentienne, Saint-Paul-*fuori*, Sainte-Marie-Majeure (mosaïque disparue de la façade), Saint-Apollinaire-le-Nouveau, Parenzo, Saint-Laurent-*fuori* et exemples postérieurs au vie siècle (p. ex. Saint-Venance, Sainte-Praxède, etc.).

tant divers dons précieux. Par cet acte symbolique, les premiers célèbrent
la victoire du souverain et proclament sa puissance, et les seconds recon-
naissent en lui leur seigneur et se soumettent à son pouvoir[1]. Or, dans
l'art chrétien, nous retrouvons la même symbolique : toutes les images
de l'Offrande au Christ ont un caractère triomphal ; les saints porteurs de
couronnes — comparables aux « Romains » — glorifient le triomphe du
Sauveur ; les Mages et les 24 vieillards[2] — correspondant aux rois « bar-
bares » — apportent des dons précieux et reconnaissent la royauté de
Jésus. L'analyse des monuments nous permettra de contrôler cette obser-
vation générale.

Le caractère triomphal des compositions des absides est évident, et
déjà nous avons eu l'occasion de le relever aux premiers paragraphes de
ce chapitre (voy. aussi l'inscription qui encadrait la mosaïque de l'abside
de Saint-Pierre à Rome[3]). Dans ces images de la Jérusalem Céleste, le
saint ou les saints porteurs de couronnes les présentent au Christ en
gloire, siégeant au milieu d'un paysage paradisiaque, après son triomphe
sur la Mort. Le globe ou le trône sur lequel il est assis, ses vêtements,
son nimbe, son allure et sa garde angélique le désignent comme le Souve-
rain en majesté. A Sainte-Pudentienne, la grande croix qui surmonte
l'image du Christ rappelle l'instrument de sa victoire, la croix triomphale,
et c'est pourquoi le geste des deux personnifications qui tendent vers lui
leurs couronnes de laurier a une signification triomphale particulièrement
évidente : leur geste reprend le mouvement typique des *Nikaï* couronnant
l'empereur triomphateur, sur les médailles du Bas-Empire[4]. L'image
des apôtres présentant leurs couronnes à un trophée romain, sur un sar-
cophage du Latran[5], n'est pas moins suggestive, et nous permet de rat-
tacher à un type iconographique triomphal un groupe de reliefs où les
porteurs de couronnes les présentent à une croix monumentale, trophée
nicéphore des Chrétiens[6]. Les Offrandes de couronnes, sur les fresques

1. Sur cette double offrande des Romains et des barbares, voy. p. 80-81.
2. Saint-Paul-*fuori* et, au ixe siècle, Sainte-Praxède.
3. Voy. p. 194. Rappelons, en outre, l'expression *arcus triumphalis* appliquée à
l'une des parties des basiliques où l'on fixe de préférence les mosaïques. Le *Liber
Pontificalis* emploie cette expression suggestive : éd. Duchesne, II, p. 54, 79.
4. Voy. un excellent camée du ive siècle du Cabinet des Médailles de Munich, avec
une figure du Christ trônant entre deux Victoires qui tiennent une couronne au-dessus
de sa tête : A. Furtwängler, *Die antiken Gemmen*, I, 67, 3 ; III, 367. Cette image a
été déjà comparée aux compositions analogues de l'art triomphal des empereurs
romains (Weigand, dans *Byz. Zeit.*, 32, 1932, p. 67-68).
5. Marucchi, *Il Museo Pio-Lateranense*, pl. XXVII, 6 ; *Nuovo bull. di arch. crist.*,
1898, p. 24 et suiv. Wilpert, *I sarcofagi cristiani antichi*, pl. XVIII, 3.
6. Wilpert, *l. c.*, I, pl. XVIII, 5 ; *Le due più antiche rappresentazioni della Ado-
ratio Crucis*, dans *Memorie della Pont. Accad. Rom. di Arch*. II, 1928, p. 135 et

tardives des catacombes [1], et sur les murs de Saint-Apollinaire, reprennent en les développant les compositions des absides des basiliques (Christ en majesté, anges montant la garde, paysage paradisiaque, etc.). Les images des vieillards de l'Apocalypse offrant leurs couronnes font partie de compositions qui s'inspirent d' « images impériales » d'un caractère triomphal, comme nous venons de le voir [2]. Mais si d'une manière générale l'Offrande de couronnes au Christ triomphateur se range parmi les images antiques analogues, et a la signification traditionnelle d'une célébration du souverain victorieux, la valeur symbolique de ces couronnes ne peut être précisée davantage, faute d'inscriptions auprès des images. Aussi peut-on hésiter entre deux hypothèses. On peut penser, d'une part, aux *triumphales coronae* pareilles à celles qui à Rome, puis à Byzance, *imperatoribus ob honorem triumphi mittuntur* (Gell. 5, 6, 5 suiv.), et qui figuraient aux cérémonies du triomphe [3]. Mais il est possible aussi qu'il s'agisse de couronnes dont le Christ lui-même avait ceint naguère les apôtres et les martyrs et que ceux-ci, leur mission finie, remettent au Seigneur. Autrement dit, ces couronnes peuvent être soit destinées au Christ victorieux lui-même, soit simplement retournées au Seigneur, en signe de soumission au Souverain céleste.

Nous inclinons à croire, d'ailleurs, que les iconographes chrétiens songeaient tantôt à l'une et tantôt à l'autre signification des couronnes, selon la catégorie de personnages qui en faisaient l'offrande au Christ. Il est évident, par exemple, que lorsque ces couronnes sont présentées au Christ par des anges (miniature de l'Ascension, dans l'Évangile syriaque de Rabula (586) ; fresque à Sainte-Marie-Antique [4]), il ne peut s'agir que de couronnes triomphales. Et par analogie, on pourrait peut-être leur joindre les couronnes des mosaïques des deux baptistères de Ravenne, où les apôtres les portent vers cet autre symbole du triomphe du Christ qu'est le trône du Seigneur supportant la croix. Au contraire, l'offrande des vieillards de l'Apocalypse qui s'inspire de l'Apoc. IV, 10-11, suppose des couronnes — insignes du pouvoir de ces rois, qui les déposent aux pieds du Seigneur dont ils reconnaissent le pouvoir suprême : « les vingt-quatre vieillards se prosternent devant Celui qui est assis sur le trône, et adorent Celui qui vit aux siècles des siècles, et ils jettent leurs couronnes devant le trône, en disant : « Vous êtes digne, notre Seigneur et notre Dieu, de recevoir la gloire et l'honneur et la puissance... »

suiv. (reliquaire de bronze trouvé à Samaghner : offrande de couronnes à la croix par les brebis symbolisant les apôtres).
1. Wilpert, *Die Malereien der Katakomben*. pl. 262.
2. Voy. p. 231.
3. Alföldi, dans *Röm. Mitt.*, 50, 1935, p. 38.
4. W. de Grüneisen, *Sainte-Marie-Antique*, fig. 105.

D'ailleurs, ce texte lui-même semble inspiré par un rite que les Romains adoptaient pour les cérémonies de la soumission officielle des *Reges*, qu'on faisait adorer l'empereur (ou son image exposée sur un trône) et déposer à ses pieds leur couronne royale [1]. L'art officiel romain n'a pas manqué de représenter ces scènes symboliques, dont les revers monétaires nous conservent un reflet. Nous voyons ainsi, sur une pièce de Trajan, la soumission solennelle du roi parthe Parthamasiris, et sur une monnaie de Lucius Vérus, celle d'un roi arménien [2]. L'iconographie de la Vision apocalyptique des vingt-quatre vieillards, qui par ailleurs s'apparente aux « images impériales » [3], s'inspire probablement de quelque tableau de ce genre.

Le sujet de l'Offrande des vieillards de l'Apocalypse nous rapproche du thème de l'*Adoration des Mages,* où nous retrouvons des rois étrangers qui par l'acte de l'offrande et de l'adoration reconnaissent la royauté du Sauveur. Grâce à deux études récentes, les origines de ce thème se trouvent expliquées d'une manière définitive. Nous apprenons, d'une part, que l'un des plus anciens et des plus beaux exemples de l'Adoration des Mages (après la Paix de l'Église), le relief de l'ambon de Saint-Georges de Salonique, a été créé sous l'inspiration directe d'un relief de l'arc de Galère (situé à quelques pas de l'église Saint-Georges) figurant une offrande de barbares et une procession de *Nikaï* [4]. Tandis que l'histoire du thème de l'offrande, dans l'art antique, retracée par M. Franz Cumont [5], montre les liens étroits qui, d'une manière générale, rattachent les représentations triomphales de l'Offrande des barbares à la scène des rois Mages. Créé dans l'art monarchique de l'Orient, le thème de l'Offrande symbolique a passé de là à Rome, où à partir du IIe siècle il a été compris dans le cycle triomphal de l'iconographie impériale [6]. Partout, dans l'art impérial romain, il a été traité de la même manière, sous forme de procession de barbares orientaux qui — souvent précédés d'une Victoire — présentent leur offrande à l'empereur. Or, toutes les images de l'Offrande des rois Mages, pour la création desquelles l'Écriture ne fournit pas de données suffisantes [7], adoptent les mêmes particularités : procession, costume

1. V. Domaszewski, *Die Religion des röm. Heeres*, p. 2 et suiv. H. Kruse, *Studien zur offiz. Geltung des Kaiserbildes* (1934), p. 55 et suiv. Alföldi, dans *Röm. Mitt.* 49, 1934, p. 73.

2. Strack, *Untersuchungen*, I, pl. III, 220, et surtout pl. VIII, 450 ; cf. p. 219, note 939.

3. Voy. p. 210.

4. Voy. G. de Jerphanion, dans *Memorie della pontif. Acc. Rom. di Arch.*, série III, vol. III, 1932, p. 107 et suiv.

5. *L'adoration des Mages et l'art triomphal de Rome, ibid.*, p. 90 et suiv.

6. Voy. p. 131 et Cumont, *l. c., passim.*

7. Cf., en effet, Matth. II, 11. Le fait a été observé par Albrecht Dieterich, *Die Weisen*

« perse » (et souvent un génie ailé transformé en ange). Et quelquefois ces images présentent le même mouvement passionné des figures qui caractérise les Offrandes triomphales. Notons, enfin, que sur certains monuments chrétiens, comme les « diptyques à cinq compartiments », l'Adoration des Mages occupe la même place que l'Offrande des barbares, sur les diptyques impériaux du même type qui ont dû leur servir de modèle [1].

h. Les Entrées triomphales du Christ.

Le thème de l'Offrande au Seigneur que nous venons de voir, reflète un rite traditionnel des *cérémonies* du triomphe impérial. Cet exemple n'est pas isolé, car à travers l'iconographie officielle du Bas-Empire d'autres cérémonies triomphales ont inspiré plusieurs types d'images chrétiennes.

On sait quelle place importante l'Entrée triomphale d'un empereur (dans Rome ou dans une grande ville de l'Empire) avait prise dans le répertoire de l'art officiel romain. Elle y était devenue surtout fréquente sous le Bas-Empire, lorsque — en suivant une évolution commune à plusieurs thèmes triomphaux — elle reçut une signification symbolique plus générale et figurait l'*Adventus* du souverain-triomphateur perpétuel et « sauveur », semblable à la « parousie » ou à l' « épiphanie » des diadoques, dans les monarchies hellénistiques [2]. L'iconographie officielle présentait ce sujet sous deux formes différentes, soit sous un aspect symbolique (empereur cavalier accueilli par la personnification d'une province ou d'une ville [3]), soit sous un aspect « réaliste » (empereur cavalier acclamé par une foule devant les portes de la ville [4]).

aus dem Morgenlande, dans *Kleine Schriften*, 1911, p. 272 et suiv. Cf. Cumont, *l. c.*, p. 100.

1. Cf. Strzygowski, *Das Etschmiadzin Evangeliar*, p. 31 et suiv. Delbrueck, *Consulardiptychen*, p. 14.

2. Alföldi, dans *Röm. Mitt.*, 49, 1934, p. 88 et suiv., cf. nos p. 46 et suiv., 130-131.

3. Voy. notre pl. XXVIII, 3 et les médailles et monnaies romaines du Bas-Empire, p. ex., Cohen, VI, p. 258-262, Probus, n°s 30-71 ; vol. VIII, p. 12, Magnence, n° 26 ; p. 104, Valens, n°s 15, 16, etc. J. Babelon et A. Duquenoy, dans *Aréthuse*, 2, 1924, pl. VII. F. Gnecchi, *I Medaglioni Romani*, I (1912), pl. 17, 1 ; 21, vol. II (1912), pl. 92, 7, 8 ; 111, 1, 2 ; 118, 2, 3 ; 135, 5. Sur l'iconographie de l'*Adventus* en numismatique, voy. Strack, *Untersuchungen*, p. 130-131.

4. Exemples : arc de Salonique (Kinch, *l. c.*, pl. 6) ; fresque attribuée à l'époque de Septime Sévère, dans l'Hypogée de *Aurelius Felicissimus*, près du Viale Manzoni, à Rome, découvert en 1919 (Wilpert, dans *Memorie d. Pontif. Accad. Rom. di Archeol.*, s. III, v. I, 2. Rome, 1924, p. 38 et suiv., pl. XX) : quel que soit le sujet de cette peinture gnostique (?), elle représente l'entrée triomphale d'un cavalier victorieux dans une grande ville. Une foule l'accueille devant la porte de la cité, la route est parsemée de fleurs. — Autre exemple : notre pl. VII, 2, reproduisant une entrée

Parmi les sujets évangéliques, un épisode célèbre offrait aux artistes comme un pendant à l'Entrée triomphale de l'empereur, — c'est l'Entrée à Jérusalem. Or, précisément à l'époque constantinienne, c'est-à-dire au moment où l'influence de l'art impérial a pu se manifester pour la première fois, nous voyons naître une série de sarcophages, avec une image de l'Entrée à Jérusalem conçue comme une Entrée triomphale : le Christ chevauchant solennellement est accueilli devant les portes de Jérusalem par une foule qui l'acclame en levant les bras et en portant des rameaux de palmier [1]. Un relief de l'arc de Galère figurant l'Entrée triomphale de cet empereur dans une grande ville, nous donne une idée des modèles présumés des sculpteurs chrétiens. Exception faite du char de l'empereur (sur toutes les autres images de l'*Adventus*, l'empereur monte un cheval) les différents éléments de la composition et son ordonnance générale pourraient appartenir à une Entrée à Jérusalem typique. Cette parenté est d'autant plus suggestive que l'iconographie de cette image chrétienne n'a guère évolué depuis le IVe siècle : la formule de l'*Adventus* a survécu en elle jusqu'à l'époque moderne [2].

On ne pourrait citer, à côté de cette iconographie « classique » de la scène des Rameaux, qu'une seule image d'un type différent. Nous pensons à un relief copte qui figure le Christ cavalier entre deux anges ; l'un conduit sa monture, l'autre la suit [3]. Or, il n'est pas difficile de reconnaître dans ce groupe trimorphe une adaptation d'un deuxième type des images romaines de l'*Adventus*, où le souverain s'avance précédé d'une *Niké* ailée et suivi par un garde du corps [4]. Ainsi, les deux variantes de l'Entrée solennelle de l'empereur ont été utilisées pour l'image de l'Entrée du Roi de Judée dans sa capitale (Matth. XXI, 5 ; Mc. XIX, 38 ; Jean XII, 13).

A la lumière de ces faits, on comprend la présence d'une grande scène de l'Entrée à Jérusalem au bas du diptyque « à cinq compartiments » d'Etchmiadzin [5]. Inspirée par un sujet du cycle triomphal, cette scène a

d'un empereur byzantin, sur une fresque du VIIe-VIIIe siècle, à Saint-Démétrios de Salonique.

1. Wilpert, *Sarcofagi cristiani antichi,* pl. CLI, 1, 2 ; CCXII, 2 ; CCXXXX, 1.

2. Sur les images de l'Entrée à Jérusalem, on est souvent frappé de voir un grand nombre d'enfants. Or, nous apprenons que dans les villes hellénistiques, les enfants des écoles prenaient part à la réception officielle des rois et les accueillaient devant les portes de la cité, par ex. lors de l'entrée de Ptolémée Evergète à Antioche : E. Ziebarth, *Aus dem griechischen Schulwesen.* Berlin, 1914, p. 150-151.

3. Strzygowski, dans *Bull. Soc. arch. d'Alexandrie,* V, p. 21 et suiv. Wulff, *Kön. Museen zu Berlin,* III, *Altchristliche... Bildwerke,* 1909, n° 72, p. 33. Duthuit, *La Sculpture copte,* pl. XV.

4. Voy., par ex., notre pl. XVII, 2.

5. Strzygowski, *Byz. Denkmäler,* I, pl. I.

pu facilement passer sur la frise inférieure de ce genre de diptyques qui imitent des diptyques impériaux. Et un détail corrobore cette hypothèse en montrant le lien particulièrement étroit qui rattache l'iconographie de cette scène des Rameaux aux scènes de l'*Adventus*. On y trouve, en effet, devant les portes de Jérusalem, une personnification de cette ville portant une corne d'abondance et dont le prototype apparaît sur de nombreuses images de l'*Adventus* (la corne d'abondance y symbolise la *felicitas* que l'empereur apporte avec lui dans la ville où il entre [1]).

Le même thème impérial de l'*Adventus* semble avoir inspiré certaines représentations d'un autre épisode du cycle christologique, à savoir la *Fuite en Égypte*, que les apocryphes représentaient comme une sorte de procession triomphale de Jésus [2]. Cette influence est surtout apparente sur une image de la Fuite en Égypte qui décore un *encolpion* rond exécuté probablement au VIe siècle [3]. Comme sur les images monétaires de l'*Adventus*, la monture de la Vierge portant le Christ y est précédée d'un personnage qui conduit le cheval par la bride (c'est Joseph qui occupe ici la place de la *Niké* du prototype) ; une personnification de l'Égypte accueille les voyageurs et fait le geste de l'adoration devant le Christ (voy. *supra*) ; enfin, au-dessus de Jésus et de sa Mère brille une étoile, comparable au signe qui distingue le roi–sauveur hellénistique lors de son épiphanie. Sur les images plus tardives du même sujet la scène prend un caractère plus descriptif, mais la personnification de l'Égypte y est généralement retenue : dernier souvenir du prototype antique de cette image. Nous pouvons admettre, en effet, cette filiation en constatant qu'une personnification de ville n'apparaît que dans les deux scènes du cycle évangélique qui se laissent rattacher au prototype iconographique de l'*Adventus*.

i. **Le passage de la Mer Rouge.**

Si le principe de la théophanie dans la personne des princes hellénistiques et de l'incarnation d'une divinité dans celle des empereurs romains,

1. Strack, *l. c.*, p. 130-131. Cf. dans un Évangile serbe du XIIIe siècle (Belgrade, Bibl. Nat., n° 297, fol. 16) une Entrée à Jérusalem qui semble également inspirée par la formule symbolique de l'*Adventus* (peut-être par l'intermédiaire d'images coptes dont l'influence est sensible dans plusieurs miniatures de ce manuscrit). On y voit, en effet, un Christ cavalier suivi d'un ange qui élève un rameau ou une baguette fleurie. Aucune autre figure ne complète cette image. A. Grabar, *Recherches sur les influences orientales dans l'art balkanique*, Paris, 1928, p. 56 et suiv., p. 81.

2. Cf., par ex., les épisodes célèbres des idoles tombant aux pieds de l'Enfant Jésus, de la « soumission » du roi Aphrodisius (voy. *supra*, p. 228), etc.

3. E. B. Smith, *A lost Encolpium and some others Notes on early christian Iconography*, dans *Byz. Zeit.*, 23, 1914, p. 217-225, fig. 1.

a fait naître une iconographie de ces princes en « nouveaux Dionysos »,
« nouveaux Hercules » et « nouveaux Alexandres » et des cycles d'images
des exploits de ces héros qu'ils prétendaient incarner, un tour d'esprit
analogue amena au ɪvᵉ siècle la création d'un type d'images chrétiennes.

On se rappelle, en effet, qu'Eusèbe célèbre dans la personne de
Constantin un « nouveau Moïse », en adaptant ainsi à la religion nou-
velle une formule chère à l'antiquité païenne. Dans son *Histoire de
l'Église* (IX, 9, cf. *Vita Const.*, I, 12), il rapproche la défaite et la mort
de Maxence en 312 de la déconfiture et de la mort du Pharaon : les deux
ennemis de Dieu ont péri engloutis par les eaux, tous deux ont succombé
en voulant s'opposer à un héros que Dieu avait choisi comme instrument
de sa vengeance, l'un à Moïse, l'autre au « nouveau Moïse », Constantin.
Or, il se trouve que ce rapprochement qui faisait de la bataille du Pont
Milvius comme un antitype du Passage de la Mer Rouge, et qui a dû se
répandre rapidement dans les milieux chrétiens[1], inspira les artistes de
l'époque constantinienne lorsque — à Rome et dans l'ancienne résidence
de Constantin, à Arles — ils multiplièrent, sur les sarcophages, les images
de cette scène biblique, en réservant une place apparente à la figure
héroïque de Moïse[2]. L'image du désastre du pharaon y prend l'aspect
d'une scène de bataille romaine, et précisément le relief de la frise de
l'arc constantinien qui figure la victoire du Pont Milvius[3], offre de
curieux traits de ressemblance générale avec les Passages de la Mer
Rouge des sarcophages chrétiens un peu postérieurs.

k. Le Christ marchant sur l'aspic et le basilic.

Parmi les stucs qui décorent le Baptistère des Orthodoxes (de Néon),
à Ravenne, figure un Christ en costume de général romain qui s'avance
portant une croix sur l'épaule et marchant sur un lion et un serpent
(pl. XXVII, 1). Une mosaïque de la Chapelle Archiépiscopale (vɪᵉ siècle),
à Ravenne également, reproduit ce type iconographique, avec cette diffé-

1. C'est ce que semble prouver la dispersion des monuments du ɪvᵉ siècle cités
ci-dessous. On retrouve, en outre, la métaphore d'Eusèbe chez Gélase de Cyzique :
Migne, *P.G.*, 85, col. 1205 et suiv.
2. Wilpert, *Sarcofagi cristiani*, II, pl. CCIX, 1-3 ; CCX, 1, 2 ; CCXVI, 2, 4-8.
E. Becker, *Konstantin der Grosse der « Neue Moses »*, dans *Zeit. f. Kirchenge-
schichte*, 31, 1910, p. 161 et suiv. ; *Protest gegen den Kaiserkult und Verherrlichung
des Sieges am Pons Milvius (Röm. Quartalschrift, XIX Supplementheft), 1913, p. 163
et suiv. La filiation que nous indiquons a été admise par Wulff, *Altchristl. u. Byz.
Kunst*, I, p. 119, et par Wilpert, *Sarcofagi cristiani*, texte p. 244 et suiv.
3. E. Strong, *La scultura romana*, fig. 206. Cf. une belle pl. dans Wilpert, *l. c.*,
pl. CCXVI, 9.

rence qu'un dragon y remplace le serpent [1], et on reconnaît le même
motif sur le tympan du palais de Théodoric représenté sur une mosaïque
de Saint-Apollinaire-le-Neuf [2]. Des lampes paléochrétiennes et une dalle
à Ir-Ruhaiyeh en Syrie (IVe-VIe siècles) offrent des images analogues qui
ne se distinguent de ces œuvres monumentales que dans les détails [3].
Nous apprenons, en outre, que cette image curieuse faisait partie du cycle
des mosaïques, disparues depuis, dont Galla Placidia décora l'église de
la Sainte-Croix à Ravenne [4]. Il n'est peut-être pas superflu, enfin, de rap-
peler les reliefs des sarcophages où le Christ trônant pose ses pieds sur
un lion et un dragon [5], quoique cette iconographie nous écarte sensible-
ment du thème qui nous occupera dans ce paragraphe et qui se laisse
définir ainsi : Christ guerrier tenant une croix à long manche et écrasant
deux (parfois trois) *zôdia* ; il est parfois couronné par des Victoires.

Cette iconographie bizarre est avant tout une illustration du psaume
XCI (Vulg. XC), 13 : « Tu marcheras sur l'aspic et sur le basilic, tu fou-
leras le lion et le dragon. » Mais, partie de là, l'image a dû recevoir une
signification symbolique plus générale et en même temps plus précise,
ainsi qu'il résulte de l'inscription qui accompagnait la mosaïque de Sainte-
Croix à Ravenne : TE VINCENTE TVIS PEDIBVS CALCATA PER AEVVM
GERMANAE MORTIS CRIMINA SAEVA IACENT (mieux que TACENT).

Pour concevoir sous cet aspect arbitraire l'image de la Résurrection
ou plutôt de la Descente aux Limbes, l'art chrétien du Ve siècle a dû s'ins-
pirer d'un type triomphal de l'iconographie symbolique impériale que
nous connaissons [6] et qui figurait le souverain écrasant l'ennemi vaincu.
L'art romain officiel, nous l'avons vu, l'introduit dans son répertoire au
IIe siècle, et son emploi se prolonge jusqu'au Ve siècle [7]. Les artistes chré-
tiens l'ont connu, par conséquent, et ont pu utiliser son schéma icono-
graphique pour leur image du Christ triomphateur. Les monuments
impériaux de l'époque chrétienne (IVe-Ve siècles) leur fournissaient même
les deux motifs qui distinguent l'image du Christ-triomphateur des repré-
sentations païennes de l'empereur foulant l'ennemi vaincu, à savoir les

1. Wilpert, *Röm. Mosaïken und Malereien*, I, p. 47, pl. 89. Peirce et Tyler, *L'Art
Byzantin*, II, pl. 128-129, p. 110-111. G. Gelassi, *Roma e Bisanzio*, Rome, 1930, pl. 66.
Weigand, dans *Byz. Zeit.*, 32, 1932, pl. IV, 4. Les restaurateurs de cette mosaïque
semblent avoir suivi les données de son iconographie primitive.

2. Wilpert, *l. c.*, p. 47. Garrucci, *Storia*, IV, pl. 243. Weigand, *l. c.*, p. 75.

3. Garrucci, *l. c.*, VI, pl. 473. Wilpert, *l. c.*, p. 48. Weigand, *l. c.*, p. 75-76, 81,
pl. IV, 1.

4. Agnellus, *Liber Pontif. eccl. raven.*, éd. *Mon. Germ. Hist.*, p. 306. Wilpert, *l. c.*,
p. 47.

5. Par ex., Garrucci, *Storia*, V, pl. 344.

6. Voy. *supra*, p. 43 et suiv.

7. Voy. *supra*, p. 127-128.

zôdia sous les pieds du vainqueur, et le signe chrétien, instrument de la Victoire, qu'il tient dans ses mains.

La version chrétienne de ce thème triomphal date du règne de Constantin. On se rappelle cette image, au Palais de Constantinople où, selon Eusèbe, Constantin était représenté marchant sur un dragon qui symbolisait Licinius, et surmonté du signe de la croix [1]. Le dragon (ou le serpent), image de Satan, réapparaît, foulé par l'empereur [2] ou par sa monture [3], sur les revers monétaires des IVe et Ve siècles, et le souverain y élève le *labarum* ou la croix qui lui assurèrent la victoire.

Le Christ-vainqueur des monuments de Ravenne et de Syrie procède de cette iconographie symbolique, qui a pu être adaptée à une image du Christ grâce au texte du psaume XCI (XC). La fréquence de ce type dans l'art officiel contemporain élimine, croyons-nous, toute hypothèse d'une influence directe des images orientales analogues sur la formation de la composition chrétienne. Et s'il est permis de rappeler ici les compositions semblables égyptiennes, mésopotamiennes et persanes, ce n'est qu'à titre de prototypes vraisemblables des images impériales romaines [4], utilisées par les artistes chrétiens. D'ailleurs, un détail, le costume de guerrier romain attribué au Christ, établit un lien immédat entre l'image de l'empereur chrétien victorieux de Satan et celle du Christ triomphateur du Mal, l'un et l'autre conduits à la Victoire par la Croix.

1. La croix triomphale.

La comparaison de la croix avec le trophée est des plus banales à l'époque paléochrétienne, et c'est à la faveur de cette image métaphorique qui rapprochait l'instrument de la passion du Christ d'un symbole de la

1. Voy. *supra*, p. 43-44.
2. Cohen, VIII, p. 212, n° 19 et suiv. (Valentinien III), p. 220, n° 1 (Petr. Max.), p. 223-224, n°s 1-2 (Majorien), p. 227, n° 8 (Sévère III). Sabatier, I, pl. VI, 7 (Marcien), 20 (Léon Ier), p. 124, 131. Sur les revers d'Honorius (notre pl. XXIX, 4), un lion prend la place du dragon. Cette variante ne modifie en rien la portée symbolique de l'image. Voy. Weigand, *l. c.*, p. 74.
3. Médaille de Constance II : Cohen, VIII, p. 405 et 443 : *debellator hostium*.
4. Voy. Rodenwaldt, dans *Jahrb. d. deutsch. Arch. Inst.*, 37, 1922, p. 22-25. A joindre des exemples sassanides : Sarre et Herzfeld, *Iranische Felsreliefs*, pl. V (p. 70), XXXVI, XLIII, fig. 31. Aucune image romaine ne fait mieux apparaître l'origine orientale du thème que le camée du triomphe de Licinius(?), au Cabinet des Médailles, où le char de l'empereur victorieux écrase un monticule de corps d'ennemis vaincus (p. ex., dans Rodenwald, *l. c.*, fig. 4). — Le thème du triomphateur foulant un personnage couché par terre est probablement à l'origine d'un autre groupe important de monuments du moyen âge, à savoir de nombreuses statues gothiques : Denise Jalabert, *Le Tombeau gothique*, dans *Revue de l'Art*, 1934, 1, p. 13 et suiv.

victoire impériale que la composition chrétienne de l'*Adoration de la croix* a pu utiliser un type iconographique de l'imagerie officielle.

On connaît le groupe important des sarcophages du IVe siècle décorés d'une rangée de figures d'apôtres qui, en deux processions symétriques, viennent adorer une croix monumentale fixée au centre de la composition [1]. Parfois les apôtres tendent des couronnes [2] vers cette croix qui, placée au haut d'un monticule, supporte elle-même une couronne de laurier ou un médaillon avec le chrisme, tandis que des colombes et un phénix se tiennent sur la branche transversale de la croix, et des soldats sont accroupis ou assis à son pied. Conçue de cette manière, la symbolique triomphale de cette scène ne soulève aucun doute : le phénix et les soldats assoupis appartiennent à l'iconographie de la Résurrection ; la couronne de laurier attachée à la croix lui donne la valeur d'un symbole de la victoire du Christ, comparable au trophée consacrant la victoire militaire. Et quoique, dans les détails, la composition puisse donner lieu à des interprétations différentes, son thème central — qui seul nous intéresse ici — est celui du triomphe de la Résurrection.

Or, il semble que le noyau de cette composition particulière a pour modèle un type consacré de l'iconographie triomphale. On entrevoit, en effet, la voie qu'avaient suivie les artistes chrétiens, en confrontant plusieurs sarcophages chrétiens et païens, et tout d'abord les sarcophages où figure la composition que nous venons de rappeler et un fragment célèbre d'un sarcophage au Latran [3], où la scène de l'Adoration ne se distingue des précédentes que par une seule particularité importante : à savoir, la croix au chrisme y est remplacée par un support de trophée en forme de **T**. Le phénix et les colombes y occupent, comme sur les croix, la branche transversale ; un *sudarium* qui ailleurs est souvent attaché à la croix et qui signifie, d'après saint Paulin de Nole, « la royauté et le triomphe » du Christ [4], s'y trouve suspendu d'une manière analogue [5]. Bref, ce signe,

1. Wilpert, *Sarcofagi cristiani*, I, pl. XI, 4 ; XVI, 1, 2 ; XVIII, 5 ; CXXXXII, 1-3 ; CXXXXV, 7 ; CXXXXVI, 1-3; vol. II, pl. CLXXXXII 6 ; CCXVII, 7 ; CCXXXVIII, 6, 7 ; CCXXXIX, 1-2 ; CCXXXX, 1-3.

2. *Ibid.*, I, pl. XVIII, 3, 5 ; XXXIII, 2.

3. Marucchi, *Il Museo Pio Lateranense*, pl. XXVII, no 6 ; *Nuovo Bull. di arch. crist.*, 1898, p. 24 et suiv. Wilpert, *l. c.*, I, pl. XVIII, 3. Cf. un sarcophage de Poitiers, aujourd'hui disparu, avec une croix en **T** et des personnages en adoration autour de ce trophée chrétien : Wilpert, dans *Memorie d. Pontif. Accad. Rom. di Arch.*, s. III, v. II, 1928, pl. XIII, 1.

4. *Epist.* 32, 10 : Migne, *P.L.*, 61, col. 336.

5. Cette pièce d'étoffe est d'autant plus curieuse qu'elle n'a pas la forme ordinaire du *sudarium* des croix, mais rappelle plutôt le vêtement qu'on suspendait sur les trophées romains et qui probablement a donné lieu à l'usage postérieur d'accrocher un *sudarium* « triomphal » (v. *supra*) à la croix. Le tissu représenté sur le trophée du sarcophage du Latran fait penser à l'un de ces « vêtements de la croix » que

dans l'idée du sculpteur, n'a pas d'autre signification symbolique que la croix, et de fait nous savons que le trophée en « Tau » comptait parmi les objets usuels où les Chrétiens reconnaissaient la forme de la croix [1]. Or, c'est cela précisément qui fait l'intérêt du relief du Latran : il conserve un motif typique de l'iconographie triomphale au beau milieu d'une scène chrétienne, dont le sens n'aura pas changé, lorsque ce motif païen se trouvera remplacé par une véritable croix à quatre branches, la *crux immissa*.

Mais toute l'importance de cet exemple n'apparaît que lorsque du sarcophage du Latran on passe au fameux sarcophage Ludovisi [2] qui est une œuvre païenne du début du IIIe siècle (pl. XXXVI, 1). En effet, sur le couvercle de ce bel échantillon de sculpture romaine, on retrouve, à l'endroit même où les œuvres chrétiennes situent la croix triomphale ou le trophée, c'est-à-dire au milieu de la composition, le grand trophée en T, pareil à celui du sarcophage du Latran et supportant lui aussi une pièce de vêtement (retenue cette fois par une fibule), et en outre quatre boucliers suspendus aux extrémités de la branche transversale. Le sarcophage Ludovisi, le fragment du Latran et les sarcophages de l'époque constantinienne nous font assister ainsi aux étapes de la lente et prudente adaptation au thème triomphal chrétien d'un motif qui depuis un siècle au moins a figuré au même endroit dans les cycles triomphaux des sarcophages païens.

La parenté des deux images éclate encore davantage si l'on considère les figures qui entourent le trophée du sarcophage Ludovisi : ce sont deux barbares — homme et femme — assis symétriquement au pied du trophée et faisant le geste classique des captifs dans l'iconographie triomphale (tête tristement appuyée sur une main), ainsi que leurs deux enfants représentés debout qui répètent le même mouvement. C'est l'image typique d'une famille de barbares captifs groupés au pied du trophée romain [3]. Or, on s'en souvient, sur les sarcophages avec l'Adoration de la croix triomphale, des guerriers (les soldats païens qui ne surent point surprendre la résurrection du Christ) sommeillent dans des attitudes qui offrent beaucoup de ressemblance avec les poses des captifs du sarcophage Ludo-

Tertullien reconnaît dans les pièces d'étoffe suspendues aux *vexilla* qui, pour lui, sont également des images de la croix : *Apol.* XVI, 8 ; *ad Nation.*, I, 12. Cf. Justin, *Apol.*, I, 55.

1. Pauly-Wissowa, *Real-Encykl.*, s. v. *Tropaeum*, p. 2167. Voy. en particulier, Tertullien, *Apol.*, 16 : *sed et victorias adoratis, cum in tropaeis crucis sint.* Cf. Minucius Felix, *Octavius*, 29, 6.

2. Sitte, v. Duhn, Schumacher, *Der Germanen-Sarkophag Ludovisi im Röm.-Germ. Central-Mus. zu Mainz*, dans *Mainzer Zeit.*, 12-13, 1917-1918, p. 1 et suiv., pl. I.

3. Voy. l'étude du thème par K. Wölcke, dans *Bonner Jahrb.*, 120, 1911, p. 127 et suiv., surtout p. 173 et suiv., 177. Cf. Reinach, *Répert. des reliefs*, III, 1912, p. 21.

visi et d'images triomphales analogues [1]. Considéré surtout dans son ensemble, avec le signe symbolique de la victoire qui domine les figures assises, ce groupe de guerriers révèle une réelle parenté avec le groupe des captifs, établissant ainsi un lien de plus entre les formules iconographiques du triomphe du général païen du IIIe siècle et de la victoire du Christ ressuscité [2].

Ce rapprochement est confirmé, enfin, par une coïncidence plus précise encore d'attitudes entre les guerriers, d'une part, et les captifs, d'autre part, sur certains monuments analogues. Nous pensons à un groupe d'images romaines du trophée [3] et à certaines compositions de la croix triomphale [4] autour desquels les personnages (captifs ou guerriers) se tiennent agenouillés et font le geste de supplication. Au VIe siècle, de petites figures dans cette attitude se retrouvent au pied de la croix triomphale où la couronne de laurier, à son sommet, a été remplacée par une *imago clipeata* du Christ, et où d'autres détails « historiques » se trouvent introduits dans la composition jusqu'alors abstraite (ampoules de Monza et de Bobbio [5], plat de Perm [6]).

On sait que la présence de personnages secondaires de l'iconographie narrative, tels que les guerriers de la Résurrection, a toujours semblé assez inattendue, dans une composition d'une allure aussi abstraite que l'Adoration de la croix triomphale sur les sarcophages, et que le sens exact de ces figures a été très discuté. Mais à la lumière des faits que nous venons de signaler, il est permis de suggérer que les guerriers groupés au pied de la croix devaient leur fortune, dans l'art des sarco-

1. Wilpert, *Sarcofagi cristiani*, I, pl. XI, 4 ; XVI, 2 ; CXXXXII, 1-3 ; CXXXXVI, 1, 3. Vol. II, pl. CCXVII, 7 ; CCXXXVIII, 7 ; CCXXXIX, 2. Sur d'autres sarcophages avec la même composition, les soldats se tiennent debout.

2. Wilpert, dans *Memorie d. Pontif. Accad. Rom. di Arch.*, s. III, v. II, 1928, p. 141, et dans *Sarcofagi cristiani*, Texte 2, p. 322-323, rapproche la croix triomphale des sarcophages chrétiens et le trophée du sarcophage païen Ludovisi, mais en isolant ce motif, et sans tenir compte de l'analogie de l'emplacement des deux images, ni de la parenté des groupes latéraux des barbares captifs et des soldats sommeillant.

3. Wölcke, *l. c.*, p. 179.

4. Voy. les monuments nommés ci-dessous.

5. Garrucci, *Storia dell'art. crist.*, VI, pl. 434, 2, 4-7 ; 435, 1. Celi, *Cimeli Bobbiesi*, dans *La Civiltà Cattolica*, 1923, fig. 10 (p. 133), fig. 11 (p. 134), fig. 12 (p. 135). Les deux figures agenouillées auprès de la croix ne sont ni Adam et Ève, ni des ressuscités, ni des pèlerins, comme on le supposait, mais bien des soldats-gardiens que nous connaissons d'après les reliefs des sarcophages : J. Reil, *Christus am Kreuz in d. Bildkunst der Karolingerzeit*. Leipzig, 1930 (*Studien ü. chr. Denkmäler*, éd. J. Ficker, vol. 21, p. 16, 18). Voy. aussi le dessin de ces figures sur le plat de Perm.

6. Reil, *ibid.*, p. 19 ; *Kreuzigung*, pl. II. J. Smirnov, *Argenterie Orientale*, pl. XV, 38. Sur ces deux figures agenouillées au pied de la croix, voy. J. Smirnov, dans *Zapiski* de la Soc. Arch. Imp. Russe, N.S. XII, 3-4, 1901, p. 509 (l'auteur les retrouve sur plusieurs crucifix gréco-orientaux du haut moyen âge, provenant d'Égypte, de Chypre, du Caucase et de Palestine : cf. Garrucci, VI, pl. 432, 6).

phages chrétiens, au fait que des figures analogues se trouvaient sur les prototypes de l'art officiel utilisés par les praticiens de l'époque constantinienne. En les interprétant comme des gardiens du tombeau du Christ, les sculpteurs y voyaient peut-être surtout un moyen de garder autour du trophée chrétien les personnages prévus par la composition triomphale dont ils s'inspiraient. Dans les deux cas, d'ailleurs, il s'agit de vaincus groupés auprès du signe de leur défaite.

CHAPITRE II

MOYEN AGE

Il était à prévoir que l'influence de l'iconographie impériale sur l'art chrétien serait particulièrement sensible entre le IVᵉ et le VIᵉ siècles, c'est-à-dire à l'époque de la formation de la plupart des types iconographiques chrétiens, d'autant plus que pendant cette période l'art impérial gardait encore tout son prestige et perpétuait l'emploi d'un répertoire considérable de formules traditionnelles. Mais l'ascendant exercé par l'art officiel ne s'arrête pas avec la fin de l'Empire « universel », c'est-à-dire après le règne de Justinien ; et à l'époque des Macédoniens, on voit les praticiens byzantins puiser à nouveau dans le fonds iconographique de l'art du Palais.

Nous savons que l'art impérial à Byzance, sous les Iconoclastes, comme sous les Macédoniens, renouvelle des thèmes archaïques et multiplie les images des empereurs [1]. Mais il semble que ce ne soit pas à ces vieilles images reprises pendant et après la Crise des Icones que l'art chrétien de cette époque demande ses modèles. Du moins nous n'en trouvons pas de traces en analysant les peintures chrétiennes. On voit plutôt, dans l'art de l'Église comme dans l'art du Palais, un mouvement parallèle de retour aux types anciens, et dans l'art chrétien, en outre, quelques cas d'inspiration par des compositions « impériales » typiques, mais que nous ne connaissons que d'après des œuvres qui ne dépassent pas le VIᵉ siècle. Les praticiens des VIIIᵉ, IXᵉ et Xᵉ siècles ont dû connaître plus d'une œuvre de l'art impérial ancien qui n'existe plus aujourd'hui : ils avaient sous les yeux, par exemple, les reliefs de la colonne d'Arcadius et les mosaïques du Grand Palais de Justinien, pour ne nommer que deux ensembles célèbres, et les médailles et monnaies des premiers siècles byzantins, avec leurs compositions caractéristiques, ont pu également leur faire connaître quelques formules anciennes d'images symboliques (cf. la reprise sur les émissions des VIIIᵉ et IXᵉ siècles, de plusieurs types *monétaires* des IVᵉ-Vᵉ

1. Voy. p. 168, 172.

siècles) [1]. Quoi qu'il en soit d'ailleurs des moyens techniques qui permirent la réalisation de cette influence des monuments anciens, cet ascendant est indéniable, et nous pouvons le compter au nombre des manifestations de la « renaissance » de l'ancien art impérial, au début du moyen âge byzantin.

Rappelons, enfin, ce que nous disions dans un autre chapitre [2] à propos du rapprochement et même de la fusion des iconographies religieuse et impériale, après 843. Tandis que, en étudiant les œuvres de l'art officiel de cette époque, nous avons pu constater la pénétration des images chrétiennes dans les compositions impériales, qui petit à petit se confondent presque avec les représentations du répertoire ecclésiastique, nous voyons maintenant comme le contre-parti de la même tendance au rapprochement : au moment où il était sur le point de perdre son autonomie, l'art impérial contribuait à la création de plusieurs types importants d'images chrétiennes.

a. La Descente aux Limbes.

On sait que l'art byzantin, évitant le thème de la Résurrection du Christ, c'est-à-dire l'image de Jésus représenté au moment même où il revient à la vie (le même art n'a pourtant pas hésité à figurer la résurrection de Lazare ou de la fille de Jaïre et la résurrection des morts pour le Jugement Dernier), le remplaçait, soit par l'épisode des Maries auprès du tombeau vide du Christ, soit par la descente du Christ à l'Enfer. Le premier de ces thèmes reconstituait, pour ainsi dire, les circonstances dans lesquelles le miracle avait été constaté par les premiers témoins ; le second figurait la résurrection de Jésus sous une forme symbolique, en montrant sa victoire sur la Mort et surtout ses conséquences, c'est-à-dire la libération des prisonniers d'Hadès. La valeur théologique de cette deuxième image qui, malgré son titre de ἡ Ἀνάστασις, réside essentiellement dans l'œuvre de la Rédemption, lui a valu le plus grand succès dans l'art du moyen âge byzantin. La Descente aux Limbes est certainement une de ses créations les plus caractéristiques (pl. XXXVII, fig. 11 et 12).

Certes, l'idée de représenter la Descente aux Limbes et le Christ conduisant hors de l'Enfer les victimes du péché originel n'appartient pas exclusivement à Byzance. Mais la manière byzantine de traiter ce sujet n'ayant pas été adoptée par les iconographes des autres écoles, l'origina-

1. Voy. p. 168.
2. Voy. p. 173 et suiv.

lité de l'image byzantine n'en ressort que davantage. Certains récits apocryphes[1] de la Descente aux Limbes ont certainement eu une influence sur la formation de cette composition, mais ils n'en expliquent pas toutes les parties. Ainsi, par exemple, l'ascension du Christ quittant l'Enfer, expressément décrite dans l'apocryphe[2], n'est que faiblement illustrée par les images qui, au contraire, introduisent le motif de l'Hadès foulé par le Christ, détail sur lequel le même texte est muet. L'image byzantine de la Descente aux Limbes que son caractère « extraterrestre » défendait de traiter selon la méthode habituelle à Byzance, c'est-à-dire comme une scène « historique » narrative, y a été conçue sous la forme d'une composition symbolique, dont certains éléments reprennent des formules iconographiques de l'art impérial romain.

Fig. 11. — Émail de Chémokmédi (Géorgie), d'après Kondakov.

En effet, en considérant avec attention l'image habituelle de la Descente aux Limbes, on s'aperçoit que la scène, très adroitement équilibrée, manque au fond d'unité intérieure. Sans parler des prophètes qui s'y trouvent introduits en spectateurs, parce qu'un texte apocryphe leur donne la parole au moment qui précède l'apparition du Christ à l'Enfer[3], on remarque facilement deux épisodes distincts rapprochés dans la composition de l'*Anastasis* : c'est d'une part le Christ triomphateur qui, ayant brisé les portes de l'Enfer, marche sur Hadès vaincu ; c'est d'autre part Jésus rédempteur, entraînant hors des Limbes les protoplastes ressuscités. La représentation simultanée de ces deux actes n'a pas été facile à réaliser, et les auteurs de la plupart des Descentes n'ont pu éviter les maladresses qui en résultaient : tandis que dans certains cas, pour bien marquer l'attitude ferme du Christ solidement campé sur Hadès ou sur les portes de l'Enfer, on prive le Sauveur de son mouvement ascensionnel, sur d'autres exemples on souligne, au contraire, le brusque et énergique élan de Jésus s'apprêtant à remonter vers la Vie en emmenant à sa suite les prisonniers de l'Enfer ; mais alors le geste du vainqueur piétinant le vaincu n'a plus la même autorité ni le même effet. Les artistes étaient ainsi amenés à choisir entre deux mouvements contradictoires, au détriment de la symbolique de la scène. Et comme la raison de ces mala-

1. *Ev. Nicodemi*, éd. Tischendorf[2], p. 389 et suiv.
2. *Ibid.*, ch. VIII, p. 403-404.
3. *Ibid.*, ch. II et V, p. 393, 397-399. Cf. p. 403-404. Les prophètes manquent, d'ailleurs, sur les plus anciennes images de l'*Anastasis*.

dresses inévitables est dans le rapprochement même de deux motifs distincts, on peut se demander si primitivement ils n'avaient pas été représentés séparément[1].

Quelques miniatures archaïsantes du IXe siècle semblent corroborer cette hypothèse[2]. Mais un fait surtout, selon nous, lui donne de la valeur : les deux motifs que nous distinguons dans l'*Anastasis* correspondent à deux thèmes iconographiques de l'art impérial symbolique, qui ne les utilise que séparément.

Le premier de ces types nous est familier[3] : l'empereur marchant sur l'ennemi vaincu et parfois posant la pointe de sa haste sur sa nuque ou sur son dos. Aux IVe et Ve siècles, les empereurs chrétiens mettent cette image du triomphe sous le signe de la religion chrétienne, en remplaçant la haste par le *labarum* ou par un *vexillum* marqué au monogramme du Christ, ou bien en couronnant leur haste traditionnelle par une croix ou un chrisme. Nous savons également[4] que dès le Ve siècle l'iconographie chrétienne s'empare de cette formule symbolique et l'adapte à la représentation du Christ en costume militaire foulant l'aspic et le basilic et portant la croix triomphale.

FIG. 12. — ROME, SAINTE-MARIE-ANTIQUE. FRESQUE (D'APRÈS WILPERT).

Images de la Victoire sur la Mort, par la force de la croix, ces compositions sont comme les premières ébauches de l'un des deux thèmes réunis dans les Descentes aux Limbes.

1. On a déjà soutenu la même thèse en se plaçant sur le terrain théologique et en distinguant deux types de l'*Anastasis* : a) victoire sur Hadès, b) libération d'Adam : A. Baumstark, dans *Monatshefte für Kunstwiss.*, 1911, p. 256 ; *Oriens Christianus*, N. S., 7-8, 1911, p. 180 ; *Festschrift z. 60-ten Geburtstag P. Clemen*, 1926, p. 168 (ce dernier ouvrage nous est resté inaccessible). Kostetskaïa, dans *Seminar. Kondakov.*, II, 1928, p. 68 et suiv.

2. Le fameux Psautier Chludov semble conserver le souvenir des types archaïques, en offrant, à côté de l'iconographie habituelle de l'*Anastasis* (fol. 82 ᵛ), une image du Christ foulant Hadès, avec la même légende : ἡ Ἀνάστασις (fol. 100ᵛ ; Adam et Ève manquent) et deux scènes où le Christ attire vers lui Adam (suivi d'Eve) qui se tient sur le ventre d'un Hadès monstrueux (fol. 63 et 63 ᵛ). Les inscriptions qui accompagnent ces deux images (τὸν Ἀδὰμ ἀνιστῶν Χ̅ς̅ ἐκ τοῦ Ἅδου, et ἄλλη ἀνάστασις τοῦ Ἀδάμ) parlent de la *résurrection d'Adam* par le Christ, et non du Christ lui-même. Reproduction de ces miniatures du Ps. Chludov (fol. 82ᵛ et 63) : *Semin. Kondakov.*, II, 1928, pl. IX, 3 et 2).

3. Voy. *supra*, p. 43 et suiv.

4. Voy. *supra*, p. 237 et suiv.

L'autre thème remonte aussi à un type symbolique romain. Si, comme nous l'avons observé, le Christ ne s'élance pas hors de l'Enfer (mouvement qui traduirait la pensée de l'auteur de l'apocryphe), mais se borne à attirer vers lui le protoplaste Adam (qu'accompagne Ève suppliante et d'autres prisonniers de la Mort), c'est que ce geste caractéristique du Christ, et même tout le groupe des personnages autour de lui, reproduisent un type traditionnel et très fréquent de l'iconographie triomphale. Nous pensons aux images de l'empereur « libérant » un peuple soumis au joug d'un tyran, « restituant » à son empire une province qui en était détachée ou faisant « resurgir » une ville qu'il venait d'entourer de sa sollicitude. Toutes les images qui traitent ce thème (pl. XXIX, 10, 11) montrent le souverain relevant une figure symbolique assise, accroupie ou agenouillée à ses pieds, et les légendes qui accompagnent ces représentations (*liberator*, *restitutor*, (Roma) *resurgens*, etc.) précisent le sens symbolique du mouvement par lequel le vainqueur impérial, plein de « piété » romaine [1], *redresse* ces figures, les remet sur pied et par conséquent leur fait abandonner une attitude que l'art antique attribuait aux prisonniers et aux vaincus. Quelquefois, enfin, des figures d'enfants personnifiant les populations de la province ou de la ville entourent l'empereur et, faisant le geste de supplication consacrée, tendent vers lui les deux bras [2].

On reconnaît ainsi, dans ces compositions triomphales romaines, tous les motifs essentiels du deuxième thème des Descentes aux Limbes : triomphateur relevant une figure et entouré de suppliants [3]. Et ce schéma a dû être d'autant plus facilement utilisé par les artistes chrétiens chargés de représenter la Résurrection qu'il servait déjà à figurer le libérateur et le vainqueur « pieux », « reconstituant » la félicité de ceux qu'il faisait « resurgir » [4]. Le parallélisme des deux symboliques et même des termes

1. Certaines images romaines de ce type sont accompagnées de la légende : *Pietas Augusti* (*Nostri*) : p. ex. Maurice, *Num. Const.*, I, pl. XIV, 1.

2. Exemples anciens : Strack, *Untersuchungen zur röm. Reichsprägung*, I (Trajan), pl. V, 364 et surtout II (Hadrien), pl. V, 317-322 ; XIV, 767, 769-770, etc. Mattingly-Sydenham, II, pl. X, 182 ; XV, 306 (cf. p. 416) ; XVI, 328 (et p. 331). Vol. III, pl. XII, 245. Exemples du Bas-Empire : *Ibid.*, V, 1, pl. I, 7, 15 ; III, 48 ; VII, 103, 104. Vol. V, 2, pl. II, 1 ; VIII, 9. Cf. Cohen, VI, p. 49-51, n⁰ˢ 311-326 (Postume) ; p. 300, n⁰ 465 (Probus). Vol. VII, p. 273, n⁰ 391 (Constantin), p. 274, n⁰ˢ 392, 393 (*idem*) ; p. 463-464, n⁰ 151 (Constance II). Vol. VIII, p. 142, n⁰ˢ 26-29 (Valentinien II) ; p. 157, n⁰ˢ 27, 28 (Théodose I⁰ʳ) ; p. 215-216, n⁰ˢ 43, 44 (Valentinien III). Maurice, *Num. Const.*, I, pl. XIV, 1 (Constantin) ; vol. II, p. cxvii et 521. Vol. III, pl. III, 4, 5.

3. Cf. un cas (je n'ai pas pu en trouver d'autres) où l'empereur, relevant la personnification de la province qu'il « reconstitue », pose *en même temps* le pied sur un ennemi captif : Cohen, VI, p. 49 n⁰ 311 (Postume). Partout ailleurs, les thèmes de l'ennemi foulé et de la province relevée ne se confondent point.

4. Le caractère triomphal du thème de l'Anastasis n'a pas besoin d'être démontré. Relevons, toutefois, la tendance de l'*Ev. Nicodem.* à présenter le Christ aux Limbes,

(*Roma resurgens*; ἡ ἀνάστασις τοῦ Ἀδάμ.) est assez frappant pour être retenu.

L'influence de l'iconographie impériale sur toutes les parties importantes de la Descente aux Limbes nous semble donc hors de doute. Or, nous ne connaissons des images de ce thème du type *byzantin* (qui seul nous intéresse ici) qu'à partir du VIIIᵉ siècle [1]. Il faut croire, par conséquent, que l'influence de l'art impérial a pu contribuer à la création d'une image symbolique chrétienne à une époque aussi tardive, quoiqu'il soit toujours permis de supposer que des exemples plus anciens de la Descente aux Limbes, disparus aujourd'hui, ont précédé les monuments que nous connaissons [2].

b. Deuxième Parousie.

La terre-cuite Barberini [3] nous permet de faire remonter au IVᵉ siècle les premières ébauches de l'image de la Deuxième Parousie. Elle réapparaît au VIᵉ siècle, sensiblement modifiée, et subit une nouvelle transformation vers le XIᵉ siècle, lorsqu'on voit se constituer la grandiose

comme un triomphateur royal : éd. Tischendorf, ch. V, p. 398 : ...*Dominus fortis et potens, dominus potens in praelio, ipse est rex gloriae*; ch. V, p. 399 : ... *et invictae virtutis auxilium visitavit nos*... ; ch. VI, p. 400 : ... *totius mundi potestatem accepturus esses.*

1. Premier exemple connu : mosaïque (détruite) à l'oratoire du pape Jean VII (705-707) à Saint-Pierre, d'après un dessin de Grimani (Van Berchem et Clouzot, *Mos. chrét.*, fig. 269). Une mosaïque à Saint-Zénon (Sainte-Praxède) est du IXᵉ siècle ; les fresques de Saint-Clément et des Saints-Jean-et-Paul au Mont Célius, datent du VIIIᵉ-IXᵉ siècle. Cf. également une fresque à Sainte-Marie-Antique, qui serait de la même époque (notre fig. 12). Cf. Morey, dans *The Art Bulletin*, XI, 1929, p. 58. Wilpert, *Röm. Mos. u. Malereien*, IV, pl. 168, 2 ; 209, 229, 2.

2. Il n'y a pas lieu de retenir l'opinion de Mgr Wilpert qui suppose qu'une Descente aux Limbes figurait parmi les scènes religieuses de la décoration constantinienne de Saint-Jean du Latran. Cette hypothèse n'a pas été appuyée sur des faits (*Röm. Mos. u. Maler.*, p. 202 et suiv.). Au contraire, les monuments tardifs eux-mêmes présentent parfois des détails qui parlent en faveur de prototypes très anciens. Voy. par ex., sur un ivoire byzantin du Musée de Lyon, du XIᵉ s. (phot. Giraudon, g. 30980), la figure d'Hadès, étendu sous les pieds du Christ : il tend un bras vers le Christ, comme les captifs suppliants foulés par l'empereur. De même, sur les *Anastasis* du IXᵉ (Saint-Clément) et du XIᵉ siècles (Saint-Luc en Phocide, Daphni, etc.), le Christ tient une croix à long manche, d'un type fréquent aux IVᵉ et Vᵉ siècles : il la porte sur l'épaule ou l'appuie sur Hadès étendu à ses pieds, en reproduisant l'un ou l'autre des deux gestes typiques de l'empereur victorieux, dans l'iconographie triomphale du Bas-Empire. — N'oublions pas, enfin, le texte d'Ephrem le Syrien († 378) cité plus bas : sa description de la descente aux Limbes semble inspirée par une œuvre d'art : cf. par ex., « avec cette sainte arme (la croix), le Christ a déchiré le ventre de l'Enfer... et a fermé la gueule... du diable. En la voyant, la Mort s'effraya et tressaillit, et donna la liberté à tous ceux qu'elle avait tenus dans son pouvoir... »

3. Voy. *supra*, p. 207-208, fig. 10.

composition du Jugement Dernier, retenue (non sans particularités nou-
velles) par tout l'art orthodoxe ultérieur. Laissant de côté tous les
autres problèmes qui se rattachent à l'iconographie de ce thème capital
de l'art byzantin, considérons-le uniquement sous le rapport de l'art
impérial.

On se rappelle que les deux principales sources bibliques des images
de la Deuxième Parousie, Matth. XXV, 31-46, et l'Apocalypse, décrivent
cette vision eschatologique comme une cérémonie grandiose, présidée par
un roi-triomphateur. On se souvient également que la composition de la
terre-cuite Barberini est accompagnée de l'inscription *Victoria*, et que son
iconographie s'inspire d'une composition triomphale [1]. A la même époque,
saint Ephrem le Syrien († 378) décrit la Deuxième Parousie [2] comme une
apparition d'un empereur dans sa gloire. Et, quoique sa vision s'ins-
pire de l'Apocalypse et de l'évangile selon Matthieu, il est curieux d'en-
tendre cet auteur mentionner les uns après les autres plusieurs thèmes
traditionnels de l'art symbolique impérial : la croix « vénérable et saint
sceptre du grand *roi* le Christ », le « terrible *trône* », la *distribution des
couronnes* de récompense, la Descente aux Limbes, où, « avec cette
sainte arme (la croix), le Christ *déchire le ventre* de l'enfer ». Nous con-
naissons déjà tous ces thèmes et leur adaptation à l'iconographie chré-
tienne : Ephrem le Syrien s'en sert à son tour pour évoquer la Deuxième
Parousie.

Pour saint Ephrem, la Descente aux Limbes qu'il mentionne en abor-
dant son sujet, a la valeur d'une sorte de préfigure du grand jour [3] : si
elle a été une victoire éclatante du Christ qui délivra les prisonniers de
l'Enfer, comment qualifier la résurrection finale des morts, sinon de
triomphe plus grandiose encore du Seigneur ? Saint Éphrem, en recou-
rant ainsi au procédé traditionnel du rapprochement du type et de l'anti-
type, fait ressortir avec une force particulière le caractère triomphal de
la Deuxième Parousie. Et une mosaïque célèbre du XIIe siècle, dans la
basilique de Torcello (pl. XXXIX), vient fixer par l'image la même juxta-
position suggestive : une Descente aux Limbes ou Victoire consommée
de la « première parousie » y surmonte, en effet, un Jugement Dernier
grandiose ou image du Triomphe final de la Deuxième Parousie.

Mais, en attendant ces compositions de grande allure, c'est une minia-
ture du VIe siècle (ou plutôt une copie du IXe siècle d'une peinture du VIe),

1. Voy. *supra*, p. 207-208, fig. 10.
2. Ephrem le Syrien, passages cités par Georg Voss, *Das Jüngste Gericht in der
bildenden Kunst des frühen Mittelalters*. Leipzig, 1884, p. 6 et suiv.
3. *Ibid.*, p. 73 : « celui qui éveilla les morts, brisa les tombeaux et nous *mon-
tra ainsi le modèle de ce grand jour.* »

dans le Cosmas Indicopleustes de la Vaticane [1], qui reprend en le dévelop
pant le thème iconographique de la terre-cuite Barberini (pl. XXXVIII, 1)
La composition de cette peinture conserve un parti caractéristique de la
terre-cuite : la disposition des figures en zones superposées. Mais au lieu de
deux registres, elle en figure quatre. Sur les deux monuments, la zone
supérieure est réservée au Christ, tandis que les autres sont occupées par
diverses catégories de personnages en adoration. Remarquons dès à pré-
sent, que cette ordonnance en registres superposés, adoptée dès le
IVe siècle pour les images de la Deuxième Parousie, sera retenue dans
l'art byzantin jusqu'à la fin du moyen âge, où aucune autre composition
chrétienne ne suivra cette disposition conventionnelle. Tous les arts de
l'Antiquité ayant connu ce genre de composition, il nous aurait été diffi-
cile de préciser le prototype immédiat des Jugements Derniers byzantins,
si nous ne savions pas qu'à l'époque de la formation des plus anciennes
images de la Deuxième Parousie (IVe-VIe siècles), les compositions triom-
phales de l'art impérial — à Rome comme à Byzance — adoptaient cou-
ramment l'ordonnance en deux, trois et quatre registres superposés [2]. Les
iconographes chrétiens avaient ainsi à portée de la main de nombreux
exemples de la composition — archaïque mais non moins fréquente à
cause de cela — que de l'art impérial ils transportèrent sur l'image de la
Deuxième Parousie. Les mosaïstes romains en firent autant, nous l'avons
vu, pour leurs compositions monumentales des arcs triomphaux, au
Ve siècle. Mais ce fut le Jugement Dernier qui seul perpétua l'ordonnance
antique des images impériales jusqu'à une époque très tardive, et l'ana-
lyse des éléments qui composent les images complexes de la Deuxième
Parousie nous fera découvrir la raison de ce conservatisme.

Sur les quatre registres de la miniature de Cosmas, on distingue les
unes au-dessus des autres les représentations du Christ, des anges, des
hommes vivant au moment de la « parousie », et des hommes qui ressus-
citent à la « fin du Monde ». Les inscriptions qui accompagnent les diffé-
rents groupes de personnages nous expliquent que les anges sont repré-
sentés au ciel (ἄγγελοι ἐπουράνοι), les hommes sur terre (ἀνθρώποι ἐπιγίοι)
et les morts ressuscités sous terre (νεκροὶ ἀνισταμένοι καταχθονίοι). Chaque
registre correspond donc ici à une zone déterminée de la structure de
l'Univers, selon la théorie de Cosmas, de sorte que pour cet auteur —
qui illustra lui-même son œuvre — l'ordonnance de cette scène en
registres superposés se justifie par des considérations cosmographiques.

1. Voy., par ex., Diehl, Manuel[2], I, fig. 117. Belle planche et description, dans
Stornajolo, Le miniature della topografia cristiana di Cosma Indicopleuste, Milan,
1908 (Cod. e Vat. selecti, X), fol. 89, pl. 49, p. 45-46.
2. Voy. supra, p. 210.

Mais on se tromperait en généralisant cette interprétation de la composition traditionnelle, qui ne peut être appliquée à d'autres images de la Deuxième Parousie. Rappelons encore la composition en deux registres de la terre-cuite Barberini, et citons surtout une miniature du IXe siècle au Par. gr. 923 (pl. XXXVIII, 2) qui est très apparentée à celle du Cosmas de la Vaticane. On y retrouve, en effet, le Christ isolé dans la zone supérieure, des anges dans le second registre et des hommes au registre inférieur (le quatrième registre manque). Or sur cette miniature, la zone inférieure ne correspond plus à la « terre » située au-dessous du « ciel », puisque les hommes qu'on y aperçoit sont des saints qui apparaissent au milieu de l'enceinte de la « Jérusalem Céleste ». Il est probable d'ailleurs que les deux portes monumentales placées aux extrémités de la zone inférieure sur la terre-cuite Barberini font allusion au même mur qui encadre la cité des bienheureux, et que là aussi par conséquent, toute la scène se place en dehors de la terre. C'est, pour citer Cosmas, une image qui figure : ὁ ἀνώτερος χῶρος πάλιν ἀγγέλοις καὶ ἀνθρώποις προητοίμαστο, et non pas notre univers qui durera jusqu'à la Deuxième Parousie. Nous retrouvons l'image de la même cité extraterrestre sur une mosaïque de Sainte-Praxède [1] contemporaine du Par. gr. 923 : le Christ, les anges et les saints y apparaissent à l'intérieur de l'enceinte de la Jérusalem Céleste, tandis que d'autres bienheureux s'y acheminent en faisant le geste de l'adoration. Et cette mosaïque qui seule n'observe guère [2] la règle des registres superposés, et les images de la Deuxième Parousie que nous venons de voir et qui l'observent scrupuleusement, ont la même façon de présenter leur sujet : ce sont des images des anges et des justes glorifiant la deuxième venue du Seigneur.

Aucune trace des damnés, ni sur la mosaïque, ni sur la miniature de Cosmas, ni même sur la terre-cuite (où pourtant des allusions à un jugement ne manquent pas [3]), et il est significatif que l'inscription qui accompagne la figure du Christ, sur la miniature de Cosmas, ne cite que les paroles de Jésus adressées aux justes (Matth. XXV, 34) : Δεῦτε οἱ εὐλογημένοι τοῦ πατρὸς μοῦ... Et lorsque dans le Par. gr. 923 (pl. XXXVIII, 2), on s'est avisé de joindre à cette image de jubilation la représentation de la gueule de l'Enfer, il a fallu la placer en dehors de la composition de la « Deuxième Parousie », qui jusqu'au IXe siècle a gardé son caractère d'image de la glorification du « *Basileus* » par les « héritiers du royaume de son Père » (Matth. XXV, 34).

1. Van Berchem et Clouzot, *Mos. chrét.*, fig. 291, 295-298.
2. Là aussi, on voit, au-dessous de la scène principale (en deuxième registre), une foule de bienheureux tendant des couronnes au Christ.
3. Voy. notre fig. 10 : des bourses et des fouets sont déposés aux pieds du Christ.

Conçue de telle manière, elle présente une curieuse analogie avec une description de la « Cité de Dieu » par Jean Chrysostome qui l'imagine[1] comme les artistes du ɪxᵉ siècle, c'est-à-dire entourée de murs en or et munie de portes qu'on traverse *pour venir adorer le Roi* (προσκυνήσωμεν τὸν ἐν αὐτῇ βασιλέα). Et l'on voit en poursuivant la lecture de la même homélie que la vie, dans le royaume de Dieu, est ordonnée comme une cérémonie au palais impérial : le Seigneur y a une place déterminée, ainsi que les anges et archanges qui l'entourent et tous les « citoyens » de la Cité céleste. Comme à la cour, les arrivants seront admis à y entrer par groupes. L'armée céleste sera partagée en un nombre défini de τάγματα, une βουλή y sera constituée et les dignités seront reconnaissables à des signes de distinction (καὶ πόσαι ἀξιωμάτων διαφοραί). Et c'est dans un silence mystique (σιγῆς μυστικῆς) qu'on devra assister à la lecture des écrits du Christ, comme on le fait, dit le sermonnaire, lorsqu'on écoute au théâtre la lecture des lettres de l'empereur.

Le thème de l'adoration du Seigneur dans sa gloire que traitaient les iconographes chrétiens de l'époque pré-iconoclaste les rapprochait ainsi du sujet essentiel de l'imagerie impériale, et nous ne sommes point surpris de retrouver dans leurs compositions, outre l'ordonnance en registres superposés, ces groupes de personnages s'approchant du Seigneur en processions symétriques et l'acclamant ou l'adorant par le geste consacré. Ces artistes ne faisaient qu'appliquer à l'image de la Deuxième Parousie, conçue comme une cérémonie triomphale, la formule iconographique ordinaire des « images impériales ».

Or, cette source d'inspiration, loin de tarir avec la fin de l'époque archaïque de l'art byzantin, a amplement fécondé l'œuvre des artistes byzantins après la Crise Iconoclaste, lorsqu'ils entreprirent une représentation plus complète de la Deuxième Parousie (pl. XXXIX). Grâce aux dessins récemment publiés de la base de la colonne d'Arcadius (pl. XIII-XV), grâce aussi à certains autres monuments impériaux, il nous sera permis d'établir plusieurs points de comparaison qui éclaireront le procédé du travail d'adaptation à l'iconographie nouvelle du Jugement Dernier des formules iconographiques de l'art triomphal.

Notons tout d'abord la ressemblance extérieure de la présentation du Jugement Dernier et des trois compositions triomphales de la base d'Arcadius : nulle part ailleurs, dans l'art byzantin, on ne trouve d'ensembles aussi considérables, avec une multitude de figures distribuées en plusieurs registres et organisées d'une manière rigoureusement symétrique. Ici et là — et aussi sur d'autres monuments impériaux, par exemple sur les reliefs de la base théodosienne (pl. XI, XII) — le Christ Panto-

1. In Matth. II, 1 : Migne, *P.G.*, 57, col. 23-24.

crator (ou l'empereur) occupe le milieu de l'une des deux zones supérieures
(c'est la première zone sur la plupart des Jugements Derniers et sur les
reliefs théodosiens ; la deuxième zone, à Torcello et sur la base d'Arca-
dius et les diptyques). L'empereur ou le Christ sont encadrés de hauts
dignitaires de la cour (ou d'apôtres) ainsi que de gardes doryphores (ou
d'anges doryphores). Sur les reliefs théodosiens, les protospathaires por-
tant la lance forment une deuxième rangée de figures imberbes derrière
une rangée de dignitaires barbus qui correspondent exactement à la double
série d'apôtres et d'anges armés de leurs baguettes qu'on trouve sur la
plupart des Jugements Derniers. Dans la zone supérieure de l'un des
reliefs de la base d'Arcadius, deux génies volant portent un rouleau
déployé sur lequel on aperçoit une croix triomphale, instrument de la
Victoire impériale, flanquée de deux soldats armés. Au VIe siècle, sur
certains diptyques, deux archanges montent la garde à la même place [1],
et au XIIe siècle, aux extrémités de la zone supérieure du Jugement Der-
nier de Torcello, on retrouve ces archanges encadrant une Descente aux
Limbes, c'est-à-dire une image de la Victoire du Christ par la croix. Tan-
dis que sur les Jugements Derniers tardifs (XIVe s. et suiv.) non seulement
on voit réapparaître ces archanges immobilisés dans une attitude de sen-
tinelle (ils sont parfois au nombre de quatre et de six [2]), mais aussi un
autre motif du relief d'Arcadius, à savoir les anges volant portant un long
rouleau rectangulaire déployé qui s'étale ainsi — comme sur le relief —
au-dessus de la composition tout entière [3]. Le motif et l'emplacement
sont les mêmes, mais la croix encadrée de guerriers y est remplacée par
l'Ancien des Jours flanqué de chérubins.

Les figures de la zone suivante, dans les Jugements Derniers, comme
celles du troisième registre des reliefs d'Arcadius (et de certains autres
monuments impériaux) s'approchent des deux côtés vers le Christ (ou le
souverain) en l'adorant ou en présentant leurs dons : ce sont les saints
groupés dans un ordre hiérarchique, d'une part, et les dignitaires de
l'Empire, suivis des étrangers, d'autre part. A Torcello et ailleurs, des
anges aux mouvements rapides et énergiques prennent place au milieu
de la même zone ; ils appellent auprès du trône du Seigneur les morts
qui se réveillent au son de leurs trompettes. Ces figures angéliques
peuvent être rapprochées des génies ailés qui poussent et tirent, avec
une vivacité remarquable, les captifs barbares, soit vers l'empereur, soit

1. Diptyque de Murano au Musée de Ravenne : Diehl, *Manuel* [2], fig. 151.

2. Stefanescu, *Peinture religieuse en Bucovine et en Moldavie*, pl. LXIV, 1 (Voronets,
vers 1550). A. Grabar, dans *Godichnik* du Musée de Sofia, pour 1920, p. 133 (Vidine,
églises Saint-Pantéléimon et Saint-Petka, a. 1643 et 1682).

3. Stefanescu, *l. c.*, pl. LXIV, 1 (Voronets). Grabar, *l. c.*, p. 133 (mêmes monu-
ments).

vers le trophée triomphal (reliefs d'Arcadius, diptyques impériaux [1], cf. monnaies, médailles et camées).

Mais ce qui dans les Jugements Derniers présente l'analogie la plus frappante peut-être avec un motif important des reliefs d'Arcadius, c'est le trône du Seigneur supportant la croix que les iconographes chrétiens placent juste au-dessus du Christ triomphateur et qui occupe ainsi l'emplacement exact du trophée militaire monumental, sur le relief d'Arcadius (pl. XV). Cette correspondance des deux motifs symboliques, l'un chrétien et l'autre impérial est vraiment suggestive, car dès le IVe siècle, on s'en souvient [2], la croix a été couramment comparée à un « trophée victorieux », tandis que le trophée militaire a été considéré comme une image à peine voilée de la croix et parfois représenté à sa place. Aucun symbole chrétien ne pouvait donc, avec plus de droit, venir se substituer au trophée, dans une composition chrétienne qui s'inspirerait d'une image impériale, et c'est pourquoi, en voyant sur le relief d'Arcadius le trophée impérial se dresser à l'endroit même où les peintres du Jugement Dernier prendront l'habitude de placer le trône avec la croix triomphale [3], on est à peu près sûr d'avoir trouvé l'origine de cet emplacement. D'ailleurs, les figures d'Adam et d'Ève, accompagnées d'anges qui encadrent le motif du trône, sur les Jugements Derniers, trouvent également leurs correspondants dans les figures des barbares captifs, que des Victoires ailées amènent au pied du trophée et qui se prosternent devant lui, comme les protoplastes devant le trône avec la croix.

Descendons maintenant au registre inférieur des reliefs d'Arcadius et des Jugements Derniers, postérieurs à la Crise Iconoclaste. A première vue le parallélisme des deux iconographies ne s'étend pas aux images de cette zone. Mais, au risque d'avancer une hypothèse trop hasardée, nous voudrions signaler une curieuse analogie dans la présentation formelle des motifs réservés à ce registre, dans les deux images. On remarque, en effet, que dans les deux cas, les représentations groupées dans la zone inférieure se distinguent par leur caractère conventionnel : tandis qu'au-dessus, des personnages debout ou assis, immobiles ou en mouvement, sont réunis les uns aux autres par les liens d'une action commune et forment ainsi des sortes de scènes, on trouve, au bas de la composition, une série de cadres rectangulaires, à l'intérieur desquels les artistes

1. Voy. le registre inférieur des diptyques Barberini, au Louvre, et Trivulci (coll. privée) à Milan : Delbrueck, *Consulardiptychen*, nos 48 et 49.

2. Voy. *supra*, p. 32 et suiv. et 239. Cf. Eusèbe, *Vita Const.*, I, 32 (le « signe » de la vision de Constantin) :τὸ σημεῖον τὸ φανὲν σύμβολον μὲν ἀθανασίας εἶναι τροπαῖον δ᾿ ὑπάρχειν τῆς κατὰ τοῦ θανάτου νίκης, ἣν (Ἰησοῦς) ποτὲ παρελθὼν ἐπὶ γῆς.

3. La croix apparaît avant le trône, dans l'iconographie du Jugement Dernier. L'Hétimasie manque avant le XIe siècle. Cf. Wulff, *Die Koimesiskirche in Nicäa und ihre Mosaiken*. Strasbourg, 1903, p. 240 et suiv.

chrétiens situent les damnés, et les auteurs des bas-reliefs d'Arcadius, les captifs et les trophées. Les damnés sont figurés d'une manière arbitraire : soit sous forme de têtes séparées du corps ou de crânes détachés du squelette et distribués sur un fond neutre, soit sous l'aspect de figures nues dans des attitudes qui expriment la résignation et la souffrance ; le Riche de la parabole est représenté assis à l'intérieur de l'un de ces compartiments. Les captifs, sur les reliefs d'Arcadius, sont assis ou accroupis dans des attitudes analogues et n'appartiennent à aucune scène dramatique ; autour d'eux, à l'intérieur des mêmes cadres, on voit fixés pêle-mêle, sur le fond neutre du bas-relief, des têtes casquées, des casques, des cuirasses, des boucliers, des armes.

L'analogie de la présentation va assez loin, on le voit, même dans ce dernier registre. Il est vrai qu'elle semble purement formelle, mais même en restant extérieure, elle mérite quelque attention, en nous faisant mieux comprendre la formation de l'une des parties les plus singulières de l'iconographie du Jugement Dernier. Notons d'ailleurs qu'il n'est pas absolument impossible d'établir un lien plus intime entre les sujets du dernier registre des images chrétiennes et impériales. Les prisonniers de l'Enfer condamnés par le Christ ne sont-ils pas comparables aux captifs de l'empereur ? Les uns comme les autres ne sont-ils pas exposés aux regards de la foule, pour augmenter par la vue de leurs souffrances la jubilation des sujets fidèles du Christ ou de l'empereur ?

Malgré le nombre considérable des traits de ressemblance qui rapprochent les compositions du Jugement Dernier des images triomphales des empereurs, une objection de principe pourrait nous être faite. On pourrait douter, en effet, de la légitimité d'une confrontation immédiate d'une image qui s'attache à la représentation des trophées et du butin d'une guerre victorieuse, avec une image du Jugement Dernier. Car si la Deuxième Parousie — nous l'avons vu — a été toujours imaginée comme une cérémonie triomphale qui se laisse rapprocher des scènes triomphales de l'art impérial, l'analogie semble s'arrêter au thème de la glorification du triomphateur par les assistants et à quelques symboles de la victoire. Il aurait fallu, par conséquent, qu'un texte de l'époque byzantine nous assurât que les autres motifs de l'iconographie triomphale (par exemple les images des captifs, du butin etc.) qui trouvent leur pendant dans les compositions des Jugements Derniers, ont réellement pu être rattachés à une vision de la Deuxième Parousie.

Fort heureusement un passage de saint Jean Chrysostome nous apporte cette preuve, en corroborant ainsi notre démonstration. Nous le trouvons dans l'homélie *In Matth.* II, 1, où la félicité dans l'enceinte de la Cité de Dieu est décrite comme une vision de la *paix* accordée aux anges et aux

saints, *après une terrible mais victorieuse guerre* conduite par le Christ
contre la Mort et le péché[1]. A l'image ordinaire de la *célébration* du
triomphe, Jean Chrysostome ajoute ainsi un tableau des trophées, des
dépouilles et des victimes de la lutte qui l'a précédée, et c'est cela qui fait
la valeur de ce passage. Les termes mêmes de ce texte intéressent d'ail-
leurs directement notre étude. « Tu verras (dans cette cité) le roi
(βασιλεύς) lui-même siégeant sur le trône de son ineffable gloire, des
anges et archanges l'assistent, ainsi que des réunions innombrables du
peuple des saints... et déjà la paix, souhaitée naguère, est assurée aux
anges et aux saints. Dans cette ville sont érigés le magnifique et lumi-
neux trophée de la croix, le butin (de la victoire du Christ), les dépouilles
de notre nature et celles de notre souverain (βασιλεύς). Si tu nous accom-
pagnes en gardant un silence convenable, nous pourrons te conduire par-
tout et te montrer le lieu où gît la mort abattue et celui où sont suspendus
le péché et les nombreuses et magnifiques dépouilles de cette guerre et
de cette bataille. Tu verras ici le tyran ligoté suivi d'une foule de cap-
tifs, ainsi que le château-fort d'où ce démon souillé de sang se précipi-
tait autrefois sur tout le monde. Tu verras l'effondrement du malfaiteur
et la caverne, désormais démolie et béante, car là aussi le seigneur
(βασιλεύς) s'est rendu. »

Cette curieuse description, à n'en pas douter, s'inspire d'une grande
composition triomphale célébrant la paix glorieuse et bienfaisante assu-
rée par une campagne victorieuse de quelque empereur, et ce tableau,
dont le souvenir semble planer devant les yeux de Jean Chrysostome,
rappelle singulièrement les images (qui lui sont contemporaines) de la
base d'Arcadius. On reconnaît, en effet, le βασιλεύς entouré des gardes du
corps et des foules de ses serviteurs, le trophée dressé solennellement,
les différentes catégories des dépouilles triomphales et du butin de guerre,
exposés aux regards des spectateurs, enfin les captifs enchaînés précédés
de leur chef soumis. Mais, plus détaillé encore que les reliefs d'Arca-
dius, le tableau qui aurait inspiré l'auteur du sermon comprenait, en
outre, plusieurs motifs que nous connaissons sur d'autres monuments
triomphaux : la « mort abattue » et gisant sur le sol rappelle les figures
de l'ennemi vaincu étendu par terre (et foulé par le triomphateur) ; le
« château-fort » et la « caverne » désaffectés, évoquent les « villes prises
à l'ennemi » qu'on figurait souvent sur les images impériales. Tandis que
l'énumération des diverses « dépouilles », parmi lesquelles « le péché
suspendu », font penser à ces images juxtaposées, mais indépendantes
les unes des autres, qui, sur les reliefs d'Arcadius, comme plus tard sur

1. Migne, *P. G.*, 57, col. 23-24.

les Jugements Derniers médiévaux, sont réservées aux victimes de la vic-
toire de l'empereur (ou respectivement du Christ) et au tableau de leur
souffrance...

Bref, pour Jean Chrysostome, *tous les éléments* d'une image typique
de la victoire impériale pouvaient être appliqués à une vision de la gloire
du Christ dans sa cité céleste, et ce tour d'esprit justifie pleinement les
emprunts à l'iconographie triomphale que nous avons entrevus en con-
frontant les Jugements Derniers post-iconoclastes avec les « images
impériales ».

Tous ces rapprochements — auxquels on n'a pas songé tant que les
grandes compositions de la base d'Arcadius étaient restées inconnues —
éclairent ainsi d'un jour nouveau les origines des tableaux grandioses de
la Deuxième Parousie créés après la Crise Iconoclaste. Les artistes du
temps des Macédoniens et des Comnènes, comme les peintres et sculp-
teurs qui représentaient la Deuxième Parousie aux siècles pré-iconoc-
lastes, se laissèrent inspirer par les « images impériales ». Ils leur
empruntèrent même un nombre beaucoup plus important de motifs et de
formules que ne l'avaient fait les auteurs des plus anciennes images de la
Deuxième Parousie.

c. **Litanies.**

L'iconographie byzantine tardive abonde en images qui ont pour thème
général la Prière de saints et de fidèles groupés symétriquement autour
du Christ ou de la Vierge. Ces « saintes conversations » byzantines,
illustrations de prières liturgiques, sont composées de deux manières
différentes qui, l'une et l'autre, semblent trahir une influence — peut-être
indirecte — de l'imagerie impériale.

Un premier type iconographique, appelé improprement « Déisis[1] »,
réunit la Vierge et saint Jean-Baptiste (suivis parfois d'autres saints)
autour du Christ. Développé en largeur, il adopte un parti schématique :
toutes les figures des priants s'y trouvent alignées les unes derrière les
autres, sur le même plan. Or, cette formule abstraite n'est qu'une adapta-
tion à un cas particulier du type paléochrétien de l'Adoration du Christ,
qui, à son tour, nous l'avons vu[2], s'inspire de l'iconographie impé-
riale.

1. Sur la Déisis : Diehl, *Manuel*[2], II, p. 497. Dalton, *Byz. Art. and Archaeology*,
p. 664, et surtout Kirpitchnikov, *La Déisis en Orient et en Occident*, dans *Journal* du
Min. de l'Instr. Publ., Saint-Pétersbourg, 1893, novembre, p. 1-27 (en russe). Pre-
mière mention datée, dans un écrit de Sophronios, patriarche de Jérusalem à partir
de 629 : Migne, *P. G.*, 87, v. 3557.

2. Voy. *supra*, p. 205.

La plupart des autres images analogues offrent une composition plus ramassée et l'apparence d'une « scène » : le Christ ou la Vierge y apparaissent au milieu de groupes compacts de fidèles en adoration. Citons, comme exemples, certaines miniatures illustrant les homélies mariologiques du moine Jacques de Kokkinobaphos[1], les nombreuses compositions du cycle de l'Acathiste de la Vierge[2] (moins les scènes évangéliques qui s'y trouvent introduites), les illustrations des trois derniers psaumes appelés οἱ αἶνοι[3] (Ps. 148, 149, 150), ou bien celles des prières à la Vierge (prière attribuée à Jean Damascène : « Rendue joyeuse, tu fais la joie de toute créature », ou encore : « Il est digne, en effet, de te célébrer, ô Mère de Dieu », etc.)[4]. Partout dans ces compositions on retrouve un certain nombre de traits que les « images impériales » nous ont rendus familiers : la composition symétrique et le geste de la prière des adorateurs du Christ ou de la Vierge ; l'emplacement du personnage glorifié représenté au centre (et dans certains cas en haut) de la composition ; parfois les anges dressés en gardes du corps, auprès de Jésus et de la Théotocos ; d'autres anges qui les survolent quelquefois en élevant un rouleau déployé ; enfin, sur un certain nombre d'images, la distribution des « priants » sur des zones superposées et en groupes selon un ordre hiérarchique. Les compositions les plus complexes de ce genre se trouvent ainsi ordonnées à la manière des images archaïques de la « Deuxième Parousie » : illustrations des litanies ou Jugements Derniers, toutes ces scènes de glorification du Christ et de la Théotocos procèdent — directement ou non — du même type de l'iconographie triomphale. Très nombreuses à la fin du moyen âge, en pays byzantins, slaves balkaniques et roumains, et adoptées par les iconographes russes des XVIe et XVIIe siècles

1. Stornajolo, *Le miniature delle omilie di Giacomo monaco* (*Vat. gr. 1162*), etc. Rome, 1910. Kondakov, *Histoire de l'art byz.*, II, p. 120 et suiv. Cf. Kirpitchnikov, dans *Byz. Zeit.*, IV, 1895, p. 109 et suiv., et Bréhier, dans *Mon. Piot*, XXIV, 1920, pl. VIII.

2. Exemples : fresques serbes (Mateitch et Markov man.) : Okunev, dans *Glasnik* de la Soc. Scient. de Skoplje, VII-VIII, 1930, p. 103 et suiv. (description) ; fresques athonites : G. Millet, *Les Monuments de l'Athos*, I, pl. 102, 103, 146-147, etc. Fresques roumaines : Stefanescu, *Peinture religieuse en Bucovine et en Moldavie*, pl. XLIII, 3, XLV, 3, LII, LVIII, LIX, LXVIII, LXXIII, LXXV. P. Henry, *Les églises de la Moldavie du Nord*, Paris, 1930, pl. XLII, 3, XLIII, XLIX. Études récentes : Millet, Communication au IVe Congrès Intern. d'Études byzantines à Sofia, en 1934. Myslivec, dans *Seminar. Kondakov.*, V, 1932.

3. Didron, *Manuel de la peinture*, p. 292-293.

4. Exemples d'images russes illustrant des prières : Mme E. Georgievskij-Drujinina, dans *Mélanges Ouspenski*, II, 1, p. 121 et suiv., pl. XV. I. Grabar, *Histoire de l'art russe*, VI, fig. sur p. 59, 281, 349. Kondakov, *Icone russe*, Prague, 1928-1929, I, pl. 65 ; II, pl. 97-114. Cf. une étude de J. Myslivec, sur les *Hymnes liturgiques*, dans l'art des icones russes (*Byzantinoslavica*, III, 2, 1931).

pour quelques-unes de leurs créations originales[1], ce sont ces composi-
tions des Litanies qui conservèrent jusqu'aux temps modernes le dernier
reflet de l'art officiel du Bas-Empire[2].

d. Le Stichaire de Noël.

Si presque toutes les images tardives de la glorification du Christ et
de la Vierge empruntent le type impérial de l'Adoration, un thème non
moins caractéristique de l'imagerie officielle, à savoir l'Offrande, a été
adapté par les iconographes post-iconoclastes à l'illustration du Sti-
chaire de Noël : Τί σοι προσενέγκωμεν Χριστέ[3].

Depuis le premier exemple conservé de cette image (fresque à Jitcha en
Serbie, xiiie siècle[4]) et jusqu'aux peintures russes des xvie et xviie siècles[5],
on y retrouve la même ordonnance : la Vierge, avec l'Enfant, occupe le
centre de la composition ; autour d'eux des personnages — distribués
généralement en deux rangées superposées — s'approchent en portant
leurs « dons » ; des personnifications antiquisantes s'y trouvent mêlées
aux anges et aux hommes. Les anges qui apportent τὸν ὕμνον s'inclinent
devant le Sauveur ; les Mages présentent leur offrande traditionnelle ;
les bergers font le geste de l'adoration : leur don est celui de la recon-
naissance de la naissance miraculeuse de Jésus [οἱ ποιμένες τὸ θαῦμα
(προσάγουσι)] ; la Terre et le Désert personnifiés présentent au Christ la
grotte de Bethléem et la crèche de l'étable. Enfin les hommes viennent
de donner au Christ la Vierge, sa Mère : on voit des personnages, grou-
pés selon leur rang social, s'approcher de Jésus et tendre vers lui leurs
bras allongés.

Cette curieuse iconographie, fidèle au texte de l'hymne liturgique
qu'elle illustre, représente ainsi le Souverain à son avènement recevant
l'offrande de tous ses sujets, tous ceux qu'il a créés (ἕκαστον γὰρ τῶν ὑπὸ

1. Sur cette nouvelle iconographie, voy. Kondakov, *The Russian Icon,* Oxford,
1927, p. 101 et suiv. Myslivec, dans *Byzantinoslavica,* III, 2, 1931. Ni dans ces
études, ni dans celles que nous avons citées à la page précédente, l'iconographie des
Litanies n'a été considérée du point de vue de ses rapports avec l'art impérial.

2. Nous sommes loin de vouloir affirmer une influence directe de l'art impérial sur
chacune de ces compositions de l'art tardif. Il est trop évident que souvent elles
dépendent les unes des autres (cf. Millet, *Iconographie de l'Évangile,* p. 165, 168-9.
Myslivec, *l. c.,* 490 et suiv.). Mais les schémas iconographiques de toutes ces images
reproduisent, selon nous, des formules créées naguère par l'art impérial (Adoration
de l'empereur, Offrande à l'empereur).

3. Ménée de Décembre, éd. J. Nicolaïdos, Athènes, 1905, p. 206.

4. Strzygowski, *Die Miniaturen des serbischen Psalters in München.* Vienne, 1906,
p. 109, fig. 40. Petkovitch, *La peinture serbe du moyen âge,* I, pl. 31, b.

5. Mme Georgierskij-Drujinina, *l. c.,* pl. XVI.

σοῦ γεννωμένων κτισμάτων) et qui par cet acte reconnaissent son pouvoir et lui expriment leur εὐχαριστίαν. Rien n'est plus conforme à la conception antique du pouvoir de l'empereur, et dans ces conditions la reprise d'une formule de l'art impérial n'est nullement surprenante [1]. Un détail que nous avons cité — les personnifications doryphores qui font penser aux « villes » présentant des couronnes aux triomphateurs [2] — établit un lien de plus entre cette iconographie chrétienne tardive et ses prototypes impériaux anciens [3].

1. Dans une étude consacrée à l'évolution de l'iconographie de ce thème, M. Millet (*Iconographie de l'Évangile*, p. 163 et suiv.) cite une ἔκφρασις de la Nativité par Marcos Eugénicos (éd. Kayser, II, p. 133), où la Vierge est comparée à *une reine* et le Christ qu'elle tient dans ses bras, à *un roi* que viennent adorer les hommes : « ... elle s'assied gravement, comme une reine, et les mages prosternés, adorant, avec des présents, le roi tenu par ses mains, reçoivent d'elle un accueil bienveillant » (trad. G. Millet). L'image dont s'inspire cette ἔκφρασις a été conforme au type que nous étudions : nous y voyons énumérés, à la suite des mages, les anges, les bergers, le « Désert offrant la crèche » (désigné comme « image hors de la réalité » c'est-à-dire comme une personnification), les chantres, « le bataillon des moines », les prophètes, et enfin « la Terre ... couronnée de milliers de fleurs ». — On se rappelle, d'autre part, que les acclamations rituelles des empereurs pendant les cérémonies de la fête de Noël, à Constantinople, comparent les dons des empereurs à ceux des Mages (*De cerim.*, I, 2, p. 40) et qu'on y trouve même comme une paraphrase du Stichaire de Noël, rattaché ainsi à la « liturgie impériale » (*ibid.*, p. 39).
2. Cf. *supra*, p. 50, 52, 78-79, 82-84.
3. Nous ne prétendons point, répétons-le, épuiser la liste des sujets de l'iconographie chrétienne byzantine qui gardent un reflet de l'imagerie impériale. La série des exemples que nous proposons pourrait être aisément complétée.

CONCLUSION

Un fait capital ressort de ces recherches. Byzance a eu un art au service de la monarchie et comparable aux arts officiels des anciennes monarchies orientales et à celui des princes hellénistiques et des empereurs romains. Comme toutes ces expériences artistiques antérieures, l'art monarchique de Byzance se proposait de fixer par l'image les caractéristiques traditionnelles du détenteur surhumain du pouvoir suprême de l'Empire et de célébrer en lui les vertus de souverain consacrées par la mystique impériale.

Faisant pendant aux cérémonies du Palais Sacré, il se présentait comme une manifestation importante de la vénération cultuelle du *basileus*, dont certaines images au moins partageaient avec les insignes de son pouvoir le caractère d'objets sacrés, et pendant longtemps appelaient l'adoration. Dans certaines conditions, ces images remplaçaient, en outre, le souverain lui-même, et recevaient de ce fait une haute valeur symbolique et juridique.

La base religieuse de cet art et ses fonctions cultuelles et gouvernementales lui imposaient un répertoire déterminé de thèmes consacrés et de formules iconographiques obligatoires que nous avons essayé de déterminer, et qui, dans quelques-unes de ses manifestations caractéristiques, ont été observés par les praticiens byzantins, depuis les débuts de l'Empire d'Orient jusqu'à l'époque des Paléologues. L'histoire de cette imagerie, sur le sol byzantin, a été pourtant celle d'une lente décadence, et nous croyons avoir trouvé l'explication de ce fait curieux, en signalant ses origines romaines et païennes. Constitué en majeure partie sous le Bas-Empire et avant la Paix de l'Église, l'art symbolique du pouvoir impérial s'est trouvé affecté par la religion nouvelle, et ce n'est qu'au prix de restrictions et de transformations qu'il a pu subsister sans se mettre en contradiction trop évidente avec les idées chrétiennes. D'ailleurs, on est plutôt frappé par la persistance de la tradition de cette symbolique officielle — même restreinte — qui, née au sein du paganisme,

n'aurait probablement pas longtemps résisté aux attaques de l'Église, si l'intérêt évident qu'avaient les *Basileis* — empereurs de la Nouvelle Rome et seigneur des « Romées » — à maintenir autant que possible ces symboles traditionnels du pouvoir des empereurs romains, ne les avait pas invités à faire retarder artificiellement leur décadence définitive. C'est ainsi que les origines romaines de cet art, au lieu d'en accélérer l'abandon, furent la cause de sa longévité surprenante.

Nous nous trouvons donc en présence d'une branche de l'art byzantin représentée par des œuvres allant du IVe au XVe siècle, qui se rattache immédiatement à la tradition romaine. Et ce fait qui, il n'y a pas longtemps, aurait semblé assez inattendu, vient aujourd'hui appuyer les conclusions de plusieurs études récentes qui tendent à augmenter la part de l'influence romaine sur plus d'un domaine de la civilisation byzantine.

Mais en parlant de l'influence de l'art romain sur l'art impérial byzantin, nous n'entendons point choisir entre l'« Orient » et « Rome », selon une formule rendue célèbre par un livre de Joseph Strzygowski (1901). Le problème des influences orientales sur l'art du Bas-Empire ne peut plus être posé aujourd'hui comme il l'a été il y a trente ans, et ce n'est plus à Byzance, mais bien avant la fondation de Constantinople, dans la capitale et dans les provinces de l'Empire romain du IIe et surtout du IIIe siècle, qu'il convient de chercher les débuts du courant des influences asiatiques sur l'art classique. Byzance, en puisant à la source de l'art oriental, prolongea une pratique déjà courante dans l'Empire, et l'art impérial constantinopolitain surtout — nous l'avons constaté souvent — adopta des thèmes, des types iconographiques, des partis artistiques, dont les origines sont certainement asiatiques, mais que l'imagerie officielle des empereurs romains (inspirée par l'art des monarchies hellénistiques, parthe et perse) avait connus et utilisés dès le IIe et le IIIe siècle.

La tradition romaine dont les *basileis* de Constantinople héritèrent au IVe siècle comprenait donc une part essentielle d'éléments asiatiques, mais toujours arrangés d'une certaine manière qui est romaine et qui exclut une influence directe de l'art oriental contemporain sur l'art officiel de Byzance. La question d'une influence de ce genre ne s'était posée, au cours de cette étude, que pour quelques rares monuments byzantins de la fin du premier millénaire, très apparentés aux œuvres sassanides. Encore les artistes des *basileis* byzantins ne traitèrent-ils, là même, aucun thème « impérial » que les iconographes des empereurs de Rome n'aient déjà emprunté à l'art monarchique oriental.

Si les origines romaines de l'art officiel byzantin ont laisssé une empreinte ineffaçable sur l'ensemble de l'œuvre impériale, il n'est pas moins vrai que plusieurs tentatives avaient été faites au cours des siècles

pour renouveler ses formules surannées et à moitié païennes, et pour
rétablir ainsi l'équilibre, rompu depuis la conversion des empereurs,
entre la religion officielle et cet art non moins officiel.

Après les essais des ive, v[e] et vi[e] siècles pour « baptiser » les types
anciens en leur joignant extérieurement les « signes » chrétiens du *laba-
rum*, du monogramme du Christ et de la croix, on se propose, dès la fin
du vi[e] siècle et surtout à la veille de la crise Iconoclaste, de substituer
une iconographie symbolique chrétienne aux formules romaines habi-
tuelles, mais en prenant soin de conserver les thèmes consacrés par la
tradition de l'art impérial. Arrêtée par les Iconolastes, cette réforme ne
se réalise qu'à partir de la deuxième moitié du ixe siècle, lorsqu'une
offensive de l'art de l'Église dans le domaine de l'art impérial (à peu près
autonome jusque-là) change sensiblement l'aspect des images et apporte
même une nuance nouvelle au cycle des sujets « impériaux » : tandis
que jusque-là l'art officiel s'efforçait surtout de représenter le *basileus*
triomphateur, et d'une manière plus générale affirmait son pouvoir parmi
les hommes, on le voit à partir de cette époque préoccupé avant tout de
figurer l'orthodoxie et la piété du souverain, ou bien, en d'autres termes,
de faire ressortir les origines divines de la monarchie, de montrer le *basi-
leus* devant Dieu. Ces thèmes ne semblent pas avoir été ignorés à l'époque
pré-iconoclaste, mais l'importance qu'on leur accorde est nouvelle, et
ce fait pourra compter dorénavant comme l'une des preuves les plus
évidentes du progrès de l'idéologie ecclésiastique et médiévale dans la
conception du pouvoir du *basileus* et même d'une façon générale dans la
civilisation byzantine.

La manière nouvelle de concevoir l'art impérial, entrevue dès le vii[e]
siècle, a été retardée par le mouvement iconoclaste qui, selon nous, a
amené une certaine renaissance de l'imagerie impériale encouragée par
les *basileis* hérétiques. Cette attitude des empereurs iconoclastes vis-à-
vis d'un art officiel d'origine romaine et célébrant la puissance du *basileus*
autocrate, s'accorde assez bien avec la tendance, qu'on leur prête aujour-
d'hui, à se poser en « nouveaux Justiniens » et à rendre au pouvoir
impérial son ampleur d'autrefois.

Il nous a semblé que l'étude des. monuments officiels des empereurs
iconoclastes nous donnait le moyen le plus sûr — sinon le moyen unique
— d'entrevoir le vrai visage de l'art de cette époque obscure, où nous
avons pu constater un désir évident d'enrichir le répertoire iconogra-
phique de l'imagerie impériale en s'adressant aux modèles des premiers
siècles byzantins, sans toutefois que cette reprise de *thèmes* archaïques
ait été suivie d'une imitation du *style* antiquisant des prototypes icono-
graphiques utilisés.

Au contraire, dès la chute des Iconoclastes, cette réforme antiquisante s'annonce assez brusquement sur les monuments impériaux, et y progresse rapidement sous les premiers Macédoniens. Le répertoire des thèmes ne diminue point après 843, et même quelques motifs complémentaires s'ajoutent au cycle iconoclaste. Mais l'art officiel des Macédoniens se distingue surtout du précédent (dès le milieu du ixe siècle) par son style et sa technique nouveaux qui sont d'une inspiration antique évidente. A considérer les monuments impériaux (et notamment les images monétaires qui souvent nous ont rendu des services appréciables), on ne peut douter que ce soient les Iconodoules après 843 qui ont été les initiateurs de la « renaissance classique » à Byzance.

Vue à travers les monuments impériaux, l'époque des Macédoniens et des Comnènes apparaît aussi brillante que dans son art religieux. Par contre, on ne retrouve plus cet équilibre parfait en passant à la production de l'art palatin de la dernière période byzantine, où malgré les efforts des *basileis* — plus soucieux que jamais de rappeler leurs titres au principat « romain » — l'art impérial aboutit à une décadence définitive, peut-être due en partie à la baisse des techniques des arts somptuaires et à la disparition totale de quelques-unes d'entre elles. L'examen des œuvres impériales vient confirmer ainsi un fait qui n'a peut-être pas été assez mis en lumière, à savoir que dans le domaine des arts plastiques la « renaissance des Paléologues » s'est manifestée presque exclusivement dans la peinture religieuse.

L'œuvre artistique chrétienne à Byzance a évidemment dépassé, par le nombre et par l'importance morale de ses manifestations, les créations de l'art impérial, et ceci probablement dès le siècle de Constantin et en tout cas bien avant que des éléments appréciables de l'iconographie ecclésiastique (figures du Christ et des saints) aient pénétré dans les compositions de l'art impérial (c'est-à-dire avant le ixe siècle).

N'empêche que les artistes chargés de la représentation des sujets chrétiens se sont laissé inspirer par des modèles que leur fournissait l'art du Palais. Ce fut surtout le cas des artistes des premiers siècles de l'Empire chrétien qui, favorisés par les vues de certains théologiens et en tenant compte de la parenté des thèmes symboliques, utilisèrent souvent des images familières de l'art impérial, pour imaginer sur leur modèle une série de compositions symboliques du Christ-souverain de l'Univers et vainqueur de la Mort. Une étude comparée des deux séries d'images et des deux cycles caractéristiques, nous a permis de mesurer l'importance de cette influence « impériale », sur le répertoire des sujets et sur l'iconographie de l'art chrétien des ive, ve et vie siècles.

Mais l'ascendant de l'art du Palais ne s'est pas arrêté à cette époque

très ancienne, les deux branches de l'art ayant continué à vivre côte à côte à travers les siècles. Nous avons constaté notamment qu'à l'époque de la crise Iconoclaste et aux siècles suivants, l'iconographie chrétienne s'enrichit à nouveau de motifs empruntés à l'art impérial. Cette nouvelle vague d'influences a été probablement provoquée par la méthode du retour aux modèles anciens, si fréquent dans l'art byzantin sous les premiers Macédoniens, et plus encore, croyons-nous, par l'imagerie impériale archaïque (restaurée par les empereurs iconoclastes) qui était le seul genre de l'art plastique que pouvaient connaître, pour l'avoir pratiqué eux-mêmes, les artistes appelés à renouveler l'iconographie chrétienne, après 843.

Certes, nous ne proposons ces deux dernières explications qu'à titre d'hypothèse, et les exemples des emprunts à l'art impérial que nous avons pu réunir, n'ont pas la prétention d'épuiser la matière. En les citant nous avons voulu montrer le profit que l'étude de l'art chrétien pourrait tirer d'une recherche tant soit peu poussée dans le domaine de l'art impérial.

Le caractère symbolique de cet art lui assura un rayonnement considérable bien au delà des frontières de Byzance. En Occident, à l'occasion de la *renovatio* de l'Empire, sous les Caroligiens et les Ottoniens, et plus encore en Europe Orientale, dans les états grecs, slaves, roumains et caucasiens, gouvernés par des princes qui imitaient le *basileus*, l'art officiel des souverains s'inspira des modèles constantinopolitains. L'étude de cette expansion de l'art impérial byzantin, que nous n'avons pu comprendre dans cet ouvrage, mériterait une recherche spéciale [1].

1. L'iconographie princière des Carolingiens et des Ottoniens a été étudiée par P. Schramm, *Das Herrscherbild im Mittelalter*, p. 193 et suiv.

APPENDICE

La dernière image, sur nos planches (pl. XL, 2), reproduit la gravure tant discutée d'une *columna historiata* que Ducange publia en 1680, dans sa *Constantinopolis christiana* (I, p. 79). On néglige aujourd'hui le témoignage de ce document considéré comme une interprétation très fantaisiste de la colonne d'Arcadius (A. Geffroy, dans *Mon. Piot*, II, 1895, p. 123 et suiv. Th. Reinach, dans *Rev. Et. Gr.*, IX, 1896, p. 75, n. 4). Et il semble évident que les données de ce *spurium* ne doivent pas être prises à la lettre. De quelle colonne, en effet, s'agit-il[1]? De celle d'Arcadius? Mais nous savons par les dessins d'Ungnad (pl. XIII-XV, et Freshfield, dans *Archaeologia*, LXII, 1921-1922) que son aspect et ses reliefs étaient très différents. La colonne de Théodose? Mais la colonne de la gravure, affirme Ducange (*l. c.*, p. 79), existait encore en 1680, tandis que le monument de Théodose, selon Gilles, était tombé au début du XVIe siècle. Faut-il penser à une troisième colonne historiée qui aurait échappé à la curiosité des voyageurs, à cause de ses dimensions plus modestes (cf. Kondakov, en appendice à l'article cité de Geoffroy, p. 130)? L'hypothèse paraît assez invraisemblable. Quelle que soit, d'ailleurs, la colonne que le graveur ait voulu représenter, plusieurs détails prouvent incontestablement qu'il a traité son sujet avec une extrême liberté (voy. la direction inusitée des spirales sur le fût; les nuages, la forme du cartouche, du trône et de la couronne de l'empereur, sur la base). Le moins qu'on puisse dire est que ce document est très peu sûr.

Mais tandis que son intérêt est nul, si la gravure représente la colonne d'Arcadius que nous connaissons assez bien depuis la publication des dessins Ungrad (Freshfield, *l. c.* et nos pl. XIII-XV), il n'en est pas ainsi, si l'on admet qu'elle s'inspire de quelque dessin des XVe-XVIe siècles, aujourd'hui perdu, de la colonne théodosienne. Cette dernière hypothèse

1. Cette faute est probablement due à l'inexpérience du graveur qui avait omis de « renverser » le dessin en le reportant sur le cuivre.

a été soutenue par Unger (*Quellen der byz. Kunstgeschichte*, 1878, p. 171) et par J. Strzygowski (dans *Jahrbuch des deutch. arch. Inst.*, 8, 1893, p. 242 et suiv.). Et nous savons, en effet, que la gravure de Ducange a été préparée non pas d'après un croquis qui aurait été exécuté à Constantinople en vue de la publication de 1680, mais d'après un dessin fourni à Ducange par un certain Claude Molinet, chanoine de Sainte-Geneviève. Il n'est donc pas défendu de croire que ce dessin fût plus ancien et qu'il remontait, par exemple, aux temps de Gentile Bellini, auteur probable de plusieurs dessins (conservés en copies du début du XVIIIe s., à l'École des Beaux-Arts) du fût de la colonne de Théodose.

Quoi qu'il en soit, il n'y aurait pas lieu de revenir sur toutes ces hypothèses, si notre étude des thèmes et de l'iconographie de l'art impérial ne semblait pas apporter quelques données nouvelles en faveur de la gravure. Ainsi, nous nous rendons compte maintenant que tous les motifs qui apparentent le relief de la base, sur la gravure, à celui de la base de la colonne arcadienne, ne sont pas des particularités exclusives de celle-ci, mais des formules courantes de l'art impérial (rappelons les zones superposées, le « signe » chrétien élevé par des génies volant au-dessus de l'image du souverain, les groupes symétriques de soldats et de personnifications des villes, les figures des vaincus reléguées dans la zone inférieure). La colonne de Théodose, qui d'ailleurs a servi de modèle aux sculpteurs de la colonne d'Arcadius (cf. Cedrenus, I, p. 567), a parfaitement pu présenter toutes ces images et la disposition des sujets telle que nous la trouvons sur la gravure.

On y voit, en outre, des représentations qui ne sont pas sur la colonne d'Arcadius, et celles-ci également sont conformes aux types consacrés de l'iconographie impériale : l'empereur trônant entouré de personnifications des villes qui lui présentent leur offrande ; l'amoncellement des corps nus des ennemis vaincus (comparez au camée de Licinius au Cabinet des Médailles). Et il n'est pas moins curieux que dans son ensemble le relief de la base, sur la gravure, avec l'empereur trônant au centre de la zone supérieure et les figures nues étendues au bas de la composition, présente plus de parenté encore avec les images de la « Deuxième Parousie » (par exemple avec la miniature du Cosmas Indicopleustes de la Vaticane : pl. XXXVIII, 1), que les reliefs de la base d'Arcadius auxquels nous avons pu la comparer (p. 253 et suiv.).

Ne faudrait-il pas en conclure que, malgré tout, la gravure de Ducange peut conserver un souvenir de la colonne de Théodose ? C'est pour pouvoir poser cette question que nous l'avons fait reproduire, à la suite d'un choix de monuments authentiques de l'art impérial.

ADDITIONS ET CORRECTIONS

P. 6, n. 2. — *Au lieu de* : père de Gratien..., *lire* : beau-père de Gratien.

P. 9, n. 4. — *Au lieu de* : Constance II, *lire* : Constant II.

P. 10, n. 3. — *Ajoutez* : Sur l'iconographie des empereurs des iv^e et v^e siècles, voy. R. Delbrueck, *Spätantike Kaiser porträts von Constantinus Magnus bis zum Ende des Westreichs*. Berlin-Leipzig, 1933 : étude détaillée et excellentes reproductions d'un grand nombre de portraits impériaux des trois types que nous analyserons plus loin. Nous n'avons pu consulter cette importante monographie que lorsque notre étude a été imprimée en placards.

P. 17, n. 1. — *Ajoutez* : Pour Delbrueck, *Spät. Kaiserportr.*, p. 219, la statue de Barlette représente Marcien.

P. 25, n. 4. — *Ajoutez* : Voy. aussi l'image de David de Trébizonde trônant, sur le revers de son sceau : Schlumberger, *Sigil. byz.*, p. 425.

P. 51. — *Ajoutez à la fin du premier alinéa* : scène d'une Entrée Solennelle, sur une fresque du vii^e-viii^e siècle (aujourd'hui détruite) à Saint-Démétrios de Salonique (Sotiriou, dans Ἀρχ Δελτ. pour 1918. Athènes, 1920, p. 26-27). Comme la procession longe un mur décoré d'une scène de chasse (voy. notre pl. VII, 2), il est probable que l'empereur triomphant se dirige vers le cirque ou l'hippodrome.

P. 53. — *Ajoutez au bas de la page* : Une épigramme du moine Marc fait allusion à un portrait équestre de Théodore, despote de Morée, qui décorait une stèle commémorant la prise de Corinthe par ce prince (1395) : S. Lambros, *Palaïologeia*, IV, p. 11. Cf. Bréhier, *La sculpture byzantine et les arts mineurs byzantins*. Paris, 1936, p. 18.

P. 54, n. 1. — *Ajoutez après le titre de l'ouvrage de Wulff* : Delbrueck, *Spät. Kaiserportr.*, p. 158 et suiv.

P. 54, n. 1. — Contrairement à ce que nous disons à cet endroit, le monument représenté sur le dessin de Lorich (notre pl. XL, 1) ne peut être postérieur à l'époque constantinienne, à cause de la couronne radiée

de l'empereur, sur le médaillon central. Quant aux têtes décoratives, sur le trône, on peut se demander, si effectivement elles représentent des lions.

Page 57, lignes 27-28. — *Lire* : pour y retrouver les trois éléments de notre composition, à savoir, les portraits des triomphateurs impériaux, le geste de l'offrande...

P. 66. l. 30. — *Au lieu de* : aux sons de l'orgue et d'autres instruments de musique qui rythment..., *lire* : aux sons de l'orgue qui rythment.

P. 71, n. 3. — *Ajoutez en tête de la note* : Sur le problème des rapports politiques entre Byzance et la Russie kievienne, voy. A. Vasiliev, *Was old Russia a vassal state of Byzantium?*, dans *Speculum*, VII, 1932, p. 350 et suiv.

P. 73, n. 1. — *Ajoutez* : comparez la fresque de Saint-Démétrios de Salonique mentionnée ci-dessus, additions à la p. 51.

P. 89, n. 5. — *Ajoutez* : Autre exemple, sur une gemme de l'Ermitage qui figure l'investiture du futur empereur Valentinien III (?) par Honorius : Furtwängler, *Ant. Gemmen*, III, 365. Delbrueck, *Spät. Kaiserportr.*, p. 211, fig. 73 et pl. 111.

P. 90, n. 2. — *Au lieu de* : Moïse et Melchisédec, *lire* : Moïse et Aaron.

P. 110. — *Ajoutez à la fin du premier alinéa* : Comparez l'image de Justinien présentant à la Vierge le modèle de la Grande Église, sur certains sceaux du clergé de Sainte-Sophie (époque des Comnènes) : Schlumberger, *Sigil. byz.*, p. 129, 130.

P. 111, l. 22. — *Au lieu de* : Andronic II Comnène, *lire* : Andronic II Paléologue.

P. 131, n. 5. — *Ajoutez* : Voy. aussi le revers d'un médaillon en or de Jovien : personnification d'un peuple barbare en proskynèse offrant une couronne à l'empereur assis : Delbrueck, *Spät. Kaiserportr.*, p. 89, fig. 27.

P. 143, n. 4. — *Ajoutez* : Une gemme de la coll. Trivulci à Milan figure Constant II chassant le sanglier, dans les environs de Césarée en Cappadoce : Delbrueck, *Spät Kaiserportr.*, p. 152-3, pl. 74, 1.

P. 117, n. 3. — *Au lieu de* : belle-mère, *lire* : belle-sœur.

I. INDEX DES NOMS ET DES CHOSES

Magnence, monnaies, 128 n. 1, 2 ;
152, 155 n. 5, 204 n. 4, 234 n. 3.
Majorien, monnaies, 44 n. 2, 239
n. 2.
Manassés, chronique, voy. Vatic.
slav. 2.
Manuel Ier Comnène, 59, 62, 105,
108 ; monnaies, 15 n. 1 ; pein-
tures au palais, 40, 56, 57, 58, 84 ;
portraits, 22 n. 2, 29, 30, 86, 115.
Manuel II Paléologue, monnaies,
53, 178 ; portraits, 22 n. 2, 28,
30, 57, 101 n. 3, 114.
Manuel Philès, 38, 99 n. 1.
Mappa, 12, 75.
Marc-Aurèle, monnaies et mé-
dailles, 142 n. 5, 218 n. 1 ; statue
de —, 47 n. 6.
Marcia, maîtresse de Conmode, 141.
Marcien, monnaies, 14 n. 1, 44, 159,
160, 162, 239 n. 2.
Marie, femme de Michel VII, por-
trait, 118.
Marie, femme de Manuel Comnène,
portrait, 22 n. 2.
MARTIN (LE PÈRE), 51.
Matthieu (Pseudo-), évangile apo-
cryphe de —, 212, 224, 228.
MATZULEVITSCH, 172 n. 1.
Maurice Tibère, monnaies, 9 n. 2,
12, 13, 14 n. 1, 17, 18, 24, 27,
128 n. 1, 152 n. 2, 163, 166 n. 2 ;
statue (avec sa famille), 100.
Maurus, év. de Ravenne, image,
108.
Maxence, 34, 35, 96, 237 ; monnaies,
11 n. 2, 197 n. 5, 217 n. 3, 223
n. 4.
Maximien Hercule, monnaies, 26
n. 1, 197 n. 1, 2 ; 217 n. 3.
Mayence, Röm.- Germanisches Zen-
tral-Museum, couvercle de sar-
cophage, 241 (pl. XXXVI, 1).
Mésopotamie, art, 135, 239 ; voy.
aussi Doura-Europos.
Messénie, portraits des rois de —,
151 n. 1 ; relief prov. de —, 137.
Michel III, 62 ; monnaies, 33 n. 1,
172 n. 2, 185, 186 (pl. XXX,
11, 17).
Michel VII Doucas, envoie une cou-
ronne au roi hongrois, 7 n. 3,
15, 30 ; portraits, 15, 21, 30, 118
(pl. XVII, 1).
Michel VIII Paléologue, monnaies,

101 n. 3, 178 n. 2 ; portrait (avec
sa famille), 30 n. 2 ; statue, 101
n. 3, 111, 178, 187.
Michel IX, portrait, 57.
Michel le Syrien, chronographe, 167.
Milan, édit de —, 193, 198.
— Bibl. Ambrosienne, cod. 49-50
(Grégoire de Nazianze), 94 n. 1.
— coll. Trivulci, fragment de dip-
tyque imp., 132, 255 n. 1.
— église Saint-Ambroise, tissu sas-
sanide, 61 n. 1.
— église Saint-Laurent, chap.
Saint-Aquilin, mosaïque, 207.
Mileševa (Serbie), peint. murales, 30.
MILLET G., 103 n. 1.
Miloutine, roi de Serbie, portrait,
101 n. 6.
Mistra, Saints Théodores, portrait
imp., 101 n. 3.
Mithriastes, 105.
Moldaves, portraits, 28 n. 3 ; voy.
Roumains, Balinechti, Moldovitsa,
Voronets.
Moldovitsa (Roumanie), peint. mu-
rales, 104 n. 1.
Monnaies, voy. sous les noms des
emp. rom. et byz.
Mont-Athos, Rossicon, cod. Grég.
Naz., 94 n. 1.
Mont-Sinaï, cod 364 (Jean Chrys.),
18 n. 3, 28, 117 n. 3 (pl. XIX, 2).
Monza, cath., ampoules, 242 ; dip-
tyque de Stilichon, 6 n. 2.
Moscou, anc. Patriarchie, reliquaire
byz., 117.
— Musée Hist., ivoire byz., 39,
116 (pl. XXV, 1).
— Psautier Chloudov, 247 n. 2.
— environs de —, Lavra Saint-
Serge, icone byz. de la Vierge,
22 n. 5.
MOURAVIEV, A. N., 107, 109.
Mozac, tissu byz., voy. Lyon.
Munich, Bibl. Nat., cod. gr. 442, 22 ;
fragment d'un diptyque imp., 89,
149.
— Münzkabinett, camée chrét., 231
n. 4.

Nabuchodonosor, 168 n. 6.
Nagoritchino (Serbie), peint. mu-
rales, 101, 102, 104 n. 1.
Naples, cath., image des Conciles,
91 n. 2.

II. INDEX ICONOGRAPHIQUE

1. THÈMES DE L'ART IMPÉRIAL [1].

[1]. Pour les images des divers empereurs voy. Index I, sous leurs noms.

TABLE DES ILLUSTRATIONS

GRAVURES DANS LE TEXTE

PLANCHES

TABLE DES MATIÈRES

Pl. I.

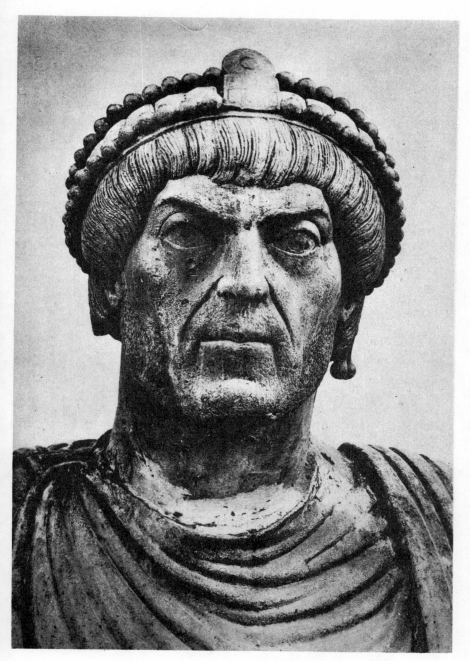

STATUE D'UN EMPEREUR. BARLETTA. IV^e S.

Pl. II.

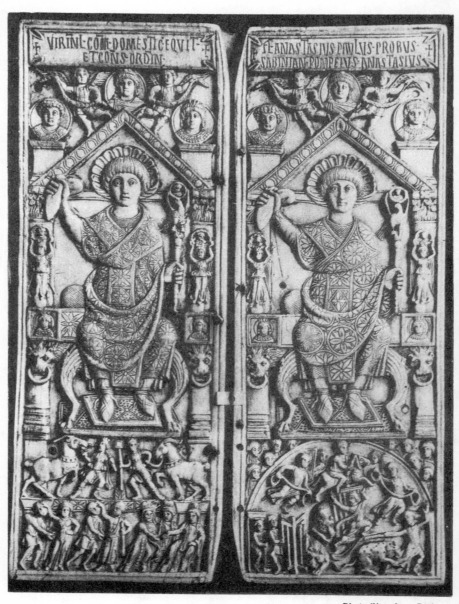

Phot. Giraudon. Paris.

Diptyque du consul Anastase. Cabinet des Médailles. a. 516.

Pl. III.

Phot. Stœdtner. Berlin.

Diptyque du consul Probus. Trésor de la cathédrale de Halberstadt. a. 417.

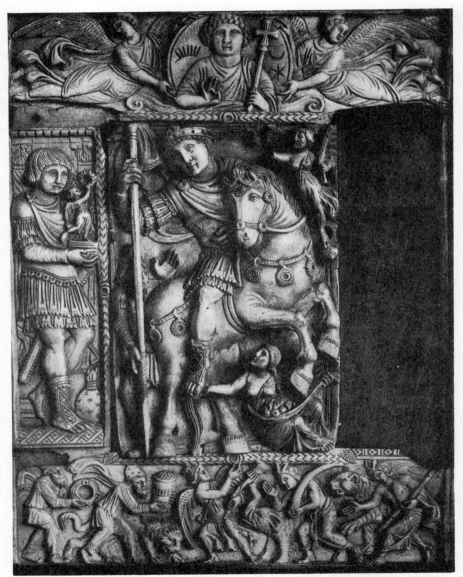

FRAGMENT D'UN DIPTYQUE IMPÉRIAL. LOUVRE. VIᵉ S.

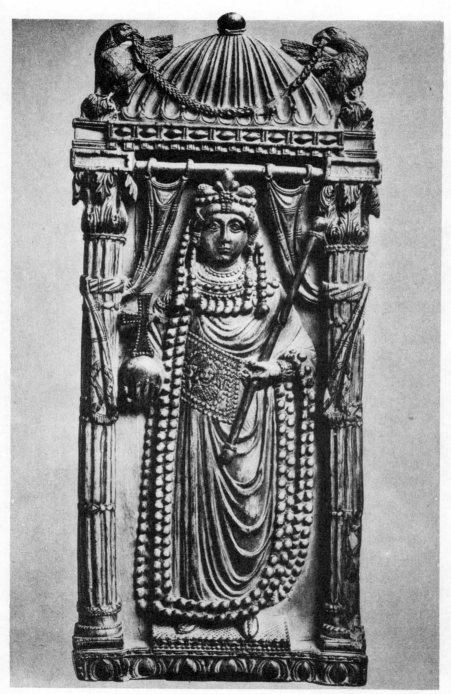

FRAGMENT D'UN DIPTYQUE IMPÉRIAL. FLORENCE, BARGELLO. VIᵉ S.

Pl. VI.

2. Jean VI Cantacuzène. Paris, B. N. gr. 1242. xivᵉ s.

1. Nicéphore Botaniate. Paris, B. N. Coislin 79. xiᵉ s.

Pl. VII.

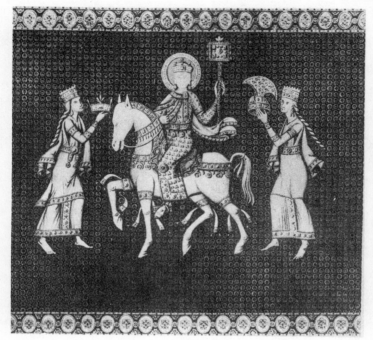

1.

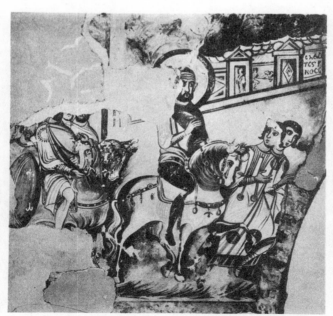

Phot. Musée Art Byz. Athènes.

2.

1. Tissu a la Cathédrale de Bamberg.
2. Fresque a Saint-Démétrios. Salonique.

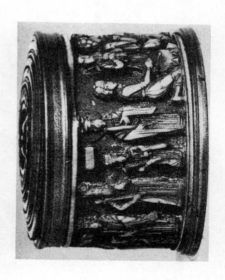

Phot. Giraudon. Paris.

PYXIDE EN IVOIRE DE L'ANC. COLL. STROGANOFF A ROME. LONDRES, COLL. DURLACHER. XIVᵉ S. (?)

Pl. IX.

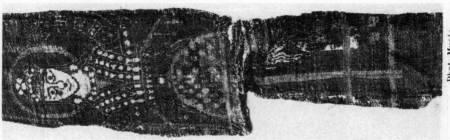

Phot. Musée.

2.

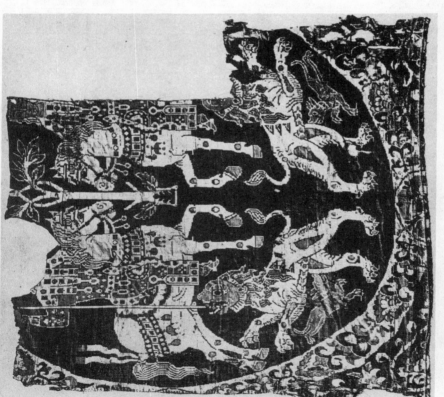

Phot. du Musée.

1.

1. Tissu provenant de Mozac. Lyon. Musée Historique des Tissus. — 2. Tissu au Victoria and Albert Museum.

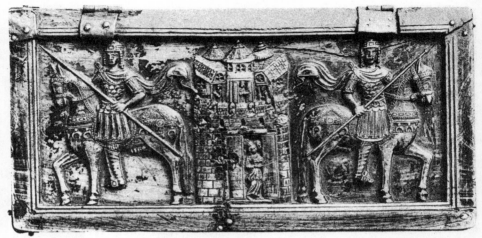

1. COFFRET EN IVOIRE. TROYES. TRÉSOR DE LA CATHÉDRALE.

2. UN AUTRE CÔTÉ DU MÊME COFFRET.

Pl. XI.

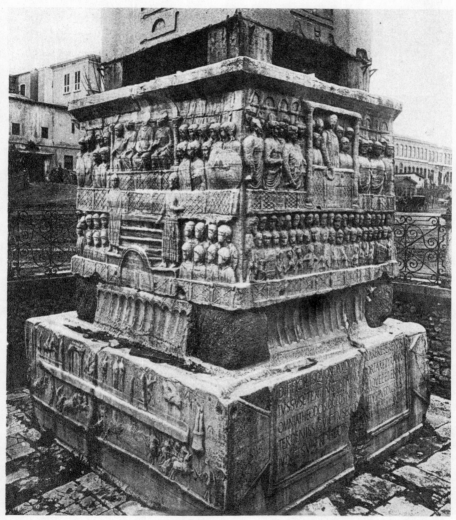

Phot. Sébah et Joailler. Stamboul.

Base de l'obélisque de Théodose Iᵉʳ, a l'Hippodrome de Constantinople.
(De gauche a droite : Côtés I et II.)

Pl. XII.

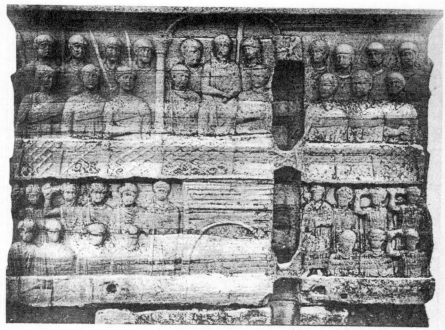

1.

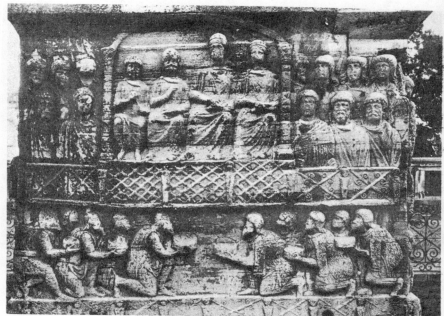

2.

Phot. Sébah et Joailler. Stamboul.

Base de l'obélisque de Théodose Ier. 1. Côté III. — 2. Côté IV.

Pl. XIII.

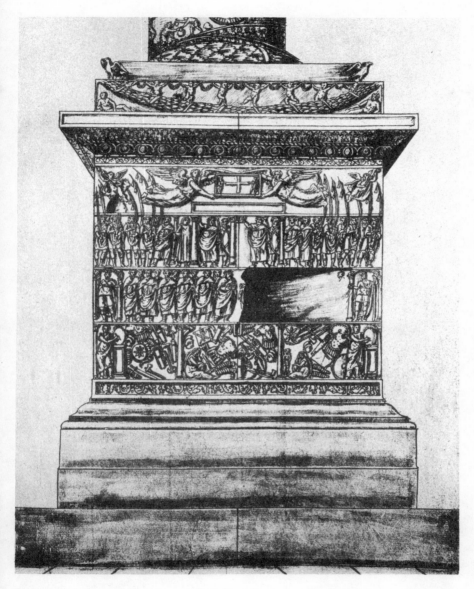

Base de la colonne d'Arcadius. Côté Est. Dessin au Trinity College. Cambridge.

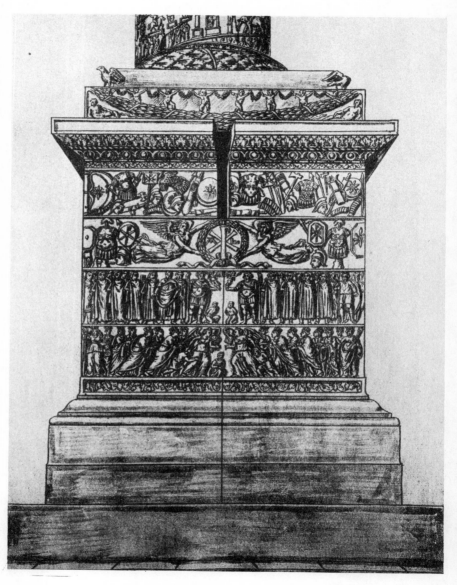

BASE DE LA COLONNE D'ARCADIUS. CÔTÉ SUD. DESSIN AU TRINITY COLLEGE. CAMBRIDGE.

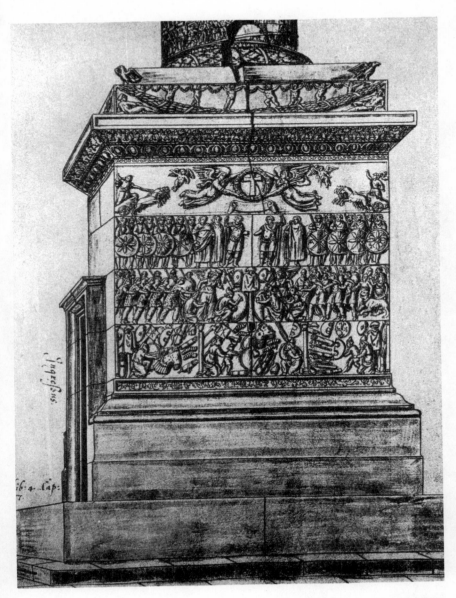

BASE DE LA COLONNE D'ARCADIUS. CÔTÉ OUEST. DESSIN AU TRINITY COLLEGE. CAMBRIDGE.

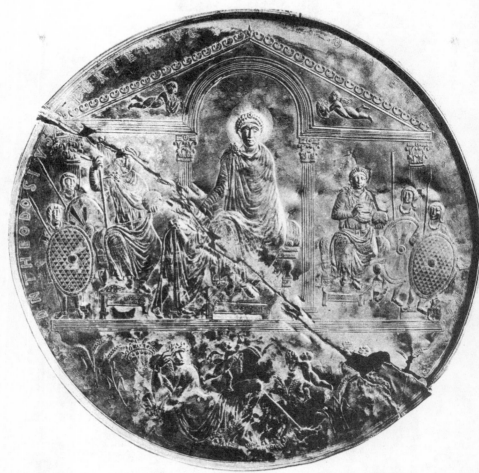

Phot. Giraudon. Paris.

PLAT EN ARGENT DE L'EMPEREUR THÉODOSE Ier. ACAD. HISTORIQUE. MADRID.

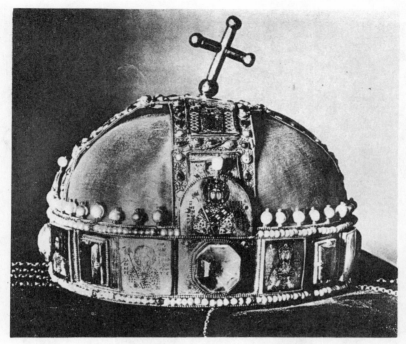

Phot. Musée Hist. Hongrois.

1.

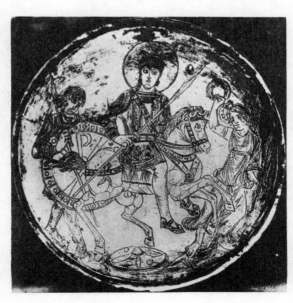

2.

1. LA « SAINTE COURONNE » DE HONGRIE. BUDAPEST. XIᵉ S.
2. PLAT EN ARGENT. ERMITAGE. IVᵉ S.

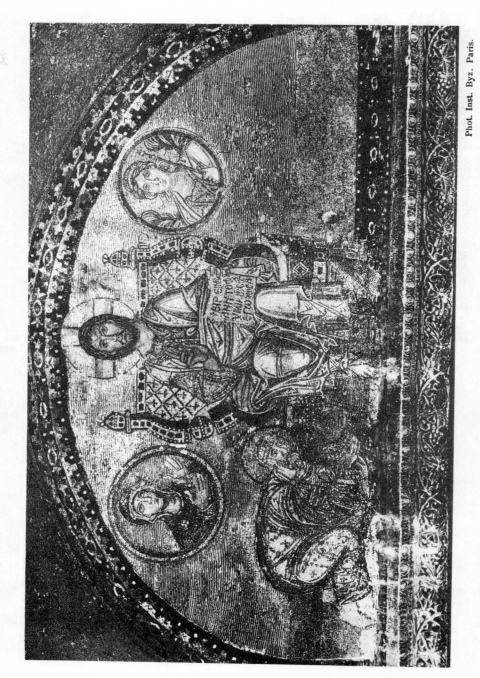

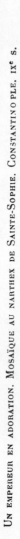

Phot. Inst. Byz. Paris.

UN EMPEREUR EN ADORATION. MOSAÏQUE AU NARTHEX DE SAINTE-SOPHIE. CONSTANTINOPLE, IXᵉ S.

Pl. XIX.

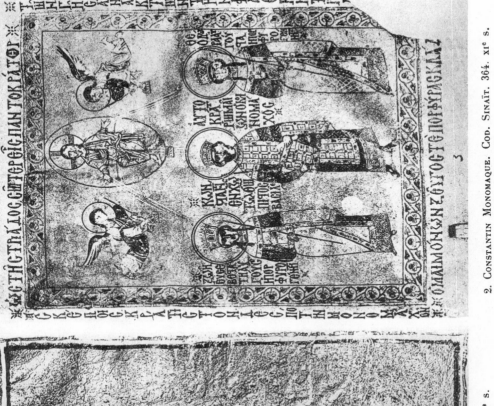

2. Constantin Monomaque. Cod. Sinaït. 364. xiᵉ s.
(D'après Benechevitch).

1. Alexis Iᵉʳ Comnène. Cod. Vatc. gr. 666. xiᵉ s.
(D'après Chalandon).

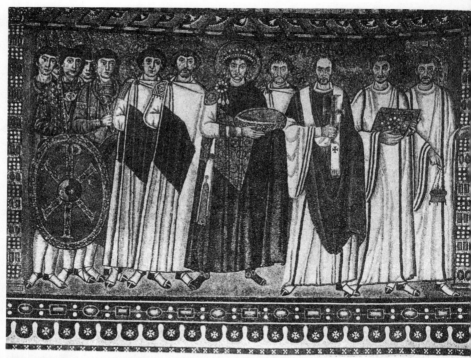

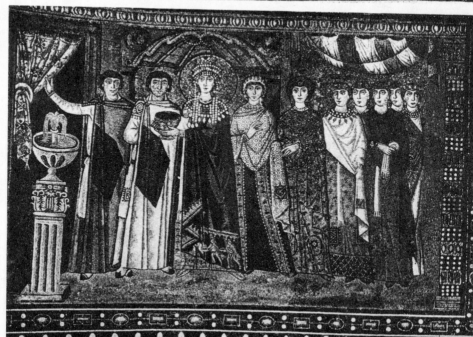

1 ET 2. OFFRANDE DE JUSTINIEN ET DE THÉODORA. MOSAÏQUE A SAINT-VITAL. RAVENNE.

Pl. XXI.

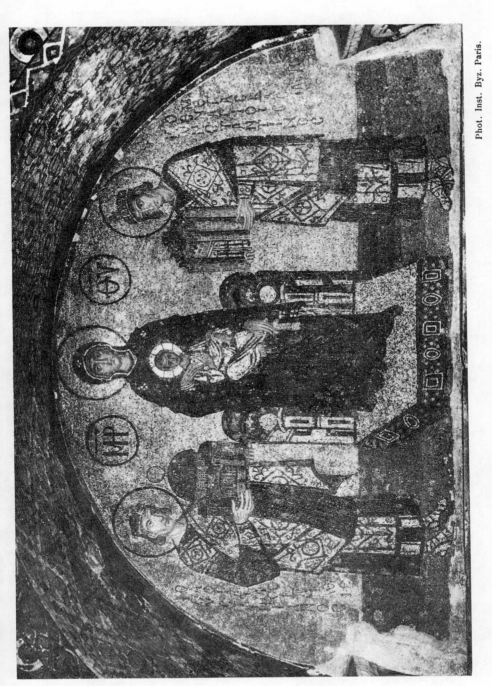

Phot. Inst. Byz. Paris.

Offrande de Constantin et de Justinien. Mosaïque au vestibule de Sainte-Sophie. Constantinople. XIᵉ s.

Pl. XXII.

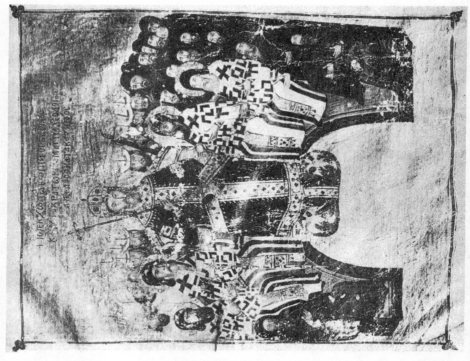

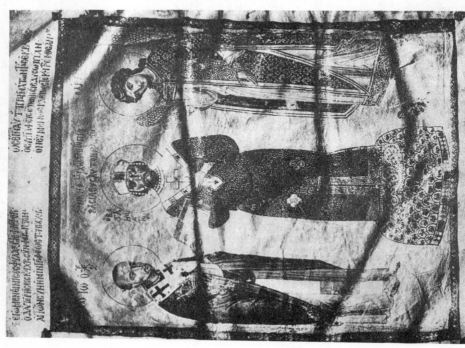

2. Jean VI Cantacuzène, Paris, B.N., cod. gr 1242.

1. Nicéphore Botaniate, Paris, B.N. cod., Coislin 79.

Pl. XXIII.

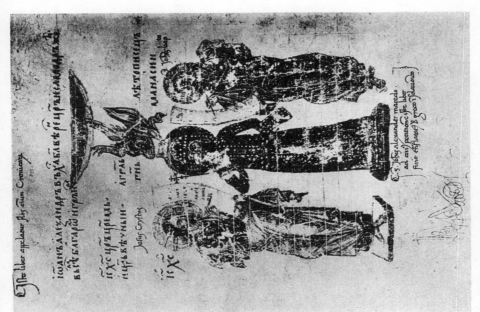

2. Le tsar bulgare Ivan-Alexandre.
Cod. Vatic. slav. 2. xive s.

1. Triomphe de Basile II. Cod. Marc. 17.
Venise. xie s.

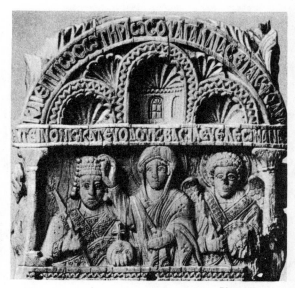

Phot. Musée.

1

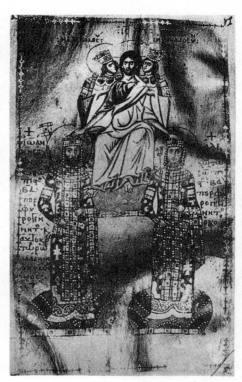

Phot. Hautes-Études.

2

1. COURONNEMENT DE LÉON VI. FRIEDRICH-MUSEUM. BERLIN. xe s.
2. COURONNEMENT DE JEAN ET ALEXIS COMNÈNE. COD. VATIC. URBIN. 2. xie s.

Pl. XXV.

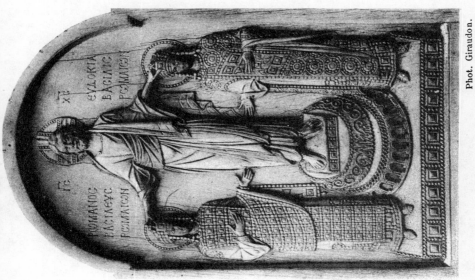

Phot. Kunstgesch. Seminar. Marbourg-Lahn.

1. Couronnement de Constantin VII.
Musée Hist. Moscou. xᵉ s.

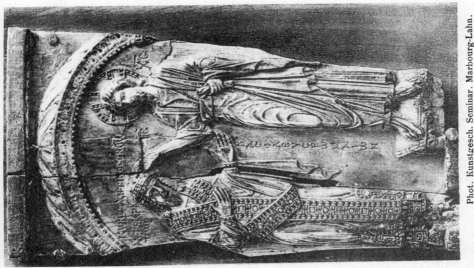

Phot. Giraudon.

2. Couronnement d'un couple impérial. Paris.
Cab. des Médailles. xᵉ s.

Phot. Giraudon.

2. — ANDRONIC II OFFRANT UN CRYSOBULLE.
Monte Dans Amishania

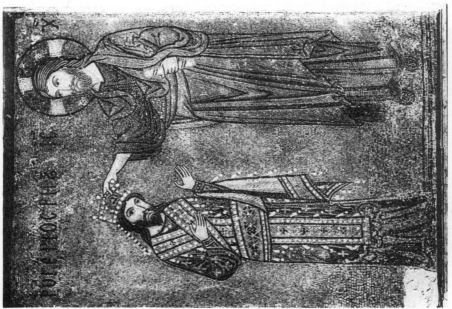

Phot. Alinari.

1. COURONNEMENT DU ROI NORMAND ROGER.

1. CHRIST MARCHANT SUR L'ASPIC ET LE BASILIC.
BAPTISTÈRE DE NÉON. RAVENNE. Vᵉ S.

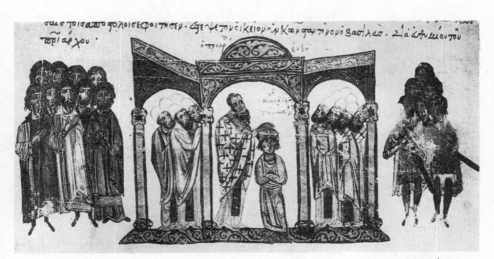

2. CONSTANTIN VII COURONNÉ PAR LE PATRIARCHE. CRONIQUE SKYLITZÈS.
MADRID. XIVᵉ S.

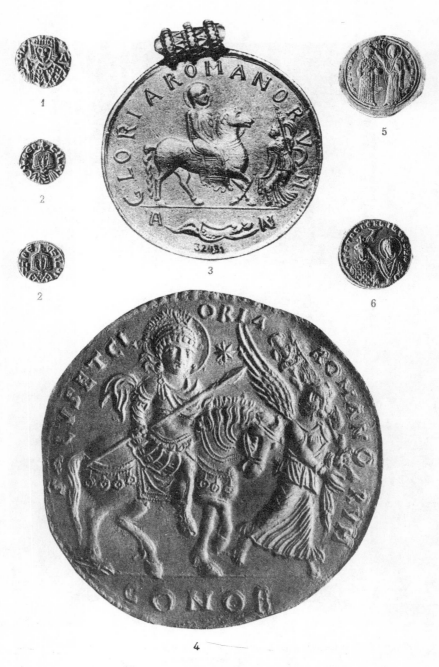

1

2

2

3

5

6

4

MÉDAILLES ET MONNAIES BYZANTINES.

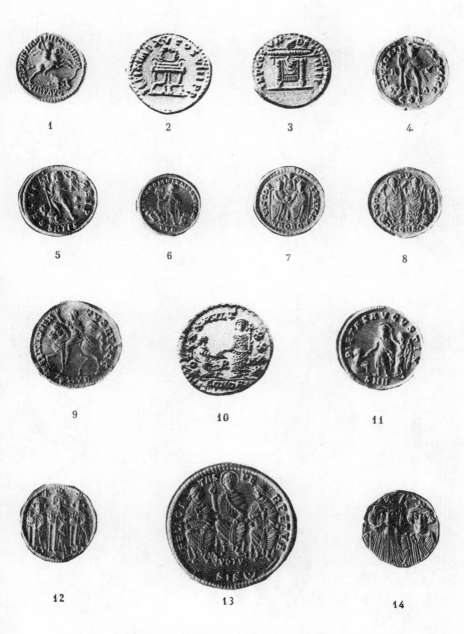

1 2 3 4

5 6 7 8

9 10 11

12 13 14

MÉDAILLES ET MONNAIES ROMAINES ET BYZANTINES.

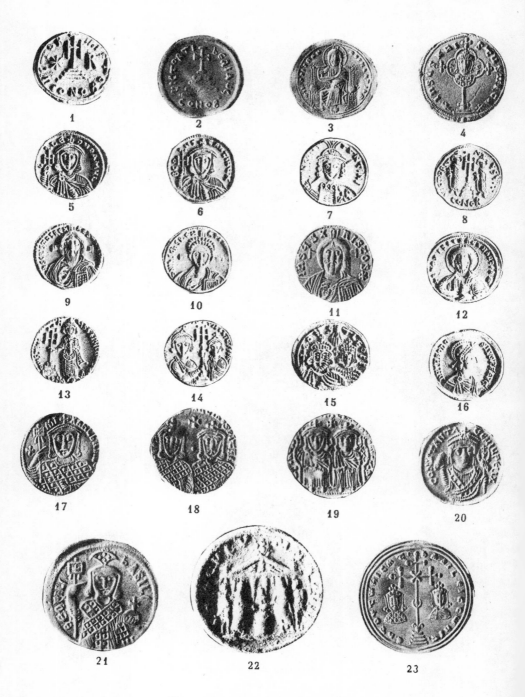

1 2 3 4

5 6 7 8

9 10 11 12

13 14 15 16

17 18 19 20

21 22 23

MONNAIES ROMAINES ET BYZANTINES.

Pl. XXXI.

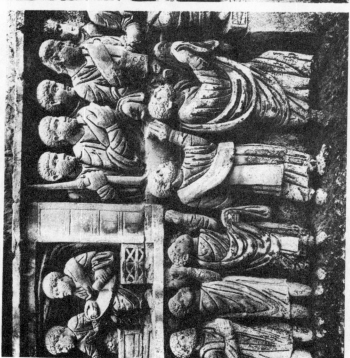

Phot. Inst. Arch. Allemand. Rome.

Arc de Constantin a Rome. Partie centrale de la scène du Congiaire. Début du iv^e s.

Pl. XXXII.

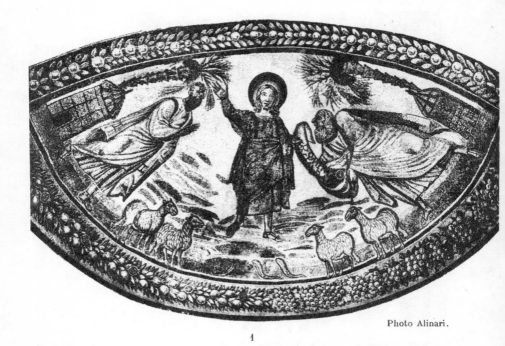

Photo Alinari.

1

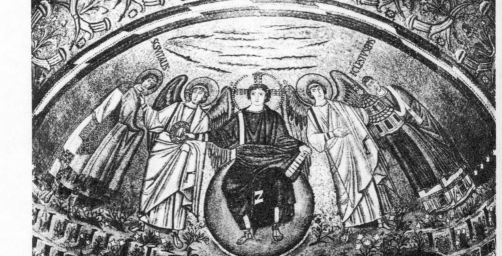

Photo Alinari.

2

1. DONATION A SAINT PIERRE. SAINTE-CONSTANCE. ROME. IVe S.
2. CRIST COURONNANT UN SAINT. SAINT-VITAL. RAVENNE. VIe S.

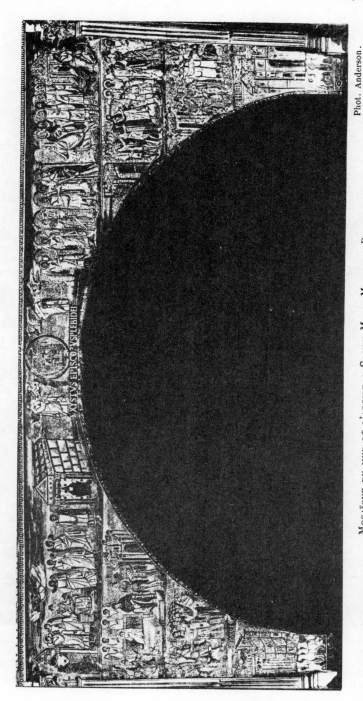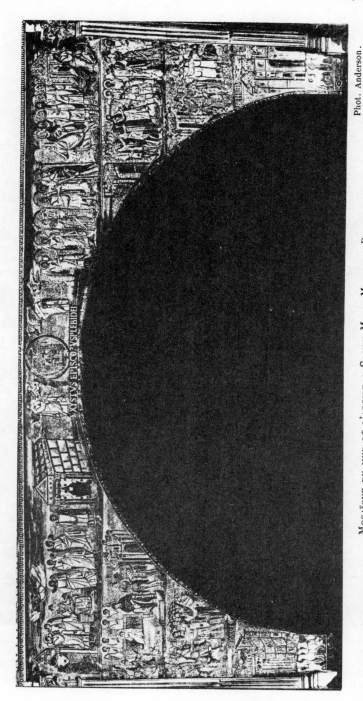

Phot. Anderson.

MOSAÏQUE DU MUR DE L'ABSIDE A SAINTE-MARIE-MAJEURE. ROME. Vᵉ s.

Pl. XXXIV.

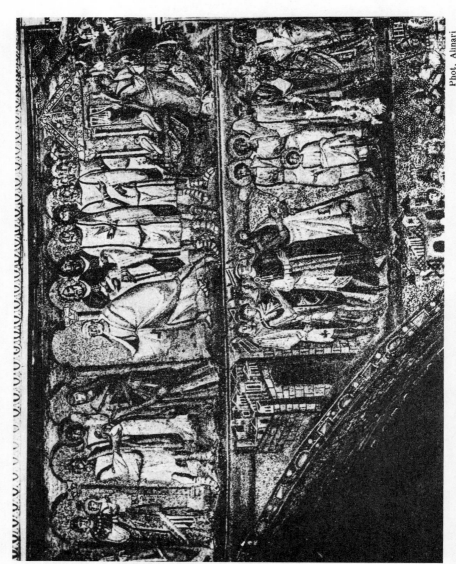

Mosaïque du mur de l'abside a Sainte-Marie-Majeure (détail). Rome, v^e s.

Pl. XXXV.

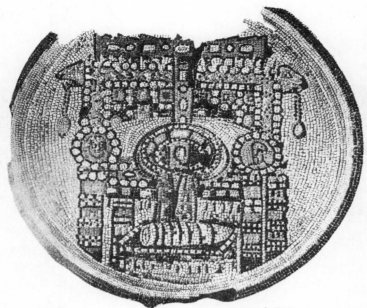

d'après J. Wilpert.

1

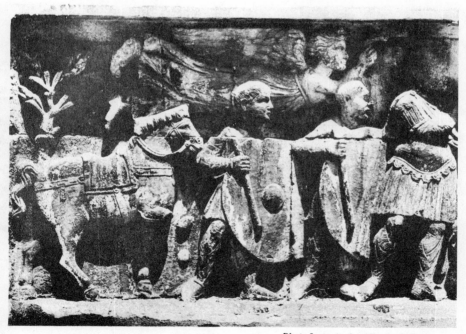

Phot. Inst. Arch. Allemand. Rome.

2

1. MOSAÏQUE A SAINTE-MARIE-MAJEURE (DÉTAIL). ROME. Vᵉ S.
2. ARC DE CONSTANTIN. VICTOIRE VOLANT. IVᵉ S.

Pl. XXXVI.

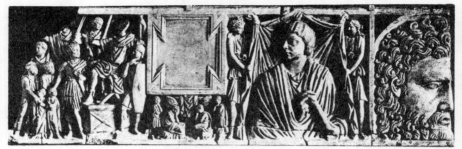

1. Couvercle du sarcophage Ludovisi (fragment).
Röm.-Germ. Zentral Museum. Mayence. IIIᵉ s.

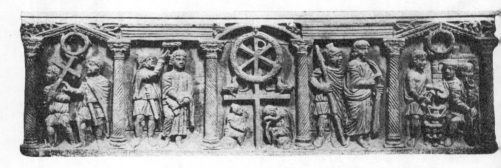

2. Sarcophage chrétien. Musée du Latran. IVᵉ s.

Pl. XXXVII.

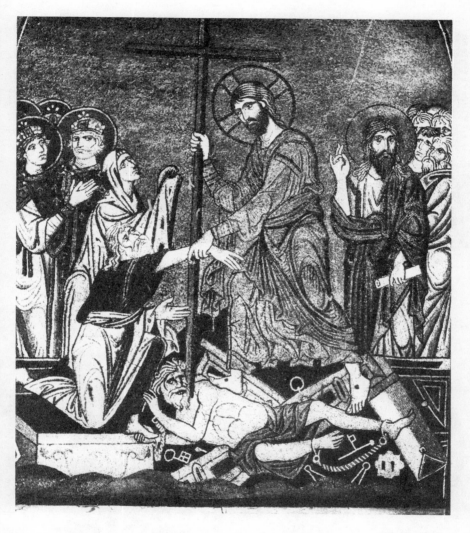

Descente aux Limbes. Mosaïque a Daphni. xi^e s.

Pl. XXXVIII.

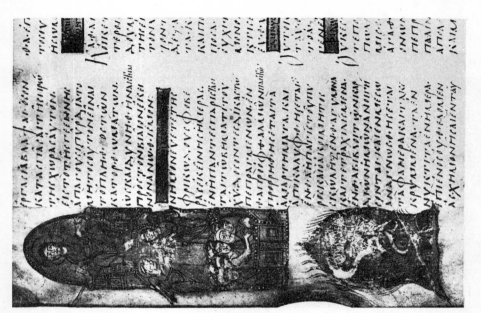

2. Deuxième Parousie. Paris. B. N.
Cod. gr. 923. ixᵉ s.

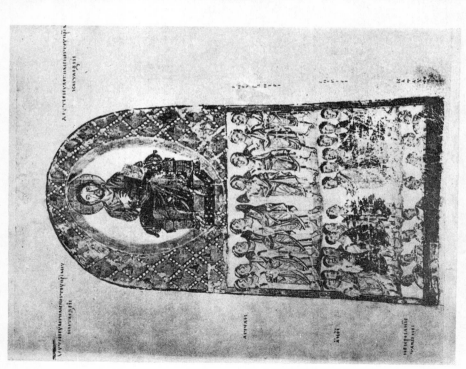

1. Deuxième Parousie. Cosmas Indicopleustes.
Cod. Vatic. gr. 699. ixᵉ s.

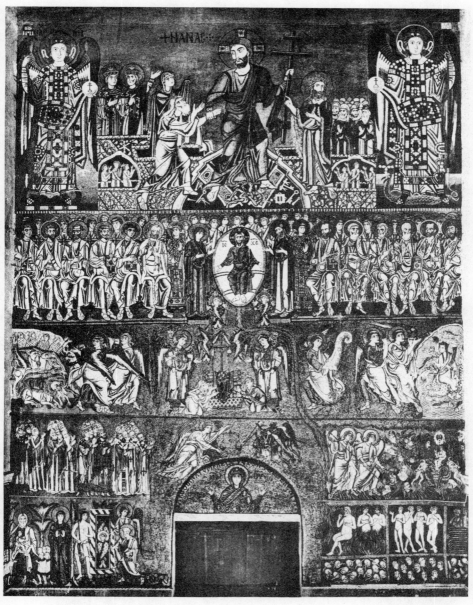

Phot. Alinari.

JUGEMENT DERNIER. MOSAÏQUE A TORCELLO. XIIᵉ S.

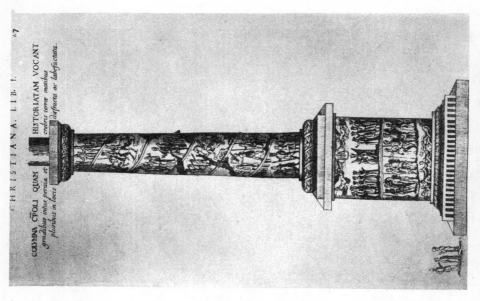

2. UNE COLONNE A CONSTANTINOPLE.
GRAVURE DU XVIIᵉ S. (D'APRÈS DUCANGE).

1. BASE D'UNE COLONNE NON IDENTIFIÉE.
DESSIN DU XVIᵉ S. (D'APRÈS DELBRUECK).